창의한국과
문화정책

서순복 지음

박영사

서문 PREFACE

　창의한국은 노무현정부 때 등장한 국가 브랜드 슬로건이다. 물론 영국의 Creative Britain이 먼저 있었고, 미국의 Creative America 등의 선례가 있지만, 21세기 포스트모던사회 4차 산업혁명시대에 국가경쟁력 확보를 위해 모든 분야에서 창의성과 상상력이 중요하다는 것은 주지의 사실이다.

　다니엘 핑크는 정보사회를 뛰어넘어 다음 시대에는 감성사회가 올 것이라고 하면서, '하이 콘셉트(High Concept)'를 제시하였다. 이는 서로 관련이 없어 보이는 아이디어를 결합해 남들이 생각지 못한 새로운 개념을 만들어내는 것을 의미하는 것으로, 일응 예술적, 감성적 아름다움을 창조하는 능력이라고 할 수 있다. 감성은 우리에게 중요하다. '감성'은 타고난 천성이나 기질이 아니라 문화와 교육을 통해 습득되는 하나의 '능력'이다. 감성지능이 있어야 하고 올바른 인생관과 가치관이 있어야 한다. 문화를 매개로 한 상상력과 고도의 감수성이 협의의 문화영역뿐만 아니라, 모든 영역에 있어서 절실하게 필요하다. 이는 이른바 창작활동을 하는 문화생산자나 문화기획자뿐만 아니라, 음악·미술 등에 대해 잘 모르는 일반사람들 모두에게도 문화적 상상력과 감수성은 필요할 뿐만 아니라, 중요하다. 왜냐하면 지금은 문화엘리트의 창의력에 기초하여 문화물이 창조되고, 일반 대중은 이러한 문화물들을 단지 감상하는 시대가 아니다. 문화민주주의 시대에 일반대중 누구나 문화를 향유할 뿐만 아니라 문화활동에 참여하고 문화창조를 할 수 있기 때문이다. 창의성과 상상력은 가능성을 풍요롭게 하고, 부가가치 창출의 원천으로 작용한다.

　김구 선생께서는 일찍이 "나는 우리나라가 세계에서 가장 아름다운 나라가 되기를 원한다. 가장 부강한 나라가 되기를 원하는 것은 아니다. 오직 한없이 가지고 싶은 것은 높은 문화의 힘이다"라고 하셨다. 소프트파워의 원천으로 문화의 힘을 설파하셨다. 문화정책의 범위는 음악·미술·영화·연극 등 협의의 문화예술에만 국한되는 것이 아니다. 문화는 돈 있는 사람들의 전유물이 아니다. 문화예술을 누리는 것은 모두 사람의 권리다. 공정한 사회와 공정한 문화는 함께 가야 한다. 문화예술

서문 PREFACE

교육을 통해서 우리는 현실 그 이상의 꿈을 꿀 수 있다. 문화는 모든 국민이 누릴 당연한 권리이다. 문화는 세상을 변혁시키는 힘이 있다. 예술가는 가난할 때 영혼을 불태우며 창작혼을 불사르는 경우가 많은데, 왜 정부는 예술가를 지원해야 하는가, 그 정당화 논거를 다뤄본다. 문화국가를 지향하면서 문화권의 내용은 무엇인지 알아보고, 예술가와 국민을 대상으로 문화정책을 전개할 때 정부 관여는 어디까지가 적정한 것인가를 팔길이 원칙을 중심으로 살펴본다. 국가별로 문화정책의 유형도 함께 살펴본다. 문화정책 영역별로 문화콘텐츠정책, 문화예술교육정책, 문화복지정책, 문화예술 사회적기업 등에 대해서도 주요 쟁점별로 다뤄보고자 한다.

그리하여 본서는 제1장에서 문화예술과 창의성을, 제2장에서는 문화, 문화의 힘 그리고 문화시대를, 제3장에서는 문화의 기능과 효과를, 제4장에서는 문화국가와 문화권을, 제5장에서는 문화정책의 구조와 논거를, 제6장에서는 문화예술 지원정책의 정당화 논거를, 제7장에서는 정부와 예술, 주요 국가의 문화정책 유형과 정부지원 범위를, 제8장에서는 문화의 민주화와 문화민주주의를, 제9장에서는 문화콘텐츠산업정책을, 제10장에서는 문화예술교육정책을, 제11장에서는 문화복지정책을, 제12장에서는 축제이벤트기획방법론을, 제13장에서는 문화도시와 창조도시, 문화도시재생정책과 문화수도론을, 제14장에서는 문화예술분야 사회적기업을, 마지막으로 제15장에서는 문화와 스포츠의 연계와 상생발전 전략을 다루고 있다.

한국문화행정연구회가 한국행정학회 분과연구회로 2003년 12월에 처음 출범하였다. 문화행정 내지 문화정책에 대한 현실 정책적 수요뿐만 아니라, 학문적 요구의 중대로 문화연구모임을 출범할 때 필자는 창립 멤버로 깊이 관여하면서 많은 공부를 하는 기회가 있었다. 2012년 한국문화정책학회가 출범할 때에는 정홍익 교수님을 회장으로 모시고 부회장으로 봉사하기도 하였다. 20여 년간 문화정책을 화두로 삼아 학문적 고민을 하면서, 여러 선배 동료 후배 교수님들로부터 많은 가르침과 시사점을 받고 함께 논의하였다. 필자가 작은 성숙이나마 도모할 수 있었다면 이분들의 도움이 크다고 할 수 있다. 필자는 한국문화정책학회, 한국문화예술법학회, 한국지역문화학

회에서 부회장으로 있으면서 귀한 연구자분들을 만날 수 있었으며, 2017년 조선대 법학연구원장 재직시 아시아문화중심도시 광주에서 문화 관련 모든 학회들이 모여 문화기반 학제간 융복합세미나를 주관하면서 학제간 교류를 통해 배움을 얻는 기회가 되었다. 지금은 한국문화예술위원회의 옴부즈만으로 수년간 활동하면서 한국 예술행정 현장을 경험하고 있다.

행정학도이지만 조선대학교 법과대학 교수로 부임한 이후 우리나라에서 처음으로 <지역문화정책>(2007)을 상재하였고, 학부에서 교재로 사용하면서 학생들과 토의를 통해서 유익한 시간들을 경험했다. 법과대학에서 한 때 문화법정책연구소장을 맡아 문화정책과 문화법을 연계시키는 작업을 하면서 문화관련 법정책을 연구하는 계기가 되었다. 또한 문화정책 현장과 지역사회의 문화시민단체에서 활동하면서 부족한 문화실무 경험을 보완할 수 있었다. 그리고 필자가 활동하는 광주가 아시아문화중심도시로 발돋움하기 위해 여러 가지로 다양한 시도를 하고 있는 가운데, 유럽의 문화수도를 연구하여 지역사회에 조그만 도움이라도 되어볼까 하여 영국 버밍햄대 문화연구소에서 객원교수로 있으면서 많은 경험을 할 수 있었다. 버밍햄대학교에서 우연히 만난 지역개발학과의 제인 교수의 도움을 받는 행운도 있었다. 캐나다 브리티시 콜롬비아 대학에 방문학자로 있을 때는 로스쿨에서 문화법, 엔터테인먼트법, 스포츠법을 들으면서 학문의 지평을 넓힐 수 있는 기회를 얻었다.

그동안 저자가 문화정책을 주제로 삼아 학문의 길을 가는 동안 많은 가르침을 주신 서울대학교 행정대학원 명예교수이신 정홍익 교수님, 박사과정에서 논문지도를 통해 깊은 가르침을 주신 교육부차관과 서울대 부총장을 역임하신 김신복 가천대 이사장님, 그리고 문화행정과 문화정책을 연구하는 여러 선후배동료 교수님들과 문화현장의 예술가와 문화활동가들께 깊은 감사의 말씀을 드리고 싶다. 다만 저자의 부족함을 절감할 뿐이다. 지금 병상에 계신 김신복 교수님의 빠른 쾌유를 간절히 기원드린다.

서문 PREFACE

 이 책은 학부 교재로 만들어졌다. 탈고를 하고 보니 벌써 아쉬움이 남는다. 앞으로 이 책을 세상에 내는 부끄러움을 만회하기 위해서라도 더 열심히 우리의 문화정책에 대한 지적 고민과 많은 경험을 하여 우리 문화정책에 대해 연구를 계속하고자 한다.

 부족한 이 사람에게 하나님이 은혜로 주신 두 딸이 이제는 성장하여 가정을 이룬 것을 보니 대견하고 고맙다. 김종호 · 서지민, 임익현 · 서유진 두 가정이 행복하게 살아가기 바라는 마음 간절하다. 외손자 민찬이와 민서의 재롱과 귀여움이 눈에 선하다. 사회에 빛이 되는 건강하고 마음 따뜻한 재목으로 자라기를 바래본다. 또 새로 태어날 손자의 건강을 바라면서.

2020년 무등산을 바라보며 연구실에서
서순복 저

목차 CONTENT

목차 CONTENT

목차 CONTENT

CHAPTER 09
문화콘텐츠산업정책

CHAPTER 10
문화예술교육정책

CHAPTER 11
문화복지정책

CHAPTER 12
축제이벤트기획방법론

CHAPTER 13
문화도시와 창조도시, 문화도시재생정책과 문화수도론

목차 CONTENT

CHAPTER 14
문화예술분야 사회적기업

CHAPTER 15
문화와 스포츠

CHAPTER

01

문화예술과
창의성

01

현대사회와 창의성

1 현대사회 변화의 물결

현대사회는 급격하게 글로벌화와 지역화, 지식정보화, 문화화가 동시에 진행되고 있다. 하루가 멀게 급변하는 요즘 사회에서 성공적인 인재 육성을 위해서는 능동적으로 변화에 적극적으로 대처할 수 있고 신지식을 생산해낼 수 있는 창의적인 인재 양성이 필요하다. 글로벌화된 지식정보화 사회에서 남과 같아서는 남 이상 될 수 없는 현실 속에서, 차별화된 독창적 아이디어가 큰 자산이 되고 경쟁력이 되기에, 창의성 발달에 대한 사회적 요구가 증가하고 있다.

향후 2~30년 후에는 지금의 초등학교 학생들의 6~70%는 지금은 존재하지 않는 직업을 선택할 것이라는 전망이 있다. 이미 현실화된 4차 산업혁명의 흐름에 호들갑을 떨 필요는 없지만 세상의 변화를 감지하고 준비하는 자세는 필요하다. IBM 인공지능 '왓슨'은 가천대 병원에 도입되어 환자를 진료하고 있고, IBM 인공지능 '로스'는 미국 로펌에서 변호사 역할을 시작했다. 인공지능과 함께 부가가치를 만들어내는 역량을 키워야 인공지능(AI)시대에 로봇에 밀려나지 않고 살아남을 수 있을 것이다. 미래학자 토마스 프레이는 "2003년에 20억 개의 일자리가 사라질 것"이라고 예견했고, 제임스 캔턴은 "2025년 무렵의 직업 가운데 70%는 아직 나타나지 않았다고 주장한다".[1] 19세기 초반까지만 해도 미국 산업

1) 고영민, 2018, 로봇에게 일자리를 뺏길 날이 머지 않았다? 지역정보화 112권, 76-77.

에서 농업이 차지하는 비중은 약 93%였으나, 20세기 초반 미국산업의 40~45% 는 제조업이 대세였고, 현재 산업의 약 80%를 서비스업이 차지하고 있다. 즉 현재 농업 종사자는 전체 노동력의 2~3%에 불과한 실정이다. 현존하는 직업의 약 90%는 200년 전에는 존재하지 않았던 것이다. 현재 지식을 전달하는 교육은 이미 한계를 드러냈다. 요즘 학생들은 모르거나 애매하면 바로 포털사이트(네이버, 다음, 유튜브 등)에서 풍부하고도 정확한 지식정보를 바로 접할 수 있는 세상이 되었다. 지금 교육은 지식을 전달하는 체계인바, 지식을 전달하는 교육은 현재 효용성을 상실했다. 외워서 아는 지식이 중요하다기보다는, 생각하는 교육, 다시 말해 '왜'라는 질문을 던지고 문제를 발견하는 능력이 더 중요하다고 할 수 있다. 다양한 지식을 연결하는 능력을 갖춘 '통섭형 인재'가 필요하다. 논리적으로 판단하되, 아름다움과 창의적인 생각을 섞고 통합하며, 수많은 지식을 연결하고 그 접점을 발견하는 '네트워크형 인재'[2]가 필요하다는 말이다. 그 가운데 중심 역할을 하는 사람이 영향력을 가질 것이다.

지금은 흔히 말하는 선택과 집중의 시대가 아니고, 다양성의 시대이다. 보다 다양한 실험이 이뤄지게 해야 한다. 과거 개발연대 시대 중화학 공업의 경우에는 선택과 집중을 통한 고속성장이 가능했으나, 이제는 이러한 성공방정식은 선입견이 되어버렸다. 다양한 실험에 대한 고른 투자가 필요하며, 그 실행 방식은 유연하게 해야 한다. 젊은 세대에게 다양한 기회를 제공해야 한다. 이미 우리는 인공지능(AI), 사물인터넷(IoT), 빅데이터로 대변되는 4차 산업혁명시대에 살고 있다. 이러한 시대일수록 다양성과 창의성 및 상상력이 필요하다. 요약컨대 창의성이 절실한 시대적 요청이 되고 있다. 문화기본법에서도 다양성, 자율성과 함께 창조성을 기본 이념으로 하고 있다.

창의성은 보편적인 잠재적 능력이고 측정가능하며, 교육에 의해 증진될 수 있는 것이라는 인식이 확산되고 있다. 토랜스(Torrance, 1972)는 창의성은 능력이 탁월한 소수의 영재들에게만 나타는 것이 아니기 때문에 모든 아동들이 적절하게 훈련만 받으면 발달될 수 있다고 하였으며, Gardner(1983)는 인간은 각기 다

2) 야구팀의 감독은 선수보다 야구를 잘 못한다. 다만 잘하는 선수와 못 하는 사람을 판별해서, 못하는 사람은 격려하고 잘 하는 사람은 자만하지 않도록 하여, 팀의 위화감 깨뜨리지 않고 조화를 유도한다.

른 영역에서 창의적 잠재력을 지니고 태어나기 때문에 유아기부터 다양한 활동과 경험을 통해 자신의 능력을 확인하고 계발하는 것이 필요하다고 하였다(이정인·장영숙, 2017: 347 재인용). 사람의 잠재력을 신장시키기 위해서는 창의성을 계발시키기 위한 교육적 노력이 필요하다. 창의성을 신장시키는 데 있어 교육의 책임이 크다는 생각이 확산됨에 따라, 창의성을 증진시키는 데 도움이 되는 다양한 창의성 기법에 대한 관심도 또한 높아지고 있다.

일반적으로 창의성 발달을 위한 기법으로는 마인드맵핑, 브레인스토밍, 스캠퍼(SCAMPER) 기법, 시네틱스, 속성열거법 등이 있다. 이러한 창의성 기법들은 다양한 사고의 촉진에 초점을 두고 있지만 아이디어를 생성하고 산출해내는 능력을 촉진한다는 점에서는 비슷하다.

홀로그램이 한국 문화산업의 새로운 성장동력으로 주목받고 있다. 공연 등 문화 콘텐츠에 홀로그램을 접목한 프로그램을 중국에 수출하는 사례까지 나왔다. 홀로그램의 활용폭은 한류 스타의 공연뿐만 아니라 문화재, 미술관으로도 확장되는 추세. 제주에 홀로그램 상설공연장이 운영 중이다. 문화재를 보기 위해 먼 지방까지 갈 필요도 없어졌다. 서울 가락동 한교 홀로그램 갤러리에 방문하면 경주국립박물관에 소장된 국보 제29호 성덕대왕 신종(에밀레종)을 홀로그램으로 관람할 수 있다. 그림자까지 표현돼 관객이 볼 때 외견상 실물과 거의 차이가 없다.

4차 산업혁명 시대에는 700만 가지의 직업이 사라지고 새로운 직업이 등장한다고 한다. 최근 홀로그램이 회자되고 자주 쓰이는 이유는 디지털 기술과 결합한 360도 디지털 이미지를 보기 위한 미디어의 하나로 홀로그램이 등장하여, VR과 같이 헤드마운트를 쓰는 것이 아니라, 자연적인 우리 눈으로 360도 영상을 봄으로써, 완전한 정보와 이미지를 볼 수 있는 환경을 홀로그램 이미지로 생각하면 되기 때문이다.[3]

3) 장비가 없이도 입체적으로 볼 수 있는 이유는 무대 위쪽에 프로젝터가 달려 있어서이다. 프로젝터가 바닥의 스크린에 영상을 쏘면 빛이 반사되어 비닐막, 즉 포일에 상이 맺힌다. 그러면 사람이 서 있는 것처럼 보이고 뒤쪽에 영상이 나오는 것에 맞춰서 공간감에 들어가게 된다. 무대효과를 풍부하게 채워주는 홀로그램은 옛날부터 활용되었다. 과자나 빵에 붙은 스티커를 보면 바뀐다. 지폐도 보는 각도에 따라 달리 보인다. 이것이 홀로그램의 기초적 형태이다.

누구나 처음부터 전문가인 것은 아니다. 홀로그램이나 증강현실 전문가가 되려면, 다른 사람들이 제작한 콘텐츠를 최대한 많이 경험해보고, 새로운 기술을 놓치지 않으며, 영감을 얻을 수 있는 활동들을 많이 해보라고 전문가들은 조언한다. 무엇보다도 호기심을 가지고, 왜? 어떻게?라는 질문을 많이 던지라고 한다. 창의성과 직결되는 화두이다. 인간의 원초적 본능에 관심을 가지면서, 생각만 하지 말고 실천에 옮기는 추진력을 갖추는 것이 좋다고 전문가들은 조언한다.

2 창의성의 의의

(1) 창의성 개념 내포

창의성(創意性, 창발성)은 새로운 생각이나 개념을 찾아내거나 기존에 있던 생각이나 개념들을 새롭게 조합해 내는 것과 연관된 정신적이고 사회적인 과정이다. 창조성(創造性)이라고도 하며 이에 관한 능력을 창의력(創意力), 창조력(創造力)이라고 한다. 창조력은 의식적이거나 무의식적인 통찰에 힘입어 발휘된다. 창조성에 대한 다른 개념은 '새로운 무엇을 만드는 것'이다.

창의성, 창조성, 창의력, 창조력 등의 여러 말로 사용되는 창의성을 정의하기란 용이한 일이 아니다. 토랜스(Torrance)는 창의성을 연구용, 예술적, 생존적 3차원에서 정의를 내렸다. 먼저 연구용 정의에 따르면, 창의적 사고는 어려운 문제나 빈 틈을 인식하고 그러한 빈 곳을 메우는 추측을 하거나 가설을 만들며 그러한 가설을 검증하고 마지막으로 그 결과를 다른 사람에게 말하는 것이다. 예술적 정의는 그림을 그려서 '창의성이란 이 그림과 같은 것이다'는 식으로 비유적인 설명을 하는 것으로서, 열린 문을 그린 후에 "창의성이란 문 밖으로 나가는 것과 같다"는 말로 설명하는 것이다. 마지막으로 생존적 정의는 미국 공군 생존훈련처럼 춥고 먹을 것이 없는 극한 상황에서 그 상황에 맞는 생존 방법을 찾아내는 능력을 말하며, 이전의 사례를 참조하여 지금 현 상황에 맞는 "새로운 형태의 것으로 상상하여 재조합"하는 능력이다(김영채, 1999: 6-10).

길포드(Guilford, 1967)는 창의성을 '기존과는 다른 새롭고 신기한 것을 생각해 내는 힘'으로 정의하고, 개인의 지적 능력에 의해 창의성이 결정된다고 하였다. 와이스버그(Weisberg, 1993)는 창의성을 창의적인 결과물과 그 결과물을 위한 인지과정까지 포함되는 것이라고 하였다. 강신영(2010)은 창의성을 인간의 인지적 능력뿐 아니라 성격, 사회적 관계까지 포함하는 정신기능이라고 하였다. 이처럼 창의성은 학자들에 따라 다양하게 정의되고 있으므로, 상황과 맥락에 따라 그 의미를 규명해야 할 필요성이 있다. 뛰어난 업적, 천재적인 수준의 인물 등과 연관되는, 누구에게나 사회적으로 인정받을 정도의 창의성은 전문적 창의성(정준성, 2008)이라고 하며, 그 영역은 예술이나 과학분야가 주류를 이룬다. 또한 전문적 창의성은 창의적 결과물이 가시적으로 나타나기 위해서는 해당 분야에 대해 높은 수준의 전문적 지식과 학습을 필요로 하며(최인수, 2011; Richards, 1999), 이런 창의성은 특별한 사람에게만 주어지는 특별한 능력으로 간주되어 왔다. 반면 특별한 능력으로서의 전문적 창의성과는 또 다른 유형으로 모든 인간의 삶에서 보편적으로 실현될 수 있는 창의성이 있다. 이와 같은 창의성은 창의적 문제해결력과 같은 개념으로 볼 수 있으며, 개인은 각기 다른 방법, 다른 수준으로 건설적이고 창의적인 삶을 주체적으로 이루어 나갈 수 있다(황임란, 2002).[4]

(2) 창의성의 조건과 몰입

이성복 시인은 말한다. "평범한 일상이 기네스북이 되게 하라"고.

신기한 것을 찾아다니지 말고 평범한 것들을 오래 지켜보세요. 발도 오래 물에 담가두면 묵은 때가 벗겨지잖아요. 좋은 작가는 평범한 일상이 '기네스북'이라는 것을 보여주는 사람이에요(이성복, 2015: 127).

4) 이 부분은 이미경·구자경, 2015: 380−381을 재인용함.

 창작의 기본원리가 따로 있는 것은 아닐 것이다. 어떻게 하면 창작을 잘 할 수 있는가? 사람은 창작에 대해 두려워한다. 창작의 기본원리는 첫째, 대상을 관찰, 즉 보는 것이요. 둘째로, 생각하는 것이다(學而不思則罔 思而不學則殆). 그리고 드러내는 것이다. 세상에 눈을 감고 다니는 사람은 없다. 생각하지 않는 사람도 없다. 그러나 조금 더 깊이 들여다보고, 조금 더 깊이 생각하고, 보다 더 과감하게 드러내기를 하면 된다.

 예술가와 일반 사람의 차이가 있다면, 예컨대 일반 사람은 꽃이 피었다 하면서 그냥 지나가지만, 시인이나 예술가들은 꽃 앞에 앉아 한참 동안 들여다본다. 꽃모양과 이파리를 자세히 들여다보면 생각이 많아지고, 생각이 깊어진다. 하여 할 말도 많아질 것이다. 창작은 조금 더 깊이 들여다보는 데서 출발한다. 필자가 아는 어느 작곡가는 곡을 5천 곡이 넘게 작곡한 분인데, 원래 그는 음악을 굉장히 싫어했던 사람이었다. 그에게 제일 지겨운 것이 음악이었는데, 지금은 평생 음악을 하고 살고 있다. 나태주의 시 '풀꽃'에서 말한 바처럼, 자세히 보아야 예쁘다. 오래 보아야 사랑스럽다. 자세히 보고, 오래 보아야 생각이 난다. 문화도 마찬가지이다. 문화도 계속 발전해왔다. 문화는 거대한 수레바퀴와 같은 것이라고 생각한다. 앞으로 다가올 시대의 문화는 아직 만들어지지 않은 비어있는 수레바퀴이다. 만일 아무도 그런 것을 시도하거나 걱정하는 사람이 없다면 미래 시대를 준비하지 않는 셈이다. 누군가 걱정하고 시도해야 미래 시대는 온다. 시대를 앞서 고민하는 시인은 오늘도 잠 못 들어 하는 것이다.

 아인슈타인이 말했다. "나는 머리가 좋은 것이 아니다. 문제가 있을 때 다른 사람들보다 좀 더 오래 생각할 뿐이다"라고. 아인슈타인의 오래 생각하는 것은 뇌과학적 측면에서 보면 '몰입'이라고 할 수 있다. 한국 현대경제발전 과정에서 큰 족적을 남긴 현대그룹 고 정주영 회장은 도전하는 사람이다. 뇌과학의 관점에서 성공하는 사람이란, 우연히 자라온 환경이 선천적인 기질에 적합한 도전을 부가함으로써 최적의 발달이 유도되고, 결과적으로 보다 더 많은 성공을 경험한다. 적절한 경험을 통해 보다 많은 성공을 경험하고, 이 성공의 경험이 도전정신을 더욱 높이고, 성공에 대한 경험으로 더 많은 도전과 성공을 반복한다. 극복하지 못할 것 같은 난관에 부딪혔을 때, 최선을 다해 혼신의 노력을 한 결과 기적같이 문제를 해결한 경우, 그것을 경험하고 또 경험하면, 어떤 것도 불가능

한 것은 없다고 믿게 된다. 고 정주영 명예회장이 부하직원에게 뭘 하라고 했는데, "안됩니다"라고 하면, "이봐, 해보기나 했어"라고 했다. 그의 사전에 불가능은 없었다.

'몰입'에 관한 독보적인 서울대 황농문 교수에 따르면, 창의성과 문제해결능력은 선천적인 것이 아니고, 후천적으로 발달한다고 한다. 도전과 성공을 반복적으로 경험하는 학습방법을 통하여 얼마든지 향상시킬 수 있다. 성장하는 삶을 위한 열쇠는 몰입이라고 한다. 가장 빨리 성장하는 것이 몰입이다. 몰입 말고, 인간을 성장하게 하는 또 다른 요소는 최선을 다하는 태도이다. 어떤 사람은 무슨 일을 경험해도 최선을 다해야 하는 이유를 찾는다. 최선을 다해야겠다고 생각하는 사람에 비해, 왜 내가 최선을 다해야 하는지 모르겠다는 사람은 경쟁력이 없다. 어떻게 해야 정신적 성숙을 발달시킬 수 있을까? "고통은 사람을 생각하게 만들고, 생각은 사람을 지혜롭게 만든다. 그리고 지혜가 생기면 인생은 견딜만하다"고 미국의 극작가 존 패트릭은 말했다. 고생을 하면 철이 들고, 인생의 결핍을 경험할수록 사람은 더 사람다워지고 성숙해진다.

전공, 직업 때문에 방황하는 젊은이들에게, "네가 하는 일에 목숨걸고 해봤느냐"고 황농문 교수는 묻는다고 한다. 지금 하고 있는 목숨을 걸고 해라. 적어도 한 달 이상을, 그러면 너무너무 재미있다는 것을 발견하게 된다고 한다. 내가 해야 할 일을 또는 하는 일을 좋아하려면, 몰입을 해야 한다. 얼룩말이 사자에게 잡아 먹히지 않기 위해 필사적으로 도망친다. 즉 몰입을 한다. 이것은 수동적 몰입이라고 한다. 위기감, 절심함 때문에 수동적으로 혼신을 다하는 상태이다. 도망갈까 말까 하면 잡아 먹힌다. 사자가 얼룩말을 쫓지 않으면, 즉 몰입할 이유가 없으면 삶이 무료해진다. 사자에게 쫓길 때는 진짜 사는 것 같고 생동감이 넘친다. 모든 세포가 활성화되는 느낌이다. 소기의 성과를 거두면 희열을 느낀다. 승리를 통해 맛보는 희열이 있다. 지금 하고 있는 일이 목숨이 걸린 만큼 중요하다고 판단하면, 뇌에서 몰입하기 시작한다. 우리 뇌는 잘 속는다. 슬픈 드라마를 보면 잘 운다. 몰입도가 올라가면 행위 자체가 흥미진진해진다. 집중하며 기도하고 있는 모습, 긴장하지 않고 이완된 상태에서 고도의 집중을 할 수 있다. 기도할 때, 정신적 활동을 할 때, 공부를 할 때, 이완된 집중(몰입)이 훨씬 더 유리하다. 그래야 지치지 않는다. 이완된 상태에서도 고도의 집중을 할 수 있다. 또

다른 형태의 몰입인 명상을 할 때도 이완된 집중이 있다. 문제를 풀거나 아이디어를 낼 때 이완된 상태에서 천천히 생각한다. 절실하지만 결과에 집착하지 않고 온몸에 힘을 빼고 여유 있게 마음을 비우고 생각하는 것이다. 황 교수님이 말하는 몰입의 비법은 1초도 쉬지 않고 몰입하라는 것이다.

고전 유명 작곡가들은 언제 첫 성공작을 써냈는가를 조사한 헤이즈의 연구에 의하면, 대부분의 작곡가들이 처음 작곡을 시작하고 나서 10년 정도 지나서야 성공작을 내놓은 사실을 발견했다. 화가나 시인 등 유명한 예술가들이 거의 예외없이 10년의 무명의 시간이 있다는 사실을 발견하였다. 능력의 발현을 위해서는 10년 이상의 몰입과 몰두가 필요하다는 '10년의 법칙(The 10years rule)'이 그것이다. 예술적 성공은 선천적 재능의 빠른 발견과 지속적인 후천적 노력을 통해 이뤄진다. 어떤 특별한 분야에서 세계적 수준으로 자신을 자리매김하기를 원하는 사람이 있다면, 그 분야에서 꾸준하고 정교한 훈련을 최소한 10년 정도는 해야 한다는 앤드류 카슨의 '10년 법칙'에서도 확인된다.

중간에 몰입대상을 바꾸지 말고, 몰입도를 유지할 필요가 있다. 몰입도를 올리는 것은 뇌를 활성화시키는 것이다. 암기는 머리를 쓰는 것이 아니다. '이게 왜 이러지' 이해하려고 하고, 생각하는 것이 뇌 활성화에 도움이 된다. 진도를 빨리 나가려 하지 말고, 진도가 아닌 자신(나)에 맞는 것을 해보는 것이 좋다고 한다. 또한 걱정을 하면 몰입이 안 된다. 결과보다는 과정에 치중하는 것이 필요하다. "나 떨어지면 어떡하지?"라고 하지 말고, "떨어지더라도 높은 성적으로 떨어지자" 그러면 된다. 분명한 것은 "합격 여부보다도, 내가 이번 시험에 떨어져도 상관 없다고 생각하고, 분명한 것은 최선을 다한다는 것이다. 1초도 쉬지 않고 몰입하려는 자세가 필요하다.

02

창의적인 뇌와 창의성

인문사회과학에서는 사람의 말과 행동이 사람의 마음을 읽는 지표라고 판단한다. 뇌과학은 과거의 기억과 경험이 인간의 선택에 미치는 영향을 분석한다. 즉 특정한 생각을 할 때 사람의 뇌를 촬영해 생각의 진행방식을 관찰한다. 뇌는 사람의 생각과 행동을 관장한다. 뇌과학은 인문학, 사회학, 예술까지 아우르며, 어떤 예술 작품을 보면서 아름다운지를 뇌를 촬영하여 설명하기도 한다. 뇌는 천억개의 세포로 구성되었으며, 신경세포는 단순한 기능밖에 없지만 신경세포를 서로 연결하면 정신과 영혼의 작용이 발생한다.

뇌의 의사결정 프로세스를 보면, 물건을 보는 순간 뇌는 이미 구매 여부를 결정하는데, 가격을 보고 나면 합리적인 구매 이유를 뇌는 고민한다. 의사결정을 하기 전에 이미 뇌는 이미 판단하는 바, 물건을 산다·안 산다를 결정할 때는 뇌에 큰 차이 없다. 말로 표현하지 않은 생각도 뇌를 관찰하면 예측이 가능하다. 사람은 경험한 모든 것을 다 표현하지는 않는 속성이 있다. 특정한 경험의 순간 뇌를 촬영하면 그에 대한 사람의 생각을 예측할 수 있다.

뇌과학자 정재승 교수가 밝히는 창의적인 리더의 조건을 살펴보면 다음과 같다(정재승, EBS 창의적인 뇌는 무엇이 다른가). 첫째, 실패를 두려워하지 않는 모험심. 둘째, 주어진 기회를 놓치지 않는 빠른 결단. 셋째, 너와 다른 생각을 포용하는 열린 사고. 넷째, 오류를 인정하고 바꿀 수 있는 용기. 다섯째, 전혀 다른 것을 조합해 반짝이는 아이디어들을 캐내는 창의력. 이렇게 창의적인 뇌는 용기 있게 선택하고 유연하게 사고한다.

03

모방과 창의성

　창조는 영혼을 지치게 하는 지난한 작업이다. 창의적 아이디어 창출 방법으로 브레인스토밍, 마인드맵핑 등 여러 가지 방법들이 제시된다. 일상생활에서 잠시 일을 쉬고 느리게 걷다 보면 아이디어가 떠오르기도 한다. 창조는 모방에서부터 출발하기도 한다. 고흐는 밀레의 그림을 모방하여 그리다가 거기에 색채라는 새로운 차원을 추가하였다. 우리나라 회화사에서도 김득신과 윤두서의 석공도 모사화를 예로 들 수 있다. 스페인 바르셀로나에 가면 자연에서 지혜를 얻어 자연을 모방한 천재 건축가 가우디의 성가족 성당, 구엘 공원 등의 작품을 볼 수 있다. 짝퉁천국으로 불리기도 한 중국에서 베끼고 모방하면서 쌓아온 중국 기술력은 새롭게 세계를 지배하기 시작하고 있다.

　중국 상하이에 있는 템즈 타운, 쑤저우의 런던탑교(Tower Bridge) 등 세계의 명소 거의 모든 것이 모두 중국에 있다. 광둥성의 후이저우시 '우쾅하스타터'에는 아름다운 호수와 파스텔톤의 동화 같은 주택이 있다. 중국 부동산개발업체가 1조 1천억을 들여서 만들었다고 한다. 중국은 오스트리아 할슈타트 마을[5]을 통째로 베꼈다. 얼마 전 불쾌감을 표시했던 할슈타트 시장은 후이저우시와 문화교류를 시작했다. 짝퉁을 본 중국인들이 진짜를 보기 위해 오스트리아를 방문하고, 관광객이 증가하자 더 이상 항의하지 않았다. 중국 사람들은 한번 보기만 하면 만들 수 있는 눈썰미와 손재주가 탁월하다.

　'별에서 온 그대'의 주인공 김수현을 흉내 내는 대만의 루옌저는 진짜 김수

5) 호수 경사 기슭면을 깎아서 집을 지은 오래된 마을로 유명, 1997년 유네스코 세계유산으로 등재되었다.

현이 아니다. 그것이 오히려 그가 더 열심히 할 수 있었던 좋은 시작점이 되었다. 모두 그가 가짜라는 것을 알기 때문에 앞으로는 어떤 모습을 보일지 더 기대할 것이다. 또 배우 전지현을 흉내 내는 옌 로우종은 모방은 재능 그 자체라고 생각한다고 방송에서 인터뷰하였다. 단순히 '이용'한다고 생각하지 않고, 전지현을 모방하면서 지명도가 높아지면 연기를 할 수도 있고, 다른 것도 할 수도 있다고 생각하고 있었다.

중국산 모조품을 지칭하는 말로 '산자이'가 있다. 이는 산적의 소굴을 뜻하는 말로써, 정부의 관리를 받지 않고 서민에게 도움이 된다는 의미이다. 산자이의 시작은 모방이지만, 실제로는 창의적인 과정이다. 창조란 무엇인가? 숟가락디자인을 조금만 바꿔도 창조적인 과정이다. 나에겐 창조적인 것이 다른 사람에게는 도용으로 받아들여질 수도 있다. 지적재산권 문제가 발생한다. 샤오미도 아이폰 기능을 모방한 스마트폰을 출시하였다. 샤오미의 창업자 레이쥔이 스티브잡스처럼 청바지에 티셔츠 입고 제품을 소개하는 프리젠테이션을 하여, 레이잡스라는 별명을 얻었다. 샤오미는 10명의 직원으로 중관촌의 작은 사무실에서 창업했다. 샤오미 본사에 가면 근무시간 중에도 스트레스 풀 수 있게 휴식공간(당구장, 탁구대 등)이 있고, 성과·업적 평가를 하지 않는다. 복장 규정이 없다. 직급도 없다. 고급간부를 제외하고는 모두가 평직원이다. 사무실에서 승진을 위한 불필요한 투쟁의 시간을 줄이고 모두 일하고 모두 놀자고 레위원은 주장한다. 이러한 업무 방식은 직원들이 에너지를 창의적인 면에 쓸 수 있도록 한다. 누군가를 따라 하는 것은 뭔가 모순처럼 보인다. 짝퉁 논란에 대해 "우리는 애플과 그다지 비슷하지 않다"고 하였다. 레이쥔이 발표회 때 입은 옷은 그가 투자한 의류업체 옷이다. 자신이 투자한 업체의 옷을 입는 것은 모방이 아니라 매우 정상적인 일이다. 물론 샤오미 신화가 가능했던 이유는 광둥성 '선전'이 있기 때문이다. 선전에는 세계 최대의 전자제품 상가가 있다. 선전에서 만들 수 없는 것은 없다. 우리의 세운상가도 마찬가지다. 선전은 중국의 실리콘밸리이다. 디자인만 주면 설계도만 주면 뭐든지 다 만든다. 산자이 제품들이 지속적으로 등장하면서 중국 과학기술이 세계적으로 성장하였다. 과거 산자이 제품을 만들던 샤오미 같은 회사가 싼 가격과 확고한 브랜드 이미지를 무기로 발전하였다. 샤오미 성공의 가장 큰 배경은 레이쥔 창업팀의 경영이념이다. 구글과 마이크로소프

트사에서 10여 년 일했던 사람들이 샤오미를 키워온 전문가들이다. 펑훙(구글 소프트웨어 선임연구원), 빈린(마이크로소프트 연구원/구글 엔지니어링 이사), 장지윙(마이크로소프트 중국기술원 이사). 이들은 샤오미의 창업을 위해 기꺼이 중국으로 들어왔다.

알리바바의 마윈 회장은 꿈꾸는 사람, 즉 Dreamer였다. 마윈은 이베이를 어떻게 이겼을까? 대국으로 성장하려면 모방할 수밖에 없다. 창업 15년만에 미국 증시에 상장하여 미국 증시 최고가로 상장하고, 중국 최고의 갑부가 되었다. 3수 끝에 항주의 사범대에 진학하여, 지방대 영어강사를 하다, 미국 출장길에 인터넷을 접하고 인터넷 기업을 만들었다. 17평 아파트에 17명의 친구들과 시작하였다. 그들의 경쟁사는 실리콘밸리로 상정하고, 세계적인 웹 사이트를 만들었다. 투자자를 확보하고, 전문가를 영입하였다. 2003년 온라인 쇼핑몰 '타오바오'는 세계 최대 온라인기업이 되었다. 3년 후 이베이는 중국 시장에서 철수했다. 마윈의 전략은 3년간의 무료 서비스정책을 실시하는 것이었다. 일단 시장을 키운 다음에 돈을 벌자는 것이었다. 경쟁과 투자자보다 중요한 것은 고객이다. 먼저 시장을 키우기 위해, 타오바오를 무료로 운영했지만, 이베이는 돈을 받았다. 102년 존속이라는 목표를 위해 세운 전략에서, 처음 3년간의 무료 제공은 아무 것도 아니었다. 마윈은 말한다. "사업이나 경쟁은 즐거워야 합니다. 비즈니스와 경쟁을 너무 심각하게 생각하지 마세요".6) 이베이는 경쟁만 심각하게 생각했다. 중국 소비자와 중국 시장을 위해 가치 있는 것을 만들지 않은 채.

이어서 예술의 영역에서 모방 사례를 살펴보자. 장프랑수아 밀레는 프랑스의 화가로, 바르비종 파(Barbizon School)의 창립자들 중 한 사람이다. 그는 '이삭줍기,', '만종,', '씨 뿌리는 사람' 등 농부들의 일상을 그린 작품들로 유명하며, 사실주의(Realism) 혹은 자연주의(Naturalism) 화가라 불리고 있다. 그는 데생과 동판화에도 뛰어나 많은 걸작품을 남겼다. 밀레는 빈센트 반 고흐의 초기 시절 작품에 많은 영향을 준 것으로 유명하다. 밀레와 그의 작품은 반 고흐가 그의 동

6) Today is difficult. Tomorrow is much more difficult. But The day after tomorrow will be beautiful. Most People die tomorrow evening. What is true? right? You must work hard today in order to survive tomorrow. Twenty years later in this world, There will be more rich people, more successful case, more big company. This is for sure. It is a reality. The future depends on whether You work harder, work smarter.

생 테오에게 보낸 편지에서 자주 등장하고 있다. 노르망디를 그린 클로드 모네의 작품들은 밀레의 풍경화에서 많은 영향을 받은 것으로 보이며, 또한 밀레의 작품들의 구도나 상징적인 요소 등은 쇠라의 작품에도 많은 영향을 끼쳤다. 밀레의 작품 L'homme a la houe는 에드윈 마컴에게 영감을 주어 유명한 시 "The Man With the Hoe"(1898년)가 탄생하기도 하였다. 밀레의 "만종"은 19세기와 20세기에 자주 화가들에게 각색되어 그려지기도 했다. 살바도르 달리는 이 작품에 상당히 매료되어 있었다고 하며 이 작품을 분석하여 "밀레의 만종에 숨겨진 비극적인 신화"라는 글을 남기기도 했다.

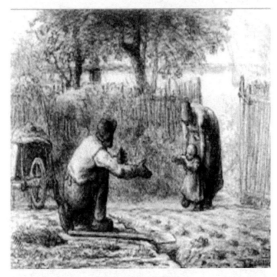

밀레의 '첫걸음마'

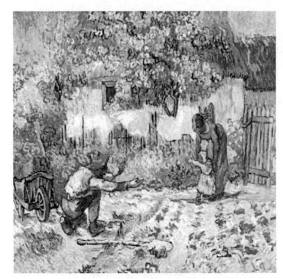

고흐의 '첫걸음마'

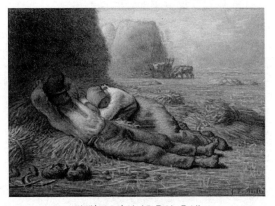

밀레(1866)의 '오후의 휴식'

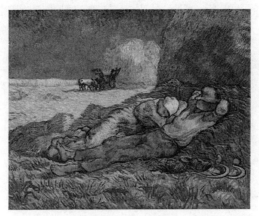

고흐(1890)의 '오후의 휴식'

고형렬의 시(밤 미시령, 2006)

수건을 쓴 아내는 얼굴을 팔에 묻고, 남편 곁에 모로 누웠다.

모자를 눌러쓴 남편은 두 팔을 젖혀 베개삼고 벌렁 누웠다.

아내는 평생을 남편따라 같이 살 사람.

남편은 아내를 데리고 평생 살아갈 사람 집채만 한 짚가리 밑에 누워 있는,

두 사람

하나면서 둘이면서 둘이면서 하나면서

유럽 어느 들녘,

점심을 마치고 잠시 천국처럼 소녀 소년처럼 잠들었네

이녘은 양말을 신고, 저녁은 양말을 벗었군 발가락이 보이오

황금 알곡의 추수만큼 잠이 단 가을

정선의 '인왕제색도'(1751, 호암미술관 소장)

강희언의 '인왕산도'(개인소장)

윤두서와 강희언의 '돌 깨는 석공'(석공도) 그림은 매우 유사하다.

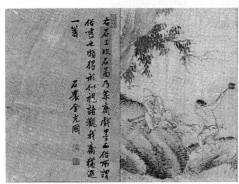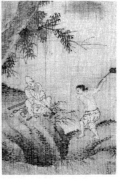
윤두서의 '석공도(石工圖)'와 강의언의 '석공도'

석공도는 후배 강희언이 베껴 그렸다. 이는 '화원별집'에 나와 있다. 그림에는 팽팽한 긴장감이 서려 있다. 화면상 두 인물의 대립은 중앙에 위치한 징에서 접점을 이룬다. 그림의 주인공이라고 할 수 있는 쇠망치를 들고 있는 석공과 시선도 바위에 박힌 징으로 향하고 있다. 윤두서는 두 인물의 포즈에 세심한 배려를 했다. 그리하여 두 줄의 선을 바위에 박힌 징에 교차시켰다. 징을 잡은 석공의 왼쪽 어깨부터 시작하여 팔로 이어지는 선은 징을 맨 줄을 통해 징에 이어지고, 다시 바위선을 따라 흘러서 쇠망치를 든 석공의 왼발을 거쳐 오른발로 이어지고 있다. 또 하나의 선은 오른쪽의 쇠망치에서 시작하여 석공의 팔을 거쳐 어깨에 이르고 다시 석공의 시선과 함께 징에 이어진 후 징을 잡은 석공의 왼발을 거쳐 오른발에 이어지고 있다. 그래서 두 선은 X축을 형성하게 되는데, 교차점은 바로 바위에 박힌 징이다. 이렇듯 보이지 않는 두 선에 의해 보는 이들의 화면에서 팽팽한 긴장감을 느끼게 한다. 윤두서의 '석공도'는 '천공개물' 등을 참고한 것으로 보이지만 각각 기계에 대한 설명 대신 "여기로 그렸다"는 관서를 남기고 있고, 기술적 작업묘사보다는 인물표정을 생생하게 표현하고 있어 풍속화로서의 성격을 지니고 있다.

KBS '천상의 컬렉션'에서 단원 김홍도(1745-1806)와 공재 김득신(1754-1822)이라는 조선의 대표적 풍속화가를 조선판 밀레와 고흐로 설명하기도 했다. 김득신의 '야묘도추'는 병아리를 낚아챈 까만 고양이를 그린 것이다. 바쁜 와중에 뒤돌

아보는 고양이. 김득신은 도화서의 젊은 천재 화가로서, 20명 이상의 화가를 배출한 개성 김씨 출신이다. 화가들도 관심을 안 가졌던 서민들의 일상을 그렸으며. 김홍도의 풍속화와 판박이다. '김득신은 김홍도의 아류다'라는 비판도 있었다. 화풍이 유사하다. 김홍도를 뛰어넘은 한 순간이 있었다. 정조는 백중하다고 보았다. 정지한 그림인데 영상처럼 움직이는 그림이다. 고양이가 병아리를 낚아채는 순간을 포착하였다. 김득신은 삼십대 후반부터 김홍도를 따랐다. 아름다움을 추구하는 예술 활동을 하면서, 김득신은 찰나의 순간에서 영원을 추출하였다.

　　그런데 모방에는 자칫하면 문제가 수반될 수 있다. 모방은 표절 등 저작권법상의 문제가 된다.

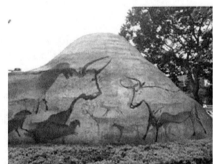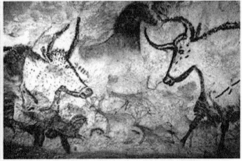

대구 달서구 원시인 조형물 뒤편에 프랑스 라스코 동굴벽화가 그려짐(2018.9)

04

4차 산업혁명과 창의성

1 4차 산업혁명의 특징과 창의성

(1) 창의성을 위한 긍정심리

4차 산업혁명이라는 용어는 다보스 포럼에서 클라우드 슈밥(Klaus Schwab, 독일 경제학자, 세계경제포럼, 즉 다보스포럼 회장) 교수가 처음 말한 것이다(What is the 4th Industrial Revolution). '구글 트렌드'를 보면 구글에서 빅데이터를 분석해 검색어의 빈도를 비교해준다. 4차 산업혁명에 대해서 가장 관심을 많이 보이는 나라는 대한민국이다. 알파고가 이세돌 바둑선수를 이긴 것은 한국 사회에 충격파를 던졌다. 2017년 대통령 직속 4차 산업혁명위원회가 발족하였고, 문재인정부는 4차 산업혁명 대비를 경제의 기조로 삼고 있다. 주지하다시피 4차 산업혁명의 키워드는 인공지능, 사물인터넷, 빅데이터, 융합 등이다. 구글 딥 마인드가 개발한 인공지능 알파고는 이세돌을 이겼다. 알파고는 어떤 수가 주어지면 250여 개의 수를 계산하여, 최고의 확률을 가진 수와 연결한다.[7] 사물인터넷은 온라인과 오프라인의 연결하여, 집 안에 켜고 나온 전기불도 밖에서 끌 수 있다.

7) 알파고의 대리인 아자 황, 알파고의 명령에 따라서 바둑을 두던 아자 황, 그는 로봇인가 사람인가? 아자 황은 알파고 설계자 중의 한 사람, 구글 딥 마인드의 대만계 엔지니어 아자 황, 그러나 TV 화면에서는 아무 표정도 없이 알파고의 명령에 따라 수동적으로 바둑을 두는 사람으로 묘사되었다. 이 사람을 창의적인 사람이라고 할 수는 없다. 나는 아자 황과 얼마나 다른가를 생각해보자.

바로크 시대 음악 음반, 연관된 작곡가를 분석한 빅데이터에 의하면, 평균적으로 작곡가들은 15명과 직간접적으로 교류한다는데, 바흐와 교류한 작곡가는 1,500명이다. 일반 작곡가들보다 100배 많은 소셜 네트워크를 가진 사람이 바흐이다. 즉 빅데이터로 검증할 수 있는 '음악의 아버지＝바흐'를 알아볼 수 있다.

2015년 교육부는 우리나라 교육 기조를 창의융합교육(STEAM, Science, Tech－nology, Engineering, Arts, Math, 과학, 기술, 공학, 예술, 수학)으로 설정하고, 특정 주제를 가르칠 때 여러 가지 학문을 결합해서 가르치면 시너지효과로 흥미를 유발할 수 있다고 한 바 있다.

4차 산업혁명의 공통점은 창의성이다. 스티브 잡스는 창의성은 사물을 서로 연결하는 능력이라고 하였다(Creativity is just connecting things). 이렇게 창의성은 사물과 사물을 연결하는 것이다. 바늘과 실, 수저와 젓가락은 뻔한 연결이지만, 서정주의 "한 송이 국화꽃을 피우기 위해 봄부터 소쩍새는 그리 울었나 보다" 시처럼 국화꽃을 보고 소쩍새를 연결하는 것은 창의적이다. 서로 관련이 없는 두 사물을 강제로 연결시키는 것이 창의성이다. 창의성이 4차 산업혁명에 필요한 능력이다. 4차 산업혁명시대여도 창의성을 발휘하면 일자리 걱정도 사라질 것이다.

인공지능이 우리 직업을 얼마나 대체할까? 마이클 오스본(Michael Osborne), 영국 옥스퍼드대 교수가 700여개의 직업을 분석해 20년 안에 사라질 직업을 분석한 '고용의 미래(The Future of Employment)'라는 논문을 발표하였다.[8] 수많은 직업 중 AI로 대체될 수 있는 확률을 분석한 것인데, AI로 인해 사라질 위기에 있는 많은 직업군이 있지만, 그러나 단 2가지 능력만 있으면 미래에도 살아남는다고 하였다. 그것은 바로 창의성과 감성지능(EQ)[9]이다.

법원 서기(Court Clerk)가 인공지능으로 대체될 확률은 100%다. 패션 디자이너 직업은 없어질 확률이 거의 없다. 사람의 마음에 호소하는 광고홍보 전문가는 없어질 확률이 0이다. 향후 20~30년 후에 어떤 직업이 뜰 것인가? 미래의 유망 직업으로 노스탈지스트(Nostalgist)가 뜨고 있다. 즉 어르신들 취향에 맞게

8) CB Frey and MA Osborne. 2013. The future of employment: how susceptible are jobs to computerisation? Technological Forecasting and Social Change 114. 254－280.

9) 최인수, 창의성을 위한 긍정심리. 플라톤아카데미.

디자인할 수 있는 능력을 가진 사람이다. 고령화시대 노인 취향 전문 인테리어. 로봇 카운슬러(로봇 종류가 다양해서 어떤 로봇이 필요할지 상담해줌) 등. 마이클 오스본 교수의 결론은 4차 산업혁명 시대 최대 무기는 창의성이라는 것이다. 아인슈타인 역시 상상력은 지식보다 중요하다고 하였다(Imagination is more important than Knowledge). 지식의 암기나 축적보다 상상력이 더 중요하다는 것이다.

〈그림 1-1〉 옥스퍼드 대학 인공지능(AI) 연구팀

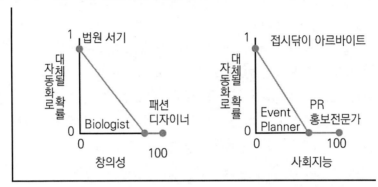

출처: Michael Osborne.

2 창의성과 감성지수

최인수 교수에 의하면 긍정심리학에서 말하는 창의적 인간은 다음과 같은 3가지 특징이 있다고 한다. 첫째, 자주적 인간(Authentic Self＝Original or not imitation). 둘째, 복잡성(Increasing Complexity). 셋째, 몰입(Flow)이다. 자주적 인간은 자기 스스로 주인이 되는 사람이다. 자기 스스로 선택하고 선택한 것에 대해 책임을 지는 사람이 자주적이다. origin(근원)의 어원은 Origin or Genesis(Origin의 동의어)이다. 창조와 관련된 에피소드가 많이 나온 성경이 창세기다. 창세기에 아담과 하와의 선악과 사건이 나온다. 하나님이 아담에게 "너 왜 따먹었냐?" 하니, 아담은 "하와가 시켜서"라고 핑계를 대고, 하와는 "뱀이 시켜서"라고 반응

한다. 하나님이 진노하신 이유는 하나님 형상대로 지으신 자주적 주체로 창조된 인간 아담이 현실은 로봇처럼 수동적으로 행동한 것 때문이다. 아담은 스스로 선택하고 행동해야 할 것인데, 뱀이 하라고 해서 그렇게 했다고 했다. 선택을 하는 것은 어렵다. 내 선택을 누군가 대신 해주면 좋겠다는 사람도 많다. 수동적인 인간의 속성이 많다. 최인수 교수의 강의에 따르면, 자주적이고 창의적인 인간으로 키우기 위해서는, 즉 자녀의 창의성을 키워주기 위해 부모가 아이에게 보여줄 수 있는 최선의 태도는, 선택의 결과를 책임질 수 있다면 스스로 결정하게 하는 것이다. 창의성을 키워주는 부모는 첫째, 규칙이 적고 자유롭다. 둘째, 자녀 스스로 결정하게 한다. 셋째, 포용력이 있다. 넷째, 자녀가 실패를 통해 배우게 한다. 다섯째, 도전을 장려한다. 이런 원칙들에 깔려 있는 기저는 열린 마음(Open Mindedness)이다. 이는 긍정심리학에서 말하는 성격 강점과 미덕이다. 자식을 믿고 맡기는 것은 쉽지 않은 일이다. 더 많이 공부한다고 더 많이 벌게 되지는 않는다. 문제 잘 풀고 잘 외우면 좋은 대학 가고 출세할까? 열린 마음이 창의성을 북돋우는 효과가 있다. 긍정심리학분야 대표적 연구자 칙센트 미하이(시카고 대학)가 창의적인 사람 100명을 인터뷰하였는데, 뜻밖에도 인터뷰 대상자 5명 중 1명이 조실부모한 사람들이었다. 부모님 중 한 사람이 일찍 돌아가셨다. 이들은 더 이상 의지할 대상이 없으므로 독립적으로 자란 것이다. 달리 말하면 통제와 명령이 없으므로 자유로운 생각이 가능했던 것이다. 물론 남은 편부모의 지극 정성도 있었을 것이다, 사르트르 역시 "아빠가 해줄 수 있는 가장 좋은 선물은 아빠가 일찍 사라지는 것이다"라고 하였다. 여기서 사라진다는 것은 생물학적으로 사라지는 게 아니고, 심리학적 의미로서의 아버지, 심리적인 의존대상, 나를 명령통제하는 권위대상이 사라져야 한다는 것이다. 그래야 자주적 능력을 키울 수 있기 때문이다. 기분 좋고 행복하면 어떤 일에 몰입이 잘 된다. 경쟁하고 불편해하면 몰입이 잘 안 된다. 몰입은 창의성으로 가는 마중물이다. 몰입을 길러주는 부모라면, "우리 부모가 내가 좋은 대학이나 좋은 직장에 들어가는 것에 온통 집중하기보다는, 지금 현재 내가 경험하고 있는 일들과 감정에 더 많은 관심을 갖고 있다고 믿고 있다"고 말할 것이다(칙센트 미하이, 2004: 170).

우리 대한민국 창의성 순위는 얼마나 될까? 리챠드 플로리다에 따르면, 우리의 글로벌 창의성지수(교육적 성취지수＋테크놀로지 지수＋관용지수)는 세계 120여개

국가 중에서 31위이다. 교육적 성취지수는 1위, 테크놀로지 지수가 1위이지만, 관용지수는 70위에 불과하다. 서로의 다름을 인정하는 자세가 부족한 우리나라, 관용 부족이 창의성을 막고 있다.

보티첼리의 '비너스의 탄생'을 예로 들어 설명해보자. 보티첼리의 '비너스 탄생' 은 500년간 묵혀 있다가 갑자기 주목을 받기 시작한 작품이다.

보티첼리 1485년 作, '비너스의 탄생'

라파엘로 1505년 作, '그란두카의 성모'

보티첼리의 그림은 당시 화단의 최고인 라파엘로처럼 그리지 않아서 무시받고, 아무도 거들떠보지 않았다. 그런데 독지가가 불쌍히 여겨서 그림을 사서 창고에 놔두었다. 러스킨 작가가 와인을 꺼내려 지하 창고에 내려갔다가 그 그림을 발견하고, 이렇게 좋은 그림이 어떻게 여기에 이렇게 있을 수 있느냐면서,

영국 왕립협회 문예비평지에 '비너스의 탄생'에 대해 글을 쓴 것이 계기가 되었다. 그 그림을 보려고 몰려든 사람들이 장사진을 이루고 지금은 전 세계에서 가장 유명한 그림 중의 하나가 되었다. 이 그림의 가치를 발견하게 된 것은 누구 덕분인가? 보티첼리 덕분인가 러스킨 덕분인가? 남과 똑같아서는 창의적이라고 하지 않는다. 남과 달라야 하는 창의성, 그래서 의도적으로 다른 사람이 하지 않았던 것이나, 다른 사람이 보지 못했던, 생각하지 못했던 형태로 표현했다. 다름을 틀린 것으로 인식하면 우리 주변에서 창의적 산물은 나올 수 없다.

창의성을 발휘하기 위해서는 때로 혼자 있는 조용한 시간이 필요하다. 멈춰야 보인다는 말이 있지 않은가. 일에 쫓기지 않고 때로 무료함을 느끼는 심심한 시간이 필요하다. 심심해져야 자신에 집중해 자기가 정말 좋아하는 것이 무엇인지 알아낼 수 있다. 지루하다 보면 우리가 평소 익숙하게 여겼던 생각과 의미들을 다시 생각하게 된다. 창조적 파괴가 일어날 수 있다. 그렇다고 새로운 것은 과거의 것을 파괴한다고 되는 것은 아닐 것이다. 과거로부터 쌓인 전통과 관념들을 관점을 달리해 재해석을 함으로써 시작되는 것이다.

무엇이 중요한 가치인가라는 설문조사에 대해, 아름다움(57%), 야망(88%), 유머(89%), 열정(92%), 지능(93%)보다도 창의성은 94%로써 가장 높은 가치 비중을 갖고 있는 것으로 조사되었다. 이런 창의성이 타고 나는 것(Nature)이라고 보는 견해는 14%, 성장하면서 길러질 수 있다(Nuture)고 보는 견해는 10%, 두 가지 가능성이 다 있다고 보는 견해는 71%로 조사되었다.

〈그림 1-2〉 무엇이 중요한 가치인가?

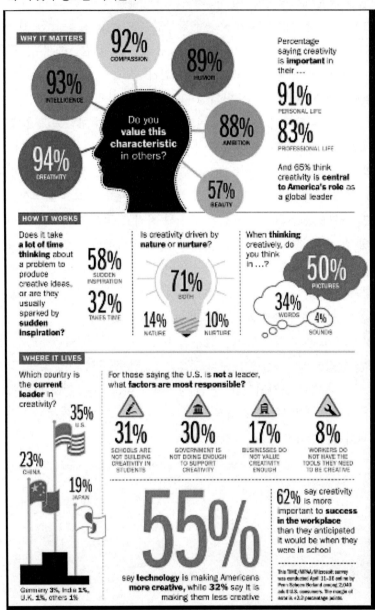

출처: Six Seconds. 2011. Creativity and Emotional Intelligence.

05

일상 고정관념을 뛰어넘는
도발적 창의성과 일상적 창의성

1 일상 고정관념을 뛰어넘는 도발적 창의성

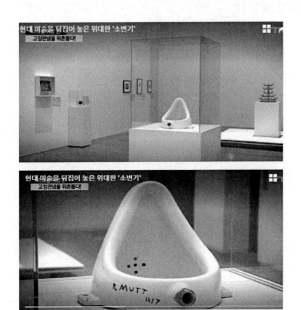

일상에서 쓰이는 평범한 물건들을 전시회에서 다른 이름으로 만난다면 어떨까? 소변기를 '샘'이라 부르며 예술의 기준을 흔들어놓은 마르셀 뒤샹의 작품

이 한국을 찾았다. 2018년 12월부터 2019년 4월까지 국립현대미술관 서울관에서 '마르셀 뒤샹전'이 개최되었다. 공중화장실에서나 쉽게 볼 수 있는 남성용 변기가 전시장 한가운데에 있다. 검정 물감으로 서명을 적은 이 작품의 제목은 '샘'이다. 100년 전 마르셀 뒤샹이 뉴욕 독립미술가협회에 출품했다가 거부당한 문제작이다. 하지만 예술은 손수 작품을 만드는 것이 아니라 작가의 생각이나 사상을 전달하는 것이라는 강한 메시지를 남겼다.

뒤샹은 남성용 소변기에 'R. Mutt'라는 변기 제조회사 사장이름으로 전시회에 출품하였다. 회화의 관습적인 언어에 도전했던 뒤샹은 변기 기성품을 미술관에 과감히 옮겨와서 서명만 하여 뉴욕의 앙데팡당전에 출품하였고 도발적인 논란을 일으켰다. 이 작품을 이해하기 위해서는 세 가지의 관점으로 보아야 한다 (김용선, 2015b). 첫째, 장소의 이동이다. 이 소변기는 남성 화장실에 존재하는 사물이다. 이 사물이 본래의 목적에 부합하는 장소를 이탈하여 낯선 장소, 즉 미술관으로 이동했다는 사실이다. 둘째, 세워져 있던 소변기를 조각 작품처럼 안전하게 옆으로 눕혀 놓았다. 그 순간 아래로 흐르게 고안된 소변기의 기능을 이미 상실한 것이다. 셋째 이 사물의 이름은 '소변기'이다. 배출된 소변을 하수구로 막힘없이 흘려보내는 용도로 제작되었다. 하지만 '샘'이라는 이름을 붙이는 순간 전혀 다른 방향으로 신선한 물이 솟구치는 샘이 되었다. 이 세 가지의 변화는 관점의 변화, 즉 거꾸로 보기(Reverse)를 통해 얻은 결과이다. 변기라는 결과물만 놓고 보면 아무리 생각해도 그것은 미술작품일 수가 없다. 아름답지도 않고 뒤샹이 만든 것도 아니기 때문이다. 이미 누군가 만들어 놓은 것을 가져온 것에 불과하다. 뒤샹의 변기가 예술이 된 것은 그 결과물 때문이 아니라, 그것을 예술의 자리에 놓은 뒤샹의 아이디어 때문이다. 뒤샹은 그의 변기에서 '개념'을 이야기한다. 일상용품 하나를 골라서 대상을 보는 새로운 시각에 의해, 그 실용성이 사라져 버리도록 전시함으로써 변기는 더 이상 소변을 보기 위한 도구가 아니고 사물에 대한 새로운 사고방식을 창조한 것이다.

뒤샹은 변기부터 자전거 바퀴까지, 평범한 물건들에 새로운 의미를 부여하며 현대미술의 지평을 열었다. 올해로 사후 50년, 뒤샹의 대표작들이 한국을 찾았다. 회화와 레디메이드, 드로잉 등 150여 점을 선보인 국내 첫 대규모 전시였다. 자신의 조국 프랑스에서는 퇴짜를 맞았었다. 이번 전시회에는 뉴욕에서 처

음으로 이름을 알리게 된 초기 회화 '계단을 내려오는 누드(No.2)'는 물론, 여성 자아 '에로즈 셀라비'로 둔갑하거나 모나리자에 수염을 그려 넣으며 성 경계를 허물었던 작품도 선보였다. 실제로 뒤샹이 이렇게 얘기를 했다. "자신의 지금의 작업이 50년, 100년 후의 관객을 만났으면 좋겠다고…". 21세기를 사는 현대인들이 뒤샹이 기다리던 그 관객이라고 할 수 있다. 고정관념을 뒤흔들며 끊임없이 파장을 부른 뒤샹의 작품들, 이제 현대 미술을 바꾸어놓은 위대한 유산으로 조명되고 있다.

뒤샹의 '수염난 모나리자'

1919년 뒤샹은 파리의 길거리에서 '모나리자'가 인쇄된 싸구려 엽서를 구입했다. 그리고 거기에 검은 펜으로 수염을 그려 넣었고 아래에는 알파벳 대문자로 'L.H.O.O.Q'라고 적었다. 그 뜻은 정확히는 알 수 없지만, 프랑스어로 발음하면 '그 여자의 엉덩이는 뜨겁다'는 말이 된다. 콧수염을 그려 넣은 것도 모자라

외설적인 농담까지 적어놓은 뒤샹의 의도는 무엇이었을까? 이렇게 과거의 전통과 권위를 단번에 무력화하고 조롱한 예는 드물었다. 공교롭게도 1919년 다빈치 사후 400주년이 되는 해였고, 파리의 시민들은 서양문화의 절정기에 화려하게 꽃을 피운 다빈치의 업적에 열광하고 있었다. 그런데 뒤샹이 이런 분위기를 일거에 차갑게 만들었다. 뒤샹의 무모한 도전과 모험은 후대 예술가들에게 영감을 주었다.

② 일상적 창의성

　　창의적인 사람들은 자기가 하는 일에 애정을 갖고 그에 따른 만족으로 인하여 몰두하게 되는데(Maslow, 1976), 이러한 열의와 자세는 인간관계와 자기 일에 책임감을 갖는 자기실현적인 사람의 기본자세라고 할 수 있다. 자아실현적 창의성은 누구나 창의적 잠재력을 갖고 있다는 전제하에, 자신의 가치와 자기 삶에 대한 진지한 성찰을 통해 자아를 성장시켜, 창의적 잠재력을 온전히 펼쳐보이는 것이라고 할 수 있다(이화선·박선희·최인수, 2012). 창의성은 특별한 전문적인 분야만이 아니라, 일상생활과 관련된 모든 일이나 행동에서 발휘되어야 한다는 점에서 일상적 창의성으로 분류될 수 있다(전경원, 2000). 일상적 창의성이란 생활하면서 흔히 경험할 수 있는 일상적 수준의 모든 문제를 새롭고 바람직한 방법으로 해결할 때 적용되는 창의적인 문제 해결력뿐만 아니라, 사소한 일에도 발휘되는 독창적인 방법으로, 개인의 자아실현과 적응 능력을 신장시켜 주는 사고와 활동이라고 할 수 있다(정은이, 2003). 일상적 창의성은 융통적인 사고를 나타내는 독창적 유연성, 문제해결을 위한 대안적 해결력, 다양한 경험과 자유를 추구하는 모험적 자유추구, 다른 사람을 이해하고 배려하는 이타적 자아확신, 새로운 경험과 생각을 수용하는 관계적 개방성, 다른 사람의 평가에 개의치 않는 개성적 독립성, 탐구적 몰입으로 구성되어 있다(정은이·박용한, 2002).

06

예술과 창의성

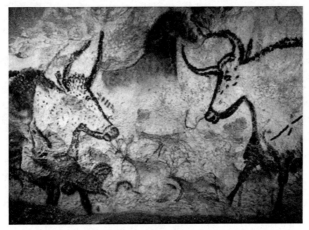

Lascaux Artworks(Montignac Dordogne, France)

기원전 수만년 전 구석기 시대에 전 세계를 걸쳐서 인류는 동굴에 그림 같은 벽화를 남겼다. 그 중에 가장 유명한 것이 프랑스의 라스코 동굴 벽화이다. 프랑스 몽티냑 마을에 있는 라스코 동굴벽화는 10대 소년들이 잃어버린 강아지를 찾다가 우연히 발견하게 되었다. 그 발견 시기가 1940년대이다. 기원전 1만 5000~1만 3000년경 그려진 후기 구석기시대의 그림으로 역사상 석기시대 동굴벽화 중 어떤 것보다 훨씬 크고, 유물도 더 잘 보존됐다. 1979년엔 유네스코의 세계유산으로 등재됐다. 험난한 동굴에서, 약한 바람에도 흔들리는 불빛에 의지하며 그림을 그린다는 것은 굉장히 힘든 작업이었을텐데, 원시인들은 라스코 동굴벽화를 왜 그렸을까? 벽화는 당시 원주민들이 동물을 잡게 해달라는 기원이

담긴 종교적인 이유에서 한 주술적인 행위의 결과물이 아닐까 한다. 동굴벽화는 그들이 겪은 환경과 역사가 담긴 기록물이다.

영국의 생물학자 도킨스의 저서 '이기적 유전자'에서 나오는 '밈(Meme)'은 문화의 전달 과정에 유전자처럼 복제역할을 하는 중간 매개물, 또는 이러한 역할을 하는 정보의 단위·양식·유형·요소로서, 언어, 옷, 관습, 음악, 패션, 건축양식, 예술, 종교, 사상 등 거의 모든 문화현상들은 '밈'의 범위 안에 존재한다. 생물학적 유전자처럼 사람의 문화심리에 영향을 주는 요소가 '밈'이다. 이는 '모방 등 비유전적 방법으로 전달된다고 생각되는 문화의 요소'로 정의되어 있다. 도킨스는 '진(gene)'[10]처럼 복제기능을 하는 이러한 문화요소를 함축하는 한 음절의 용어를 그리스어(語) '미메메(Mimeme)'에서 찾아내 여기서 밈을 만들어냈다. 라스코 동굴벽화에서 보듯이, 왜 인간은 육체적으로 말할 수 없이 힘듦에도 불구하고 창조작업을 수행할까? 모옴의 '달과 6펜스'에서 나오는 말을 인용해본다.

> "이 세상에서 가장 소중한 아름다움이 해변가 조약돌처럼 그냥 버려져 있다고 생각해? 무심한 행인이 아무 생각 없이 주워갈 수 있도록? 아름다움이란 예술가가 온갖 영혼의 고통을 겪어가면서 이 세상의 혼돈에서 만들어내는, 경이롭고 신비한 것이야. 그리고 또 그 아름다움을 만들어냈다고 해서 아무나 그것을 알아보는 것도 아냐" - 달과 6펜스(1919, W. Somerset Maugham) -

전남 신안 출신 김환기(1913~1974) 화백만큼 한국적인 정취와 세계적인 조형미를 갖춘 작가도 드물 것이다. 비슷한 시기에 활동한 박수근과 이중섭이 '국민화가'로 평가받기도 하지만 인지도가 국내에 국한되는 것이 사실이다. 반면 김환기는 일본, 프랑스, 미국 등에서 활동하며 한국 현대미술을 세계에 알렸다는 점에서 국제적이다. 그의 작품은 국내작가 중 최고가로 팔리고 있다. 그의 예술세계는 크게 도쿄시대(1933~37년), 서울시대(1937~50년대 중반까지), 파리시대(50년대 후반), 뉴욕시대(1963~74년 작고)로 나눌 수 있다.

10) 진(gene)은 부모에서 자식으로 물려지는 특징, 즉 형질을 만들어 내는 인자로서 유전 정보의 단위이다. 그 실체는 생물 세포의 염색체를 구성하는 DNA가 배열된 방식으로, 유전자 전체를 합한 것이다.

추상화는 읽는 그림이 아니다. 굳이 어떤 틀에서 볼 필요가 없다. 그래서 혹자는 추상화는 보는 이가 생각한 대로 볼 수 있다고도 한다. 물론 화가에 대한 히스토리나 그림에 얽힌 사연을 알고 접한다면 그림을 보는 감상이 더해질 수는 있다. 하지만 때로는 '저게 뭐야?'라는 의구심이 오히려 생각과 감정, 상상의 영역을 무한하게 열리게 한다. 추상 회화의 창시자 칸딘스키(Wassily Kandinsky)는 "형태를 분명히 알 수 있는 사물이 오히려 감동을 방해하는구나"라고 했다.

김환기의 '어디서 무엇이 되어 다시 만나랴'

화가 김환기는 자신의 절친인 시인 김광섭의 사망 소식을 접하고 절절한 사무침에 김광섭의 시 '저녁에'[11]를 인용해서 작품 제목으로 했다. 자신의 점화

11) 저렇게 많은 중에서
　　별 하나가 나를 내려다본다.
　　이렇게 많은 사람 중에서
　　그 별 하나를 쳐다본다.

　　밤이 깊을수록
　　별은 밝음 속에 사라지고

에 대해 "서울을 생각하며, 오만가지 생각하며 찍어가는 점", "내가 그리는 선, 하늘 끝에 더 갔을까, 내가 찍은 점, 저 총총히 빛나는 별만큼이나 했을까..."라고 그의 일기에 쓰고 있다.

> 시에는 정신이 있고, 예술에는 노래가 있다. 김환기는 고백한다. "내 예술과 조국은 분리할 수 없을 것 같애... 저 정리된 단순한 구도, 저 미묘한 푸른 빛깔. 이것이 나만이 할 수 있는 세계이며 일일거야."
> "여기 와서 느낀 것은 시정신이요. 예술에는 노래가 담겨야 할 것 같소. 거장들의 작품에는 모두 강력한 노래가 있구려. 지금까지 내가 부르던 노래가 무엇이었다는 것을 나는 여기 파리에 와서 구체적으로 알게 된 거 같소." −김환기−

시 속에 그림이 있고 그림 속에 시가 있다. 송나라의 소식(蘇軾)이 왕유(王維, 摩詰)의 시와 그림을 비평하면서 말했다. "마힐의 시를 감상하면 시 속에 그림이 있고, 마힐의 그림을 보노라면 그림 속에 시가 있더라(味摩詰之詩 詩中有畵 觀摩詰之畵 畵中有詩, 蘇軾 東坡志林)". 또한 "시는 소리 있는 그림이요, 그림은 소리 없는 시이니, 예로부터 시와 그림은 일치되어 있어서, 그 경중을 조그만 차이로도 가를 수 없다(詩爲有聲畵 畵 乃無聲詩 古來詩畵 爲一致 輕重未可分毫釐, 成侃 寄姜景愚)". "그림은 소리 없는 시이고, 시는 형태 없는 그림이다(畵是無聲詩 詩是無形畵, 북송 곽희)".[12]

회화는 말없는 시요, 시는 말하는 그림이다. 동서양이 예술을 보는 시각이 비슷하다. 시화일체, 시와 그림은 그 표현방법은 달라도, 화가가 그림 그리기 전까지, 시인이 시를 창작하기 전까지의 마음가짐은 같다. 시적 상상력과 영감의 성숙이 그림에 반영된다.

나는 어둠 속에 사라진다.

이렇게 정다운
너 하나 나 하나는
어디서 무엇이 되어
다시 만나랴.

12) Painting is a mute poetry and Poetry a speaking picture(Simonides, BC 5C, 그리스).

07

스캠퍼 기법과 창의적 예술

1 스캠퍼 기법

스캠퍼(SCAMPER) 기법은 확산적 사고를 유도하는 질문을 통해 획일화된 사고의 틀에서 벗어나 다각적으로 생각하는 데 도움을 주는 기법이다. 오스본(Osborn)의 동사 체크리스트를 보완하여 스캠퍼 기법을 고안한 Eberle(1971)는 스캠퍼 기법은 다양한 질문을 통하여 사고 활동을 자극할 수 있는 장점이 있으므로 새로운 아이디어나 문제해결을 위해 스캠퍼 기법을 활용하는 것은 다른 어느 프로그램보다 효율적이라고 하였다. 스캠퍼 기법은 대체(Substitute), 결합(Combine), 응용(Adapt), 변형(Modify or Magnify or Minify), 다른 용도전환(Put to other use), 제거(Eliminate), 재배열 또는 뒤집기(Rearrange or Reverse)의 영어 단어 첫 철자를 의미한다(Eberle, 1971). 스캠퍼 기법은 발상과정에서 사고 기술을 이용하여 영어 첫 단어가 의미하는 질문에 따라 사고를 전개하므로 보다 쉽게 생각을 발전시킬 수 있다.

간단한 질문들로 구성된 이 기법은 어떤 의제나 안건을 탐색하고 모든 것들에 대하여 질문을 던져서, 새롭고도 참신한 아이디어를 구성하는 데 사용할 수 있다. 이 기법은 새로운 아이디어를 창출시킴으로써 아이디어 발상과정의 장애를 극복하기 위해서 등장하였다. 특히 단위조직(팀)으로 하여금 새로운 제안에 대해서 수용할 수 있도록 촉진하는데 매우 유용한 방법이다. 이 기법은 언제 사용하는 것이 바람직한가? 아이디어가 고갈되었을 때나, 특정한 방향으로 생각

이 편향되어 있을 때 이를 탈출하기 위해서 활용하면 유용하다. 스캠퍼 질문 리스트에 응답하는 것만으로도 훌륭한 아이디어가 나오게 된다. 가능성을 체크하기 위한 리스트로 이용하면 좋다. 이러한 질문들은 어떤 사안, 안건, 사물을 검토해 보는 것으로서 아이디어의 질과 양을 증가하는 방법을 제공해 준다.

문제를 해결하기 위해서 스캠퍼 질문 체크리스트에 따라서 응답을 하면 많은 해결대안들이 산출될 수 있다. 오스본이 제시한 질문의 체크리스트는 다음과 같다.

첫째, 대체·대용(Substitute)하는 방법이다. 현재 업무(일)와 관련된 사람 이외의 다른 사람(Who else), 그 밖의 다른 무엇(What else). 다른 공급자(Other suppliers), 다른 구성요소나 재료(Other components, materials), 다른 업무과정(Process), 접근방법(Approaches) 등을 생각해 본다. 즉 사람을, 물질을, 재료, 부품, 소재를, 제조법을, 방법을, 업무 프로세스를 다르게 바꿔보는 것이다.

둘째, 결합(Combine)이다. 목적, 주장, 구성요소·재료·성분, 아이디어, 기능을 결합해서 하나의 단위(Set, Unit)로 하면 어떻게 될까를 생각해 본다. 칵테일하듯이, 서로 다른 것들을 한데 뒤섞어 앙상블을 이뤄내다 보면, 색다른 아이디어가 나올 수 있다.

셋째, 응용·적응·차용·적합화(Adapt)해 본다. 그밖에 뭔가 이와 비슷한 것은 없을까, 어디서 아이디어를 빌려올 수는 없을까, 과거에 이와 유사한 사례는 없었나, 다른 어떤 것을 모방하면 어떨까를 생각해본다.

넷째, 변경(Modify) 또는 확대(Magnify)해 본다. 형태, 형식, 내용, 의미, 색깔, 운동, 소리, 냄새 등을 바꾼다면 어떻게 될까, 가치를 부가하거나, 기존의 것을 추가·복제·연장하고, 횟수·빈도·시간을 길게·높게·강하게 하면 어떻게 될 것인가를 생각해본다.

다섯째, 다른 용도로 전환(Put to other uses)해 본다. 현재 사용하고 있는 용도 이외의 새로운 용도는 없을까, 약간 보완·개량해서 다른 데 이용할 수는 없을까를 생각해본다.

여섯째, 제거(Eliminate) 또는 축소(Minimize, Minify)해본다. 현재의 그것을 제거하거나, 아니면 축소·삭감·압축·농축·생략·분할하거나, 기존의 것보다 더 가볍게·얇게·짧게·적게(輕薄短少) 만들어본다.

일곱째, 반전·역전(Reverse) 또는 재배열·재정렬(Rearrange)해본다. 전후, 좌우, 상하를 거꾸로 뒤집어서 생각해 본다. 현재와 반대로 또는 역할을 바꿔서 해본다. 그리고 순서를, 스케줄을, 요소를, 요인을, 결과를, 패턴을, 레이아웃을 재정렬해본다.

2 현대미술에 적용한 스캠퍼 기법[13]

1) 대체하기(Substitute): 알렉시스 크쵸(Alexis Kcho, 1970-)

크쵸, '잊어버리기 위하여', 1995, Mixed media, 광주비엔날레

세계 5대 비엔날레 중의 하나인 광주비엔날레가 1995년 아시아에서 최초로 열렸다. 이 국제적인 미술전람회는 현대미술의 다양한 특성과 새로움과 실험성을 보여주는 전시회였다. 위의 작품은 제1회 광주비엔날레에서 대상을 수상한 작품이다. 맥주병 2,500개를 바닥에 세워놓고 조그만 나무배를 올려놓은 설치작품이다. 여기에서 바다를 상징하고 있는 물은 맥주병으로 대체(Substitute)하였다.

13) 이 부분은 김용선. 2015. 현대미술에 나타난 SCAMPER 기법 연구1, 조형미디어학 18권 1호, 33–40를 참조함.

맥주병에 붙어있는 은박종이 상표가 마치 바다에 떠다니는 거품처럼 보이고 있어 언제라도 쉽게 사라질지 모르는 난민들의 심리 상태를 반영하고 있다. 작고 불안정한 나룻배는 긴 항해를 할 수 없는 배가 틀림없다. 하지만 핍박과 구속의 영토를 떠나 목숨을 걸고 자유를 찾아 탈출하는 난민들을 상징하기에 마땅한 소재가 되었다. 크쵸는 광주지역 골목을 방문하고 슈퍼마켓에 수북이 쌓여있는 맥주병을 보고 바다를 연상해 착안한 작품이라고 고백했다. 이와 같이 일상에서 흔히 사용되거나 볼 수 있는 사물들도 특별한 의미를 부여하는 순간 새로운 작품으로 탄생하는 것이다.

2) 결합하기(Combine): 라우센버그(Robert Rauschenberg, 1925-2008)

라우센버그, '모노그램', 1959, Mixed media

라우센버그는 미술이 화가의 감정을 기록해야 한다는 강박 관념에서 해방되도록 가장 큰 기여를 한 전후세대의 작가이다. 물자활용이 보편화되기 전에 이미 폐품활용가였던 그는 '콤바인(Combine)'이라는 반은 회화이고 반은 조각인 미술의 혼성 형태를 창조해냈다. 또한 미술의 주제를 "다양성, 변화, 수용성"이

라 정의했다. 대량소비시대의 산물을 결합하는 데 주저하지 않았던 그는 "세상을 하나의 거대한 회화로 간주하지 못할 이유가 없다"고 선언하였다.

3) 적용하기(Adapt): 살바도르 달리(Salvador Dali, 1904-1989)

살바도르 달리, '기억의 지속', oil on canvas, 1931, 뉴욕현대미술관

치즈처럼 흘러내릴 것만 같은 구부러진 세 개의 시계와 개미 떼가 파고드는 녹슨 시계 하나가 놓여있다. 흐물흐물한 치즈를 연상시키는 녹아내리는 시계는 측정된 시간의 엄밀함을 조롱한다. 마치 시간이 정지한 것 같고, 숨마저 쉴 수 없을 것 같은 건조해 보이면서 환상적인 분위기가 물씬 풍긴다. 그리고 망망한 지평선은 공포감마저 일으킨다. 이처럼 섬세하면서도 환상적인 세계는 인간 내면에 흐르는 무의식의 세계이기도 하다. 달리는 정신분석학자 프로이트를 만나고 나서부터 본인의 독특한 작품세계를 이루게 된다. 프로이트는 예술이란 인간의 억압된 바람을 그대로가 아닌 승화된 새로운 형태로 표현함으로써 우리에게 쾌감을 준다고 했다.

4) 변형하기(Modify): 클래스 올덴버그(Claes Oldenburg, 1929-)

올덴버그, '스푼브릿지와 체리', 1988, 워커아트센터 조각공원

팝아트(PopularArt, 대중예술)의 대표적인 작가 클래스 올덴버그는 드로잉, 소프트 조각, 해프닝, 모뉴먼트라는 다양한 작품을 보여준 작가로서 우리의 일상 속에서 생활과 밀접한 오브제를 거대하게 확대하여 관객들에게 신선한 충격과 상상력을 불러일으키게 했다. 그는 평범한 사물에 미적인 가치를 부여해서 이목을 집중시킨다. 올덴버그는 대형 조각화 된 오브제를 건축과 연결시켜 기존의 영웅적인 기념비 조각의 개념을 벗어나 일반 대중과 함께 공유할 수 있는 공공조각을 제작하였다. 오브제를 대상으로 하여 물성의 변화를 주었던 초기의 소프트 조각에서 시작하여 그것을 거대한 크기로 확대(Magnify)한 오브제로서의 대형조각에 이르기까지 그가 계획하고 실행했던 바는 다름 아닌 일상의 삶과 예술, 그 둘 사이를 보다 가깝게 하려했던 것이었으며, 도시 공간속에 설치된 자신의 작품들을 통해 예술작품이 일반대중에게 한걸음 더 가까이 다가갈 수 있는 가능성을 실천하여 보여주었다 할 것이다. 그의 작품은 1988년 미국 미네소타주 미니애폴리스 워커아트 센터 조각공원에 오브제와 분수를 결합한 조각 작품으로서 궁전에서 예절을 매우 강조했던 루이14세를 떠올리며 테이블 매너에 대한 패러디로 제작된 작품이다. 작품의 소재인 체리는 달콤한 색채로 표현되었고 체리 꼭지 끝에서는 분수가 뿜어져 나와 대중의 호기심을 더욱 자극하였다. 특히 겨울에 눈이 내릴 때에는 눈에 쌓인 스푼은 마치 아이스크림이 얹어진 체리를 연상시켜 먹고 싶도록 자극하기도 한다.

5) 다른 용도로 사용하기(Put to other use): 파블로 피카소(Pablo Picasso, 1881-1973)

파블로 피카소, '황소머리', mixed media,1942

　　1942년 작 피카소의 '황소머리'는 자전거의 안장과 핸들로 이루어진 작품이다. 안장과 핸들은 있어야 할 자전거 본체를 이탈하여 결국 그 용도를 달리(Put to other use)함으로써 새로운 작품으로 탄생한 것이다. 프랑스의 미술평론가 브라사이는 피카소의 말을 인용해 이 작품의 탄생을 다음과 같이 설명한다. "어느 날 나는 예전의 잡동사니들이 놓여있는 곳에서 한 자전거 안장과 그 옆에 녹슨 채 세워져 있는 핸들을 보았다. 순간적으로 나의 상상은 두개의 부분을 함께 결합시켰다. 더 이상 생각해볼 여지도 없이 내 머리 속에는 황소머리가 떠올랐다. 나는 단지 두개를 가져다 용접하였다." 하늘을 향해 뻗은 금속 핸들은 단단한 황소의 뿔로 전환되었으며 가죽으로 만든 안장은 역삼각형태의 황소머리와 유사성이 발견되지만 분명한 것은 우연히 발견된 사고의 결과인 것임에도 불구하고 황소머리로 인식하는 환영적인 결과를 가져온 것이다. '우연한 발견'이거나 '조화로운 변형'을 가능하게 하는 요인은 고유의 기능이나 가치를 상실하는 것으로부터 기인한다. 즉 예술적인 형태로 변형되어 경이롭고 흥미로운 감흥을 유발하는 것은 순전히 실재하는 물건의 근본적인 의미와 기능을 감추고 다른 용도로 사용(Put to other use)되어야만 가능한 일이기도 하다.

6) 제거하기(Eliminate): 파블로 피카소(Pablo Picasso, 1881-1973)[14]

파블로 피카소, 황소 석판화

피카소는 1945년에서 1946년에 걸쳐 황소를 주제로 11개의 석판화를 그렸다. 연작 석판화 중에서 제작된 시간 순서대로 나타낸 아래의 그림 8점 중에서 마지막 작품을 보면 황소의 얼굴, 다리 골격, 발굽 등은 없지만 누가 보더라도 황소인 줄을 알 수 있다. 대상 사물 중에서 본질적인 핵심 구성요소만 남을 때까지 계속 제거하고 단순화한 결과이다. 여기서 우리는 피카소의 황소 그림을 통해 '제거(Eliminate)'라는 것이 창의성 구현에 있어 하나의 조건이 된다는 것을 알 수 있다. 피카소는 "예술이란 불필요한 것들을 제거하는 것"이라고 하였다. 나아가 헨리 무어(1898-1986)의 '누워있는 여인' 조각상도 어떻게 하면 더 크고 더 높게 더 많은 부피와 장식으로 치장해나가던 기존의 조각 상식과는 전혀 반대로, 가슴 아래 부분을 오히려 큰 구멍을 내서 표현하였다. 무어는 자신의 작품에 표현된 공간성을 구멍이라고 불리는 것을 거부하면서 구멍이 아니라 분리할 수 없는 공간과 형태를 표현하고자 하는 의도라고 하였다. 가슴 가득 채워진 욕망의 살점을 제거(Eliminate)함으로써 생긴 생명의 공간인 셈이다. 구글 TV와 애플 TV를 비교해보면, 구글 TV 리모콘에는 버튼이 78개나 되지만, 애플 TV 리모

14) 출처: Sora, Fickr, CC BY-ND; 동아비즈니스리뷰 260호, 2018.11 재인용.

콘에는 버튼이 고작 3개밖에 안 된다고 한다. 전자는 제품의 기능 구현을 위해 필요하다고 생각되는 것들을 모두 담으려 했지만, 후자는 꼭 필요한 것만 담으려고 노력한 결과이다. 이는 제품 구성을 둘러싼 디자인 철학의 반영이요, 소비자의 생각에 대한 관점의 차이이다. 소비자는 복잡한 첨단기능을 추구하기 보다, 사용의 편리성을 더 선호하는 경향이 있다.

7) 거꾸로하기, 재정렬하기(Reverse, Rearrange): 르네 마그리트(Rene Magritte, 1898-1967)

마그리트, '피레네 산맥에 있는 성', oil on canvas, 1959

성이 있는 큰 돌덩어리가 우주 속에 있는 지구를 묘사한 것인지, 바다 속으로 떨어지는 운석을 그린 것인지, 허공에 떠 있는 성을 표현하는 것인지 알 수 없지만, 무한한 상상력을 자극한다. 현실적이고 일상적인 기능과 의미를 가지는 사물이 관련 없는 또 하나의 사물과 어울려 새로운 장소에서 만나 재정비(Rearrange)되고 새로운 해석을 낳아 초현실적 환상을 창조해 내는 것이다. 이 작품은 거대한 헬멧 형태의 바위의 딱딱함과 바다의 유연함, 즉 정적인 것과 동

적인 것, 무거움과 가벼움의 대립을 통해 긴장을 야기시킨다. 마그리트는 두 대립 요소들을 그림 안에서 부각시켜 그만의 고유한 조형언어로 사용하고 있다. 거대한 산은 요새의 왕관을 쓰고 무중력 상태로 바다 위에 떠 있다. 상상력은 현실에서는 도저히 일어날 수없는 불가능을 가능으로 실현하는 매력이 있다. 결국 모순되거나 상이한 사물 간의 결합과 순서 바꿈(Rearrange)은 시적인 충격을 안겨준다.

문화, 문화의 힘 그리고 문화시대

01

시대 트렌드, 문화와 감성의 세기

다니엘 핑크(Daniel Pink)는 그의 저서 '새로운 미래가 온다'에서 정보사회를 뛰어넘어 다음 시대(Post Information Technology)에 감성사회가 올 것이라고 하면서, '하이 콘셉트(High Concept)'를 제시하였다. 이는 서로 관련이 없어 보이는 아이디어를 결합해 남들이 생각지 못한 새로운 개념을 만들어내는 것을 의미하는 것으로, 일응 예술적, 감성적 아름다움을 창조하는 능력이라고 할 수 있다.[1]

감성이 중요하다. '감성'은 타고난 천성이나 기질이 아니라 문화와 교육을 통해 습득되는 하나의 '능력'이다. 감성지능(Emotional Intelligence)이 있어야 하고 올바른 인생관과 가치관이 있어야 한다. 감성지능에 대해, 박찬욱(2010)은 자신과 타인의 감정을 평가하고 표현할 줄 아는 능력, 자신과 타인의 정서를 효과적으로 조절할 줄 아는 능력, 자신과 삶을 계획하고 위해서 그러한 정서를 활용할 줄 아는 능력이라고 설명하였다. Wong & Law(2002)는 감성지능의 구성요인을 다음 네 가지 차원으로 구분하였다. 그것들은 첫째, 자기감성 이해로 자신의 감성을 이해하고 감성을 있는 그대로 표현할 수 있는 개인의 능력을, 둘째, 타인 감성 이해로 자기 주위의 다른 사람들의 감정을 인식하고 이해하는 능력을, 셋째, 자기감성 조절로 자신의 감정에 따라 즉각적인 행동을 하는 충동적인 행동보다는 자신의 감성을 주어진 상황에 따라 적합한 방향의 행동으로 나타낼 수 있는 능력을, 넷째, 감성활용으로 개인의 기억 속에 있는 감성정보를 조직하고

1) 사막 위의 스키장, 세계지도 모양의 인공섬 등 상식을 깨는 아이디어로 주목을 받고 있는 두바이가 그 대표적 사례이다. 영화에서는 내용을 간결하게 소개함으로써 실제 작품을 보고 싶도록 만드는 것을 말한다(한경 경제용어사전).

활용함으로써 문제 해결을 도와주고, 감정을 개인의 성과와 건설적인 활동에 활용할 수 있는 능력을 의미한다. Cooper & Sawaf(2002)는 감성이 풍부한 상태, 즉 사람들이 원기왕성하고 기분 좋은 상태에 있을 때 가장 긍정적이고 창의적이라고 하였고, 이런 감성상태에서 성과에 대한 요구를 가장 잘 수행할 수 있고, 역으로 바람직하지 않은 감성상태에서는 성과에 대한 인지적인 기능을 제한시킨다고 하여 감성지능이 개인의 동기부여에 중요한 역할을 함을 강조하였다.

21세기는 하이테크와 하이터치가 필요하다. 전자가 첨단기술로서, 컴퓨터와 정보통신 같은 전자기술, 생명과학과 두뇌과학 등을 말한다면, 후자는 고도의 감성력, 유연한 열린 마음, 다른 사람의 마음을 이해하고 공감하는 것이고, 문화예술에 대한 이해와 심신수양이 만나는 것이다. 첨단기술을 잘 이해하고 활용할 수 있어야 성공하지만, 그보다도 더 중요한 것은 인간이 문화예술을 이해할 수 있어야 하고, 다른 사람의 마음을 읽을 수 있고 공감을 줄 수 있어야 성공할 수 있을 것이다(서순복, 2003).

문화를 매개로 한 상상력과 고도의 감수성이 협의의 문화영역뿐만 아니라, 모든 영역에 있어서 절실하게 필요하다. 이는 이른바 창작 활동을 하는 문화생산자나 문화기획자뿐만 아니라, 음악·미술 등에 대해 모르는 일반 사람들 모두에게도 문화적 상상력과 감수성은 필요할 뿐만 아니라, 중요하다. 왜냐하면 지금은 문화엘리트의 창의력에 기초하여 문화물이 창조되고 일반 대중은 이러한 문화물들을 단지 감상하는 시대가 아니다. 소득수준이 향상되고 주5일근무제가 시행되면서 여가시간의 증대로 FREEDOM[2] 경향이 나타날 것으로 예상되고 있다(고정민, 2002: 1). 일반 대중들의 문화인식이 높아짐에 따라, 이제까지 문화의 일방적 수용주체로 머물던 대중들이 단순한 문화의 수용에서 벗어나 점차 문화의 창조에 더 많은 관심을 갖게 되었기 때문이다. 일반 사람들도 느끼고 감동하고 참여할 수 있는 문화 역시 필요하다.

음악, 연극, 미술 등을 포함한 문화예술의 진흥은 모든 감성적인 인지와 창의성의 잠재력을 활성화시키는 전제조건이다. 우리가 문화예술의 진흥에 무관심

2) Family(가족과의 유대 강화), Recreation(휴식과 오락 선호), Experience(체험형 소비의 일반화), Education(학습의 기회 증대), Dual job(복수직업 보유), Out door(야외활동 강화), Mania(매니아층 선호).

하게 된다면, 우리는 창의성과 상상력을 더 이상 발전시킬 수 없을 것이다. 이런 상상력과 창의성이야말로 성공적인 미래를 위한 절대적 조건이다. 집, 학교, 계속교육기관 어디에서나 훈련이 경제적 능력을 키우는 데에만 제한되어서는 안 된다. 우리는 모든 힘을 다해서 미학적 능력, 예술적 능력, 철학, 자연과학 등의 모든 것이 종합적으로 발전될 수 있도록 노력해야 한다(Björn Engholm, 2000).

문화적 상상력과 섬세함을 현실에 접목시켜 고객자치 차원에서 자발적으로 아름다운 마을을 가꾸고, 내 집 앞 골목을 쓸면서, 아이들과 함께 벽화도 그리고, 동네 빈터에 누구나 편하게 들릴 수 있는 카페도 만들면서, 마을의 특성에 맞게 고객들이 스스로 참여하는 문화운동이 더욱 활발해졌으면 좋겠다. 주민들이 자발적으로 시 낭송도 하고, 밴드도 조직해서 공연하고, 연극도 공연하지 말라는 법이 어디에 있는가.

특히 문화산업은 기본적으로 창의력과 상상력을 바탕으로 하기 때문에, 국가의 문화산업 수준은 그 사회가 가지고 있는 창의력과 상상력에 관한 잠재력이 어느 정도인가에 따라 결정된다. 이러한 창의성과 상상력 그리고 문화적 감수성의 근원은 곧 사람이므로, 인력의 양성이 무엇보다도 중요한 과제가 된다. 문화 감수성 능력을 습득할 수 있으려면 그에 부합한 사회문화적 환경과 조건을 만들어야 하는바, 규격화·평준화·제도화를 통해서는 쉽게 성취될 수 없으며, 개인적으로 다를 수 있는 느낌을 개별적으로 상승시켜야 할 것이다.

조직구성원들의 감성(感性)을 자극해 조직문화에 활기를 불어넣고 새로운 아이디어를 창출해내는 사례들이 늘고 있다. 감성을 깨우는 프로그램들을 통해 직원들의 잠재 능력을 개발하고 업무 효율성을 향상시키는 시너지효과를 얻고 있다.3)

3) 어느 회사는 한 달에 한 번 전 직원이 모여 뮤지컬·오페라 등 공연을 관람하는 감성 충전 프로그램을 운영해 직원들의 호응을 얻고 있다. '난타'를 관람한 것이 효시가 되어 '록키호러쇼', '오페라의 유령', '델라구아다', '캣츠', '맘마미아'에 이르기까지 전 직원이 함께 본 공연이 20여편이나 된다. 어느 자동차회사는 '가족의 감성이 충족되어야 가장도 힘을 얻는다'는 생각에서 '가족 감성여행'을 지원하고 있다. 가족 감성여행은 주말마다 직원의 가족 여행을 위해 차량과 여행비를 지원하는 프로그램이다. 매달 사연을 신청한 네 가족을 뽑아 차와 여행비를 지원하는 이 프로그램은 부모님 생신을 맞아 고향을 찾거나, 모처럼 온 가족이 여행을 떠나고 싶어하는 직원들에게 특히 인기가 높다. 어느 PR대행사 직원들은 매주 금요일 사무실이 아닌 회사 근처 대형 서점으로 출근한다. 금요일 아침마다 이들이 서점으로 모이는

필자가 어느 자치단체장과 나눈 면담 내용이다. "..그림을 그리고 시를 쓰는 것은 마음속의 감동이 있고, 자연과의 교감이 있을 때 가능하다. 감동을 주는 것이 예술행위 아닌가. 정치나 행정도 감동이 있어야 된다는 생각을 갖고 있다. 예술이나 정치 행정은 감동을 추구한다는 측면에서 동일한 가치체계를 갖고 있다". 이제는 경제적 효율만을 강조하던 기능위주의 행정에서 탈피하여 문화적 가치를 정책의 기본으로 삼아야 한다. 아름다움, 여유, 개성, 다양성, 즐거움 등 등의 '인간다운 감성의 풍요함'을 중시하고 이를 증대시키는 것이 중요한 지표가 되어야 한다(首都圈文化行政研究會, 1990: 1). 최근 들어 지방자치단체들이 자연생태환경과 역사문화 등 지역의 특색을 살린 개성 있는 행정을 전개하고 있는 것이나, 행정시책을 문화적 관점에서 재조명해야 한다고 주장하고 나선 것은 우리도 문화를 정책의 근본기둥으로 인식하려고 시도하고 있다는 징표의 하나이다 (강형기, 2000). 도시를 디자인한다거나 환경을 디자인하는 것이야말로 행정의 본질적인 업무이다. 행정은 전체적인 도시의 계획이라든가 지구계획 등을 구상하고 다자인하는 것을 담당해야 하기 때문이다.

이유는 전 직원이 서점에 모여, 업무에 밀려 멀리하기 쉬운 책을 고르고, 회사 지원으로 책을 사서 출근하는 '금요 북데이' 프로그램 때문이다(조선일보, 2004.2.17.).

02

문화의 힘

1 소프트파워 원천으로서의 문화

문화는 소프트파워(Soft Power)로서 새로운 시대의 화두로 부각되고 있다. 나이(Nye, 2004)가 지적한 것처럼 글로벌 시대에는 군사력, 경제력과 같이 '내가 원하는 것을 남이 하게 만드는 능력' 즉 지휘적 권력 내지 하드파워(Hard Power) 보다는 문화, 가치, 제도와 같은 '내가 원하는 것을 남이 원하게 하는 능력' 즉 유인적 권력 또는 소프트파워의 중요성이 점증되고 있는 현실에서 문화와 스포츠의 소프트파워적 속성이 더욱 주목받고 있다.

〈표 2-1〉 파워의 3가지 형태

구분	행위	주요 수단	정부의 정책
군사력	강제, 억지력, 보호	위협, 군사력 행사	강압적 외교, 전쟁, 동맹
경제력	유인, 강제	보상, 제재	원조, 매수, 제재
소프트파워	매력, 어젠다 설정	문화, 제반 가치, 제반 정책, 제도	일반 외교 활동, 쌍무적 다변적 외교 활동

출처: 조지프 나이, 2004; 유호근, 2010 재인용.

소프트파워로서 문화와 스포츠가 작동하는 기제는 첫째, 유인과 설득의 기제이다. 이는 내가 원하는 것을 남이 원하게 만드는 능력이다. 그러려면 타자를 끄는 힘으로서의 매력이 작용하여야 한다. 즉 자기 가치, 문화, 이념 등에서 우

러나오는 호소력이 타자를 움직일 때 발현된다. 이 과정은 자발적이고 준자발적 동의의 과정이며, 주관적이고 정서적이다. 둘째, 소통의 기제이다. 소프트파워는 타자가 보는 자기의 이미지와 이념, 정책에 대한 평가로 정체성의 문제와 깊은 관련이 있다. 자기정체성은 타자와의 끊임없는 상호주관적 소통과 관계의 결과이다. 자기 스스로 규정하는 정체성과 타자가 규정해주는 정체성이 일치할 때 소프트파워는 발휘될 수 있다(김상배, 2009). 셋째, 합법성과 도덕성을 바탕으로 한다.

2 생활 속 문화의 힘

1) 낙타의 눈물과 음악

새끼를 낳고서도 간혹 돌보지 않는 모성애 없는 이기적인 낙타들이 있다. 새끼가 굶주려 죽게 생겼는데도 젖은 물론이고 가까이 오면 발로 차 얼씬도 못 하게 한다고 한다. 그러면 결국 어미에게 버림받은 새끼 낙타는 불쌍하게도 죽고 만다. 이럴 때 몽골 사람들은 이런 매정한 어미 낙타를 다스리는 독특한 비방을 가지고 있다고 한다. 그것은 놀랍게도 어미 낙타에게 음악을 들려주는 방법이라고 한다(이어령, 2010: 91－93). 즉 낙타를 앞에 놓고 마을 사람들이 연주회를 연다. 마두금(馬頭琴)이라는 현악기를 잘 연주하는 사람을 초대하고, 마두금 연주에 맞춰 그 마을 가장 연장자인 할머니가 노래를 한다. 자장가처럼 다정다감하면서도 가슴을 울리는 구슬픈 사랑의 노래를. 그러면 마두금 연주와 할머니의 노래를 듣고 낙타의 눈에 눈물방울이 흘러내린다. 눈물을 흘린 낙타는 모성애를 되찾아 제 새끼에게 젖을 물리고 정을 들려 잘 키운다고 한다. 동물이든 사람이든 감동을 주는 힘이 바로 음악이고 예술이다. 느껴야 움직인다(느낄 感, 움직일 動). 예술성이 우리들 가슴 속에 숨어 있던 사랑을 되살리는 역할을 한다. 지도력을 가지려면 반드시 문화를 알아야 한다(이어령, 2010: 96). 군사력, 경제력 다음에는 남을 감동시키는 매력이 필요하다. CEO도 문화마인드를 가지고 매력

있는 인간이 되어야 회사도 소비자도 좋아한다. 무력이나 금력이 아니라, 글(文)의 힘으로 상대방을 교화시켜 다스리는 방법이 곧 문화이다.

2) 피카소의 게르니카

피카소의 게르니카(1937), 소피아 미술관

게르니카(Guernica)는 스페인 내전 당시 나치군이 스페인 게르니카 지역 일대를 1937년 4월 26일 24대의 비행기로 폭격하는 참상을 보고 파블로 피카소가 그린 그림의 이름이다. 독일군의 폭격으로 수많은 사람들이 희생되었으며 수많은 사람들이 사망하였고 또한 부상당하였다. 2차대전, 전쟁의 비극과 잔학상을 보고, 피카소는 자신의 작품 안에 사회와 시대의 정의를 담고자 했다.

거대한 벽화의 형상을 띤 이 그림은 사실 1937년 파리 세계 박람회의 스페인 전용관에 설치되도록 스페인 정부가 피카소에게 의뢰한 작품이었다. 그림은 사실 이 사건이 일어나기 수년 전에 의뢰된 것이었는데 어떤 이유에서인지 게르니카의 참상이 그에게 영감을 주었던 것으로 보인다. 폭격의 공포와 피카소가 화폭에 담아내고자 했던 정치적 이데올로기에 대한 저항이 근본 이유인 것으로 보인다. 그 당시 프랑시스코 프랑코(Francisco Franco)의 독재 체제에 대해 엘리트로서 느꼈던 비애도 그림에 잘 나타나 있다.

80년 이상 창작에 몰두해 자신만의 예술세계를 창조한 피카소는 1937년 스페인 내전 당시 나치가 소도시 게르니카를 폭격해 마을 80%를 파괴하고 1600명의 민간인이 사망한 사건에 분노하여 한 달간 몰두해 이 그림을 그렸다. 죽은 아이를 안고 절규하는 전사, 창에 질린 사람, 고통 받는 여인, 흑백으로 조국의 암울한 상황을 표현하였다. 게르니카는 제2차 세계대전처럼 스페인과 유럽의 평화를 위협하는 모든 것에 대한 경고라는 명확한 의미를 내포하고 있다. 이렇게 피카소의 '게르니카'는 스페인의 비극을 전 세계에 알리는 계기가 되었다. '게르니카'는 스페인 내전을 기록하는 전쟁기록화에 그치는 것을 피카소는 대단히 경계했다. 인간이 겪어야 하는 고통의 메시지를 전해준다는 것에 주목해야 한다.

이렇게 회화라는 매체는 전쟁의 참상을 알리는 강력한 매체가 되고, '게르니카'는 영원한 반전의 상징이 되었다. 회화는 아파트를 장식하기 위해 만들어진 것이 아니라, 그것은 적과 대항하는 공격적이고 방어적인 전쟁의 도구이며, 느낌을 통해 전쟁이 주는 잔혹함을 나타내었다.

3) 침몰하는 타이타닉호에서 연주된 노래

레오나르도 디카프리오와 케이트 윈슬렛이 주연한 영화 '타이타닉' 중 한 장면(좌),
침몰하는 타이타닉호에서 연주되는 음악(우)

잘 알다시피 타이타닉호는 1912년 영국의 사우스샘프턴을 출발해 미국 뉴욕으로 첫 항해를 하던 당시 세계에서 가장 큰 배 중의 하나로 안전만은 장담

하던 초호화여객선4)이었다. 그러나 빙산과 충돌하여 1,513명과 함께 북대서양의 차디찬 바다 밑으로 가라앉았던 타이타닉호. 1997년은 영화 한 편으로 인해 전 세계가 감동과 흥분으로 가득 찬 해였다. 타이타닉호가 침몰한 실화를 바탕으로 제작된 이 영화는, 사람들에게 신분을 뛰어넘은 고귀한 사랑의 감동을 안겨주었다.

타이타닉호가 침몰하던 당시 배에 타고 있던 8인조 밴드가 침몰 직전까지 바이올린으로 찬송가 '내 주를 가까이 하려 함은(Nearer my God to thee)'을 연주했다. 많은 사람들은 급박한 상황에서 다소 질서와 안정감을 찾아갈 수 있었다. 그것은 음악의 힘이었다.

> 단원 중 누가 그런다. "아무도 귀담아 듣지 않는데 뭐하러 연주하죠?" 옆에서 거든다. "언제는 잘 들었나?" 그러나 지휘자는 이렇게 말한다. "승객들이 당황하지 않게 밝게 힘차게 연주하게" 2,200명의 승객을 태운 타이타닉호가 빙산에 부딪혀 좌초하는 상황에서, 바닷물은 얼음장처럼 차가운데 구명정으로 수용가능한 인원은 절반밖에 되지 않았다. 긴박한 상황에서 갑판 위에서 먼저 여자와 아이들을 구명정에 태웠다. 구명조끼 착용을 거부한 어느 분은 신사다운 모습으로 생을 마감하려 하였다. "술이나 좀 주게". 캡틴(선장) 역시 구명조끼를 거부했다. 연주자들은 마지막 합주를 끝냈다. "끝내세. 행운을 비네, 굿바이". 그러나 지휘자 홀로 남아 "내 주를 가까이 하려 함은 십자가 짐 같은 고생이나...." 바이올린으로 찬송을 연주해나갔다. 헤어지던 단원들이 하나둘씩 다시 모여 찬송을 완주하였다. "친구들, 오늘 연주는 내 평생 최고일세"

4) 타이타닉은 일등실부터 삼등실까지 세 개의 선실로 구성되어 있었다. 일등실은 귀족과 유명한 예술가, 무역상 등 상류층이 이용했다. 일등실의 이용가격은 1박에 400달러가 넘는, 당시로서는 엄청난 비용이었다. 또한 수영장, 체육관, 터키식 증기탕 등 다양한 편의시설이 준비되어 있었다. 이등실은 중산층과 여행객, 예비 신랑신부들이 이용했다. 이등실이지만 다른 선박의 일등실에 버금가는 규모와 편의시설로 이루어져 있었다. 삼등실에는 북미로 이민을 가려는 서민들과 어린이들로 가득 차 있었다. 타이타닉호가 침몰한 후, 이 곳에서 가장 많은 사망자가 생겼다.

4) 베를린 필하모니의 프로젝트

독일 베를린 필하모니의 '베를린 필과 춤을(Rhythm Is It)' 프로젝트[5]는 2002년 여름, 상임지휘자로 사이먼 래틀 경(Sir Simon Rattle)과 영국 출신의 저명한 안무가 로이스턴 말둠(Royston Maldoom)이 공동 기획한 프로젝트이다. "음악은 사치가 아니라 공기, 물과 같은 필수품"이라는 메시지를 가지고 베를린에 거주하는 25개국에서 온 250여 명의 클래식과 무용경험이 전무한 청소년들을 모아서 스트라빈스키의 '봄의 제전'에 맞춰 무용을 완성하는 프로젝트를 진행하였다(최미세, 2014: 402−408).

베를린 필하모니는 두 가지의 커다란 임무에 봉착했는데, 하나는 오늘날 문화의 홍수 속에서 사라져가는 클래식 관객의 차세대를 확보하는 것이며, 다른 하나는 독일 예술 교육의 전통을 음악을 통해 실현하는 것이다. 오늘날 우리는 음악을 CD나 MP3를 통해 듣고, TV프로그램에서 배경으로 들으면서 소음과 큰 차별 없이 느끼고 있고, 음악뿐만 아니라 시각적으로 경험하는 것 역시 가만히 앉아서 "수동성" 속에서 체험을 하게 된다.

> "우리 연주자가 스스로 자발적으로는 연주회장을 찾는 일이 없는 사람들의 발길을 연주회장으로 이끌지 못한다면, 연주자는 결국 자신의 음악과 함께 사라지게 될 것이다. 누구나 음악을 할 수 있다. 누구나 어떻게든 작곡도 할 수 있다. 어린이가 축구나 테니스를 배우려고 한다면 축구공이나 테니스 라켓을 손에 쥐는 것처럼 음악과 가깝게 하려면 음악을 하게 해야 한다. 가만히 앉아 있게 하는 것은 옳은 방법이 아니다".[6]

5) 베를린 필하모니의 예술교육 프로젝트는 '베를린 필의 미래(Zukunft@BPhil)'라는 의미를 담아 2002년 9월에 창설된 기획사업이다. 음악교육의 미래를 조성하는 사명을 갖고 창설된 이 음악교육 프로젝트는 베를린의 중심에서 그들만의 상아탑으로 인식되어 온 'Berliner Philharmoniker'의 이미지를 벗어나서 실천하는 예술인으로서 사회에 봉사하고 기여하고자 시작되었다. 이 교육사업의 목표는 오케스트라공연을 특정 관람 계층이 아닌 모든 사람들에게 열려있는 향유하는 예술체험이라는 새로운 시각을 갖게 하는 데 있다. 즉 연령이나 사회적 지위, 문화적 배경, 재능과 관계없이 보다 많은 사람들이 자연스럽게 음악을 즐기고 경험하고 적극적이고 창의적인 방법으로 음악과 함께 함으로서, 궁극적으로는 개개인의 열정과 관심을 일깨우는 것이다.

학생들과 어린이들은 그들이 한 달 이상 연습한 스트라빈스키의 곡을 '능동적 청중(Aktive Zuhörer)'이 되어 감상했다(최미세, 2014: 405). 이 프로젝트는 사회문제에 대한 해답을 음악과 무용이라는 예술적 매체를 통하여 제시한다. 참가자들은 단지 음악을 듣고 무용 동작을 배운 것이 아니라 자신 안에 내재되어 있는 힘을 인식했고, 예술적 규정을 배우면서 책임의식을 깨달았고, 침묵하는 법을 배우면서 진지하게 생각을 하게 되었다. 주로 노년층의 관람객이 다수를 차지하는 클래식 공연장에, 노년층의 청중들이 청력이 감퇴하고 연주회장을 더 이상 방문할 수 없게 될 3~40년 후에는 도대체 누가 베를린 필의 연주를 듣기 위하여 연주회장을 방문할 것인가?라는 문제는 베를린 필의 교육 프로젝트의 주요 문제의식이었다. 클래식음악과 베를린 필을 찾게 될 미래의 관람객을 확보하기 위한 대책으로 베를린 필의 교육 프로젝트는 "사회적 소통"과 "예술적 이해"라는 두 방향으로 진행된다.

첫째, 사회적 취약계층을 방문하여 음악을 통해서 소통하기 위한 강구책으로 베를린의 Wedding 지역의 Humboldthain−Grundschule를 방문했다. 이 지역은 지역주민의 50%가 외국인일 정도로 베를린에서도 외국인이 많이 거주하는 지역적 특성을 가지고 있는 곳으로 경제, 교육 환경이 열악한 지역이다. 베를린 필의 단원들은 음악에 대한 흥미를 유발시키고 음악작업에 학생들이 직접 참여할 수 있는 프로그램으로 첫 만남을 시도했다. 초등학교 학생들은 자신들이 전혀 알지 못하는 음악세계에 대해 신기해하면서 악기들을 만지기도 하고 소리를 내보기도 하면서 자신들의 일상과는 다른 또 하나의 문화를 받아들이게 되었다.

둘째, 음악 자체에 대한 이해, 특히 난해하다는 선입견을 가지고 있는 현대음악에 대한 접근을 돕기 위하여 진행된 첫 번째 프로젝트로는 'blood on the floor'[7])로 2002년 9월 21일 베를린 필의 중앙로비에서 연주되었다. 학생들은 작

6) Christine Mast, Catherine Milliken: Zukunft@BPhil Die Education−Projekte der Berliner Philharmoniker. Unterrichtsmoelle für die Praxis. Mainz 2008, S. 10−11; 최미세, 2014: 403 재인용.

7) 이것은 영국의 동시대 작곡가 마크 앤서니 터니지의 작품으로 재즈와 클래식이 융합되어 있고 표현주의적 성향도 보이는 일반대중이 이해하기 어려운 현대작품이다. 지휘자 사이먼 래틀과 베를린 필은 이러한 프로그램을 통해 관객의 이해를 돕고 작품에 대한 흥미를 유발시켜 넓은 층의 관객을 확보하기 위한 토대를 마련하자는 의도이다. 이 프로그램의 참여대상

곡가 마크 앤터니 터니지가 노래를 작곡하면서 모티브로 삼았던 시와 그림들을 접하면서 그 과정에서 받은 느낌을 각자의 방식으로 표출하는 것이었다.

5) 엘 시스테마

기적의 오케스트라, 엘 시스테마

　　다른 한편 베네수엘라의 엘 시스테마 운동에 대해 살펴보자. 1975년 거리의 총소리가 들리는 어느 허름한 차고에서 전과 5범 소년을 포함한 11명의 아이들이 모여서 총 대신 악기를 손에 들고, 난생 처음 음악을 연주하기 시작했다(최미세, 2014: 407−409). 이렇게 시작한 운동은 35년 뒤, 차고에서 열렸던 음악 교실은 베네수엘라 전역의 센터로 퍼져나갔고, 11명이었던 단원 수는 30만 명에 이르렀다. 엘 시스테마(El Sistema)[8]는 '시스템'이라는 뜻의 스페인어이지만 '베네수엘라의 빈민층 아이들을 위한 무상 음악교육 프로그램'을 뜻하는 고유명사로

은 영화 및 영화음악의 작곡 전공을 희망하는 고등학생들이었다.

8) 엘 시스테마의 정식 명칭은 '베네수엘라 국립 청년 및 유소년 오케스트라 시스템 육성재단(Fundacion del Estado para el Sistema Nacional de las Orquestas Juveniles eInfantiles de Venezuela, FESNOJIV)'이다.

통한다. 이 단체는 1975년 경제학자이자 아마추어 음악가인 호세 안토니오 아브레우(José Antonio Abreu)라는 한 이상주의자에 의해 탄생했다. 그는 궁핍하고 마약과 폭력, 포르노, 총기 사고 등 각종 위험에 노출되어 있는 베네수엘라 빈민가의 아이들에게 음악을 가르침으로써 범죄를 예방할 뿐 아니라 미래에 대한 비전과 꿈을 제시하고, 협동·이해·질서·소속감·책임감 등의 가치를 심어 주는 사회를 변화시킬 수 있다는 믿음을 가지고 빈민층 청소년 11명의 단원으로 출발하였다. 엘 시스테마는 지난 2010년 현재 221개의 센터, 26만여 명이 가입된 조직으로 성장하였다. 오케스트라의 취지에 공감한 베네수엘라 정부와 세계 각국의 음악인, 민간 기업의 후원으로 엘 시스테마는 미취학 아동과 청소년을 대상으로 한 음악교육 시스템으로 정착하였다. '엘 시스테마'는 클라우디오 아바도가 차세대 최고의 지휘자로 지목하여 화제가 된 28세의 지휘자 구스타보 두다멜과, 17세의 나이에 역대 최연소 베를린 필하모닉 단원이 된 에딕슨 루이즈 등 유럽에서 가장 촉망받는 젊은 음악가들을 배출하기도 했다. 베네수엘라의 이 실험적인 음악교육 프로그램이 엄청난 반응과 효과를 불러오자 지금은 베네수엘라를 넘어 남미 전역은 물론 세계 각국의 사회 개혁 프로그램으로 확산되었다. '기적의 오케스트라'로 불리는 엘 시스테마의 감동적인 이야기는 2004년 다큐멘터리 영화 '연주하고 싸워라(Tocar y Luchar)', 2008년 '엘 시스테마(El Sistema)' 등으로 제작되기도 하였다.

엘 시스테마 프로그램은 두 가지 중요한 원칙에 토대를 두고 있다. 하나는 개인의 정체성을 형성하고 행복을 추구하며, 사회적 신체적 조건과 무관하게 모든 사람이 참여하고 통합할 수 있는 기회와 즐거움을 최대한으로 확장하는 것이며, 다른 하나는 어린이나 청소년들이 음악 활동을 통해 가족과 교사, 동급생 공동체 이웃, 그리고 지역을 포함한 전체사회에 연결되고 이를 통해 사회에 대한 영향력과 기여를 증진시키는 것이다.[9] 즉 엘 시스테마는 예술 프로젝트이기 전에 거대한 교육 네트워크를 기반으로 개인과 사회적인 영역과 가족적인 영역 그리고 공동체적 영역을 포괄하는 사회복지 프로그램이다. 현재 베네수엘라에는 취약 전 아동, 어린이, 청소년으로 나누어진 5백 개 가량의 오케스트라와 음악 그룹이 활동 중이다. 221개의 지역센터 중에 20곳 이상은 전문음악교육시설과,

9) Chefi Borzacchini, 김희경 역. 2010. 엘 시스테마-꿈을 연주하다.

악기제작 아카데미 센터와 같은 기술지원 시설을 갖추고 있다. 지금까지 이 조직을 거쳐 간 사람은 약 30만 명으로 대부분은 다섯 살에서 스무 살 사이이고 60% 이상이 빈민층이다. 엘 시스테마의 프로그램에서 돋보이는 것은 단지 범죄와 마약에 노출되고, 빈곤한 아이들을 위한 프로그램이 아니고, 여러 가지 상황을 모두 배려하고 함께 성장하는 사회공동체적 프로그램이라는 것이다.

'오케스트라'라는 공동체적인 영역은 음악이라는 예술이 부여하는 다양한 기회를 제공하는 공간인 동시에 그 안에 내재되어 있는 힘을 통하여 사회적, 경제적 양극화라는 환경에 노출되어 있는 계층에게 환경을 개선시킬 수 있는 꿈과 목표를 품게 한다. 이러한 정신세계는 현재 처해있는 물질적인 가난을 이겨내게 가장 큰 원동력으로 작용하고 있다.

거리의 아이들에게 새로운 오늘을 선물한 이 프로젝트의 이름은 '엘 시스테마(El Sistema)'이다. 놀랍게도 음악은 아이들의 인생을 변화시켰고, 엘 시스테마에게는 기적의 오케스트라라는 별명이 붙게 되었다. 일단 하나의 악기를 완전히 익히는 데는 꽤 오랜 시간이 걸린다. 아이들은 악기를 배우며 인내하는 법을 함께 배울 수 있었다. 악기를 노련하게 다룰 수 있게 되었을 때는 성취감과 자존감을 느낄 수 있었다. 악기의 소리와 강약을 조절하고, 다른 아이들과 조화를 이뤄내는 과정을 통해 서로를 배려하고 협력하는 법을 몸으로 익혔다. 빈곤과 폭력에 노출되어 분노와 좌절감이 가득했던 아이들은 처음으로 무언가를 해낼 수 있다는 생생한 경험을 하였다.

베네수엘라의 '엘 시스테마'는 청소년 오케스트라, 음악센터, 음악 워크숍의 연합으로 현재 25만 명 이상의 청소년들이 여기서 악기를 배우고 있다. 이 단체는 30여 년 전 호세 안토니오 아브루라는 한 경제학자이자 아마추어 음악가에 의해 탄생했다. 그는 궁핍하고 위험한 환경에서 자라나는 카라카스의 아이들에게 음악을 가르침으로써 사회를 변화시킬 수 있다는 믿음을 통해 마치 한편의 동화와도 같은 실화를 만들어냈다. 아브루의 무모한 아이디어가 가난의 악순환에서 어떻게 아이들을 구원했는지, 그리고 음악의 힘이 어떻게 수십만 명의 삶을 변화시켰는지를 보여주는 다큐멘터리이다.

엘 시스테마는 종전의 음악교육과는 달리 사회적 변화를 추구한다. 마약과 폭력, 포르노, 총기 사고 등 각종 위험에 노출되어 있는 베네수엘라 빈민가의 아이

들에게 음악을 가르침으로써 범죄를 예방할 뿐 아니라 미래에 대한 비전과 꿈을 제시하고, 협동·이해·질서·소속감·책임감 등의 가치를 심어 주는 역할을 하고 있다. 베네수엘라의 이 실험적인 음악교육 프로그램이 엄청난 반응과 효과를 불러오자 지금은 베네수엘라를 넘어 남미 전역은 물론 세계 각국의 사회 개혁 프로그램으로 확산되었다(네이버 백과사전, http://100.naver.com/100.nhn?docid=1011689).

엘 시스테마가 가르친 것은 그저 음악만이 아니라, 예술을 삶의 도구로 활용하는 방법이었던 것이다.

6) 생활예술 오케스트라 축제

〈그림 2-1〉 2,200명 시민이 만든 51개 오케스트라 축제

일상의 삶 속에서 음악을 나누며 오케스트라를 꾸려왔던 51개 생활예술 오케스트라단체의 2,200명 시민예술가들이 축제를 만들었다. 축제를 만드는 과정은 '모든 단원의 축제'였고, 스스로가 꿈꾸던 무대를 직접 만들고 짜서 우리들이 주인공이 되었다(2014.10. 생활예술 오케스트라 축제협력위원회 위원장 봉원일, 초대의 글에서). 축제의 슬로건은 "모두를 위한 오케스트라(Orchestra for All)"이다. 이는 그동안 오케스트라가 특별한 사람만의 것이라는 편견을 넘어, 국민 누구나가 생활 속에서 음악을 즐기고 함께 할 수 있는 '오케스트라 운동'을 펼치는 출발점으로 삼겠다는 의지를 나타낸다. 이번 축제에 참가하기 위해 모인 2,200명의 시민예술가들은 각자 다른 삶, 다른 환경에서 살아

온 평범한 시민들이다. 초등학생부터 중장년, 노년에 이르기까지 다양한 연령대에, 국적이 다른 이들도 있으며, 계급이 다른 군인이나 직장 선후배들도 있다. 하지만 이들은 일상을 열심히 살아가는 이 시대 평범한 아버지이며 어머니, 아들과 딸이기도 하다. 하루 종일 직장과 가장의 바쁜 일들에 시달리지만 누구보다 음악과 연주를 사랑하기에 이번 축제에도 전문 연주자 못지 않은 열정을 다하고 있다. 이번 생활예술오케스트라 축제는 바로 그런 순수한 열정들이 모여 그 어떤 공연보다도 감동적인 무대가 될 것이다". ㅡ'모두를 위한 오케스트라' 팜플렛 중에서ㅡ

"정신 없이 살다 보면 도대체 내 자신이 어떻게 살고 있나 허무해질 때가 있죠. 그럴 때 악기를 들고 연주를 하고 있으면 잊고 있던 내면의 나를 새롭게 느끼게 되는 것 같습니다" ㅡ생활예술 오케스트라 축제협력위원회 위원장 봉원일ㅡ

7) 후쿠시마 원전사고 마을의 음악회

후쿠시마 원전사고로 폐허화된 마을에 일어난 훈훈한 음악 이야기를 소개할까 한다. 후쿠시마 원전사고는 2011년 3월 11일 일본 도호쿠 지방 앞바다의 대지진과 지진해일(쓰나미)로 인하여 후쿠시마 원자력 발전소에서 발생한 사고이다.[10] 사고 후 원전의 반경 20㎞ 이내의 주민을 대피하도록 하였으며, 이 사

10) 2011년 3월 11일 일본 도호쿠 지방 앞바다의 대지진과 지진해일(쓰나미)로 인하여 후쿠시마 제1원자력 발전소에서 발생한 사고이다. 2011년 3월 11일 14시 46분 일본 후쿠시마에 리히터 규모 9.0의 대지진이 발생했다. 후쿠시마 제1 원자력 발전소의 6개 원전 전체가 모두 자동 정지되었다. 리히터 규모 7.9까지 내진설계가 되어 있기 때문에, 이 기준을 넘은 이번 지진을 감당할 수 없었다. 1호기부터 6호기까지 디젤 비상 발전기가 각각 설치되어 있어서, 상호 호환되어 서로 복구하게 되어 있으나 15m의 쓰나미가 덮치는 바람에 1~4호기까지 모두 동시에 고장났다. 쓰나미로 인해 전원이 중단되고, 냉각 장치의 작동 중단과 냉각수 유입 중단으로 핵연료가 용융하여 수소와 공기의 결합으로 인해 격납건물이 폭발해 방사능이 유출한 사건이다. 방사성 물질 누출로 인하여 후쿠시마 제1원전 부지 내의 토양에서 핵무기 원료인 플루토늄까지 검출되었고, 원전 주변에서는 요오드와 세슘 외에 텔루륨·루테늄·란타넘·바륨·세륨·코발트·지르코늄 등 다양한 방사성 물질이 검출되었는데, 이는 핵연료봉 내 우라늄이 핵분열을 일으킬 때 생기는 핵분열 생성물들이기도 하다. 또한 후쿠시마 토양에서는 골수암을 유발하는 스트론튬이 검출되기도 하는 등 심각한 방사능 오염 상태를 보였다.

고로 인한 경제적 피해 추정액은 최소 5조 5,045억 엔에서 최대치는 일본 정부 1년 예산의 절반에 육박하는 48조 엔에 이른다고 한다.

〈그림 2-2〉후쿠시마 원자로 폭발 지역에 음악회 공연

출처: KBS 9시 뉴스, 2011.3.20.

지진피해로 인한 이재민들이 모여 있는 일본 어느 학교 강당 앞에는 커다란 응원 문구가 걸려있다. '힘내자, 살아있음에 감사하자' 이 문구는 이 학교 학생들이 직접 만든 것이다. 일본 중학생 왈, "이곳 피난민들은 모두 친구와 가족을 잃었지만 함께 협력해서 이겨내겠습니다". 어느 때보다 힘든 상황이지만 학생들은 혼자가 아님을 강조한다. 다른 일본 중학생 왈, "우리도 씩씩하게 잘 이겨내고 있으니까 여러분도 힘내세요!", "이곳에 있는 우리가 살아있다는 것을 전하고 싶습니다". 또 미야기현 센다이 어느 대피소에서는 남녀 중학생들의 맑

이러한 방사성 물질은 편서풍을 타고 상당량이 태평양쪽으로 확산되어 육지 생태계에 미친 영향은 적으나 방사능이 다량 누출된 날의 풍향에 따라 원전 북서쪽 지역의 오염이 상대적으로 심하게 나타났다. 이 사고의 방사능 누출로 인하여 한국에서도 극미량이지만 요오드 −131과 같은 방사성 원소가 대기 중에서 검출되기도 하였다. 이 사고로 인한 방사성 물질 누출량은 체르노빌 원자력발전 사고의 누출량에 비하여 약 10~15% 수준인 것으로 알려졌으며, 수소폭발 이후에는 대기 중으로 방사성 물질이 다량 누출되는 일은 발생하지 않았다 한다.

은 노랫가락이 강당을 가득 채운다. 학생들이 준비하던 대회는 지진으로 취소됐지만, 이들은 대피소를 찾아 더욱 의미 있는 음악회를 열었다. 조촐한 위문공연이지만 학생들의 노래는 지진으로 마음까지 폐허가 된 이재민들을 어루만졌다 (KBS 9시뉴스, 2011.3.20.).

"지금 살아 있다는 것, 열심히 살고 있다는 것, 얼마나 멋진 일일까! 내일이 있는 한 행복을 믿어요. 내일이 있는 한 행복을 믿어요." 지진 발생 아흐레가 지난 일본, 모든 것이 무너진 폐허 속에서도 희망은 여전히 숨 쉬고 있었다. 엄청난 지진과 해일로 사랑하는 가족과 친구를 잃었지만 내일의 희망과 행복을 노래하는 일본 청소년들이 있었다.

8) 청주 여자교도소 합창단

영화 하모니 포스터

영화 '하모니'는 개봉할 당시 국내 유일의 여성 교도소인 청주여자교도소를 배경으로 하고 있다는 점에서 큰 이슈가 되었던 영화이다. 저마다 아픈 사연을

가진 채 살아가는 재소자들이 사랑하는 이들을 위해 가슴 찡한 감동의 무대를 만들어가는 이야기를 기반으로 하고 있다. 여주인공 정혜가 교도소에서 합창단 공연을 보고 감명을 받아, 합창단을 결성한다. 합창단이 결성되면 정혜는 교도소에서 낳은 아들과 함께 특박을 가지만, 특박을 나가는 날이 입양을 보내는 날이 된다. 그래서 정혜는 아들과 헤어지게 되고 4년 동안 열심히 합창연습을 한다. 교도소 합창단 지휘를 맡은 문옥은 사형수인데 젊었을 때 전직 음대교수였다. 자신의 후배와 남편이 같이 바람이 난 것을 알고 실수가 아닌 고의로 사람을 죽여서 사형수가 된 것이다.[11]

11) 주인공인 정혜는 민우와의 특박일을 위해서 합창단을 결성하게 된다, 합창단을 성공하였을 경우 민우와의 특박일을 받게 되기 때문이다. 법률상 민우는 정혜와 교도소에서 지낼 수가 없다. 친척이 있으면 민우를 친척에 맡길수 있지만 친척이 없는 경우 입양을 가게 된다. 민우는 후자에 속했다. 입양일이 가까워오기 때문에 정혜는 노력했고 결과로 어렵사리 합창단을 형성하게 되고, 정혜는 원래 음치이지만 합창단원들의 노력과 개인 교습 때문이었을까 열심히 노력한 끝에 노래를 잘 부르게 되었다. 그래서 결국 합창단에 성공하여 민우와의 특박일을 받게 되지만 민우와 특박일이 아들과의 영원한 이별의 날이라는 것이 정말 안타까웠다. 민우와 헤어진 후 하모니 합창단은 계속되었는데, 하모니는 유명한 합창단이 되었고 연말에 열리는 전국여성합창대회에 특별 게스트 자격으로 참가를 하게 된다. 또 이때에는 가족들도 관객으로 초대할 수 있다. 공연은 서울시내에서 열렸다. 대전지방교정청장을 비롯한 고위급인사와 귀부인들이 수행원들과 같이 들어서고 있었다. 합창단 공연시작 30분 전에 정혜는 어디에선가 "민우야"라는 목소리를 듣게 되고 그래서 놀라서 뛰어갔는데 아이의 손등에 점이 없는 것을 확인하고 "민우가 아니구나"라는 생각으로 돌아서게 된다. 한편 단원들은 화장실에 가고 싶다고 아우성 쳐서 나영이 데리고 갔다 왔다. 화장실에는 귀부인이 거울을 보면서 화장도 하고 있었는데 죄수복을 입은 단원들이 들어오니까 놀라서 물방울 다이아 반지를 선반에 올려놓고 밖으로 나오게 된다. 나중에서야 귀부인은 반지를 찾기 시작했고 여경반장은 아까 화장실에 갔다왔다고 둘러댄 정혜를 의심하기 시작했다. 급기야는 합창단원들 정밀검사를 시작한다고 하며 옷까지 벗으라고 지시했다. 속옷차림으로 여경들 앞에 무릎이 꿇린 채 있는 정혜와 유미 물증보다 심증으로 그들이 단지 재소자라는 이유로 의심을 하고 훔치지 않았다는 말을 믿어주지 않은 그 모습이 연상되어서 난 읽는 동안 속상하고 화가 났다. 공연시작 10분전 합창단은 드레스를 입고 무대에서 합창을 하고 쏟아지는 관객들의 환호 속에 합창이 끝났다. 그러자 무대위에 조명이 팍 꺼지고 남자 꼬마아이들이 "크리스마스에는 축복을~~"이라는 노래를 부르면서 무대위로 나타나기 시작했다. 합창단 단원들은 꼬마아이들의 손을 하나씩 잡으면서 같이 합창을 하기 시작했다. 정혜도 맨 처음 노래를 부른 아이의 손을 잡아주었고 무심히 본 손등에 점을 보고 깜짝 놀랐다. '혹시 이 아이가 민우가 아닐까' 정혜는 자신의 손을 꼭 잡고 있던 민우를 껴안고 오열했다. 합창단이 끝나고 단원들 각자 가족들과 잠깐의 시간을 가졌다. 문옥은 아들과 마주보며 눈물을 흘리고, 유미는 도망치는 엄마를 부르면서 용서, 화해를 하게 되었다. 정혜는 민우의 양어머니와 인사를 했다. 민우가 아닌 훈이라는 이름으로 바뀌어있었다. 양어머니는 민우 아니 훈이에게 배꼽인사를 하게 했고,

9) 시골 마을회관의 크레파스

　　음악과 미술과 같은 문화예술은 전문가만이 누리는 것은 아니다. 시골 어느 한적한 동네 마을회관에서 크레파스를 매개로 심성을 회복하고 치유하는 프로그램을 소개한다.

　　여든살의 노모를 모시기 위해 고향 예천으로 귀향한 윤장식, 이성은 부부. 이 부부가 고향 마을에 소박한 미술관을 열었다. 이 시골 미술관의 전시 작품은 다름 아닌 같은 동네 16명 할머니들의 그림이다. 이 부부가 시골 할머니들에게 크레파스를 잡게 한 이유는 무엇일까? 경로당에서 화투를 치거나 TV를 보는 것이 일과였던 할머니들에게 그림을 그리도록 하기는 쉽지 않은 과정이다. 하얀 도화지를 망칠까 선하나 긋는 것도 머뭇거리는 할머니부터 더 잘 그리고 싶어

또 훈이에게 아줌마 꼭 안아줄래 했고 훈이는 정혜를 끌어안고 "사랑해요"하며 양쪽볼에 뽀뽀를 해주었다. 정혜는 훈이에게 "나도 많이 사랑해요"라고 말하며 끌어안았다. 그리고 민우양모에게 고개숙여 "고맙습니다"라고 인사를 했다. 웃으며 손을 흔드는 정혜를 뒤로하고 민우 아니 훈이는 양모의 손을 잡고 멀어져 갔다. 아쉬움과 재회의 기쁨을 뒤로하고 단원들은 다시 호송차를 타고 공연장을 떠났다. 교도소에는 만남의 집이라는것이 있는데 특별한 경우가 있을 때 재소자들이 가족면회를 하는 장소였다. 교도소에 공지로 사형집행을 한다는 것이 떴고, 지휘자로 역할을 한 문옥도 사형자 중 한명에 해당되어서 더 마음이 아팠다. 문옥은 자기 자식들 현욱과 현주를 만나고 직접 손으로 음식, 된장찌개와 반찬을 해주었다. 하루동안 세식구가 함께했던 만남의 시간이 지나고 그녀는 애써 웃으며 자식들에게 먼저 작별을 고했다. 문옥이 사형집행 당하는 날 복도를 걸어 나가는 장면에서 난 나도 모르게 눈물이 흘러나왔다. 하모니라는 합창단의 이름처럼 정말 천상의 목소리 합창단원들이 내는 소리를 한번 들어보고 싶었다. 애틋한 사랑과 모성애를 많이 느낄수 있었고 오랜만에 눈물도 흘릴 수 있는 좋은 책이었다('하모니' 서평 중에서, 랜덤하우스코리아).

밤마다 연습한다는 할머니까지...(KBS, 세상사는 이야기. 2011.3.4.) 전시된 그림 중에는 자식을 더 못 가르친 아쉬움이 언제나 그림에 나타나는 소산댁, 할아버지에 대한 애정이 가득 담긴 그림을 그리시는 갈밭댁의 그림이 있다.

양반가로 시집와 가슴 깊은 곳에 한 움큼씩 응어리를 안고 있는 마을 할머니들의 인생 이야기와 잊고 지내왔던 어릴 적 추억, 고향에 대한 향수들이 그림을 통해 표현된다. 어색하기만 했던 그리기가 이들에게 즐거움이 되고 치료가 된다. 그리는 즐거움을 알아가는 동네 할머니들과 서로를 보듬는 삶을 살아가겠다는 이 부부의 유쾌한 이야기를 들려주었다.

03

문화의 개념적 징표

2013년 12월 30일에 제정되고 2014년 3월 31일부터 시행된 문화기본법은 문화에 관한 국민의 권리와 국가 및 지방자치단체의 책임을 정하고 문화정책의 방향과 그 추진에 필요한 기본적인 사항을 규정함으로써 문화의 가치와 위상을 높여 문화가 삶의 질을 향상시키고 국가사회의 발전에 중요한 역할을 할 수 있도록 하는 것을 목적으로 하고 있다(제1조). 동법은 문화가 민주국가의 발전과 국민 개개인의 삶의 질 향상을 위하여 가장 중요한 영역 중의 하나임을 인식하고, 문화의 가치가 교육, 환경, 인권, 복지, 정치, 경제, 여가 등 우리 사회 영역 전반에 확산될 수 있도록 국가와 지방자치단체가 그 역할을 다하며, 개인이 문화 표현과 활동에서 차별받지 아니하도록 하고, 문화의 다양성, 자율성과 창조성의 원리가 조화롭게 실현되도록 하는 것을 기본이념으로 한다(제2조).

지금까지 문화관련 법령에서 문화에 대한 실질적인 정의 없이 문화예술진흥법12)에서 문화의 장르를 예시적으로 열거하고 있고, 문화산업진흥기본법13)에

12) "문화예술"이란 문학, 미술(응용미술을 포함한다), 음악, 무용, 연극, 영화, 연예(演藝), 국악, 사진, 건축, 어문(語文), 출판 및 만화를 말한다(문화예술진흥법 제2조 제1호).

13) "문화산업"이란 문화상품의 기획·개발·제작·생산·유통·소비 등과 이에 관련된 서비스를 하는 산업을 말하며, 다음 각 목의 어느 하나에 해당하는 것을 포함한다(문화산업진흥기본법 제2조 제1호). 가. 영화·비디오물과 관련된 산업 나. 음악·게임과 관련된 산업 다. 출판·인쇄·정기간행물과 관련된 산업 라. 방송영상물과 관련된 산업 마. 문화재와 관련된 산업 바. 만화·캐릭터·애니메이션·에듀테인먼트·모바일문화콘텐츠·디자인·광고·공연·미술품·공예품과 관련된 산업 사. 디지털문화콘텐츠, 사용자제작문화콘텐츠 및 멀티미디어문화콘텐츠의 수집·가공·개발·제작·생산·저장·검색·유통 등과 이에 관련된 서비스를 하는 산업 아. 대중문화예술산업 자. 전통적인 소재와 기법을 활용하여 상품의 생산과 유통이 이루어지는

서 문화에 대한 정의 없이 문화산업 영역을 제시하고 있다. 그런데 문화기본법에서는 강학상의 문화 개념정의와 유사하게, 문화를 실질적으로 정의내리고 있어 의미 있는 진전이라고 할 수 있다. 즉 문화기본법에서 "문화"란 문화예술, 생활 양식, 공동체적 삶의 방식, 가치 체계, 전통 및 신념 등을 포함하는 사회나 사회 구성원의 고유한 정신적·물질적·지적·감성적 특성의 총체를 말한다고 하고 있다(제3조). 다시 말해 문화를 문화예술, 문화산업 등 문화체육관광부 내부의 정책 대상으로 국한하지 않고, 유네스코(UNESCO)에서 정의한 광의의 문화 개념[14]을 근거로 하여 개인의 삶의 전 영역을 아우를 수 있는 폭넓은 개념으로 규정하고 있다(서순복, 2014).

1 문화인류학과 사회학에서 말하는 문화

현대 사회에 가장 많이 쓴 낱말이 문화이며, 문화는 다양하고 포괄적 개념이다. 한마디로 '문화는 이것이다'라고 단적으로 표현할 수 없다(http://www.ohmynews.com, 2002.5.14.). 문화란 단어는 학술적인 용어로 사용되지 않고 일상생활에서 쓰일 때 일반적으로 지식 있고, 교양이 있다는 뜻으로 쓰인다. 일상생활에서 사용되는 문화의 용례를 보면, 문화민족, 문화대국, 문화인, 문화시민, 문화생활, 문화주택 등이 있다. 이는 교양과 취미, 교육, 고상한 관습 등과 같은 의미가 내포되어 있다. 그러나 이론연구에서는 이것만으로는 부족하다. 원시사회의 야만민족이라도 문화가 있다고 인정한다. 다른 방면으로 문명사회에서 상층 계급의 고급문화가 있을 뿐만 아니라 평민백성의 대중문화도 있다.

산업으로서 의상, 조형물, 장식용품, 소품 및 생활용품 등과 관련된 산업 차. 문화상품을 대상으로 하는 전시회·박람회·견본시장 및 축제 등과 관련된 산업. 다만, 전시산업발전법 제2조 제2호의 전시회·박람회·견본시장과 관련된 산업은 제외한다. 카. 가목부터 차목까지의 규정에 해당하는 각 문화산업 중 둘 이상이 혼합된 산업.

14) "문화는 사회와 사회 구성원의 특유한 정신적·물질적·지적·감성적 특성의 총체로 간주해야 하며, 예술 및 문학 형식뿐 아니라 생활양식, 함께 사는 방식, 가치 체계, 전통과 신념을 포함한다"(유네스코 문화 다양성 선언, 2001).

일상생활에서 사용하는 문화의 의미는 수준에 따라 차별적으로 평가될 수 있는 것으로 인식하고 있지만, 사회과학에서는 사회의 고유한 생활양식이나 규범체계이기 때문에 문화는 우열을 가릴 수 없는 것으로 본다(김남선, 1991: 117). 일상생활에서는 가치관련적인 문화개념을 사용한 데 대하여, 사회과학에서는 가치중립적인 문화개념을 사용하여 문화를 정의하여 왔다(蒲生正男·祖父江孝男, 1969: 6-7).

사회과학에서 사용하는 문화 개념은 문화인류학과 사회학에서 사용하는 개념으로 나누어 볼 수 있다.[15] 문화인류학자들의 정의을 보면, 대표적인 학자인 타일러는 "문화는 지식, 신념, 예술, 도덕, 법, 관습 등 사회구성원으로서의 인간이 습득하는 모든 능력과 관습의 총체"라고 하였다(Tylor, 1958: 1).[16] 이는 문화에 대한 많은 정의들 중에서 가장 포괄적인 것으로 널리 인용되는 고전적이고도 대표적인 정의에 해당한다. 이 정의 속에는 상징적 측면과 물질적 측면이 모두 포함되어 있다.[17] 즉 문화, 철학, 예술, 언어, 종교, 과학과 같은 비물질적 요소뿐만 아니라, 건물, 도로, 교통수단 등 물질적 요소도 포함된다(정홍익, 1989: 236-237). 이는 문화예술 관련 정부부처나 공공기관의 활동영역을 훨씬 벗어나는 광의의 의미로 사용되고 있다(정홍익, 1992: 231).

사람의 문화적 특징은 선천적으로 결정되는 신체적 형질의 특징과는 달리 태어날 때부터 가지고 있었던 것이 아니라 사회문화적으로 학습된 것이다. 예컨

15) 인문학에서 '문화'는 '문치교화(文治敎化)'의 줄임말로 사전적으로는 '인간이 자연을 순화(純化)하며 이상을 실현하는 창조의 과정 혹은 그 과정에서의 유형무형의 소산인 학문, 예술, 종교, 도덕, 법률, 경제' 등을 총칭하는 개념이라고 할 수 있다.

16) 나아가 "한 민족이 사는 방법의 총체, 개개의 구성원이 그 집단에서 얻는 사회적 유산을 가리켜, 인류학에서는 문화라고 부르거나, 환경 속에서 인류의 손에 의해서 만들어지는 부분, 그것을 문화라고 한다(Kluckhohn, 1949; 光延明洋 譯, 1971: 28).

17) 문화인류학자들 사이에 문화 개념에 대해 이와 같은 총체적 시각 이외에 관념적 시각이 있다. 관념론자들은 행위나 행위의 산물을 문화로 보는 것은 바람직하지 않다고 생각하고, 대신에 행위의 기반이 되는 원리나 사고의 구조에 문화를 한정시키려고 한다. Levi-Strauss는 실제 행위에서 드러나지 않은 인간의 보편적인 심층구조가 문화라고 한다. 이러한 관념론적 시각은 실천적 성격이 강한 행정학의 성격과 부합되지 않는다(정홍익, 1992: 231). 문화인류학자의 견해를 총체적 시각으로 보고 이에 대비해서 독일의 관념론을 설명하는 견해에 의하면(강형기, 2000: 38), 문화를 정신 활동으로 생각하는 독일 관념론은 당시 유럽의 중심이었던 프랑스에 대한 반항감에서 정신문화로 잉태되었다고 본다.

대 우리가 한국말을 하고 수저로 밥과 김치를 먹으며, 한국식으로 사고하고 느끼고 행동하는 모든 생활양식은 우리가 태어나 뒤에 성장하면서 가족을 비롯한 주위의 다른 사람들로부터 한국인의 행동방식이나 생활양식을 후천적으로 학습해서 얻은 것이며, 시간이 흐름에 따라 그러한 문화적 특징은 신체적 형질의 특징보다 더 빨리 변화하고 새로운 문화가 창조되기도 하는 것이다. 문화인류학은 총체론적 관점과 문화상대주의적 관점에서 접근한다. 즉 문화인류학에서는 인간 생활경험의 모든 측면을 상호 관련된 하나의 총체로 본다. 예컨대 어떤 민족이나 인간집단을 연구할 때 인류학자는 그 민족 또는 인간사회의 역사와 지리, 자연환경은 물론 사람들의 체질적 특성과 가족, 혼인, 친족제도, 물질문화, 경제체계, 정치조직, 법률체계, 종교, 언어, 예술, 품성, 가치관 등의 모든 측면을 상호 관련시켜서 총체적으로 연구한다. 또한 특정한 민족이나 사회의 관습과 문화를 그 민족이나 문화의 특수한 환경과 상황 및 역사적 맥락에서 이해하고 평가하는 문화상대주의 관점을 취한다.[18]

사회학적인 문화개념은 예술, 과학, 기술 등 비규범적 요소들은 포함하지 않고, 법, 제도, 규범, 관습 등으로 구성된 규범체계를 말한다(Hort and Hunt, 1968: 49-50). 즉 문화를 사회생활의 질서와 관련된 규범적 측면에 초점을 두고 있다. 사회학의 주된 관심이 사회질서이기 때문에 강조하는 측면이 다르다(김남선, 1996: 4, 강형기, 2000: 38).

18) 자문화중심주의(문화국수주의)는 자기의 문화만을 가장 우수한 것으로 믿고 자기 문화를 기준으로 하여 다른 문화를 부정적으로 평가하는 견해이다. 나아가 타문화중심주의(문화사대주의)는 다른 문화만을 가장 좋은 것으로 믿고, 그것을 동경하거나 숭상하는 나머지 자기의 문화를 업신여기거나 낮게 평가하는 견해이다.

2 광의의 문화와 협의의 문화

논자에 따라 문화의 개념을 4~5개로 구분하기도 하며 심지어 175 종류의 다양한 정의를 분류한 경우도 있다(Kroeber and Kluckhohn, 1952. 오만석, 2003: 190 재인용). 그러나 아주 단순하게 구분하면 광의의 문화와 협의의 문화 두 가지로 나누어 볼 수 있다.[19]

광의로 본 문화 개념에서는 상징체계 및 생활양식과 행동방식을 말한다.[20] 광의의 문화 개념은 예컨대 한국사회의 정치문화 혹은 조직문화라고 말할 때의 문화가 바로 이에 해당하며, Tylor와 같은 문화인류학적 접근이다. 협의의 문화는 '내부 감정 및 관념의 미적 표현'을 뜻하는 것으로서, 예술 및 정신적 산물을 가리킨다고 할 수 있다. 종교적 형식을 포함하여 문학, 미술, 음악, 공연예술 등 아름다움과 탁월함에 대한 감정의 표현 양식이라는 것이다. 문화를 "자연에 대한 학문, 예술, 도덕, 종교 등 인간정신의 작용에 의해서 만들어지고 인간생활을 한층 높여 가는 데에 새로운 가치를 창출하는 것"으로 정의한 것은 바로 이러한 의미를 나타낸 것이다(이케가미, 1999: 105; 김정수, 2003 재인용). 협의의 문화 개념은 사실상 '예술'이라는 개념과 거의 유사하다고 할 수 있다. 예술로서의 문화에는 연극, 오페라, 시각예술, 음악, 문학, 역사적 건물 등 오래 전부터 인정되어 온 고급예술뿐만 아니라 다양한 장르의 현대적 대중문화까지도 포함된다.

한편 국제적인 문화협력 활동을 총괄하고 있는 유네스코에서는 광의의 문화 개념을 따를 것을 권장해오고 있다. 유네스코는 문화지표 속에 문화유산, 인쇄

19) 윌리엄즈(R. Williams)는 문화를 첫째, 지적, 정신적·심미적인 개발의 일반적 과정, 둘째, 인간이나 시대 또는 집단이 지니고 있는 특정한 생활방식, 셋째, 지적인 활동 특히 예술적 활동의 작품과 실천행위라는 세가지로 정의하였다. 문화를 예술 활동이나 작품과 동일시하는 좁은 의미에서부터, 인간의 지적 활동을 포함하는 보다 넓은 의미와 심지어 생활방식 전체를 일컫는 매우 광범위한 의미로 분류하고 있는데, 문화의 정의와 범위가 매우 다름을 보여주고 있다.

20) 문화는 국민 전체의 생활양식 내지 사고방식의 유형을 말한다(김태길, 1975). 모든 국민이 일상생활 안에서 습득한 인위적인 것으로서 그 사회에 의하여 일반적으로 받아들여지고 기대되는 전부인 것이다. 즉 학문과 예술, 종교와 도덕, 법률과 관습 등 사회생활의 모든 면에서 나타나는 인간의 습득적인 여러 가지 능력과 행동양식과 생활방식이 문화 속에 포함된다.

물, 문예, 음악, 공연예술, 조형예술, 영화, 사진, 방송, 사회문화 활동, 체육, 오락, 자연과 환경보호에 관련된 활동을 포함시키고 있다(Horowitz, 1983). 한국 유네스코의 문화지표에서도 문화유산, 문학, 조형예술, 디자인, 음악, 무용, 연극, 영화, 사회문화적 활동, 대중매체, 여가 활동, 국제문화교류가 포함되어 있다.

광의의 문화개념에는 생활문화, 정신문화까지 문화정책의 대상에 포함된다. 우리나라의 경우 정신문화와 생활문화가 정책의 주요 관심사가 된 것은 1960년대와 1970년대의 문화정책에서이다. 이 경우 문화정책은 정권의 홍보나 지배이데올로기의 확산이라는 도구로 사용되는 경우이다. 국민들의 가치관이나 생활방식을 국가가 관리하고 통제하는 시기에 나타나곤 한다. 그러나 사회가 발전하고 민주화가 진전됨에 따라 국가에 의한 일방적인 문화통제는 불가능해지고, 또한 사회가 다원화되고 다양성이 강조되는 상황에서 국가의 문화정책은 통제나 간섭보다는 지원이 더욱 우선시되고 있다. 특히 시민사회가 발전할수록 문화의 자율성이 증대되면서 문화와 예술의 영역은 국가통제로부터 벗어나는 경향이 강하다. 따라서 문화행정(정책)의 대상이 되는 문화를 광의로 이해하기에는 곤란한 점이 있다.

문화를 예술과 동일시하는 협의의 문화개념에서 보면 문화정책은 예술정책이라고 할 수 있다. 예술진흥, 예술교육, 박물관/미술관·공연장 등의 문화기반시설, 전통문화유산, 예술교류 등이 문화정책의 범위에 속하게 된다. 예술을 대상으로 하는 문화정책은 세계 여러 국가들의 문화정책에서 공통적인 특성이다. 그러나 예술을 지원하는 정책은 예술의 영역이 점차 확대되고 예술생산에 적용되는 기술이 새롭게 발전함에 따라 기능이나 영역 면에서 많은 변화를 보이고 있다. 많은 나라들에서 1990년대 이후에 정책의 대상으로 대중문화를 포함하여 문화산업까지 확대하고 있는 추세인데, 우리나라의 경우도 문화산업이 문화정책의 대상에 포함된 것은 1994년 조직구조 개편과정에서 문화산업국이 신설되면서부터이다.

문화정책의 대상으로서 문화는 일단 미적인 요소가 포함된 것으로 한정할 필요가 어느 정도는 있다(김정수, 2003). 그렇다고 해서 문화의 개념을 좁은 뜻으로 제한하여 예술로서의 문화로만 이해하는 것은 적절하지 않다. 왜냐하면 UNESCO의 정의 이외에도 정부의 현실적 문화정책 활동 범위와 대상이 예술관련 활동에

만 국한되지 않고 점차 확대되고 있을 뿐만 아니라, 문화가 궁극적으로는 인간 삶의 가치와 연관되어 광의의 문화를 지향·포괄해야 시민들의 삶에서 실천적 토대가 강화되고 산업적으로도 부가가치를 향상시킬 수 있을 것이며, 보통 예술이라는 용어를 사용하는 경우 대개 고상하고 수준 높은 소위 고급예술을 떠올리기 때문이다. 문화는 배부른 자나 유한계급의 전유물이 아니라 생활 그 자체가 되었다. 또한 고급문화와 대중문화의 경계가 무너지고 장르 간 구분이 모호해지면서 서로 다른 문화가 뒤섞여 새로운 문화가 생겨나고 있다. 따라서 협의의 문화는 문화정책의 중요하고 본질적인 대상이 될 수는 있어도 그것이 전부일 수는 없다. 따라서 문화정책 대상으로서의 문화는 그 핵심영역으로서 협의의 문화, 즉 예술로서의 문화를 기본 초점으로 하면서 광의로서의 문화 즉 삶의 방식으로서의 문화를 궁극적으로 지향하는 유동적인 것으로서, 문화예술중심의 문화 개념 외연을 보다 넓혀 문화민주주의(Culturla democracy)와 생활문화(Lived culture)를 지향하는 차원에서 사람의 의·식·주에 관한 것을 포함시키고,21) 나아가 창의성을 개발·활용하는 것이 문화정책 기능을 포함된다고 할 것이다. 다시 말해 광의의 개념보다는 좁고 협의의 문화보다는 넓은 의미, 즉 아름다움의 체험과 창의성의 발현을 통해 삶에 여유와 정서적 풍요와 감동을 제공하는 제반 활동을 의미한다고 보아야 한다. 이와 유사한 맥락에서 Burke는 문화를 "표현되거나 구체화된 의미와 태도와 가치, 그리고 상징적 형식(공연, 가공품 등)의 공유 시스템"이라고 정의한다(구광모, 1999: 32).

　　다른 한편 현실적으로 문화정책 담당부처에서는 문화정책을 결정·집행·평가할 때, 법치치행정의 원칙상 관련 법률의 범위 내에서 운용할 수밖에 없다. 문화에 관한 문화관광부 소관법률은 문화예술진흥법, 대한민국예술원법, 지방문화원진흥법, 공연법, 박물관및미술관진흥법, 도서관및독서진흥법, 독립기념관법,

21) 복식문화(衣)에 관해서는 전통복식(한복)만 정책의 대상으로 하던 것에서 현대복식에 관해서도 보다 디자인산업 측면만이 아니라 생활문화 차원에서 접근한다. 음식문화(食)의 경우 특히, 국가 브랜드 이미지 차원에서의 접근이 필요하다. 김치 정도를 제외하고는 지금까지 정부의 음식에 관한 정책은 위생과 영양 차원이라는 아주 저급한 수준에 머물러 왔던 것을 문화적 관점에서 음식을 이해하고 이를 잘 활용하면 국가 브랜드 이미지 제고에 훌륭한 재목이 되고도 남는다. 도시공간과 건축문화(住) 역시 건축물을 부동산 즉 재(財)테크의 수단으로만 여기는 것이 아니라 도시구조와 선과 색이 우리 삶에 미치는 영향을 문화적 관점에서 이해하고 조성해야 한다(이성원, 2003).

저작권법, 전통사찰보존법, 향교재산법, 문화산업진흥기본법, 영화진흥법, 음반·비디오물및게임물에관한법률, 출판및인쇄진흥법, 정기간행물의등록등에관한법률, 문화재보호법 등이 있으며, 이를 분야로 구분하면 문화예술, 문화산업, 문화재 등으로 대별할 수 있다. 과거 상술한 어떤 법률에도 문화에 대한 정의가 없었고, 다만 문화예술의 기본법이라 하는 문화예술진흥법에 "문화예술"에 대한 정의가 있을 따름이었다. 우리나라의 문화정책에 있어서 문화에 대한 정의는 문화예술진흥법 제2조에서 "문화예술이라 함은 문학, 미술(응용미술을 포함), 음악, 무용, 연극, 영화, 연예, 국악, 사진, 건축, 어문 및 출판"을 포함하고 있었다. 이렇게 동법은 문화에 대한 정의가 없이, "...전통문화예술을 계승하고 새로운 문화를 창조하여 민족문화의 창달에 이바지함을 그 목적.."(제2조 목적), "국가와 지방자치단체는 문화예술 활동을 진흥시키고 국민들의 보다 높은 문화향수기회를 확대하기 위하여 문화시설을 설치하고 이용되도록..."(제9조 문화예술공간의 설치권장) 등 여러 곳에서 "문화"라는 용어를 사용하고 있다. 문화예술의 정의를 살펴보면 문화예술의 범위를 규정하고 있을 뿐 문화예술의 특성을 규정하고 있지는 못하다. 그것도 예술의 장르들을 예시적 방법이 아니라 주로 나열적으로 열거하고 있으며, 후반에는 예술 장르라고 할 수 없는 "어문"과 "출판"이 포함되어 있다. 문화예술의 정의로는 미흡하다.

그리고 문화예술진흥법(제2조 제2항)에서 문화산업을 "문화예술의 창작물 또는 문화예술용품을 산업의 수단에 의하여 제작·공연·전시·판매를 하는 업"으로 규정하고 있다. 그리고 문화산업진흥기본법(제2조)은 문화산업을 "문화산업"이라 함은 문화상품의 기획·개발·제작·생산·유통·소비 등과 이에 관련된 서비스를 행하는 산업으로 정의하고 있다.[22] 그러면서 "문화상품"이라 함은 문화적 요소가 체화되어 경제적 부가가치를 창출하는 유·무형의 재화(문화관련 콘텐츠 및 디지털문화콘텐츠를 포함한다)와 서비스 및 이들의 복합체를 말한다고 하

22) 영화와 관련된 산업, 음반·비디오물·게임물과 관련된 산업, 출판·인쇄물·정기간행물과 관련된 산업, 방송영상물과 관련된 산업, 문화재와 관련된 산업, 예술성·창의성·오락성·여가성·대중성(이하 "문화적 요소"라 한다)이 체화되어 경제적 부가가치를 창출하는 캐릭터·애니메이션·디자인(산업디자인은 제외한다)·광고·공연·미술품·공예품과 관련된 산업, 디지털문화콘텐츠의 수집·가공·개발·제작·생산·저장·검색·유통 등과 이에 관련된 서비스를 행하는 산업, 그 밖에 전통의상·식품 등 대통령령으로 정하는 산업

고 있다. 그러나 이 조문 역시 "문화적 요소"가 무엇인지에 대한 정의가 없었다.

그런데 이전까지의 모호한 실정법상의 '문화' 정의에 대해 최근 문화기본법에서는 문화의 개념이 실정법상에 비로소 명확하게 제시되었다. 즉 "문화"란 문화예술, 생활 양식, 공동체적 삶의 방식, 가치 체계, 전통 및 신념 등을 포함하는 사회나 사회 구성원의 고유한 정신적·물질적·지적·감성적 특성의 총체를 말한다(문화기본법 제3조). 다시 말해 문화를 문화예술, 문화산업 등 문화체육관광부 내부의 정책 대상으로 국한하지 않고, 유네스코(UNESCO)에서 정의한 광의의 문화 개념23)을 근거로 하여 개인의 삶의 전 영역을 아우를 수 있는 폭넓은 개념으로 규정하고 있다.

23) "문화는 사회와 사회 구성원의 특유한 정신적·물질적·지적·감성적 특성의 총체로 간주해야 하며, 예술 및 문학 형식뿐 아니라 생활양식, 함께 사는 방식, 가치 체계, 전통과 신념을 포함한다"(유네스코 문화 다양성 선언, 2001).

04

문화의 차원과 문화요소

문화를 전술한 바와 같이 광의로 보면 사회·후천적·역사적으로 획득·형성되는 양식과 가치(진·선·미)의 전체이고, 체계로서 문화는 "인간이 생활하는 양식과 방법의 일반"에 관한 모든 것이라고 할 수 있다(鳴海邦碩, 1993: 149). "인간이 생활하는 양식 일반"이라는 것은 인간이 생활하면서 생각하고, 이용하는 도구 등을 총괄해서 파악하는 것이다. 이러한 문화는 인간과 별개로 존재하는 것이 아니다. 인간에 의해 창조되고, 인간에 의해서 계승되는 것이다(Kluchohn, 1949).

여기에는 당연히 인간이 인간으로서 사는 방법을 실현하기 위한 제반 가치가 전제로서 포함되어 있다. 즉 인간이 인간답게 살기 위한 사고방식과 가치관(의식), 이 가치관에 의해 살아가는 방법(행동), 게다가 이것들에 의해 물리적으로 완성된 무엇인가의 도구·용구(객체물)가 문화라는 말의 전체 내용인 것이다.

이와 같이 문화에도 의식의 단계, 행동의 단계, 객체물(성과)의 단계 3가지가 있는 것을 알 수 있다. 의식의 단계는 사람들의 마음 상태, 사고방식이 있고, 이것을 가치의식으로서 보유하고 있는 것은 인간 그 자체이다. 행동의 단계로서는 다소간의 지식, 매뉴얼, 규칙을 근거로 한 운영의 실천단계이고, 여기에서 가치는 이들 지식, 매뉴얼, 규칙 등이다. 더욱 객체물의 단계로는 인간의 가치의식(인간다움, 인간으로서의 존엄의식)에 입각하고, 한편 가치물을 실현하는 행동(운영)에 의해 생산·실현하는 용구·도구의 단계이고, 용구·도구 그 자체이다.

이상과 같이 문화에도 3가지의 양태가 있다. 즉 문화라는 것은 인간에 의해서 만들어지는 가치의 총칭이고, 그 차원에도 인간 그 자체가 자원과 매체가 되는 "Humanware"의 단계, 지식·매뉴얼·규칙이 자원·매체가 되는 "Software"의

단계, 도구·용구가 자원·매체가 되는 "Hardware"의 3단계가 있다. 요컨대 의식과 행동과 표현물(성과) 이 3가지를 문화라고 부를 수 있다.

〈표 2-2〉 문화의 3가지 차원과 자원

차원		예시	자원	방향
의식	주관, 주체	뜻, 생각, 기억, 이념	humanware 문화적 가치와 지식	사람됨, 인간 네트워크
행동	대상화	기술, 정보, 지식, 제도, 약속, 틀	software 문화적 행위	구조 만들기, 정보의 네트워크
성과물· 작품	객체화	시설, 건물, 설비, 기자재	hardware 문화적 사물	물건 만들기, 시설의 네트워크

출처: 中川幾郎, 2000: 16를 토대로 수정.

이상에서 살펴본 바와 같이 첫째, 사람들이 어떤 인간관계를 이룰 것인지 그 인간관계의 형태를 결정하는 규범적 사고와 사람들이 지향하는 삶의 목적, 자기가 경험적으로 만나는 사물들에 부여하는 의미와 가치 등 정신적 영역이 있다. 이것들이 사회구성원에게 학습되고 공유될 때 이를 통틀어 문화적 사고(Cultural thought) 혹은 문화적 지식(Cultural knowledge)이라고 할 수 있다(조경만 외, 2003).

그리고 사람들의 행동(행위)들도 한 시대와 사회의 인간관계에 대한 생각, 삶의 목적, 사물에 부여하는 의미, 가치들의 반영물이다. 경제행위에서부터 사회적·정치적 행위, 그리고 여가와 쾌락을 추구하는 행위, 예술행위, 성스러움에 대해 신념을 표시하는 의례행위에 이르기까지 모두 한 시대와 사회 사람들의 규범과 가치들이 반영되어 있다. 이런 행동과 행위들은 정착되고, 공유되고, 학습된 것으로서 사람들 간에 서로 의사소통되고 인정되고, 준수되는 '제도'가 된다. 이 영역을 '문화적 행위(Cultural behavior)'라 부를 수 있다.

또한 사람들은 의미와 가치들을 자신의 삶 속의 사물들에 새겨 넣는다. 농촌이나 도시나 그 물리적 환경들 모두가 인간사가 반영된 삶터이며, 그 안에 존재하는 소소한 생활물품에서부터 종교적 기념물, 조각품, 미술품에 이르기까지 인간관계를 표현하거나 삶의 가치를 표현한다. 사람들이 실용적 목적으로 어떤 도

구를 사용하고자 할 때 그 실용적 목적에는 당장의 목적 뿐 아니라 궁극적으로 어떤 삶을 영위하고 싶은지 그 삶 전체의 목적이 결부된다. 실용성을 넘어 아름다움이나 종교적 승화 혹은 숭고함을 나타내는 예술품, 성물(聖物)들도 마찬가지이다. 이를 통틀어 '문화적 사물(Cultural artifact)'이라 이름할 수 있을 것이다.

이상에서 살펴본 바와 같이 문화란 의식(가치·지식), 행동, 사물(성과물)이 이룬 체계이며, 문화를 넓은 의미로 볼 때 이를 '삶의 체계', '생활방식'이라고 부르기도 한다. 이 세상 모든 사회에는 문화가 있다. 원시사회에서부터 현대사회에 이르기까지 모든 시대와 사회에 문화가 있어 왔다.

그리고 이들 자원의 구성단계를 생각해보면, H/W 이전에 S/W가 있고, S/W 이전에 H/W의 불가결성이 있다고 하는 사실을 인식하지 않으면 안 된다. 요약하면 문화는 인간이 인간으로서 존엄하게 살기 위한 제반 가치의 일이고, humanware, software, hardware 차원의 제반 단계를 좇아 구축되어야 한다.

문화행정과 문화정책은 결과적으로 선별적인 우량 "표현"과 "성과"에만 머무르지 않고, 성과(표현물)를 만들어내고, 보다 나은 생활방식을 구하는 인간의 행동도 대상이라고 해야 할 것이다. 그 결과 표현자인 인간이 사는 공공적인 "생활"의 장과, 인간의 "교류"의 장, 학습·연구의 장도 문화행정의 대상영역이 된다.

또한 여기에서 말하는 표현자도 "뛰어난" 프로(鹽谷, 1998) 예술가만을 의미하는 것은 아니고, 모든 시민이 대상이 되었다. 왜냐하면 우수한 "생활"의 장과 "교류"의 장, "학습"의 장이 있는 것이야말로 우수한 "표현"의 가능성이 열리는 것이며, 달성된 "성과"라는 선별적인 조건을 전제로 해서는 무명의 프로페셔널과 다수의 아마추어는 배제되지 않을 수 없기 때문이다. 더구나 자치단체 문화정책은 프로·아마추어를 불문하고 시민에게 그 존재근거를 가지는 것이며, "시민 한사람이 문화적 존재이다"라는 인식과 이념을 빼고서는 있을 수 없다. 이러한 이념에 입각한 시민문화의 활력이야말로, 지역과 도시 정체성(Identity)의 기초인 것이다.

문화의 기능과
효과

01

문화의 경제적 기능과 초경제적 기능

1 문화의 경제적 기능

21세기 들면서 '문화'는 중요한 핵심키워드 중 하나가 되었고 현대인들의 삶 깊숙한 곳까지 자리잡게 되었다. 문화산업의 급속한 성장과 더불어 문화산업적 측면에서는 문화(상품)를 어떻게 하면 보다 잘 포장해서 소비자(관객, 기업 등)에게 접근할 것인가 하는 부분과 기업적 측면에서는 기업의 이미지와 브랜드 인지도를 높이기 위해 문화(예술)를 어떻게 전략적으로 활용할 것인가에 대한 심각한 고민을 하게 되었다.[1]

문화는 의식형태라는 관점을 견지하면 문화제품의 상품속성 및 문화의 경제기능을 부인하게 된다. 그렇게 되면 문화관리의 실천에서 "정치만 보고, 경제는 안보는" 폐단을 낳는다. 그러나 시장경제체제에서 경제적 효용(편익)만 추구하고 사회적 효용을 무시하게 되면, 단편적으로 문화가 경제건설을 위하여 봉사하는 것만을 추구하기 쉽다.

시스템론적 관점으로부터 볼 때 사회라는 큰 시스템에는 정치, 경제, 문화라는 3개 독립된 하위시스템이 있다고 볼 수 있다. 그들은 서로 독립되었으며

1) 필자가 자주 다니는 어느 음식점 주인은 가게 운영수익의 일부를 지역사회 음악회에 후원하면서, 매월 한번씩 음식점에서 무료로 작은 음악회를 개최한다. 이는 가게의 이미지를 문화와 연결시켜 이미지를 차별화하는 전략적 접근방식이라고 할 수 있다. 단순히 음식만을 파는 가게가 아니라, 음식과 문화를 연결시켜 고객들에게 보다 격조 있는 이미지를 파는 것이다. 비록 운영이 어렵더라도 장기적 투자 차원에서 홍보 비용으로 간주하고 있다. 쉽지 않은 아름다운 경영이다.

각자 존재 가치와 발전 목표가 있다. 동시에 그들은 상호제약하면서 또한 상호작용한다. 이른바 "서비스"란 각 하위시스템이 상호작용에서 나타난 효과를 가리킨다. 이런 의미에서 볼 때 문화가 정치, 경제를 위해 봉사해야 할 뿐만 아니라, 정치와 경제도 문화를 위해 봉사하여야 한다. 현재 문화는 경제를 위하여 기능하고 정치의 온전한 발전과 점진적인 개혁을 위하여 기여해야 하며, 다시 경제의 발전은 문화의 발전을 위하여 견고한 물질적 기초를 이룩하고 정치의 발전과 개혁은 문화의 발전을 위하여 여유 있는 환경과 사회보장을 제공해야 한다.

문화와 경제의 연계는 현재에만 있는 것이 아니다. 고대에도 이러한 유형의 문화제품은 이미 상품으로 되어 있었다. 표현 예술을 예로 들면, 중국의 춘추전국시대에는 민간예술인이 있었고, 한대(漢代)의 백희(百戱), 당나라의 참군희(參軍戱) 등 민간의 공연은 모두 상업연출의 특성을 포함하고 있었다. 송대(宋代) 이후의 민간 곡예반은 완전히 상업연출의 모델을 따라 진행이 되었다고 한다. 서화(書畵)예술을 놓고 볼 때 서한 때에 이미 서화를 전문적으로 경영하는 상가가 있었고, 당대에 이르러서는 더욱 보편화되었다고 한다. 하지만 고대세계에서 이러한 부류의 경제 활동은 보편화되지 못하였고, 문화제품은 총체적으로 놓고 볼 때 아직은 상품이라고 할 수 없었으며 비교적 순수한 정신제품이었다. 이백과 두보가 시를 쓴 것은 돈을 벌자고 한 것이 아니며, 절대다수의 문학예술가들은 상업성질의 문학예술을 진행하지 않았다(林國良, 1995).

그러나 근대에 이르러 서방사회에서 문화 활동은 근본적인 변화를 가져왔다. 상품경제규모의 유례 없는 확대와 산업사회의 대량생산방식의 탄생은 문화와 경제의 연계를 날로 밀접하게 하였으며, 문화 활동은 점점 정신적 활동으로부터 경제적인 활동으로 이전하였다. 우선 문화생산과 문화소비자는 문화시장을 통하여서만 연계가 발생된다. 문화제품은 일반적으로 문화시장을 거쳐야만 소비자와 대면할 수 있다. 문화생산은 문화의 정신적 생산과 물질적 생산으로 분리되어, 문학가·예술가 및 기타 정신생산자들은 문화의 정신적 생산을 진행하고, 그 정신제품은 출판상 등 문화상인들의 선택을 거쳐 문화의 물질적 생산을 진행하였다. 따라서 문화의 경영 활동을 통하여 문화시장에 투입되었다. 문화생산이 분리·분열된 결과, 문화의 정신제품은 우선 문화상인의 시각에서 선택을 거친 후에, 표준화·수량화의 공업화생산과정을 거쳐 문화시장에 도입되며 그 존재의 가

치를 검증 받는 것이다. 문화생산의 분리가 선명하지 않고 공업화생산과정을 거치지 않는 문화모델이라도 예를 들면, 서화예술 등은 경제적 관점의 선택을 거친 후에 문화시장에서 그 존재가치가 검증되었다. 이러한 변화의 추세는 문화 활동이 날로 문화경제 활동으로 변하게 하였으며 문화의 경제기능을 형성하였다.

그리고 문화예술과 경제의 에너지가 단절된 도시는 쇠퇴할 수밖에 없다. 터키의 이스탄불은 쇠퇴했지만, 이전에 금융 메세나의 도시로서 발전한 프랑크푸르트는 역사나 예술 문화를 부활시킴으로써 도시의 활력과 정감을 되찾았다. 확실히 문화나 예술은 경제와 떼려야 뗄 수 없는 당연한 관계이다. 먼저 예술도 초기비용과 운영비용을 필요로 한다. 이 경우 문화예술은 '돈쓰는 벌레'인 것이다. 그리고 시민은 문화예술을 소비하는 것만으로 보여진다. 지금까지의 이 관계는 재정학에 말하는 투자에 대한 승수효과를 눈에 보이도록 초래하는 것은 아니라고 보여져 왔다. 이 점에서 "문화보다 복지를, 돈 없으면 문화예산을 삭감한다"는 식으로 생각하는 행정부처의 재정담당자가 많이 존재한다. 그리고 이것에 대해서는 반론적 논증이 민속 박물관에 의해 제기되었다. 문화에 투자는 명백하게 경제적 승수효과를 초래한다는 것이다. 더욱 최근 동경을 기본으로 한 야마다 코지 등의 조사에 의하면 건설, 토목공사에 비교해서, 예술문화는 제3차 산업에 대한 파급효과가 높고 또 지역 외보다 지역 내 파급효과가 더 높은 것이라고 지적되었다(야마다 코지·아라이, 야스다, 1998: 19-20).

확실히 정부 수준이나 대도시 광역자치단체에서의 문화시설 건설과 대형 소프트 정비라는 사업투자가 초래하는 승수효과는 이해하기 쉽다. 문제는 문화의 복합성이나 중층성이 빈약한 중소자치단체 수준에서 문화시설이나 사업에 투자하는 것이다. 시설건설은 하드웨어 투자이고 일정한 승수효과를 전망할 수 있다. 그러나 단순히 소프트웨어로서 문화예술사업에 투자하는 것과 중소 자치단체 내에서 이뤄지는 것은 눈에 보이는 승수효과는 생겨나지 않고 또 곧바로 경제 활성화로 연결되는 것도 생각하기 어렵다.

문화예술사업에 관해서는 도시나 지역의 이미지가 명확하게 되거나 특성이 확립되지 않아, 만성화에 빠진 시설문화나 도시문화로서 객체화 할 수 없는 한, 자치단체 내의 사람은 소수밖에 동원할 수 없다는 것을 예상할 수 있다. 그러나 그것이 확립되어 있는 도시는 일정한 문화예술사업 투자로 크게 경제 활성화에

효과를 초래할 수 있다는 것을 상상할 수 있다. 따라서 자치단체에 있어서는 도시문화의 창조, 특성 확립에 대해서, 상당의 문제의식을 가지고 몰두하지 않으면 안 된다. 문화시설건설도 문화사업투자도, 이 전략과 연결되어가야만 하는 것이다. 성급하게 경제효과를 구하는 소비적 사업의 추구뿐이 아니고, 인력양성과 소프트웨어 구축과 맞물려서 지역이나 도시의 특성형성을 추구해야만 한다.

문화의 경제적 편익은 문화산업에서 직접 올 뿐만 아니라, 문화가 기타 서비스부문과 물질생산부문에 대한 영향과 침투에서도 나타난다. 새로운 문화모델이 발전할 때 일반적으로 연관산업의 발전을 야기한다. 방송 텔레비전 사업의 발전이 텔레비전, 녹음기, 비디오, 촬영기기 등 연관산업의 발전을 일으키는 것이 그 전형적인 예라고 할 수 있다. 문화가 상업, 여행, 체육 등에 침투하여 상업문화, 여행문화, 체육문화 등 신흥문화산업이 탄생하였다. 이 모든 것은 거대한 경제적 편익을 가져올 수 있는 것이다.

문화의 경제기능은 거대한 경제적 편익을 가져오는 데서 표현될 뿐만 아니라, 경제에 대한 서비스를 제공하는 데서도 표현된다. 가장 현저한 것은 문화의 관리기능이다. 1980년대에 이르러 서구의 관리학계에서는 "기업문화" 모델을 제출했다. 즉 문화를 관리수단으로 활용하여 기업관리를 진행함으로써, 거대한 경제적 편익을 산출하는 것이다. 또한 문화는 선진적인 기술과 정보의 매체로서 문화교류는 기술의 진보와 경제의 발전에 유리하다. 문화가 경제에 서비스를 제공하는 예는 많다. 예를 들면, 문화의 오락기능은 긴장되었던 직원으로 하여금 최적의 조절과 휴식을 얻게 하며 그들이 가장 높은 업무효율을 회복할 수 있도록 도와주는 기능 등이 있다.

이로부터 알 수 있는 바와 같이, 문화의 경제기능은 객관적 존재로서 문화의 경제기능을 소홀히 하거나 무시할 수가 없다. 그러나 다른 한편으로 문화는 경제적 기능이 있을 뿐만 아니라, 경제 이외의 초(超)경제기능이 있다는 것도 알아야 한다.

2 문화의 초(超)경제적 기능

문화의 초경제기능은 주로 정치·행정개혁과 발전에 대한 기능과 인류정신에 대한 영향으로 나누어서 살펴볼 수 있다.

1) 정치·행정개혁과 발전에 대한 기능

먼저 문화가 경제에 대한 기능작용은 주로 경제개혁과 발전을 위하여 가치준칙을 제공하고, 경제발전에 선택성이 있는 문화모델을 제공하며, 경험과 유관연구성과를 제공하는 데서 표현된다. 이는 문화와 경제의 심층적인 관계가 언급된다.

2차 세계대전 이후 새로 독립된 민족국가들은 대부분 서방을 학습하는 태도를 취하여 서방의 경제체제를 도입하여 경제의 발전을 도모하려 하였다. 그러나 몇 십 년이 지난 지금 동북아시아의 몇 개 국가밖에 경제를 성공적으로 발전시키지 못하였다. 대다수의 제3세계 발전도상국가들은 진정한 성공을 거두지 못하였다. 연구결과에 의하면, 이러한 상황이 발생하게 된 근본원인은 문화가 경제에 제약기능을 한다는 점이다. 서방의 경제제도는 그에 특정한 문화적 배경이 있다. 김일곤은 '유교문화권의 질서와 경제'라는 책에서 서방경제의 문화적 배경을 설명하였다(김일곤, 1985).[2] 하나의 경제제도는 그에 상응되는 특정한 문화모

2) 저자는 '제17 포로수용소'라는 영화를 보았는데 2차 세계대전 때 포로가 된 미군병사가 독일 포로수용소에서 있었던 사실을 줄거리로 한 것이었다. 영화의 주인공 톰슨 대위는 수용소의 극단적으로 곤란한 상황에서도 돈을 벌 수가 있었다. 그는 천재적인 경영재능을 타고났던 것이다. 그는 몇 마리의 쥐를 잡아서 달리기 경주를 벌여 다른 사람들이 즐기게 하고 술을 만들 수 있는 특별한 장치를 만들어 다른 사람들에게 술을 판다. 그는 이러한 방법으로 수용소에서 발급하는 담배를 자신의 손에 넣고, 그것으로 독일군과 자신이 필요한 물건을 바꾼다. 밥을 먹을 때 톰슨만이 사람을 유혹시키는 튀긴 계란, 초콜릿 등의 음식을 먹을 수가 있었고, 그의 지갑 안에는 각양각색의 물건들이 있었다. 실로 그러한 물건들이 한 포로에게 속한 물건이라고 상상도 못할 정도였다. 이 영화가 사람들의 생각을 불러일으키는 점은 주인공의 천재적인 경영재능이 아니라, 수용소 전체가 이러한 상황이 발생할 수 있는 것을 허용하였다는 것이다. 저자가 지적하기를, 한국 또는 일본의 포로수용소에서 이러한 상황이 발생

델을 배경으로 한다. 이러한 경제체제가 개혁될 때 경제가 문화의 제약을 받는 다는 특징을 충분히 고려해야 한다. 김일곤은 "한 나라의 경제가 발전하였는가 는 주로 그 나라가 국정의 수요에 근거하여 각종 경제이론을 흡수할 수 있는가 에 의하여 결정되며, 이러한 능력이 바로 그 나라의 문화이다"라고 지적하였다. 때문에 경제개혁을 진행하고 경제발전모델을 결정할 때 문화모델과 문화전통과 의 상용성을 고려하여야 한다. 만약 서로 상용되지 않는다면 개혁은 필연코 진 행되어야 하며 경제개혁을 진행하는 동시에 문화개혁도 진행하여야 한다. 이와 같은 문화와 경제개혁과의 관계성은 비단 경제영역뿐만 아니라, 정치나 행정개 혁에도 적용된다.

행정개혁의 일환으로 공공부문에 도입된 민간경영기법인 목표관리제에 대 해서 문화적 차원에서 접근할 수 있다. 공공영역에서의 목표관리제는 크게 3가 지로 나누어 볼 수 있다. i) 목표설정(Goal setting) ii), 참여관리(Participative management) iii) 목표환류(Objective feedback)이다(서순복, 2000).

행정과 경영의 차이에서 오는 한계성을 유념하면서 행정에 유용한 민간경 영기법을 적극 도입하여 활용함으로써 고객인 국민의 입장에서 국민이 필요로 하는 서비스를 적극적으로 제공하도록 하는 한편 미래의 환경변화에 신축적으 로 대응할 수 있는 효율적인 행정지원체제를 갖추어 전체적인 국제경쟁력이 향 상되도록 하여야 할 것이다(서순복, 2001). 이렇게 선진국 특히 미국에서 개발된 목표관리제와 같은 관리기법이 다른 문화권인 우리나라에 그대로 적용될 수 있 는가에 대하여 문화중립적(Culture-free) 입장과 문화기속적(Culture-bound) 입 장 간에 설명의 차이가 있다(Negandhi, 1975; Hofstede, 1980; 김병섭·박광국, 1999: 241-242에서 재인용).

할 수 있는 가능성은 거의 없다는 것이다. 그러한 재능을 가진 사람이 있더라도 포로수용소 에서는 돈을 벌며 사치스러운 생활을 누릴 수 없다는 것이다. 한국과 일본은 오랜 시간을 내 려온 집단주의 전통을 지켜왔고, 더구나 포로수용소 같은 환경에서는 집단주의를 더욱 강하 게만 만들기 때문이다. 그러나 서방자본주의는 처음부터 개인주의의 기초 위에 건립되었으 며 그에 상응되는 자본주의 3대 경제원칙인 사유화, 영리, 자유는 수용소 같은 환경에서도 추호의 방해를 받지 않으며 의연히 사회질서로서 사람들에게 받아들여진 것이다. 그러므로 근본적으로 따지면 이는 사람을 놀라게 하는 문화현상에 불과하다.

2) 인류 정신에 대한 영향 작용

이는 문화의 초경제적 기능의 중심적 표현이다. 폴2세 교황의 연설에서 말하는 것처럼, "문화가 있었기에 인류는 인간다운 생활을 진행하였다", "문화는 인류가 인류로 될 수 있는 기초이며 인류를 더욱 완성되게 만든다". 사실상 문화라는 함의가 바로 이런 뜻이다.

중국 고대에 있어 "문화"라는 단어는 문치교화(文治敎化), 즉 문화인을 가리켰다. 글(文)의 힘으로 상대방을 교화시켜 다스리는 방법이 문화이다(이어령, 2010: 96). 무력이나 금력이 아니라, 문화의 힘 즉 예술성이 감동을 준다. 사람이나 동물이나 느껴야 움직인다. 서양의 "문화(Culture)"라는 단어는 원어로 밭갈이를 한다는 뜻인데, 나아가서 인류의 마음, 지식, 정신을 조각한다는 뜻으로 비유되었다. "문화"라는 단어는 인류 심령을 조각한다는 뜻을 내포하고 있으며, 이는 문화의 고유한 기능에서 연유된 것이다.

문화의 여러 기능 중에서 오락기능은 경제기능의 기초이다. 이와 반면에 인지기능, 교육기능, 심미기능은 각기 진·선·미에 대응하는 문화의 초경제적 기능이다. 일반적으로 말하여 진선미는 하나의 통일된 전일체이다. 그러나 서로 다른 문화제품은 진선미에 대한 추구에서 중점이 다르기 때문에 상이한 문화기능이 표현된다.

문화의 인지기능은 학술문화에서 표현된다. 자연과학과 사회과학의 연구는 진리를 인식하는 것을 임무로 하고 우주와 사회와 인생의 진리를 발견하는 것을 최고 목표로 한다. 그 외에 부분적인 문예작품도 똑같은 기능을 구현한다.

문화의 교육기능은 주로 부분적인 사회과학 연구와 문예작품에서 표현된다. 이 부류의 문화제품은 도덕 이상을 발전시키는 것을 자신의 임무로 하며 사람들의 고상한 심령과 정신을 배양하는 것을 최고목표로 한다. 환경이 얼마나 악화되든지 전도가 얼마나 절망적이든지 상관없이 도덕이상에 부합되기만 하면 끝까지 견지하는 정신을 제창하는 것이다. 만약 진선미에 대한 추구가 인류의 주관적 능동성을 구현하였다면 "선"에 대한 추구에서 즉 도덕이상을 추구하는 면에서 인류의 주관적 능동성이 가장 강렬하게 표현된다.

문화의 심미기능은 일반적인 문예작품이 공유하고 있는 것으로서 특히 순

수문학, 순예술류의 문화제품에서 가장 두드러지게 표현된다. 이런 부류의 문예작품은 형식미를 추구하는 것을 자신의 임무로 하며 이익을 전혀 따지지 않는 성질을 띠고 있다.

문화제품이 진선미에 대한 추구는 문화의 고상한 품격이다. 이는 사람들의 이지적인 두뇌, 고상한 심령과 우아한 취미를 고양하는 데 유리하고 새 세대를 조각하고 새 세대의 정신을 형성할 수 있다. 문화에 이런 품격이 모자란다면 실로 비탄할 일이다. 단순한 문화의 경제기능은 문화를 더욱 박약하게 만들며, 사람을 경제적인 동물로 만들 수 있다. 문화의 행정관리는 문화의 경제기능과 문화의 초경제기능을 동시에 파악해야 한다.

02

문화의 효과

전술한 바와 같이 문화는 경제적 기능과 아울러 초경제적 기능을 발휘한다. 이를 좀 더 구체적으로 풀어 설명해보자.

1 경제적 효과

특정 현상의 경제적 영향(Economic impact)이란 미시적으로는 소비자, 기업, 시장, 산업과 같은 경제적 행위자 요인에 그 현상이 미치는 효과를 말하며, 거시적으로는 경제 전반에 걸친 국부, 고용, 자본에 미치는 효과를 일컫는다(Radich, 1987; 서순복, 2007: 197 재인용).

〈표 3-1〉 경제적 영향의 도식화

계량화 가능한 경제적 영향	계량화 불가능한 경제적 영향
직업 창출(Job creation)	타 산업에 대한 파급효과
공급자(Suppliers)	신규산업 및 재능 있는 작업자 유발효과
관광(Tourism)	경제전반에 대한 자극과 촉매
도시 재생(Urban regeneration)	

그리고 승수효과(Multiplier effect)는 한번 구매력을 경제에 투입함으로써 야

기되는 추가적 소득과 고용창출 과정을 승수효과라 일컫는다(Myerscough, 1988). 문화영역의 승수효과의 구체적 예시로는 직접 소득(직업창출)＋간접소득(공급자)＋유발소득(관광과 같은 유관 영역)＞/1회 지출을 고려할 수 있을 것이다. 또한 고객효과(Customer effect)는 예술공연에 참석하는 과정에서 초래되는 지출의 영향들을 말한다(Myerscough, 1988). 그러한 지출에는 식사(음식제공), 숙박, 물건구매(소매), 교통비 등이 포함된다.

그리고 문화예술영역에 대한 공공지출은 다른 공공서비스에 대한 공공지출보다 직업을 창출하는 데 더 효율적이다. 첫째, 높은 승수효과와 고객효과를 발생시킨다. 즉 직접적으로는 지역에서 높은 임금의 고용을 창출할 뿐만 아니라, 간접적으로 공급자에게 소득을 발생시키고, 관광산업과 같은 영역에 소득을 유발시킬 수 있다. 둘째, 인플레이션을 유발하는 요인이 없다. 예술 특히 공연예술 분야에는 만성적이고도 높은 노동 초과공급 현상이 존재하고 있기 때문이다. 셋째, 정부지원으로 문화 활동을 수행한 경험을 통해 훈련된 인력을 공급하고, 상품을 검증해보며, 새로운 아이디어를 얻는 기회를 제공함으로써, 상업예술부문에 간접 보조금을 제공하는 효과가 있다. 그리고 미약하지만 문화부문에 대한 공공지원으로 인하여 직업을 얻은 사람에게 부과된 개인소득세나 그들이 지출하는 사회적 요금 같은 것은 다시 문화투자에 재투자될 수도 있을 것이다.

런던시의 의뢰로 시행하여 2013년에 발표된 연구[3]에서는 시내에 위치한 문화예술기관들이 런던시에 기여한 효과를 경제적 효과, 사회적 효과, 국제도시의 위상강화효과로 분류한 바, 여기서 경제적 효과를 다음과 같이 3가지로 분류해 제시하였다. 문화예술기관의 총수입과 같은 직접효과(Direct impact), 공급자들에 대한 문화예술기관의 지출과 같은 간접효과(Indirect impact), 그리고 문화예술기관 종사자들의 지출과 같은 유도효과(Induced impact). 캐나다의 창의도시 네트워크(Creative City Network of Canada)에서 발간된 Arts Advocacy/Impacts of the Arts/Arts and Health는 6개의 논문으로 구성된 2006년도의 보고서인데, 여기서도 예술의 효과와 혜택을 매우 상세하게 다루고 있다(정홍익, 2014: 13). 이 보고서에서는 경제적 효과로 고용 창출과 산업, 지역의 관광산업 촉진 기반, 창

3) The Economic, Social, and Cultural Impact of the City Arts and Culture Cluster(2013)(정홍익, 2014: 12 재인용).

조도시 건설, 고급 두뇌 유치의 수단, 광범위한 경제적·산업적 창구효과를 제시하고 있다.

한편 미국 브로드웨이가 뉴욕시 경제에 미친 실증 자료를 보면 119억 달러의 경제적 기여와 3,700여개의 일자리를 제공하고, 5억 달러의 조세수입을 유발한다. 런던시 경제에 문화예술 클러스터가 미친 효과를 보면, 총 2억 3천 파운드의 경제적 효과 중에서 직접효과 60%, 간접효과 6%, 유발효과 1%, 관람객 지출 33%을 보였다고 한다(정홍익, 2014: 26).

주지하다시피 창의성과 상상력이 그 원천인 창조산업(문화콘텐츠산업, 엔터테인먼트산업)은 OSMU(One Source Multi Use)를 통한 '창구효과(Window effect)'가 있다. 대표적인 예로서 조앤 롤링의 해리포터 시리즈는 책으로 4억 5천만 부가 판매되었고, 이를 영화로 만들어 약 74억 달러 이상의 수입을 거두고 다시 DVD나 캐릭터로 만들어 수업을 거두었다. 장발장을 등장인물로 하는 '레미제라블' 역시 처음 소설로 만들어졌다가 이를 각색하여 뮤지컬과 영화로 만들고 UCC로 제작 유통시켜 엄청난 수입을 올렸다. 문화산업은 제작자의 전문적 기술과 창의성이 제품의 품질과 가격을 결정하는 창조산업으로 중간재의 투입에 비하여 창출되는 부가가치가 높은 산업이다. 특히 문화산업은 창의력과 기획력이 경쟁력을 좌우하는 지식집약적 산업으로 첨단기술과 문화가 융합되는 미래형 산업형태로 발전할 가능성이 높은 분야로 기대되고 있다. 이러한 문화산업의 특성 때문에 하나의 영역에서 창조된 문화상품이 부분적인 기술적 변화를 거쳐, 활용이 지속되면서 그 가치가 증대되는 이른바 '창구효과'를 지니고 있다.

〈그림 3-1〉 해리포터와 레미제라블

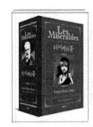

영국 창조산업의 경제적 효과(2012)는 총부가가치(GVA)가 714억 파운드로

(전체의 5.2%, 2008년 대비 15.6% 증가), 수출규모는 155억 파운드(서비스 수출규모의 8%, 2009년 대비 16.1% 증가)를 거양하였다. 프랑스 문화분야의 경제적 효과는 578억 유로의 부가가치를 생산하였으며 자동차 산업의 7배 효과가 난다(정홍익, 2014: 27). 우리나라의 문화콘텐츠산업의 경제적 효과(2012) 역시 매출액이 87조원(2008년부터 연평균 8.2% 증가)이고, 그 중 수출액은 46억 달러(2008년부터 연평균 18.5% 증가)를 차지하고, 부가가치액이 약 21조원으로 그 중요성과 부가가치는 실로 엄청나다고 아니할 수 없다.

창조산업은 문화기술(CT) 등 타분야와의 융복합을 통해 신시장 창출이 가능하다. 공연무대기술의 진화, 3차원 입체 와이어링 플라잉 기술 등이 그 예이다. 또한 아트마케팅을 통한 기업 가치 및 이미지를 제고할 수 있다.

그리고 유럽의 문화수도에서 보듯이 도시의 문화적 우수함만을 조명하는 것이 아니라, 문화수도 지정을 통해 도시를 문화적으로 개발하고 혁신하도록 이끈다. 유럽국가들은 문화수도사업을 통해 회원국들 간에 문화적 협력과 상호이해를 촉진시키고자 하는 것이다. 지방화를 위한 전략의 하나로 요즘 각광을 받는 것이 장소마케팅(Place marketing)인바, 서구에서 장소마케팅은 주로 쇠퇴한 지역을 중심으로 지역경제의 회생을 추구하는 전략으로 사용되었다. 1990년 유럽 문화도시로 지정된 글래스고우가 그 대표적인 예이다. 이렇게 사회적 경제적 쇠퇴에 처한 도시들에 부정적 이미지를 척결하고 새롭고 긍정적 이미지 주입을 통해 성공적 도시재생과 지역경제 활성화에 기여한다. 영국의 게이츠헤드(Gateshead)시와 뉴캐슬(New Castle)시, 에든버러 페스티벌(Edinburgh Festival)을 예로 들 수 있다. 문화산업은 도시의 이미지 향상과 정체성 확립에 기여한다는 점에서도 높게 평가되고 있다. 문화산업은 한 국가나 사회의 고유한 문화적 내용을 창조적인 기획력을 바탕으로 재창조한다는 측면에서 고유의 문화를 재조명하고 계승할 수 있는 계기가 되며, 더 나아가 상품에 체화된 문화적 요소로 도시의 긍정적 이미지를 소비자에게 심어주고, 역으로 국민적 자긍심을 고양하는 효과를 창출함으로써 도시의 문화적 정체성 확립에 기여한다. 문화산업은 문화의 창조 및 생산을 촉진시킴으로써 예술가들의 창조역량을 발휘할 수 있는 기회를 많이 만들게 하여 지역이나 도시의 고유한 문화예술을 계승하고 발전시킨다. 문화산업은 문화보존과 새로운 문화창출의 원동력으로 작용할 수 있다.

또한 우리나라에서 문화를 통한 전통시장 활성화 사업이 추진되었다. 경기 수원시 못골시장의 경우 이 사업을 통하여 시장 매출액이 22.8% 상승하고, 유입 인구도 35% 증가하였으며, 방문객이 하루 2만여 명 되었다고 한다. 마을미술 프로젝트로 유명한 부산 감천마을의 경우 부산의 대표적 달동네 판자촌에서 한국의 마추픽추로 이미지가 바뀌면서, 매 주말 3,000여명의 관광객이 방문하고, 2013년에는 약 30만 명의 관광객이 방문하였다.

〈그림 3-2〉 문화를 통한 전통시장 활성화와 부산 감천 마을

자료: 정홍익, 2014: 28

특히 요즘 같은 고용 없는 성장(Jobless growth)의 시대에 창조산업은 새로운 일자리 창출 대안으로 각광받고 있다. 영국의 창조산업 관련 일자리는 2012년 기준 168만개로 전체 일자리의 5.6%를 차지하며, 2011년 대비 8.6% 증가하였다. 프랑스 문화분야 종사자는 2011년 기준 65만 명으로 전체 노동인구의 2.5%를 차지한다. 미국에서 예술을 주업으로 하는 예술인의 규모는 2013년 기준 약 210만 명이라고 한다(정홍익, 2014: 29).

한편 문화예술과 관광은 상호보완적이다. 무슨 멋진 전시회나 박람회가 있다고 하면, 관광회사는 적극적인 마케팅으로 잠재고객들을 모집하고 운송수단을 제공하며 인근 관광매력물을 연계시킨 관광 패키지를 준비하게 될 것이며, 휴가 기간에 삶의 휴식과 재충전을 위해 관광을 염두에 두었던 사람들은 모처럼 한번 나들이하는 김에 가까운 곳에 있는 예술공연을 참가하고자 할 것이다. 다시 말해 예술기회에 대한 참여는 승수효과와 고객효과를 통해 관광을 위한 추가지출을 유발하고, 관광은 다시 문화예술행사에 추가로 참석할 기회를 제공하게 된다. 박물관과 미술관은 관광객들, 특히 외국인들에게 유력한 매력적인 수단이

된다. 그리고 과거에 비해 소득수준이 향상되고 삶의 질을 추구하는 경향이 강화되면서, 사람들은 종전에 비해 순전히 휴가나 사업상의 출장목적으로 어디를 가더라도 뮤지컬이나 연극 등과 같은 문화예술행사에 한번 참석하는 것을 고려하는 사람들의 비중이 늘어가고 있다. 또한 박물관이나 미술관을 주된 주제로 한 예술관광은 고소득사회계층이 주를 이루고, 나이가 든 분들이 많으며, 다른 유형의 관광에 비해 더 많이 지출하고 더 오래 관광지에 체류하는 경향이 있다. 이러한 문화영역의 경제적 영향과 효과의 계량화는 어려운 점들이 많다.

2 사회적 효과

문화예술은 공동체 차원의 사회적 혜택(Social benefits)을 제공한다. 구성원들 간 교류 촉진, 지역 정체감 조성, 그리고 사회자본을 형성하며, 시민단체, 자원봉사 활동을 활성화하고, 리더십과 인간관계 능력을 개발하여 공동체의 조직역량(Organizational skill)을 강화한다.

영국 런던의 한 보고서[4])에 의하면 문화예술의 사회적 효과(Social impact)로 다음 사항을 열거하고 있다. 첫째, 청소년, 성인에 대한 교육기회 제공. 둘째, 자원봉사 기회의 제공. 셋째, 참가자의 능력개발과 경험 기회 제공. 넷째, 노인에게는 건강한 사회 활동 기회 제공 및 건강증진. 다섯째, 보람 있는 삶과 즐거운 삶의 기회 제공. 여섯째, 사회에 대해서는 능력 있고 봉사하고자 하는 시민 양성. 일곱째, 이용 기관에 대해서는 관객과 시민에 닦아가는 기회 제공.

마찬가지로 스코틀랜드의 한 보고서[5])에 의하면, 스코틀랜드 정부의 National Cultural Strategy, Sport 21과 The Partnership for a Better Scotland 계획에 포함된 내용을 중심으로 문화예술의 효과를 사회적 효과, 사회정의 구현 효과, 교

4) The Economic, Social, and Cultural Impact of the City Arts and Culture Cluster(정홍익, 2014: 12 재인용).

5) A Literature Review for the Evidence Base for Culture, the Arts, and Sport Policy(정홍익, 2014: 15−16 재인용)

육 효과로 유형화하고 있다. 이 보고서에서 제시하는 사회적 효과(Social Impact)에는 다음과 같은 사항이 열거되어 있다. 첫째, 새로운 재능 획득, 공식·비공식 학습 기회, 자신감의 회복, 활발한 사회생활, 지역사회에 대한 공동체 의식 강화, 지역에 대한 자부심 강화하는 문화와 스포츠 활동의 효과. 둘째, 특히 청소년들의 비행억제와 학습 활동 개선효과, 취업자질과 능력 개선효과. 셋째, 소수집단의 사회참여 촉진효과, 자신감과 책임감 증진효과, 집단의 문제 해결 역량 강화효과(Empowerment of the ethnic community). 넷째, 장애인의 사회참여와 삶의 질 개선효과.

문화예술은 지역사회 정체감과 자긍심을 강화하는 효과가 있다. 예술은 주민들 간의 교류와 소통의 기회와 수단을 제공하고, 예술과 문화는 지역의 브랜드를 만들고 특화하는 수단을 제공하며, 예술을 통하여 주민들의 주인의식과 봉사 활동을 촉진하고, 예술과 문화를 통하여 집단기억(Collective memory)을 보전하고 과거를 반추하게 된다. 또한 예술과 문화가 지역사회의 삶(Well-being)을 향상하는 효과가 있다. 예술은 공공 의사소통을 촉진하는 중요한 수단으로, 예술은 공동체의 창조적 학습 능력을 배양하는 주요 수단이고, 예술은 공동체의 집단적, 자조적 활동을 위한 중요한 수단이며, 예술 활동을 통하여 지역사회의 인적 물적 자원을 효과적으로 동원할 수 있고, 예술 활동을 통하여 지역사회의 활력과 리더십을 배양할 수 있다. 문화다양성을 주창하는 문화예술 프로그램은 지역사회의 화합과 의식수준을 고양하고, 야외 활동과 건강한 생활습관을 강조하는 문화예술 프로그램은 주민들의 삶의 질을 향상하며, 모든 연령대에 배움의 중요성을 강조하는 문화예술 프로그램은 평생교육을 촉진하며 이로서 삶의 질을 향상시키고, 문화예술 프로그램을 제공하여 저소득층의 삶의 질을 높인다. 다양한 문화를 포함하는 프로그램은 문화다양성에 대한 이해를 높이고 소수집단의 사회참여를 촉진한다(정홍익, 2014: 14).

문화예술이 개인에게 미치는 영향과 공동체에 미치는 영향으로 구분해 볼 수 있다. 전자의 경우는 물질적·건강적, 인식적·심리적, 대인관계적 측면으로 나누어 볼 수 있고 후자의 경우는 경제적, 문화적, 사회적 측면으로 나누어 볼 수 있다(이종열, 2004). 그러나 본고에서는 문화예술의 영향을 개인 차원을 제외하고, 지역사회에 미치는 영향 중에서 사회적 영향을 중심으로 살펴보고자 한다.

〈표 3-2〉 문화예술효과(영향)의 메커니즘

구분	개인			지역공동체		
	물질적· 건강적	인식적· 심리적	대인관계적	경제적	문화적	사회적
직접 활동	• 대인유대관계증진, 건강에 도움되는 자원정신증진 • 자기표현과 만족 기회 증진 • 청소년 비행 감소	• 개인적 효능감 및 자긍심 증진 • 지역사회소속감 증진 • 인적 자본 (기술 및 창조적 능력) 증진	• 개인의 사회네트워크 증진 • 타인과 업무활동 및 아이디어 교환 증진	고용자지불을 통한 임금	집단 정체성 및 효능감 증진	사람들의 참여, 조직들의 상호 연결, 참여자들에게 지방정부와 비영리단체에의 활동과 조직화 경험 부여 등을 통한 사회 자본 형성
청중 참여	• 즐기는 기회증진 • 스트레스 해소	• 문화자본 증진 • 시공간 추리력 증진 (모차르트 효과) • 학교성과 증진	타인에 대한 관용정신 증진	사람들(관광객 등)이 지역문화행사에 참여하여 돈을 지출함, 이러한 문화 활동 장소와 후원기업들의 지출활동을 통한 간접적 승수효과	지역공동체의 자부심 형성을 통한 긍정적 지역공동체규범 형성 (다양성, 관용성, 자유로운 의사표현 등)	접촉기회가 없는 사람들의 접촉기회 제공
문화 조직 및 기관의 존재	문화에 참여할 기회증진			• 문화 활동에 참여한 사람들의 지역공동체 구성원이 될 기회 증진 • 관광객, 기업, 투자가 등에게 지역의 매력성 증진(특히 고급노동자) • 창조적 산업의 경제적 성장을 촉진시키는 창조적 환경 조성 • 재건 및 재활성화의 가능성 증진	지역공동체 이미지 및 지위 증진	• 이웃의 문화 다양성 증진 • 이웃의 범죄 및 청소년비행 감소

출처: Kevin McCarthy, 2002; 이종열, 2004 재인용.

〈표 3-3〉 개인과 사회에 대한 예술의 효과

		직접참여	관객참여	예술가, 예술단체 및 기관의 존재
개인	신체적 건강 효과	• 건강을 증진시키는 대인관계 구축 및 자원봉사 촉진 • 자기표현과 향유기회 증가 • 청소년 범죄 감소	• 향유기회 증가 • 스트레스 감소	예술에 참여할 수 있는 개인의 기회 및 성향 증가
	인지적 심리적 효과	• 개인의 효능감과 자아존중감 증가 • 지역사회에 대한 개인의 소속감 증가 • 인적자본-기술과 창조력 향상	• 문화자본 증가 • 시공간 추리력 향상 (모차르트효과) • 학업성적 향상	
	대인관계효과	• 개인의 사회적 네트워크형성 • 타인과의 협동 및 소통능력 향상	타인에 대한 포용력 증가	
사회	경제적 효과	종업원에게 지불되는 임금	• 사람들(특히 관광객, 방문객)이 예술관람과 지역기업에 비용 지출 • 이러한 예술시설이나 기업이 지역에 지출함으로써 간접적으로 배가 효과를 냄	• 지역사회 구성원의 예술참여 성향증가 • 관광객 기업, 사람들(특히 고숙련노동자)과 투자자에게 지역매력도 증가 • 창조산업의 경제적 성장을 촉진하는 창조적 환경 조성 • 경제부흥의 가능성이 더 높아짐
	문화적 효과	집단적 정체성과 효능감 증가	• 지역사회의 정체성과 자부심 형성 • 다양성, 관용, 자유로운 표현 같은 긍정적인 공동체 규범 확산	지역사회의 이미지와 위상 제고
	사회적 효과	사람들을 참여시키거나, 단체들을 서로 연계하거나, 참여자들에게 지역정부 및 비영리기관을 조직하거나 협력하는 경험을 제공함으로써 사회적 자본 형성	이 기회가 아니면 서로 몰랐을 사람들이 함께 하게 됨	• 이웃의 문화적 다양성 제고 • 이웃의 범죄 및 비행 감소

출처: Joshua Guetzkow, 2002; 양혜원외, 2012: 56 재인용.

일반적으로 문화예술의 사회적 영향은 "문화예술로 인하여 지역사회에 살고 있는 사람들의 삶에 생긴 변화"를 의미한다고 할 것이다.[6] 문화의 사회적 영향은 지역주민의 일상 경험과 가치, 생활방법, 지적이고 예술적인 산출물에 대한 변화를 언급하는 데 사용된다. 그러나 문화의 사회적 영향은 대부분 장기간에 걸쳐서 나타나고 또한 간접적으로 영향을 미치기 때문에 측정하기도 어렵고, 연구자들 간에 일치된 견해 또한 없는 실정이다.

우리는 공기를 마시고 산다. 그러나 공기의 존재를 일상생활에서 정확히 의식하고 살지 않는다. 그러나 공기가 희박하거나 다른 상황이 되면 공기의 중요성을 새삼스럽게 실감하게 된다. 마찬가지로 사람이 자신의 사회를 떠나 다른 사회로 가게 되면 그제서야 자신의 생각, 느낌, 행동 그리고 생활양식이 특정 문화에 의해 깊게 영향을 받고 있음을 깨닫게 된다.

사회학자들은 문화가 다음과 같은 사회적 기능을 수행한다고 한다(송희준 외, 1994: 28–29 재인용). 첫째, 개인이나 집단이 처해있는 상황을 올바르게 정의해줌으로써 의미 있는 행동을 할 수 있는 단서를 제공해준다. 둘째, 개인은 한 사회의 문화를 통해 무엇이 좋고, 올바르고, 현명하고, 무엇이 아름다운가를 배움으로써 도덕이나 미적 기준을 익히며, 태도나 가치 그리고 인생목표 등 인간 행동의 목표와 방향을 배운다. 셋째, 문화는 개인에게 실제적인 행동지침을 보여줌으로써 삶의 안정성을 제공한다. 인간이 무엇을 먹고, 어떻게 재생산 활동에 참여하며, 어떻게 인간관계를 맺고 살아야 하는지를 지시해줌으로써 각 개인들의 역할수행을 잘하고 질서정연한 사회 활동을 할 수 있도록 해준다. 문화는 한 사회의 구성원들에 의해 공유되고 학습되어 계승되는 속성이 있기 때문에, 개인이나 집단의 자기 정체성 형성에 중요한 기제로 작용한다. 그리고 문화는 공유하는 상징이나 의식을 통해 집단소속감과 성원들의 일체감을 형성하고 고양시킴으로서, 사회통합 기능을 수행한다.

문화예술은 사회자본과 지역사회 응집력을 증진시킨다는 주장을 하는 연구들을 보면 지역사회의 문화예술 프로그램이 관련된 참여자들이나 조직들에 미치는 영향을 평가한다(Costello, 1998; Krieger, 2001; Matzke, 2000; Stern and Seifert, 2002; Trent, 2000; Wollheim, 2000; 이종열, 2004에서 재인용). Costello(1998)에 따르

6) 이하의 부분은 서순복, 2007: 200–203을 많이 참조함.

면 지역사회의 문화예술 프로그램은 인간 및 물질적 개발을 위한 도구로서 문화예술을 사용하려는 풀뿌리조직의 시도이다. 지역사회 문화예술 프로그램에는 거의 보편적으로 지역사회 구성원들이 참여하여 대중공연이나 전시 같은 창조적 활동을 벌인다. 온타리오 예술평의회(Ontario Arts Council, 2002)에 의하면 지역사회의 문화예술이란 전문 문화예술가와 지역사회 구성원들이 공동으로 참여하는 창조적 과정으로서 공동의 경험과 대중적 표현을 가져온다. 이는 지역사회가 자신을 표현할 수 있는 기회를 제공해주며 재정적 혹은 기타 지원을 통해 문화예술인이 지역사회와 함께 창조적인 활동을 할 수 있게 해준다. 따라서 이는 협동적인 창조적 과정을 창출하며 지역사회 구성원이나 문화예술 전문가 모두에게 중요한 과정이다.

지역사회 문화예술 프로그램에는 사회에서 소외된 계층, 일탈 청소년, 소수인종, 빈곤층 고객 등이 참여하며 이웃관계 개선이나 다양한 문화에 대한 학습 및 교육과 같은 상위목표를 가지고 설계된다. 이렇게 지역사회 문화예술프로그램은 개인의 능력이나 시민사회에의 참여 동기를 고취시킴으로써 또한 효과적인 행동을 유발시키는 조직역량을 강화시킴으로서 사회자본을 형성시켜준다. 사회자본(Social capital)은 집단과 조직 내에서 공동목적을 위해 함께 일할 수 있는 사람들의 능력을 말한다. 사회자본을 상호간의 이익 증진을 위한 조정과 협조를 용이하게 하는 네트워크, 규범, 그리고 사회적 신뢰 등을 사회조직의 특징으로 정의하고, 시민참여 네트워크와 상호주의의 규범(Norm of reciprocity)으로부터 생성되는 신뢰를 사회자본의 가장 중요한 요소로 보았다(Colemen, 1998; Putnam, 1993; 서순복, 2002b 재인용).

문화예술은 지역사회에서 건설적인 사회 활동에 참여하게 함으로써 사람들을 함께 연합시키는 장을 만들어 준다. 또한 참여자들 간에 신뢰심을 고취시키고, 타인에 대한 일반화된 신뢰감을 증진시키며, 집단적 효능감이나 시민 참여의 경험을 제공함으로서 참여자들에게 더 많은 집단 활동을 촉진시킨다. 그리고 문화예술 활동은 지역주민(참여자 또는 불참자) 모두에게 지역사회에 대한 자긍심을 가져다주며 이는 지역사회에 대한 일체감을 증진시킨다. 또 참여자들에게 집단 조직화를 위해 중요한 기술이나 대인관계에 관한 기법을 교육시키는 경험을 제공하고, 개인들의 사회네트워크의 범위를 확대시킨다. 마지막으로 참여 조직

에게 조직 역량을 향상시킬 기회를 제공하며, 참여조직은 자신의 목표를 성취시키기 위해 타 조직이나 정부와 함께 일하며 공동으로 논의하고 협력하는 법을 배우고 유대관계를 맺는 기회를 가진다.

좀 오래된 자료이기는 하지만 국민들의 인식도 조사를 통해 분석한 결과에 의하면(송희준외, 1994: 3−4), 우리 국민들은 우리 전통문화에 대한 높은 자긍심(응답자의 68.4%)을 바탕으로 사회문화에 대한 높은 관심(55.8%)을 갖는 것으로 조사되었다. 그러나 시간적 여유의 부족(44.1%)과 문화공간 부족(24.3%)과 같은 이유로, 자신의 현재 문화 활동에 대한 만족도는 상당히 낮은 것으로 평가되었다. 전체 유효응답자의 81.7%는 우리 사회에 소비적·퇴폐적 대중문화에 대한 우려가 상당히 높다고 반응하면서, 그것의 가장 큰 원인을 불건전한 외래문화의 침투에서 찾았다(31.3%). 그리고 문화투자는 사회적 효과(44.5%)와 교육적 효과(26.4%)가 가장 크다고 보고 있다. 보다 최근 자료에 의하면(한국문화정책개발원, 2000.4), 조사대상자의 대다수인 86.5%가 21세기에는 국가의 힘이 군사력이나 경제력 못지않게 그 나라의 문화수준에 의해 좌우되는 '문화의 세기'가 될 것이라는 주장에 동의하고 있어 긍정적 전망을 하고 있다. 나아가 21세기와 같이 문화의 세기에는 전통문화의 중요성이 더욱 강조될 것이라는 예상이 많은데, 이와 관련해 우리 전통문화의 우수성에 대해 일반국민(84.5%, N=2,872)과 전문가(92.0%, N=624) 모두 자부심을 지닌다고 답해 전통문화의 우수성을 압도적으로 인정하고 있었지만, 현재 우리나라의 문화수준을 외국과 비교한 결과는 일반국민과 전문가 모두 '중진국 수준이다(일반국민: 69.4%, 전문가: 69.1%)'는 평가가 가장 많은 가운데, '후진국 수준이다'는 평가가 '선진국 수준이다'는 평가보다 높아(일반국민: 19.5%: 10.9%, 전문가: 24.0%: 6.9%) 전반적으로 우리나라 전통문화에 대해 상당한 자부심을 지니지만 외국과 비교해서는 중진국 수준이라고 평가했다.

3 창조도시 개발 및 도시재생효과[7]

런던의 헤링턴 웨이(Harrington way)는 폐공장 건물을 아틀리에, 스튜디오, 전시장, 예술학교 등으로 재활용한 사례이다. 예술가들이 중심이 된 사회적기업 'SFSA(Second Floor Studios & Arts)'을 중심으로 주민들과의 소통을 활성화하고, 신진 예술인의 창작공간을 제공하였다. 이들로 인해 폐건물은 창작공간으로 탈바꿈하였다.

런던의 웸블리(Wembley)도 이와 유사한 사례로서, 주민의 2/3가 이민자로 구성된 다문화 지역이었다. 심각한 우범지역이 마을기업 '민와일 스페이스(Meanwhile Space)'가 주도한 예술공간 창출로 범죄율이 크게 감소되었다. 버려진 자동차 전시장을 웸블리 시민학교(Civic University Wembley)로 개조하고, 문화예술시설을 통한 지가 상승, 범죄율 저하, 커뮤니티 활성화가 실현되었다.

〈그림 3-3〉 런던의 웸블리(Wembley)

브라질의 리우데자네이루 빈민가(Favela)에는 수십 군데가 넘는 우범지대가 있었다. 네덜란드 예술가 두 명이 시작한 벽화 그리기 운동이 지역 커뮤니티를 재생시키는 데 결정적 역할을 하고, 이는 범죄율 저하와 고용 창출로 이어졌다. 지역주민들이 자기 마을을 꾸미는 기회를 제공하고, 우범지대에서 창조성이 넘치는 공간으로 전환되었다.

7) 이 부분은 정홍익, 2014를 주로 참조함.

〈그림 3-4〉 리우데자네이루 빈민가(Favela)

　　한편 독일의 라이프치히(Leipzig)는 통독 이후 동독 제일의 도시에서 삼류도
시로 전락하였는바, 폐공장지대를 창작공간으로 재구성하여 도시 이미지를 전환
하는 데 성공하였다. 낙후된 도시에서 가볼만한 도시(2011 New York Times)로
선정되기도 하였다. 이는 대규모 면직공장 부지를 복합문화공간으로 재구성한
것이다(Halle 14).

〈표 3-4〉 부산감천문화마을과 세토우치(이누지마와 나오시마)의 '집 프로젝트' 비교

구분	위치	주관	환경재생 과정	예술문화와 융합
감천 문화마을	감내1로 (감천동) 산비탈	부산시 사하구 '창조도시 기획단'과 주민마을협회의	주민이 50년 이상 상주 했던 곳이나 인구유출 로 인해 부산시가 빈집 을 재행하고 골목길 프 로젝트를 시행하여 관 광지로 활성화 되었다.	한국전쟁 당시 피난민이 살았던 지역을 재개발 없이 보존하여 역사적인 유래가 있는 지역주민의 생활 속으로 예술문화가 스며들어있다.
이누지마	세토우치海의 섬	'주식회사 베네세 홀딩스' 공익재단	구리제련소였던 곳과 빈 집을 미술관으로 재생하 여 관광지로 활성화되었 다.	산업사회가 낳은 폐허 에서 친환경 건축과 예 술이 피어나는 곳으로 변모시켰다.
나오시마	세토우치海의 섬	'주식회사 베네세 홀딩스' 공익재단	산업폐기물로 방치된 곳 에 베네세하우스기업이 지중미술관과 이우환미 술관을 설립하고 빈집프 로젝트로 인해 관광명소 가 되었다.	천혜의 친자연환경을 살 려 건축한 지중미술관과 관광객을 위한 고급숙소 와 레스토랑을 갖춘 세 계관광명소로서 예술의 섬으로 변모되었다.

출처: 허명화·김창경(2013) 환경재생과 예술문화의 융합 - 감천문화마을과 세토우치(瀬戸内)海 섬의
'집 프로젝트'를 중심으로.

창조도시 국제 사례로 꼽히는 일본의 세토우치(瀬戸内) 섬의 '집 프로젝트'를 살펴보자(정홍익, 2014: 33-34). 2013년 세토우치 트리엔날레 국제예술제가 일본의 세토우치 12개 섬과 다카마츠 항구와 우노 항구 주변에서 '바다의 재생'이라는 슬로건으로 개최되었다.

나오시마 '집 프로젝트'는 과거 구리 제련소 시설을 활용하여 이를 예술과 접목한 현대건축과 현대미술의 복합공간으로 바꾼 프로젝트이다. 이는 이누지마 '집 프로젝트'보다 작은 규모이지만 더욱 정교한 도시재생 프로젝트로서, 2008년 기준 연간 30만 명이 넘는 외국관광객이 증가하고, 2008년 세계적인 여행 전문지(Conde Nast Traveler)에서 나오시마를 세계 7대 명소로 지정되었다.

④ 개인 능력 계발과 치유효과

정치·경제·사회적으로 발생하고 있는 사회적 배제(Social exclusion)는 문화활동의 참여를 배제하고 사회공동체 안에서 다양한 삶을 꾸리며 소통하는 것으로부터 배제한다(Giddens, 1979: 877-890). 사회적 배제 현상 속에서 문화예술은 치유의 역할과 더불어 문화예술교육 기능까지 담당하며 새로운 사회동력으로 작용하고 있다(최미세, 2014: 401).

Harland et al(2000)은 중등학교 문화예술교육이 학생들에게 미치는 영향은 ⅰ) 내재적이고 즉각적인 영향 ⅱ) 예술관련지식과 기술 ⅲ) 사회적·문화적 영역에서의 지식 ⅳ) 창의성과 사고능력 ⅴ) 의사소통과 표현능력 ⅵ) 개인적·사회적 발달 ⅶ) 외재적 전이 등이 있다고 하였다(박소연 외, 2015 한국문화예술교육 효과분석연구, 한국문화예술교육진흥원).

한편 위기 청소년들의 문화예술교육 참여 효과성은 통계적으로 유의미하게 향상된 것으로 나타났다. 문화예술교육 참여 전·후를 비교하면 참여 청소년들의 자아존중감은 사전 3.386점에서 사후 3.615점(5점 만점), 문화예술 선호성은 3.457에서 3.644로, 사회성은 3.247에서 3.362로, 표현력은 2.764에서 3.039로 증대되었다(정경은외, 2012 문화예술교육 효과분석 연구, 한국문화예술교육진흥원, ⅳ).

〈그림 3-5〉 '꿈다락 토요문화학교' 문화예술교육의 효과

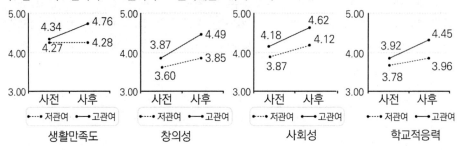

문화예술교육 활동의 일환으로 진행된 '꿈다락 토요문화학교'에서 음악, 미술, 무용 등의 순수 예술에서 영상, 만화, 애니메이션에 이르는 다양한 영역의 문화예술교육을 실시하였는바, 프로그램 참여를 적극적으로 한 집단의 창의성, 학교 적응력이 크게 상승되고, 개인적 능력뿐 아니라 사회성, 생활만족도 역시 크게 증가하였다.

한국문화예술교육진흥원(2011)의 '문화예술분야 창의성지수 개발 연구'에 따르면, 특성화 학교인 '예술꽃 씨앗 학교'와 '창의인성교육 모델학교'의 창의성 지수가 일반학교에 비해 높게 나타났다.

〈표 3-5〉 미국의 2000년도 예술 활동 참가정도에 따른 학력취득 비율

구분	낮은 예술 활동 참가자	높은 예술 활동 참가자
고등학교 졸업 후 대학 입학 비율	48%	71%
4년제 대학 입학 비율	17%	39%
준학사(Associate degree) 취득 비율	10%	24%
학사 취득 비율	6%	18%
대학원 이상 취득 비율	0%	1%
대학에서 A 학점 취득 비율	9%	15%

출처: 정홍익, 2014 재인용.

미국 국가예술기금(NEA, National Endowment for Arts)의 연구 사례 'The Arts and Achievement in At-Risk Youth: Findings from Four Longitudinal

Studies(2012)'에 의하면, 사회경제적 지위가 낮은 계층(Low socioeconomic status)을 대상으로 학업성취도 조사한 결과, 예술 활동에 적극적으로 참여한 학생일수록 학업성취도, 직업목표, 사회참여율의 지표가 높게 나타났다.

예술 활동 참가 정도에 따른 학업성취도는 예술 활동에 적극적으로 참가한 학생일수록 학업성취가 높게 나타나, 적극적인 예술 활동이 학업능력을 향상시키는 데 긍정적 역할을 하는 것을 알 수 있었다(National Endowment for the Arts, 2012).

문화예술 활동은 특히 어린이와 청소년의 인성과 사회성 개발효과가 있다. 청소년들의 관심을 유발하고 학교나 사회생활에 참여하게 하는 효과, 학습능력 향상효과, 인내심과 자신감(Resilience and self-esteem) 향상효과, 청소년을 배려하고 지원하는 지역사회 분위기 조성효과, 청소년의 원만한 성숙과정을 돕고 취업에 필요한 기능 획득 지원효과, 청소년들의 리더십 개발과 지역봉사를 촉진하는 기능이 있다(정홍익, 2014: 14-15).

문화예술 활동은 건강 보건효과(Health benefits)도 있다. 특히 치매증세 있는 노인환자의 정신, 신체적 건강을 회복하고, 정신, 지체 장애자, 파킨슨 병자, 급성 우울증 환자의 회복을 촉진하며, 간호사, 자원봉사자들의 스트레스 해소와 능률향상에 기여하고, 수술, 분만, 치과 환자의 불안 해소에 도움을 준다. 2011년 뉴욕대학 랭곤 정신병원 신경정신과 메리 리틀먼은 치매를 앓고 있는 뉴욕 시민을 위한 합창단 '엔포게터블스'를 창단했다. 정상적으로 말하기 힘든 환자들도 자신들이 익숙하게 불렀던 노래를 따라 부르는 모습에서 착안한 것이다. 우리나라에서도 치매인식 개선 프로젝트 '메모리즈 합창단'이 출범하였다(오마이뉴스, 2020.7.3.). 전국 각지에서 모인 오디션 지원자 중 뽑힌 38명은 모두 치매이거나 치매 전단계인 경도 인지장애를 앓고 있다. 예상대로 쉽지 않았다. 예전에 자주 불렀던 노래이지만 기억을 잃은 합창단원들에겐 생소한 노래처럼 들렸다. 하지만 노래는 기적을 낳았다. 폭압적인 남편과 살면서 웃음을 잃었고 남편 사망 후 우울증과 치매를 앓게 된 합창단원은 노래를 부르며 웃음을 되찾았다. 젊어 기타 연주자였지만 30대에 사고로 뇌병변을 앓게 된 합창단원은 아내와 함께 악기점에 들러 기타를 연주하며 잃어버린 시간을 찾았다.

CHAPTER
04

문화국가와
문화권

01

문화예술활동의 자유와 문화권[1]

'문화예술계 블랙리스트 진상조사 및 제도개선위원회'는 '블랙리스트 방지를 위한 진상조사 책임규명 권고안'을 의결·권고했다(모닝경제, 2018.6.28.). 블랙리스트 방지를 위한 책임규명 권고 주요 내용에 따르면 수사의뢰 권고 대상이 26명, 징계 권고대상은 104명 등 130명에 대해 책임규명을 권고했다. 수사의뢰 대상 선정기준은 공직자의 경우 박근혜, 김기춘 등과 순차적으로 공모하여 산하 공공기관 임직원에게 블랙리스트 실행을 지시하고 보고받는 등 직권남용권리행사방해 등의 범죄 혐의가 상당하고, 가담 정도가 중한 자에 대하여 문체부에 수사의뢰할 것을 권고했다. 산하 공공기관장 및 임원의 경우는 공정하게 기관 업무 수행을 감독, 지시할 의무가 있음에도 이를 저버리고 청와대, 문체부의 위법한 지시가 소속 임직원에게 전달되어 이행되고 있는 사실을 묵인하거나 오히려 적극적으로 동조하여 직권남용권리행사방해죄의 방조혐의가 상당한 자 및 블랙리스트 실행을 위해 별도 범죄행위를 한 혐의가 상당한 자에 대하여 문체부에 수사의뢰할 것을 권고했다.

박근혜 전 대통령 탄핵 과정에서 논란이 되었던 문화예술계 블랙리스트가 표면화된 이후 사람들은 분노했다. 왜냐하면 헌법 제22조 제1항 "모든 국민은 학문과 예술의 자유를 가진다"에서 나타나듯 대한민국 국민이라면 누구나 예술과 문화를 자유롭게 누리고 생산할 수 있는 권리가 있기 때문이다. 문화부처 공무원이었던 정은영·김석현 공저 '블랙리스트가 있었다'는 블랙리스트를 폭로하고 자성하는 데 그치지 않고 우리의 문화정책에 대한 '탁월한 시선'을 제시하고

1) 이하는 서순복, 2019, 문화권·박광국 편저, 문화와 국민행복을 약간 수정하여 옮겼다.

있다. 저자들은 국민 권리로서의 '문화권'을 지키기 위해 "국가는 문화의 보호를 위하여 노력하여야 한다. 그러나 문화적 창조는 국가적 강제로부터 자유로워야 한다"고 강조하였다(The Asia N, 2018.5.28.).

문화예술계 블랙리스트, 화이트리스트 파동에서 보듯이 예술창작자들의 표현의 자유, 즉 문화예술 활동의 자유가 문화권 중에서 매우 중요한 권리 중의 하나임을 부인할 수 없는 분명한 사실이다. 나아가 문화의 생산자－소비자의 경계가 모호해지는 생산소비자(Prosumer) 문화가 증가하고 개인들의 문화생활의 활성화로 프로 같은 아마추어들(Proteur)의 활동이 활발해지면서, 생활문화 활성화를 위한 정책적 지원이 활발히 전개되면서, 모든 사람들이 창조적 소양이 있고 모든 사람이 창조적 활동을 할 수 있다고 보는 문화민주주의(Cultural democracy)의 관점에서, 문화적 권리는 이제 더 이상 전통적인 창작자, 문화생산자, 예술가들의 표현의 자유로만 한정될 수는 없다. 문화행정과 문화정책은 결과적으로 선별적인 우량 "표현"과 "성과"에만 머무르지 않고, 성과(표현물)를 만들어내고, 보다 나은 생활방식을 구하는 인간의 행동도 대상이라고 해야 할 것이다. 그 결과 표현자인 인간이 사는 공공적인 "생활"의 장과, 인간의 "교류"의 장, 학습·연구의 장도 문화행정의 대상영역이 된다. 또한 여기에서 말하는 표현자도 "뛰어난" 프로 예술가만을 의미하는 것은 아니고, 모든 국민이 대상이 된다. 왜냐하면 우수한 '생활'의 장과 '교류'의 장, '학습'의 장이 있는 것이야말로 우수한 '표현'의 가능성이 열리는 것이며, 달성된 '성과'라는 선별적인 조건을 전제로 해서는 무명의 프로페셔널과 다수의 아마추어는 배제되지 않을 수 없기 때문이다(서순복, 2015).

02
문화와 문화권

　문화권을 논의하기에 앞서 먼저 문화의 개념을 이해하고 분석하는 것이 문화권을 규정하는 순서가 될 것이다. 그런데 문화를 일의적으로 개념정의하기란 결코 용이하지 않다. 윌리엄즈는 문화를 첫째, 지적, 정신적, 심미적 개발의 일반적 과정, 둘째, 인간이나 시대 또는 집단이 지니고 있는 특정한 생활 방식, 셋째, 지적인 활동 특히 예술적 활동의 작품과 실천행위라는 세 가지로 정의하였다(Williams, 1976). 문화를 예술 활동이나 작품과 동일시하는 좁은 의미에서부터, 인간의 지적·심미적 활동을 포함하는 보다 넓은 의미와 심지어 삶의 양식, 생활방식 전체를 일컫는 매우 광범위한 의미로 분류하고 있는데, 문화의 정의와 범위가 매우 다름을 보여주고 있다. 문화는 배부른 자나 유한계급의 전유물이 아니라 생활 그 자체가 되었다. 또한 고급문화와 대중문화의 경계가 무너지고 장르 간 구분이 모호해지면서 서로 다른 문화가 뒤섞여 새로운 문화가 생겨나고 있다. 따라서 협의의 문화, 즉 문화예술은 문화정책의 중요하고 본질적인 대상이 될 수는 있어도 그것이 전부일 수는 없다. 따라서 문화정책 대상으로서의 문화는 그 핵심영역으로서 협의의 문화, 즉 예술로서의 문화를 기본 초점으로 하면서 광의로서의 문화 즉 삶의 방식, 사고방식, 행동양식으로서의 문화를 지향하는 유동적인 것으로서, 문화예술중심의 문화 개념 외연을 보다 넓혀 문화민주주의(Cultural democracy)와 생활문화를 지향하는 차원에서 사람의 의식주에 관한 것을 포함시키고, 나아가 창의성을 개발 활용하는 것이 포함된다고 할 것이다. 문화정책 현실에서 문화체육관광부의 문화산업국이 신설된 1995년 전까지는 문화＝문화예술＝예술, 1995년부터 2001년까지는 문화＝산업, 2002년부터

2005년까지는 문화＝콘텐츠로 인식되었지만, 2006년부터는 문화＝삶의 총체적인 방식으로 전환되었다(김창규, 2014). 문화기본법 제3조에 있는 문화에 대한 정의 규정을 보면, "문화"란 문화예술, 생활양식, 공동체적 삶의 방식, 가치 체계, 전통 및 신념 등을 포함하는 사회나 사회 구성원의 고유한 정신적·물질적·지적·감성적 특성의 총체를 말한다고 하고 있다. '문화예술진흥법' 제2조에서 규정하는 바처럼 "문화예술이라 함은 문학, 미술(응용미술을 포함), 음악, 무용, 연극, 영화, 연예, 국악, 사진, 건축, 어문 및 출판"을 예시적으로 열거하는 데에서 벗어나, 문화기본법에서는 문화에 대한 정의를 내리면서 문화정책 주무부처에서 다루는 행정업무 영역에 의존하지 않고, 문화행정 중심의 관점에서 벗어나 문화에 대한 일반적 정의에 충실하고 있다.

문화기본법 제4조에서는 국민의 권리에 관하여 말하면서 "모든 국민은 성별, 종교, 인종, 세대, 지역, 사회적 신분, 경제적 지위나 신체적 조건 등에 관계없이 문화 표현과 활동에서 차별을 받지 아니하고 자유롭게 문화를 창조하고 문화 활동에 참여하며 문화를 향유할 권리를 가진다"고 규정하고, 이러한 권리를 '문화권'이라 정의하고 있다. 시민권과 참정권에 이어서 총체적인 개념에서 차별 없이 자유롭게 문화를 창조하고 문화 활동에 참여하며 문화를 향유할 권리를 가진다 하면서 문화권에 대하여 명시하고 있다.

국민 모두를 위한 문화정책을 전개함에 있어 국민 누구나 문화 활동에 참여할 수 있는 문화권(Cultural right)의 확립이 필요하다(진혜영·고재욱, 2016). 정치적·경제적으로 잘 살 권리 이외에, 일상에서 누려야 할 권리, 자기 삶을 스스로 조직할 수 있는 권리에 대해서는 잘 인식하지 못하고 있다. 복지국가를 지향하는 사회에서는 사람들이 문화를 즐기고 누릴 수 있는 문화권과 같은 삶의 질의 향상을 중시하는 방향으로 가고 있다. 지방자치의 본격적 실시에 따른 분권화 실시 과정에서 문화권 개념에 대한 올바른 이해로 모든 국민이 문화적으로 살 수 있는 권리에 대한 자각이 이뤄져야 한다.

〈표 4-1〉 문화권의 영역과 실천 사례

운동영역	문제설정	이론적 검토	구체적인 실천사례
표현의 자유 권리	• 문화생산자의 권리 • 문화소비자의 권리	• 만들 권리/볼 권리 • 감수성의 정치	• 표현의 자유 침해법률 개폐 • 청소년들의 문화적 권리
소수자의 문화적 권리	• 청소년 문화권 • 동성애 문화권 • 이주노동자 문화권	• 소수자의 정의 • 소수문화의 검토	• 대안적 청소년문화 활동 확대 • 동성애 문화커뮤니티 확대 • 이주노동자 문화적 활동보장
문화적 접근의 권리	• 퍼블릭 엑세스운동 • 문화시설의 공공성 • 시청자주권운동	• 공공문화의 정의 • 퍼블릭 엑세스운동	• 문화기반시설의 이용 확대방안 • 시민들의 자치문화 활성화
문화공공서비스의 권리	• 문화비용의 증가 • 주 5일 근무제실시	공공문화서비스의 개념	• 문화이용료 인하 운동 • 문화소외자의 문화향수권 확대
문화예술교육의 권리	• 평생교육권 • 문화재생산교육	문화교육의 이념과 방법	• 문화예술교육의 확대 • 평생교육으로서 문화예술교육
공간 환경의 권리	도시 생태권	문화, 도시, 생태에 대한 이론학습	• 난개발반대 문화행동 • 보행권 확대 • 도시생태공간의 확대

출처: 이동연, 2018.

03

문화국가와 문화권

헌법상 기본원리인 국민주권의 원리, 민주주의 원리, 대의제의 원리, 권력분립의 원리, 법치국가의 원리, 복지국가의 원리 등과 비교하여, 특히 문화영역에 대한 이른바 '문화국가원리'는 오늘날 주요한 헌법상 기본원리로 발전하여 다양하게 설명되고 있다(이세주, 2015). 또 문화국가의 원리와 관련한 헌법재판소의 여러 결정에서도 '문화국가' 또는 '문화국가의 이념 구현' 등의 표현을 통해 '문화국가원리'에 대한 언급을 하고 있다.[2]

민주국가의 헌법은 국민주권을 근간으로 삼아 모든 국민에게 인간으로서의 존엄성을 존중받고 인간다운 생활을 영위할 권리가 있음을 밝히고 있다. 그런데 인간다운 생활의 보장을 위해서는 물질적 조건과 함께 문화적 삶이 필수적이기 때문에 문화국가의 존립 이유는 바로 이런 헌법 이념에 있다고 해석할 수 있다. 또한 헌법은 전통문화의 계승과 발전 및 민족문화 창달을 위한 국가적 노력을 명백히 규정하고 있다. 그러나 헌법규정은 추상적이고 일반적이기 때문에 문화국가를 구현하는 방식은 일차적으로 정부의 문화정책에 의존할 수밖에 없다.

문화국가란 문화의 창조·유지·발전을 최고의 목적으로 하는 국가이다. 문화국가는 문화의 자율성과 독립성을 존중하면서, 공동체의 다양성과 사회의 창의성을 토대로 건전한 문화의 육성과 발전이라는 목적을 위한 국가의 역할을 통해, 문화영역에서의 실질적인 자유와 평등을 실현시키려는 국가라고 일응 말할

2) 헌재 1994.2.24. 93헌.마192, 판례집6－1, 173－182; 헌재 1997.7.16. 95헌가6 내지13(병(합), 판례집9－2, 1－31; 헌재 2000.4.27. 98헌가16, 98헌마429(병9합), 판례집12－1, 427－494 등.

수 있다(성낙인, 2014; 김수갑, 2004 참조). 문화의 자율성이란 기본적으로 자유로운 문화 활동의 보장이며, 다양한 형태와 내용을 갖는 문화 활동의 자유가 보장된다는 것을 의미한다. 문화적 자율성을 위한 국가의 의무는 문화 활동에 대한 국가의 문화정책적 중립성과 불개입이라고도 할 수 있다. 문화에 대한 '불편부당의 원칙(Prinzip der Nichtidentität)'에 의해 국가는 특정 문화 내용을 우대하거나 일정한 문화 현상을 선호하는 등의 경향을 보이거나 영향력을 행사하지 않는 것이 가장 바람직한 문화정책이라 할 것이다(계희열, 2002; 허영, 2014).

문화영역에서의 실질적인 자유와 평등의 실현 그리고 문화보호와 건전한 문화육성 및 발전이 문화국가 원리의 궁극적인 목적을 의미한다. 헌법에서 논의되는 문화국가는 문화의 자율성을 보장하면서, 다른 한편으로 문화발전을 위해 적극적으로 문화를 보호 및 육성하는 국가를 의미하며(한수웅, 2015), 이를 실현시키기 위한 내용들로 구성된 헌법상 기본원리가 문화국가의 원리라고 할 수 있다. 헌법의 궁극적인 존재목적인 인간의 존엄과 가치의 존중은 문화와 밀접한 관련성을 갖고 있다고 할 수 있다. 인간의 존엄과 가치는 올바르고 건전한 문화를 토대로 나타나고 지켜질 수 있으며, 이렇게 문화적으로 형성된 올바른 인격을 소유한 모든 공동체 구성원들에 의해 인간의 존엄과 가치가 좀 더 실질적으로 존중되고 보장될 수 있다.

우리 헌법상의 문화국가원리는 독일법의 영향을 받아 발전된 것이다. J. G. Fichte에 의해 최초 사용되어 E. R. Huber가 이 다의적인 개념을 체계화 하였는데, 그는 문화국가(Kulturstaat)를 "문화의 국가로부터의 자유", "국가의 문화에 대한 봉사", "국가의 문화형성력", "문화의 국가형성력", "문화적 산물로서의 국가"라고 정의했다(강기홍, 2016 재인용). 문화국가는 문화와 국가의 관계를 정의한 것으로서, "문화의 국가로부터의 자유"는 문화의 고유 목적이 정치나 종교 등에 의해 왜곡되지 않고 문화의 자율성이 국가에 의해 인정된다는 것을 의미한다. "국가의 문화에 대한 봉사"란 국가가 문화를 보호, 관리, 전승, 진흥에 힘쓴다는 의미이다. "국가의 문화형성력"이란 국가가 문화의 자율성 인정을 전제로 문화를 능동적으로 형성할 권한을 향유한다는 의미이다. "문화의 국가형성력"이란 문화가 국가를 형성하는 힘을 갖는다는 것으로, 국가의 문화에 대한 지배는 곧 문화의 국가에 대한 지배로 전환된다는 것이다. "문화적 산물로서의 국가"란

국가를 문화적 산물, 내지 문화조직체로 이해하면서 이때의 국가는 문화형성력과 문화의 국가형성력을 동시에 모두 실현한다는 의미이다.

현행 헌법 규정 중에 문화국가 원리의 실현과 관련하여 직·간접적으로 관련이 있는 규정들이 있다. 이를 자유로운 문화 활동의 기본권적 보장이라는 공통분모를 통해 문화와 관련한 내용을 갖는 이른바 '문화적 기본권'으로 분류해본다면, 특히 헌법상 학문의 자유, 예술의 자유, 양심의 자유, 종교의 자유, 교육의 자유 그리고 언론의 자유 등이 문화 및 자유로운 문화 활동과 관련된 대표적인 문화적 기본권의 범주에 속한다 할 수 있다(이세주, 2015). 헌법이 문화적 기본권을 통해 국가생활공동체 구성원들의 자유로운 문화 활동과 문화생활이 가능하도록 보장하며, 이에 기반한 자유로운 문화형성과 발전이 가능할 수 있는 다양한 기본조건들을 제시하고 보장한다는 의미로 이해할 수 있다. 자율성·개별성·고유성·다양성·창조성 등으로 표현되는 문화는 기본적으로 사회의 자율영역을 바탕으로 하고, 문화적 기본권은 문화의 형성과 발전에 필요한 견해와 사상 등의 다양성을 그 본질로 하는 문화국가원리의 필수적인 조건이라고 할 것이다.3)

3) 헌재 2000.4.27. 98헌가16등(병합), 판례집12−1, 446; 헌재 2004.5.27. 2003헌가1, 판례집16 −1, 679.

04

문화권에 관한 국제적 담론

문화권에 관한 논의들은 제2차 세계대전 이후 주로 국제기구들에 의해 주도되었다. 문화권에 관한 규정은 근대 헌법의 기본권 체계에서는 주목받지 못하다가 '세계인권선언(Universal Declaration of Human Rights, 1948)'을 통해 인정되기 시작하였다.[4] '세계인권선언' 제22조(사회보장의 권리)에 "경제적, 사회적, 문화적 권리"라는 문언이 등장하고, 제27조(문화적 권리)에서 "모든 사람은 자유롭게 사회의 문화생활에 참가하고, 예술을 감상하고, 과학의 진보와 그 혜택을 활용할 권리를 가진다"라고 규정하고 있다. 1966년에 국제연합 총회에서 채택된 국제인권규약(International Covenant on Economic, Social and Cultural Rights, A 규약)은 그 제목이 "경제적. 사회적 및 문화적 권리에 관한 국제규약"인 것이다. 동법 제15조는 "문화적인 생활에 참가할 권리"라고 표제를 붙이고, 문화적인 생활에 참가하는 권리, 과학의 진보 및 그 이용에 따른 이익을 향수할 권리, 자기의 과학적·문학적·예술적 작품에 의해 생기는 정신적 및 물질적 이익이 보호받을 권리" 3가지를 들고 있다. 문화권에 대해 명시적으로 규정한 '세계인권선언'에 있듯이, 모든 사람은 자신들의 문화를 창작할 권리와 문화를 향수할 권리를 가진다는 것은 인권정책의 기본적인 이념이다.

문화적 권리에 관한 정의, 이론적 연구, 영역의 개발은 유네스코(UNESCO)

[4] 근대 헌법에서는 문화 영역에서 평등, 예술의 자유, 종교의 자유 등으로 인정되었다. 주관적 공권성이 약한 문화권을 기본권으로 수용하기에는 한계가 있었다. 문화권이 각국 헌법에 명문으로 인정된 것은 사실 현대 헌법에 와서이다. 포르투갈 헌법(제78조)이 대표적인데, "누구나 문화를 향유하고 문화적 창작 활동을 할 권리가 있으며, 문화재를 보존·유지할 의무를 진다"고 규정하고 있다(고문현, 2018: 51).

에 의해 주도되었다. 이는 크게 세단계로 구분할 수 있다(이동연, 2018: 32). 세계인권선언이 나온 1948년부터 "경제적, 사회적, 문화적 권리에 관한 국제규약"에 제출된 1976년까지는 문화적 권리에 관한 보편적 정의와 공통의 문제의식을 공유하는 시기라 볼 수 있다. 1976년부터 세계무역기구(WTO) 출범 전인 1994년까지는 주로 제3세계 국가들의 언어와 문화유산, 소수민족의 문화에 대한 보호를 목적으로 했다. WTO 출범 이후 현재까지는 세계화의 과정에서 문화의 독점을 막고 문화적 다양성을 확보하려는 국제문화단체들의 연대가 가시화되고 있다.

　'유네스코'의 "대중의 문화적 생활에의 참가 및 기여를 촉진하는 권고"(1976)에서, "문화적인 생활에 참가"는 "모든 집단 또는 개인이 자신 인격의 전면적인 발달, 조화로운 생활 및 사회의 문화적 진보를 목적으로, 자기를 자유롭게 표현하고, 전달·행동하고, 한편으로는 창조적 활동에 종사하는 것을 보장하는 구체적인 기회"라고 정의하고 있다. 다시 말해 '자기실현'과 '커뮤니케이션'과 '창조'가 이 내용의 핵심어이다. 자기실현과 창조란 외부에 향한 표현행위라는 면에서 보아 같은 의미라고 볼 수 있을 것이다. 다음으로 인격의 발달, 사회의 문화적 진보와 관련하여, 외부에서의 정보취득에 해당하는 학습 기회가 보장되어야 한다는 점이다. 즉 '표현', '커뮤니케이션', '학습'의 기회가 보장되는 것이 '문화적인 생활에 참가하는 권리'의 내용인 것이다. 그리고 이것은 바로 '문화적으로 살아가는 권리'의 내용인 것이다(中川幾郎, 1995). 표현하고 창조하는 권리, 의사소통(교류)하는 권리, 학습하는 권리란 스스로의 의사를 나타내고, 다른 사람(他者)이나 사회와 어울려, 학습하고 축적하고, 다시 자신을 높이는 것이다. 여기서 시민자치의 본래의 모습을 생각할 때, 노인에게도 아이들에게도 남성에도 여성에게도 장애를 갖고 있는 사람에게도 그리고 국내거주외국인에게도, 모든 시민에게 이 세 가지 권리가 제대로 보장되어야 한다는 점이 필수조건이다. 이러한 문화권에는 창의성의 증진, 시민참여의 보장, 고객자율성 보장, 고객의 생활경험과 생활감각에 대한 존중 등이 그 내용으로 포함되는 것이 바람직하다.

　우리나라에서 문화권은 2003년 국가인권위원회에서 권고한 '문화권 국가실행계획(NAP)' 이래, '문화헌장 제정'(2004), 그리고 '문화기본법'(2013) 제정을 통해 발전되어 왔다.

〈표 4-2〉 유네스코의 문화권 관련 규정

규약	주요 내용
세계문화보고서	국가정책은 문화를 국민의 기본권의 하나로 인식해야 하며, 문화권의 신장을 정치적, 경제적 사회정의를 구현하기 위한 노력의 일부로 규정해야 한다.
인종과 인종편견에 관한 선언(1978)	출신에 근거를 둔 정체성을 인정한다 해도, 인간은 다르게 살 수 있고 다르게 살기 마련이라는 사실은 변함이 없으며, 문화, 환경, 역사적 다양성에 기초한 차이가 존재하는 현실을 부정할 수 없고, 문화정체성을 지킬 수 있는 권리 또한 배제할 수 없다(제1조).
일반대중의 문화생활에 대한 참여 및 기여에 관한 권고(1976)	최대한 많은 사람과 단체가 그들의 자유로운 선택에 따라 다양한 활동에 참여하게 하는 것이 기본적인 인간의 존엄과 가치를 증진시키는 데 핵심이 되는 가장 중요한 요소이다. 문화 가치 형성에 일반 대중이 참여하기 위해서는 사회적, 경제적 여건이 마련되어야 한다. 이러한 전제 위에서 일반대중은 문화 혜택을 향수할 수 있고 나아가 문화 발전 과정에서 문화생활 전 분야에 걸쳐 적극적으로 참여할 수 있게 될 것이다(서문).
멕시코시티 문화정책선언(1982)	모든 문화는 고유하고 대체불가능한 가치의 실제를 담고 있다. 그 이유는 각 민족의 전통과 표현체계로 이루어진 문화는 세계에서 그들의 존재를 표현할 수 있는 가장 효율적인 수단이기 때문이다(제1원칙).

출처: 정광렬, 2017 재인용.

05

문화권의 유형과 내용

기본권은 주체, 성질, 내용, 효력 등의 기준에 따라 다양하게 분류될 수 있다. 기본권은 내용에 따라 자유권, 평등권, 청구권, 참정권 등으로 분류된다. 문화권과 관련하여 문화권, 문화적 기본권, 문화적 권리, 문화향유권 등이 혼용되고 있는 것이 현실이다. 다만 문화권을 문화향유권으로 축소해석하는 것은 예술가의 권리와 문화생산자 위주의 접근이며, 다양한 문화적 권리, 특히 문화 창조와 적극적인 문화 활동 참여권을 소홀히 한다는 점에서 문제가 있다. 본고에서는 문화권, 문화적 권리, 문화기본권을 상호교환적으로 사용하기로 한다.

유네스코에서는 문화권을 다음의 11가지로 분류하였다(정광렬, 2017: 37 – 38 재인용).

① 신체적 문화적 생존권리
② 문화공동체와 연계하고 동일화하는 권리
③ 문화적 정체성을 존경할 권리
④ 유·무형 문화유산에 대한 권리
⑤ 종교적 믿음과 실천에 대한 권리
⑥ 의사 및 표현과 정보의 자유에 대한 권리
⑦ 교육의 선택과 학습에 관한 권리
⑧ 문화정책의 내실화에 참여할 권리
⑨ 문화적 삶에 참여하고 창조할 권리
⑩ 내적인 발전을 선택할 수 있는 권리

⑪ 사람들 스스로의 신체적 문화적인 환경에 관한 권리

유럽의회에서는 '문화권에 관한 종합보고서(Reflections on Cultural Rights Synthesis Report)'를 통해

① 다양한 문화들을 선택하고 그 문화들을 표현할 수 있는 자유
② 문화접근의 권리
③ 문화의 이점을 즐기고 그 이점들을 보호할 것을 포함하는 권리
④ 문화발전에 공헌할 권리
⑤ 문화의 민주화를 증진시키기 위해 기회를 평등화하고 차이를 없애는 권리
⑥ 확장의 방법에로의 접근의 권리
⑦ 국제적인 문화협력의 권리
⑧ 정보를 알 권리 등으로 유형화하였다.

한편 김수갑(2012)은 문화권을 4가지 형태로 유형화하였다.

① 협의의 문화영역에서의 문화권(학문의 자유, 예술의 자유, 종교의 자유, 교육권)
② 문화 활동의 소산 및 지적·정신적 창조물로서의 문화권(문화재향유권, 지식재산권)
③ 문화적 자율성과 문화적 다양성을 보장하기 위한 문화권(양심의 자유, 표현의 자유)
④ 개인의 창의성 제고 및 감수성 풍부한 삶을 영위하기 위한 문화권(레저·스포츠권, 관광권) 등

독일의 연방공화국기본법(Bonn 기본법)에는 "문화권" 규정이 있을 뿐만 아니라, 주헌법에도 "문화권" 규정이 있다. 기본법 및 각 주 헌법의 문화권에 관한 규정의 요지는 다음과 같다.

① 예술의 자유

② 예술진흥 또는 문화진흥에 관한 규정

③ 예술가의 보호

④ 문화적 생활에의 참가

⑤ 문화적 풍습의 보호

⑥ 문화적 소수자의 보호

독일 전체에 있어서 문화기본법은 국민의 예술표현의 자유를 보장하는 자유권적 측면과 국민의 예술에의 접근(Access)을 보장하는 사회권적 측면을 원칙으로 하고 있다. 문화권의 원칙은 다음과 같이 정리할 수 있다(小林眞理, 1998).

① 지역주의·분권의 원칙

② 예술의 자유의 원칙

③ 문화적 다양성, 민주주의 원칙

④ 시민참가의 원칙

"문화적으로 살 권리"는 국민, 시민의 기본적 인권의 하나로 되어 있다.

본고에서는 문화권을 일응 평등권적 문화권, 자유권적 문화권, 사회권적 문화권으로 나누어 설명하고자 한다.

1 평등권적 문화권

평등권은 기본권 보장의 최고원리로서 기본권 중의 기본권이라고 할 수 있다. 평등권은 소극적으로는 차별금지, 적극적으로는 기회균등 보장이라는 측면이 있다. 차별금지를 위해서 문화다양성에 관한 권리가 강화되어야 할 것이며, 기회균등을 위해서는 사회권적 문화권과 문화복지의 확대·강화가 필요하다. 문화적 소수자 및 문화적 기반이 취약한 지역, 정보문화접근권이 부족한 사람들에 대한 적극적인 기회균등 정책과 이를 위한 기본권 강화가 필요하다. 문화예술교

육의 평등, 문화 향유와 참여의 평등이 필요하다. 문화시설의 지역불균형 문제는 산술적·기계적 평등이 문제가 아니고, 최저한의 문화시설 충족을 토대로 지역 여건과 시민참여와 수요를 고려한 탄력적 집행이 필요하다고 본다. 평등권적 문화권은 문화생활 영역에서의 평등뿐만 아니라, 문화 지원에 있어서의 공정과 평등을 내포한다.

문화기본법은 그 기본이념 규정에서 "개인이 문화 표현과 활동에서 차별받지 아니하도록" 하여야 한다고 하고 있고(제2조), 모든 국민은 성별, 종교, 인종, 세대, 지역, 정치적 견해, 사회적 신분, 경제적 지위나 신체적 조건 등에 관계없이 문화 표현과 활동에서 차별을 받지 아니하고 자유롭게 문화를 창조하고 문화활동에 참여하며 문화를 향유할 권리, 즉 문화권을 가지며(제4조), 이는 "차별없는 문화복지"의 증진으로 구체화되고 있다(제7조 제4호). 이러한 입법자의 의도는 두 가지 의미를 내포한다고 볼 수 있다. 첫째는, 문화 활동의 중심 주체인 예술가에게 기본권으로 '예술적 권리(Kunstrecht)' 내지 '예술 활동의 자유(Kunstfreiheit)'가 보장되어야 한다는 것이다. 둘째는, 예술권을 통해 창작된 예술품, 공연, 상연, 전시 등에 대해 위법·부당한 차별이 없는 접근이 일반인과 경제적 빈곤자에게 보장되어야 한다는 것이다. 후자는 특히 문화복지에 관한 사항이다(강기홍, 2016).

② 자유권적 문화권

자유권적 문화권은 문화적 표현에 대한 통제와 검열을 거부하고, 국가가 국민의 문화영역에 관한 권리를 인정하는 것이 문화의 자율성 확보를 위해 가장 기본적인 역할임을 전제로 하고 있다. 이는 "어떤 문화를 어떻게 향수하거나 창조할 것인가"하는 문제로서, 사상과 학문의 자유와 더불어 개인 내면의 정신적 활동에 관계되는 일이며, 국가권력이 개입하거나 내용을 결정해서는 안 된다는 것을 의미한다. 즉 문화적 활동을 다채로운 인간 활동의 일종으로 간주함으로써 '사상·양심의 자유', '표현의 자유', 그리고 '학문의 자유'에서 문화적 권리를 보

장받아야 한다는 견해이다. 우리 헌법 제19조에는 양심의 자유, 제20조에는 종교의 자유, 제21조에는 언론출판의 자유, 제22조에는 학문과 예술의 자유와 같은 자유권적 기본권들이 규정되어 있다. 자유권적 문화권은 표현의 자유를 인정하는 것인 동시에, 국가로부터의 존중을 요구한다. 다시 말해 국가는 자유권적 기본권으로서의 문화권을 침해하지 않으면서, 문화예술 진흥을 촉진시켜야 한다. 문화예술적 표현은 국가의 적극적인 진흥정책에 따라 더욱 풍부한 상상력과 창의력에 기대일 수 있기 때문이다(임정희, 2003).

예술의 자유는 아름다움(美)을 추구하는 활동의 자유로서, 자유로운 인격의 창조적 발현을 위한 주관적 공권이면서 또한 문화국가원리에 입각한 제도로서의 예술을 보장해야 한다는 객관적 가치질서로서의 성격을 지닌다(허영, 2017; 성낙인, 2010). 따라서 자유권의 경우에도 소극적인 침해금지를 넘어서 자유를 보장할 수 있는 적극적인 활동을 위한 기본권 보장이 필요하다.

예술의 자유는 크게 예술창작의 자유, 예술표현의 자유, 예술적 집회결사의 자유를 그 내용으로 한다. 예술창작의 자유는 예술창작 활동을 할 수 있는 자유로서 창작소재, 창작형태 및 창작과정 등에 대한 임의로운 결정권을 포함한 예술창작 활동의 자유를 그 내용으로 한다.[5] 예술표현의 자유는 창작한 예술품을 전시·공연·보급할 수 있는 자유, 작품의 경제적 활용 등 재산권의 보호, 예술가로서의 직업의 자유를 포함한다. 예술품 보급의 자유와 관련해서 예술품 보급을 목적으로 하는 예술출판사 등도 이런 의미에서의 예술의 자유의 보호를 받는다. 예술적 활동을 위한 집회결사의 자유는 예술 활동을 위해 예술단체를 구성하고 예술행사 등 집회를 개최하고 결사를 조직할 수 있는 자유로서, 종교의 자유, 학문의 자유와 마찬가지로 일반적 집회결사의 자유보다 더 강한 보호를 받는다. 예술창작의 자유는 절대적 자유이나, 이를 표현하는 예술작품의 전시는 표현의 자유와 같은 제한을 받는 상대적 자유이다(김철수, 2013). 이와 관련하여 헌법은 어떤 형태로든 검열을 금지하고 있다. 예술의 자유는 표현의 자유와 검열금지만으로 접근하기 어려운 한계가 있다. 예술의 자유와 표현의 자유의 실질적 보장을 위해서는 예술에서의 자율성, 지원의 공정성 등이 보장되어야 한다(정광렬, 2017). 블랙리스트나 화이트리스트와 같은 사태가 재발되지 않도록 예술

5) 헌재 1993.5.13., 91헌바17.

지원의 심의 평가가 또 다른 검열이 되지 않도록 하기 위한 제도적 장치가 필요하다.

예술의 자유는 국가안전보장·질서유지 또는 공공복리를 위해 필요한 경우에는 법률로써 제한할 수 있으며, 타인의 권리와 명예 또는 공중도덕이나 사회윤리를 침해해서는 안 된다(헌법 제21조 제4항).

③ 사회권적 문화권

자유권은 자유주의와 형식적 평등에 기초를 둔 반면, 사회권은 공동체주의와 실질적 평등에 기초를 두고, 자유권은 국가의 부작위를 요청하는 소극적 방어권 성격을 지닌 데 비해, 사회권은 국가의 작위를 요청하는 급부청구권의 성격을 갖는다.

사회권적 문화권은 주로 생존권의 차원에서 논의된다. '건강하고 문화적인 최저한도의 생활'을 할 이 권리에서, '최소한도의 생활수요'의 구체적 판단은 문화의 발달정도와 국민경제의 진전과 관련된다. 우리 사회에서는 생존권은 경제생활면에 한정되어 받아들여지고 있으나, 오늘날 건강하고 문화적인 생활이 단순히 경제적인 생활보장만으로는 불충분하다는 것이 주지의 사실인 이상, 생존권의 이해는 보다 확장된 의미의 생활권으로 이해되어야 한다. 이는 고전적인 생존권 개념을 기반으로 하면서도, 현대사회에서의 생활환경 변화를 '인간다운 생활을 추구할 권리(헌법 제34조 제1항)'에 적극적으로 결합시켜 '인간으로서의 존엄과 가치를 지키며 행복을 추구할 권리(헌법 제10조)'로 발전시킨 것이다. 인간다운 생활을 할 권리(헌법 제34조)는 여타 사회적 기본권에 관한 이념적 목표를 제시한다. 사회권적 문화권은 다음과 같이 나누어 보고자 한다.

첫째, 문화를 향유할 권리(문화기본법 제4조), 즉 문화향유권을 들 수 있다. 문화향유권은 차별금지와 기회균등이라는 평등권 관점에서 소극적으로 보장되어 왔지만, 문화국가에서 실질적인 문화향유권 보장을 위해서는 적극적인 정부 재정지원이 뒷받침되어야 한다. 국민의 문화향유권을 대폭 확충하여 지역, 계층,

세대 간 문화격차를 해소하고, 소외계층과 서민중산층을 위한 문화시설을 확충하고, 문화수혜자가 직접 참여할 수 있는 프로그램의 개발과 보급에 역점을 두어야 한다. 전통적인 문화 기회균등 차원에서 나아가, 문화 시설 및 활동 접근에 제약이 있는 계층을 위한 실질적인 문화 기회의 평등이 보장되어야 한다. 국민은 누구든지, 언제든지, 어디서든지 문화 시설과 활동에 참여와 향유의 주체가 되는 문화정책이 전개되어야 한다.

둘째, 문화예술교육을 받을 권리를 들 수 있다. 문화생활을 누리고 참여하며, 문화민주주의를 위해서는 문화예술교육이 필수적이다. 교육은 개인이 인격을 형성하고 인간다운 생활을 할 수 있는 토대가 된다. 교육을 받을 권리는 국가에 의한 교육조건의 개선·정비와 교육기회의 균등한 보장을 적극적으로 요구할 수 있는 권리로 이해되고 있다.6) 동 권리는 국민이 직접 특정한 교육제도나 학교시설을 요구할 수 있는 권리라기보다는 모든 국민이 능력에 따라 균등하게 교육을 받을 수 있는 교육제도를 제공해야 할 국가의 의무를 규정한 것이다.7) 모든 국민은 성별, 종교, 신념, 사회적 신분, 경제적 지위 또는 신체적 조건 등을 이유로 교육에 있어서 차별을 받지 아니하며(교육기본법 제4조 제1항), 국가와 지방자치단체는 학습자가 평등하게 교육을 받을 수 있도록 교육여건 격차를 최소화하는 시책을 마련 시행하여야 한다. 평생교육이란 학교의 정규교육과정을 제외한 학력보완교육, 성인 문자해득교육, 직업능력 향상교육, 인문교양교육, 문화예술교육, 시민참여교육 등을 포함하는 모든 형태의 조직적인 교육 활동을 말한다(평생교육법 제2조 제1항). 학교문화예술교육과 사회문화예술교육으로 구분되는 문화예술교육은 모든 국민의 문화예술 향유와 창조력 함양을 위한 교육을 지향하며, 모든 국민은 나이, 성별, 장애, 사회적 신분, 경제적 여건, 신체적 조건, 거주지역 등에 관계없이 자신의 관심과 적성에 따라 평생에 걸쳐 문화예술을 체계적으로 학습하고 교육받을 수 있는 기회를 균등하게 보장받는다(문화예술교육지원법 제2조 제1항, 제3조).

셋째, 예술인의 권익 보호이다. 저작자, 발명가, 과학기술자와 예술가의 권리는 법률로써 보호한다(헌법 제22조 제2항). 실제적으로 창조적 활동에 있어 결

6) 헌재 1992.11.12. 89헌마88, 판례집4, 739,750−751.
7) 헌재 2000.4.27. 98헌가16등, 판례집 12−1, 427, 448−449.

정적인 역할을 하는 예술가들의 권익이 우선적으로 보호될 필요가 있다. 예술 활동을 업(業)으로 하여 국가를 문화적, 사회적, 경제적, 정치적으로 풍요롭게 만드는 데 공헌하는 예술인은 문화국가 실현과 국민의 삶의 질 향상에 중요한 공헌을 하는 존재로서 정당한 존중을 받아야 한다. 모든 예술인은 자유롭게 예술 활동에 종사할 수 있는 권리가 있으며, 예술 활동의 성과를 통하여 정당한 정신적, 물질적 혜택을 누릴 권리가 있다. 모든 예술인은 유형·무형의 이익 제공이나 불이익의 위협을 통하여 불공정한 계약을 강요당하지 아니할 권리를 가진다(예술인복지법 제3조). 문화예술용역과 관련된 계약의 당사자는 대등한 입장에서 공정하게 계약을 체결하고, 신의에 따라 성실하게 계약을 이행하여야 하며(동법 제4조의 3), 문화예술기획업자는 예술인의 자유로운 예술창작 활동 또는 정당한 이익을 해치거나 해칠 우려가 있는 불공정행위를 하거나 제3자로 하여금 이를 하게 하여서는 아니 된다(동법 제6조의 2). 한국예술인복지재단은 예술인이 산업재해보상보험에 가입하는 경우 예술인이 납부하는 산업재해보상보험료의 일부를 지원할 수 있다(동법 제7조).

넷째, 문화참여권을 들 수 있다. 국민들이 행복추구를 위해 주체적이고 적극적인 문화 활동의 권리, 생활문화 활동의 권리가 보장되어야 한다. 문화참여권의 실질적 보장을 위해서는 지역균형의 관점이 강화되어야 한다(정광렬, 2017: 120). 인구절벽 인구소멸 시대를 맞아 전국적으로 인구감소 추세가 나타나고, 특히 대도시를 제외하면 이런 경향이 가속화되어 가고 있는 상황에서, 문화참여권은 생존권적 차원에서 중요하다. 국가와 지방자치단체는 생활문화를 활성화하기 위하여 주민 문화예술단체 또는 동호회의 활동을 지원할 수 있으며(지역문화진흥법 제7조), 국가와 지방자치단체는 지역 간 문화격차 해소와 지역문화의 균형발전을 위하여 농산어촌 등 문화환경이 취약한 지역에 필요한 지원과 시책을 강구하여야 한다(지역문화진흥법 제9조). 전문 문화생산자뿐만 아니라, 문화소비자인 일반 국민들도 문화창조 활동에 적극 참여할 수 있는 여건이 조성됨으로써 문화민주주의를 구현할 수 있어야 한다.

다섯째, 문화환경권을 들 수 있다. 헌법에서 말하는 건강하고 쾌적한 환경에서 살 권리(헌법 제35조)에서의 '환경'은 자연환경과 생활환경 및 쾌적한 주거생활의 권리를 주로 의미하지만, 사회적·문화적 환경까지 포함되어야 할 것이

다.[8] 기존의 환경권은 주로 자연환경 및 주거환경 등에 초점을 두어 왔기 때문에, 문화참여와 향유를 위한 환경, 지역사회와 행복추구를 위한 개인적 삶에 관한 환경, 역사적·문화환경 등 문화환경권을 강화할 필요가 있다. 국가와 지방자치단체는 각종 계획과 정책을 수립할 때에 문화적 관점에서 국민의 삶의 질에 미치는 영향을 평가, 즉 문화영향평가를 하여 문화적 가치가 사회적으로 확산될 수 있도록 규정하고 있지만(문화기본법 제5조 제4항), 문화영향평가를 보다 강화해야 할 것이다.

8) 부산고법 1995.5.18. 95카합5.

06

문화권의 효력

문화권은 하나의 권리가 아니고, 앞서 살펴본 바와 같이 다양한 권리의 집합이다. 이러한 문화권을 보장하는 것은 국가의 의무이지만, 문화권 규정이 직접적으로 국가권력을 구속하는지(구체적 권리설), 법률에 의하여 구체화되어야 효력을 발휘하는지(추상적 권리설)에 대하여 견해가 나뉜다. 국가는 개인이 가지는 불가침의 기본적 인권을 확인하고 이를 보장할 의무를 진다(헌법 제10조 제2항). 즉 국가는 기본권을 침해해서는 안 되는 부작위 의무를 지닌다. 또한 국가는 기본권 보호를 위해 필요한 조치를 취해야 하는 적극적인 작위 의무가 있다. 기본권 보장은 '최대한 보장의 원칙'이 적용된다.[9] 국가의 부작위를 요청하는 방어권으로서의 소극적 기본권인 자유권의 경우 국가의 기본권에 대한 제한은 최소한에 그쳐야 한다. 한편 국가의 적극적인 작위를 요하는 급부청구권으로서의 적극적 기본권, 즉 사회권의 경우 적절하고 효율적인 최소한의 조치 이상을 취해야 한다(양건, 2009).

평등권적 문화권과 자유권적 문화권은 인간의 존엄과 가치와 관련성이 있기 때문에, 일반 자유권이나 평등권과 같이 구체적인 권리성을 갖게 된다. 평등권적 문화권의 경우에는 문화생활의 기회균등을 위해 정부의 적극적인 개입활동이 요청되기 때문에, 기회균등 규정을 근거로 지역 간 문화생활 기회의 차이를 이유로 입법부작위에 대해 헌법소원이 인용될 수 있는가에 대해 논란이 있다. 평등권적 문화권의 구체적 권리설은 차별금지에는 명백하게 적용될 수 있지만, 기회균등의 경우에는 추상적 권리설의 관점이 주장되기도 한다(정광렬,

9) 헌재 1997.4.24. 95헌바48.

2017). 사회권적 문화권의 효력에 대해서는 다음의 3가지 이론이 있다(양건, 2009; 정광렬, 2017).

① 개인의 권리가 아니라 단순히 입법 방침을 규정한 것이라는 프로그램 규정설
② 개인이 입법을 요구할 수 있는 법적 권리이지만 이를 구체화하는 법률이 제정되어야 행사할 수 있다는 추상적 권리설
③ 국가에 의한 침해 배제를 청구할 수 있고, 국가의 입법 부작위에 대해 그 위헌성을 재판을 통해 확인받을 수 있다는 구체적 권리설

이에 관한 판례의 입장은 명확하지 않고, 학설은 추상적 권리설 내지 제한적인 구체적 권리설이 다수설이다.

07

문화권의 향후 쟁점

일찍이 김구 선생은 "나는 우리나라가 세계에서 가장 아름다운 나라가 되기를 원한다. 가장 부강한 나라가 되기를 원하는 것은 아니다... 오직 한없이 가지고 싶은 것은 높은 문화의 힘이다. 문화의 힘은 우리 자신을 행복되게 하고 나아가서 남에게 행복을 주겠기 때문이다"라고 하였다. 정부 수립 이후 체제유지를 위해 문화가 정권에 의해 악용되기도 하고 예술창작 활동이 검열을 받기도 하고, 정권에 비판적인 문화예술인들에게 불이익을 줄 목적으로 블랙리스트를 작성하기도 하였다. 사람은 스스로 선택한 문화생활을 누리면서 자신의 고유한 문화 활동을 해 나갈 수 있는 권리가 있다(유네스코 세계문화다양성선언, 2001). 국민 누구나 삶의 행복을 위해 스스로 문화적 권리를 실현할 수 있으며, 국가는 개인이 권리를 실현할 수 있도록 여건을 조성해야 한다. 헌법에 보다 적극적으로 문화국가의 원리와 개인의 문화권을 반영하고 문화권을 강화하여, 국가 문화정책의 기초로 정립되어야 한다. 국민들의 문화향유 기회가 전면적으로 확대되고, 문화권 실현을 위한 여가친화적 사회환경이 조성되며, 문화권 실현을 위한 문화예술교육 등 세부 권리들이 강화되어야 할 것이다. 나아가 최근 한국에 귀화하는 이주민이 급증하면서 단일민족 중심으로 구성된 국민 개념이 도전받고 있다. 한국 귀화자 수는 2008년 6만 5,511명에서 2010년 9만 6,461명, 2012년 12만 3,513명, 2014년 14만 6,078명으로 증가하고 있다. '2014년 지방자치단체 외국인주민 현황' 조사결과에 따르면, 한국에서 거주하는 귀화자 수는 주민등록 인구 대비 3.1%에 해당한다. 귀화자 중 대부분이 한국이 배우자와 결혼하여 국민이 된 간이 귀화자로, 이들은 혈연주의와 단일민족주의에 기반을 두고 구성된

국민과 국적 개념의 '예외'적 존재로서 새로운 시민이다. 국적, 종족, 문화 사이에 '불일치' 현상이 빈번하게 발생하고, 전통적인 국적 개념의 적합성이 떨어지는 초국가적 환경에서(김현미, 2015 재인용), '국민됨'과 '문화권'이 충돌하고 있다. 새로운 시민으로의 '문화권' 논의가 더 논의되어야 할 지점이다.

CHAPTER

05

문화정책의
구조와 논거

01

국민행복과 문화정책

　우리나라는 경제적 압축 성장시대를 거쳐 선진국과 대등한 수준의 경제성장을 이룩하였으나 그 이면에 드리워진 삶의 질은 아직도 낮은 수준에 머물러 있다. 삶의 질을 평가하는 지표로 가장 신뢰받고 있는 유엔개발계획(UNDP)의 인간개발지수(HDI)에서 우리나라는 4년째 세계 26위 자리를 유지했다가 유럽 국가들이 금융위기와 재정위기 등으로 순위가 하락한 데 힘입어 한꺼번에 14계단 상승하며 12위로 올라섰다. 하지만 불평등지수를 적용한 HDI 순위에서는 32위로 대폭 하락했다. 사회양극화로 인한 빈부격차 등 불평등이 심해 평균적인 삶의 질이 떨어진다는 의미이다. 인터내셔널 리빙(International Living)의 2011년 삶의 질에 대한 국제 비교에서 한국은 192개국 중 21위였으나 여가 및 문화부문 순위는 37위에 불과하다. 일반적인 삶의 질도 문제지만 특히 문화생활의 수준이 낮다는 것을 알 수 있다. 영국 신경제재단(NEF)이 각국의 기대수명, 삶의 만족도 등을 기준으로 작성한 '행복지수'는 44.4점으로 전체 국가 중 68위로 그 순위가 더욱 낮아진다. 헌법 10조에 행복추구권이 규정되었지만, 현실은 그렇지 않다. 한국전쟁 이후 폐허의 잿더미 속에서 한강의 기적을 이루면서 눈부신 경제발전을 이룩했지만, 그 이면에는 청년실업, 저출산, 양극화 문제 등이 드리워져 있으며, 특히 노인 빈곤율과 자살률은 경제협력개발기구(OECD) 회원국 가운데 가장 높은 불명예를 안고 있다. 세계경제를 이끄는 G20의 회원국이며, 국내총생산(GDP)규모로 세계 15위권에 해당하는 우리나라가 이처럼 삶의 질과 행복지수에서는 이에 미치지 못하고 있는 현실은 앞으로 국가의 정책 우선순위에서 국민의 삶의 질을 높이는 정책이 강화되어야 할 당위성을 말해준다. 국민의 삶의 질을 높이기 위한 문화정책이 필요하다(권영민, 2012: 24).

02

문화정책의 개념구조

행정 활동이란 정부에 의한 정책의 결정과 집행 활동이라 할 수 있다. 사람들의 일상생활과 관련된 모든 것들이 정책에 의하여 영향을 받는다. 정책은 정부(국가)의 활동으로 법률·명령(문화 관련 법령), 계획(5개년계획), 시책·대책, 사업, 예산사업의 형태, 정부조직의 설치나 폐지의 형태 등 여러 가지 형태로 표현되고 있다(민진, 1997: 188). 그러나 예상외로, 정책의 엄밀한 정의를 일의적으로 내리기는 곤란하다고 할 수 있다. 그렇지만 편의상 정책은 정부의 방침·방법·구상·계획 등을 총칭한 것이라고 할 수 있고, 정부가 그 환경조건 또는 정책대상집단의 행동에 어떠한 변경을 주려고 하는 의도를 토대로 제안한 활동의 방안이라고 일응 정의할 수 있을 것이다.

일반적으로 정책은 바람직한 사회현상을 달성하기 위해 정책목표와 정책수단의 관계를 대략적으로 설정하는 것이라고 정의되며(정정길외, 2004), 정책은 정책목표와 정책수단 그리고 정책대상집단[1]으로 구성된다.

1) 수혜집단은 정책에서 제공하는 서비스·재화를 받는 자, 정책비용부담자는 정책 때문에 희생당하는 사람을 가리킨다.

〈표 5-1〉 정책산출, 정책결과, 정책영향의 비교

구분	정책산출 (Policy outputs)	정책결과 (Policy outcomes)	정책영향 (Policy impacts)
의의	명목상의 산출로서, 정부가 실제 활동한 것 중 구체적으로 측정가능한 것	정책집행의 결과로서, 정책효과+부수효과+부작용+정책실현을 위한 사회적 희생(Cost)	실질상의 영향으로, 명목상의 산출과 2차적으로 나타나는 사회적 영향
특징	• 정책효과 중 가장 가시적·측정 용이 • 단기간에 효과 나타남	• 다소 계량화 곤란 • 보다 장기적으로 효과 나타남	• 정책집행과 영향 간 시차 있고 인과관계 규명 곤란
예시	• 교육받은 인원수 • 식품권사업 관련 예산·수혜자수·직원수	• 아동들의 독해력, 변화된 공부습관	• 교양 있는 국민 양성, 국가 생산성 증대

출처: 유훈, 1995: 44-45.

　　정책연구 대상으로서의 문화정책은 국내에서 아직도 생소한 분야이다. 2003년에 한국행정학회 분과연구회로 문화행정연구회가 출범한 것은 그래도 다행스러운 일이라 할 것이다. 문화정책의 정의나 연구영역에 대해서도 합의를 이루지 못하고 있는 실정이다. 우리나라에서 문화정책에 대한 정책적 차원의 효시적 연구에 의하면, 문화행정은 다른 행정분야와 달리 역사도 일천하고 행정의 범위나 방법에 대해서는 물론이고 그 존재 가치에 대해서도 논란이 일고 있는 분야라고 지적된다(정홍익, 1992: 229-245). 문화정책의 개념에 대해서도 학자의 관점에 따라 다양한 개념이 제시되고 있다.[2] 여러 개념들을 종합하여 추상화하면 문화정책이란 "문화정책 목표를 달성하기 위해 공공기관에 의해 의도된 일련의 수단과 행위"라고 일응 정의할 수 있다. 이때 그 문화정책의 목표란 연구자

2) 정갑영(1995: 83)은 문화정책이란 '문화'와 '정책'이라는 두 개념의 합성어로 보고 '문화와 관련된 공적 목표의 달성을 위한 행동지침'이라고 정의하였고, 박광국(2000: 136)은 "중앙정부를 비롯한 지방정부 또는 공공기관이 국민의 문화적 삶의 질 향상과 지역발전 및 국가경쟁력 향상 등의 목표를 추구하기 위하여 문화예술부문에 개입하는 일련의 행위 및 상호작용"이라고 정의하고 있다. 임학순(1996: 3)은 문화정책은 "문화예술을 발전시키고 국민들의 문화복지 수준을 높이기 위하여 정책을 수립하고 집행하는 일련의 행위와 상호작용"이라고 정의하고 있으며, 정홍익(1997: 9)은 "문학과 예술을 포함하여 국민의 정서적 수요와 관련된 전문적·비전문적 활동을 지원하고 문화전통을 승계하기 위한 정책"으로 정의한다.

에 따라 다양하게 이야기할 수 있을 것이다. 다만 1998년 스톡홀름에서 개최된 문화정책에 관한 세계회의에서 다음과 같은 정책목표를 제시하였다. 첫째, 문화정책을 발전 전략의 핵심요소로 추구. 둘째, 문화생활에서 창의성과 참여 증진. 셋째, 문화산업의 발전과 문화유산의 보호·발전. 넷째, 문화적 다양성의 진흥. 다섯째, 문화발전을 위한 인적·재정 자원의 확대가 그것이다(김정수, 2003 재인용). 한편 문화정책을 다룬 다양한 기존자료들을 정리한 연구결과3)를 토대로 정리해보면, 문화정책의 일반적인 목표를 크게 다음과 같이 구분할 수 있다. 첫째, 문화복지(국민들의 문화적·예술적 욕구가 충족된 복지수준) 증진. 둘째, 문화예술의 발전(예술 활동 지원)과 국민의 창의성 증진. 셋째, 지역의 문화적 특성화 발전을 통한 지역 정체성의 확립과 지역발전. 넷째, 문화의 사회경제적 가치 창출을 통한 국가발전에의 기여. 다섯째, 문화적 가치의 사회적 확산과 문화적 다양성 증진. 마지막으로 문화융성을 통한 국민행복의 증진을 생각할 수 있다.

문화의 영역이 넓어짐에 따라 근래에는 문화정책의 영역이 점차 넓어지는 경향이 있다. 고급예술과 민속예술을 넘어 대중문화까지 문화정책의 대상이 되는 경향이 나타나고, 예술가 등 문화생산자 중심에서 시민중심으로 정책영역과 수단이 전환되고 있으며, 예전에는 문화정책에 포함되지 않았던 시민의 생활환경 즉 의식주·주거환경·도시건축·공공시설 등이 새로운 영역으로 포함되고 있다(지금종외, 2002: 23).

위에서 보는 바와 같이 우리나라 문화정책은 그 범위 설정에 대한 일관성 있는 합의가 없다는 점뿐만 아니라, 투자될 수 있는 재정 능력에 비하여 포함되는 정책 영역이 광범위하고 모호하다는 점이 특징으로 들 수 있다(구광모, 1999: 35-37). 문화나 예술에 대한 정의나 범주 설정 자체가 다양할 뿐 아니라 문화예술에 대한 국가의 역할과 정책 개입의 범위 역시 정치적으로나 경제적으로 변화하는 환경에 따라 행정조직체계가 유동적일 수밖에 없기 때문이다(김문환·양건열, 1998: 8). 이런 까닭에 문화정책의 체계적인 연구의 축적이 어려웠던 게 사실이다. 나아가 연구대상과 범위가 넓은 문화정책의 속성으로 인해, Lowi(1972)가 말하는 정책유형으로 보자면, 프로그램의 내용에 따라서는 배분정책의 성격을 띨 수도 있고, 규제정책 또는 재분배정책의 성격을 나타낼 수도 있다(박광국,

3) 임학순, 2003: 73 토대로 수정보완.

1997: 83-84). 한편 문화의 다의성, 상징성에 의거해서 볼 때 상징정책의 성격으로 볼 수도 있다. 따라서 이러한 문화정책의 중첩적 특성은 물론, 나아가 문화 그 자체가 갖는 정체성, 축적성, 창조성, 다양성, 통합성, 포괄성 등의 특성에 맞는 정책집행의 접근이 요구된다 할 것이다. 특히 문화정책은 문화의 본원적 가치나 특성에 기인하여 다른 정책들과는 상이한 점이 많다는 점에서 창조산업 (Creative industries)이라고 볼 수 있다. 또한 문화정책은 국민의 삶의 질의 향상과도 직결되므로 정책과정에서 광범위한 사회적 합의를 바탕으로 정책참여자의 전문적 창의성이 발휘되도록 해야 할 것이다.

03

문화정책의 이념

Lasswell은 일찍이 정책학의 이상이 인간의 존엄성을 실현하는 데 있다고 제시하면서 이러한 이상가치는 우리 사회에 존재하는 근본적인 문제들을 고민하고 해결하려는 노력을 통해 이뤄질 수 있으며, 따라서 정책지향은 "인간과 사회 사이에 존재하는 보다 근본적이고도 때로는 간과하기 쉬운 본질적인 문제들을 탐구"해야 한다고 지적한 바 있다(Lasswell 1951: 9, 12, 14, 1970: 11; 권기헌, 2007: 28 재인용)

1 정책이념과 문화정책

다니엘 벨은 '이데올로기의 종언'에서 이데올로기 시대는 끝났다고 설파하였고, 역사현실적으로도 1987년 베를린장벽의 붕괴와 1989년의 소련·동유럽의 사회주의 체제의 붕괴로 이념상의 갈등문제는 지구상에서는 거의 사라지다시피 하였다. 그리고 새무엘 헌팅턴이 '문명의 충돌'에서 예측하고 현실적으로도 9·11테러에서 보듯이 종교적인 갈등, 특히 기독교문명과 이슬람을 필두로 한 비기독교문명권 간의 충돌이 지구 곳곳에서 갈등의 불씨를 안고 있다. 그러나 우리나라의 경우는 정반대라고 할 수 있다(백완기, 2005). 한국사회에서는 종교를 이

유로 한 문화갈등은 거의 없으나(서순복, 2007),[4] 이념상의 갈등이 한국사회의 곳곳에서 표출되고 있다.

사실 한국사회는 8·15해방과 더불어 6·25 한국전쟁을 정점으로 좌우익 간의 이념갈등은 서로 목숨을 건 피 흘림의 투쟁이었다고 해도 과언이 아니었다. 이러한 갈등은 이승만 정권과 권위주의 정치체제를 거치면서 표면에서 사라지거나 수면 아래로 잠복되었다가, 김영삼의 문민정부가 들어서면서 비전향 장기수였던 이인모의 북한송환(1993년 3월 19일)사건과 더불어 불거지기 시작하였다. 특히 참여정부가 추진했던 다수 정책들은 보수·혁신 간 이념갈등을 더욱 촉발하였다.[5]

4) 우리나라와 같이 문화적 배경이 상이한 종교가 공존하는 다종교사회에서 절대적 가치체계가 복수형태로 공존하는 상황에서, 전남 백제불교최초도래지관광명소화사업과 함평군 장승솟대축제와 같은 지역문화관자원개발 사례에서 같이 자칫 갈등과 마찰의 개연성이 상대적으로 클 수 있다는 연구관심을 가지고 조사에 임하였다. 하지만 축제의 참여동기를 살펴보면 종교적 동기에 의한 참가는 의미를 부여하기 어려울 정도로 비율이 저조하였으며, 종교와 관계없이 참여할 수 있는 문화관광축제의 성격을 가지는 것으로 조사되었다. 즉 지방자치단체들이 경쟁적으로 추진하고 있는 지역축제 방문객의 종교신념에 따른 수용인지 간에 경향성은 발견되지 않았다. 나아가 축제참가자의 종교, 신앙생활 연한, 종교기관 내 담당 직분 여부, 세례(영세·수계)와 같은 종교의식 참가 경험 등에 의해서도 유의미한 관계는 도출되지 않았다. 다시 말해 지방자치단체에서 경쟁적으로 추진하고 있는 각종 지역축제 중에서 종교적 성향이 강하여 종교 간 마찰잠재성이 상대적으로 큰 축제에서도 현재 종교적 의미는 거의 희석되었고, 관광과 여가 향유의 대상으로서 일종의 문화관광축제로 그 성격이 변형되었다고 할 수 있다. 이와 같은 결론은 행정기관 내부의 자료에서도 확인할 수 있다. 예컨대 조사대상사례 중 가장 종교성이 강한 화순 운주축제의 경우 불교사찰에서 진행되는 축제임에도 불구하고 축제기본계획에는 운주사·세계유산 고인돌·온천 등 지역관광명소를 널리 알리고 주요 볼거리와 즐길 거리를 제공하는 등 대외적으로 화순이미지 제고하고, 축제를 전국화하여 각계각층의 관광객유입으로 관광소득증대 및 지역경제 활성화를 사업목표를 잡고 있었다. 다만 2003년부터 축제주체가 민간으로 이양되면서 과거 행정기관의 일방적 주도로 소극적 참여에 머물렀던 운주사와 도암면민의 소원한 관계망을 회복하고 더불어 이 땅이 가지고 있는 남북 간의 갈등, 개발과 보존과의 갈등, 도시와 농촌 간의 갈등을 극복하고자 하는 열망을 담아내 잃어버린 공동체 회복에의 꿈을 다양한 프로그램을 통해서 표현하고자 함으로써 종교적 경향은 많이 불식되어 있다(서순복, 2007).

5) 국가보안법의 존폐를 둘러싼 시각의 차이다. 필요하다는 입장은 아직도 북한의 공산정권이 적화통일의 의지를 버리지 못하고 있는데 폐지할 수 없다는 것이다. 그리고 민주화와 더불어 과거처럼 이 법이 인권탄압을 위해서 사용될 가능성은 없어졌다는 것이다. 반대의 입장은 이 법은 구시대의 낡은 유산으로 지금도 인권의 탄압용으로 악용될 소지가 많다는 것이다. 그리고 북한과의 화해공존의 정책을 펴 나가는데 걸림돌이 된다는 것이다. 또 사립학교

정책이념은 정책 결정의 한 요인이 된다. 이는 정책이 본질적으로 사회적으로 희소한 자원을 권위적으로 배분하는 과정이기 때문이다. 구체적인 문제의 상황에서 무엇이 옳고 그른지를 판단하게 하는 일관된 사고 체계가 바로 정치이념이라고 할 수 있을 것이다(김진영 외, 2011). 이와 같은 정치이념은 정치체제 외부에 존재하면서 자신들의 다양한 요구를 투입하는 사회구성원들의 압력을 여과하고, 해석하여 이를 구체적인 정책의 목표와 정책의 내용으로 전환시키게 된다(이병량·황설화, 2012: 177-178). 그러나 현실에서 구체적으로 발견되는 정책들은 많은 경우 정권의 변화에 영향을 받지 않기도 한다.

모든 정책은 필연적으로 가치를 함축하고 있다. 정책은 사회적으로 바람직하다고 판단되는 어떤 상태(Social desirable state)를 실현하고자 하기에, 무엇이 바람직한가를 평가하는 기준이 되는 가치가 정책과 행정의 핵심이 된다고 할 수 있다. 문화는 의미의 체계이며, 의미 부여나 구성은 가치를 기본요소로 하고 있기 때문에 가치에 대한 이해는 문화의 본질을 파악하기 위한 필수조건이다(정홍익외, 2008: 16-17). 문화정책은 궁극적으로 인간의 정신적 가치를 구현하는 활동과 관련된 행정이기 때문에 능률성, 효율성, 경제성과 같은 도구적 합리성의 시각에서만 접근한다면 그 본질을 크게 훼손하게 될 것이다. 즉 문화정책 내지 문화행정에 대한 가치론적 논의가 필요하다.

산업화 이전의 사회는 종교와 신의 중요성, 선과 악의 절대적 기준, 가정의 중요함, 권력에의 복종 등 전통적인 문화가치라고 여겨지는 보편적 가치를 공유했다. 이러한 전통적 가치들과 대조되는 것으로는, 때로 모던 혹은 포스트모던 문화가치라 불리는, 세속적이고 이성적인 가치관들이 있다. 여기서 세속적이라 함은 비종교적인 것을 의미하고, 이성적이라 함은 사회, 정치, 경제적 생활을 다스리는 데 있어 종교나 오래된 관습보다는 이성, 논리, 과학 그리고 목적달성을 위한 수단

법 개정을 둘러싸고 일반적으로 보수진영은 사립학교법의 개정을 반대하고 진보세력은 그 개정을 주장하였다. 친일 및 과거청산산문제에 대해서 참여정부의 입장은 친일 및 군사정권의 인권탄압문제를 깨끗하게 청산함으로서 민족정기를 바르게 세워 놓아야 앞으로 바른 미래를 설계할 수 있다고 하였다. 과거에도 친일청산문제를 시도했지만 제대로 하지 않았기 때문에 오늘에 이르기까지 미해결의 장으로 남아서 말썽이 되고 있다는 것이다. 반대의 입장은 할일이 산적한데 과거를 들추어냄으로서 뭇은 이익이 있겠는가! 여기에는 정치적인 다른 흑심이 있지 않는가의 의심의 눈초리를 보내고 있다. 이 외에도 자주국방 및 자주외교 차원에서 전시작전권 회수 문제, 분배위주의 경제정책도 이념갈등을 유발하였다(백완기, 2005).

을 고르는 계산법을 이용하는 등 사회가 합리화됨을 의미한다. 이러한 세속적 이성의 가치관들은 비교적 낮은 종교적 신념, 선과 악의 약한 상대적 기준, 다양성의 인정, 성의 상대적 평등, 그리고 권력에 대한 낮은 정도의 복종을 의미한다.

한 예로, 효율성은 현 문화에서 아주 중요한 가치로 자리잡았다. 효율성에 대한 사회의 요구는 물질과 경험에 대한 끝없는 열망을 보면 알 수 있다. 하지만, 효율성이 현 사회의 만연한 가치라 해도, 10년 후에는 또 '평온'이라는 가치관의 도전을 받을 것으로 보인다. 차분함, 평화, 조용함, 평온함, 그리고 간략함에 대한 사회의 욕구가 여러 이유로 더욱 중요하게 자리잡게 될 것이다. 현재 진행되고 있는 사회의 노령화로 인해 이러한 가치에 대한 요구가 증가될 것으로 보이기 때문이다.

또한, 우리 삶의 많은 부분을 재구성하면서 진행되고 있는 많은 대변혁의 여파로 인해 사회적 욕구가 증가할 것이다. 이렇게 평온함에 대한 요구가 증가되면서, 레저 생활과 여유 있는 느긋한 삶에 대한 전통적 가치관들은 다시 등장할 것이다. 특히 적당한 풍요를 누리는 계층의 사람들에 있어 아마도 값비싼 물건보다는 우아한 삶에 대한 요구가 우위를 점하게 될 것이다(Timothy C. Mack, 2007).

2 문화정책의 이념

이데올로기는 의식적 차원뿐 아니라, 제도적 차원과 나아가 무의식적인 관행과 욕망(그람시)의 차원에서도 작동한다. 의식, 제도, 욕망이 작동하는 영역이 바로 문화인 까닭에 이제 이데올로기의 문제는 문화의 문제로 전환된다(김누리, 2006: 247). 따라서 지배 권력은 문화예술을 매개로 한 지배의 강화에 주력하게 되며, 사회변혁을 모색하기 위해서도 문화가 작동하는 방식에 관심을 갖게 된다(한승준, 2009).

문화행정학의 주요 연구대상으로서 정책결정을 다루고 있는 한 이것이 '무엇을 위한 정책결정인가'의 문제가 선결되어야 하므로 우리 사회가 지향할 정치이념을 우리 스스로 창조해내야 하며, 그의 주요이념은 자유, 평등, 문화적 다양

성, 가정과 사회공동체 등에서 추출할 수 있다고 본다.

〈표 5-2〉 문화정책의 이념과 목적

이념	목적	영역
주체	민족의식 배양	문화유산 보존
평등	국민정서욕구 충족	문화향유기회 확대
창의	예술발전	창작 지원
효용	가치관제도	규범 전파 및 경제성 진작

출처: 정홍익, 1992; 박광국, 2008: 703 재인용.

문화정책의 기본틀이 되는 문화기본법에서 문화정책의 이념에 대하여 "문화가 민주국가의 발전과 국민 개개인의 삶의 질 향상을 위하여 가장 중요한 영역 중의 하나임을 인식하고, 문화의 가치가 교육, 환경, 인권, 복지, 정치, 경제, 여가 등 우리 사회 영역 전반에 확산될 수 있도록 국가와 지방자치단체가 그 역할을 다하며, 개인이 문화 표현과 활동에서 차별받지 아니하도록 하고, 문화의 다양성, 자율성과 창조성의 원리가 조화롭게 실현되도록 하는 것을 기본이념으로 한다"고 규정하고 있다(문화기본법 제2조).

자율성은 개인의 권리와 생각이 타인·집단·국가로부터 구속이나 제약을 받지 않고 자유롭게 자신을 스스로 통제할 수 있는 상태를 말한다. 개인의 자율성 보장은 누구나 자유롭게 자신을 표현하고 자유롭고 평등하게 자신의 일상에서 다양한 문화를 향유할 수 있게 하는 것이다. 국가는 개인이 문화권리를 실현하기 위해 노동시간을 단축하고 여가시간을 최대한 확보하며, 문화기반에 쉽게 접근할 수 있는 여건을 조성해야 한다. 나아가 국가는 예술 표현의 자유를 침해하지 않으며 각자의 개성을 문화 활동을 통해 발현할 수 있는 환경을 조성해야 한다.[6] 개인의 자율성 보장은 다양성의 실현과 창의성 확산의 토대가 된다. UN 문화다양성 협약에 의하면 문화다양성은 인권과 기본적인 자유(표현의 자유·언론의 자유 등), 문화적 표현을 선택할 개인의 능력이 보장될 때에만 보호되고 증진될 수 있다고 하고 있다. 국민 각자가 자신의 개성을 표현할 수 있는 역량을

6) 이하 문화체육관광부 새문화정책준비단. 2018. 문화비전 2030 사람이 있는 문화. 8-10 참조.

키우려면 문화예술인들의 사회적 역할이 중요하며, 상호보완적 관계를 갖는다.

다양성은 성별, 세대, 지역, 경제적 지위, 사회적 신분, 신체조건, 정치적 견해 등의 문화정체성과 관계없이 개인과 공동체의 다양한 구성원들을 존중하고 그 문화와 표현을 인정하는 것을 말한다. 국가는 개인과 집단의 다양한 문화 활동이나 문화유산이 경제적 가치나 특정한 정치적 입장 등에 의해 획일화되는 것을 방지해야 하며, 창작과 생산, 전파와 유통, 접근과 향유로 연결된 문화생태계에서 문화·예술·콘텐츠·관광의 종다양성 보호와 증진을 우선적으로 고려해야 한다. 특히 공동체의 다양성 실현은 서로 다름과 차이를 배척하지 않고 포용성 있게 존중하며 공존하고 협력하는 사회기반을 통해 가능할 것이다. 다르다는 것은 틀린 것이 아니기 때문이다.

제1장에서 언급한 창의성을 토대로 문화산업 혁신이 이뤄질 수 있도록 국가는 기술적·재정적 기반을 제공하고, 문화와 기술, 문화와 관광, 예술과 과학 등의 융합을 촉진할 수 있도록 여건을 조성해야 한다. 창의성은 인간이 가지는 고유한 능력이자 잠재력으로서 우리 사회가 직면한 여러 가지 사회문제를 해결할 수 있는 능력의 원천이다. 과거 창의성에 대한 논의는 예술적 창의성과 산업혁신과 경제성장을 위한 발판으로서의 고안적 창의성에 집중했다면, 문재인정부의 문화정책 이념으로서 창의성 개념은 사회혁신의 중요한 동력으로서 시민적 창의성까지 확장하였다.

1) 자유

"나는 우리나라가 세계에서 가장 아름다운 나라가 되기를 원한다. 가장 부강한 나라가 되기를 원하는 것은 아니다... 오직 한없이 가지고 싶은 것은 높은 문화의 힘이다. 문화의 힘은 우리 자신을 행복되게 하고 나아가서 남에게 행복을 주기 때문이다... 나는 우리나라가 남의 것을 모방하는 나라가 되지 않고 높고 새로운 문화의 근원이 되고 모범이 되기를 원한다. 그래서 진정한 세계의 평화가 우리나라로 말미암아서 세계에 실현되기를 원한다." — 김구, "내가 원하는 우리나라"에서 —

자유를 선호하려면 권력분립과 법치가 최소한 확보되고 이에 따라 정치·경제적 활동의 자유가 보장되어야 하는 것이다(박동서, 2004). '자유' 이념을 선호하는 것은 첫째로 인간의 본성, 특히 각자의 적성이 다양하게 개발됨에 따라 더욱 선호하게 된다는 것. 둘째, 현재 많은 사람이 우러러보는 선진국의 경우 다 자유민주국이며 이는 사회주의와의 치열한 경쟁에서 이미 판정이 났으며 역사적인 사실로서 판가름이 났다. 이데올로기는 종언을 고했다. 다만 한반도만 예외이다. 자유 이념에 입각한 체제를 비판하는 논거로써 빈부격차의 확대를 들고 있으나 선진 민주국가에서 증명되고 있는 바와 같이 정치적 참여의 신장에 따라 빈민에 대한 여러 사회보장제도가 이루어져 하류계층에 대한 생활수준이 향상되고 있으며 우리의 경우도 1987년 민주화 진척에 따라 아직 초기단계라 미미하지만 꾸준히 진전되어가고 있음을 볼 수 있다.

자유는 문화예술 활동과 관련하여 자율성과 연결된다. 자율성은 예술 활동을 수행할 때 독립성과 자유를 누릴 수 있는 기회로써 예술 활동을 얼마나 독립적이고 자유롭게 수행할 수 있느냐의 의미이다. 모든 국민은 예술의 자유를 가지며, 예술가의 권리는 법률로써 보호된다(헌법 제22조). 검열은 위헌이다. 정부가 체제비판적인 예술 활동에 제약을 가해서는 안 된다.[7] 박근혜정부에서 있었던 블랙리스트나 화이트리스트 파동은 이제는 없어져야 한다. 문재인정부의 문화비전에서도 언급된 것과 같이 자율성은 개인의 생각과 창작 활동이 타인(국가나 단체)으로부터 구속받지 않고 자유롭게 자신을 스스로 통제할 수 있는 상태를 말한다. 개인의 자율성 보장은 누구나 자유롭게 자신을 표현하고 자유롭고 평등하게 자신의 일상에서 다양한 문화를 창조하고 문화 활동에 참여하며 문화를 향유할 수 있게 하는 것이다.

7) 국가주도의 전체주의적 문화정책이 과거 독재정권의 도구였던 역사를 경계할 필요가 있다. 20세기 중반 대중을 상대로 한 국가주도의 문화캠페인의 전개는 집권적 관치행정을 유발하고, 국가차원의 문화관료의 새로운 등장으로 이어졌다. 특히 관료기구에 의한 대중통제기술, 매스컴에 의한 대중조작기술의 과열은 국민정신총동원의 새로운 유행으로 전개되었다. 이러한 전체주의적 문화정책은 나치주의나 스탈린주의에서 보는 것처럼, 독재의 강력한 무기였다(松下圭一, 1987: 223-224). 문화정책이 이러한 맥락으로 변질되어서는 안 될 것이다.

2) 평등

평등은 자유와 더불어 인류의 2대 이상이라고 하겠으며 평등의 내용으로서 여러 가지를 들 수 있겠으나 민주국가에서는 법 앞의 평등, 기회균등, 공헌도에 따른 공정배분 및 이의 미비점을 보완하기 위한 여러 사회보장제를 들고 있다. 그러나 사회주의국가에서는 각자의 능력이나 공헌도를 중시하지 않고 결과의 평등, 특히 경제적 평등을 강조해, 결과적으로 사회주의국가에서 관찰한 것과 같이 경제 및 사회의 침체를 초래하여 결국 자유주의국가에 굴복하고 이제 이에 따르려고 하고 있음을 볼 수 있다.[8]

문화예술 활동에 있어서도 출발선 상에서 참여 기회의 균등을 보장하며, 문화기본법에서 언급된 것처럼 국가는 모든 개인이 문화 표현과 활동에서 차별받지 아니하며, 문화의 다양성, 자율성과 창조성의 원리가 조화롭게 실현되도록 하는 것을 기본이념으로 한다. 문화적 평등은 문화향유권의 평등한 보장, 문화에 평등하게 접근할 수 있는 권리와 그 실현 기회의 보장, 문화산업 내부에서 발생하는 경제적·사회적 격차의 해소, 문화의 다양성을 구현하기 위한 환경조성이 포함될 수 있다(문화비전 2030, 2018: 59).

3) 문화주권과 문화적 다양성

우리는 불행히도 오랜 역사에 걸쳐 7백여 차례가 넘게 수없이 많은 외침을 당하였음에도 불구하고 세계적으로 자랑할 수 있는 문화유산, 독특한 의식주 생활양식을 지켜온 우수한 민족이라고 할 수 있다. 200~300년 전부터 선진국을 시작으로 민족주의와 이에 근거한 민족국가가 성립되면서 20세기에 이르러서는 거의 전 세계적으로 모든 민족에게 보편성을 띠게 되었다.

이와 같이 민족주의가 지니는 보편성과 우리가 지닌 역사적 유산은 우리의 경우도 해방 후 민족주의적인 생각이 강하게 표출되기 시작했으나 유감스럽게도

8) 1979년에 소련에서 개최된 세계정치학회에 참석하여 새롭게 인식된 것은 모든 경제 활동을 관료가 통제하다보니 수요가 있는데 서비스와 공급이 따르지 않아 일상생활이 대단히 불편하고 침체되어 있어 이미 민심은 소련 체제를 떠나고 있었다는 것이다.

남북 간에 민주주의와 사회주의 간의 이념대립으로 제대로 키워지지 못하였다.

그러나 역사적으로 볼 때 민족주의가 선진국의 경우 2~300년 전에는 공고한 국민형성과 국력신장에 도움을 주기도 했지만 다른 민족국가 간의 침략전쟁을 일으켜 상호간에 배타성을 띠게 되어 국제협력을 어렵게 해 국제평화를 해칠뿐만 아니라 엄청난 재앙을 초래하기도 하였다.

오늘날 과거와 달리 국제협력을 통한 국제평화가 중시되고 있으며 이에 역행하는 민족주의가 지니는 배타성, 독선성에 빠져서는 안 된다. 더구나 현재 우리 국민이 평화와 번영을 기할 수 있는 길은 배타성과 독선성이 아니라 모든 나라와 협력·우호관계를 유지해야 하며 특히 미국을 위시한 주변의 4대강국과 서방의 선진국가들과의 관계라고 하겠다.

더구나 자주라는 주장을 조금이라도 하고 싶으면 그 전에 민족구성원의 국민, 민족형성의 공고화와 국력신장이 크게 이루어져야 하며 그것이 이루어졌다 해도 모든 선진국이 다같이 안보나 경제면에서 자주가 아니라 국제협력을 강조하고 있다는 사실을 올바르게 인식해야 하는 것이다. 그렇지 않으면 북한의 경우와 같이 고립상태에 빠지게 되는 것이다.[9]

문화정책 영역에서 이념적 딜레마 상황에 있는 것 중의 하나가 문화주권과 문화교류 간의 갈등이다. 방탄소년단과 '싸이'의 '강남스타일'이 역사 이래 세계무대에서 공전의 히트를 친 것을 포함하여 한류와 K-Pop이 세계 속에 한국의 위상을 높이고, 한국 문화콘텐츠산업의 매출 중 상당 부분이 해외로 수출되고 있는 상황에서, 이 딜레마는 논의가 더 필요한 쟁점이다. 한국인으로서 우리의 고유문화를 무시할 수는 없다. 문화의 혼혈성을 당연한 것으로 여기고 순박하게 사해동포주의를 부르짖으며 "세계적이라 불리는 문화에로 완전히 동화할 수도 없다"(정갑영, 1994). 외래문화에 대한 개방적 자세를 강조하다 우리의 문화적 중심을 잃어버리는 것도 결코 바람직하지 않다(김정수, 2006: 188).

문화주권에 대한 강조는 민족주의적 감성에 호소하는 매력이 있다(김정수,

9) 북한에서 강조해 온 자주가 민족주의적 사조에 근거하고 있는 것으로 간주되어 높은 평가를 받기도 했으나 이것이 사회주의에 어긋나는 김정일로의 세습과 중국과 소련 간의 갈등이 있을 때 어느 편에 서기 곤란했던 사정과 무관하지 않았다고 하는 것이다. 이로 인하여 해방 후 상당기간은 북한이 오히려 남한보다 더 국제협력적이었으며 개방적이었는데 그 후 상술한 이유로 폐쇄화하여 침체와 고립을 초래하게 되었다.

2006: 186). '우리의 문화'를 지나치게 강조하면 문화적 국수주의에 빠질 위험이 있다. 다른 문화를 배척하고 적대시하는 "근친교배의 문화"는 지속적인 문화변동을 유지하지 못하고 마친 고인 물처럼 퇴락한다(윤재근, 1996).

세계화 상황 속에서 문화주권에 대한 논의는 '문화적 예외'와 '문화다양성'의 주장으로 이어진다. 문화는 일반 상품과 달리 사람의 이식과 사고에 영향을 미치고, 문화는 나라의 고유한 언어와 역사적 경험이 투영되어 사회적 정체성의 보호와 유지에 깊은 관련이 있다. 문화교역에서 '문화적 예외(Cultural exception)'를 인정해야 한다는 주장은 '문화적 다양성(Cultural diversity)' 개념이 기반하고 있다(김정수, 2006: 188). 자연생태계에 종 다양성이 있어야 생명체들이 균형잡힌 발전을 할 수 있다. 전세계 다양한 집단의 고유한 문화적 정체성이 보존되어야 인류가 건강하게 발전할 수 있다는 것이다. 유네스코는 2001년에 채택한 '유네스코 세계 문화다양성 선언' 제1조에서 "문화다양성은 교류, 혁신, 창조성의 원천으로서 생명 다양성이 자연에게 필수적이듯이 인류에게 필수적이다. 이런 의미에서 그것은 인류의 공통 유산이며 현재와 미래 세대들에게 혜택을 주는 것으로 인정받고 긍정되어야 한다"고 하였다.

3 문화정책 이념의 변천과 문화의 민주화

해방 이후 우리나라 역대 정부의 문화정책의 특징을 분석한 결과에 따르면(한승준, 2009), 포괄적인 정향성을 파악할 수 있다. 일반적으로 우리나라 역대 정부 문화정책은 추진체계에 있어서는 중앙정부 중심에서 지방정부와의 협력강화로, 지원의 범위에 있어서는 예술 창작자 지원에서 향수자 지원으로, 개방성에 있어서는 폐쇄적 정책 수립에서 개방적 정책 수립으로 나아가고 있는 것으로 분석되었다. 다만 기본목표에 있어서는 특이한 점이 발견되었는데, 바로 정치적 목표의 감소 추세가 지속된 것은 아니라는 점이다. 일반적으로 민주화, 경제성장, 시민사회 발달 등 국가 발전 여건이 개선될수록 문화정책의 정치적 목표가 약화될 것으로 가정할 수 있다. 그런데, 우리나라 역대 정부의 문화정책을 분석

한 결과 제1공화국에서 제4공화국 시절에 강력했던 문화정책의 정치수단화 경향은 제5공화국 이후 점차 약화되는 추세를 보이다가 참여정부 이후 다시 강화된 것으로 판단된다. 문화정책의 정치수단화 수준은 정권의 이데올로기 여건과 관련하여 추정할 수 있다. 즉 해방 이후 초기 정부들은 남과 북이라는 외적 요인에 의한 첨예한 이데올로기 대립이 있었기 때문에 문화정책의 정치수단화 경향이 강하였다. 이후 남과 북의 긴장 관계가 점차 완화되고, 정권을 잡는 정당들은 이념적으로 보수적 색채를 지니고 있었기 때문에 이데올로기 대립이 상대적으로 약화되었다. 그 결과 문화정책의 정치수단화 경향이 약화되는 경향을 띠게 된다. 참여정부의 집권과정은 우리나라 근대 정치사에서 최초로 좌와 우의 이념적 논쟁을 불러 일으키는 계기를 마련하였고, 문화정책의 이념적 편향성에 대한 논란이 제기되었다. 그리고 특히 이명박정부에서는 그 논란이 크게 일었다(한승준, 2009).

세계 문화정책의 선구적 역할을 수행해 온 프랑스 문화정책 이념에 대해 문화의 민주화와 문화민주주의로 설명하는 견해를 주목할 필요가 있다(장인주, 2016). 1960년대 이후 프랑스 문화정책의 중요한 패러다임은 '문화민주화(Democratization of Culture)'이다. 1959년 탄생한 문화부의 초대장관을 지낸 앙드레 말로(A. Malraux)[10]는 문화민주화를 중심 철학으로 삼았다. 1981년 출범한 미테랑 정부는 1970년대 등장한 '문화민주주의(Cultural Democracy)' 전략을 병합해 이를 더욱 발전시켰다. 프랑스 초대 문화부장관을 지낸 말로는 직접 작성한 문화부 설립이념을 통해 문화부가 교육부로부터 독립해야 하는 이유를 설명했고, 동시에 '문화민주화'를 중심 이데올로기로 내세웠다.

10) 고문서 수집가·탐험가·혁명가·소설가·정치가 등 다양한 직업 활동을 통해 말로가 추구했던 근본적인 삶의 가치는 '예술적 창조'에 있었다. 인간의 유한성을 극복할 수 있는 것은 오직 '예술의 영원성'뿐이라고 믿었던 그는 "예술에 대한 필요성은 사랑이 성(性)과 혼동되는 것처럼 예술을 합법화하는 판단과 혼동되지는 않는다"고 할 만큼 예술을 위한 필수적인 정책수립의 중요성을 강조했다(장인주, 2016. 문화정책 이념에 따른 프랑스 무용의 발전 양상 : 문화민주화를 중심으로. 무용예술학연구 58권 1호. 80-81).

04

문화의 가치, 문화정책의 가치

Schneider & Ingram(1993)은 정책연구는 기본적으로 사회적 형성(Social construction)11)과 같은 가치판단적 요소를 포함해야함을 강조한다. 세계에 대한 인간의 해석은 사회적 실제를 만들어내고, 사람들 사이의 공유된 이해는 규칙, 규범, 정체성, 개념 그리고 제도를 만들어낸다. 이에 기초하여 제시되는 것이 대상집단의 사회적 형성에 관한 명제이다. 이 명제의 기본개념은 대상집단은 다양한 수준의 정치권력을 가지고 있으며, 정책행위자들은 대상자들을 긍정적 또는 부정적으로 특성화시킨다는 것이다.

김명환(2005: 41)은 모든 정책은 그 기저에 깔려 있는 유형, 논리, 아이디어와 같은 것에 의하여 지탱될 수 있는데, 그것은 정책이 정치적인 관점에서 보다 잘 설명될 수 있는 하나의 과정이기 때문이다. 정책설계는 누구의 입장에서 누구의 이익을 보다 반영할 것인가와 직결되어 있으며, 핵심적인 아이디어들을 규정하고 쟁점사항들을 분리하고 정리하여 하나의 틀을 설정하는 과정이다. 따라

11) 사회적 형성 이론(Social constructionism)은 정책의 사회문화적 맥락성을 고려하고 있다. 즉 정책설계(Policy design)가 왜 어떤 사람들에게는 제재를 가하는 반면, 다른 사람들에게는 혜택을 주는지 그리고 어떤 정책들은 정책목표를 달성하지 못함에도 결정되고 정책화되는지에 대해 이해를 돕는다. 또한, 왜 어떤 이들은 좋은 대우를 받고 일부는 그렇지 않은가를 설명할 수 있는 기회를 부여한다. 이는 정책설계에서 정책대상을 다루는 방식은 정부 이미지에 영향을 주며, 정치적 참여를 촉진하거나 억제하기도 함을 의미한다. 이런 맥락에서 정책대상의 사회적 구성은 정치적 속성을 지닌다고 할 수 있으며, 정책입안자들은 정치적 기반을 다지기 위해 사회적 구성에 민감하게 반응하거나 이를 조작하기도 한다. 정책과정에서 이미지를 조작하는 것은 다양한 대상 집단을 상이하게 취급하는 방식을 통해 가능해진다(Schneider & Ingram, 2007: 93-94; 서인석·박형준·권기헌, 2013: 60).

서 제안된 정책법안은 정책의 요소가 특정의 가치, 목적 및 이익에 부합되게 배열된다는 점에서 본질적으로 규범적인 성향을 지니게 된다는 것이다.

〈그림 5-1〉 문화의 가치

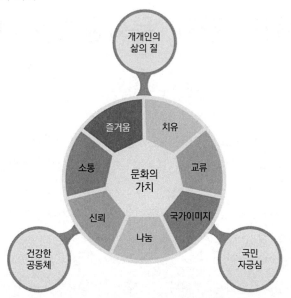

출처: 문화체육관광부 2015년 주요업무계획-"문화로 행복한 삶". 1.

1 문화의 가치[12]: 문화예술의 본질적 가치와 부가적 가치

John Holden(2004; 2006)는 문화예술의 가치를 ⅰ) 미학적 수월성, 개인적인 즐거움과 같은 문화분야에만 고유한 가치인 본질적(내재적) 가치(Intrinsic value). ⅱ) 문화를 이용한 사회정책 및 경제정책으로부터 파생되는 도구적 가치(Instrumental value). ⅲ) 문화서비스의 이용과 관련하여 생성되는 신뢰 또는 자

12) 문화의 '가치'와 '효과'라는 용어는 혼용되는 경향이 있으나, 문화의 가치(Cultural value)가 '문화의 존재 의의'를 뜻한다면 문화의 효과(Impact)란 문화 활동의 성과(Performance)혹은 결과(Outcome), 즉 '실현된 가치', 혹은 '측정된 가치'라고 볼 수 있다(양혜원, 2012: 51).

궁심과 같은 제도적 가치(Institutional value)로 구분하였다. 문화예술의 본질적 가치는 사적(Private)이고 감성적 가치이다. 예술작품에서 받는 깊은 느낌이라고 할 수 있는 감동(Captivation)과 문화예술 활동을 통해 누리는 즐거움(Pleasure)이 본질적 가치라고 할 수 있다(정홍익, 2014: 18).[13]

〈그림 5-2〉 문화의 가치

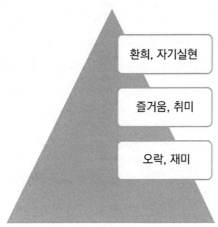

환희, 자기실현

즐거움, 취미

오락, 재미

출처: 정홍익, 2014: 18.

　문화예술의 부가적인 도구적 가치(공공재적 가치, 공적 혜택)으로는 다음 사항을 들 수 있을 것이다. i) 경제 발전 ii) 공동체 조성, 활성화, 사회자본 강화 iii) 도시재개발, 활성화 iv) 도시국제화, 경쟁력 강화 v) 보건과 건강 향상 vi) 청소년 육성 vii) 관광산업 발전 viii) 창조력 증대와 창조도시 개발 ix) 다문화, 소외계층 통합 x) 국격 향상(정홍익, 2014). 문화가 갖는 문화 본연의 가치 이외에 부가적 가치로 품격(위상)가치(Prestige value), 선택가치(Option value), 유증가치(Bequest value), 교육가치(Education value), 산업가치, 국가 간 가교역할, 유발효과(Spillover effect), 외부효과(Externalities) 등의 가치로 설명하는 견해도 있다(김정수, 2006: 59-62).

13) 나아가 타인을 이해할 수 있는 공감 내지 감정이입 능력(Empathy)의 향상, 사물과 현상에 담긴 의미를 파악할 인지력의 향상(Cognitive growth)은 공·사 혼합 가치(혜택)이라고 할 수 있을 것이다. 공적 혜택은 공감을 통한 사회적 연대감의 조성(Social bonds)과 공감, 공동 정체성의 표현의 촉진(Expression of communal meanings)을 들 수 있다.

스로스비(Throsby, 2001)는 문화(Cultural object, institution or experience)를 구성하는 문화적 가치를 심미적 가치(Aesthetic), 영적 가치(Spiritual), 사회적 가치(Social), 역사적 가치(Historic), 상징적 가치(Symbolic), 정통적 가치(Authenticity value)로 나누고, 이러한 문화적 가치가 가격, 지불의사 등으로 표현되는 사람들의 선호로 이해하는 경제적 가치를 결정하는 데 핵심적인 역할을 한다고 주장하였다.

양현미(2007)[14]는 Arjo Klamer(2004)의 견해를 바탕으로 문화의 가치를 크게 경제적 가치, 사회적 가치, 문화적 가치로 나누었다. 여기서 문화의 경제적 가치(Economic value)란 문화적 재화나 서비스가 가지는 가격 또는 그것의 교환 가치를 뜻하며, 문화의 사회적 가치(Social value)란 사회적 관계를 구성하는 기본 단위인 개인들, 그룹들, 공동체들, 사회들 간의 신뢰, 우정, 사랑, 정체성, 공감 등의 가치들이 증진되는 데에 있어서 각 단위들의 다양한 문화적 습속, 제도, 신념, 활동과 산물들이 미치는 긍정적, 부정적 영향을 총괄하는 것이라고 본다. 또 문화적 가치란 문화가 가진 본질적(내재적) 가치[15]로서 숭고하고 성스럽고 미적인 경험을 획득하고 체화하고 계발할 수 있으며, 그에 관한 문화사적지식을 축적할 수 있는 능력으로 본다.

문화의 경제적 가치는 사용가치[16]와 비사용가치로 구분되기도 한다(Pearce et al., 2002). 사용가치(Use values)는 개인이 재화를 물리적으로 이용하는 것에 부여하는 가치로서, 시장에서 해당 재화나 서비스에 대한 시장가격(Market price)이나 지불의사(Willingness to pay)에 반영된다. 사용가치는 실제 사용가치와 선택가치(Option value)로 구분된다. 직접사용가치(Direct use value)는 상업적 이용이나 재화 자체의 소비와 관련된 가치이고, 간접사용가치(Indirect use value)는

14) 본서의 제1장에서 문화의 효과를 경제적 효과, 사회적 효과, 문화적 효과를 설명하였으나, 문화의 가치를 논하는 이 부분에서 다른 차원에서 다시 한번 언급하였다.

15) 문화의 본질적 가치와 경제적 가치는 반드시 일치하는 것은 아니며, 사회적, 역사적 맥락에 따라 달라질 수 있음을, 문화적 가치평가의 주체인 집단과 개인에 따라 사회적 가치 평가 또한 달라질 수 있음을 지적하고 있다.

16) 문화분야의 경우 무료로 제공되는 재화(박물관, 공공미술 전시)나 보조받은 티켓가격 등이 많아 가격은 시장 가치를 온전히 파악하는 데 곤란하며, 또한 표출된 가치 역시 시기와 사람에 따라 달라질 수 있다(예술작품의 상업적 가치도 살아있는 동안 변화를 보임)는 점에서 사용가치의 측정이 쉽지 않다는 한계를 가진다(양혜원외, 2012: 53).

재화를 통한 감정적, 정신적 만족 등과 관련된 가치이다. 선택가치는 본인이 직접 사용하지 않더라도 다른 이가 소비하거나, 미래 세대(Future generation)가 소비하게 될 가능성이 있는 경우 그 재화가 가지는 가치를 의미한다. 다른 사람이 사용할 수 있음으로써 얻게 되는 만족감 등의 가치를 대체가치 혹은 이타적 가치(Altruistic value)라고 하며, 미래세대를 위해 재화를 보존하는 것에 부여하는 가치를 유증(유산) 가치(Bequest value)라고 한다. 한편 비사용가치(Non-use value)는 사용 여부와 관계없이 문화재화 및 서비스의 존재 자체만으로 얻게 되는 가치를 의미하며, 예술단체로 인해 사람들이 느끼게 되는 자긍심, 사람들을 매혹시키는 역사 유적의 존재 등이 해당한다.

〈그림 5-3〉 문화의 경제적 가치

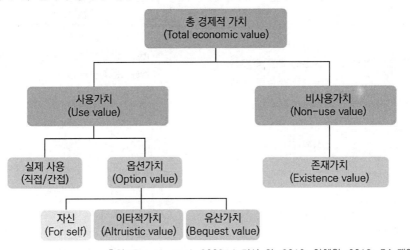

출처: Pearce et al, 2002; 노기성 외, 2010; 양혜원, 2012: 54 재인용.

그래서 정부의 문화정책의 논거도 계발(Enlightenment) 논리, 권한 위임(Empowerment) 논리, 경제적 영향(Economic Impact) 논리, 위락(Entertainment) 논리로 제시되기도 한다(Skot-Hansen, 2005: 33-37; 김민주, 2011: 398 재인용). 이와 같이 문화의 가치가 다양할 뿐 아니라 문화정책의 논거도 하나가 아니므로 문화정책의 분야도 다양하다. 이는 문화정책의 주무기관인 문화체육관광부의 예산서를 통해서도 확인할 수 있다.

2 문화의 가치 확산 모델

문화의 가치 확산 영역은 세 가지 형태로 구분할 수 있다. 첫 번째는 문화의 물질적 가치 확산으로서 문화가 한 시대의 경제적, 기술적 수준을 결정하는 것이고, 두 번째는 문화의 사회적 가치로서 문화를 통해 사회적 갈등이 해소되고, 노동의 소외와 인간관계의 단절에서 감성회복과 의사소통의 복원으로의 이행을 구상한다. 세 번째는 문화의 일상적 가치로서 문화적 활동을 통해서 일상의 즐거움을 누리는 것을 말한다.

〈표 5-3〉 문화의 가치 확산 모델

가치 모델	구현 내용	파급효과
물질적 가치	• 문화경제의 확산 • 문화적 테크놀로지의 진보 • 문명적 수준의 발전	• 문화국가의 실현, 문화적 경쟁력 강화 • 기술을 통한 문화의 활용 가치 확대 • 다양한 문화들의 공존과 문화적 역량의 강화
사회적 가치	• 사회갈등 요소들의 치유 극복 • 문화적 차이와 소통	• 문화예술교육을 통한 사회적 갈등을 해소 • 다문화, 소수자 문화 등의 문화다양성의 확산 • 보편적 복지로서의 문화향수 확산
일상적 가치	• 일상의 즐거움과 행복감 • 개인들의 여가 문화 • 라이프스타일의 다양화	• 문화적 활력 넘치는 일상 • 개인의 자유와 표현의 권리 확대 • 다양한 여가 문화 활성화

출처: 이동연, 2013: 47.

문화의 사회적 가치 확산에 대한 문화정책의 패러다임에 대해서, 사회적 가치 확산으로서의 문화정책은 위 〈표 5-3〉에서 정리했던 세 가지 가치들을 모두 포함하는 상위의 개념일 것이다.

〈표 5-4〉 문화정책가치의 변화(문화체육관광부, 2013)[17]

구분	문화정책가치의 변화 (새로 부각된 가치를 중심으로)	주요 정책 영역
해방 이후~제4공화국 (1945~1980)	• 문화정체성 확립과 민족문화 창조 • 문예중흥과 경제발전의 연계	• 문화유산, 전통문화
제5, 6공화국 (1981~1992)	• 예술창작역량 제고 • 문화생활기반 조성	예술, 문화유산, 전통문화, 문화생활, 지역문화시설 건립, 통일문화
문민정부 (1993~1998.2)	• 문화복지 증진 • 우리 문화의 세계화	문화복지, 국제문화교류, 예술, 문화유산, 전통문화
국민의 정부 (1998.2~2003.2)	• 창의적 문화국가 • 문화산업의 육성	문화산업, 문화복지, 예술, 국제 및 남북 문화교류, 문화유산, 전통문화
참여정부 (2003.2~2008.2)	• 자율, 참여, 분권 기반 창의 한국	문화예술교육, 지역문화, 문화복지, 문화산업, 예술, 국제문화교류, 문화유산, 전통문화
이명박정부 (2008.2~2013.2)	• 품격 있는 문화국가 • 일자리 창출	콘텐츠산업, 문화기술(CT), 문화복지, 문화예술교육, 예술, 지역문화, 국제문화교류, 문화유산, 전통문화
박근혜정부 (2013.2~2017.3)	• 문화융성 • 문화가 있는 삶	문화경영, 문화협업사업, 자발적 문화영역, 국제문화교류, 콘텐츠산업, 문화기술(CT), 문화복지, 문화예술교육, 예술, 지역문화, 문화유산, 전통문화

출처: 문화체육관광부, 2013 '문화를 통한 국민행복 창출 및 발전방안'.

17) 각 정권별 문화행정의 목표 비교분석

목표 시기	목표	하위 목표
제1.2공화국	국민계몽	문화기반 시설마련
제3공화국	민족의식함양	문화유산보존
제4공화국	민족문화중흥	전통문화보존
제5공화국	국민정서충족 및 가치관 제도	문화향수 기회확대 및 규범전파
제6공화국	예술발전	창작지원
문민정부	한국문화의 국제화	문화의 산업화, 문화의 정보화
국민정부	문화복지 국가실현	문화산업육성, 문화관광육성
참여정부	창의한국의 구현	창의적인 문화시민, 다원적인 문화사회, 역동적인 문화국가

출처: 박광국 외. 2003; 박광국, 2008: 707 재인용.

05

문화정책의 목표

문화정책 목표를 설정할 때 고려해야 할 요인들은 다음과 같다(이흥재, 2006: 83-85). 첫째, 공공성을 증진시키는 문화정책 목표를 명확히 설정해야 한다. 문화정책은 다른 정책보다 역사성과 사회성을 더 중시한다. 문화정책의 공공성은 사적인 문화 활동들의 다양한 이해관계를 합한 것 이외에, 문화적인 공익을 증진시켜야 한다. 둘째, 문화정책의 목표로 제시되는 심미성 내지 아름다움의 추구는 문화적 성향이나 예술성에 비추어 볼 때, 그 성과의 측정이 애매하다. 다만 문화예술의 공공성을 결정하는 것은 행정도 시장(Market)도 아닌 국민이나 시민일 것이다(中川幾郎, 1995: 132). 그리고 그 위에 문화예술의 창조자와 감상자, 향수자와의 사이에 밀접한 비평관계, 커뮤니케이션이 존재하는 것이다. 예술가는 비평안을 갖는 감상자가 기르는 것이다. 또한 뛰어난 감상자를 다시 예술가가 기르는 상관관계도 있다.[18] 셋째, 문화정책 목표 달성에 대한 책임의식이 빈약하고 평가시스템이 불안한 현실에서 어떻게 이를 감당할 것인가를 고민해야 한다.[19]

18) 예술가에게 앞으로 요구되는 것은 어느 지역이든 스스로도 지역사회에 살고, 시민으로서의 생활의식과 감수성을 갖는 것이다. 생활문화와 예술문화의 관계를 고려할 때 또한 향수자, 감상자 혹은 비평가로서의 시민과의 관계를 고려할 때 생활자, 시민으로서의 공동성에 서는 것이 중요한 의미를 갖는다.

19) 1988년에 일본 문화청은 발족 이후 20년간의 행정을 정리하여 '일본의 문화와 문화행정'을 발간했다. 이를 통해 경제성장을 지속하는 동안 일본이 문화국가로서의 위상을 실현하기 위해 시도한 행정시책의 면모를 알 수 있다. 1980년대까지 중시된 문화청의 정책기조는 다음의 5가지로 정리할 수 있다. 첫째, 국민이 주체되는 '문화시대'의 창조이다. 경제사회의 소프트화 및 서비스화, 첨단화 및 정보화 경향에 맞추어, 국민 문화의 개성화와 다양화를 추구하

문화예술지원의 목표는 개별 국가의 역사적·정치적 배경, 법·제도적 요인, 사회·경제적 요인 등에 따라 상이할 수 있다. 그러나 문화의 중요성이 높아짐에 따라 문화정책의 범위는 협의에서 광의, 규제에서 지원, 중앙정부에서 지방정부, 문화소비에서 문화자원, 문화생산자에서 문화수요자 중심으로 변화하고 있다(김복수 외, 2003: 12). 그 결과 문화정책의 주체 역시 다양화, 복잡화되고 있는데, 이는 현대 사회의 특징인 다양성, 역동성, 복잡성과 일맥상통한다. 따라서 현대사회와 문화정책의 이러한 특징에 대처하기 위한 상호작용에 주목하는 '사회-정치적 거버넌스(Social-political governance)'의 중요성이 부각되고 있다(Kooiman, 2003). 뿐만 아니라 문화예술지원 영역에서 국가의 역할을 보완할 주체로서 다양한 민간부문이 등장하였기 때문에 문화거버넌스에 대한 관심이 더욱 고조되고 있다(한승준외, 2012: 260).

고 개개인의 자기 실현 과정을 돕자는 취지이다. 둘째, 문화예술 활동의 다양성 장려이다. 서화, 하이쿠, 차도, 분재 등과 같은 전통적인 생활문화예술을 장려하고, 현대 무대예술과 회화, 조각, 공예미술, 그리고 영상, 복식, 사진, 디자인, 음식문화, 만화 등의 영역을 다양하게 장려한다는 것이다. 셋째, 과학기술과 융합한 문화발전과 전통으로의 회귀이다. 인쇄, 전자통신, 시청각, 레이저 광학분야의 다양한 과학기술과 융합한 문화예술의 혁신을 추구하는 한편, 전통문화 및 문화재를 기반으로 하여 지역사회의 부흥을 도모한다는 것이다. 넷째, '지방시대'를 전개하는 새로운 지역문화의 보존과 개발이다. 도시화에서 파생되는 지역 간 과소, 과밀의 격차를 해소하고 사회적 연대를 회복하며, 지방문화재의 쇠퇴를 막고 풍요로운 생활문화를 창조하자는 것이다. 다섯째, 문화발신을통한 국제교류의 진전이다(조관자, 2012: 157).

〈표 5-5〉 문화행정의 목표에 관한 시각들

저자	문화행정의 목표
정홍익 (1997)	① 민족의식 배양 ② 국민정서 욕구 충족 ③ 예술 발전 ④ 가치관 계도
스톡홀름 문화정책 세계회의 (1998)	① 문화정책을 발전 전략의 주요 구성요소로 인정 ② 창조성과 문화적 생활에 대한 참여 촉진 ③ 문화유산을 보호하고 문화산업을 활성화 ④ 정보화사회를 지향하고 문화적 언어적 다양성을 촉진 ⑤ 문화의 발전을 위해 인적 재정적 자원을 더 많이 확충
Wyszomirski (2000)	① 안전(Security) ② 지역사회 공동체의 발전(Fostering community) ③ 번영에의 기여(Contributing to prosperity) ④ 삶의 질과 조건 향상(Improving the quality and condition of life) ⑤ 민주주의 발전(Cultivating democracy)
고바야시 마리(2002)	① 문화의 정신성(미, 여유, 놀이, 개성, 다양성, 즐거움 등 풍부한 감성 및 표현가능성) 보장 ② 문화의 고수준성·예술(다양한 생활영역에서 수준 높은 것과의 접근 기회) 확보 ③ 문화의 지역성·문화적 정체성(지역과의 연대 및 지역문화의 다양성) 인 정
임학순 (2003)	① 문화복지(국민들의 문화적·예술적 욕구가 충족된 복지수준) 증진 ② 문화예술의 발전과 국민의 창의성 증진 ③ 지역의 문화적 특성 발전을 통한 지역정체성의 확립 ④ 문화의 사회경제적 가치 창출을 통한 국가·지역발전에의 기여
정철현 (2004)	① 문화복지의 증진 ② 문화예술의 발전 ③ 지역문화의 발전 ④ 국가경쟁력 제고 ⑤ 국민의 창의성 증진

출처: 김정수, 2006: 177.

《표 5-6》문화정책 목표에 관한 시각들

저자 문화행정목표	정홍익 (1997)	스톡홀름 문화정책 세계회의 (1998)	Wyszom irski (2000)	고바야시 마리 (2002)	임학순 (2003)	정철현 (2004)
국가발전기여 국가경쟁력제고 문화정책발전		O			O	O
문화예술 발전 문화예술 지원 문화예술 확보	O			O	O	O
지역문화 발전 지역공동체발전 지역정체성확립			O	O	O	O
창의성 증진 창조성 촉진 정신성 보장		O		O	O	O
국민 생활 발전 국민 욕구 충족 문화 복지 증진	O		O		O	O
문화산업 발전 문화산업 보호		O				
다양성 촉진		O				
인적·재정적 자원 확충		O				
민주주의 발전			O			
번영에의 기여			O			
안전			O			
가치관 계도	O					
민족의식 배양	O					

제1·2공화국 때는 국가차원에서 반공 이념이 최고의 국시가 되어 문화는 전국민 반공의식화를 위한 하나의 수단으로 간주되었다. 이 당시 문화행정은 반공주의와 민족주의를 기반으로 수립되었고, 정책목표는 국민계몽에 두었고(박광국외, 2003: 238), 무위방임 시기라고 할만큼 문화행정은 정부정책의 우선순위에서 밀려 있었다(김정수, 2006b; 오양열, 1995: 37). 제3공화국 정부에 들어서 문화행정의 목표는 민족의식 함양을 통한 주체성 확보로 설정하고 이를 위해 문화유산 보존에 정책 초점이 맞추어졌고(박광국외, 2003: 239), 이 시기에 문화행정의 기본적인 법적 체계가 확립되었다(오양열, 1995: 41). 제4공화국에 들어서 비로소 문화행정이 개화하기 시작하였다. 그동안 경제성장을 통해 이룩한 국력신장을 바탕으로 본질적 의미의 문화영역으로 정책관심이 고조되었다(오양열, 1995: 46). 1973년에 '제1차 문예중흥 5개년 계획'이라는 문화발전 종합계획이 처음 만들어졌고, 이를 토대로 문화예술 부문에 대한 정부 지원이 시작되었다. 다만 유신시대인 4공화국에서는 정부에 의한 통제와 감독 위주의 문예중흥계획이 추진되어 진정한 의미의 자율적 문화예술 신장의 토대는 마련되지 못하였다(오양열, 1995: 48).

신군부 정권인 제5공화국은 헌법에 국가에 의한 문화진흥 의무를 명기하고, 국정지표 중의 하나로 문화창달을 제시함으로써 외관상으로는 문화진흥 의지를 천명하였다(정홍익, 1992: 238). 이 시기의 문화행정은 과거 개발독재시대의 규제와 통제 중심에서 지원과 조정 중심으로 문화행정의 패러다임의 변화가 가시화되기 시작하였다(박광국, 2008: 705). 국민의 민주화 욕구가 불출되던 제6공화국에서는 제5공화국의 정책을 답습하였으나, 문화공보부장관을 처음으로 정치적 전력이 없는 문민 출신 인사로 기용함으로써 문화행정의 획기적 방향전환이 기대되었으며(정홍익, 1992: 240), 제5공화국 시절 조성한 대규모 문화시설과 지방문화 향수 기반을 토대로 생활 속에 문화가 뿌리내릴 수 있도록 문화 콘텐츠에 접근하는 프로그램을 개발하여 문화의 생활화를 다소나마 도모하였다(오양열, 1995: 61).

군인이 아닌 민간인이 대통령으로 선출된 문민정부에서는 문화행정의 초점을 전문 예술인 중심에서 일반인 중심으로, 중심 계층 위주에서 취약계층 위주로, 정부주도에서 민간주도로 전환하였다(김정수, 2006b: 307). 그리고 문화예술의 산업적 잠재력을 인식하면서 문화창달을 통해 질적으로 풍요로운 신한국 건

설과 우리 문화의 세계화를 추진하였고, 이를 통해 국가경쟁력을 높이고자 하였다. 국민의 정부에 들어서는 2000년에 문화부 예산이 처음으로 정부 전체 예산의 1%를 넘어섬으로써 선진국 문화행정으로 진입하는 기초가 마련되었다. 국민의 정부는 과거의 정부와는 달리, '지원은 하되 간섭은 하지 않는다'는 원칙을 문화행정의 기조로 확립하면서 문화예술의 발전을 위한 전기를 마련하였으며, 문화산업을 새로운 국부를 창출하는 국가 기간산업으로 중점 육성하고자 하였다(김정수, 2006b: 310-311; 박광국, 2008: 706). 참여정부는 창의한국의 구현을 문화행정의 목표로 설정하고, 그 하위목표로 창의적인 문화시민, 다원적인 문화사회, 역동적인 문화국가로 규정하면서, 이전 정부에 이어 문화산업 육성을 위해 '문화산업 5대 강국 실현을 위한 문화산업 정책비전'(2003)[20]을 발표하였다.

박근혜정부는 국민행복과 문화융성을 4대 국정기조에 포함시키고 국민의 문화적 권리를 보장하고 문화의 가치와 위상을 제고하기 위해 2013년 문화융성위원회를 설치하였다. 문화융성을 위해 문화 창의성 제고, 문화·예술·기술의 융합, 문화권리의 보장, 문화복지의 확대, 한국문화의 세계화, 문화다양성 증진, 문화분권의 실현을 핵심 주제로 삼았다.

문재인정부에 들어서 2018년에 발표된 '문화비전 2030'에서는 자율성, 다양성, 창의성을 3대 가치로 하여, 개인의 자율성 보장(개인의 문화권리 확대, 문화예술인 종사자의 지위와 권리 보장, 성평등 문화의 실현), 공동체의 다양성 실현(문화다양성의 보호와 확산, 공정하고 다양한 생태계 조성, 지역문화분권 실현), 사회의 창의성 확장(문화자원의 융합역량 강화, 미래와 평화를 위한 문화협력 확대, 문화를 통한 창의적 사회혁신)을 정책 방향으로 설정했다.

20) 문화산업의 국제경쟁력 확보를 위해 전문인력 양성, 문화산업기술(CT) 개발 투자 및 유통환경 개선, 지역문화산업 육성 등이 주요 정책과제로 제시되었다.

06

문화정책의 특징

　　문화정책은 문화의 어떤 특징을 어떻게 정책에 반영하여 추진하는가에 대해 이흥재 교수는 다음과 같이 논하고 있다(이흥재, 2006: 17-18). 첫째, 문화정책은 문화의 고유 가치를 충분히 살리고 새롭게 해석하며 새로운 가치를 덧붙여 좀 더 차원 높은 활동으로 전개한다. 문화는 지속적으로 창조를 반복하며 새로운 세계를 발견하고 개척하며 축적된다. 우수한 성과는 계속 쌓여 세대와 국경을 넘어 계승되고 마침내는 인류의 공통자산으로 남는다. 원래 문화는 축적되어지며 진화 발전하는 속성을 가지고 있다(배문성, 1990: 57; 이대희, 1999: 114). 즉 i) 문화는 사회구성원들에 의해 공유된다. ii) 문화는 학습된다. iii) 문화는 축적이다. iv) 문화는 하나의 전체를 이루고 있다. v) 문화는 항상 변화한다. 즉 문화는 사회 구성원의 가치와 생활양식의 결정체라고 볼 수 있으며 환경의 변화에 따라 변화한다. 둘째, 문화정책은 정책 속성에 따라 일정한 과정을 거쳐 추진함으로써 비로소 정책적인 특징을 살려서 기대했던 효과를 거둘 수 있다. 즉 사회의 문화적인 문제를 해결하기 위한 정책 활동을 문화가 갖는 사회적 의의와 함께 논해야 한다.

　　임학순 교수는 문화정책의 특성으로 다음과 같은 사항을 들고 있다(임학순, 2012: 38). 첫째, 문화이론, 문화경제학, 문화경영, 문화사회학 등과 같은 문화정책의 다차원성. 둘째, 문화영역과 관련된 정부 및 공공부문 활동의 총체. 셋째, 문화정책은 문화관련 주무부처인 문화체육관광부와 분리해서 생각할 수 없다. 넷째, 목적 지향성에서 가치 지향성으로 중점 이동. 다섯째, 문화의 가치를 실현하는 것(Valuation)과 연관된 정책 활동체계. 여섯째, 문화의 창작, 유통 및 마케

팅, 가치확장을 촉진하기 위한 일련의 정책 활동체계. 일곱째, 규제와 진흥의 양면성 내포. 여덟째, 문화정책의 변동성.

　　다른 차원에서 문화정책의 기본적인 특징을 살펴본다(池上 淳, 2003: 16). 문화정책이 갖는 다른 공공정책과 근본적인 차이는 '문화를 창조한다', '문화를 존중한다'는 기본목표를 들고 있는 것이다. 일반적으로 공공정책이란 상술한 바와 같이 정부를 그 실행의 주체로 하는 정책이라는 암묵적인 전제가 있다. 그러나 '문화를 창조한다'라는 활동이 정부가 말하고 있는 공권력에 의해 달성되는 것은 곤란하다. 왜냐하면 창조라는 행위는 개인의 독창적인 아이디어와 개성적인 차이나 감성 그리고 개인이 속해 있는 지역고유의 자연이나 전통 등과 불가분의 관계를 갖는 것으로, 본질적으로 분산적인 다양성을 갖는다. 중앙정부가 집권적으로 표준을 정한 운영이나 조직적인 활동에는 모두 담아내기 어렵다. 문화의 다양성을 부정하면 전시에나 있을 수 있는 문화예술의 국가통제로 연결된다. '문화를 존중한다'라는 문화정책의 과제나 목적은 중앙집권적인 정부에 의하여 행해진 실적도 많다.[21] 더욱이 지적 소유권 보호제도의 확립이나 전파의 유선관리 시스템은 중앙집권적인 정부의 관여에 의하여 발전한다. 이들은 시민의 삶의 질의 욕구, 대중적인 소비를 가능하게 하는 기술이나 방법의 발전, 다양한 디자인의 생활용품에의 침투, 다양한 문학, 음악, 영상표현을 전파로 정보통신 네트워크를 통해서 생활공간을 채우는 일 등을 반영하고 있다. 이들 문화재보호행정과 문화행정은 행정조치의 일부분으로서 관료적인 경직성이나 획일성의 위험성이 있었지만, 시민들의 욕구 발전이나 시민사회단체(NGO), 다양한 예술관련 단체, 기업과의 협력에 의하여 '창조환경 만들기'에 공헌해 왔다. '문화를 존중한다'는 목적을 달성하기 위한 정책은 '창조환경 만들기'이고, 문화정책은 창조 그 자체에는 관여하지 않고, '창조환경 만들기'를 기획하고 설계, 실행하고 평가하는 공공정책이라고 정의할 수 있다.

21) 일본의 경우 전쟁 전에는 문화재보호에 관한 법률이 신중하게 문화재를 보존하고, 1990년대 이후에는 문화예술진흥기금에의 정부의 출자 등 문화를 창조하기 위한 환경 만들기에 국가나 지방자치단체의 관여가 있었고, 문화에 의한 마을 만들기의 진전을 볼 수 있었다.

1 문화정책의 불확실성

문화정책 결정의 방법과 기술은 공공정책이라는 점에서 그 밖의 공공정책과 공통되는 점이 있지만, 동시에 '창조환경'이 갖는 특성에 의하여 규정되는 독자성도 있다. 예를 들면, 창조라고 하는 성과를 기대하고 '창조환경을 만든다'라고 할 때, 문화 프로젝트를 결정하기에 이르러서 창조 활동의 성과가 사회에 초래하는 편익과 그 확산 그리고 목적달성을 위한 비용과 그 부담관계를 사전평가나 사후평가를 통해 검토한다. 그러나 편익이라는 하는 것은, 창조의 성과를 만들어낼지 어떨지 그것은 어떤 성질의 것일까에 대해서는 일반의 프로젝트에서는 상상할 수 없는 독특한 불확실성이 항상 뒤따르고 있다. 어떻게 하면 창조가 가능한가, 확실한가에 대하여 해답은 쉽게 발견할 수 없다. 거기에 성공 확률을 어느 정도로 평가할 수 있는가는 많은 비교연구나 역사 연구를 하였다고 하더라도 우선 현저하게 낮은 비율이라고 평가하기는 어렵다.

2 문화정책(성과)의 장기성

문화예술정책의 사업들은 재정 투입에 따른 결과를 도출하기까지의 회임기간이 길다는 특징이 있다(소병희, 2001). 문화정책의 경우 성과도출이 장기간에 걸쳐 발현된다는 특성은 문화정책이 성과평가에 적합하지 않은 대표적인 특성으로 볼 수 있다(장혜윤, 2016: 93-94). 문화예술정책의 재정사업들이 성과를 나타내기 위해서는 시간이 오래 걸리고 얼마만큼의 기간이 지나야 성과가 나타날지에 대한 예측조차 불가능하다(정광렬 외, 2004: 126). 재정의 투입과 성과 발현 간의 시차가 존재하기 때문에 투입-산출-결과 간의 인과관계 제시가 미약하다. 문화정책은 성과가 장기간에 걸쳐 이루어진다는 측면에서 객관적인 성과의 측정을 어렵게 한다. 문화예술정책의 성과의 발현까지는 장기적으로 발생한다는 특징은 사업의 성과를 단년도 예산에 대한 성과를 평가하는 성과관리제도와는 적합하지 않아, 성과관리가 어렵다(장혜윤, 2016: 94).

3 문화정책(성과)의 비가시성

　문화정책의 사업성과는 대개의 경우 무형적이거나 비가시적이어서, 성과목표 설정의 어려움, 성과지표 설정의 어려움을 초래하게 된다(장혜윤, 2016: 94). 즉 사업을 통해 나타나는 성과가 비가시적이라는 문화정책의 특성으로 인해 성과목표는 추상적으로 표현될 수밖에 없으며 이에 따라 성과지표의 설정도 어려움을 겪게 된다. 문화정책은 정신적·심미적인 가치를 추구하고 다른 공공부문에서 시행되는 사업들과는 다르게 "감성을 통한 창조적인 표현활동을 강조하기 때문에 성과에 대한 계량적인 측정이 거의 불가능하다(노종호·최진욱, 2012: 104)." 그러나 실제 성과관리는 사업의 객관적인 성과를 지표를 통해 측정하고자 한다는 점에서 문화정책에서 나타나는 성과의 비가시적인 특성은 문화예술정책과 성과관리제도가 필연적으로 상충하는 경향을 갖고 있다는 점을 시사한다. 예컨대, 문화예술의 진흥, 창의적 인재육성을 정책목표로 표방하는 경우 정부재정의 투입이 정책목표달성도를 측정하는 데에는 어려움이 따른다. 문화정책에서 성과측정의 어려움은 사업의 성과가 가시적이지 않다는 특징에 기인하며, 이로 인해 문화예술지원 사업에 대한 성과는 "투입을 곧 성과로 치환하여 평가하는 경우(김정수, 2008: 167)"가 발생하게 되고, 문화정책에서 측정되는 성과는 평가결과에 불리한 측면이 존재한다. 물론 성과측정의 문제가 비단 문화예술정책에서만 나타나는 특성이라고 주장하기는 어렵지만 문화예술이 본질적으로 계량화하기 어렵다는 특성을 인정할 필요가 있다(윤용중, 2008: 19).

　정부예산 주무부처에서는 문화체육관광부와 그 산하기관들이 진행하는 문화정책사업들이 비슷비슷한 것들이 많고 낭비성이 있다고 지적한다.[22] 문화정

22) 이흥재. 2015. 문화정책 이슈정책과잉이라고? 웹진 아르코. 예산을 확정하는 즈음이 되면 재정당국과 문화부처는 예산규모를 둘러싸고 입씨름을 벌인다. 문화부처는 국가발전을 위해 문화를 기반으로 경쟁력을 키워나가는 것이 새로운 대안이라고 주장한다. 이른바 '문화특성' 때문에 다른 부분보다 문화예산을 대폭 늘려야 한다는 증액론이다. 재정 당국은 아무리 그래도 예산은 감성적으로 접근할 것이 아니라며 차가운 재정논리로 접근해서 배분해야 한다고 대응한다. 다시 말하면 '국가정책균형' 기반의 우선순위론이다. 재정당국이 하는 말 가운데 우리가 귀담아들어 볼 것이 있다. 문화사업에는 왜 "비슷비슷한 정책들이 이리도 많은가"

책 영역 세분화에 따른 착시현상이지만, 지원주체들이 기관 성과를 내려고 하다 보니 불가피한 측면도 있다. 문화예술계의 현장이 열악하여 최저한의 기준을 충족시키기 위한 노력들이 그렇게 비쳐지는 점을 정책마케팅을 통해 문화예술부분의 특성을 잘 이해시킬 필요가 있다. 나아가 무형적이고 비가시적인 경우가 많은 문화정책의 목표달성도를 측정할 수 있는 성과지표는 가시적으로 측정가능한 지표를 만들어내도록 정책노력이 경주되어야 할 것이다. 왜냐하면 목표는 스마트(SMART)[23])하게 설정될 필요가 있기 때문이다.

하는 투덜거림이다. 이즈음이면 축제계절과 겹치면서 낭비성 축제가 전국에 몇 개나 되는지도 모를 정도로 예산이 낭비된다고 매스컴들이 다투어 긁어댄다. 단순히 문화정책을 디스하는 것이라 생각하고 넘어갈 일은 아니라고 본다. 정책을 개발할 때는 국가운영 기조에 맞추는 것이 당연하다. 또 국가경영 전반의 효율성을 정책철학으로 공유하며 나아가야 한다. 그 정책철학은 해당 부처는 물론이고 관련 산하기관에까지도 일관성 있게 유지되어야 한다. 즉 정책맥락성을 유지하면서 기조를 갖출 수 있기 때문에 너무나도 당연한 것이다. 이는 국가 경영에서 더 말할 필요도 없이 중요한 기본이다. 여기에서 문제로 제기하는 바는 정책수단이 양적으로 많아서 정책과잉인 것처럼 보인다는 점이다. 실제 동원되는 예산규모와는 관계 없이 생기는 '정책과잉 착시현상'이라고나 할까. 이렇게 보이는 이유는 무엇인가. 지원중심의 정책수단을 지나치게 많이 활용하기 때문에 재정당국이 오해를 하는 것이다. 또 문화부 산하기관들이 모두 다 지원사업을 개발하여 지원에 나서다 보니 그렇게 보인다. 지원활동을 작은 영역별로 나누어 집행하다보니 비슷비슷하게 가짓수가 많아 보이는 것도 사실이다. 문화체육관광부, 한국문화예술위원회, 한국문화예술교육진흥원, 예술경영지원센터, 한국예술인복지재단, 지역의 문화재단, 지자체 등이 프로그램 경쟁을 하는 것으로 보이는데도 문제가 있다. 문화정책 영역 세분화에 따른 착시현상이지만, 지원주체들이 기관 성과를 내려고 하다 보니 불가피한 측면도 있다.문화정책에서 정책목표를 달성하는 데 활용되는 수단에는 대개 지원, 육성, 보호, 조성, 규제(탈규제) 등이 있다. 문화 부분에서는 유달리 지원중심의 정책수단을 선호하고 있다. 그 이유는 또 무엇일까. 그동안 문화예술계의 현장이 너무 열악했기 때문에 필요한 최소한의 수준을 갖추기에 급급해서 우선 단기간 내에 효과를 거두는 전략이 지원이기 때문이었다... 실제 정책과잉이 아님에도 불구하고 그처럼 보여서 불이익을 받고 있으니 안타까울 뿐이다. 이제 문화정책 환경은 많이 바뀌고 있다. 단기간 성과를 과시하며 더 많은 예산을 확보해야 하던 성장시대의 정책수단에서 벗어나야 한다. 이제 좀 더 차분하게 성숙된 논리로 정책수단을 선택해야 할 것이다. 정책환경도 지역 분권이 자리를 잡고 기업이나 민간의 역량이 커졌기 때문에 중앙정부가 개발하고 집행하던 방식은 어떻게든 변해야 한다. 인프라에 치중하던 지원대상도 이제는 지원과 보호를 넘어서 새로운 수요에 맞게 소프트웨어, 육성, 조성에 힘을 모아야 한다.

23) 문화정책의 특성 때문에 여러 한계가 있지만, 가급적 구체적으로(Specifically), 측정가능하게(Measurably), 행동지향적으로(Action-oriented), 결과가 나오게(Result-oriented), 시한을 정하여(Time-bound), 요컨대 정책목표는 궁극적으로 스마트(Smart)하게 수립될 수 있도록 해야 성과평가가 가능하기 때문이다.

4 문화정책(대상)의 창의성

또한 문화정책 대상인 문화적 재화와 용역은 그 생산과정에 창의성을 요한다. 문화콘텐츠산업은 개인과 조직의 창의성에 기반을 두고 창조적 활동의 성과를 상품화함으로써 경제적 가치를 창출시키는 산업이라고 할 수 있다. 다른 영역과 달리 주로 규제보다는 진흥을 목적으로 하고 있는 문화예술정책 영역은 다양한 주체를 대상으로 공공서비스를 제공하는 활동의 비중이 크므로 갈등해결을 위한 기제로서의 거버넌스적 접근은 상대적으로 적다. 이에 비해 다양한 주체를 대상으로 다양한 영역에서 관련 정책을 시행하기 때문에, 보다 바람직한 방향으로 정책이 수립, 시행되도록 하기 위한 차원에서의 거버넌스에 대한 수요는 더욱 크다고 할 수 있다(김세훈·서순복, 2015).

신공공관리론적 접근은 문화예술분야 운영의 효율성 증진을 위해 민간 경영기법의 도입을 강조한다. 이러한 맥락에서 여러 국공립기관들에 기업의 CEO를 채용한다든지, 민간위탁운영제도를 도입한다든지, 성과급제를 도입한다든지 하는 다양한 시도들이 문화예술분야에서 나타나고 있다. 그러나 문화예술분야에 민간경영기법을 단순히 적용하는 것은 일본의 미술관을 둘러싼 공공성 논쟁이나 최근 국내의 서울시립교향악단 사례에서 보듯 여러 문제적인 상황을 불러올 수 있는 여지를 가지고 있다. 따라서 거버넌스 차원에서 민간기법의 문화예술영역에의 도입은, 문화예술영역의 가치와 의미를 민간경영기법이나 효율성 추구가 어떻게 증진시킬 수 있는지의 차원에서 다루어져야 하며, 단순히 문화예술분야의 비효율성을 민간영역의 효율성 제고 기법을 도입하여 감소시키겠다는 차원에서 접근되어서는 본래의 취지를 달성하기 어렵다고 할 수 있다(김세훈·서순복, 2015).

다른 영역과 달리 문화예술영역에서의 공공성은 언제나 예술성이라고 하는 또 하나의 중요한 가치와 함께 검토된다. 국가나 지방자치단체가 문화예술영역에 대해 공공 지원을 제공하는 것은 문화예술부문이 제공하는 예술성이 우리 사회에 긍정적 영향을 미친다는 전제를 가지고 있기 때문이다. 예술성을 고려하지 않은 공공성의 강조는 예술성을 고려하지 않은 효율성의 강조만큼이나 위험하

다. 이런 점에서 문화예술부문에서의 공공성에 대한 강조는 예술성이라는 가치와 항상 함께 검토될 필요가 있다. 일반적으로 국가나 지방자치단체에 의해 운영, 지원되는 문화예술 영역은, 공공부문에 공통적으로 요구되는 공공성에의 강조에 동일하게 노출된다. 따라서 문화예술조직이 스스로 예술성에 대한 가치를 중요시하고 이를 의식적으로 인식하지 않는다면 문화예술기관으로서 가지는 조직의 존재 이유와, 다른 영역과의 차별성 역시 사라질 위험에 처할 수 있다.

거버넌스 과정에서 나타나는 공공성 요구에 따라 문화예술분야에 있어서도 지원 및 심의와 관련된 과정과 절차의 공정성, 공개성이 요구된다. 그러나 절차적 공공성이 중요하다고 하더라도, 내용적 공공성 곧, 문화예술이 어떻게 공공의 이익에 긍정적 효과를 미치며, 이때의 공공의 이익이란 무엇인지, 그러한 공공의 이익은 어떻게 달성될 수 있는지와 같은 내용적 공공성이 확보되지 않는다면, 문화예술분야에서의 거버넌스 필요성은 그만큼 약화될 수도 있다고 할 수 있다. 더 나아가, 문화예술분야 거버넌스에서의 내용적 공공성에 대한 강조는 공정성이나 공개성, 시민성 등과 같은 형식적 공공성의 제 차원들이, 내용적 공공성에 따라 다른 모습으로 나타날 수도 있음을 의미한다. 예를 들어, 시민의 참여가 공공성이라는 차원에서 중요하지만 문화예술창작이나 지원 방향을 설정하는데 있어, 때로는 시민의 의견보다 예술가의 식견과 안목이 더욱 중요할 수도 있다. 마찬가지로, 절차나 과정의 공정성이 중요하지만 이것이 형식적으로 공정한 절차나 과정을 준수하였느냐는 차원보다 내용적 공공성을 확보하는 데 적절한 형식적 공정성을 갖추었느냐의 문제가 더욱 중요하다고 할 수 있다. 그 이유는 문화예술분야가 실험, 도전, 창작, 질 등의 문제와 불가분 연계되어 있으며, 이에 대한 판단의 문제가 기존의 통상적 인식 질서를 넘어설 수 있는 가능성이 상존하기 때문이다(김세훈·서순복, 2015).

또한 문화정책 프로젝트의 결정은 현재를 살아가고 있는 세대에 영향을 줄 뿐만 아니라, 기성세대에도 장기적인 편익이 발생한다. 게다가 비용부담에 있어서도 차세대에 있는 부담이 문제이지 않을 수 없다. 그 점으로 인해 문화정책의 프로젝트는 "경제학적인 의미에서의 문화자본"이라는 전혀 새로운 개념을 필요로 한다. 스로스비(Throsby)는 "문화자본 개념은 사회학에서는 개인이 갖고 있는 제반 특성을 기술하기 위하여 사용하고 있지만, 경제학에서 사용할 경우에는 유

형·무형의 문화적 현상, 문화적 가치를 보존하기 위한 저장고(Stock), 개인이나 집단에 대해서 편익을 제공하는 것으로서 명확화할 수 있다"고 했다. 그는 유형의 문화자본으로서 "예술작품과 문화재로서의 건축물", 무형의 문화자본으로서 "전통, 언어, 관습"을 열거하였다(Throsby, 2001). 문화자본은 일종의 지속가능성을 지닌 자본으로, 환경경제학에서 말하는 자연자본에 대비될 수 있다.

예를 들면, 시민단체(NGO)가 지역에 음악 마을을 만들어서 뛰어난 예술가를 육성하고, 뛰어난 예술작품을 낳는 창조환경을 만드는 공공프로젝트가 있다고 하자. 그 지역의 문화적 전통과 예술작품을 토대로 한 연주와 연기는 인쇄물, 영상, 음악으로써 복제하는 기술이 있을 수 있으며, 문화자본으로서 기성세대에도 계승되어 감상할 수 있다. 뛰어난 경관이나 마을 거리, 건축물을 보전하고 활용하는 시민단체를 중심으로 한 공공프로젝트도 자연자본, 문화자본으로써 세대를 넘어서 계승되어 사람들의 생명이나 생활을 지지할 수 있다.

이와 같은 "불확실성"이나 "장기성", "비가시성", "창의성"이라는 문화정책의 특징은, 공공문화정책이 다른 공공정책과는 구별되는 현대적인 특징을 가지고 있기 때문이다. 그 특징은 지적소유의 발전과 밀접하게 관련하고 있다. 문화와 관련된 공적 목적의 달성을 위한 행동지침 내지, 문화와 예술을 포함하여 국민의 정서적 욕구를 충족시키는 활동을 지원하고 문화전통을 승계하기 위한 문화정책은 다른 영역의 정책에 비해 가장 큰 특징은 문화예술을 발전시키고, 국민들의 문화 복지 수준을 높이기 위하여 효율적으로 정책을 수립 및 집행하고, 문화에 대한 이상적인 국가 목표를 수행하는 데 있다. 문화정책의 목표를 위해 타부처 및 민간과의 협력과 소통을 통해 이루어진다. 또 문화정책은 즉각적인 정책효과를 보기보다 장기적 안목에서 유형뿐만 아니라 무형의 효과까지 고려하고 있다고 볼 수 있다.

CHAPTER

06

문화예술
지원정책의
정당화 논거

01

정부의 역할에 대한 인식

　　문화정책은 정부가 문화에 대한 거시적인 관리를 하는 것을 말한다. 그렇기 때문에 먼저 부딪치는 문제가 바로 정부의 역할에 대한 인식과 평가문제이다. 이 문제에 대하여 두 가지 극단적인 관점이 있을 수 있다(林國良, 1995: i). 그 하나는 "정부만능론"이고, 다른 하나는 "정부무능론"이다. 전자는 사회주의 계획경제의 이념으로서 계획경제의 쇠퇴와 함께 역사무대에서 퇴출되었다. 후자는 무정부주의 사조로서 역사상 여러 차례 작은 규모의 실험이 있었으나, 현실적인 정치·사회제도로서 형성되지는 못하였다. 현재에 이르러 정부는 확실히 사회생활의 여러 영역에서 조절작용을 하고 있으나 그 범위와 방식과 역할 면에서 서로 다른데, 크게 두 가지 모델로 나눌 수 있다. 전자는 프랑스와 일본을 대표로 하는 강(强)조절형으로서, 그 특징은 정부가 법률, 경제, 행정 및 국가의 지도계획 등의 수단으로 경제와 사회생활에 영향을 주는 것이다. 후자는 약(弱)조절형으로서 미국을 대표로 한다. 그 특징으로는 정부가 경제와 사회생활의 기본에 대하여 자유방임 정책을 실시하고 일부분의 영역에서만 제한적인 간섭을 진행하는 것이다. 이러한 두 가지 유형의 모델은 그 발생과 존재의 배경요소가 있으며, 각자가 일단의 성공을 거두었다. 강조절형의 모델에서는 문화발전 전략, 문화산업정책 등이 진행될 것이다. 그러나 약조절형 행정모델을 실시한다면 이러한 문화행정활동이 존재하지 않을 것이다.

　　그런데 여기에서 다시 정부에 의한 문화예술에 대한 공적 지원의 유형을 3분화하면 다음과 같이 나눌 수 있다(中川幾郎, 2001: 105). 전술한 강조절형에 해당한다고 할 수 있는 유럽대륙형으로서 국가에 의한 직접지원이 중심이 되고,

정부 기관이 보조배분을 결정한다. 그리고 전술한 약조절형에 해당하는 미국형에서는 세제(稅制)에 의한 간접지원이 중심이 되며, 국민의 기부에 의한 투표를 실시한다. 이러한 두가지 유형을 극단으로 한 연속선상에서 그 중간형에 해당하는 사례가 영국·캐나다형으로서, 정부로부터 일정 거리를 두고 있는 예술평의회가 배분을 결정한다.

그리고 현재나 향후의 문화 활동은 시장경제에서 진행되는 문화 활동으로서 이는 문화행정의 현실적인 환경을 형성하였으며 문화행정에 결정적인 의의를 갖고 있다. 문화는 원래 인간의 아름다운 마음과 정신을 경작하는 의미가 있는데, 문화라는 단어의 근본적 함의이기도 하다. 그러나 상품경제의 발달과 산업생산방식의 출현에 따라 문화는 경제기능을 생산하였다. 문화의 경제기능에 대응하여, 본서에서는 문화의 원래의 뜻과 고유한 품격을 문화의 초경제기능이라고 보았다. 현대 문화정책, 즉 정부가 문화에 대한 거시적 관리의 최고 경지는 문화의 경제기능과 초경제기능을 동시에 실현하는 것이다. 만약 문화의 고유하고 초월적인 품격만 강조한다면 여러 가지 문화사업방안들은 현실성이 없는 유토피아 식의 방안으로 밖에 되지 않는다. 그러나 문화의 경제기능밖에 보지 못하고 문화를 순전히 경제수단보다 더 유효한 영리수단으로만 보는 것도 취할 바가 못 된다. 전자와 비교하여 볼 때, 후자는 문화가 경제건설을 위해 서비스를 제공하는 기능만 실현했지, 문화가 독립적으로 존재하는 가치를 무시하거나 희생하였다.

02

문화에 대한 정부 개입 논의

1 문화예술 목적론과 수단론

행정과 정책이 문화예술에 관여하는 데 두 가지의 양태가 있을 수 있다. 첫째, 문화예술을 관광객을 모으기 위한 것이나 경제활성화를 위한 것, 영리를 위한 것으로 생각하는 문화예술수단론이 그 하나이다. 또 다른 하나는 즐기는 것으로의 문화, 자기표현으로서의 문화라고 생각하는 문화예술목적론이다(中川幾郎, 1995: 125).

일반적으로, 예술은 그 자체가 대신할 수 없는 고유의 가치와 의의를 가지고, 동시에 또 사회 일반적(사회 여러 사람 전체의 것)인 재산이고, 사회 전체에서 유지·발전의 노력이 이루어져, 보호되고 지원되어야 한다는 견해가 있다. 여기에서 사회 전체라는 것은, 중앙·지방정부(公共)와 민간(기업·시민)의 모두를 포함한 범위를 의미한다. 게다가 민간의 지원이 약하거나 불공평한 경우에, 공공적 의사의 대행자라고 할 수 있는 정부나 준정부 단체가 더욱더 이것을 보호하고, 보강하고, 지원해야 한다는 창조(공급) 측 요청의 논리가 다음으로 등장한다.

그러나 이러한 논리에는 아직 극복해야 할 문제가 남아 있다. 첫 번째로는, 여기에서 말하는 예술에는, 상업 토대로 충분히 그 비용을 회수할 수 있는 것을 포함할 것인가 라는 문제이다. 또한 이른바 엔터테인먼트(오락)적인 분야도 포함할 것인지, 게다가 프로페셔널한 예술 활동의 수준이나 평가를 어떻게 시행할 것인지, 즉 대상이 되는 예술의 내용 정리가 필요한 것은 아닌가 라는 문제이다.

두 번째로는, 정부에 의한 지원(조성, 육성, 보조, 지원, 보호라는 다양한 호칭이 있지만, 다음에서는 '지원'으로 통일한다)의 합리적인 근거, 다시 말하면, 공공적인 지원의 합리적 근거를 어떠한 논리로 요구할 것인가 하는 것이다.

또, 정부에 의한 지원이 요청되는 한편, 정부가 직접 시행하는 예술 진흥 사업, 직접의 지원제도가 사상·표현의 자유에의 개입이라는 위험성을 내포하는 것도 예술가나 예술 단체로부터 지적되고 있어, 행정부 개입의 원칙 수립이 요청되고 있다. 정부에 의한 예술 문화에의 공적 지원은, 언뜻 보아도 이율배반적인 요구를 어떻게 다루어야 할 것인가 하는 문제도 깊이 관여하고 있다. 세 번째는 무엇보다도 그것을 누가 평가하고, 판단하고, 결정할 것인가 하는 문제이다.

이들 관점에서, 정부에 의한 직접 지원이 아닌, 정부로부터 일정한 정도 독립한 형태로 예술 문화에 진흥·지원을 시행하는 제도·기관·조직의 필요성을 의식하게 되었다. 이것은 국가만이 아닌 지방정부에 있어서도 마찬가지의 과제이다.

한편 국가와 지방자치단체를 통한 행정의 행동원리와 규범은 역시 공평성, 객관적 중립성, 타당성으로 집약할 수 있다고 할 수 있다. 문화예술이 공공정책으로 다루어질 때, 이 원리가 지나친 제약 조건이나 장애 조건으로서 작용하는 경우가 많다. 이것을 뛰어넘어 문화예술의 진흥과 조성, 공적 지원이 있어야 하는 것을 생각할 때, 다시 2가지의 개념에 대해서 검토해야 할 필요가 있다.

첫 번째는 '공공' 개념의 재검토이다. Public의 개념을 '공공'이라고 해석할 때, 우리들은 자칫하면 '정부의' 또는 '행정의'로 직결해서 이해하는 경향이 있다. 그 결과 공공성의 이해가 정부의 공평성, 중립성, 타당성의 원리 모두 중첩되는 경향이 있다. 그것만이 아니라, 공공성의 내용을 판정하는 것도 정부에 의존하는 경향이 된다. 오늘날, 정부(국가나 지방정부를 불문하고)가 자칫하면, 법원과 같이 공공성의 판정 기능을 요구하는 경향이 있다. 수많은 규제와 정부 통제에 길들여진 우리들의 감각을 다시 새롭게 해 '공공'개념을 재구축할 필요가 있다.

하버마스(Harbermas)가 지적한 바와 같이 공론장(Öffentlichkeit, public sphere)은 처음에는 프랑스의 살롱이나 영국의 커피하우스와 같은 문예적 공론장(Literary public sphere)에서 출발하여 정치적 공론장으로 발전하였다(Harbermas, 2001: 102). 즉 처음에는 문예적 비판의 중심지였다가 후에는 정치적 비판의 중심지로 되어갔다. 이렇게 문화예술과 공론장과 연관성이 있다.

그런데 하버마스는 근대시민 사회에 있어서 "시민적 공공성"의 내용을 다음과 같이 설명하고 있다. 결국 '시민'이란 사적인 직업인으로서 행동하는 것이 아니며, 국가 관료의 합법적인 지시에 복종의무를 갖는 것은 아니다. 동시에 시민 사회란 '국가'와 '사회'의 분리를 전제로 해서 양자를 접속하는 사회공간이고, 시민들은 그 속에서 '공개'된 토론에 따라서 '공론'을 형성하고, 국가 권력을 통제하는 활동을 전개한다. 따라서 시민적 공공성은 '비판적 공공성'인 것을 본질로 한다.

그런데 정부측도 사회 메커니즘으로의 국가 개입이 추진될 정도로, '공공의 복지', '공공 목적을 위한'이라는 형용을 붙여, 자칫하면 지나친 사회 개입이나 권리의 제한을 생기게 하는 경향이 있다. 하버마스는 이것을 '조작적 공공성'이라 부른다. 그리고 하버마스 자신은 "비판적 공공성과 단순하게 조작 목적을 위해 조직된 공공성과의 경쟁은 아직 결론을 보이고 있지 않다"라고 단정짓고 있다. 이 조작적 공공성에 대항해서 시민적 공공성이 형성되기 위한 필수조건은 정보의 공개와 광고, 여기에서 초래된 공론의 성립이기 때문이다.

두 번째는, 공공재, 준공공재, 사적재라는 재화의 모델 중에서 다양하게 분포하는 문화예술(재화·서비스)의 평가를 재정리하는 것이다. 충분하게 시장에서 취급될 수 있는 예술에서부터, 공공적 지원이 없이는 소멸될 수밖에 없는 희소예술, 공공적인 재산으로서의 우대해야 하는 예술, 사장될 수밖에 없는 예술에까지 다양하게 분포하고 있다. 또한 무대예술 등 대규모의 인원과 초기 투자경비를 필요로 하는 것에서부터, 개인적이고 경비도 소규모적인 예술 활동이 존재하고 있다.

2 문화예술의 공공재성

문화예술이 사적재인가 공공재인가? 문화예술이 선택적인 사익적 서비스의 범주로 볼 것인가, 아니면 문화예술이 사회의 정신적인 공통의 자산, 즉 공공재[1]

1) 지방자치단체 입장에서 보면, 예술은 질이 높은 시민생활, 질이 높은 현대도시를 창조해 가기 위한 중요한 열쇠의 하나가 된다. 21세기는 사람들의 생활스타일이 성숙화되어 생활이 예술화되어 가고, 지역의 질이나 정체성을 문화예술이 만드는 시대가 되었기 때문에, 예술

라고 볼 것인가?

　　문화예술을 순수한 공공재라고 하려면, 경제학적으로 말하는 순수공공재는 비배제성과 비경합성을 갖는 시장원리로는 제공될 수 없는 성질을 갖는다. 따라서 시장이외의 경제에 의해 유지되지 않으면 안 된다. 시장외 경제의 분담은 행정의 큰 역할일 것이다.

　　그러나 모든 문화예술이 시장원리의 밖에 있는 것은 아니다. 시장원리에 의해 공급되는 문화예술작품도 역시 많다. 따라서 문화예술작품은 사적재와 공적재의 중간에 위치하는 준공공재로 자리매김되고 있는 것이다(中川幾郎, 1995: 131). 그러나 사회적으로 '공공재산'으로서 인정된다는 것과 경제학적으로 '공공재'라는 것 사이에는 약간 틈이 있는 것 같다.

　　이하에서는 문화예술이 '공공재산'이 될 수 있는 조건에 대해 살펴보자. 대체로 모든 문화예술이 공공재산으로 선험적으로 존재할 리는 없다. 당연히 질이 좋을 수도 있고 나쁠 수도 있을 것이다. 프로와 아마추어의 활동이나 작품의 취급에 대해서도 일정한 정리가 필요하다. 문제는 여기에서 말하는 문화예술이 시민이나 사회의 공통 자산, 즉 '공공재산'으로서 인정되기 위한 조건이다. 이 조건은 누가 그것을 판정하여 지지할 것인가와 연결된다. 시장원리에 의해 문화예술 상품으로서의 유통시장이 판정한다면, 유명예술가나 인기예술작품만이 사회의 자산으로 인정되게 된다. 그렇지 않는다면 국가나 자치단체가 공공성을 판단하여 판정해야 한다면, 문화훈장이나 문화공로상의 공과는 차치하더라도 행정주도의 인정에는 당연히 비판이 따른다.

　　문화예술의 공공성을 결정하는 것은 행정도 시장(Market)도 아닌 국민이나 시민일 것이다(中川幾郎, 1995: 132). 그리고 그 위에 문화예술의 창조자와 감상자, 향수자와의 사이에 밀접한 비평관계, 커뮤니케이션이 존재하는 것이다. 예술가는 비평안을 갖는 감상자가 기르는 것이다. 또한 뛰어난 감상자를 다시 예술가가 기르는 상관관계도 있다.

　　예술가에게 앞으로 요구되는 것은 어느 지역이든 스스로도 지역사회에 살고, 시민으로서의 생활의식과 감수성을 갖는 것이다. 생활문화와 예술문화의 관

지원의 중점을 '소비'에서 '생산'으로 옮겨갈 필요가 있다(長洲一二, 中川幾郎, 1995: 130 재인용).

계를 고려할 때 또한 향수자, 감상자 혹은 비평가로서의 시민과의 관계를 고려할 때 생활자, 시민으로서의 공동성에 서는 것이 중요한 의미를 갖는다.

자신에게 시민성이 결여되고 생활자로서의 감수성도 결여되어 있는 예술가나 그 작품이 발현되거나 영원히 지속될 리는 없다. 생활과 예술에 관한 지금까지의 고전적인 논쟁이나 예술지상주의의 평가는 차치하고, 이것은 예술가의 중앙지향의 경향에 대한 비판과 함께, 예술가 자신에 부여되고 있는 과제이다(中川 幾郎, 1995: 133).

그러면 지역문화정책에서는 이 예술가와 시민과의 관계를 활성화하는 것이 상대적으로 용이하고, 자치단체 스스로 쌍방에 작용하는 것이 바람직하다. 설문조사이든지, 교류회 같은 사업기획위원회이든지 여러 가지 채널로의 커뮤니케이션이 고려될 수 있을 것이다. 이러한 것들 위에서 개개의 문화예술사업의 존재나 문화예술지원에 관한 강력한 시민적 합의가 형성되는 것이다.

이를 위해서는 행정(정책)도 문화예술에 관한 이해력, 감상능력, 비평능력을 축적하여야 한다. 그 위에 창조자인 예술가, 감상자 각자와의 커뮤니케이션 채널을 확보하고 스스로의 사업입지를 만들어갈 필요가 있다. 즉 행정과 예술가, 행정과 시민과의 사이에도 상호비평의 관계가 없어서는 안 된다.

이렇게 시민(감상자)과 행정, 예술가의 3자 간에 상호비평의 관계가 성립되어 있는 것이 문화예술정책에는 불가결한 것이다. 그렇지 않으면 특히 시민이나 예술가의 이기주의(Ego), 자의적인 문화예술행정으로 전락할 위험성이 생긴다. 따라서 행정은 이러한 커뮤니케이션 채널을 토대로 하여 시민의 요구에 부응하는 문화정책, 예술가의 과제제기에 부응하는 문화정책을 여러 가지로 조정하여 실행해야 할 것이다. 즉, 고객이 요구하는 과제를 실현해야 한다. 때로는 숨겨진 과제를 발굴하여 문제제기하고 필요한 과제로서의 문화예술정책을 제안하는 역할도 수반해야 할 것이다. 물론 이 커뮤니케이션 채널도 일부 특정한 사람들에 의해 고정되어서는 안 되고, 끊임없이 폭이 넓어지거나 혁신되어가지 않으면 안 된다.

03

문화예술에 대한
정부 개입의 정당화 논거

"배우가 연기를 잘 할 때는 돈이 필요할 때 제일 연기를 잘 한다" – 윤여정,
KBS 물팍도사 –

"월셋 방에서 딸을 키우던 시절, 돈이 없어서 영어과외를 할까 무슨 알바를
할까 고민할 때 어느 출판사 사장님이 선금 150만 원을 주면서 다 쓰면 나머
지 150만 원 총 300만 원을 준다고 하여 일단 선금으로 급한 불부터 끄고 글
을 써가는 데 돈이 떨어져 막막 썼다. 가난이라는 것은 모든 예술가의 동력이
다. 돈이 없다는 것이 가장 큰 원동력이었다. 나(공지영)에게 가장 큰 원동력
이 되었던 것은 가난이었다. 7년 절필 후 다시 책을 쓰게 된 계기는 아이들의
학비를 벌어야 하기 때문이었다. 교외 주공아파트에서 딸과 같이 살면서 딸이
깰까봐 스탠드에 수건을 덮고 글을 쓰기도 했고, 소리 때문에 타자기 밑에 수
건을 겹겹이 깔았던 어려웠던 생활 속에서 글쓰기와 육아를 병행해야했던 힘
든 시기에 글을 썼다. 이 때 출간된 '무쏘의 뿔처럼 혼자서 가라'는 90만부 이
상이 팔렸다" – 공지영, KBS, 물팍도사 –

"고인이 된 이후 나온 김현식의 7집 [Self Portrait](1996)의 인트로. 그가 생
전에 라디오에 출연해 털어놨던 이런저런 이야기들이 편집되어 흘러나온다.
"건강이라는 게 한 번 나빠지면 회복하기 힘들다"고 말하는 그에게, 어느 DJ
가 일생의 소원을 물으니 참 무기력한 답을 준다. "목소리가 사실 갔거든요.

제일 바라는 게 그거죠." 어린 시절의 기억도 털어놓는다. 서울과 시골을 오가며 살았던 유년 시절의 그는 전학할 때마다 놀림을 당했고, 그럴 때마다 싸웠고 또 외로워했다고 말한다. 그 싸움과 외로움은 곧 노래가 됐다. "음악을 시작했을 때 라면으로 끼니를 때우던 시절이 있었다. 배가 고파야 노래가 더 잘 됐던 것 같다. 나는 경험이 많은 사람이다. 특히 방황, 좌절 등 여러 가지 좀 나쁜 경험이 많은 편이다." – 김현식 '내 사랑 내 곁에'(1991) –

H.O.T 문희준은 데뷔 전 화장실도 없는 3평짜리 집에서 가족 4명이 살았다는데, "집에 집착하는 편이라 돈이 생기면 무조건 집을 샀다. 현재 집이 여러 채 있다"고 말해 방송 프로그램 출연진들을 놀라게 했다. "H.O.T 활동시절 광고도 많이 찍었는데 최고 몸값이 15억 원이었다. 지금으로 치면 40억 원 상당이다"면서 "그때 1억 2천만 원에 산 집이 지금은 10억 원 가량 한다"고 덧붙였다. 한편 소속사 SM엔터테인먼트의 수입도 공개했다. 문희준은 "이수만 사장님이 3천만 원을 대출해서 H.O.T를 제작했다"면서 "처음에는 사무실이 잠실의 2층 연립주택이었는데 1집 대박 후 방배동으로 이사를 갔고 2집 때 청담동에 위치한 4층짜리 건물로 옮겼다"라고 말했다. – SBS TV '밤이면 밤마다'(2011.2.28.) –

미국에 실리콘밸리가 조성될 당시 이 단지에 입주하는 거의 모든 기업은 정부의 지원 하에 설립되었다. 그러나 이 대규모 프로젝트는 적극적인 정부의 지원으로 입주사업자들이 안이하여 제대로 경쟁력을 갖추지 못한 상태에서 진행되었다. 이런 이유로 정부에서는 더 이상 투자가치가 없다고 판단하여 지원을 중단하자 오히려 실리콘밸리는 성공하기 시작하였다. 이른바 정부 자금을 받는 벤처산업은 70~80%가 망한다는 사실을 증명한 셈이다. 1983년 '미래산업'이라는 반도체 장비 제조업을 창업한 정문술씨는 매년 20%씩 성장하여 2002년에 KAIST에 200억을 기증하기도 했는데, 그의 경영철학 중 하나는 정부의 지원을 받지 말고, 은행에서 차입하지도 말라는 것이다. – 유희열, (2003: 136–137) –

문화예술에 대한 공적 지원의 정부 개입에 대해서도 완전한 합의가 이뤄진 것은 아니다. 문화예술에 대한 공적 지원을 반대하는 연구자들의 견해도 있다 (DiMaggio & Uscem, 1978; Crane, 2002; 정홍익외, 2008: 22 재인용). 첫째, 개인주의를 전제로 하는 자본주의 시장에서 예술가들도 다른 직업인들과 마찬가지로 스스로 자립해야 한다. 둘째, 예술이 공적 지원을 정당화해줄 정도의 사회적 효용을 증명할 수 없다. 셋째, 계속적으로 변하는 상황에서 예술의 질을 규명하는 것은 불가능하다. 넷째, 정부가 대중의 미적 욕구까지 충족시켜 줄 책임은 없고 현재 유지되고 있는 공적 지원도 문화관련 이익집단들의 로비 결과에 불과하다. 다섯째, 공적 지원의 혜택은 극소수 일부 문화예술 관련 엘리트들에게 돌아갈 뿐이다. 여섯째, 정부가 선택한 예술 지원을 정부가 납세자들에게 정당화시킬 정치사회적 이유가 존재하지 않는다.

그런데 오늘날 문화예술에 대한 국가의 지원은 매우 보편적인 현상이다. 대부분의 국가는 다양한 지원정책을 통해서 예술의 진흥과 보호·육성에 힘쓰고 있다(구광모, 1999). 국가는 직접 예술의 창작을 선도하기도 하고 혹은 재정 지원 등을 통해 간접적으로 후원하기도 한다. 그렇다면 예술에 대한 공적 지원의 근거는 과연 무엇인가? 예술에 대한 공적 지원의 당위성은 첫째, 예술 자체가 지니는 '좋은 가치들' 때문이다. 즉 예술은 감동과 즐거움, 삶의 의미 등의 개인적 가치, 정체성 부여의 사회적 가치, 부수적인 경제적 가치를 발생시키기 때문이다. 둘째, 예술이 지니는 '시장실패'의 가능성 때문이다. 즉 시장논리에만 의존할 경우 순수예술이나 전통문화 등의 분야는 도태될 가능성이 크고, 예술의 생산유통, 소비에 있어 왜곡이 발생할 가능성이 크기 때문이다(김정수, 2006). 따라서 국가차원의 공적 지원의 필요성이 발생한다(Zimmer & Toepler, 1999; Frey, 2003; Jowell, 2004).

문화예술분야에 대한 국가지원의 당위적 정당성에 동의할 경우 필연적으로 "누구를 대상으로 무엇을 어떻게 지원할 것인가"의 물음이 제기된다. 왜냐하면 공적 지원의 대상은 그 성격상 제한적일 수밖에 없기 때문이다. 그런데 문화는 이데올로기적 성격을 강하게 지니고 있기 때문에 사회구성체의 유지 및 변화에 영향을 미친다. 즉 문화란 단순히 정신이나 관념의 산물도, 한 집단이나 사회의 생활방식도 아니며, 지배를 영속시키는 제도와 관행을 의미한다. 동일한 논리로

문화를 이데올로기로 이해할 때 문화를 통한 사회변혁의 가능성이 발생하는 것이다(김누리, 2006: 248-252). 따라서 문화예술에 대한 공적 지원은 정권의 이데올로기를 강화하는 매우 효율적이고도 은밀한 수단이 될 수 있다(한승준, 2010: 211-21).

대부분의 국가에서 문화예술지원정책에 있어 정치적 요소는 오랫동안 중요한 영향 요인으로 작용해 왔다. 즉 대부분의 국가에서 문화예술지원정책이 변화되는 중요한 분기점에는 항상 정권교체라는 요인이 존재했다(양혜원, 2009). 이에 따라 국가의 예술지원 방식을국가주도형 방식에서 민간주도형 방식으로 변경함으로써 정부의 개입을 점차 줄여나가려는 노력이 전 세계적인 경향성이 존재한다(전병태, 2005: 85).

우리나라를 비롯하여 많은 나라들이 중앙정부 및 지방정부 차원에서 문화정책(행정) 업무를 담당하는 기관과 부서들을 두고 있다. 그러나 현실적으로 문화정책기관이 존재한다는 사실이 자동적으로 그 존재의 정당성을 입증하는 것은 아니다. 그렇다면 문화정책이라는 것이 왜 있어야 하는가? 정부가 문화와 관련된 활동영역에 개입해야 할 논거는 무엇인지에 대해서 이하에서 살펴보기로 한다.

1 가치재

1) 가치재인가 사치재인가

예술이 가치재인가, 사치재인가?[2] 가치욕구(Merit wants)는 시장을 통해서

[2] 문화와 예술은 '사치재'라는 일반적 인식이 과연 사실일까? 다음의 사진을 한번 보자.
이 사진은 아프가니스탄을 점령했던 탈레반 정권이 2001년 축출된 직후에 수도 카불에서 있었던 소동을 찍은 것이다. 이 장면은 과연 어떤 상황이었을까? 아마도 굶주린 주민들이 식량배급을 서로 먼저 받기 위해 창고에 한꺼번에 몰려들어 아우성치는 모습이 아닐까 짐작할 수도 있다. 하지만 이 사진 속의 사람들은 식량이나 생필품을 배급받기 위해 몰려드는 난민들이 아니다. 실은 영화를 보기 위해 극장에 서로 먼저 들어가려고 애쓰는 사람들이다. 탈레

도 충족되겠지만 개인들의 자발적인 선택에 의해서는 일정수전 이상의 바람직한 상태까지 소비되지 않는 재화, 서비스를 전제로 한다. 정부는 이런 재화가 국민 경제활동에 있어 외로운 외부성(Externality)을 갖고 있는 가치재(Merit goods)라 판단할 경우, 그 생산과 소비를 촉진하는 정부지출을 하게 된다. 문화

반 집권 기간 내내 아프가니스탄에서는 일체의 오락이 금지되었다. 그런데 5년 만에 영화관이 다시 문을 열자 그동안 문화생활에 굶주렸던 수많은 사람들이 영화를 보기 위해 구름떼처럼 몰려들었던 것이다. 경찰이 과도하게 흥분한 관중을 통제하는 과정에서 2명이 체포되기도 했다고 한다.

이것이 무엇을 말해주는가? 이 사진은 사실 '문화적 굶주림'이 얼마나 참기 어려운 고통인가를 그 어떤 학문적 이론들보다 더 극명하게 보여주고 있다. 먹을 것을 먹지 못한 배고픔이나 마실 것을 마시지 못한 목마름 못지않게 문화적인 허기짐과 갈증 또한 인간의 근원적 욕망 중의 하나라는 것이다. 문화·예술에 대한 욕구는 '배부르고 등 따뜻한' 한량들이나 즐기는 사치라는 생각은 잘못된 착각이다.

아프가니스탄의 경제수준은 우리나라와는 비교가 안 될 정도로 열악하다. 만약 문화·예술에 대한 사회적 통념이 참이라면 그토록 가난한 나라의 가난한 주민들이 식량도 아니고 한낱 영화 한 편을 보기 위해 아귀다툼하듯 소동을 벌이는 일은 있을 수 없을 것이다. 따라서 경제발전이나 의식주 수준이 낮으면 문화생활에 대한 갈망도 약하리라는 생각은 실상 잘못된 착각이라고 할 수 있다. 신체적 만족을 주는 의식주와 정신적 만족을 주는 문화·예술은 인간에게 똑같이 중요하고 근본적인 욕망인 것이다.그렇다면 문화와 예술이 '있으면 좋고 없어도 그만'인 '사치재'라는 잘못된 인식은 왜 그렇게 널리 퍼져있는 것일까? 우선 사람들의 소비지출 패턴에 대한 통계자료를 보면 사실 욕구단계론적 시각이 맞는 것처럼 보이기도 한다. 실제로 IMF 사태 직후인 1998년의 통계에 의하면 평균 소득이 전년도 대비 6.7% 감소되었을 때, 주거비는 8%, 주식비는 8.8% 줄어든 반면 교양·오락비는 약 세 배 가까운 22.6%나 줄어들었다. 이 자료를 근거로 문화생활에 대한 지출은 소득탄력성이 매우 큰, 전형적인 '사치재'의 특성을 가지고 있다고 해석할 수도 있다. 그런데 문제는 소비지출이라는 외부로 드러나는 행태로부터 사람들의 내면에 있는 생각을 유추하는 데 있어 심각한 왜곡이 있을 수 있다는 사실이다. 문화·예술에 대한 소비지출이 줄었다고 해서 반드시 문화·예술에 대한 개개인의 관심이 줄었다고는 할 수 없다. 오히려 문화소비가 줄어들었기 때문에 문화에 대한 갈급함은 더욱 심해졌을 가능성이 크다. 또한 개인적으로 비용을 지불하지 않더라도 문화·예술을 향유할 수 있는 길은 얼마든지 널려있다. 따라서 소비지출에 대한 통계자료에 근거해서 문화·예술을 사치재라고 단정하는 것은 정확한 해석이 아니다김정수, 2015.7.6. 아르코 vol 289).

예술을 사치재로 보는 것은 착각이다. 예술은 여유있을 때나 즐기는 것이 아니다. 우리 삶에서 문화예술은 어떤 의미와 가치를 갖는가? 우리는 많은 것들을 놓치며 살아간다. 예술은 우리가 알고 느끼는 것을 보다 섬세하게 관찰하고 분명한 형태로 드러낸다. 말이나 글, 그림이나 소리, 몸으로 표현할 때, 우리는 우리가 경험한 것들을 보다 확실히, 또는 새로운 시각에서 보고 느낄 수 있다. 예술창작이나 예술감상 행위를 통해 비록 작품에 공감하지 못하더라도, 세상의 다양성을 직관적으로 이해할 수도 있다. 이를 통해 상상력이나 생각의 지평이 넓어지고, 따로 또 같이 존재하는 법을 배울 수 있다.

2) 불황시대의 예술지원정책의 논거

개인이든 사회든 경제적인 어려움이 닥치면 문화예술에 대한 관심과 소비지출이 줄어드는 경향이 있다고 한다. 하지만 국가 정책적 차원에서 보자면 경제가 어려울수록 문화·예술에 대한 보다 적극적인 지원이 필요하다고 할 수 있다.

역사적으로 가장 유명한 경제 위기는 1930년대 미국의 대공황이라 할 수 있다. 1929년 뉴욕 증시의 붕괴로 촉발된 대공황은 미국 경제를 순식간에 암흑지경으로 만들었다. 당시 미국의 루즈벨트 대통령은 영국 경제학자 케인즈의 조언하에 정부의 대규모 재정지출을 골자로 하는 소위 뉴딜정책을 시행하여 경제회생의 물꼬를 텄다. 뉴딜정책의 핵심은 마치 펌프로 물을 퍼 올리기 전에 먼저 마중물을 붓듯이 정부가 먼저 돈을 풀어 시장이 다시 제대로 작동하게 도와주는 것이었다. 대규모 공공취로사업들을 통하여 수많은 실직자들에게 일자리가 제공되었고, 이들이 받은 임금으로 상품을 구매하게 됨으로써 공장들이 다시 가동되어 일자리가 다시 늘어나고 결국 경제가 회복되었던 것이다(이하 김정수, 2015 재인용).[3]

그런데 특기할만한 점은 당시 예술가들에게 일자리를 제공하기 위한 예술뉴딜정책이 동시에 시행되었다는 사실이다. 예술뉴딜정책의 기조는 정부가 예술가들에게 일거리를 제공하는 한편 예술가들이 만들어내는 작품들을 사회공동체

3) 김정수. 2015. 경제 불황 시대의 예술정책. 웹진 아르코.

의 자산으로 삼는다는 것이었다. 이러한 취지하에 미술, 연극, 음악, 문학 등을 지원하는 연방 예술 프로그램(Federal Art Program, FAP)이 수립되었고, 보다 구체적인 사업으로 공공예술사업 프로젝트(Public Works of Art Project, PWAP)가 시행되었다. 그리하여 1,400여 개의 공공미술 지원사업에 미술가들이 참여하였고, 3,750명의 화가와 조각가들에 의해 신축 공공건물 장식을 위한 15,600점 이상의 벽화와 조각 작품이 제작되었다. 연방 연극 프로젝트의 일환으로는 연극단체의 전국 순회공연을 위해 12,700여 명을 고용하였고, 음악인들에게는 공교육 음악 프로그램으로 진행한 공연 및 예술교육에 참여하도록 했다.

　　예술 뉴딜정책을 통해 당시 미국 정부는 생계를 위협받던 수천 명의 예술가들에게 일자리를 제공하였으며 그로 인하여 약 225,000개의 공공성이 있는 예술작품이 만들어졌다고 평가된다. 이 정책에 의해 탄생한 작품들은 대개 벽화, 공공시설물의 개선, 사진 기록집, 영상 기록물 등이었다. 이와는 별도로 미국농업안정국의 의뢰를 받아 당시 농촌지역의 피폐해진 모습을 기록하는 사업에 유명 사진작가들이 참여하기도 하였다. 또한 지금도 활발한 연주활동으로 명성을 얻고 있는 오클라호마 심포니 오케스트라, 유타 심포니 오케스트라 등도 당시 연방 음악 프로젝트의 성공사례로 꼽히고 있다.

　　그렇다면 예술정책 관점에서 볼 때 1930년대 미국 예술뉴딜정책의 의의는 무엇일까? 예술에 대한 공적 지원은 공금이 투입되는 것이기 때문에 일반 개인이나 기업의 예술 지원과는 근본적으로 차이가 난다. 즉 사적인 자금이 아닌 '국민 모두의 돈'이 투입되는 사업이기에 반드시 사회공동체 전체를 위한 공공의 이익이 확보되어야만 한다는 것이다. 단지 예술가가 굶어 죽지 않도록 생계비를 대준다는 식의 지원은 복지정책이라면 모를까 예술정책 차원에서는 그 정당성을 인정하기 어렵다. 물론 예술을 통해 사회공동체의 공익이 증진되기 위해서는 먼저 예술가들이 최소한의 생계를 꾸려나갈 수 있어야 한다는 것은 당연하다. 하지만 예술가 자신만이 홀로 만족하고 즐기는 혹은 소위 '예술을 위한 예술' 식의 활동을 위해 '국민 모두의 돈'이 투입되는 것은 용납될 수 없다. 그런데 미국의 예술뉴딜정책은 정부가 예술가들에게 일자리를 제공하되 그들의 창작 활동이 공공의 가치와 목적을 지향하도록 프로그램을 설계하였다. 극심한 경제 불황 속에서 예술시장은 크게 위축되었고 수많은 예술가들이 생계를 위협받고 있었

다. 이때 예술뉴딜정책은 예술가들이 필요로 하였던 돈과 일할 수 있는 기회를 제공해주었다. 그리고 그들은 사회와 대중을 위한 작품 활동을 함으로써 그 대가를 지불했던 것이다.

이처럼 미국 대공황기의 예술뉴딜정책은 예술가와 대중 모두의 이익을 추구했다는 점에서 그 의의를 찾을 수 있다. 당시 예술뉴딜프로젝트의 총 책임자였던 에드워드 브루스는 이 프로젝트는 미국을 위해 만들어졌으며 많은 사람들이 볼 수 있도록 더 많은 장소에 예술작품들이 만들어지기를 기대한다고 천명하였다. 예술뉴딜프로젝트를 통하여 만들어진 작품들은 일반적으로 미국적 풍광을 담아내고 있다고 평가된다. 그 중에는 나바호 인디언의 러그, 도자기, 제의용 나무 조각, 벽화 장식 등도 포함되어 있으며, 공공예술프로젝트의 진행 과정, 도시의 슬럼가, 농장, 역사적 행사 등 뉴딜정책의 단면들을 보여주는 사진들도 포함되어 있다. 뿐만 아니라 문화·예술의 향유 기회를 전국적으로 확장시킴으로써 지방 소도시의 주민들까지도 예술의 능동적인 수요자로 변화될 수 있는 기반을 조성하고자 하였다. 이처럼 예술뉴딜정책은 단순한 예술인 고용 창출을 넘어 '예술의 사회적 가치 제고'를 정책 목표로 지향했다는 점에서 예술에 대한 공적 지원의 좋은 모델로 평가된다.

개인이나 국가나 그저 돈만 많다고 행복해지는 것은 아니다. 품격 있는 사회를 이루어나가기 위해서는 문화와 예술이 활짝 꽃피우도록 가꾸어나가는 것이 필요하다. 경제 불황은 분명 극복되어야 할 중대 과제이긴 하지만 균형 잡힌 진정한 사회 발전을 위해서는 문화와 예술이 도외시되어서는 안 된다. 그렇다면 문화·예술로 풍요로운 사회를 지향함에 있어서 염두에 두어야 할 것은 무엇일까?

첫째, 경제 불황 시기에는 마치 펌프 작동을 위해 마중물이 필요하듯 문화·예술에 대한 공적 지원이 더욱 절실히 요청된다. 경제가 호황이라면 시장에서 예술에 대한 충분한 수요가 존재할 것이며 또한 개인·기업의 후원도 비교적 넉넉할 것이라 기대할 수 있다. 그러나 경제 상황이 악화되면 예술 및 예술가에 대한 돈줄이 마르게 되고 아울러 감상 기회도 줄어든다. 그런데 문화·예술에 대한 인간의 본능적 갈망을 고려할 때 이러한 상황은 사회공동체의 행복이 크게 위축됨을 의미한다. 정부의 책임이 발생하는 것이 바로 이 지점이다. 공익의 수호자요 국민의 머슴인 정부는 마땅히 국민의 문화적 행복 증진을 위해 노력할

의무가 있다. 미국의 뉴딜정책에서 보았듯이 펌프에 마중물을 붓듯 정부가 먼저 예술 지원을 위해 공금을 투입한다면 문화·예술의 자생적 발전의 단초가 될 수 있다. 특히 공적 지원을 통해 생산된 공공예술은 시민들의 일상생활을 다양한 예술에 둘러싸이게 만든다. 그리되면 부지불식간에 사람들의 예술적 취향이 다양하게 형성·발전될 것이며, 이는 다시 예술에 대한 시민들의 자발적 수요와 소비를 촉진시키는 효과를 낳게 될 것이다.

둘째, 공적 지원을 받는 예술가들은 자신들이 사회공동체의 일원으로서 공동체 전체를 위한 사회적 책임이 있음을 명심해야 한다. 즉 '국민 모두의 돈'으로 지원받는 예술가는 마땅히 '공동체를 위한 예술'을 지향해야지 자기 혼자서만 도취하는 '예술을 위한 예술'을 고집해서는 안 된다. 때로는 예술가 자신의 눈높이를 일반 시민들의 눈높이에 맞추기도 해야 한다. 이는 결코 예술 창작과 표현의 자유가 억압되어도 좋다는 것이 아니다. 순전히 자기 마음대로 창작 활동을 하고 싶은 예술가는 공적 지원을 받지 않으면 된다. 정부가 제공하는 공적 지원은 결코 강요가 아니라 본인 스스로의 선택으로 신청한 예술가들을 대상으로 하는 것이다. '국민 모두의 공금'을 받기로 작정한 이상, 공동체는 안중에도 없이 그저 자유로운 예술가로 남겠다고 고집을 부려서는 안 된다.

마지막으로 예술에 대한 투자는 '아름다운 낭비'일 수 있음을 인정해야 한다. 공적 자금이 투입되는 사업에는 반드시 사회적 공익 실현이라는 정당성이 있어야 한다. 그렇다면 과연 예술에 대한 공적 지원은 그만한 효과가 있는 것일까? 예술뉴딜정책의 효과에는 새로이 창출된 일자리 수와 같이 가시적이고 계량화가 가능한 효과도 있지만, 비가시적, 비계량적, 비경제적 효과들도 있다. 공공미술을 통해 아름답게 꾸며진 거리를 거닐면서 느끼는 기쁨, 예술 교육을 통해 발굴된 아이들의 예술적 소양과 취향, 찾아가는 예술을 통해 소외 계층 주민들이 받는 감동과 즐거움 등은 눈에 보이지도 않고 돈으로 환산할 수도 없지만, 매우 중요한 공공의 이익이 아닐 수 없다.

모든 공공 지원 사업의 결과를 경제적 효율성이라는 잣대로만 평가하려 든다면 자칫 예술지원정책의 대부분이 심각한 낭비로 비쳐질 수도 있다. 하지만 예술에 대한 투자는 지금 당장 눈앞에 보이는 효과가 없다고 해서 곧 실패작이라고 단정 지어서는 안 된다. 성급한 판정은 자칫 싹이 트기도 전에 씨앗을 파헤쳐

버리는 우를 범하는 것일 수 있다. 예술은 창의성이 핵심이기 때문에 본질적으로 예측 가능성이나 규격성과는 거리가 멀 수밖에 없다. 사실 예술에 대한 지원과 투자는 그 효과가 눈에 잘 안보이기도 하고 장래의 성과도 불확실하기 때문에 자칫 불필요한 '낭비'로 여겨질 수 있다. 하지만 장애인이나 노약자에 대한 복지 사업처럼 경제적 효율성 관점에서는 낭비처럼 보일 수 있지만 사회적으로 반드시 필요한 지출이 있다. 사회적 약자들에 대한 복지비 지출이 '거룩한 낭비'라면, 문화와 예술에 대한 공적 지원은 '아름다운 낭비'라고 부를 수 있다. 이러한 낭비는 헛되이 버리는 돈이 아니라 사람들을 즐겁게 해주는 '낭비'인 것이다.

2 보몰과 보웬의 외부효과

　문화예술문화에 관한 정부(국가·지방자치체)의 공적 지원(조성·보조·보호)의 방식을 둘러싸고 보몰(Baumol)과 보웬(Bowen)의 '무대예술과 경제의 딜레마' 이래, 점차 논의가 이루어져 왔다.

　보몰과 보웬은 미국의 연극, 오페라, 음악, 무용 등 공연예술부문의 재정적 문제를 생산성 격차에 기인한 것으로 보고, 이 부분에 대한 공공지원의 필요성을 주장하고 있다(Baumol & Bowen, 1966). 제조업과 달리 문화예술부문의 경우 기계적 설비나 기술에 의해 시간당 산출량이 증가할 여지가 별로 많지 않다. 다른 산업부문에 비하여 문화예술부문은 상대적으로 떨어지는 생산성 때문에 그 생산 비용이 지속적으로 상승하게 되고 이러한 비용상승을 정부의 지원이나 보조를 통해서 보완할 수밖에 없다는 것이다. 보몰과 보웬은 현재 예술에 대한 매우 제한된 관객은 제한된 기호의 결과가 아니라, 많은 사람들이 예술을 감상하는 방법을 배울 수 있는 기회가 거부되어 왔기 때문에 문화 소외계층의 예술경험 기회를 증진시키기 위해 정부의 정책적 지원이 필요하다고 주장하였다 (Baumol and Bowen, 1966: 379).

　보몰(Baumol, 1967)의 구조적 부담 가설(Structural burden hypothesis)에 의하면, 경제발전으로 소득이 증가하면 서비스재에 대한 수요가 증가하는 반면, 서

비스 산업의 생산성 증가는 제조업에 비하여 저조하게 되어 서비스재의 가격 상승률이 높아진다. 따라서 노동은 제조업에서 점차 서비스 산업으로 이전되고 생산성이 낮은 서비스 산업에서의 생산이 증가하여 경제 전체의 성장률은 낮아진다. 보몰의 이론은 서비스업은 노동집약적으로 이루어지고 기술개발이 더딤으로 인해서 생산성 증가가 제조업에 비해 느리다는 특성에 기초를 두고 있다. 이 이론을 생산성 편향 가설(Productivity bias hypothesis) 또는 생산성 격차 가설이라고 부른다.

문화예술에 대한 정부의 공적 지원의 논거에 대해서, 보몰과 보웰은 '무대 예술과 경제의 딜레마' 제16장 공적 지원의 이론적 근거에 대해서의 서론에 이렇게 쓰고 있다.

> "무대 예술이 미국 문화에 공헌하고, 그 자체가 가치 있는 목적이라는 확신이 있다면, 정부로 대표되는 사회의 책임은 명확하다고 할 수 있다. 논의는 단순하다. 만약 예술이 자기 자신의 실패가 원인이 아닌데도 공적 지원이 이루어지지 않아 살아남지 못한다면, 필요한 지원은 시행되어야 한다".

예술문화 지원 혹은 공적 책임으로서의 문화예술 진흥에 관한 논거로서는 이상의 논의가 가장 유명하고 가장 유력할 것이다. 그러나 자칫하면 문화예술의 존재 자체가 자명한 것처럼, 문화정책의 존재나 공공 예술 행정의 현상을, 너무나 자명한 것으로 무비판적으로 바라보고 있지는 않은지 다시 생각해 볼 일이다. 또한 예술가나 예술 단체도 예술에 대한 공적 지원 혹은 공적인 문화 진흥의 필요성을 역설함에 있어서, 이 논거만을 꼭 지켜야 한다고 하나의 목소리로 시종일관하고 있는 것은 아닌지 생각해봐야 한다. 정부지원이 있어야만 예술 활동이 생산되는가?

보몰과 보웰 저서 제16장에 의하면 예술은 그 자체가 가치 있는 목적이라는 확신을 전제로 쓰여져 있기는 하지만, 그렇다고 하더라도 정부가 문화예술에 더욱 더 지원을 해야 한다는 확신은 결코 나라마다 공통이 되는 것은 아니다. 미국 사회의 이러한 상황 속에서 이 확신을 얼마나 보강할 것인가. 특히 미국이 아닌 우리나라에도 그대로 적합할 것인가. 미국에서는 문화예술에 관해서 공적

지원보다도 민간 지원의 비율이 높고, 공적 지원이 부족하고, 동시에 예술에 대한 공적 지원에 대한 인식이 일반적으로 공통되지 않는 현상이 있다.

보몰과 보웬은 공적 지원을 변호하는 논거로서, '예술 활동의 본원적 가치'를 들어, 공적 지원에 반대하는 고전적인 논의인 '예술에의 지출보다도 빈곤대책이나 복지로의 지출이 우선한다'는 논의나, 정부지원이 오로지 민간 자금을 배제한다고 하는 논의를 배척하고 있다. 또한 공적 지원이 정부의 공적 통제를 의미한다고 하는 논의에 대해서도 실증적으로는 근거 없는 논의로 간주되고 있다.

다음으로 예술 활동과 같은 비영리 활동에 대한 정부 보조금을 합리적으로 변호할 수 있는 이유를 3가지 들고 있다. 그것은, i) 기회 불평등의 시정 ii)미성년자 교육 iii) 공공재 혹은 준공공재로서의 성격이다. 일반적인 공공재의 정의에 따르면, 비경합성(Non rivalryness), 비배제성(Non excludability)을 가지는 것이 순수 공공재이지만, 이 성질 어느 쪽도 만족하지 않은 경우나 불완전한 것을 준공공재라고 부른다. 이 중에서도, '혼합재'는 거기에서 얻어진 이익의 일부가 민간재와 같이 분할 가능하고, 일부가 공공재와 같이 집합소비의 성질이 있는 것을 말한다. 특히 무대 예술에 대해서는 '혼합 서비스(재)'로서 시장 메커니즘과 공적 공급의 균형을 배려해야하는 것이라고 결론짓고 있다.

그리고 서두에서 '예술 활동 본원적 가치'에 대응하는 내용이라 할 수 있는 문화예술에서 유래하는 일반적 편익을 다음과 같이 4가지로 들고 있다.

① 무대예술이 국가에 초래하는 품위와 위신
② 문화 활동이 주변 사업(Business)에 초래하는 이점
③ 장래 세대에의 이익
④ 교육적 공헌

이들 논지의 일반적 타당성은 승인할 수 있다. 그러나 그것이 어디까지나 이론적인 편익으로서 추상화된 가치 논제이고, 이 가치를 인식하고 구체적으로 시스템 중에서 평가할 수 있는 주체가 필요하게 된다.

그것도 또한 정부의 일이라고 한다면, 문화예술에 관계하는 정부 공직자는 고독한 계명군주나 숭고한 귀족 정신을 갖는 주인이어야 한다. 결국 이런 간소

한 논리로 문화정책이나 공공 문화사업의 현장에서는, 담당자의 철학과 자질을 묻는 것일 뿐이다. '국가적 위신'이나 '국민적 독자성'의 원천으로서의 예술문화를 주된 것으로 의식하고 있는 국가야 어찌 되었든, 고객이나 예술가와 직접 대면하는 지역문화행정의 현장에서는 심각한 문제가 된다. 어쨌든 이 역시 불충분하고 이대로는 사용할 수 없기 때문이다.

또한 예술은 '보다 훌륭한 시민', '보다 풍성한 공동체'를 만들고, '공동체 전체에 보편적인 편익'을 가져오므로, 예술은 공공재이고, 정부의 지출이 이루어져야 한다는 보몰과 보웬의 간결한 논리는, 우리나라에서는 난관에 빠질 수밖에 없다. 그것은 예술을 이해하고, 감상하고, 비평하고, 지지하거나 지지하지 않는 자립적인 '시민'과 '공동체'의 성격적인 차이에서 유래한다. 오히려 실체적으로 반응이 있는 '시민'과 '공동체'의 미확립 또는 부존재가 걸림돌이 되고 있기 때문이다. 즉 이것은 정부 내지는 정부 이외의, 누가 그것을 '공공재'를 통해서 공적 개입과 공적 지원 제도 속에서 평가할 것인가라는 해결할 수 없는 문제인 것이다.

한편 보몰의 비용질병 이론(1965, 1967)은 전술한 보몰의 생산성 편향가설(또는 구조적 부담가설)을 비용에 초점을 두어 설명한 이론이다(Sparviero, 2009: 239-252; 권호영, 2011: 4-5 재인용). 비용질병 이론[4]에 의하면, 생산과정에서 기계 등 다른 요소로 대체할 수 없는 노동 투입에 의존하는 서비스업의 생산성 증가는 제조업과 같이 기계로 대체되거나 자동화할 수 있는 산업의 생산성 증가에 미치지 못하게 된다. 소득이 증가함에 따라 서비스재와 공산품의 수요가 증가하여, 서비스재의 가격이 공산품 가격보다 빠르게 상승한다는 것이다.

보몰은 비용질병 이론을 개선한다(1987, 1985). 음악 연주의 생산성은 증가하지 않았지만, 녹음하여 음반, 방송, CD, 파일 등으로 배급됨에 따라서 소비 측면에서 산출량은 급증하고, 기술 혁신으로 음악의 연주 서비스는 시간 이동과 공간 이동이 가능해졌고, 음악 소비를 저렴한 가격으로 가능하게 된다는 것이

4) 비용질병의 사례를 들어본다면, '모차르트 현악 4중주'를 연주하려면 1790년이나 지금이나 4명의 연주자가 똑같이 필요하다. 런던 드루리 레인 극장의 1770년대 시즌의 공연비용과 1960년대 초반 로열 셰익스피어 극장의 시즌 공연비용을 비교한 결과, 영국의 일반 물가수준은 6.2배 상승하는 동안 공연비용은 13.6배 증가(보몰, 1967에서 든 사례)하였다. 1843년에서 1964년까지 121년 동안 미국 물가는 4배 올랐지만, 뉴욕 필하모니 오케스트라의 공연 입장료는 20배 상승하였다.

다. 보몰(1985, 1987)은 현악 4중주에 초점을 두지 않고 방송 부문과 컴퓨터 산업에 초점을 두었다.

보몰이 비용질병 이론을 재구성함에 따라 나타난 변화는, 일부 서비스 산업은 제조업보다도 생산성 증가가 빠를 수 있으며, 한때 생산성이 낮은 산업이 기술의 발전으로 생산성이 빠르게 증가할 수 있다는 것이다. 보몰(1966)은 생산성이 낮은 산업으로 공연예술, 자동차 수리, 건강 검진, 교육, 우편서비스, 자동차 보험, 장애인 보살피기를 들었다.

3 프레이(Frey) · 폼머레네(Pommerehne) 그리고 헤일브런(Heilbrun) · 그레이(Gray)의 외부효과

일반적으로 문화예술의 가치는 크게 본원적 가치와 부가적 가치로 나눠 생각해 볼 수 있다(김정수, 2003 재인용). 문화의 본원적 가치란 문화 그 자체가 지닌 본질적인 가치로서 인간의 생래적 욕구인 '정신적 쾌락과 즐거움'에 대한 욕망을 충족시키는 것이다. 좋은 문화예술은 사람의 오감을 통해 두뇌에 쾌감을 제공함으로써 심리적 즐거움과 만족감 그리고 감동을 선사하는 것이다(이케가미, 1999: 141).

또한 문화의 부가적 가치란 마음의 즐거움이라는 개인적 차원을 넘어 사회적 차원에서 기여하는 외부적 가치를 말한다(김문환, 1997: 49; 이케가미, 1999: 239-240). 문화의 부가적 가치로 꼽을 수 있는 것은 여러 가지가 있다. 예를 들어, 특정 공동체나 지역의 매력을 증대시키는 위상가치, 세대를 이어 전통으로 전수되는 유증 가치, 인격수양을 위한 교육 가치, 막대한 부를 창출하는 산업 가치, 공동체 간 교류의 매개체가 되는 가교역할, 창의성과 생산성 증진을 초래하는 유발효과, 주변 비즈니스에 편익을 끼치는 외부경제효과 등을 꼽을 수 있다.

보몰과 보웬 이후에 문화예술의 외부경제효과성(Externality)에 대해 프레이와 폼머레네(Frey and Pommerehne, 1989)은 다음과 같이 5가지를 들고 있다.

- 선택기회의 가치(Option value): 지금 당장에는 곧 소비(사용)하지는 않지만 예술이 계속 공급되고 있음으로써 언제든지 사용할 수 있는 선택권이 존재하는 기회의 편익
- 존재 가치(Existence value): 역사적 건축물과 같이 한번 붕괴하면 복원 불가능한 것이 갖는 편익으로서, 자신은 소비하지 않지만 문화예술의 존재 자체로 인하여 이익을 얻는 문화유산의 보존에 따른 가치
- 유산 가치(Bequest value): 다음 세대의 사람들은 자신들의 선호를 현시점에서 표시할 수 없기 때문에 다음 세대까지 계승되어야 하는 가치라고 할 수 있으며, 현재 세대에는 가치를 평가할 수 없지만 미래의 후손들을 위해 보호하고 물려줌으로서 발생하는 가치
- 위신 가치(Prestige value): 세계적인 예술가, 공연장, 미술관 등의 문화예술적 명성으로 인해서 국민으로서 자랑을 느끼게 함으로써, 문화적 독자성의 유지에 공헌
- 교육적 가치(Education value): 사회의 창조성이나 문화적 평가 능력을 높임으로써 사회의 구성원이 받는 편익으로서 가치재에서 발생하는 것과 유사한 교육적 가치

이후 프레이는 이상의 다섯 가지에 다시 한 가지를 더 추가하였다(Frey, 2000: 101－102). 즉 혁신이 사회에 미치는 생산적인 효과를 감안한 혁신적 가치(Innovative value)를 덧붙였다.

또한 헤일브런과 그레이(Heilbrun, J. and Gray, C, M, 1993)은 다음과 같이 정리하고 있다.

- 미래 세대에 대한 유산
- 국가적 독자성 또는 위신
- 지역 경제에의 공헌
- 자유로운 교육에의 공헌
- 예술에의 참여에 따른 사회진보
- 예술적 기술 혁신의 촉진을 통한 편익

한편 디마지오(DiMaggio)는 문화예술부문의 편익이 국가전체에 공존하며, 이에 따른 외부효과의 지속적인 창출을 위하여 지방 및 중앙정부의 복합적인 지원정책의 필요성을 주장하였다(DiMaggio, 1984). 문화예술은 사회전체를 풍요롭게 하고 사회구성원의 삶의 질을 향상시키는 외부효과를 수반한다고 본다. 또한 문화유산으로 누리는 후세대의 혜택도 외부효과에 포함된다. 그리고 지역경제에서 공연이나 박물관 관람으로 여타 다른 경제 활동이 함께 일어나는 것도 외부효과에 포함된다. 그러나 최근 문화예술이 외부효과를 수반한다는 증거가 없다는 경제학자들의 주장도 나오고 있다. 이들은 정부의 지원이 문화예술의 발전에 해가 된다는 입장을 견지하고 있다(Grampp, 1989; Haag, 1979: 63-73).

이상에 보는 바와 같이 문화예술의 외부경제효과성에 관한 견해를 정리하면 다음 <표 6-1>과 같다.

〈표 6-1〉 문화예술의 외부경제효과성의 이론적 근거

보몰과 보웬	헤일브런과 그레이	프레이와 폼머레네
• 무대예술이 국가에 초래하는 위신	• 국가의 독자성 또는 위신	• 위신 가치
• 문화활동이 주변의 비즈니스에 초래하는 이점	• 지역경제에의 공헌	
• 미래 세대에의 이익	• 미래 세대에의 유산	• 유산가치 • 존재가치
• 교육적 공헌	• 자유로운 교육에의 공헌	• 교육적 가치
	• 예술에의 참여를 통한 사회진출	• 잠재 가치
	• 예술적 기술혁신을 촉진하는 것에 따른 편익	

4 伊藤裕夫의 견해

문화예술에 대한 공적 지원의 논거에 대해서 일본의 伊藤裕夫는 다음과 같은 주장을 전개하였다(伊藤裕夫, 中川幾郎, 2001: 110-112 재인용).

첫째, 예술은 사상 표현의 자유를 보장하는 것으로서 존재하고, 문화예술은 오늘날 학문과 동일유사한 의의를 가진다는 입장이다. 둘째는 문화예술은 시민(국민)의 삶의 질(Quality of life)을 향상시키는 의의를 가진다고 할 수 있다. 셋째, 문화예술은 일찍이 국민적 독자성의 근거에서 오늘날에는 시민이나 지역의 독자성의 근거로서 발전적인 의의를 가진다는 것이다. 네 번째, 문화예술은 그 자체가 가지는 창의성(Creativity)과 상상력(Imagination)에 의해 사회에 공헌을 하고 있다는 입장이다.

먼저 첫 번째의 사상 표현의 자유활성화 논거에 대해서 살펴보자. 확실하게 예술도 학문과 마찬가지로 사상 표현의 산물이고, 기본적 인권 속에 자유권적 기본권의 발로로서 의의를 가진다. 그러나 그것을 가지고 바로 국가나 지방자치단체에 의한 지원이나 진흥의 대상이 되어야 하기에는 부족함이 있다. 표현의 자유는 정부 비판의 자유를 본질적으로 내포하는 것이기에, 정부는 일정한 간섭이 없을 것이 요구된다.

두 번째 삶의 질 향상에 대해서 보면, 실제 예술은 일상생활의 질적 향상과 변화에 크게 관여해 왔다. 전형적으로는 프랑스 혁명이 귀족계급에 독점되어 있던 예술(그리고 요리도)을 시민 계급으로 해방시키고, 의식주에 걸쳐 시민 생활의 질을 변화시킨 사례가 있다. 또한 현대 유럽 스타일의 건축 양식도 대부분은 전 세대의 예술가의 디자인의 영향을 받고 있다. 그러나 이것도 또한 일반적으로는 긍정할 수 있어도, 공적 진흥과 공적 지원의 논거로 하기에는 문제가 있다. 삶의 질을 향상시키는 것은 예술 이외에도 존재할 수 있으며, 예술만으로는 공공적인 지출의 근거가 될 수 없다.

세 번째 독자성에 대해서 살펴보자. 19세기 국민국가 발흥기의 국가적 독자성으로서 예술 문화의 의의는 보몰과 보웬이 말하는 '일반적 편익'의 하나인 '무대예술이 국가에 초래하는 위신'과도 통한다. 이러한 국가 정책에 의한 지원은

어쨌든, 지역이나 시민의 독자성에 주목하는 견해는 지방 자치단체의 문화예술 정책에 관해서는 주목해야 할 것이다.

네 번째 창의성과 상상력에 의한 사회공헌은 두 번째 의의와 비슷하면서도 공헌의 범위가 더 넓다. 오래 전부터 문화예술은 도시의 디자인이나 건축, 복식 등에 모두 깊이 관여되어 왔다. 오늘날에는 산업과의 관계도 깊다. 미래에는 교육, 환경, 복지 등과의 관계에 있어서도 기술 혁신에 공헌할 것이라고 생각한다. 그러나 이것도 일반적인 견해로는 긍정할 수 있어도, 공적 지원과 공적 지출의 결정적인 근거로서는 아직 약하다.

이상에서 伊藤의 주장은 이념론으로서는 충분히 긍정할 수 있기는 하지만, 정책 논의로서 현장에서 응용하기에는 여전히 점검이 필요하다고 생각된다.

5 片山泰輔의 복합적 접근: 자원 배분·소득 분배·가치재 접근

문화예술에 대한 공적 지원은 문화예술이 갖는 외부효과성(Externality)의 논의와 깊이 관계된다. 문화예술에 대한 공적 지원의 이론에 관해서 片山泰輔의 견해를 중심으로 살펴보기로 한다.[5]

片山은 문화예술의 공적 지원에 관한 상기 여러 학설과 병행해 다른 연구자의 논점을 덧붙여, 자원배분·소득분배·가치재라는 3가지 복합적 접근으로 재분류하여 음미하고 있다.

1) 자원 배분의 관점에서 접근('왜?'의 관점)

자원 배분의 관점은 '무슨 이유'로 문화예술정책이나 문화예술행정이 존재하

5) 문화예술의 지원에 관한 伊藤의 견해는 片山의 자원배분적 접근방법의 분류 범위에 포함할 수 있다. 결국 '사상·표현의 자유활성화'설은 片山의 정리한 사회비판 기능설 및 일반교양설, 사회적 향상설의 주장과 동일하다. 또 '생활의 질 향상'설도, 일반교양설·사회적 향상설과 동일하다. 게다가 '창조성·상상력에 의한 사회공헌'설은 기술혁신설과 동일하다.

는 것인가 라는 기본적인 논의나, '왜' 공적 진흥이나 공적 지원이 필요한가 라는 논의에서 접근한다. 片山은 자원배분의 관점의 접근으로서 7가지의 논거를 들어 정리하여 각각 설명하면서 자신의 견해를 담고 있다. 요약하면 다음과 같다.[6]

> ❯ 문화유산설(B·H·F)

문화재나 역사적 건축물, 자연환경 등을 보존·보호하려고 하는 것과 마찬가지로 무대예술에 있어서도, 그것을 다음 세대까지 유산으로서 남겨가기 위해서 공적 지원이 필요하다는 주장이다.

미래 세대와의 사이에 시장의 실패가 발생한다. 결국 미래 세대의 사람들은, 현재 시장에서 선호를 시현하지 않는다. 또한 현 세대 중에서도 시장의 실패가 발생한다. 자신은 공연을 하지 않지만, 미래 세대에는 문화적 유산으로 남기고 싶다고 하는 이타적 선호가 존재한다. 그러나 그러한 이익을 얻는 사람만이 비용을 부담할까?

> ❯ 국민적 위신설(B·H·F)

뛰어난 예술의 존재가, 국민에 대해서 위신(Prestige)이라는 배제 불가능한 편익을 줄 수 있다는 주장이다. 그러나 스포츠나 우주개발 등과 같이 예술 이외에도 동일한 기능을 가지는 부분이 있을지도 모른다.

> ❯ 지역경제 파급설(B·H)

예술의 존재에 의해서 관광과 상업에 대한 경제 파급효과를 기대할 수 있다는 것으로서, 고용이나 기업 유치에도 유효하다는 주장이다. 그러나 스포츠 시설이나 학교와 같이 예술 이외에도 동일한 기능을 가지는 부분이 있을지도 모르며, 또한 타 지역이 동일한 정책을 한다면 효과가 비슷하게 된다.

> ❯ 일반 교양설·사회적 향상설(H)

일반 교양의 보급은 사회 전체에 널리 이익을 주지만, 예술도 그 일부를 구

6) 이하에서 B는 보몰과 보웬, H는 하일브런과 그레이, F는 프레이와 포머레인의 주장임을 나타냄

성한다는 주장이다. 그러나 사회를 향상시키는 수단은 외부에도 있을지 모른다.

❯ 사회 비판 기능설

예술에는 사회적 비판을 효과적으로 하는 기능이 있고, 그 편익은 청중 이외에도 널리 미친다는 주장이다. 정부로부터 보조를 받고 있는데 정부 비판이 가능할까?

❯ 기술 혁신설(H)

예술적 창조의 성과는 저작권 등에서 보호할 수 있는 것이 아니라, 학술적 지식과 마찬가지로 비배제성과 비경합성을 가진 공공재라는 주장이다. 그러나 이익을 받는 사람만이 비용을 부담해야 하는가?

❯ 선택기회 가치설(F)

극장에 실제 가지 않아도 '소비할 수 있다'는 가능성에서 얻어진 효용이 있고, 그것은 시장에서는 나타나지 않는다는 주장이다. 그러나 국립공원이나 박물관 등 다른 옵션 가치와의 사이의 자원 배분을 어떻게 시행할 것인가?

자원 배분론을 토대로 해서 생각되어 왔던 상술한 여러 가지 견해들은 문제점이 존재하며, 객관적이고 결정적 설명은 되지 못한다는 것이다. 그 어느 쪽도 경우에 따라서는 타당성을 갖고 무의식적으로 이념상으로 지지되어 왔지만, 그 하나만으로는 완전한 논거가 될 수 없다는 것이다.

2) 평등한 소득분배의 관점에서의 접근('어떻게'의 관점)

평등한 소득분배의 관점에서 보면, '어떻게' 공적 진흥을 도모하고, '어떻게' 공적 지원을 시행해야 할 것인가 하는 관점에서 접근한다. 이른바 사회적 공평성의 원리에서 자주 논의되는 관점이다. 片山은 이것에 대해서 다음 3가지를 들고 있다.

> **저가격화 보조에 의한 평등화**

저소득층의 사람들도 예술을 감상할 기회를 주어야 하고, 그것을 위해서는 공적 지원이 필요하다는 입장이다. 이 경우의 보조는 소비자 주권의 입장에서 공급자 보조보다도 저소득자에의 직접 보조가 바람직하다고 한다.

> **교육과 기회의 균등화(B·H·F)**

문화예술을 이해하고 즐기기 위한 능력은 유년과 소년 시기부터 경험과 교육에 의해서 형성되는 것이기 때문에, 그 능력을 형성할 기회를 부모의 소득이나 기호 등에 의해서 방해받지 않아야 한다는 입장이다.

> **지역적 평등**

사람들의 접근 가능성과 공급자 입장의 문제는 중요하다. 어느 지역의 사람들도 동일한 문화예술에 접할 수 있는 가능성을 갖고, 문화적인 생활을 영위할 권리를 가져야 한다는 입장에서는, 예술의 지리적 확산에 정부가 관여할 필요성이 주장된다.

이상에서 평등한 소득 분배의 관점에서의 片山의 접근을 살펴보았다. 여기에서 주제어(Keyword)가 되고 있는 것은, 금전·소득, 교육·기회, 지리적 편재성(偏在性)이다. 지방정부가 정책으로서의 문화예술 진흥과 지원을 생각할 때, 이런 평등한 소득 분배적 관점은 크게 고려의 대상이 될 것이다. 특히 지리적 편재성에 관해서는 중요한 요소가 된다.

3) 가치재적 접근('어떠한 예술을' '어떠한 계층에'의 관점)

가치재라는 것은 소비자의 선호와 상관없이 정부가 공급하는 것이 바람직한 재화라고 말하고 있다. 공공재는 비배제성이나 비경합성의 속성을 갖는 시장에서는 최적 공급이 이루어지지 않는다. 그러나 바람직한 공급 수준은 사적재와 동일하게 소비자의 선호에 따라 파악된다. 이와 반대로 가치재는 소비자의 최적 선택을 본인보다도 정부가 승인하고 있다는 전제에 입각해 공급된다. 의무 교육

등이 그 전형적인 예이다. 이런 전제를 온정주의(Paternalism)이라고 한다.

　각국의 문화예술정책에 있어서도 문화예술이 가치재라는 전제로 공적 지원을 정당화하는 사례가 많다고 한다. 자원배분적 접근에서 언급된 '문화유산설'이나 '국민적 위신설'에 입각한 경우, 이 가치재적 전제에 입각한 경우가 많은 것도 생각할 수 있다. 그러나 가치재적인 전제는 소비자 주권과는 모순된다. 그렇기 때문에 가치재로서 다룰 수 있는 부분에는 신중한 태도가 필요하지만, 대부분의 예술가나 예술단체가 이것에 쉽게 치우치는 경향이다.

　片山은 문화예술을 가치재로서 경제학적인 최적성의 논의와 맞는 의견으로서, '타인의 선호를 형성하는 것으로의 가치욕구'와 '예술적 창조를 만드는 경쟁'을 들고 있다. 片山에 의하면, 예술가나 예술 애호가의 대부분은 예술을 이해하고 즐기는 사람들이 증가하는 것을 희망하고 있다. 예술에 있어서는 감상자측의 능력이 수반되지 않고서는 예술에 대한 선호를 가질 수 없을 뿐만 아니라, 그 존재조차도 인식할 수 없다(감상자측에 선호 능력이 없으면, 소비자 주권도 전제가 될 수 없다). 이렇게 감상하는 사람들의 증가와 감상자측의 능력향상을 위해, 공공적 시책으로서의 예술문화 진흥이 이루어지는 경우가 있다.

　다음으로 예술창조는 사람마다 그것이 발견되면 학술적 지식 등과 마찬가지로 비경합적인 공공재의 성질을 갖지만, 발견되기 전에는 사람들은 그것에 대한 선호를 나타낼 수 없다. 결국 발견된 예술 간의 경쟁이 아닌, 발견되기 위한 경쟁 환경의 형성이 과제인 것이다. 물론 예술도 공연 등으로 청중에 의해서 도태되어 간다. 그러나 시장원리에만 맡겨져서는, 청중이라는 소비자의 검증을 영구히 받을 수 없는 경우가 대부분이다. 발견되고, 검증을 받기 위한 경쟁 환경의 형성에 공적 지원이 작용해야 한다는 입장이다.

　그렇지만 역시 예술적 선호를 형성하기 위한 정책에도, 어떤 예술을 어떤 계층에 적용할 것인지 일정한 기준이 필요하게 된다. 또 경쟁 환경의 형성을 위한 정책에도 그 나름대로의 기준이 있어야 한다. 그런데 이 선호나 그 기준은 사람들이 갖는 그 시대의 가치관, 받는 교육이나 종교 등에 따라서 충분히 영향을 받을 수 있고, 또 국가나 지역에 따라서 편차가 있을 수 있다.

　하버마스도 지적한 것처럼, 예술은 공공의 장에서 비판 정신을 갖는 의식이 높은 시민에 의해서 평가되고 비판되어 순차적으로 진화해 가는 것이다. 그렇다

고 하면 이 가치재적 접근에 있어서도 또한 자원배분의 최적성이나 시스템의 기준 등의 평가에 있어서도 비판적 공공성이 작동할 수 있을 것이다.

6 문화예술의 공적 가치와 지원 대상 기준

보몰과 보웬은 전술한 바와 같이 생산성 격차론(Productivity gap)을 통해 문화예술에 대한 공적 지원의 필요성을 처음으로 객관적으로 입증하려고 하였다. 생산성 격차론의 요지는 기계화나 규모 경제의 이점을 활용할 수 없는 공연예술은 일반 산업과 경쟁할 수 없기에 시장에 방치하면 고사할 수밖에 없다는 것이다. 논란이 있기는 하지만 이들 주장은 상당히 객관적 근거가 있을 뿐만 아니라 문학, 미술, 음악 등 비공연예술에도 적용되는 면이 인정되고 있다. 그러나 생산성 격차만으로는 정부가 공연예술이나 문화예술 일반에 대해서 문예기금 같은 공적자금으로 지원을 해야 한다는 당위성은 없다. 만약에 그렇다면 경쟁력이 없는 모든 산업이나 장사를 정부는 지원해야 할 것이다. 보다 명확한 근거는 일차적으로 문화예술이 가지고 있는 공적가치나 혜택(Public value or benefits)에서 찾을 수 있다.[7]

공적가치나 혜택은 상품이나 서비스가 가지고 있는 긍정적인 외부효과(External effects)에서 발생한다. 가장 주목받는 문화예술의 공적효과는 역시 경제적 효과다. 문화산업의 등장으로 종래에는 부가적으로만 평가되었던 문화예술의 경제적 가치가 산업성장의 핵심 동력으로 인정받고 있다.[8] 또 문화예술을 이

7) 이하는 정홍익, 2015.1.5. 웹진 아르코를 주로 참조함.

8) 우리나라의 경우, 안타깝게도 문화예술의 사회적·경제적 가치를 수치화 하거나 체계적으로 조사 연구한 보고서를 찾기가 쉽지 않고 더구나 예술의 가치에 대해 종합적으로 접근한 경우는 거의 없다고 볼 수 있다. 드물긴 하지만, 문화상품의 경제적 효과에 대한 자료는 가끔 찾아볼 수 있는데, 최근 분석 자료로는 한국수출입은행 해외경제연구소가 2001년부터 지난해까지 10년간 우리나라 수출 대상국 92곳에 대한 문화상품과 소비재 수출액을 조사한 '한류수출 파급효과 분석 및 금융지원 방안' 보고서를 들 수 있다. 이 보고서에 의하면, 한류 문화상품의 수출이 100달러 늘어나면 IT제품의 수출이 평균 395달러 늘어나고, 의류와 가공식

용한 도시개발과 재개발은 유럽과 미국 등에서 이미 1980년대부터 시작하여 지금은 세계 각국에서 추진하고 있는 정책이다. 문화예술의 공적가치는 사회적, 정신적 가치로도 나타나고 있다. 청소년에 대한 교육효과가 그 하나다. 예술교육은 학습능력 향상과 같은 지적면에서부터 정서적 안정과 사회적응력의 향상에 모두 효과가 있다는 연구들이 국내외에서 발표되고 있다. 또 요즈음 다수의 대형병원에서 예술치유실을 운영하고 있을 정도로 빠른 회복, 질병 예방, 재발 방지의 수단으로 연극, 음악(Music therapy), 회화, 독서치료(Bibliotherapy) 등이 활용되고 있다.

정부지원의 딜레마는 문화예술의 국민적 수요는 날로 늘어가고 정보화, 세계화의 결과로 문화예술이 전통적 기능을 넘어 국가 경쟁력의 핵심적 요소로 등장하고 있으나 이를 지원할 재원은 한정되어 있다는 것이다. 문예기금 같은 공적 지원 대상을 축소하고 선별하는 것이 첫째로 할 일이다. 지원대상을 선정하는 기준은, 문화예술에 대한 정부지원의 근거에서 찾아야 한다(정홍익, 2015). 공적가치가 가장 높은 프로그램부터 지원되어야 한다. 대표적인 분야가 공공예술(Public art)이다. 공공예술의 지원은 그저 건축물 미술작품제도 정도로 그칠 과제가 아니다. 공적 가치와 함께 이와 밀접한 관계가 있는 공공재(Public good), 가치재(Merit good)도 지원대상 선정의 기준에 포함되어야 할 것이다. 이런 기준에서 볼 때 도시 세계화, 경제와 고용, 공동체 강화, 청소년 교육, 건강, 창조성 진작, 창조도시 건설효과가 큰 프로그램 등이 우선 지원대상이 되어야 할 것이다.

미국 NEA의 지원정책을 민간 영역에서 뒷받침하는 최대 예술후원조직인 AFTA(Americans for the Arts)가 "예술을 후원해야할 10가지 이유(The top 10 reasons to support the arts)"를 발표한 적이 있다. 그 내용을 살펴보면, "① 예술은 창조성, 선함, 아름다움을 키워주는 인간성의 원천이다. ② 예술교육은 학업성적을 향상시킨다. ③ 예술은 매년 1,660억 달러의 경제유발효과와 570만개의 일자리, 300억 달러의 세수효과가 있다. ④ 예술은 지역 경제를 활성화시킨다.

품은 평균 35달러, 31달러 증가하는 등 소비재 수출이 412달러 증가하는 것으로 나타났다. 이러한 결과는 현 단계의 문화산업 수출이 직접적인 경제효과가 높지 않아도 다른 소비재 상품의 수출에 미치는 효과가 4배 이상 매우 큰 것으로 나타나 한류 문화산업에 대한 정책적 지원이 필요함을 입증한 것이다(권영민, 2012).

⑤ 예술은 외국 관광객 증가에 기여한다. ⑥ 예술로 파생된 산업은 수출을 통해 연간 410억 달러의 흑자를 창출한다. ⑦ 예술은 21세기형 인력을 제공한다. ⑧ 미국 내 50%의 의료 기관은 예술치유 프로그램을 제공한다. ⑨ 예술 활동은 커뮤니티 결속에 기여한다. ⑩ 예술은 창조산업의 엔진이다"라고 열거하고 있다 (권영민, 2012: 19-20 재인용). 물론 이것이 문화예술 가치에 대한 근원적 해답은 될 수 없겠지만 문화예술이 나 개인에게, 우리 마을에, 우리 사회에, 우리 경제에, 우리나라에 어떤 가치를 부여하느냐에 대한 미국식 실용주의적 해답이라고 볼 수 있다.

04

정부실패: 문화서비스에 대한
공공선택론적 관점에서의 비판적 시각

공공선택론(Public choice)은 공공조직을 회사와 같이 분석할 수 있다고 본다. 대표관료제는 표(Vote)를 극대화하고자 하는 사익추구 정치인들에 의해 특징된다고 보는 것과 마찬가지로, 공공관료제의 운영 역시 소속부처의 예산과 사업영역을 극대화하고자 하는 사익추구 관료들에 의해 지배된다고 본다. 즉 재량예산 극대화와 조직규모의 팽창을 그 내용적 특징으로 한다.9) 이렇게 공공서비스 공급에 있어서 정부의 실패는 관료들의 사익추구를 그 원인으로 보는 공공선택론에서 부각된다. 일반적으로 공공부문 조직구성원인 관료들은 공익을 추구하며 정부정책을 가능한 한 효율적이고 효과적으로 실행한다고 가정하지만, 공공선택론자들은 상술한 바와 같이 관료들을 사익(私益)10)을 추구하면서 효용을 극대화하려는 사람들(Self-interested utility-maximizers)로 가정한다.

9) 니스카넨은 관료가 공공재 공급 시 발생하는 사회적 이익과 사회적 비용의 차액인 잔여예산에 대한 소유권이 없기 때문에 자신의 선호, 보상기제, 감사과정의 특징을 고려하여 산출해야 하는 공공재의 양을 결정하게 되고 그 결과 적정규모 이상의 공공재를 생산하는 비효율을 발생시킨다고 주장한다(Niskanen, 1971). 즉 관료는 예산이 극화되는 선까지 산출을 늘림으로써 효용을 얻는 방법을 택하고, 나아가 관료가 자신의 세력을 유지하기 위해서 총예산이 아닌 재량예산을 극대화함으로써 비효율을 유발한다고 지적한다. 정부의 실패에 있어서의 또 하나의 두드러진 현상은 인력을 중심으로 한 조직규모의 팽창이다(Over-staffing). 보몰(Baumol, 1980) 역시 정부의 서비스 생산이 본원적으로 노동집약적이고 그렇기 때문에 인력에 대한 요구가 필연적이라고 주장한다.

10) 사익추구 활동의 요인으로 봉급, 직위, 시민들로부터 기대하는 명성과 인정, 권력, 후원 등을 예시한다(Niskanen, 1973).

공공재적 성격을 지닌 문화예술서비스의 공급에 있어서의 정부의 실패는 공공선택론을 연구하던 소수의 학자들에 의해 촉발되었다. 특히 유럽과 같이 문화예술에 대한 국가의 지원이 정부의 직접적인 서비스 공급이라는 형태를 띨 경우, 공공선택론의 지적은 타당성을 갖는다.[11]

프레이와 폼머레네는 조형예술과 공연예술 두 장르에 있어서 관료제의 부작용을 다음과 같이 지적한다(Frey and Pommerehne, 1989). 일반적으로 민간부문에서 활동하는 문화예술조직의 최고의사결정권자는 예술적 목표를 달성하기 위해 예산을 포함한 환경적 제약을 극복하기 위한 행태를 보이는 반면, 정부재원에 전적으로 의존하고 정부 관료에 준하는 지위를 확보한 문화예술서비스의 공급자, 예컨대 공공미술관의 관장이나 공공 공연예술단체의 기관장들은 정부관료와 유사한 행태를 보인다는 것이다. 이들에게서 표출되는 가장 대표적인 행태적 특징으로는 이들이 관람객을 많이 확보할 수 있는 서비스 확대에 관심을 보이지 않는다는 점이다.

전적으로 정부의 재정지원에 의존하는 유럽의 미술관들은 정부회계원리에 입각해 있으므로 관람객의 증가로 인해 매표수입이 늘어난다고 해도 관장이 그에 대한 자유재량권을 행사할 여지가 없을 뿐만 아니라 예산의 잔여분이 결국 국고로 환수되기 때문에 예산운용의 효율성[12]을 추구해야 할 필요성을 느끼지 못한다. 그러므로 다수 관람객을 위한 서비스 확대에는 관심이 줄어들고, 주어진 예산제약 안에서 개인적인 관심사를 충족시키는 학구적인 전시기획에 치중하게 된다. 즉 미술관의 주된 잠재 고객이 다수의 납세자가 아닌 내부 고객 즉 소수 학예직 중심의 아카데미아로 치환된다.

이는 미국의 비영리 민간 미술관들의 행태와 대비되는 것으로서, 비영리조직의 특성상 다수의 관람객을 예술조직에 대한 지지자(Constituency)이자 잠재적 후원자(Patron)로 설정할 수밖에 없기 때문에 자연히 대중적인 전시기획을 주종으로 하게 되는 사실과 관련이 있다.[13]

11) 이 부분은 주로 홍기원(2004) 자료를 참조하였음을 밝힌다.
12) 예컨대 후속 전시프로그래밍을 위한 예산의 이월처리 혹은 보존의 여지
13) 다수 대중을 겨냥한 전시(Blockbuster exhibition)가 바람직한 서비스 형태라고 주장하기는 어렵다. 그러나 적어도 서비스의 양적 증가를 통해 관람객들에게 예술향수의 계기를 마련한다는 점에서는 가치가 있다.

공연예술에 있어서의 대표적인 사례로서 이러한 현상은 잘츠부르크 음악제의 운영에서도 드러난다(Pommerhene, 1986). 유럽의 극장들 역시 국가소유로서 내각제 예산원칙(Cameralistic budget principle)에 따라 예산의 잔여분이 일반회계로 귀속되기 때문에 특별히 매표수입을 늘려야할 유인이 없는데다가 오히려 전년도 적자의 감축분은 미래 예산의 감소로 이어질 수 있기 때문에 합리적 경영이라든지 관객층의 확대와 관객의 증가여부에는 관심이 적다. 잘츠부르크 음악제의 조직위원회에 대하여는 축제법 조례(Festspielgesetz)에 근거하여 모든 재정지원의 주체가 적자보존을 해 주도록 규정하고 있으면서 중앙정부와 지방정부의 공동 재정지원과 정치적 이해관계가 복잡하게 얽혀 있기 때문에 효율적인 운영에 대한 유인(Incentive)이 적다. 이러한 환경은 결과적으로 운영인력에 대한 과다한 임금의 지출과 높은 입장료 가격, 그리고 입장권의 암시장 거래를 촉진시킨다.

크렙스와 폼머레네(Krebs and Pommerehene, 1995: 17-32) 역시 독일의 정부소유 극장(Regiebetrieb-theater)에서 이러한 점을 발견한다. 관료들은 문화예술 서비스를 제공했을 때 그러한 투자의 성공에서 오는 이익이나 실패에서 발생하는 손실을 가늠하는 데 있어 비대칭적인 정보(Asymmetric information)를 가지고 있기 때문에, 문화예술에 대한 보수적인 기준을 적용하는 경향이 존재한다.[14] 그러므로 예술조직의 경영자는 인사권을 쥐고 있는 정치권을 자극하지 않기 위해 논란을 불러일으킬 수 있는 기획이나 예술적으로 혁신적인 의미를 갖는 프로그래밍을 회피하게 된다.

실제 정부의 안정적인 재정지원 하에서 공연의 레퍼토리가 더 다양해져야 하는 당위적 명제를 충족시키지 못하는 것도 관료들의 빗나간 사적 이익추구의 결과이다.[15] 경제적인 측면에서의 특징은 주로 재정의 운영과 관련해서 드러난

14) 이러한 현상은 비전문적인 관료가 임명될수록 심화된다.

15) 조형예술과 공연예술에 대한 정부지원에 대해 프레이와 폼머레네(Frey and Pommerehne)의 주장은 일관되지 못한 것처럼 보인다. 즉 미술관이나 박물관은 대중의 관심을 끌지 못하는 연구나 전시를 하는 것에 대하여 비판을 받는다. 그러나 실제로 시장(Market)이 수행하지 않는 이러한 작업은 공공기관의 의무이기도 하다. 국립박물관에서 행해지는 학예연구 전반에 대해 알고 또 음미할 수 있는 사람이 얼마나 되겠는가. 이것은 전통예술의 보존을 위해 필요한 활동이다. 그러나 관람객을 증가시키는 효과는 미미하다. 반면에 이들은 공연예

다. 공공적 차원에서 정부에 의해 운영되는 예술기관은 그 존재 자체만으로도 그것이 사회에 필요하다고 인식되는 한에서는 문을 닫는 일이 발생하지 않을 것이라는 믿음 때문에 재정적으로도 추가적인 노력을 기울일 유인은 거의 없다. 독일의 국공립 극장들이 재정다원화를 위한 모금활동에 거의 노력을 쏟지 않는 것도 이러한 이유에서이다. 또한 저렴한 매표가격의 유지는 예술소비의 형평성 측면에서도 그렇지만 관료의 목적에도 충실히 부합된다. 낮은 매표가격의 유지는 가격 장벽으로 인해 공연관람이 감소하는 현상을 방지한다는 점에서, 그리고 공간 활용률이 극대화될 경우 자신의 업적을 과시할 수 있을 뿐만 아니라 새로운 시설 확장에 대한 명분을 제공한다는 점에서 효용을 발생시킨다. 이것은 조직과 예산의 확대가 가능하다는 것을 의미한다.

거시적 측면과 미시적 측면의 양자 모두에 있어서 비효율을 우려하는 시각은 피콕(Peacock, 2000: 171－205)의 연구에서 잘 드러난다. 그는 소수 문화예술에 대해 정부의 예술지원 감축을 주장하는 극단적인 공공선택론[16]을 피해가면서, 정부지원의 배분적 비효율성과 기술적 비효율성의 원인을 고찰한다. 정부가 문화예술 서비스의 생산과정에 직접적인 지원을 하여 생산요소 가격의 변화를 일으킬 때에 경제적 문제와는 별개로 정부의 예술관이나 취향이 투사되게 된다. 관료적 관점은 다분히 보수적인 경우가 많으며, 이러한 과정에서 자원의 비효율

술에 있어서는 대중의 취향에 영합하는 비슷비슷한 레퍼토리가 공연되고 있는 것을 비판한다. 즉 새로운 장르의 음악이나 실험적인 현대음악 등은 채택되기 어렵다는 점을 비판한다. 예술조직이 공공지원을 받는 댓가로 시장성이 적은 예술의 다양한 입장을 대변해야 함에도 불구하고 예술적 편식을 지원함을 비판하는 것이다. 일면 모순되어 보이는 이러한 지적을 면밀히 분석해 보면 공통점이 존재한다. 프레이나 폼머레네는 예술서비스의 공공성을 논하고 있는 것이 아니라 예술조직의 책임자들이 취하고 있는 사적 이익 추구를 비판하고 있다는 점이다. 이들의 비판을 정리해보면 미술관에서의 학예연구직과 같이 고도의 전문직이 문화예술서비스의 공급 책임을 담당하게 되면 예술적 측면에서의 사적이익을 극대화하는 양상을 보이고 그보다 낮은 수준의 전문성 혹은 비전문가가 책임을 맡을 수도 있는 공연예술기관의 경우에는 일반적인 의미의 사적이익이 추구될 수 있다는 것으로 해석할 수 있다. 어느 경우이든 정부조직에서의 문화예술 담당관료는 사적이익 추구를 우선시한다.

16) 대부분의 문화경제학자들의 연구가 본래의 의도와는 다르게－특히 후생경제학적 분석－ 문화예술에 대한 정부지원을 축소하는 논거에 이용되기 때문에 비판을 받는다. 그러나 실제로 공공선택론적 분석가들은 정부지원 감축에 관심이 있는 것이 아니라 지원이 효율적으로 이루어지게 하는 제도 변환과 조직구조 변화에 더 많은 관심이 있는 것으로 보인다.

적인 배분이 발생하게 된다는 것이다.[17) 특히 문화예술에 대한 정부의 지원은 공공성(Publicness)에 대한 임의적인 의미와 범위를 규정하게 됨으로써, 다양한 예술의 활동을 위축시킬 수 있다. 또한 시장실패 이상의 재정 보조는 예술이 사회적 후생기능을 수행하기보다는, 예술가 개인의 사적 이익 추구만을 극대화시킬 수 있도록 한다는 점을 우려한다.

　　정부가 배분한 재원이 납득할 만한 수준의 서비스를 제공하는가를 검증한다는 차원에서 기술적 효율성이 달성되고 있는가를 확인하는 것도 중요한 문제이다. 이를 위해 정확한 성과측정지표의 개발이라든지, 사업계획서의 제출의무 강화, 재무제표 중심의 연례보고서 작성의 의무화, 감사기구의 감사정례화 등은 필수적인 요건이라고 지적하고 있다.

　　이상에서 살펴본 공공선택론적 시각에서 문화예술 서비스 공급에 대한 정책적 대안은 민간위탁(Contracting out), 관료제 내 경쟁 유도, 신공공관리(NPM)의 도입(서순복, 1999), 외부감사, 인력 및 예산 삭감 등과 같은 것을 제시할 수 있을 것이다.

17) 이러한 점은 폼머레네(Pommerehne, 1989: 29)도 지적하는 바로써 공공행정이 예술의 의미를 임의적으로 규정하게 되면 표현의 자유에 대한 제약을 가져올 가능성이 있다고 설명한다. 그 뿐만 아니라 공공성과 예술표현의 자유로 인해 파생되는 다른 이익집단들과의 갈등과 논란에 휘말리지 않기 위해 논쟁적인 예술에 대한 지원은 회피하게 되는 현상이 나타날 수 있음을 주지한다.

CHAPTER

07

정부와 예술, 주요
국가의 문화정책
유형과 정부지원
범위

01

정부 관여의 범위: 팔길이 원칙

1 팔길이 원칙의 의의와 목표

1) 팔길이 원칙의 의의

문화예술에 대한 공공부문의 지원을 말하는 '팔길이 원칙(Arm's length principle)'은 무엇을 의미하는가? 팔길이 원칙은 일반적으로 국가기구에 대한 지원의 정도, 예술조직을 직접 지원하는 문화부처의 역할증대와 같은 주제를 다루는 것이다. 이것은 현대사회에서 의미 있는 정치경제적 힘으로서의 예술에도 적용된다. 인구통계학적 경향 및 경제의 흐름을 볼 때, 예술과 관객의 중요성은 날로 증가하고 있다. 즉 고등교육을 받은 사람들의 급격한 증가, 정치경제생활에 있어서 여성의 역할 증대, 인구의 고령화, 세계경제의 탈산업화, 국민경제의 수출성과에 있어서 디자인 및 질적 요인의 중요성 증가는 정치경제 생활에 있어서 예술의 중요성을 강화시키고, 적절한 공적 지원 제도에 관한 논쟁의 기본을 이룬다.

팔길이 원칙은 대부분의 서구사회의 법, 정치, 경제에 적용되는 공공정책 원리라고 할 수 있다. 헌법상 국가권력을 입법부, 사법부, 행정부에 각각 분립시키는 권력분립원리에도 암묵적으로 내재되어 있다. 또한 이 원칙은 연방국가에서 정부기관 내 권력의 분산 속에 표현되기도 한다. 팔길이 원칙은 정부와 언론의 관계에도 적용된다. 대부분의 정부는 헌법상 사상과 표현의 자유를 보장하기 위해, 언론을 통제할 수 없도록 하고 있다. 이외에도 팔길이 원칙이 적용되는 공

공영역이 더 있다. 선출직 공무원들은 이해관계분쟁을 처리하기 위한 일정한 지침에 따라야 한다. 장관이나 고위관료들은 일반적으로 이해관계 분쟁을 피하기 위해, 그들의 자산을 백지위임시켜야 한다. 수탁자가 그 자산을 관리하면서 그 가치의 변동을 당사자에게 알려준다. 정부부처나 대기업의 감사와 평가자들은 마찬가지로 그들이 조사하는 활동으로부터 팔길이 위치에 떨어져 있어야 하며, 그들은 이사회에 보고하기만 되고 상급자에 의한 통제를 받지 않는다. 마찬가지로 옴부즈만은 자신을 임명한 기관으로부터 팔길이 위치만큼 떨어진 곳에서 근무해야 한다.

2) 팔길이 원칙의 내용과 목표

이러한 팔길이 원칙(Arm's Length Principle)은 마찬가지로 일부 국가예술[1]부문에 대한 정부지원(Public funding of the arts)에도 적용된다. 팔길이 원칙은 '지

1) 먼저 현대예술의 속성에 대해서 살펴보자. 서구사회에서 예술은 문학, 매체, 행위예술 및 시각예술을 포함한다. 또한 예술은 건축, 공예, 패션, 문화유산, 언어를 포괄한 넓은 의미의 문화의 일부분으로서, 직장과 가장과 시장에서의 일상생활에 스며들어 있다. 현대예술은 크게 3가지로 분류할 수 있다. 순수예술(Fine arts), 상업예술(Commercial arts), 아마추어 예술(Amateur arts). 이 모든 예술의 원천에는 개별 예술가가 있다. 순수예술은 예술을 위한 예술을 하는 전문적인 활동으로서, 여기에서는 전문적인 탁월성의 기준을 일반적으로 인정한다. 예술 조직은 전문 예술가와 비영리회사를 결합한 형태가 지배적이다. 상업예술은 전문적 탁월성보다 이윤추구 활동을 우선시한다. 사실상 순수예술도 종종 순수예술 제품(레코드 음악·책·영화)을 팔기 위해 상업예술 방송채널을 활용한다. 이윤을 추구하는 회사 형태가 주종을 이룬다. 아마추어 예술은 직장인의 업무능력을 향상시키기 위해 재충전하는 오락활동이나, 자아실현과 시민의 창조적 역량을 확충하는 여가활동이다. 이는 개인이나 자원봉사조직으로 운영된다.
 현대예술의 3부분은 두가지 방식으로 밀접하게 연관된다. 첫째, 모든 예술 활동의 원천인 개인 창작예술가를 통해서 3자가 연결된다. 모든 예술작품의 원천인 개인 예술가는 창작을 통해 예술 활동으로 연계되고, 예술 활동은 광고와 소통을 통해 고객과 연계되며, 상업화를 매개로 고객은 예술가와 연결된다. 먼저 예술가와 예술 활동 간의 관계에 있어서, 예술가는 자신의 창조역량을 실현해보지만, 아무도 그 결과를 보거나 듣지는 못한다. 그 다음으로 예술 활동과 고객과의 관계에 있어서 예술작품이 여러 가지 방법으로 고객에게 이야기된다. 결국 고객과 예술가 사이의 관계에서 실제 작품이 말을 하는 것은 아니지만, 고객은 예술가의 이름을 사게 되는 것이다.

원은 하되 간섭은 없다'라는 의미를 지니고 있으며 이는 정부가 예술기관에 대해 적극적으로 지원을 하면서도 자율성을 침해해서는 안 된다는 것을 원칙으로 하고 있다는 것을 보여주고 있다. 우리나라에서도 1990년대 초반부터 문화행정의 정책기조로 '지원은 하되 간섭은 없다'는 원칙을 강조하고 있다.

팔길이 원칙에 따라 예술지원은 가능한 한 정부로부터의 간섭은 최소한에 그쳐야 한다는 것이다. Mangset(2008)에 의하면, 예술지원시스템에서의 팔길이 원칙은 다음과 내용을 담고 있다. 첫째, 예술에 대한 공적 지원금의 배분은 일정 기간 동안 임명된 독립된 인사들에 의해 이루어져야 한다. 둘째, 위 인사들은 정치적인 지시나 명령으로부터 독립적이어야 한다. 셋째, 위 인사들은 예술가 노동조합이나 문화계의 다른 압력집단에 의해 임명되거나 의존해서는 안 된다. 넷째, 문화예술기관은 예산의 틀 내에서 자금을 배분하는 데 있어서 실질적인 자유를 가져야 한다. 예술지원금의 배분은 오로지 예술적 질(Artistic quality)이라는 기준에 의해 공정하게(Impartial) 이루어져야 하고, 기계적 형평성(Equity)에 의해서는 안 된다.

그렇다면 팔길이 원칙에 의해 예술지원을 해주는 목표 중 가장 중요한 것은 국가 영향력으로부터 예술가를 보호하는 데 있다고 할 것이다. 예컨대, 웨일스 예술위원회(2004)는 팔길이 원칙의 목표를 다음과 같이 규정하고 있다. 첫째, 정치적인 간섭으로부터 예술가들의 표현의 자유를 보호한다. 둘째, 취향에 있어 다원주의를 보장한다(Pluralism in taste). 셋째, 부적절한 공공정책 압력으로부터 예술을 보호한다. 넷째, 문화예술 지원의 기준은 오직 예술의 질(Quality)에 의해 이루어져야 하며, 다른 외부적 고려가 있어서는 안 된다(김호균, 2014: 19-23).

이 밖에, 문화예술정책 문헌에서는 위에서 기술한 목표와 유사한, 팔길이 원칙의 목표를 제시하고 있다. 크게는 예술적 자유, 정치로부터의 자유, 보다 나은 의사결정, 혁신적·실험적 작품의 격려 등이다(Heilbrun & Gray, 1993; Canada Council, 2002; Rautiainen, 2007; 김호균, 2014 재인용).

먼저, 예술적 자유에 대한 내용은 크게 두 가지로 나뉜다. 하나는 정치적 간섭으로부터 표현의 자유를 보장하는 것이고, 다른 하나는 전문가 집단 평가 시스템(Peer review panel system)을 통해, 관료제의 성장[예술에 대한 지원의 흐름을 통제하고 궁극적으로는 공식적인 문화(Official culture)를 부과하는 것을 의

미]을 차단하는 것이다. 둘째, 정치적인 영역으로부터 문화예술영역을 분리하는 것이다. 이는 문화영역과 정치영역의 상호의존성을 탈피하는 것을 핵심 내용으로 한다. 셋째, 의사결정의 개선은 다음과 같은 내용을 포함한다. 예술적 질(Quality)이 지원금의 결정에서 가장 중요한 요소이며 의견의 다양성과 예술적 자유를 보장한다. 예술지원과 관련하여, 취향의 다원성을 보장한다. 지원금 신청에 대한 평가와 관련하여, 전문가 평가단은 통합성과 예술적 심미성을 중시한다. 전문가 평가단은 예술적 질을 평가하는 데 있어, 가장 수준 높은 인사들로 구성하며 전문가 집단의 평가는 공익을 가장 잘 반영하도록 하는 데 초점을 맞추어야 한다. 끝으로 실험성과 혁신성이 강한 예술작품에 대한 격려는 예술지원금을 제공하는 정부에 대해 도전적이고 실험적인 작품에 대한 지지가 포함된다는 것이다. 이러한 목표 중 가장 중요한 것으로 정부나 국가의 간섭 없이 예술가들이 창의적으로 활동할 수 있는 자유(창의적인 작품 활동의 자유)를 제시하고 있다. 특히 핀란드의 경우 예술지원 시스템 하에서 예술의 자유는 헌법상의 권리로 인정되고 있다.

그러나 '팔길이 원칙'이라는 것이 듣기에는 매우 멋진 구호일지 몰라도 실제 그 실현가능성은 거의 없는 하나의 환상일 수 있다는 점을 유의해야 한다.[2] 정부가 문화예술의 생산자나 소비자들에게 재정적 지원을 하면서 전혀 간섭하지 않는다는 것은 사실상 있을 수 없는 일이다. 정부로부터 재정적 도움을 받으려면 최소한 정부가 정해놓은 특정한 요건들은 모두 충족시켜야만 한다. 요건이나 기준을 정하는 것 자체가 민간부문의 문화 활동에 대한 간섭이며, 민간 문화재단과는 달리 정부가 나눠주는 지원금은 국민들로부터 거두어들인 공금인 것이다. 정부가 공금을 지출하면서 아무런 지시나 통제 없이 그냥 내버려둔다는 것은 사실 책임행정이란 면에서 문제가 될 수밖에 없고, 정부의 모든 정책은 집행된 이후 어떤 식으로든 평가를 받게 된다. 정부가 특정한 개인·단체들에게 특정한 목적으로 지원을 했다면 사후적으로 그 성과에 대한 평가가 있어야 한다. 평가는 하면서 간섭은 없다고 말하는 것은 '눈 가리고 아웅'하는 식의 모순이다.

문화예술 부분에 대해 공적 지원을 제공하고 나면 이를 효율적으로 관리해야 한다. 이는 국민의 세금관리에 대한 책임(Public accountability)을 수행하는 일

2) 이 부분은 주로 김정수(2001) 교수의 논문에서 주장한 내용을 참조하였다.

이다. 문화예술 지원 프로그램의 성과관리는 공적 혜택을 최대로 창출하는 것을 목적으로 해야 할 것이다.

Wyszomirski(1995)는 연방기관의 목표나 운영절차, 평가와 동떨어진 상태로 정치적인 고려 부분이 분리될 수 있다는 믿음은 너무나 현실을 모르는 소리라고 일축한다. 그는 어떤 공공정책도 정치로부터 분리될 수 없다는 입장을 강하게 주장한다. Quinn(1998)은 예술위원회가 정부로부터 팔길이 상태로 독립해서 유지될 수 있다고 제안하는 것은 어리석은 일이라고 강조한다.

2 영국 예술평의회의 팔길이 원칙

영국의 문화정책은 연방국가적 성격 때문에 복잡성, 다양성을 특징으로 한다. 이는 문화정책이 하나의 규범화된 전통 속에서 형성된 것이 아니라 국가별로 오랜 세월동안 관습을 통해 이루어졌기 때문이다(Fisher & Figueira, 2011). 영국에서 문화에 대한 정부지원체계가 구축된 것은 1940년대이다. 그 당시 자유롭고 민주적인 사회의 표현으로서 정부가 예술에 대한 지원을 해야 할 역할이 있는가에 대한 논쟁이 있었다(Fisher & Figueira, 2011). 이러한 인식하에 1940년 영국에서 처음으로 예술을 지원하는 국가기구로 음악예술진흥위원회(Committee for Encouragement of Music and the Arts, CEMA)가 설립되었다. 본 위원회의 초대 회장을 맡은 케인즈(Keynes, John Maynard)는 문화예술분야에 공적자금을 지원하는 데 있어 정치권으로부터 간섭을 받지 않는 소위 팔길이 원칙(Arm's-length principle)을 기본 원칙으로 삼았으며 지금까지 이 원칙은 영국의 문화예술 지원체계를 유지하는 근간이 되고 있다(한승준외, 2012: 268-269).

이렇게 영국정부는 1945년 예술평의회 창설시 예술을 정치와 관료로부터 거리를 두기 위해서 이 원칙을 채택하였다(김경욱, 2000). 영국정부는 러시아와 독일이 1945년 이전에 갖고 있는 국가주도 지원제도를 피하고자 하였고, 예술가들 사회가 갖고 있는 관료들의 간섭에 대한 깊은 불신을 인식하고 팔길이 원칙을 통해 이러한 불신을 극복하고자 하였다. 영국의 예술평의회 사람들은 정부부

처를 통해 임명은 되지만 이론적으로는 적어도 이들의 임명에는 정치적 성향의 영향을 받지 않는다. 그 대신 전문가로서의 자질로 평가되어 기용된다.

영국에 있어서는 예술을 공공재(혹은 준공공재)로 인정하고, 그 보조 시스템의 주체로서 영국 예술평의회(Arts Council of Great Britain, 이하 ACGB)가 존재한다. 영국예술평의회는 제2차 대전 종료 후인 1946년 8월에 설립되었다. 그 본체는 전시 중에 만들어진 '음악예술장려협의회(Committee for the Encouragement of Music and Arts, 후에 Council for the Encouragement of Music and Arts, 이하 CEMA)' 이다.

CEMA는 국민에 대한 문화, 예술, 오락의 제공을 목적으로 해서, 제2차 대전 중에 설립된 조직이다. 영국정부의 재정적인 지원을 받게 된 것은 1941년 이후의 일이고, 그때까지는 미국의 Edward Harkness의 자선기증으로 발족한 '필그림 트러스트' 기금에 의존하고 있던 민간단체이다. CEMA의 활동이 정부의 공적 지원을 받게 되는 배경에는, CEMA가 제공한 활동에 대한 국민의 지지가 전쟁 중이라는 특수한 상황에서 정부의 예상을 훨씬 넘어 확대되었다는 것을 들 수 있다.

영국은 프로테스탄티즘의 전통이 강하고, 실질적으로 강건한 민족정신을 가지고 있고, 프랑스나 오스트리아처럼 왕권과 예술이 서로 맺어지는 역사는 없었다. 결국 후원(Patronage) 전통이 약하였다. 그런데 자유방임(Laissez-faire)주의와 작은 정부를 시인하는 야경국가주의의 전통은 경제 활동뿐만 아니라 예술에 관해서도 불간섭의 입장을 취하게 된다. 이것이 20세기 전반까지 이어져왔지만, 전시 중에 국민들이 CEMA가 제공하는 예술(콘서트, 미술전, 연극 등)에 보낸 압도적인 지지가 결국 CEMA에 대한 정부 지원의 발판이 되는 계기가 된다.

이 CEMA가 전후에 ACGB로 개조되어, 초대 의장으로 케인즈가 취임한다. 케인즈는 BBC를 통해 영국 국민에게 ACGB의 취지와 성격을 말하고 있다.

> "예술 평의회는 독립한 상설 조직이고, 관청 같은 것은 아니다. 자금은 재무부가 제공하고, 의회에 대해서도 최종적으로 재무부가 책임을 갖는다"

> "평의회는 영국 국민의 생활을 사회주의화하려고 하는 것이 아니다"

"예술가의 활동은 본래 독립적이고 자유로운 것이다. 훈련이나 조직화, 통제를 강요하는 것은 아니다"

이처럼 정부의 전면적인 재정지원과 예술가 활동에 대한 불개입을 선언하고, ACGB는 발족했다. 이것은 자유권으로서의 사상·표현의 자유와, 사회권적 기본권의 맹아로서의 문화예술적 환경 보장의 양립을 선언한 것이라 할 수 있다. 그리고 이 조직은 정부로부터 일정한 거리를 둔 단체, 이른바 '팔길이 위치만큼 떨어진 조직(Arm's length body)'으로 발족한다. 이러한 단체는 준자율적 비정부단체라 할 수 있는 조직이고 통칭 "준자율적 비정부조직(Quasi-autonomous non governmental)"으로 불리고 있다. 그 후 ACGB의 조직과 재정규모는 확대해 갔다.

1993년 분할까지는, 이사장을 포함 이사 20명, 사무국은 사무국장 이하 500~600명의 스텝으로 급부상했다. 이사회를 토대로, 미술, 연극, 음악, 문학 등 분야별로 각각 20명 정도로 구성된 자문위원회나 소위원회가 설치되고 있고, 이사회에 대해서 자문 사항을 답변한다. 평의회의 구성원은, 선거에서 선택된 것이 아니라, 각종 문화예술단체 등에서 추천에 의한 멤버가 이제까지 임명되어 왔다.

그 후 스코틀랜드, 웨일즈 등 지방예술평의회(ACGB 지부)도 설립되고, 지방자치단체와 지역 유지의 출자에 따라서 설립된 지방예술협회(Regional Arts Association)와 더불어 지역의 예술지원 정책을 담당하고 있다. 이 지방 조직에 대한 보조금의 증가에 따라서 ACGB의 재정 규모도 증대해졌다(1993년 ACGB는 잉글랜드, 스코틀랜드, 웨일즈의 3국가의 해체·재편되었지만, 총체적인 규모는 역시 거대하고 기본적인 조직 구조는 각각 계승되고 있다).

결국 케인즈의 선언에도 불구하고 ACGB의 관료화나 지원에 따른 반사적인 창조행위의 영향이 역시 오늘날 지적되고 있다. 창조 활동의 현장에서는 ACGB가 팔길이 위치에 있는 조직이었다 하더라도, 재정적으로는 정부에 의존함으로서 정부의 영향을 받기 쉽다는 것이 지적되고, 지원 결정의 이유가 공개되지 않은 것에 많은 의문이 제기되고 있다. 또 연극 관계자는 거대한 조성 기관인

ACGB의 조성 시스템이 의존의 구조를 낳고, 연극 창조에 커다란 영향을 미치는 것을 지적하고 있다.

정책이 예술을 창조하는 것이 아닌데, 문화정책의 정부 대행자로 변화해 버린 ACGB의 체질은 정치로부터 완전하게는 독립하지 않는 "QUANGO"의 한계라고 할 것이다. 여기에서 문화정책이 예술진흥을 목적으로 하면서 정부 모임의 '공공의 복지'적 관점에 의한 관리적, 공공적 정책 대응의 한계를 갖는 것이 문제 제기되고 있다. 결국 ACGB가 예술을 관리·통제하는 측면을 갖는 것이나, 개성 있는 예술가나 비평 능력을 가진 객관적 입장이 아닌 예술지상주의의 미명 아래 예정된 정책 방침 수행을 위한 국가적 '성과'만을 중요시하는 경향이 있는 것을 지적하고 있는 것이다.

재정적인 의존은 정치로부터 완전 독립이라고는 할 수 없고, 정치의 영향으로부터 관계가 없을 수는 없다. 또 평의회의 구성원은 선거에서 선택되지 않으면 각계로부터 추천으로 선출된다는 선을 긋고 있지만, 임기만료후의 다음 피선출자도 또한 구성원의 추천으로 선출되는 결과 일종의 길드화된 조직이 되고 있다.

그런데 문화예술에 대한 지원 대체로 사업 지원이고, '예술 활동의 자유를 침해하지 않기 위해'라는 명분 아래, 예술가 개인을 지원하지는 않는다는 원칙을 가지고 있다. 한편으로 극장의 예술감독(Art administrator)의 고용은 중요시되고 있다.

문화예술에 대한 공적 지원 시스템이 필요하다는 인식과, 문화예술의 내용에는 정부가 개입해서는 안 된다는 2가지 인식이 ACGB를 성립시킨 것이다. 그럼에도 불구하고 그 후의 ACGB는, 일부 예술가와 ACGB가 낳은 예술 관료나 예술감독에 의한 전제(Depotism)의 울타리로 둘러싸인 감이 있다.

이는 ACGB의 운영, 정책 결정 시스템에의 신규 진입장벽이 존재하고, '예술의 산업화' 노선에 의한 ACGB의 예술 '보호', 사회적인 '복지'로부터 문화예술 사업에의 '투자'로 급선회한 정책전환 등 다양하게 지적되는 바처럼, 기본적으로는 예술가·예술단체와의 개방적인 협의의 부재, 정보비공개가 그 주요 요인이다. 또한 감상자, 시민의 의견을 받아들인 조직이 그다지 고려되지 않았던 점도 지적할 수 있을 것이다. 시민 주체형의 예술 조직을 전망함에 있어서 영국 '예술 평의회' 시스템은 중요한 선행 모델이지만, 문화적·환경적 맥락이 다른 나라에

서는 영국의 현상과 경과를 세심하게 음미해야 한다.

영국의 경우, 예술자금 지원에 있어서 팔길이 원칙은 사라졌다면서 국가의 개입은 너무나 가까워져, 지원을 받는 문화예술분야에서의 창의성(Creativity)은 질식상태에 놓여있다고 진단한다. 따라서 이들은 팔길이 원칙을 명백한 허구(Palpable fiction)라고 한다(김호균, 2014). 실제 적용과정에 있어서 이러한 팔길이 원칙이 훼손되는 경우도 있어, 혹자는 팔길이 원칙을 손뼘길이 원칙(Pam's Length)으로 빗대어 부르기도 한다.

02

주요 국가의 문화정책 유형과
정부지원 범위

문화예술에 대한 국가의 지원 정도, 개입 정도에 따라 정부의 역할을 다음과 같이 4가지 모델로 나눌 수 있다(Chartrand and McCaughey, 1989).

첫째, 촉진자(Facilitator)로서의 역할이다. 미국으로 이 유형은 세금을 통해 예술을 지원한다. 미국처럼 세금공제 혜택을 통해 간접적인 기부에 의존한다. 이 경우 어떤 특정한 기준에 의해서 예술이 지원되기보다 회사, 재단, 개인 기부자의 구미에 부합한 예술이 지원을 받는다. 따라서 예술의 경제적 상태와 예술사업은 매표수입, 사적 기부자들의 기호와 경제적 상태에 의존한다. 이 모형의 장점은 재원의 원천이 다양성을 지니고 사적 지원자들도 스스로 지원할 예술가와 예술기관을 선정한다는 데 있다. 단점은 우수한 예술에 대해서 지원이 많지 않으며 특정 지역의 사람들에게 혜택이 편중되어 돌아갈 우려가 있으며 세금혜택으로 인한 정부의 간접 지출 규모를 계산하기가 쉽지 않다는 것이다. 미국형 문화정책은 민간영역주도형이고 특징은 다음과 같다.

① 예술과 문화서비스의 전달 및 재정적 측면에서 비영리단체의 영향력이 우세하고 정부는 단지 지원역할만 수행한다.
② 사적 및 공적 기금 시스템의 분권화 및 분산화가 특징이고 여기서 연방정부의 역할은 이를 촉진하는 기능에 초점이 맞추어져 있다.
③ 문화정책 전반에 대한 의제설정이 분명하지 못하고 애매모호한 점이

많다.

④ 문화 활동과 관련하여 고급예술 전통뿐만 아니라 광범위한 대중예술 기반도 충분히 확보되지 못하고 있는 점이다.

둘째, 후원자(Patron)로서의 역할이다. 팔길이 원칙(Arm's length principle)으로 운영되는 영국의 예술평의회(Arts Council)가 그 대표적인 예이다. 이 경우 정부가 예술지원의 대상들을 결정하는 것이 아니라 동료 평가(Peer evaluation)란 제도를 통해 전문예술가들의 조언을 바탕으로 평의회를 통해 결정이 내려진다. 예술적 우수성에 대한 강화라는 장점을 갖지만 이는 곧 단점이 되기도 한다. 즉 예술의 우수성을 강조하면 종종 엘리트주의를 촉진시키게 되고 이는 곧 일반 대중이 접근하기 어렵고 감상하기 어려운 예술을 지원하는 결과를 낳는다.

셋째, 건축가(Architect)로서의 역할이다. 이는 프랑스로 대표되듯이 문화부를 통해 예술을 지원하는 경우를 말한다. 즉 예술을 사회복지 목적의 일부로 정부가 직접 나서서 지원하는 것이다. 이 경우 대중적 요구에 부응하는 예술을 지원하는 경향이 있어 위의 후원자의 유형과 대조를 보인다. 이때 예술가들의 경제적 상태는 정부의 직접 지원에 절대적으로 의존한다. 매표 수입이나 사적 기부는 이들의 재정 상태에 별다른 영향력을 미치지 못한다. 따라서 예술가나 예술기관이 매표 수입과 상업성에 의존하지 않아도 된다는 장점이 있으며 예술가들의 지위는 사회적 혜택 정책으로 명백히 인식된다. 하지만 장기적인 이러한 보장성의 지원으로 인해 창조성의 정체를 초래할 수도 있다. 이렇게 프랑스의 문화정책은 오랜 역사, 국가 주도성, 관련 부처의 지속적 존재라는 측면에서 여타 국가들과 확연히 구분된다(Rigaud, 1996: 45−48). Djian(2005: 9). 프랑스에서는 문화정책의 개념 자체가 국가 지상주의의 이름으로 예술적 자산을 독점하고자 하는 권력의 지속적 관심에 의해 탄생한 프랑스의 창조물이라 주장한다. 프랑스에서 문화예술에 대한 국가의 지원체계는 예술가에 대한 '후원자'와 예술품의 생산과 분배에 대한 '규제자'의 역할을 수행한 절대왕정 시대로부터 형성되었다. 이후 1930년대 말에 좌파 성향의 인민전선정부(Front populaire, 1936−1938) 시기에 문화정책에 관한 근대적 개념이 나타나 문화에 대한 국가 주도적 정책의제가 설정되기 시작하였다. 1959년에는 세계 최초로 문화부를 창설하고, 앙드레 말

로(André Malraux)가 초대 장관으로 임명되어 국가 주도적인 문화정책의 기반을 마련하였다(Biet & Malraux, 1987: 113-114). 이후에도 프랑스 문화예술 지원의 기본원칙은 좌·우파정부를 불문하고 국가 주도적 공공서비스 제공으로 특징지을 수 있다(Mulcahy, 2000, 한승준외, 2012: 268-269). 이러한 프랑스형은 관료적 하향식 모형이고 그 특징은 다음과 같이 설명할 수 있다(Toepler & Zimmer, 2002; 박광국, 2004: 425 재인용).

① 정부는 고급문화 생산에 있어 주도적 역할을 수행한다.
② 중앙의 문화담당부처가 문화정책 의제설정 및 결정, 그리고 집행단계에서 강력한 영향력을 행사한다.
③ 정책결정자의 전통적인 반(反)시장정서, 반(反)기업정서 때문에 예술과 문화에 대한 민간 혹은 기업후원은 비교적 덜 발달되어 있는 편이다.
④ 문화는 국가 혹은 민족성과 동의어로 사용된다.
⑤ 사회주의적 원칙 하에 문화는 사회를 근대화시키는 도구로 활용된다.

넷째, 기술자로서의 역할이다. 즉 국가가 예술에 관한 기술자로서 예술생산과 관련된 모든 것을 소유하게 된다. 구 소련과 같은 전체주의 국가의 정치이념에 맞는 역할 유형이다. 따라서 지원의 결정도 예술적 우수성이 아닌 정치적 교육 등의 목적에 의해 결정되게 된다. 예술가의 경제적 지위는 당이 공식적으로 인정한 예술가연맹의 회원여부로 결정된다. 따라서 이 역할 모델에서는 모든 예술이 정치적 혹은 상업적 목적에 종속되며 예술가의 창조적 에너지는 강력하게 조정된다.

위에서 본 바와 같이 팔길이 원칙이 지배적인 후원자 역할 유형의 경우, 기본적으로 순수 예술에 대한 지원에 관심을 갖게 되지만 상업 예술은 관심 밖이며 아마추어 예술은 주로 여가를 관장하는 부서나 지방차원에서 담당한다. 운영면에서 이사회의 역할이 강조되고 동료평가, 예술의 우수성 개발과 예술평의회의 주 고객인 예술가와 예술기관과의 관계의 본질 강화에 역점을 두게 된다. 이 사회는 공적자금을 사용하면서 이에 대한 책임을 지는 역할을 하면서 결정은 전문가들에게 의존한다. 이들은 정부와 예술 사이의 완충작용을 하는 중간자 역할

을 하며 예술을 정부와 대중 모두에게 천명하는 활동을 한다. 그리고 운영상 고객과의 관계에 있어서도 팔길이 원칙이 다시 적용된다. 즉 예술평의회 자체가 정부로부터 팔길이 원칙을 지니지만 예술평의회와 이의 지원을 받는 예술기관 사이에도 같은 원칙이 지켜지고 있다. 이러한 관계는 공적 지원을 받는 예술기관이 정부로부터의 행정적 독립이 거의 없거나 전혀 이루어지지 않는 다른 유럽 대륙의 국가들과는 대조되는 부분이다.

위의 역할 모형을 간단히 도표로 정리하면 다음 <표 7-1>과 같다.

〈표 7-1〉 주요 국가의 문화정책유형과 정부지원 범위

모형	대표적 국가	정책 목표	자금원천	정치적 역동성	예술적 표준	예술가의 지위	장점	단점
촉진자	미국	다양성	세금혜택	무작위	무작위	매표수입, 사적 기부금에 의존	재원출처 다양	우수한 예술이 반드시 지원되지 않음, 세금비용계산의 어려움
후원자	영국	우수성	팔길이 예술평의회	진화적	전문적	매표수입, 사적 기부금, 지원금	우수성 후원	엘리트주의
건축가	프랑스	사회보장	문화부	개혁적	공동체	정부지원, 예술가 집단의 회원	매표수입여부로부터 벗어남	창조성의 정체
기술자	구소련	정치적 교육	당	수정적	정치적	당의 지원, 당이 승인한 예술가 동맹의 회원	공식적 정치적 목표를 얻기 위한 창조적 에너지	종속성, 지하문화, 반문화의 발생

출처: Chartrand and McCaughey, 1989.

그러나 각 국가들은 사실상 이러한 자신의 전형적 모델을 고집하기보다 경제적 상황변화, 공적 자금의 감소, 예술산업의 크기와 중요성의 급격한 성장 등을 이유로 보다 적합한 다른 모델로 수렴하고 있다. 이와 같이 대부분의 국가들은 정도는 달라도 위의 네 가지 역할 모델들을 모두 채택하고 있으며 이에 따라 예술에 대한 지원의 다원적 원천을 제공하고 있다. 그리고 이러한 다양성은 예

술가나 예술기관 모두에게 이익을 주고 있다. 그러나 각 역할 모델에 따라 다음과 같은 문제점이 남아 있다. 즉 건축가나 기술자 역할이 예술의 우수성 도모를 할 수 있을지? 후원자 역할이 도전적인 아마추어 예술을 효과적으로 지원할 수 있는지? 촉매자 역할로 상업적으로 생존 가능한 예술산업을 촉진할 수 있는지? 또한 보다 근본적으로 민주정부가 동시에 다양성, 예술적 우수성, 공공적, 정치적 기준의 도모를 모두 효과적으로 달성할 수 있는 정책을 개발한다는 것이 가능한가? 하는 질문들이 그것들이다.

　　우리나라의 경우에도 정부가 각 예술기관의 책임경영, 자율경영을 강조하고 기업 스폰서십을 장려한다는 면에서 촉매자 역할을 하고 있으며, 팔길이 원칙은 없지만 전문지원대행 기관인 한국문화예술진흥원을 통해 예술을 지원한다는 면에서 후원자 역할 모델과 가깝다. 그리고 문화관광부를 통해 예술정책을 결정하고 시행한다는 점에서 건축가 역할, 자유주의 이념 수호라는 명목에서 자행된 예술에 대한 검열과 감독, 문화산업에 대한 국가적 강조 등의 면에서는 기술자 유형의 측면을 갖고 있다. 따라서 보다 근본적인 문제는 어떤 역할 모델이 우월하냐의 문제가 아니라 각 역할 모델 사이의 장단점을 파악하여 우리의 상황에 맞는 독자적 모델을 개발하는 것이라고 하겠다.

03

국가 · 광역자치단체 · 기초자치단체의
문화예술 지원의 역할분담

1 국가(중앙정부) 차원의 과제

전술한 바와 같이 문화예술의 진흥에 무관심하게 된다면 우리는 창의성과 상상력을 더 이상 발전시킬 수 없고, 미래를 주도할 수 없다. 문화예술행사들이 대형화만을 추구하여, 창의적인 행사들이 주목을 받지 못하는 경향은 지양되어야 한다. 국가는 교육과 문화장려를 국가의 가장 기본적인 의무로 수용해야 한다.

국가는 이러한 과제를 무조건 민간후원자들에게 넘겨서는 안 된다. 먼저 국가가 그러한 후원의 기본을 형성하여야 한다. 민간 후원자들은 항상 지속적인 후원을 할 수 없다. 요즘에는 경제적 목적을 위해서 예술은 지원하겠다고 나서는 스폰서들이 많이 있는데, 이러한 이 스폰서들은 자기의 선호에 따라서 많이 변하기 때문에 그리 믿을만하지 못하다. 국가가 그 기본적인 역할을 잊어서는 안 된다(Björn Engholm, 2000).

나아가 중앙정부의 지역문화정책은 다수의 지방자치단체의 문화정책이 지식정보사회라는 세계사적 변화에 대한 인식이 부족하고 그러한 변화과정에서 야기되는 지역민들의 새로운 욕구를 적극적으로 반영하지 못하고 있으며, 정책 입안이나 집행, 평가 등에 다양한 층위의 지역민들이 참여하여 함께 토론하고 설득·조정하면서 합의를 도출해 낼 수 있는 프로그램이나 제도 마련에도 소극

적인 점을 감안하여 수립되어야 한다(임정희, 2003). 즉 중앙정부는 지역의 문화적 권한을 침해하지 않는 범위 내에서, 국가적 차원의 지역문화정책을 수립하고 지역 단위에 대한 문화예술 지원과 평가체계를 마련하여, 지역의 구조적 한계를 넘어설 수 있는 간접지원을 펼치면서 지자체와 보완적 관계를 유지해야한다. 지역의 자율성을 보장한다고 해서 지역문화의 발전에 대한 국가의 책임이 사라지는 것은 아니다. 중앙정부가 지자체로의 무책임한 위임이나 하청이 아닌, 자치와 자립을 위한 공동의 원칙들을 문화정책을 통하여 세워나갈 때 지역문화의 잠재역량이 발굴, 육성되기 때문이다.

그리고 예술가나 예술단체에 대한 공공부문에 의한 지원은 있어야 한다. 엄밀히 말하면 공공에 의한 문화예술 지원에도 예술가의 생활권 보장이라는 차원의 지원과 인재육성, 창조 활동의 보장이라는 차원의 지원, 예술작품의 구입이나 사업조성, 예술가나 예술단체의 현창, 예술의 보존·계승, 나아가 사람들의 예술감상접근에 대한 지원, 아마추어의 예술창조활동에 참가지원 등 여러 가지 차원에서의 지원 형태를 생각할 수 있다(中川幾郎, 1995: 165).

특히 국가적 차원에서는 1980년대의 독일이나 프랑스는 예술가를 위한 사회보장제도의 정비라는 사례를 문제의식에 넣어야 할 것이다. 그것은 부업으로 예술 활동을 하고 있는 사람을 제외하고, '예술적 창조를 자기 생활의 본질적인 부분'으로 하는 많은 예술가들이 가입할 수 있는 것이다. 이렇게 지원의 종류는 여러 가지 있다.

여기서 국가의 역할을 생각해보면 역시 국가가 아니면 할 수 없는, 전국적이고 기초적인 차원의 지원정책을 분담해야 할 것이다. 사회보장제도의 실현은 차치하더라도, 광범위한 인재 육성이나 제작(Produce)능력 육성단계에서의 문화예술 지원제도를 중점적으로 고려해야 할 것이다. 실적주의, 성과주의라는 시각으로 접근하는 한, 결과적으로 사업능력이 높고 안정된 예술단체나 프로예술가만이 지원받을 수 있게 된다. 이를 개혁하고 폭을 넓히는 것이 의미가 있다.

또한 어느 정도의 평가를 얻고 있는 예술단체나 예술가라도 새로운 작품에 임할 때에는 상응하는 비용과 위험을 부담해야 한다는 것을 고려하면, 이러한 비용이나 위험을 경감하는 지원도 적극적으로 고려해야 한다. 국가의 문화예술진흥기금도 이러한 사상에 입각하여 대담하게 활용되어야 할 것이다.

나아가 전문대학의 설치·운영, 문화예술사업에 관한 종합적인 조사연구, 정보자료의 제공, 각종 기록, 정보의 보존, 전통예술 등 멸실되기 쉬운 문화예술의 보존·계승 등도 넓은 의미에서 문화예술 지원에 포함시켜야 할 것이다. 이것들도 기초적이면서 전국적인 차원에서의 국가의 역할로서 자리매김해야 할 것이다.

2 지방자치단체의 문화예술 지원의 시각

지방자치단체 문화예술행정은 국가의 문화예술행정의 축소판일 필요는 없으며, 하청기관일 필요도 더더욱 없다. 국가는 중앙정부 주도로 지역문화정책을 전개하지 말고, 지역의 자생적 문화수요와 역량이 부족한 현실적 상황에서 지역문화의 자율적 발전을 측면 지원하여야 한다. 다른 한편 지방자치단체는 중앙정부에 의존하거나 중앙문화를 답습하는 데 급급하지 말고, 지역 특성을 고려한 지역문화정책의 개발과 집행을 노력하여야 한다. 이렇게 어디까지나 지방자치단체는 정책주체로서 자립하여 자치단체의 규모나 특성을 포함하여 시민자치의 활성화로 이어지는 문화예술행정을 전개해야 하는 것이다. 따라서 자치단체의 문화예술진흥이나 지원도 전혀 국가의 축소판은 아닌 자치단체로서의 명확한 전략과 비전을 가지고 임해야 한다.

자치단체는 먼저 지역의 문화적 잠재력을 활성화하는 것을 생각해야 한다. 시민의 문화예술 감상능력이나 비평능력, 문화예술 표현능력의 향상과, 인재의 층을 두텁게 하기 위해서는 이러한 커뮤니케이션 채널을 풍부하게 할 필요가 있다. 지역의 문화적 잠재력이 활성화되는 것은 시민의 풍부한 감성을 길러, 이성과 감성 위에 쌓아올린 새로운 지성을 시민사회에 끊임없이 재생산하고 시민자치의 싱싱한 생명력을 더하게 되기 때문이다(中川幾郎, 1995: 167).

먼저 첫째, 사람들의 예술감상에 대한 접근을 용이하게 하고 그 메뉴를 풍부하게 하는 것이 기초가 된다. 이것은 자치단체 문화예술정책 사업스타일의 기본이기도 하다. 그러나 이러한 사업기획과 전개 시에는 시민과 예술가의 기획참

가가 더욱 필요하다. 이는 사업 유형이나 메뉴가 고정되는 경향이 있고 양도 부족하다.

또한 입장자의 '수'만으로 사업을 평가하는 시대는 지났다. 이제는 다품종으로 품질이 확실한 사업이나 소규모의 사업도 요구되고 있다. 한편 시민의 욕구(Needs)에 의거한 사업만이 아니라, 문화의 씨(Seeds)를 꽃피우려는 사업이나 실험적으로 문제제기를 하는 사업도 필요하다. 이러한 것을 모두 수량만으로 평가하는 것은 위험하다. 그리고 아마추어 단독이나 아마와 프로 혼합교류형의 예술 창조 활동이나 공연 활동이 늘어나고 있다. 시민도 감상자에 그치지 않고 스스로 표현 활동에 적극 참가하는 시대이다. 이러한 사업을 활성화시키는 것도 앞으로 자치단체의 역할이 된다.

나아가, 공급측인 예술가나 예술단체에 대한 자치단체에 의한 직접 지원이 있어도 좋다. 그러나 이를 위해서는 지원의 대상이 되는 예술가나 예술단체가 갖는 지역과의 연계성이나 시민성이 다시 문제가 된다. 문화예술에 대한 공공적인 지원을 한다는 것은 예술 활동이나 예술작품의 사회성·공공성이 테마로 되는 것만이 아니고, 예술가나 예술단체의 사회성·공공성도 테마로 된다. 특히 자치단체에서는 예술가나 예술단체가 지역이나 시민사회와 어떻게 연계되고, 어떻게 살아가고, 그 예술작품과도 어떻게 이어지는가가 문제가 된다. 다만 예술가만이 문제가 되는 것은 아니다. 한편으로는 시민단체나 시민사회의 예술문화에 대한 이해의 수준이나 그 문화적 성숙도와 개방도에도 밀접하게 연결되는 주제이다.

3 광역자치단체와 기초자치단체의 역할분담

지방자치단체에는 기초자치단체와 광역자치단체가 있다. 기초와 광역자치단체에서는 문화예술 지원의 입장과 그 역할이 각각 다르다고 할 수 있다. 국가는 기초적, 전국적인 차원의 예술문화진흥이나 지원을 담당해야 한다고 생각되는 것처럼, 광역자치단체는 기초자치단체의 경계를 넘는 차원의 문화예술 지원

의 역할을 분담해야 한다.

예를 들면, 상대적으로 재정규모가 적거나 재정력이 약한 기초자치단체의 문화시설건설이나 문화사업지원 등의 역할이 고려될 수 있다. 즉 기초자치단체의 문화예술사업의 양적 보충과 질적 보완의 역할이다. 광역자치단체의 직접사업을 그러한 자치단체영역에 도입함으로써, 기초자치단체 문화예술사업의 양과 질의 수준을 확보할 수가 있다.

지금까지 자칫하면 광역자치단체는 문화시설이 집중되어 있는 도심부에 문화시설을 건설하는 경향이 있으나 이용하기 쉬운 문화시설이 늘어나는 것은 좋지만, 이외에 지원대상이 되는 기초자치단체영역에 자치단체규모에 따른 문화시설을 건설해도 될 것이다. 물론 직접사업으로 실시하는 것만이 아니라, 공동사업이나 직·간접 보조를 대폭 상승시키는 방법도 있다. 그때에도 기초자치단체를 주체로 하는 발상의 전환이 필요하다고 본다. 또한 옥상옥을 짓는 것과 같이, 기초자치단체와 경합하는 문화예술행정을 전개해서는 안될 것이다.

그러나 무엇보다도 광역자치단체의 가장 중요한 역할은 광역조정이다. 특히 기초자치단체 간의 문화시설과 사업의 과잉경합이나 공백을 피하고 효과적인 사업이 되도록 광역적인 조정역할을 고려할 수 있다. 이것도 위에서 '지도'해야 할 것은 아니고, '조정'을 해야 할 것이다. 즉 광역자치단체는 기초자치단체를 기반으로 생각하고, 그 양적 보충과 질적보완, 광역조정을 도모해야 하는 것이다.

시민자치의 활력은 기초자치단체에서 생긴다. 기초자치단체의 활성화를 향한 광역자치단체의 지원은 시민이 광역자치단체에 눈을 돌리게 되거나, 광역자치단체에 대한 친밀감과 신뢰를 증진하는 일이 된다. 좀 시간이 걸려도 반드시 광역자치단체와 연결된 시민자치활성화로 연결하는 것이다. 광역자치단체는 기초자치단체에 대해서 국가의 하청기관으로서의 '상급기관과 같은 지도'나 권한을 의식할 것이 아니라, 시민이나 자치를 의식하여 진행해야 할 것이다(中川幾郎, 1995: 170).

광역자치단체는 기초자치단체와 의사소통을 활발히 하고 연계관계를 강화해갈 필요가 있다. 그 다음에 광역자치단체 스스로도 자치단체로서 분담해야 할 국가의 역할, 사업, 제도의 필요성을 요구하고 유도해 가야할 것이다. 국가는 광역자치단체로부터 정보제공을 요구하여 분석하고 스스로 끊임없는 정책의 혁신

을 하여야 한다. 국가 → 광역자치단체(도·광역시) → 기초자치단체(시·군·구)로 흘러가는 통첩이나 방침에 의한 일방적인 지도가 아니라, 기초자치단체 → 광역자치단체 → 국가로 흐르는 정보의 공급과 연구분석, 정책이념의 혁신과 정책재구축의 흐름이 형성되어야 한다. 그런 점에서 광역자치단체의 역할이 크다.

 마지막으로 광역자치단체가 하는 예술가나 예술단체에 대한 직접 지원의 방식에도 시민·예술가·행정의 상호비평과 대화 속에서 결정되어야 한다는 것은 기초자치단체도 마찬가지이다. 광역자치단체는 기초자치단체보다 광역적인 지역성을 갖고 있다. 이러한 국가, 광역자치단체, 기초자치단체 간 역할분담의 체제를 다음과 같이 <표 7-2>로 정리할 수 있다.

〈표 7-2〉 국가, 광역자치단체, 기초자치단체 간 역할분담의 체제

국가	……	전국적, 기초적
광역자치단체	……	광역적, 양적 보충, 질적 보완, 조정, 유도
기초자치단체	……	지역적, 자주적

출력: 中川幾郞, 1995: 171.

CHAPTER

08

문화의 민주화와 문화민주주의

이하는 서순복. 2018. 생활문화와 문화민주주의. 서울행정학회 학술대회 발표논문집; 서순복. 20
07. 문화의 민주화와 문화민주주의의 정책적 함의. 한국지방자치연구 V.8을 토대로 수정·보완하
였다.

01

고급문화와 대중문화

　문화예술의 가치가 예술가의 창작물과 일반 감상자의 반응, 나아가 예술작품이 감상자와 소통하는 행위에 따라 결정되는 예술 고유의 특성이 점차 수용자 중심으로 변화하고 있다(최미세, 2014: 395-396). 1983년 프랑스 문화부의 오커스탱 지라르는 UNESCO의 의뢰로 '문화의 발전: 경험과 정책'이라는 보고서에서, 이제까지 당연한 것으로 받아들였던 '문화의 민주화'라는 문화정책의 목표가 이제는 '문화민주주의'로 전환되어야 한다고 강조했다. 문화의 민주화는 엘리트 중심의 고급문화를 대중들에게 확산하는 것이 목표였기 때문에 교양을 기르려는 이유와 그 수단을 가진 일부 사람들을 지원하는 결과를 가져왔고, 이런 정책에 소요된 재원이 국민 세금에서 충당되었다는 점이다. 문화민주주의는 문화 다양성을 기반으로 대중들이 문화예술의 창작과 소비에 주체적으로 참여하는 것을 지향한다.

　문화가 과거와 마찬가지로 특권층의 전유물이 될 수도 있고, 반면에 문화가 기본권으로 축하받아 모든 사람들이 자유롭게 문화 혜택을 누릴 수 있는 세상을 만드는 데 도움이 되는 민주주의를 강화하는 구성요소가 될 수 있다(서순복, 2018). 자원과 지역사회에 대한 자기표현, 접근성, 모든 사람을 위한 문화, 모든 사람에 의한 문화의 변혁적 가치(Transformative value, of culture for all, by all)가 모든 사회생활과 정치제도 영역에 스며들게 하는 문화민주주의의 구현이 바람직하다(The Movement for Cultural Democracy, culture for all, by all, http://cultural- democracy.uk/).

① 고급문화와 대중문화의 개념과 관계

매튜(Matthew Arnold)의 정의에 의하면, 문화란 지적이고 예술적인 삶에서 지금까지 말하고 생각하고 행하여 온 모든 것들 중 최상위이다. 문화를 중립적으로 말한다면, 사회에서 삶의 방식을 지칭하는데, 그 중에서 가장 학자 티를 내고 고상한 척하는 사람들이 관심을 갖는 고급문화는 작은 부분에 불과하다. 고급문화(High culture)라고 하면 흔히 문화예술기관에서 공연되는 오페라, 연극, 발레, 오케스트라 등을 두고 일컫는다. 고급예술은 교육수준이 높고 경제적으로 부유한 계층이 주로 누려왔다. 이에 대해 현대의 대중문화는 이전 단계에서 볼 수 있던 일부 엘리트만의 고급문화와, 기층(基層)에 있는 토착적인 민속문화와의 사이에 나타난 중간문화를 일컫는다고 할 수 있다. 대중문화의 범주에 들어 있는 것들로는 TV, 영화, 비디오, 잡지, 만화, 전자오락 같은 것이 있다. 이들의 공통된 특징은 이것들을 즐기기 위해서 깊이 생각할 필요자체는 없는 것이다. 즉 부담 없이 즐길 수 있는 것이 바로 대중문화라고 할 수가 있다. 과거와 달리 요즘의 대중문화를 대표하는 것이 바로 대중매체이다.

엘리어트, 만하임, 가셋 등과 같은 엘리트주의론자의 시각에서는 대중문화란 저질스러운 것이기 때문에 고급문화에 대한 특별한 보호가 필요하다고 본다. 반면 쉴즈, 벨, 갠스 등의 문화다원론자들은 사회 내의 다양한 문화취향을 존중해주어야 하기 때문에 순수예술이건 대중문화건 모두 동등한 가치를 부여해야 한다고 주장한다(이강수, 1987; 김창남, 1998).

쉴즈(Shills)는 대중사회의 문화를 우수한 문화(고급문화), 범속한 문화, 저속한 문화(저급문화)로 나누면서, 범속한 문화와 저급문화의 생산이 반드시 고급문화의 타락과 파괴를 의미하는 것은 아님을 강조하였다(Shills, 1987). 예컨대 대중매체는 고급문화를 전달할 수 있으며, 그렇다고 하여 고급문화의 질이 저하되는 것은 아니다. 역시 대중문화는 고급문화와 함께 여러 문화계층의 취향에 따른 문화의 하나로서 고급문화와 동등한 가치와 중요성을 갖는다(Gans, 1977).

고급문화를 창조하는 주체는 지식계층인 것이다. 활동 측면에서 보면 고급문화는 학술문화와 고품위의 문화예술 등을 포괄하는 것이다. 관념 측면에서 보

면, 그것은 시대와 민족의 이상과 신념을 표현하는 것이라고 할 수 있다. 고급문화의 기본가치관은 공리성을 초월한 것이다. 고급문화를 진흥시키려면 명예를 따지지 않고 자기의 예술신념과 방향을 견지하며 연구와 창작에만 몰두하는 사람들이 필요하다. 문화발전을 하는 데는 한 부문에 전문적으로 몰두하는 장기가 있는 고급문화가 필요하다. 고급문화만 발전하는 것은 최고의 이상적 상태는 아니다. 고급문화 대중문화를 유기적으로 결합시키면, 전통과 현실을 긴밀히 결합시킬 수 있을 뿐만 아니라 전통의 결정을 견지하고 또한 새로운 생활방향을 개발할 수 있는 것이다. 이것은 또한 자신의 이상과 신념을 견지하게 할 뿐만 아니라 대중과 사회생활에도 영향을 주는 것이다.

2 대중문화: Mass culture와 Popular culture

대중문화는 여러 가지 차원에서 정의할 수 있다. 스토리(Storey)는 대중문화 용어의 의미내포에 대해 다음과 같이 정리하고 있다. 첫째, 많은 사람들이 폭넓게 좋아하는 문화. 둘째, 고급문화를 제외한 잔여범주로서의 문화. 셋째, 대량소비를 위해 대량생산된 상업문화로서의 대량문화(Mass culture). 넷째, 민중(The people)으로부터 발생되는 문화. 다섯째, 헤게모니 투쟁 즉 저항과 통합의 실천이라는 문화영역. 여섯째, 고급문화와 대중문화의 구분을 인정하지 않는 포스트모더니즘적 입장에서의 정의. 일곱째, 산업화와 도시화에 뒤이어 일어나는 문화(Strorey, 1994: 18-32).

그런데 중세 봉건시대와 같이 엘리트와 대중 사이에 문화적 접촉이 없었을 때에는, 대중문화에 대한 논란이 없었다. 예술가들이 경제적 능력과 권력이 있는 후원자들의 도움 없이도 직접 예술수용자와 관계하면서 생계를 유지할 수 있게 된 18세기 중엽부터 유럽에서는 대중의 욕구에 맞는 문화내용을 만들어내는 작가들이 등장하였다(레오 로웬달, 1998: 37-39). 도시 노동계급으로부터 중산층으로 성장한 도시인들은 자신들의 여가를 갖게 되었으며, 생활의 질을 높이기 위해 다양한 문화적 욕구를 표출함으로써 대중문화가 확산되기 시작했다. 특히

대량생산과 대량소비를 가능하게 한 산업화는 인구를 도시에 집중시키는 결과를 낳고, 이 과정에서 문화가 대중화하였다.

산업화와 도시화를 토대로 발전한 대중문화의 역사적 배경을 보면 민주주의와 대중교육이 구 상류층의 문화독점을 무너뜨렸다. 기업은 새롭게 각성된 대중의 문화적 수요가 이윤이 높은 상품시장이 되는 것을 알았다. 기술의 진보는 이 상품시장을 위해, 서적, 정기적 잡지, 그림, 음악 그리고 가구 등을 저렴하게 생산하였다. 대중문화가 형성된 과정은 대중에 의한 문화의 향유라는 문화수용자층의 확대, 이렇게 창출된 문화시장을 겨냥하여 자본을 투자하고 문화상품을 생산하는 문화산업의 성장, 그리고 문화상품의 대량복제를 가능하게 하는 기술의 발전 이상 3가지 요인의 결합한 것으로 이해할 수 있다(주은우, 2003: 71). 그중에서 현대의 기술발전은 문화의 대량생산과 대량분배에 적합한 영화와 텔레비전 등의 새로운 미디어를 출현시켰다(McDonald, 1987: 45).

이렇게 오늘날 대중문화는 대중매체를 통해 이뤄지는 문화이다. 그러나 문화가 매체에 의존함으로써 문제점도 드러난다. 대중문화에 대해 다음과 같은 비판이 있다(윤시향외, 2003: 85). 첫째, 대중문화는 영화산업, 게임산업, 광고산업과 같이 이윤을 목적으로 하는 문화산업의 산물이다. 오늘 대중문화는 상업주의 문화, 소비문화이며, 대중 안에서 자발적으로 형성된 문화가 아니고, 수용자인 대중은 대중문화의 상품을 살 것인가 아닌가의 선택권만을 갖는 수동적인 태도를 강요받는다. 둘째, 대중문화는 사회를 지배하는 집단이 자신의 이익을 대변하고 지배를 용이하게 하기 위해 사용하는 수단에 불과하다. 셋째, 대중문화는 고급문화에 반대되는 열등한 문화이다.

그런데 대중문화를 Mass culture로 이해하는 입장에서는 문화의 수용자인 대중(Mass)을 주체성 없는 수동적이고 열등한 집단으로 간주하면서, 대중문화에 대해 부정적으로 논의한다. 여기서 Mass culture는 대중사회에서 이윤과 소비에 초점을 맞춘 대중매체의 의해 형성된 문화이다. 그리고 대량복제가 가능한 대중매체가 등장한 근대 자본주의 이후의 문화로 이해되는 한계를 갖고 있다. 여기에서는 문화생산자와 문화수용자 간의 관계가 분리되고, 수용자의 환류(Feedback)를 불가능하게 한다.

이에 반해 민중문화(Popular culture)는 대중문화가 갖는 문화소비의 과정에

서 문화적 실천의 잠재력을 찾으려는 긍정적 시각에서 대중문화를 보는 시각이다(김창남, 1998: 24; 원용진, 2002). 원래 대중(Mass)의 개념은 프랑크푸르트 학파에서 제기한 '문화적 환각(Cultural dope)'[1]에서 유래되었다. 그러나 대중은 프랑크푸르트학파에서 보는 것처럼 비주체적인 것이 아니라, 문화를 통해서 무엇인가 생산성 있는 것을 찾아낼 수 있는 잠재력(Potentials)을 지니고 있다고 보는 입장이 민중문화(Popular culture) 주장이다. 대중문화에서는 대중을 수동적·부정적으로 본 반면, 민중문화에서는 대중을 능동적·긍정적으로 본다. 즉 사람이 주체적으로 문화에 참여할 수 있다고 본다.

대중문화에 대한 비판적 시각은 상당 부분 엘리트의식과 권위주의에서 출발하고 있다. 문화시장의 욕구를 따르기는 하지만, 문화예술의 창조자로서 개인적 개성을 구현하고 개인적 표현을 위한 여지를 남긴다. 대중문화는 민주주의와 다원주의와 동일시되며, 대중문화가 교육의 발전, 개인의 자율성, 인간적 가치를 증진시킬 수 있다고 본다(스윈지우드, 1998: 252). 대중문화가 이윤을 추구하는 문화산업과 밀접한 관계를 맺고 있기는 하지만, 대중의 생활에 필요한 활력소의 역할을 하며, 지배 이데올로기의 수단으로 이용되는 동시에 다른 한편으로 그 지배권력에 저항하고 지배이데올로기를 수정하는 역할도 하기 때문이다. 또한 대중문화를 저급한 문화로 간주하는 입장은 엘리트주의에 입각한 것이라고 비판한다.

대중문화를 여러 가지 차원에서 고찰하면 그 가치 세계는 여러 가지 구성 부분을 포함하는 것이다. 그러나 그 핵심적 가치 관념은 개인주의와 개인주의에 부합되는 공리주의·이기주의와 향락주의이다. 이러한 가치관이 만약 합당하다면 큰 해가 없을 뿐만 아니라 사회발전과 문화발전의 동력으로도 될 수 있는 것이다. 예를 들면, 서구 자본주의 사회가 바로 이러한 개인주의와 공리주의의 기초 위에서 발전한 것이다. 사회주의 국가와 같이 개인주의 관념에 대하여 과다

1) 문화적 환각(Cultural dope)이란 사람(대중)이 한번 상품에 빠져들기 시작하면 뭐가 뭔지도 몰고 정신 없이 거기에 빠져드는 현상을 가리키는 것으로서, 자본주의 사회에서는 대중들이 문화를 통해서 '문화적 환각'에 빠지기 쉽다는 것이 프랑크푸르트학파의 입장이다. 이는 독일 나찌 정권 하에서 문화를 권력이 어떻게 활용하였는가를 그들의 경험에서 나온 분석적 통찰이었다. 그러나 프랑크푸르트학파처럼 그렇게 대중을 비판하게 된다면 대중이 혁명의 주체라고 하면서, '누가 어떻게 좋은 사회를 만들 수 있는가'라는 의문에 빠지게 된다.

하게 억제하면 사회생활이 생기를 잃고 대중문화도 점점 쇠퇴하는 것이다. 그렇다고 개인주의 관점들이 아무런 억제력도 없이 과다하게 발전하면 또한 해악을 조성할 수 있는 것이다. 대중문화 가치체계 중 개인주의 및 상응한 관념을 억제하는 그러한 가치관을 든다면 사회에 대한 책임감과 이상주의 등이다. 이러한 것은 대중문화가 건강하게 발전할 수 있는 보장인 것이다(林國良, 1995).

대중문화의 주요한 주체는 시민계층인데 여기에 문예창작과 문화작업에 종사하는 지식인도 포함되는 것이다. 대중문화는 시민생활의 진실한 반영인 것이다. 시민생활이 풍부하고 다채로울수록 대중문화도 더 발전하는 것이다. 반대로 도시생활이 암흑기에 있고 억압을 받을수록 대중문화도 생기를 잃는 것이다. 따라서 어떤 의미에서는 풍부하고 다채로운 도시생활을 형성하는 것은 문화발전의 최고목표인 것이다. 괴테가 말한 것처럼 "생활의 나무는 영원히 푸른 것이다." 생활이 목적이고 생활이 일체인 것이다. 문화발전은 반드시 번영하는 대중문화를 기초로 하여야 한다.

③ 생활문화와 문화예술

예술은 그 자체가 첨단성을 갖고 있다. 모두가 요구하고 있는 것을 만드는 것이라면 그것은 상업 디자이너 등의 부류이고, 예술가는 아니다. 예술가는 개인의 존엄성 가치를 표현하는 존재이다. 예술가는 개성적이어야 한다. 기존의 통념과 질서에 어긋날 수 있는 것이 예술가이고, 대중에게 아첨하면 예술가로서 생명은 끝난다. 따라서 예술가는 반질서 또는 반규범적인 존재로도 있을 수 있다. 디자이너와 아티스트, 카피라이터와 시인의 차이도 여기에 있다. 그런데 이렇게 해서 창조된 작품이 결과적으로 일상생활의 질서 의식이나 디자인, 캐치프레이즈, 도구나 건축물 등에 변화와 영향을 주면서 생활문화를 변혁하는 것이다.

또한 생각을 바꿔보면, 한사람 한사람의 일반 시민들도 일상의 생활문화를 재평가하고, 다양하고 창조적인 자기 실현을 도모할 수 있는 것이며, 예술가다울 수 있다. 아마추어든, 전문가든 그 예술 활동은 '문화예술'의 창조이다. 아마

추어의 예술 활동을, 일상성을 의미하는 '생활문화'의 영역에 가두는 오류를 범해서는 안 된다.

필자는 윌리암스가 제시한 바 있는 일상생활문화(Lived culture)의 개념을 생활문화라는 용어로 사용하고자 한다(Williams, 1961: 66). 그는 문화의 수준을 세 가지로 구분하였다. 첫째, 그 시간과 장소에 살았던 사람들이 누렸던 특정 시기와 장소의 생활문화(The live culture of a particular time and place)가 있다. 둘째, 예술에서부터 일상생활상의 사실에 이르기까지 모든 종류의 기록문화(Recorded culture)가 있다. 그리고 생활문화와 기록문화를 연계시키는 요인으로서의 문화, 선별적 전통으로서의 문화(Culture of the selective tradition)가 있다.2) 프롬(Fromm)이 말하는 '사회적 성격(Social character)'3)이나 베네딕트(Benedict)가 말하는 '문화의 유형(Pattern of culture)' 개념은 추상적이기 때문에, 우리는 더욱 일상적인 요소로부터 문화에 대한 생각을 가져올 필요가 있다. 즉 사람들이 생활했던 실제 경험(Actual experience through which these were lived)이 그것이다(Williams, 1961: 63 – 64).

생활문화는 대중문화와는 다르다. 윌리암스는 철도부설 노동자였던 자신의 아버지에 대한 기억을 회상하면서, '아버지에게 문화가 없었는가'라는 질문을 던지면서, 고급문화가 아니기 때문에 문화가 아니라고 할 수는 없다고 한다. 모든 인간사회는 각자 고유한 의미와 목적과 형태를 가지고 있으면서, 그것을 예술이나 학습이나 제도로 표현한다. 의미와 방향을 공유하고 사회화하면서 사회를 형성·발전시켜 나간다. 그는 일상생활의 상징적 제반 차원에 대해 새롭게 생각하도록 하면서, 문화를 예술생산과 전문지식을 가진 특권적 영역으로부터 일상생활 경험(Lived experience of the everyday) 영역으로 중점을 전환하였다(Williams,

2) 윌리암스는 문화를 분석하면서, 문화의 정의에 세가지 범주가 있다고 하였다(Williams, 196 1: 57 – 58). 첫째는 이상적(Ideal)인 범주에서, 문화는 절대적이고 보편적인 가치의 차원에서 인간완성의 상태나 과정이다. 둘째, 기록적(Documentary)인 차원에서, 문화는 인간의 생각과 경험이 구체적으로 다양하게 기록된 지적이고 상상력을 활용한 결과물이다. 셋째, 문하에 대한 사회적(Social) 정의에 의하면, 문화란 고유한 삶의 방식(A particular way of life)에 대한 묘사이다.

3) '사회적 성격'은 공식적·비공식적으로 가르쳐서 배우게 된 행태와 태도의 체계를 일컬으며, '문화의 유형'이란 이해관심의 선택과 활동에 대한 묘사로서 생활방식(A way of life)을 구성한다고 보았다.

1993: 5-14).[4] 조선시대만 보더라도 사대부양반들만 문화가 있고 일반 상민들은 문화가 없었던가? 아니다. 농경시대 우리네 조상들은 농사를 지으면서 힘겹게 김을 매면서, 밭을 갈면서, 탈곡을 하면서도 노래를 불렀다. 정서적 유대와 집단적 일치를 위해 필요했을 뿐만 아니라 박자를 통한 노동의 효율성을 도모하기 위해서 노동요가 필요했고, 더구나 노래는 피곤한 심신을 달래주는 효과가 있었다. 상고시대로부터 음주가무를 즐겨왔던 우리 민족의 심성은 지역공동체의 행사(洞祭 등)뿐만 아니라 죽음에 임해서도 한의 정서를 노래로 승화하였다.[5] 이렇듯이 발레나 오페라나 오케스트라와 같은 고급문화만이 문화인 것은 아니고, 윌리암스가 설파했듯이 '일상생활로서의 문화(Culture is ordinary)'가 존재할 뿐만 아니라 또한 그것은 오늘날과 같은 참여와 파트너십이 강조되는 거버넌스 시대에서는 더욱 중요하다고 생각한다. 이러한 점에서 철도노동자의 삶 속에도 문화가 있는 것이고, 평범한 직장생활을 하는 샐러리맨에게도, 가정 주부에게도, 상점주인에게도 문화가 존재하는 것이다. 다시 말해 소수 엘리트만이 문화를 독점할 수 있는 것이 아니라, 모든 사람이 자신이 누릴 수 있는 '고유한 생활방식(Particular way of life)'으로서 문화를 즐기고 있다고 보고자 한다.

그러면 앞서서 고급문화와 대중문화를 대비하여 살펴보았듯이, 일상생활문화와 비일상생활문화에 대하여 살펴보기로 한다. 문화에는 예술과 학술과 같은 고급문화도 있으며, 일상의 의식주에 관련된 생활문화도 있다. 생활문화와 예술·학술문화는 상호작용하는 관계에 있다. 생활문화의 기초적인 뒷받침이 없다면 예술과 학술은 존재할 수 없다. 한편 예술과 학술의 존재가 없고서는 생활문화의 발전과 혁신은 있을 수 없다. 예술을 예로 들면, 문화예술의 풍성한 발전이 있어야 일상생활도 발전한다. 의복과 주택, 건축물의 부가가치가 높은 디자인은 시대를 앞서가는 아티스트의 표현성과를 후발적으로 도입하는 것이 많다. 또한 학술의 발전이 있어야 훗날 시대의 의식주의 구석구석까지 편리성의 혜택이 전달된다. 게다가 예술은 일상생활에 윤택을 가져다주고, 학술은 일상에 숨은 여

4) 윌리암스는 문화를 두가지 의미로 사용하였다. 첫째는 사회에서 의미를 함께 나누는 생활방식(A whole way of life), 둘째는 발견과 창조적 노력을 하는 과정으로서 예술과 학습(Arts and learning) 이 두 가지로 보았다. 그러면서 모든 사회는 문화를 가지고 있고, 모든 사람의 마음에는 문화가 있다고 보았다.
5) 진도의 다시래기 굿이나 상여노래 등

러 가지 진실을 가르쳐 준다. 이렇게 일상적인 생활문화는 예술·학술문화를 지탱하고, 비일상적인 예술문화·학술문화는 일상적인 생활문화를 혁신하고, 발전시키는 표리일체의 관계에 있다(中川 幾郎, 2000: 18-19).

생활문화는 사람이 생활함에 있어서 한정된 시간·공간을 사용해 영위해가는 생활 방식(Style)이라고 정의할 수 있고, 검토분야의 하나로 '아마추어로서 참여하는 예술 활동이나 여가생활의 충실과 향상을 지향하는 생활' 등을 내세우고 있다.

〈표 8-1〉 생활문화와 예술·학술문화의 상관관계

생활문화(일상문화)	학술·예술문화(비일상문화)
• 일상적인 우리들의 가치의식, 행위, 표현물, 용구 • 생활의 유용성과 깊게 관련된다. • 의식주, 경제 활동	• 비일상적이고 특화된 가치의식, 행위, 표현물 • 직접적인 유용성으로부터 자립하고 자기완결적이다. • 표현, 연구, 문화 활동
생활이 있기 때문에 예술·학술이 생겨난다.	학술·예술이 있기 때문에 생활이 혁신되고 해결된다.

출처: 中川幾郎, 2000: 20.

여기에서는, 아마추어의 예술 활동은 차별화되어, 생활문화 영역을 토대로 한정되어 있다. 프로와 아마추어의 차이는 그 사람이 전생애에 걸쳐 그 표현형태에 종사한다고 하는 그 전력 그 자체를 의미하는 것이고, 그 창조행위나 노력이 금전적으로 어느 정도 보수를 가져오는가라는 액수의 많고 적음의 문제는 아니다. 또한 문화예술과 생활문화는 문화로서 다루어야 하는 차원이 다른 문제이기 때문이다.

문화정책은 시민의 생활문화 환경의 정비와 보장을 기본적인 사명으로 한다. 그리고 문화예술과 시민의 생활문화가 상호 깊이 연관을 갖는다는 점에서, 자치단체도 또한 예술과 관련되는 문화예술행정(정책)을 전개할 수 있기 때문이다. 자치단체의 문화예술에 대한 관계 방법은 크게 4가지로 분류해 볼 수 있다.

첫 번째는, 복지 배급 사상에 기초한 문화예술 보급사업이다. 전국의 자치단체에서 문화예술회관 사업의 대부분이 무난하게 패키지화한 공연을 선정해서 구

입하여 제공함으로써 끝나고 있는 것이 그 현실이고, 자치단체측의 자주적인 기획 능력의 개발과 발휘는 늦어지고 있는 것이 오늘날의 실태이다. 또한 그 내용 선택에 있어서도 담당자의 경험과 주관에 지나치게 의존하고 있고, 예술가나 예술단체가 주장하는 전문가의 참여만이 아니라, 기획 단계에서부터 비평 능력을 갖은 시민의 참여가 어느 정도 계획되고 있는가를 이제부터 물어야 할 것이다.

두 번째는 경제활성화와 연결한 수단으로서의 문화예술 도입사업이다. 지역경제인, 자영업자, 관광업자 등의 기대와 동의를 배경으로 해야 한다. 그러나 그것은 문화행정의 중점 사업이라기보다는, 각론으로서 산업경제 행정의 구체적인 사업 방법의 하나로서 생각되어야 한다.

세 번째는, 지역 독자성, 도시 독자성의 형성을 위해, 지역이나 도시에 어떤 관련이 있는 자원으로서의 예술에 착안하여 이것을 도입하려는 것이다. 이는 지역이나 도시와 관련 있는 역사, 인물, 예술 등에 주목하고, 지역이나 도시의 독자성 형성의 자원으로서 발굴하고 활용하려고 하는 것이다. 특히 예술과 관계 있는 휴먼웨어, 소프트웨어를 자원으로 해서 지역이나 도시의 전설을 사람마다 작용시키게 하려는 것이다. 독자성의 형성 작용이라는 것은 고향의식, 고객의식, 시민의식을 이미지나 정감을 생기게 하는 전설 속에서 활성화하는 것이다. 지역이나 도시의 활성화라는 것은 본래 지역이나 도시에서 의식의 활성화에서부터 시작되어야 한다. 그렇지만 이 경우에도 왜 그 예술(Art)인가, 왜 그 예술가(Artist)인가는 근거가 있을 것이다. 역시 단체장의 독단이나 업무담당자의 재량으로 끝나지 않은 것이 있다. 다시 말해 어떤 특정한 예술이나 예술가를 기용하는 과정까지를 포함해서, 비록 소수라도 강력한 지지가 되는 시민의 의견일치를 산출하는 과정이 필요한 것이다.

네 번째는 문화예술이 혁신성, 첨단성, 전위성 그 자체에 주목하여, 기존 질서에 움직임을 야기하고, 발견이나 새로운 물결을 지역이나 도시의 공간으로 가져오는 것이다. 역시 도전적이고 스릴 만점인 사업이 되며, 새로운 물결을 창조한다는 것은 이벤트를 일으키는 것이기 때문이다. 이벤트라는 것은 결코 대형으로 주최되는 사업(○○전시회, ○○전)이나 의식만은 아니다. 박람회만이 이벤트는 아니기 때문에, 그 규모에 상관없이, 발견·만남·새로운 물결을 일으키기 위해 의도적으로 설계된 사건을 '이벤트'라고 하는 것이다. 이벤트가 '이벤트'이기

위한 중요한 조건은, 주최자, 출연자, 참가자 사이의 일방통행이 아닌, 쌍방향의 커뮤니케이션을 성립시키는 것이다. 예술의 비일상성, 전위성, 첨단성, 혁신성, 표현자와 감상자의 관계는, 이벤트가 갖는 성격과 본질적으로 공통하는 부분이 있다. 이벤트의 핵심에 예술이 포함되는 것도 여기에서 이해할 수 있는 부분이다. 이벤트는 결코 갑자기 생각나는 기획이나 일부의 사람들에 의해서 운영되고 집행되는 것은 아니다. 이념과 전략을 갖추고 빈틈없이 기획하여, 만남이나 발견에 만족스러운 운영과 실시를 표현하기 위해서는 핵심이 되는 사람들이 필요한 것은 당연하지만, 가능한 한 다수의 사람들을 끌어들여 참여하게 하는 장치가 있어야 한다. 특히 자치단체가 직접 관여한 이벤트에는 기획, 집행운영, 총괄 평가의 각 단계에서 어느 정도 다방면의 사람들과 상호 관계를 쌓아, 시민 사회의 커뮤니케이션 회로를 증폭하고, 지역 만들기의 에너지를 어느 만큼 축적하고 증폭할 수 있는가가 그 핵심이라고 할 수 있다.

현대사회는 도시화가 진전되었다고 할 수 있는 바, 이러한 도시는 일상과 비일상 2개 문화의 상호관계의 긴장도나 상호반응도가 매우 높은 지역이며 보다 중층적인 기능복합체인 것이다. 도시의 매력은 이러한 2개 문화 간의 상호관계의 긴장도나 기능 중층성에 있다. 따라서 도시를 활성화시키기 위해서는 도시의 일상이라고 하는 경제의 발전 전략이 중요하며, 도시의 총체적인 문화발전 전략을 필요로 한다. 그리고 도시문화를 발전시키기 위해서는 예술과 학술의 발전과 진흥책이 불가피하다. 도시에 있어서는 문화 전략 또는 문화정책은 도시정책의 주요과제로 의식되어야 한다. 그러나 지금까지의 문화 전략은 문화예술회관 등의 문화시설을 정비하고 설치만 하면 되는 하드웨어 주도형이었다. 문화예술 시설과 관련된 전문 소프트웨어가 결여되었다. 그러나 전문 소프트웨어를 중시해도 전략의 유효성은 기대할 수 없었다. 왜냐하면 하드웨어나 소프트웨어를 사용하는 주체적인 인재양성의 관점이 아직 부족하기 때문이다.

02

문화의 민주화와 문화민주주의의 비교

1 민주주의와 문화

민주주의는 그것이 상이한 이해관계들을 토론과 의사결정절차에 끌어들여, 민주적 참여를 통해 자율성을 높임으로써, 정치적 형평성을 위한 최고의 정부형 태가 되며, 이는 숙의·심의를 통한 합의에 도달하는 형식이 되기 때문에, 정당화 가 된다. 민주주의는 복지, 자율성, 형평성 및 합의에 도움이 될 뿐만 아니라, 권 력을 분산시켜 고도로 집권화된 권력엘리트의 부패를 예방하게 된다(Andrew Korac – Kakabadse & Nada Korac – Kakabadse, 1999: 211).[6] 원래 민주주의는 민중 (Demos)과 지배(Kratein)의 합성어로서, 주권은 시민 스스로 시민을 위해서(Of the people, By the people, For the people) 행사되어야 한다. 이러한 민주주의 용어를 문화영역에서 사용하게 된지는 얼마 되지 않았다. '문화의 민주화' 용어는 별로 사용하지 않는 반면, '문화민주주의' 개념은 문화정책이 지향해야 하지만 실제는 실천되지 않는 여러 문화적 양상을 비판할 때 자주 언급된다(김경욱, 2003: 33).

6) 루소는 대의민주주의를 반대하면서 민주사회에서 공동체에 대한 비전을 공유하는 시민의식 의 중요성을 강조하고, 선거를 통해 간헐적으로 정치과정에 참여하는 것만으로는 시민이 형 성될 수 없다고 하였다. 한편 플라톤은 다수의 의견은 거대하고 강력한 야수에 비유하였으 며, 다수에 의한 중우정치를 경계하고 철인정치를 이상향으로 제시하였고, 조셉 슘페터는 광범위한 시민참여는 무지한 자에 의사결정권을 주거나 집단의 갈등을 심화하여 민주주의를 오히려 불안정하게 하므로 정치는 정치가에게 일임하여야 한다고 하였다(이유진, 1997: 145 – 146).

2 문화의 민주화(The Democratization of Culture)

현실적으로 고급문화를 부르주아 문화로 보는 편견(Bias)이 존재한다. 그러나 고급문화를 향유하는 것이 사람을 차별하는 것은 아니다. 왜냐하면 질적 우수성(Quality)이 고급문화의 두드러진 특징이기 때문이다. 누구나 좋은 작품을 감상할 수 있어야 한다. 또한 1948년의 인권선언(Universal Declaration of Human Right of 1948)에 의하면 모든 사람은 문화권(Right to culture)을 갖는다. 고급문화는 일반사람(Common humanity)에게 관련되기 때문에, 사람은 누구나 고급문화를 누릴 수 있다. 모든 사람들이 다 고급문화를 누리지 못하는 것은 부분적으로는 돈 때문에 그렇고, 주로 교육문제 때문에 그렇다. 그렇기 때문에 모든 사람이 고급문화에 접근할 수 있도록 하는 것은 시장(Market)에서는 감당할 수 없고, 오직 정부만이 책임을 질 수 있다. 다시 말해 고급문화는 민주화될 수 있고, 그것은 정부에 의해서만 가능하다. 이렇게 하여 문화의 민주화(the Democratization of culture) 개념이 형성되었다. 문화민주화는 정부가 예술센터를 건설함으로써 효과를 내는 것과 같이 중앙집권적 시스템에서 하향적 방식(Top down)으로 이뤄진다. 문화민주화는 역사적으로 발전된 개념이다. 문화민주화의 뿌리는 낭만주의에 기원을 두고 있으며(Scruton, 1998: 제4장), 영국의 경우 BBC방송과 예술평의회(Art Council)와 같은 문화적 제도의 창립으로 이어졌다. 문화민주화 개념은 '모든 사람에게 고급문화를(The best for the most)' 제공해야 한다는 취지이다. 이러한 문화민주화의 취지를 실현하기 위하여, 그동안 유명작품의 순회전시, 지역문화센터 건립, 입장권 가격 인하, 예술교육에 대한 관심 증대와 같은 조치를 실시하여 왔다. 그러나 좋은 작품의 선정, 방송의 활용, 성인에 대한 문화예술교육 확대와 같은 문제가 아쉬운 문제로 남아 있다.

문화의 민주화는 중앙집권적 하향적 방식(Top down)으로서, 정부가 예술센터 등을 건설함으로써 효과를 낸다는 방식이다. 기존 문화예술이 엘리트, 프로페셔널 중심이어서 저소득계층과 같은 문화소외가 발생하였으므로, 저소득계층도 포함해서 기존의 고급(순수)예술을 누구나 즐길 수 있어야 한다고 본다.

한편 매체와 관련하여 보면 문화의 민주화가 곧 대중이 주인이 되는 문화

시대의 도래를 의미하지는 않는다(윤시향외. 2003: 82). 왜냐하면 대중문화가 대중의 진정한 욕구를 담아내기보다는, 문화상품을 생산해내는 자본의 이익으로부터 자유롭지 못하기 때문이다. 폭력과 외설이 넘치는 저질 대중문화가 범람하는 것은 대중의 진정한 욕구보다는 허위욕구를 유발해서 이윤을 극대화하고자 하는 자본과 관련이 있다.

3 문화민주주의(Cultural Democracy)

문화민주화에 대한 대안적 개념으로 문화민주주의가 등장하였다. 문화민주주의는 문화민주화 정책이 지닌 한계를 극복하고자 대두된 평등주의적 개념이다. 특히 1976년 유럽 문화장관회의를 통해 문화민주주의 개념이 촉진되었다. 문화민주주의 이념을 추구하는 문화정책은 정부문화정책의 우선적 목표가 불가피하게 배타적일 수밖에 없는 고급문화를 지원하고 유지해야 한다는 견해와 반대되며, 대중에 호소하는 대중주의(Populism)가 고급문화를 위협한다고 하는 문화의 민주화 전략과도 반대된다. 문화의 민주화 전략을 주장하는 관점에서는 기존 학계나 평론가들로부터 인정받은 예술, 즉 우월한 취향(Superior taste)의 합법성을 부여받은 예술에 대한 접근성을 최대한 확보하려고 함으로써 문화엘리트주의적 성격을 띠게 되는바, 문화엘리트주의자들은 문화민주주의를 주장하는 사람들을 대중주의자로 칭하면서, 지리적·인종적·성적·민족적 동등성 개념에 집착한 결과 예술의 질을 희생시키고 있다고 주장하기 때문이다.

문화가 문화향수자의 삶의 방식·교육배경·거주지 등에 따라 자칫 사회적 배제(Social exclusion)의 요인이나 차별의 도구(Instruments of distinction)로 작용할 수도 있다. 특히 고급문화의 경우 그럴 가능성이 더 높다. 더구나 예술을 위한 예술(Art for art's sake)은 현실세계를 거부하는 셈이 되고, 그렇게 되면 예술은 사람들이 마음으로 의지하게 되는 보상 활동(An activity of compensation)으로서 더 이상 정당화되지 못할 것이다(Debord).

한때 정치·문학·예술영역에 있어서 기존 질서와 제도에 전적으로 거부하

는 아방가르드(Avant-gardes) 운동이 일어났지만, 정치적 의도는 흥미로웠다고 할 수 있을지 모르나 엘리트 영역에나 존재하는 표현의 형태에 국한되었다. 아방가르드는 정치적으로 실패했다. 현대예술의 목표가 궁극적으로는 반동적이라 할지라도, 아방가르드는 반동적인 과거로 돌아가자는 것은 아니었다. 왜냐하면 죽음의 고통을 현대까지 연장했던 과거 사회의 이념적 형성에 사실상 의존했기 때문이다. 1848년 프랑스에서 신사회주의 활동이 사회참여 예술, 예컨대 벽돌공이었던 Charles Poncy와 같은 노동자 시인(Labour-poets)의 등장을 가져왔다. 영국에서도 광산 광부들이 브라스밴드를 조직해 음악을 하였다.

문화민주주의는 시민들이 스스로 문화를 할 수 있다는 발상으로서, 상향적(Bottom up)이고 자발적 방식이다. 문화예술은 순수예술에만 국한시킬 필요가 없고, 모든 사람은 창조적 소양(Creative mind)이 있으며 일상생활에서 창조적 활동(Creative activity)을 할 수 있다고 본다. 그렇기 때문에 사람들 개개인이 갖는 문화적 역량을 확대해야 한다. 즉 예술가만 예술 활동을 할 수 있는 것이 아니다. 그렇다고 일반인과 다른 예술가의 뛰어난 창의성을 인정하지 않을 수는 없다.

WWCD(Webster's world of Cultural Democracy, www.wwcd.org)는 문화민주주의 특징을 다음과 같이 제시하고 있다. 첫째, 문화적 다양성(Cultural diversity)과 문화전(The right of cultural)의 보호와 증대. 둘째, 공동체 문화에 대한 적극적 참여. 셋째, 문화적 삶의 질(Quality of Life)에 영향을 미치는 정책 결정 과정에 대한 참여. 넷째, 문화 자원과 지원에 대한 공평하고 공정한 접근으로 설명하고 있다.

4 문화의 민주화와 문화민주주의 차이

문화의 민주화와 문화민주주의가 상정하는 문화에 대한 개념이 서로 다르다. 전자는 고급예술을 예술의 범주에 포함시킨다. 후자는 전자보다 더 진보적이고 포괄적이다. 여기서는 고급예술뿐만 아니라, 대중예술, 실험적 예술, 지역예술, 아마추어 예술까지도 포함시킨다. 이렇게 전제하고 있는 예술 개념이 서

로 다르기 때문에, 관련된 쟁점들에 있어서 각각 다른 내용을 내포하게 된다.[7]

〈표 8-2〉 문화의 민주화와 문화민주주의의 차이

문화의 민주화	문화민주주의
문화의 단일성(Mono culture)	문화의 다양성(Plurality of cultures)
기관(제도) 중심(Institutions)	비공식·비전문가 조직(Informal group)
기회의 기성화(Ready made opportunity)	역동적 활성화(Animation)
틀(구조) 중심(Create framework)	활동 중심(Creative activities)
전문가 중심(Professional)	아마추어 중심(Amateur)
미학적 질(Aesthetic quality)	사회적 동등성(Social equality)
보존(Preservation)	변화(Change)
전통(Tradition)	발전과 역동성(Development, Dynamics)
향상(Promotion)	개별 활동(Personal activity)
생산물(Products)	과정(Processes)

출처: Langsted, 1990: 58.

랑스테드의 이 같은 분류에 대해 지나친 도식화의 문제가 지적된다. 예컨대 문화의 민주화가 고급예술 중심의 확대를 문제 삼지 않은 것은 아니지만, 문화의 민주화가 추구한 핵심 가치는 문화 접근의 불평등성의 해소에 있기 때문이다. 문화의 민주화는 전통, 문화민주주의는 발전과 역동성으로 구분하고 있지만, 고급예술 자체는 전통으로 못 박는 것은 지나친 정형화라고 한다(장세길, 2014: 201). 그러나 학문상 유형화 분류 작업은 완벽할 수는 없고, 개념적 징표와 특성과 시사점을 준다는 점에서 활용하고자 한다.

문화민주화에서는 '예술의 전당' 같은 예술기관에서 공연되는 오페라, 연극, 발레, 오케스트라 등 고급예술을 가능한 한 다수의 대중들이 누릴 수 있도록 접근성을 확장하는 데 초점을 둔다. 소수계층이 아닌 모든 사람들이 향유할 수 있도록 문화정책을 전개할 것을 처방한다. 다만 여기에서는 교육수준이 높고 부유한 계층이 주로 즐기는 고급예술만이 모든 사람들이 향유할만한 좋은 예술이라

7) 이에 따르면 사람들이 좋아하는 예술이라면 고급예술이든 대중예술이든 관계없이 예술을 즐길 권리가 있다고 한다. 여기서는 대안문화, 전위적 문화 등 다양한 문화 활동이 포함된다.

는 전제가 암묵적으로 깔려 있다(김경욱, 2003: 35-36). 문화의 민주화 전략에 입각한 문화정책은 고급예술이 주로 생산되고 소비되는 기존의 대형 문화예술기관을 그 중심으로 삼고, 관객보다는 예술가, 그리고 아마추어 예술가보다는 전문적 예술가 중심으로 정책방향을 설정하고 있다. 그리고 예술작품을 생산하는 과정보다, 예술작품 결과 자체에 중심을 두고, 이를 후대에 원형 그대로 보존하여 전수하는 것을 목적으로 삼는다.

이에 반하여 문화민주주의에서는 기존의 정형화된 틀을 거부하여 등록된 문화예술기관으로 활동하지 않고, 관객과의 만남 또한 기존 예술기관의 공연장에서 이루어지지 않는 문화 활동이 모두 여기에 포함된다. 그리고 문화민주주의에서는 예술작품의 미학적 질보다는 정치적·민족적·사회적 동등성(Social equality) 등을 우선적으로 고려하게 된다. 한편 예술작업에 있어서도 전문가와 아마추어 사이의 명확한 경계를 인정하지 않고, 예술참여와 경험의 중요성을 강조하는 관객지향성을 보인다. 이러한 '문화민주주의'의 정착을 위해 다양성을 추구하는 문화정책을 요구함에 따라, 시민참여에 의한 정책결정과정의 비집권화를 지향하게 된다. 다시 말해 거버넌스적인 정책과정 개혁에 따라 중앙부처로부터 지방자치단체에로의 권한이양 요구를 통해 자연스럽게 문화의 지방자치를 추구하게 된다.

그렇지만 양자는 모두 교육적 배경, 인종, 성, 지역적 위치에 상관없이 문화예술에 참여하거나 즐길 수 있어야 한다는 문화적 균등성을 강조한다는 점에서는 공통된다. 다만 '문화민주주의'적 문화정책의 전개를 주장하는 사람들은 '문화의 민주화' 전략이 엘리트주의적이라고 비판하면서, 모든 종류의 문화예술은 문화수용자들의 가치와 선호를 반영하는 한 고급문화이든 대중문화이든 모두 동등한 가치가 있다고는 것을 강조한다. 즉 예술의 질에 대한 평가에 있어서 수준이 높고 낮음을 규정하는 기준은 매우 자의적인 것으로, 단지 오랫동안 예술을 정의할 수 있는 권력을 독점해온 사람들에 의해 만들어진 하나의 기준이나 관습적 태도에 불과하다고 본다.

문화이용권(문화바우처), '바람난 미술' 등 문화접근성을 확대하려는 노력이 문화의 민주화 정책의 한 사례라고 한다면, 문화 창작 시민 동아리 활동의 지원으로부터 '성미산'과 같은 마을 공동체의 구축과 공동체의 문화적 표출을 장려하는 것이 문화민주주의에 속한다 할 것이다(조만수, 2013: 113).

03

문화의 민주화와 문화민주주의의
정책적 함의

1 문화정책에 있어서 관련된 의제들

문화정책에 있어서 문화민주주의와 관련된 의제들에는 다음과 같은 것들이 있다(김경욱, 2003: 33–34). 첫째, 문화예술 향수 기회의 확대와 문화소외계층에 대한 문화적 접근성(Accessibility)의 향상을 지향한다. 소수를 위한 엘리트 위주의 문화정책에서 다수를 문화수용자(Audience)로 하는 문화정책에로의 전환, 이를 위한 관객개발과 찾아가는 문화예술 공연 등의 정책의제들이 제시되고 있다. 둘째, 세계화의 추세와 맞물려 문화적 다양성(Cultural diversity)을 보장하는 것이 자국 문화를 미국 중심의 다국적 기업의 상업문화로부터 보호하는 것이라는 시도의 일환으로 활발하게 논의되고 있다. 특히 인터넷의 발달로 인한 전자민주주의 대두와 후기 모더니즘의 영향으로 인한 예술분야에서의 다양한 실험적 양상이 이슈를 다른 측면에서 부각시키고 있다. 셋째, 개개인의 문화적 역량(Cultural competence)을 향상시킬 것인가 하는 의제 또한 정규 교육과정에서 예술교육의 강화와 예술단체에 대한 지원을 통한 입장료의 인하 등의 구체적 방법을 통해 문화민주주의 수용과 관련된 기본조건으로 논의되고 있다. 넷째, 공동체의 문화적 활동에의 활발한 참여 그리고 문화자원과 지원에 대한 평등하고도 공정한 접근 등이 문화민주주의의 실천방안으로 강조되고 있다.[8]

8) 우리나라의 경우 문화소외계층을 위해 '찾아가는 예술', 심지어는 '모셔오는 예술'을 염두에

2 문화민주화 관련 문화정책적 함의

고급예술을 보다 많은 사람들에게 보급하고자 하는 '문화의 민주화' 지향적인 문화정책적 처방들은 기존의 대형 문화예술기관이 문화예술 보급기지로서 활용하면서, 더불어서 문화예술의 보급을 확대하기 위해 관객이 찾아오기만을 기다리는 것이 아니라, 적극적으로 고객을 찾아가는 실천적 방안들로 병행되기도 하였다. 특히 미술관의 경우 많은 관객들의 관심을 끌기 위해 대중적 인지도가 높은 고흐, 고갱, 마티스, 샤갈 등 유명한 인기작가들의 기획전시전을 위해 막대한 비용을 지불하면서 개최하기도 하였다. 우리나라에서 2004년 서울 시립미술관에서 전시된 '색채의 마술사 — 샤갈전'에는 무려 50만여 명이라는 대규모 관객이 관람하였고, 부산에서도 10만 명이 관람하였다(한국일보, 2005.1.23.). 미술사에 등장하는 유명화가들의 원작을 굳이 외국 유명 미술관을 찾지 않고도 국내에서 거장의 작품을 볼 수 있는 기회를 제공한 것이다. '블록버스터'라고 불릴 정도로 흥행에 성공할만한 대규모 전시회를 통해 잠재관람객들의 방문을 유도하고 높은 수입도 창출하였다. 대형 박물관의 경우도 마찬가지라고 할 수 있다. 대영박물관(The British Museum)의 경우 1970년대에 개최한 '투탕카멘'전의 경우, 160만 명의 관객을 불러들였다(로버트 앤더슨, 2001).

문화의 민주화정책은 가능한대로 모든 사람에게 고급예술에 대한 접근을 확대하기 위해, 입장료를 할인해준다거나, 마케팅 전략을 표적시장에 따라 세분화하여 구사한다거나, 찾아가는 예술 프로그램을 운영하는 등의 다양한 방법을 활용한다. 고급예술에 대한 정부지원의 논거는 다음과 같은 것들이 논의된다. 첫째, 고급예술은 미적으로 우수하기 때문에 정부는 지원해야 한다는 것이다. 둘째, 고급예술은 텔레비전 방송이나 대중음악과 달리 자유시장 경제체제에서는 살아남을 수 없기 때문에 정부의 지원이 필요하다는 주장이 있다. 셋째, 정부의 지원이 있어야 오페라나 발레와 같은 고급예술에 대한 대중들의 접근성(Access)

둔 프로그램 개발이 활발하게 진행되고 있으며, 학교교육에서의 연극, 영화, 국악 등 예술교육의 수용과제가 문화예술교육의 활성화를 위한 실천방안으로 추진되고 있다. 다만 문화적 다양성에 대한 논의는 비교적 활발하지 않은 실정이다.

을 높일 수 있다는 것이다. 이들 논거에 대한 반박들이 많지만,9) 예술영화와 대중상업영화가 구분되고 고전음악과 대중음악이 구별되듯이, 예술적 가치와 질(Artistic value and quality)을 무시해서도 안될 것이다.

그러나 정부부문이 고전음악이나 오페라나 발레 등과 같은 고급예술을 일반대중들에게 보급시키기 위해 지속적으로 많은 정책적 노력을 경주해왔지만, 다수의 사람들은 고급예술을 감상할 기회를 대중에게 제공하고자 하는 정부의 의도와는 달리, 아직 고급예술에 대해 친근감을 느끼지 못하고, 대중들이 그만큼 가지도 않는다. 예컨대 미국에서 1993년에 실시한 조사통계자료에 의하면, 10명 중 7사람이 영화를 보러 극장에 간 반면, 무용이나 발레공연을 보러 간 사람은 5명 중 1명에 불과했으며, 6명 중 1명이 채 안되는 사람만이 고전음악회나 오페라를 보러 갔다고 한다(Lewis, 2000). 에브라드(Evrad)는 문화민주화의 성과평가 척도를 관객의 인구통계학적 특성에서 찾았다(Evrad, 1997: 167). 다시 말해 일반적인 인구통계학적 구조와 관람객의 인구통계학적 구조가 일치·유사하다면 문화민주화라는 과제는 성공적이라고 평가할 수 있다는 것이다. 그러나 박물관이나 공연장을 찾은 관객의 인구통계학적 특성은 일반적 평균보다 높은 층이라고 조사연구되었다. 즉 다양한 문화민주화정책을 통해 고급예술을 일반대중들에게 보급을 확대하려는 정책적 노력에도 불구하고, 고급예술인 오페라나 발레 등을 보려는 관객의 숫자는 노력만큼 늘지 않았다는 것이다. 이와 같은 사실은 고급예술의 취향이 그렇게 단시일에 이루어지지도 않을 뿐만 아니라, 고급예술취향이 생래적으로 타고나면서부터 습득되는 것도 아니고, 수많은 교육적 자극과 예술경험을 통해서 형성될 수 있다는 것을 반증하고 있다. 이렇게 고급예술을 중심으로 한 '문화의 민주화'를 추구하는 문화정책만으로는 근본적인 한계가 있다는 것을 자각한 여러 유럽국가들은 1970·80년대에 들어서, 많은 사람들이 실제 즐기고 있는 문화를 지원하는 방향에서 확장된 개념인 '문화민주주의' 정책을 추구하게 되었다(김경욱, 2003: 38 재인용; http://wwcd.org).

9) 첫째 논거에 대해서는 고전음악이 더 창조적이고 세련된 것을 의미하는 것은 아니고, 고전음악이 미적 가치가 있다는 판단도 주관적이고 자의적일 수 있다는 반박이 그것이다. 둘째 논거에 대해서는 현대 자유시장경제에서 신문과 방송이 상업주의 휩싸여 제대로 역할을 못하기 때문에 신문, TV 그리고 대중음악에 대해서 더 지원해야 한다는 주장을 펴기도 한다. 셋째 논거에 대해서는 대중들에게 오페라나 발레를 감상할 기회를 제공하겠다는 것은 억압적인 박애주의의 하나라고 할 수 있다는 것이다(Lewis, 2000).

3 문화민주주의 관련 문화정책적 함의

문화민주주의는 문화민주화 전략의 한계에 대한 대안으로서 새롭게 등장한 개념이다. 전술한 바와 같이 문화민주화가 티켓 가격의 할인, 마케팅의 다양화 등의 전략을 구사했다면, 문화민주주의는 각 개인의 자율적인 선택과 다양한 취향을 인정하는 데서 출발하였다. 그리하여 고급예술의 보급보다는 각 개인이 다양한 선호와 취향을 행사할 기회를 보장하는 것을 궁극적 목표로 하였다. 문화민주주의 지향 문화정책에서는 문화예술 소비자는 기존의 수동적인 문화소비에서 벗어나, 문화예술 활동에의 참여라는 보다 능동적이고 적극적인 역할을 수행하게 된다. 그리하여 문화소비자는 관객이면서 동시에 아마추어 예술가로서 예술 활동에 참여할 수 있게 된다. 그 예로서 미술관에서 관객의 작품활동 참여를 유도하기 위해 '나도 화가' 코너를 마련하여 관객이 직접 작업에 참여할 수 있도록 유도하는 프로그램을 개발하는 것을 들 수 있다(김경욱, 2003: 38-39).

문화의 민주화 전략이 지닌 한계를 극복하기 위해 등장한 문화민주주의를 실현하기 위해서, 실제 사람들이 즐기는 대중매체들의 수준을 올리는 데 정부가 주력해야 한다는 견해가 있다(Lewis, 2000). 즉 루이스는 사람들을 공연장에 가도록 유도하려고 했지만 결과적으로 실패한 문화민주화 전략적 문화정책 방향에서, 모든 사람들이 현재 즐기고 있는 TV방송, 패션, 디자인 등의 분야를 향상시킬 수 있는 문화민주주의적 정책방향으로 전환해야 한다고 했다. 한편 트렌드(Trend)는 소수에 의해 창조되는 문화의 본질적 속성상 돈과 권력에서 소외된 대다수 사람들의 문화적 고립을 해소할 수 있도록 정부의 정책적 지원을 강조하고 있다(Trend, 2001; 김경욱, 203: 41-42 재인용). 미디어를 중심으로 문화민주주의를 분석한 그는 세금으로 충당하면서도, 국가에 의해 유지되지 않고 다양한 영역에 걸쳐 독립미디어 조직의 다양성을 유지하는 틀을 처방했다.

또한 카핀터(Carpenter)는 문화예술은 경제적 배경·연령·인종·성·신체적 결함 등과 무관하게 모든 사람을 포괄(Inclusion)해야 한다는 전제 하에서, 자본주의 시장경제체제에서 구매력이 없다는 이유로 문화예술로부터 소외 내지 배제(Exclusion)된 사람들, 예컨대 소수민족·장애인·가난한 사람들을 새로운 관객

(New Audience)이라는 개념으로 파악하고, 새로운 관객의 개발을 통해 문화민주주의를 실현하려고 하였다. 그는 문화예술기관이 문화적 소외계층을 새로운 관객으로 참여시키기 위해 어떤 노력을 기울였는지 평가하기 위한 척도로서 다음과 같은 지표를 제시하였다. 즉 문화예술 생산자(예술가)와 소비자(관객) 모두에게 동등한 가치를 부여하고 있는지 여부, 프로젝트의 개념, 디자인, 성취도(Control of agenda), 관객들이 자신의 의견을 반영시키고 일의 방향에 영향을 끼치는 측면이 있는지 여부(Ways of participating), 관객들이 깊이 예술을 이해하고 그들의 기술을 향상시키고 있는지 여부(New understanding and skills) 등을 식별하였다. 새로운 관객을 개발하기 위해서는, 관객에 대한 이해를 증진시키기 위한 기초자료로서 시장조사가 필요하고, 표적(목표)관객(Target audience)과의 효과적인 대화를 위해서는 직접적인 대화방식(Face to face communication)이 필요하고, 각 문화예술기관들은 나름대로 적합한 성공적인 관객 참여방식을 개발할 필요가 있다고 주장하였다(Carpenter, 1999).

광주비엔날레에서 처음 시도되었던 '참여관객 제도'는 그런 점에서 매우 의미가 있다.[10] 2004년 10년째를 맞이한 광주비엔날레에서는 전에 볼 수 없었던

10) '참여관객은 기껏해야 예술가들의 작품을 혼란시키고 희석시키는'(리차드 로즈-퓰리처상논픽션부문을 수상했던 인문학자로 짐 샌본과 공동작업) 방해물에 불과할 것이며, '결국은 주제나 기술적인 면에서 작가가 원하는 방식으로 작품은 만들어질'(데보라 맥닐-전업주부로 켈리 리차드슨과 공동작업) 수 있었다. 또한 많은 참여관객들의 생각 또한 그래 보였다. 나아가 작가들은 숫제 '뒷통수를 얻어 맞은 것처럼'(전수천-참여작가) 당황스러운 듯했다. 물론 '알프레도&이자벨 아킬리잔'처럼 '비예술계 사람인 누군가와 함께 작업할 수 있는 기회를 얻게되어 흥분되었다'는 작가들도 있긴 했다. 광주비엔날레의 컨셉이 비록 회의적이고 일회성 이벤트에 지나지 않는 것이 아닐까 하는 우려를 갖게 하긴 했지만, 참여관객제를 통해 작가와 관객들 사이에 어떤 소통이 이루어지는지는 궁금했다.
그러나 참여관객들을 한자리에 모아놓고 한 차례 워크숍을 가진 뒤, 각자 본국으로 돌아간 참여관객들은 파트너가 된 작가와 본격적인 의사소통을 시작했는데, 그 과정들은 고스란히 녹취되고 갈무리되어 비엔날레로 보내져왔다. 그 자료들을 보면서 나는 예기치 않은 여러 흥미있는 사실들을 발견하게 되었다. 처음부터 참여관객의 개입을 무시하는 작가도 있었고, 또 관객의 참여를 호의적으로 수용했던 작가였지만 원만하지 않았던 대화방법으로 인해 소통이 결렬되어버리는 팀도 있었으며, 반대로 회의적이었던 팀이 의견을 주고받는 사이에 교감을 얻게 되고 작품에 큰 영향을 끼치게 되는 팀도 있었다.
처음에 나는 광주비엔날레의 컨셉이 그러할진대 그 컨셉에 동의할 수 없는 작가라면 참여하지 말았어야 한다는 입장이었다. 그러나 의사소통자료를 보고 있는 동안 그런 작가의 태도 또한 컨셉 안에서 수용될 수 있는 목소리임을 깨닫게 되었다. 협업이 잘되었으면 잘 된 대로

참여관객제라는 새로운 방식을 전시에 도입했다. 이는 관람객에게 작가를 선정하도록 하고 작업에 참여하도록 하는 제도이다. 참여관객으로 참여한 문규현 신부의 말처럼 "오늘날 현대미술이 사회와 문화에 대해 다루면서 문제를 제기하고 무엇무엇에 대하여 신랄한 냉소를 보낸다고 주장하지만, 지나치게 난해하고 관념적으로 흘러, 관객과 유리된 채 많은 미술행사가 이른바 '그들만의 잔치'로 끝난다"는 것에 주목하여, 문화생산자인 작가와 소비자(감상자)인 일반인들의 공동작업을 통해 소비자로 하여금 직접 생산되는 과정에 참여할 수 있도록 한 제도라고 할 수 있다.

> 세계적 패션그룹 프라다의 회장을 참여관객으로 맞이한 설치비디오작가(이경호)의 '... 행렬 달빛소나타'는 어두운 전시실의 벽면 2곳을 각종 일상의 모습을 담은 동영상 화면으로 비추고 그 바로 앞에 자동 뻥튀기기계를 설치해 쏟아져 나온 뻥튀기를 바닥에 쌓아 놓은 것이 전부. 현장에서 1,000원에 판매하는 프라다 명품 종이봉투에 싸구려 뻥튀기를 담아주는 발상으로 인기를 끌었다. 웅장한 그리스 민중음악이 울려 퍼지는 전시장에서는 낡은 뻥튀기기계가 계속 토해내는 뻥튀기를 관객이 맘껏 집어먹는다. 작가는 이 작품을 통해 서민들의 간식거리인 뻥튀기와 고급 브랜드의 상징인 '프라다'와의 만남을 통해 대량생산과 대량소비의 모순을 표현하고자 했다고 하는데, 뻥튀기 판매수익금을 맹인선교회에 기증하기도 하였다. ― 동아일보(2005.1.4.) ―

또 잘 되지 않았다고 하더라도 그 또한 소통의 한 부분이었다. 문타다스(참여작가)의 말처럼 이 경험이 언젠가 뜻하지 않은 방식으로 작업에서 재생산될 수도 있을 것이기 때문이다(http://blog.naver.com/erehwon0914/40005293735; 2004 광주비엔날레도슨트가 쓰는 비엔날레 낙수에서 인용).

04

문화의 민주화와
문화민주주의의 융합적 전개

　　문화의 민주화 개념과 이에 대한 대안적 개념으로 등장한 문화민주주의, 이 둘은 서로 상충되는 개념이라기보다는, 정책 운용의 현실에서 상호 보완적 관계 속에서 융합되어 적용될 수 있는 개념이다. 이브스(Yves, 1997: 173)는 문화의 민주화는 엘리트주의에, 문화민주주의는 포퓰리즘에 빠질 수 있다고 지적하였다. 가팅거(Gattinger, 2011: 3) 역시 정부정책의 목표와 관점이라는 측면에서 양 개념은 경쟁관계에 있지만, 궁극적으로 양자는 상호보완적 관계이어야 한다고 주장한 바 있다. 이전에 소재나 표현의 난해성으로 인해 특정 향유층의 전유물이 되다시피 하면서 사회의 외부로 밀려났던 예술이 예술의 공적 가치라는 사명 속에서 '보는 예술'에서 '하는 예술'로 전환하면서, 새로운 문화 키워드로 떠오르고 있다(최미세, 2014: 400).

　　문화민주주의를 우리나라에 그대로 적용해서는 안 되고 한국적 전략을 고려해야 한다고 주장하는 연구자가 있다(장세길, 2014: 197 – 200). 그 논거로 다음과 같은 사항을 제시하고 있다. 첫째, 문화민주주의는 유럽과 미국과 같은 다문화사회의 대안적 개념으로 등장한 것이어서, 한국과 같이 단일 종족이 단일 민족을 이룬 나라에서는 다르다고 하고 있다. 둘째, 미국이나 유럽에서는 문화를 유네스코의 문화 개념과 동일하게 이해하지만, 우리나라는 문화를 '예술'로 이해한다고 하고 있다. 셋째, 우리나라는 고급문화와 대중문화를 예술 장르별로 구분하는 경향이 약하다. 넷째, 유럽인과 한국인은 문화수용능력이 다르고, 문화자

본에서도 차이가 난다고 하고 있다.

그러나 그 논거에는 다소 문제가 있다. 첫째, 안전행정부의 외국인 현황조사(2014)에 의하면 2013년 장기체류 외국인은 총 1,219,188명이고, 그 중 결혼이민자가 149, 746명으로 전체의 12.3%를 차지하고 있다. 현재 증가추이로 볼 때 다문화가족 구성원은 매년 지속적으로 증가하여 2020년에는 결혼이민자가 약 35만여 명, 자녀 약 30만여 명, 한국인 배우자 약 35만여 명으로 총 100만여 명에 이를 것으로 추산되고 있다(조영달, 2015: 14).[11] 다시 말해 우리나라의 단일민족 신화가 이미 깨진지 오래되고 한국사회는 다문화사회라고 할 것이다. 둘째, 2013년 12월에 제정되고 2014년 3월부터 시행된 문화기본법(제3조)에서 "문화"란 문화예술, 생활 양식, 공동체적 삶의 방식, 가치 체계, 전통 및 신념 등을 포함하는 사회나 사회 구성원의 고유한 정신적·물질적·지적·감성적 특성의 총체를 말한다고 정의하고 있다. 즉 유네스코의 문화 개념을 수용하였다. 또 고급문화와 대중문화 구분의 강약은 상대적인 것이고, 문화수용능력이나 문화자본의 차이도 명확한 근거의 제시도 없을 뿐더러 이것 역시 상대적인 비교일 뿐이다.

문화의 민주화와 문화민주주의를 통합·융합하는 문화정책 믹스(policy mix)는 사회적으로 바람직한 문화정책방향으로서, 문화민주주의는 궁극적 지향점이 되고 문화의 민주화는 도구적 매개가 된다고 할 수 있다. 다만 양 개념을 융합하여 '문화의 복지화'로 개념화하는 것(장세길, 2014; 최미세, 2014)은 개념의 혼란을 초래할 수 있고, 본서 제9장에서 보듯이 문화복지정책으로 논의하는 것이 적절할 것으로 본다. 문화의 민주화와 문화민주주의는 국민대중의 문화예술에의 접근성을 높이는 데는 공통점이 있으며, 문화의 민주화 정책이나 문화민주주의 정책에서도 예술가들이 주요 행위자로서 마중물 역할을 아니 할 수 없다.

'문화의 민주화'가 '모든 사람을 위한 문화(Culture for everybody)'를 지향했다고 한다면, '문화민주주의'는 '모든 사람에 의한 문화(Culture by everybody)'라고 할 수 있을 것이다(Langsted, 1990: 16–18). 문화민주주의의 구현이 없는 문화사회는 하나의 낭만적 유토피아에 불과할 것이다. 문화민주주의라는 문제설정은 단지 문화영역의 환경변화만 아니라 정치·경제의 환경변화를 염두에 두고 있

11) 조영달. 2015. 한국 다문화가족정책의 지향. 제18차 다문화가족 포럼 '다문화가족정책 10년 성과평가와 중장기 발전방안 모색'.

다. 즉 문화민주주의는 정치·경제사회의 구조변화와 연계된 문화사회라는 문제 설정과 같은 맥락에서 나온 것이기 때문이다. 그렇기 때문에 문화민주주의적 관점의 문화정책은 개인의 자율적인 선택과 다양한 취향을 행사할 기회를 보장하는 것을 궁극적 목적으로 하기 때문에, 문화예술 관련 중앙부처(문화체육관광부)뿐만 아니라, 학교행정을 다루는 부처(교육부), 사회서비스부처(보건복지부) 등 관련 부처와의 협력을 전제로 한다.

문화콘텐츠산업 정책

01

문화콘텐츠산업의 부가가치와 트렌드

지식기반사회에 들어서 post IT산업으로 문화콘텐츠산업[1]이 차세대 성장동력의 유력대안으로 되고 있다. 2020년이 되면 1인당 GDP가 3만 7천불, 2030년에는 4만 9천 불이 기대되며, 문화산업의 GDP 기여도는 2005년 2.5%에서 2030년에는 10%로 증대될 것으로 전망된다(이병민, 2011: 92 재인용).

〈표 9-1〉 문화콘텐츠산업의 부가가치 성과[2]

국가	창조산업의 성과
영국	부가가치는 362,9억 파운드로 전체 부가가치의 2,89%(2009). 수출액은 80.9억 파운드로 전체 수출액의 10.6%(2009). 고용은 1,498,173명으로 전체의 5,14%를 차지(2010)

1) 이하에서는 문화산업, 콘텐츠산업, 창조산업, 문화콘텐츠산업을 상호교환적으로 사용하고자 한다. 문화산업진흥법상 "문화산업"이란 문화상품의 기획·개발·제작·생산·유통·소비 등과 이에 관련된 서비스를 하는 산업을 말하며, 다음 각 목의 어느 하나에 해당하는 것을 포함한다. 영화·비디오물과 관련된 산업, 음악·게임과 관련된 산업, 출판·인쇄·정기간행물과 관련된 산업, 방송영상물과 관련된 산업, 문화재와 관련된 산업, 만화·캐릭터·애니메이션·에듀테인먼트·모바일문화콘텐츠·디자인(산업디자인은 제외한다)·광고·공연·미술품·공예품과 관련된 산업, 디지털문화콘텐츠, 사용자제작문화콘텐츠 및 멀티미디어문화콘텐츠의 수집·가공·개발·제작·생산·저장·검색·유통 등과 이에 관련된 서비스를 하는 산업, 그 밖에 전통의상·식품 등 전통문화 자원을 활용하는 산업으로서 대통령령으로 정하는 산업을 말한다(문화산업진흥기본법 제2조 제1호). "콘텐츠산업"은 경제적 부가가치를 창출하는 콘텐츠 또는 이를 제공하는 서비스(이들의 복합체를 포함한다)의 제작·유통·이용 등과 관련한 산업을 말한다(콘텐츠산업진흥법 제2조 제1항 제2호).

2) 홍인기외, 2013: 6에서 재인용.

미국	핵심 저작권산업의 부가가치는 전체 6.36%, 고용은 전체고용의 3.93%를 차지(2010)
독일	문화창조산업의 부가가치는 630억 유로, GDP의 2.5%(2008), 약 1백만 명 고용으로 전체 고용의 3.3%를 차지(2008)
스페인	문화부문은 전체 경제의 3천 1백만 유로를 차지, 전년대비 6.7%의 성장(2007)
이탈리아	문화창조부문은 GDP의 9%를 차지, 2.5백만 고용규모(2004)
남아프리카공화국	• 핵심 저작권산업의 경우 부가가치는 2.05%, 고용은 2.31%를 차지 (2008) • 2000~2008 평균적으로 부가가치는 24%, 고용은 30% 성장한 것으로 나타남
말레이시아	핵심저작권산업의 부가가치는 전체의 2.9%, 전체 고용의 4.7%를 차지 2000~2005 동 산업의 부가가치 성장률은 9.0%(전체 경제 6.6%), 고용 성장률은 10.3% 성장(전체 경제 3.3%)

출처: 영국(DOMS 2011), 미국 IPA(2011), 독일, 스페인, 이태리(UNCTAD 2010), 남아공(WPO 2011), 말레이시아(WPO 2008).

문화콘텐츠산업3) 부가가치를 보면, 2005년부터 2011년까지의 연평균증감률을 살펴본 결과 11개 콘텐츠산업 매출액 모두 증가한 것으로 나타났다. 특히 캐릭터산업은 2005년부터 2011년까지 연평균 23.1% 증가하여 두드러진 증가율을 보였는데, 2005년에 2조 758억 원에서 2011년에 7조 2,095억 원으로 약 3.5배 성장하였다. 음악산업과 지식정보산업은 각각 전년대비 29.0%, 24.9% 증가한 것으로 나타나 콘텐츠산업 중에서 전년대비성장률이 가장 큰 것으로 조사되었다. 산업별로는 출판산업이 21조 2,445억 원(25.6%)으로 가장 큰 비중을 차지하였으며, 방송산업이 12조 7,524억 원(15.4%)으로 출판산업 다음으로 매출액이 높은 산업으로 분석되었다. 다음은 광고산업 12조 1,726억 원(14.7%), 지식정보산업 9조 457억 원(10.9%), 게임산업 8조 8,047억 원(10.6%), 캐릭터산업 7조

3) 콘텐츠산업통계에서 콘텐츠산업은 '콘텐츠상품을 생산, 유통, 소비하는 데 관련된 산업'으로 정의하였으며, '2009년 기준 콘텐츠산업통계조사'는 한국표준산업분류체계를 기반한 콘텐츠 특수 분류체계와 문화산업진흥기본법과 콘텐츠산업진흥법 중 그 범위가 비교적 명확한 11개 분야(출판, 만화, 음악, 게임, 영화, 애니메이션, 광고, 방송(독립제작사포함), 캐릭터, 지식정보, 콘텐츠솔루션)에 속하는 사업체만을 조사대상으로 한정하였다.

2,095억 원(8.7%), 음악산업 3조 8,174억 원(4.6%), 영화산업 3조 7,732억 원 (4.5%), 콘텐츠솔루션산업 2조 8,671억 원(3.5%), 만화산업 7,516억 원(0.9%), 애니메이션산업 5,285억 원(0.6%) 순으로 조사되었다.

2018년 콘텐츠산업 사업체 수는 10만 5,310개로 나타났으며 종사자 수는 총 66만 7,437명, 매출액은 119조 6,066억 원으로 나타났다. 부가가치액은 47조 4,507억 원으로 나타났으며 부가가치율은 39.7%로 나타났다. 2018년 수출액은 96억 1,504만 달러였으며, 수입액은 12억 1,977만 달러로 나타나 83억 9,527만 달러의 흑자를 보였다. 2018년 콘텐츠산업 사업체 수는 10만 5,310개로 전년대비 0.2% 감소했으며, 2014년부터 2018년까지 연평균 0.03% 감소했다. 산업별 사업체 수를 살펴본 결과, 음악산업 사업체 수가 3만 5,670개로 전체 콘텐츠산업 사업체 수의 33.9%를 차지해 가장 높은 비중을 보였다. 2018년 콘텐츠산업 종사자 수는 총 66만 7,437명으로 전년대비 3.5% 증가하였으며 2014년부터 2018년까지 연평균 2.0% 증가하였다. 출판산업의 종사자가 18만 4,554명(27.7%)으로 가장 큰 비중을 차지하고 있으며 지식정보산업은 8만 6,490명(13.0%)으로 나타나 출판산업 다음으로 많았다. 게임 8만 5,492명(12.8%), 음악 7만 6,954명 (11.5%), 광고 7만 827명(10.6%), 방송 5만 286명(7.5%), 캐릭터 3만 6,306명 (5.4%), 영화 3만 878명(4.6%), 콘텐츠솔루션 2만 9,509명(4.4%), 만화 1만 761명 (1.6%), 그리고 애니메이션 5,380명(0.8%)으로 나타났다.

그러나 2018년 콘텐츠산업의 지역별 사업체 수 현황을 살펴본 결과 서울 지역의 사업체 수가 3만 4,725개로 전체의 33.0%를 차지해 가장 많은 것으로 나타났다. 그 다음은 경기도가 2만 802개로 19.8%, 부산이 5,885개로 5.6%, 대구가 5,195개로 4.9%, 경상남도가 4,998개로 4.7%를 차지하는 것으로 나타났다. 즉 콘텐츠산업 사업체 수의 절반 이상이 서울, 경기 등 수도권 지역에 집중되어 있는 것으로 나타났다.[4]

[4] 2011년 콘텐츠산업의 지역별 사업체 수 현황을 살펴본 결과 서울 지역의 사업체 수가 3만 4,315개로 전체의 31.0%를 차지하는 것으로 나타났으며, 이는 전년대비 0.2% 증가, 2006년부터 2011년까지 4.4% 증가한 수치이다. 그러나 광주는 3.7%에 불과하다(문화체육관광부·한국콘텐츠진흥원, 2012: 53).

〈표 9-2〉 우리나라 문화콘텐츠산업 부가가치(2018년 기준)

(단위: 백만 원)

구분	사업체 수 (개)	종사자 수 (명)	매출액 (백만 원)	부가가치액 (백만 원)	부가 가치율 (%)	수출액 (천 달러)	수입액 (천 달러)	수출입 차액 (천 달러)
출판	24,995	184,554	20,953,772	8,879,278	42.4	248,991	268,114	△19,123
만화	6,628	10,761	1,178,613	427,238	36.2	40,501	6,588	33,913
음악	35,670	76,954	6,097,913	2,102,219	34.5	564,236	13,878	550,358
게임	13,357	85,492	14,290,224	6,179,093	43.2	6,411,491	305,781	6,105,710
영화	1,369	30,878	5,889,832	2,676,595	45.4	41,607	36,274	5,333
애니메이션	509	5,380	629,257	223,004	35.4	174,517	7,878	166,639
방송	1,148	50,286	19,762,210	6,505,207	33.2	478,447	106,004	372,443
광고	7,256	70,827	17,211,863	5,347,726	31.1	61,293	285,229	△223,936
캐릭터	2,534	36,306	12,207,043	4,967,732	40.7	745,142	167,631	577,511
지식정보	9,724	86,490	16,290,992	7,859,527	48.2	633,878	8,852	625,026
콘텐츠 솔루션	2,120	29,509	5,094,916	2,283,056	44.8	214,933	13,540	201,393
합계	105,310	667,437	119,606,635	47,450,675	39.7	9,615,036	1,219,769	8,395,266

출처: 문화체육관광부·한국콘텐츠진흥원, 2020. 2019 콘텐츠산업 통계조사. 3.

한편 2018년 콘텐츠산업 지역별 매출액은 서울이 77조 3,909억 원(64.8%)으로 가장 큰 것으로 나타났다. 다음은 경기도로 25조 4,726억 원(21.3%)으로 나타났다. 부산은 2조 3,722억 원(2.0%), 대구는 1조 8,780억 원(1.6%), 인천은 1조 6,600억 원(1.4%), 경상남도가 1조 5,928억 원(1.3%), 제주도가 1조 4,541억 원(1.2%), 대전은 1조 3,462억 원(1.1%)으로 나타났다. 그 외 지역의 매출액은 전체 매출액의 1.0%를 넘지 못하는 것으로 조사되어 매출액의 지역 편중 현상이 있는 것으로 나타났다.[5]

5) 한편 2011년 콘텐츠산업 지역별 매출액은 서울이 46조 5,767억 원(66.7%)으로 가장 큰 것으로 나타났고, 다음은 경기도로 13조 7,291억 원(19.7%)을 나타냈다. 그리고 부산은 1조 5,428억 원(2.2%), 대구는 1조 2,138억 원(1.7%), 그리고 광주는 6,783억 원으로 1.0%에 불과한 것이 현실이다(문화체육관광부·한국콘텐츠진흥원, 2012: 61). 이렇게 매출액 기준 수도권이

매출액의 지역 편중현상이 나타나고 있음을 보여주고 있는 것은, 인적·물적자원의 집결지인 수도권에 문화콘텐츠 사업체들이 집중되어 있으므로 매출액 또한 사업체들이 집결된 지역 중심으로 집중되어 있기 때문이다. 사업체들이 수도권에 집중되어 있는 현실에서 지방에서 사업을 영위하는 것에 한계가 있으며, 여러 면에서 자원 조달에 어려움이 있다는 것을 반증한다.

전체의 96.4%나 차지하고 있으며, 광주지역은 1.0%에 불과한 것이 지역문화산업의 현주소이다. 2009년 기준 수도권이 전체의 85.8%를 차지하고, 광주지역은 1.1%인 것에 비하면, 문화산업의 지역격차는 더 심해진 것을 알 수 있다.

〈표 9-3〉 콘텐츠산업 지역별 매출액 현황

(단위: 백만 원)

업종 / 지역		출판	만화	음악	게임	영화	애니메이션	방송	광고	캐릭터	지식정보	콘텐츠솔루션	합계	비중
	서울	11,826,418	647,036	4,058,744	5,815,472	3,268,188	371,350	16,726,838	15,279,240	5,485,958	10,075,662	3,835,980	77,390,885	64.8
7개시	부산	529,306	12,478	208,590	172,334	234,400	14,722	247,459	292,079	329,981	236,982	93,897	2,372,228	2.0
	대구	450,463	15,455	219,629	127,055	158,763	218	150,963	194,356	266,092	207,242	87,820	1,878,046	1.6
	인천	428,328	19,392	136,165	129,852	139,796	10,873	111,684	77,440	392,893	154,060	59,475	1,659,959	1.4
	광주	298,461	24,927	26,657	84,614	124,550	25,443	96,374	100,047	99,702	88,467	64,931	1,034,174	0.9
	대전	255,723	11,355	39,507	56,715	85,641	4,320	112,818	156,534	120,724	444,139	58,742	1,346,218	1.1
	울산	136,564	3,587	41,553	41,232	49,998	86	87,958	41,234	10,546	148,426	8,475	569,660	0.5
	세종	31,272	281	8,981	-	11,845	1,471	8,946	14,507	1,776	2,625	-	81,704	0.1
	소계	2,130,118	87,465	681,080	611,802	804,993	57,135	816,202	876,197	1,221,715	1,281,942	373,340	8,941,989	7.5
9개도	경기도	5,918,351	369,719	911,634	6,099,602	1,128,424	64,081	1,298,131	683,836	4,166,492	4,056,148	776,183	25,472,601	21.3
	강원도	68,629	18,009	70,395	48,614	72,332	3,663	135,407	53,935	57,678	81,293	20,012	629,967	0.5
	충청북도	95,131	2,531	34,208	44,027	72,426	679	95,529	27,009	359,010	75,182	47,110	852,843	0.7
	충청남도	191,106	1,803	43,376	141,642	83,296	3,304	74,110	61,019	222,095	98,700	7,338	927,788	0.8
	전라북도	110,463	12,061	43,613	75,202	80,407	1,560	104,754	64,023	112,902	67,741	15,854	688,580	0.6
	전라남도	54,924	1,591	51,867	35,531	60,420	1,607	100,255	35,670	60,846	53,363	153	456,227	0.4
	경상북도	270,447	24,788	76,141	86,041	145,919	76	148,435	22,261	82,751	215,537	2,353	1,074,749	0.9
	경상남도	244,306	7,446	112,621	157,609	146,816	1,617	192,070	76,528	372,436	268,985	12,398	1,592,832	1.3
	제주도	43,879	6,165	14,232	1,174,681	26,612	136	70,479	32,146	65,162	16,439	4,195	1,454,125	1.2
	소계	6,997,236	444,113	1,358,089	7,862,949	1,816,652	76,722	2,219,171	1,056,426	5,499,370	4,933,388	885,597	33,149,712	27.7
합계		20,953,772	1,178,613	6,097,913	14,290,224	5,889,832	505,207	19,762,210	17,211,863	12,207,043	16,290,992	5,094,916	119,482,586	100.0

출처: 문화체육관광부·한국콘텐츠진흥원. 2020. 2019 콘텐츠산업 통계조사. 69.

02

문화콘텐츠산업의 이론적 기초

1 문화콘텐츠산업의 개념과 범위

　문화산업에 대해서는 문화의 산업화로 인한 모순을 비판하는 부정적 시각과 문화의 대중화를 통한 문화향유의 민주화라는 긍정적 시각이 존재한다(김정수, 2006: 221-223). 원래 문화산업 개념이 학문적으로 논의되기 시작한 것은 프랑크푸르트학파의 막스 호르크하이머와 테오도르 아도르노가 집필한 '계몽의 변증법'(1947)에서, 오락성·상업성·일회성·소비성·대체가능성·교환성·동일한 것의 반복성이라는 속성을 갖는 문화산업이 개인의 비판의식을 무력화시켜 사회가 개인을 지배하는 데 공범이 되며 전체주의 체제처럼 총체적 지배체제의 작동에 연루되는 부정적 현상이라고 비판하면서, 문화산업을 대중기만이라고 하였다(Horkheimer·Adorno, 1971: 108-150; 문병호, 2009: 2091 재인용). 그러나 오락성·상업성·일회성·소비성 등은 오늘날에도 문화산업의 본질을 구성하나, 제2차 세계대전 후 냉전 이데올로기의 쇠퇴와 사회주의 붕괴, 대중문화의 발달, 정보화의 진행, 세계화, 선진국 정부들의 적극적인 문화산업진흥정책 등에 힘입어, 호르크하이머 등이 부정적으로 낙인찍었던 문화산업의 부정적 개념은 가치중립적 현상으로 변환되고, 동시에 문화산업은 급속도로 팽창하게 되었다.

　이러한 문화산업의 개념정의와 범위설정은 '문화적인 재화와 용역'에 대한 정의가 불명확하기 때문에 어렵다. 특히 정보통신기술(ICTs)의 발달에 따른 새로운 형태의 문화콘텐츠부문의 도입이 문화상품의 정의를 더욱 어렵게 하고 있다.

본고에서는 문화산업, 콘텐츠산업, 문화콘텐츠산업, 창조산업을 상호교환적으로 사용하고자 한다.

　현실적으로 문화산업진흥법상 "문화산업"이란 문화상품의 기획·개발·제작·생산·유통·소비 등과 이에 관련된 서비스를 하는 산업을 말하며, 영화·비디오물과 관련된 산업, 음악·게임과 관련된 산업, 출판·인쇄·정기간행물과 관련된 산업, 방송영상물과 관련된 산업, 문화재와 관련된 산업, 만화·캐릭터·애니메이션·에듀테인먼트·모바일문화콘텐츠·디자인(산업디자인은　제외)·광고·공연·미술품·공예품과 관련된 산업, 디지털문화콘텐츠, 사용자제작문화콘텐츠 및 멀티미디어문화콘텐츠의　수집·가공·개발·제작·생산·저장·검색·유통　등과　이에 관련된 서비스를 하는 산업, 그 밖에 전통의상·식품 등 전통문화 자원을 활용하는 산업을 말한다(문화산업진흥기본법 제2조 제1호). "콘텐츠산업"은 경제적 부가가치를 창출하는 콘텐츠6) 또는 이를 제공하는 서비스(이들의 복합체를 포함)의 제작·유통·이용 등과 관련한 산업을 말한다(콘텐츠산업진흥법 제2조 제1항 제2호).

　문화콘텐츠산업은 개인과 조직의 '창의성(Creativity)'에 기반을 두는 것으로, 그 창조적 활동과 과정의 성과를 상품화시킴으로써 경제적 가치를 창출시키는 산업이다(오태현, 2007: 264). 문화적인 재화와 용역은 그 생산과정에서 창의성을 요한다는 공통점을 찾을 수가 있다. 최근에 여러 국가에서 문화산업을 창조산업이라는 관점에서 접근하고 있는 것도 예술적 창의성에 기인한다. 문화산업은 문화예술의 창작물 또는 문화예술 용품을 산업 수단에 의하여 기획·제작·공연·전시·판매하는 것을 업으로 하는 것을 말하며, 인간의 감성, 상상력, 이미지, 창의력을 원천으로 문화적 요소가 체화되어 경제적 가치를 창출하는 문화상품을 토대로 한다. 이러한 문화산업의 기반이 되는 문화콘텐츠가 지식정보사회의 핵심 영역으로 부상하고 있으며, 문화콘텐츠는 기본적으로 문화·예술부문의 결과물에서 발생하며 이는 문화콘텐츠산업의 중간재로서의 역할을 한다. 문화산업을 미국에서는 엔터테인먼트산업(Entertainment Industry), 영국에서는 창조산업(Creative Industry), 일본에는 콘텐츠산업(Content Industry)으로 부르고 있으나, 각국마다 지칭하는 용어가 다르지만 명칭이야 어떻든 간에 창조산업과 문화산업 간에 교

6) "콘텐츠"란 부호·문자·도형·색채·음성·음향·이미지 및 영상 등(이들의 복합체를 포함한다)의 자료 또는 정보를 말한다(콘텐츠산업진흥법 제2조 제1항 제1호).

집합의 중첩영역이 큰 것은 부인할 수 없다.

창조산업의 범주에 대해 국제연합무역개발회의(UNCTAD)에서는 다음 <표 9-4>와 같이 분류하고 있다.

〈표 9-4〉 국제연합무역개발회의의 창조산업 분류

구분	내용
유산, 전통문화표현물	예술품, 공예, 축제, 민속 등
문화유적	건축물, 박물관, 도서관, 전시 등
예술, 시각예술	그림, 조각, 사진, 골동품
공연예술	라이브뮤직, 극장, 무용, 오페라, 곡예, 인형극 둥
미디어, 출판인쇄	책, 인쇄, 가타 인쇄물
시청각물	영화, TV, 라디오, 기타 방송 등
기능성 창조물, 디자인	장식, 그래픽, 패션, 보석, 장난감 등
뉴미디어	SW, 비디오게임, 디지털콘텐츠 등
창조적 서비스	설계, 광고, 문화, 레크리에이션, 창조적 연구개발, 디지털 및 관련 서비스

출처: 류정아, 2009에서 재인용.

2 문화콘텐츠산업의 특성

문화콘텐츠산업은 일반 제조업과 달리 다음과 특성을 지닌다.

첫째, 문화콘텐츠산업은 고위험 고수익사업(High risk-high return)이다. 문화상품은 사업성공에 대한 예측이 어려워 위험도가 높은 반면, 흥행에 성공할 경우 대규모 수익 창출이 가능하다. 왜냐하면 초기 상품생산에 막대한 비용이 소요되지만 일단 생산된 상품을 소비자를 위해 추가 복제할 경우 최초 생산비에 비해 추가비용이 거의 들지 않고, 배급에 있어서도 가입자 수의 단위 증가에 따른 추가비용이 거의 들지 않기 때문이다. 즉 문화상품은 중간재의 투입에 비해

고부가가치를 창출할 수 있으며, 규모의 경제 달성에 따라 소비자가 많아질수록 더 높은 부가가치를 창출하게 된다(최정수, 2006: 367; 유재윤·진영효, 2002: 4).

둘째, 문화콘텐츠산업의 문화상품은 창의적 활동을 바탕으로 만들어진 지적 재산으로, 경제적 가치뿐만 아니라 상징적 의미를 창출하고 전달하는 특성을 지닌다. 문화상품 제작자의 전문성과 창의성에 의해 문화상품의 질과 가격이 결정되므로, 동 산업에서 창의력과 아이디어, 노하우 등 인간의 창의력과 지식집약이 매우 중요하며, 지식경제의 핵심산업으로서의 역할을 할 것이며, 지식집약적 창조산업의 특징을 지니고, 고부가가치 창출이 가능한 벤처기업으로서의 특성을 지닌다. 셋째, 문화콘텐츠산업은 일개 영역에서 창조된 문화콘텐츠상품이 부분적으로 기술변화를 거쳐 활용이 지속되면서 그 가치가 증대되는 윈도우효과(Window effect)를 지니는 원소스멀티유스(One Source Multi Use, OSMU)의 특성을 지닌다. OSMU의 대표적인 사례는 전 세계에서 약 1억 9,200만부가 팔린 조앤 롤링의 "해리포터" 시리즈로서, 소설에서 출발하여 영화, 게임, 각종 캐릭터로 2002년까지 총 수익이 20억 달러를 넘어섰다고 한다(오태현, 2007: 266).

넷째, 문화산업은 서비스업이나 제조업에 비해 생산유발, 부가가치 유발, 고용유발효과 등에 있어 월등한 효과를 내는 것으로 알려져 있다.[7] 콘텐츠산업은 전체산업 및 제조업 대비 매출액 증가율, 영업이익율, 부가가치율 등에서 탁월한 성과를 보이고 있다.

7) 문화산업의 고용 및 취업유발계수 추이(단위: 명/10억 원)

산업분류	고용유발계수			취업유발계수		
	2000년	2005년	2009년	2000년	2005년	2009년
전 산업	11.1	9.9	8.6	18.1	14.7	12.4
반도체	8.8	7.2	4.9	13.2	10.1	5.6
자동차	13.7	12.6	7.2	21.5	18.4	8.8
출판서비스	14.8	14.6	12.8	19.6	19.5	15.8
문화서비스	14.7	13.4	12.0	27.6	21.0	18.8
오락서비스	12.8	11.1	9.6	24.7	18.3	16.1

출처: 한국은행 산업연관표, 2010.

〈표 9-5〉 콘텐츠산업과 타산업 매출 성과 비교

구분	전체 산업	제조업	서비스업	출판·영상·방송통신 및 정보서비스업
매출액	36,676,988	16,645,144	14,490,116	1,551,491
매출액 증가율	2.64	-0.47	5.83	5.56
매출액 영업이익률	5.45	6.00	4.62	6.89
부가가치율(%)	31.08	25.60	39.19	39.40

출처: 이양환·백승혁. 2018. 콘텐츠산업 발전과 정책금융의 역할. 코카포커스(통권 118호). 4 재인용; 한국은행 2016 기업경영분석.

문화콘텐츠의 생산비용은 어느 정도 들어가지만 재생산비용은 저렴하기 때문에 규모의 경제와 범위의 경제를 통해 수익을 창출한다. 투자 시나리오에 따라 문화산업이 활성화되면, 지역경제의 파급효과가 발생하게 되는데 투자와 소비지출에 의한 유발효과뿐만 아니라, 고용효과, 생산유발효과, 부가가치 창출효과가 발생하고 지역소득이 증대되어 지역의 장기적인 발전 지속가능성의 토대가 마련되어, 이를 통해 지역 실업율 개선효과와 지역 내 중소기업의 활성화가 가능하다.

다섯째, 문화콘텐츠산업은 환경오염과 공해를 유발하지 않는 친환경적 미래형 산업이다. 상품의 무게에 비해 부가가치의 생산이 높아 교통 및 운송비용의 비중이 적으며 저에너지 소비, 공해 저배출산업으로 뉴라운드 시대에 능동적으로 대처할 수 있는 산업이기도 하다.

여섯째, 문화콘텐츠산업은 문화를 소재로 한 '상품'을 생산한다는 점에서 일반산업과 동일하지만 일반상품과 달리 문화상품은 한 나라의 정서, 가치 등이 종합적으로 함축되어 때문에 그 상품을 소비하는 사회구성원의 정체성과 생활양식에도 커다란 영향을 미치게 된다.

03

문화산업의 특성

　문화산업은 문화와 예술을 상품의 소재로 삼되, 그것을 시장에서 교환·거래하는 산업으로서 일반 제조업이나 여타 산업들과는 구별되는 몇 가지 특징이 있다.

　첫째, 문화산업은 문화를 소재로 한 '상품'을 생산한다는 점에서 일반산업과 동일하지만 일반상품과는 달리 문화상품은 한 나라의 정서, 가치 등이 종합적으로 함축되어 때문에 그 상품을 소비하는 사회구성원의 정체성과 생활양식에도 커다란 영향을 미치게 된다. 다시 말해서 일반상품은 생물학적 욕구를 충족시키지만 문화상품은 문화적 욕구를 충족시킨다는 점에서 다르다. 문화상품은 이를 생산하는 나라의 가치관과 사고방식, 생활양식 등 문화적 요소가 상품화된 것이기 때문에 한 나라의 문화정체성(Cultural identity)의 형성에 매우 중요한 바탕이 된다.

　둘째, 문화상품은 공공재적 성격이 강하다. 문화예술이 선택적인 사익적 서비스의 범주로 볼 것인가, 아니면 문화예술이 사회의 정신적인 공통의 자산 즉 공공재[8]라고 볼 것인가에 대한 논의가 있다. 문화예술을 순수한 공공재라고 하려면, 경제학적으로 말하는 순수공공재는 비배제성과 비경합성을 갖는 시장원리로는 제공될 수 없는 성질을 갖는다. 따라서 시장이외의 경제에 의해 유지되지

8) 예술은 질이 높은 시민생활, 질이 높은 현대도시를 창조해 가기 위한 중요한 열쇠의 하나가 된다. 21세기는 사람들의 생활스타일이 성숙화되어 생활이 예술화되어 가고, 지역의 질이나 정체성을 문화예술이 만드는 시대가 되었기 때문에, 예술지원의 중점을 '소비'에서 '생산'으로 옮겨갈 필요가 있다(長洲一二, 中川幾郎, 1995: 130 재인용).

않으면 안 된다. 시장외 경제의 분담은 행정의 큰 역할일 것이다. 그러나 모든 문화예술이 시장원리의 밖에 있는 것은 아니다. 시장원리에 의해 공급되는 문화예술작품도 역시 많다. 따라서 문화예술작품은 사적재와 공적재의 중간에 위치하는 준공공재로 자리매김되고 있는 것이다(中川幾郎, 1995: 131). 그러나 사회적으로 '공공재산'으로서 인정된다는 것과 경제학적으로 '공공재'라는 것 사이에는 약간 틈이 있는 것 같다.[9] 순수한 공공재(Public goods)가 지니고 있는 두 가지 대표적인 특징은 개인의 상품 소비행위가 비배타적(Non-exclusiveness)이라는 점과 비경합적(Nonrivalry)인 점을 동시에 갖고 있다는 점이다. 가령, 특정 영화나 음악이 민간기업이나 특정 개인으로부터 창작된 사적재(Private goods)이지만, 그 작품이나 상품이 공중파 방송으로 대중에 일단 노출되면 그것은 공공재로 자연히 전환된다. 그러나 모든 문화상품이 여기에 해당되는 것은 아니다. 어떤 소비자가 영화관이나 케이블TV를 통해 영화를 관람할 경우, 비용을 내지 않는 소비자는 영화관람의 기회를 박탈당하게 되므로 배타적이다. 그러나 아무리 한 소비자가 그 영화상품을 완전히 소비하기 위해 많은 시간을 들인다 해도, 다른 소비자가 관람할 수 있는 영화콘텐츠 자체는 줄어들거나 소멸되는 것이 아니므로 비경합적이다. 이러한 영상·음반상품의 비경합적 속성은 처음으로 상품이 생산된 뒤, 추가적인 소비를 위해 생산에 들어가는 비용이 거의 무시될 정도로 적기 때

9) 문화예술이 '공공재산'이 될 수 있는 조건에 대해 살펴보자. 대체로 모든 문화예술이 공공재산으로 선험적으로 존재할 리는 없다. 당연히 질이 좋을 수도 있고 나쁠 수도 있을 것이다. 프로와 아마추어의 활동이나 작품의 취급에 대해서도 일정한 정리가 필요하다. 문제는 여기에서 말하는 문화예술이 시민이나 사회의 공통 자산, 즉 '공공재산'으로서 인정되기 위한 조건이다. 이 조건은 누가 그것을 판정하여 지지할 것인가와 연결된다. 시장원리에 의해 문화예술 상품으로서의 유통시장이 판정한다면, 유명예술가나 인기예술작품만이 사회의 자산으로 인정되게 된다. 그렇지 않는다면 국가나 자치단체가 공공성을 판정해야 한다면, 문화훈장이나 문화공로상의 공과는 차치하더라도 행정주도의 인정에는 당연히 비판이 따른다. 문화예술의 공공성을 결정하는 것은 행정도 시장(Market)도 아닌 국민이나 시민일 것이다(中川幾郎, 1995: 132). 그리고 그 위에 문화예술의 창조자와 감상자, 향수자와의 사이에 밀접한 비평관계, 커뮤니케이션이 존재하는 것이다. 예술가는 비평안을 갖는 감상자가 기르는 것이다. 또한 뛰어난 감상자를 다시 예술가가 기르는 상관관계도 있다. 예술가에게 앞으로 요구되는 것은 어느 지역이든 스스로도 지역사회에 살고, 시민으로서의 생활의식과 감수성을 갖는 것이다. 생활문화와 예술문화의 관계를 고려할 때 또한 향수자, 감상자 혹은 비평가로서의 시민과의 관계를 고려할 때 생활자, 시민으로서의 공동성에 서는 것이 중요한 의미를 갖는다.

문에 기업의 비용구조와 또 이들 기업이 세계를 상대로 경쟁하는 데 있어 매우 중요한 경제적, 전략적 의미를 지니고 있다.

셋째, 일반적으로 문화상품은 유행상품이기 때문에 수명이 짧은 것이 특징이다. 이는 달리 말해서는 문화상품은 네트워크 외부성(Network Externality)이 존재한다는 말과 동일하다. 네트워크 외부성은 어떤 상품을 사용하는 사람들이 많으면 많을수록 그 상품의 가치가 증가하는 것을 일컫는다. 네트워크 외부성은 망에 참여하는 가입자가 많으면 많을수록 망의 가치가 그 이상으로 향상된다는 현상을 가리킨다(Katz and Shapiro, 1992: 424-440). 예컨대 통신의 경우 기존 망의 가입자가 n명일 때 통화가능성은 nC2이지만 가입자가 (N+1)로 증가하면 통화가능성은 (N+1)C2로 늘어나서 사회적으로 증가하게 된다. 또한 어떤 온라인 게임을 보다 많은 사람이 사용할수록 그 가치가 커지게 마련이다. 음악, 도서, 영화 등의 문화상품은 사람들 사이에서 많은 인기가 있거나 평론가로부터 좋은 평을 얻고 있다면, 사람들은 그 책이나 작품들을 소비할 강한 유인을 갖게 되는데 이런 현상이 네트워크 외부성의 일종이다. 최근 들어 방통융합 패러다임의 변화에 따라 방송영상, 음악, 게임 등 디지털 콘텐츠와 관련하여 비용체감 및 네트워크 외부성으로 인해 가치가 기하급수적으로 증가하는 수확체증효과를 지님으로 더 큰 의미를 가지게 되었다. 홈시어터 기술, 유비쿼터스 기술, 무선 인터넷 등 모바일 발전, 초고속통신망의 발전 등으로 문화생활을 누릴 수 있는 콘텐츠 접근성이 더 확대되고 있다. 이는 콘텐츠가 네트워크에 연계되어 수익이 수확 체증적으로 증대하면서도 본질적인 가치는 계속 유지되며, 이제까지 가능하지 않았던 영역에서 새로운 윈도우가 창출되어 전략산업으로서 자리매김이 가능해졌기 때문이다.

〈표 9-6〉 주요 제조업 업체와 문화산업 업체의 수익구조 비교

	재무제표		주식시장	
	매출 총이익률	매출액 경상이익률	총 매출액 (2005.12)	시가 총액 (2006.11)
현대자동차	19.1%	10.0%	27조 3,837억 원	16조 1,884억 원
엔씨소프트	83.6%	35.0%	2,328억 원	1조 2,802억 원

*매출액 경상이익률=경상이익/매출액×100 출처: 이병민, 2006.

제조업과 비교해서도 수익구조에서 문화산업은 큰 가치를 창출하고 있다. 특히 모바일환경이 급격하게 도래함에 따라 이러한 현상은 문화콘텐츠의 성장에 큰 의미를 부여하고 있는데, 국내 이통사 매출액 중 무선인터넷 콘텐츠가 차지하는 비중과 성장률이 폭발적으로 증가하고 있음에서 그러한 증거를 찾을 수 있다. 예를 들어, SKT의 경우, 2005년 전체 매출액 대비 무선인터넷 콘텐츠 비중이 27%이며, 연평균성장률은 76%에 이르는 현상을 보이고 있다.10)

넷째, 문화산업은 타 산업에 비해 창구효과(Window effect)가 높다. 창구효과란 하나의 문화상품이 기술적 변화를 거쳐 생산 및 활용되면서 새로운 수요가 계속적으로 창출되어 추가적인 이익이 발생되는 것을 말한다. 예컨대, 어떤 만화 한편이 애니메이션, 게임, 캐릭터로 생산되면서 지속적인 이익 창출원이 되는 현상이다. 이는 일단 생산되고 나면 이를 재상산하는 경우에는 한계비용이 아주 낮아 거의 영에 가깝기 때문에 자연독점 또는 승자독식현상이 나타날 수 있다.

위와 같은 문화산업의 특성은 자연스럽게 고부가가치산업과 많은 일자리를 창출하는 산업으로 문화산업이 인식된다. 예컨대, 영국의 창조산업은 1995년 현재 연간 570억파운드의 수익실현, 45만 명 고용의 대규모산업이다. 순수입(부가가치)은 약 250억파운드로서 GDP대비 4%인데, 이는 제조업보다 높은 것으로 보고된 바 있다(Creative Industries: Mapping document, 1998).

10) SKT의 매출액 대비 무선인터넷 콘텐츠 비교

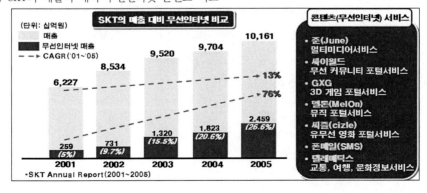

04

문화산업의 기능과 역할11)

전 세계적으로 문화산업(창조산업, 문화콘텐츠산업)은 '21세기 최고의 고부가가치산업(구사카 기민토)'이며 '국가경쟁의 최후 승부처(피터 드러커)'로 각광을 받고 있다. 즉 21세기는 문화의 세기로서 미래형 산업인 문화산업이 국가경제와 국민생활을 중심으로 급부상할 것이라는 전 세계적인 인식이 확대되고 있어 문화산업을 국가 전략산업의 하나로 육성하는 것은 시대적 과제라고 할 수 있다.

문화산업 시장규모는 2010년 72조 1,201억 원(전년대비 9.1% 성장)으로 2005년부터 2010년 동안 연평균 4.7%의 성장, 2010년 부가가치액은 29조 7,972억 원(GDP대비 2.5%)으로 2008년부터 2010년 사이의 부가가치의 연평균 증가율은 7.8%로 시장규모의 증가율 상회하고, 또 우리 콘텐츠산업 성장은 전 세계 콘텐츠산업 성장률을 상회한다. 창의산업의 국민경제기여도는 GDP 대비 부가가치 비중이 2010년 기준 한국 2.5%, 미국은 11.1%, 고용수 비중은 한국 3.4%, 미국 8.2%로 향후 부가가치와 고용은 증가가 예상된다.

동 산업의 고용창출효과를 나타내는 수치(고용, 취업유발계수)를 보면 2009년 전 산업 평균(8.6명)보다 높게 나타난다(12.0명). 또한 타산업과 비교할 때 취업유발계수가 고용유발계수보다 높게 나타나 임금노동자보다는 자영업자 부문의 고용효과가 크다. 2010년 말 현재 문화콘텐츠산업의 인력규모는 약 58만 명으로, 전체 취업자의 2.4%에 해당한다.

11) 구문모·임상오·김재준. 2000. 문화산업의 발전방안, 산업연구원의 35-41를 토대로 수정 보완하였음.

1 고용창출

　문화산업의 발전은 그 산업 자체의 성장으로 인한 직접적인 고용창출효과 뿐만 아니라, 문화상품 개발의 원천이 되는 문화·예술 활동의 활성화와 여타 산업의 문화화를 가져와 간접적인 고용유발효과도 기대할 수 있다.

　서유럽에서는 전체 고용의 약 5%, 미국은 약 20%가 문화산업으로부터 일자리가 창출될 정도로 문화산업은 한 나라 경제성장의 주요 원동력이 되고 있는 것으로 평가되고 있다. 특히 유럽의 많은 국가들에서는 문화산업 가운데서도 영상미디어 부문이 가장 빠른 경제적인 성과를 보이고 있는데, 100여 개의 선도기업들만으로 1994~95년간 70억 ECU의 매출액에 15%의 성장을 기록한 것으로 나타났다.

　아래 <표 9-7>에서 볼 수 있듯이 콘텐츠산업의 세부산업별 취업유발효과는 문화서비스, 인쇄 및 복제, 오락서비스가 높으며 방송, 부가통신 및 정보서비스가 낮다. 고용유발효과는 출판서비스, 문화서비스, 광고 등이 높고, 오락서비스, 방송, 부가통신 및 정보서비스가 낮다. 그리고 취업유발계수와 고용유발계수 간의 차이가 큰 문화서비스, 오락서비스, 인쇄 및 복제 등은 상대적으로 자영자 및 무급가족 종사자의 비중이 높은 산업에 해당되며, 2005~2010년 기간을 비교해 보면 거의 모든 산업분야에서 취업 및 고용유발계수가 감소하였으며, 콘텐츠 산업 중에서는 출판서비스와 컴퓨터 관련 서비스, 부가통신 및 정보서비스 등이 상대적으로 감소율이 크게 나타났다.

〈표 9-7〉 콘텐츠산업의 경제적 파급효과

(단위: 백만 원, 명)

	생산유발효과	부가가치유발효과	취업유발효과
출판	42,548,435	16,396,714	373,596
만화	2,142,811	898,249	16,233
음악	11,028,183	5,049,747	81,260
게임	19,450,563	11,828,045	144,565
영화	11,483,860	4,615,523	87,915

애니메이션	1,324,269	558,988	7,320
방송	36,628,498	14,976,184	198,480
광고	41,361,617	12,310,005	426,747
캐릭터	25,275,337	8,941,747	107,301
지식정보	26,773,639	13,085,992	285,786
콘텐츠솔루션	7,228,826	4,269,374	43,664
패션	1,184,430	327,996	4,859
디자인	7,373,296	2,942,229	42,538
콘텐츠 전체	233,803,765	96,200,792	1,820,264

출처: 미래산업전략연구소. 2019. 콘텐츠산업 경제적 파급효과 분석연구. 한국콘텐츠진흥원(KOCCA 19-72). 91.[12]

12) 콘텐츠산업(문화산업)의 고용유발효과와 생산유발효과 비교

		2005	2006	2007	2008	2009	2010
농림 수산광업 농수산광업	생산유발효과	1.7563	1.786	1.78	1.8547	1.8664	1.8538
	부가가치유발효과	0.8658	0.8608	0.8513	0.7983	0.8118	0.8175
	고용유발효과	7.8	8.0	8.2	7.4	7.2	6.9
	취업유발효과	47.2	46.3	40.4	39.4	36.7	34
제조업	생산유발효과	2.0331	2.047	2.0369	2.0076	2.0504	2.0527
	부가가치유발효과	0.6194	0.609	0.596	0.5279	0.5564	0.5568
	고용유발효과	7.9	7.6	7.8	6.1	6.3	5.9
	취업유발효과	11.1	10.7	10.5	8.3	8.7	7.9
SOC 산업	생산유발효과	1.8885	1.9019	1.9134	1.9359	1.9561	1.9322
	부가가치유발효과	0.764	0.753	0.7388	0.6496	0.6842	0.6762
	고용유발효과	12.7	12.6	12	10.5	10.4	9.8
	취업유발효과	14.7	14.7	13.9	12.2	12.2	11.3
서비스업	생산유발효과	1.6721	1.6834	1.6849	1.6797	1.7004	1.7071
	부가가치유발효과	0.8809	0.8797	0.8718	0.8366	0.8511	0.845
	고용유발효과	13.4	13.2	14.8	12.2	12.5	12.1
	취업유발효과	19.3	18.8	20.5	17.3	17.5	16.8
콘텐츠산업	생산유발효과	1.8983	1.91	1.8955	1.8438	1.8518	1.8763
	부가가치유발효과	0.8703	0.8732	0.8714	0.8381	0.845	0.8385
	고용유발효과	12.5	11.6	12.5	10.8	10.9	10.4
	취업유발효과	16.8	15.9	16.8	14.4	14.4	13.9

출처: 홍인기외, 2013: 11-12.

문화산업이 활성화되면 새로운 문화상품에 대한 소재개발의 원천이 되는 영리적 및 비영리적 문화·예술 활동의 촉진을 가져와 간접적인 고용창출과 다양한 문화 활동이 산업으로 전환될 수 있는 토양을 마련한다. 문화산업의 핵심이 창의력이 뛰어난 콘텐츠의 창출에 있다면 문화예술인들의 다양한 창작 활동으로부터 나오는 성과물들은 문화산업이 지속적으로 성장하도록 양질의 문화적 소재를 공급하는 문화발전소 역할을 한다고 볼 수 있다. 이를 잘 설명해 주는 것이 유럽 주요국들의 문화 활동 및 문화관련 업종의 고용추세이다. 스페인은 1987~94년간 문화부문에서 24%의 고용 증가가 있었고 프랑스는 1982~90년 동안 전 산업의 고용 증가보다 10배 가까이 높은 36.9%의 고용성장을 문화부문에서 달성하였다. 영국도 1981~91년간 유독 비영리 문화부문의 일자리만 34%나 증가하였고 문화산업에서도 14%의 고용 증가가 있었던 것으로 나타나 있다.

문화산업은 여타 산업의 문화화를 촉진시켜 제조업 제품의 고부가가치화 실현과 고용창출에도 기여한다. 산업의 문화화를 보여주는 대표적인 사례로서 디자인 부문이 산업에서 차지하는 역할이 날로 강조되고 있다. 디자인은 특정한 상품에 문화·예술적 요소를 부여함으로써 제품의 차별화 및 고부가가치화에 기여하며 종국적으로는 그 제품의 경쟁력을 강화하는 중요한 수단이 된다. 1980년대와 1990년대가 '내 물건을 갖고자 하는' 시대였다면 21세기에는 삶을 더욱 충만하고 즐거운 것으로 만들어 줄 서비스, 즉 '감성적인 것'을 구입하는 시대가 될 것으로 예상되고 있다. 제품에 감성적인 요소를 부여하는 것은 다름 아닌 특히 오락적 요소가 가미된 문화콘텐츠이다. 이와 같이 문화콘텐츠는 경제의 다양한 부문에 침투해 모든 사업의 형태를 바꾸어 놓고 있으며 심지어 문화산업과 여타 산업 간의 경계도 허물어뜨리고 있다. 이제 문화콘텐츠는 여행, 슈퍼마켓 쇼핑, 금융거래, 금융뉴스, 패스트푸드, 자동차에 이르기까지 광범위한 산업에서 활용되어 성장의 견인차 역할을 하고 있다.[13]

13) Michael. J. Wolf. 1999. The Entertainment Economy, Time Books.

② 지역개발

한 지역에 존재하는 문화자산의 보존 및 활용, 다양한 문화 활동 등은 문화산업의 발전을 촉진하는 밑거름이 된다. 또, 지역의 독특한 문화적 기반은 그 지역에게 역동적인 이미지를 제공하고 외부로부터 인재와 투자를 유입시켜 종국적으로는 지역 개발과 지역의 경쟁력 제고에 커다란 기여를 하게 된다. 지역의 문화적 이미지와 기업의 입지결정에 관한 기업 임원들의 견해를 분석한 연구결과물들에 따르면, 일반적으로 제조업 부문에 종사하는 임원들 가운데 30%와 서비스업 부문의 50%가 투자대상 지역을 결정할 때 지역이 보유하고 있는 문화자원(Cultural resources)의 가용성을 중요시하는 것으로 나타나 있다.14) 이는 다시 말해서 특정지역에서 문화예술 활동 및 문화산업의 활성화가 이루어질 경우 기업의 투자와 소비생활을 촉진하여 도시나 지역발전을 위한 중요한 기틀이 될 수 있음을 입증하는 것이다.

문화활동이 문화산업과 지역발전에 미치는 연쇄효과(Knock-on effect)에 대한 간단한 실례를 들어보자. 오늘날 애니메이션산업으로 명성을 얻고 있는 프랑스의 앙굴렘시는 25년 전에 처음으로 연재만화 박람회를 개최하였다. 그 지역의 예술학교에서는 만화작업실을 개설하였고 그 후 국립만화 및 이미지센터를 건립하였다. 점차 시간이 가면서 앙굴렘시는 만화전문기업들을 탄생시켰을 뿐 아니라 이제는 더 나아가 만화를 수출하고 만화관련 전문가를 양성하는 국제적인 도시로 자리잡게 되었다.

최근 문화산업의 경제적 중요성이 확대되고 있는 가운데 문화 및 예술에 대한 보편적 수요와 시장이 커지면서 어떤 특정 지역의 문화예술이 그 지역의 경쟁력을 높일 수 있는 수단으로 활용되고 있다. 지역사회와 도시활성화 전략에 있어서 문화산업의 역할은 외국의 사례에서 잘 나타나 있다. 영국 셰필드의 중심부에 있는 문화산업단지(Cultural Industries Quarter)와 버밍엄, 리버풀, 맨체스터 등의 도심에 설립되어 있는 '미디어 지역'들, 그리고 미국 뉴욕의 실리콘앨리

14) European Commission, Culture, the Cultural Industries and Employment, 1998.

(Silicon Alley) 등은 고용기회와 엔터테인먼트 장소 및 쇠퇴해 가고 있는 산업도시의 재생(Regeneration)의 핵심요소를 제공하고 있다.

〈표 9-8〉 문화산업 단지의 예

구분	미국 실리콘앨리	일본 동경도 세이부티케부쿠루 와주오, 조이폴리스	프랑스 퐁피두 센터	일본 교토 니시진 SOHO 프로젝트
주요관련 산업	• 미디어 • 정보통신	애니메이션 산업 및 테마 파크	음악, 미술, 영화 등과 관련한 전시 및 연구기관	• 멀티미디어 • 디자인산업
성장요인	• 뉴욕시의 풍부한 문화 예술자원 • 월스트리트 금융 지원	• 만화, 애니메이션 지역의 이미지 • 일본 애니메이션의 세계적 파급 • 교통여건 • 저렴한 임대료	• 프랑스의 풍부한 예술 감각 • 디지털 산업과 연계	• 저렴한 임대료 • 입지상의 인센티브 • 초고속 네트워크 구축
단지특성	• 기존 문화예술산업을 벤처 비지니스로 확대 • 풍부한 인력 • 미디어 근접성	• 일본 애니메이션 제작사 다수 밀집 • 테마파크 기능을 최대한 활용	• 문화관련전시 공간과 산업체 집적 • 문화예술과 관련된 다양한 교육과 전시 시설	도시 공동화에 따른 공가 또는 빈공장을 활용

3 삶의 질적 개선 및 문화민주주의의 발달

한 나라 또는 한 지역의 문화 활동과 문화산업의 발전은 경제적 차원을 넘어서 그 지역에 거주하는 사람들의 혁신성, 창의성 및 다양성 개발에 기여하는 한편, 지역의 정체성을 높이며 주민의 문화적 정서 함양에 도움을 준다. 문화 활동과 문화산업의 활성화는 폭발적으로 늘어나고 있는 문화에 대한 국민적 욕구를 충족시키는 동시에 거주공간의 질적 개선과 기업 활동의 창의력 제고에도 기

여하고 더 나아가 국가 이미지 개선에 보탬이 될 수 있다.

　또한 문화의 산업화에 따라 문화가 대량으로 복제되어 생산되고 소비될 수 있다는 것은 사회적 이상, 이념 등 추구하려는 새로운 세계에 대한 담론과 상상을 대중에게 싸고도 쉽게 전달할 수 있다는 것을 의미한다. 이렇게 하여 모든 사람이 단시일 내에 동일한 문화를 공유할 수 있게 됨으로써 문화적 동질화와 문화실천과 향유에 있어서의 평등화가 이루어진다는 신념을 갖게 된다. 더 나아가서 동일한 문화적 코드는 원활한 커뮤니케이션을 통한 사회적 통합의 바탕이 된다. 과거에는 문화가 각각의 집단이나 범주의 사람들에게 특권적으로 혹은 배타적으로 점유되었다고 볼 수 있다. 고급문화나 대중문화는 나름대로 각각 사회적으로 다른 영역을 확보함에 따라 계층 간 갈등이 조장되기까지 하였다. 그러나 문화의 산업화에 따라 모든 사람들에게 문화공간이 급속히 개방·확산되면서 정치적으로 특정 집단의 이데올로기에 사람들을 종속시키는 체제가 더 이상 효율적인 지위를 누릴 수 없게 되었다. 이러한 맥락에서 문화의 산업화는 문화민주주의를 실현한다고 믿어도 좋을 것이다.

05

문화콘텐츠산업정책의 이념과
정권별 정책 내용

　문화콘텐츠산업은 다른 산업에 비해 정책적 기본틀로서의 계획(Plan)과 지원이 상대적으로 많이 필요한 산업이다. 산업이 초기 발전단계에 있으며, 산업 특성상 시장실패의 가능성이 크기 때문이다. 독과점, 외부효과, 가치재(Merit goods)로의 특성, 비용체감의 특성, 정보의 결여 등 (준)공공재의 특성이 정책적 지원을 필요로 한다(이영두, 1999).

　일반 '문화정책'과 '문화콘텐츠산업정책'은 구분된다. 문화산업은 '문화'보다는 '지식기반산업'의 측면에서 전통적인 문화정책과는 긴장관계를 가질 수밖에 없다. 정책의 기준은 수익을 창출하는 기업 활동이 될 수밖에 없고, 문화의 산업화를 통해 상업적 이윤을 추구하는 것이 궁극적인 목표이자 지향점이 된다. 물론 문화예술과의 협력관계가 중요하지만, 산업정책의 중요성이 분명하다. 글로벌시대 기업들의 활동이 확산되면서, 국가의 역할은 극히 줄어들고 있으며 제한된 책임성이 강조되는 것이 현실이다. 이에 따라 정부의 역할은 시장이 원활히 돌아갈 수 있도록 기반을 구축하는 쪽에 초점이 모아지고 있다(이병민, 2006).

　정부가 모든 것을 담당하기보다는 제한적인 책임 하에 시장 활성화를 목표로 지원해야 한다는 사실이 중요하다. 문화산업의 성공은 정책적인 결과라기보다는 '판'을 만들어주고 비전을 제시하는 데서 비롯되기 때문이다. 오히려 시장이 활성화될 수 있도록 각종 규제를 철폐 내지 완화해주고 법제도적인 안전망을 만들어주는 것이 우선적인 과제가 될 것이다. 미국과 영국 등 문화정책의 다양

성을 보장하는 소위 '팔길이 원칙(Arm's length principle)'의 준수가 이에 해당될 것이다. 그렇기 때문에 전문가들은 문화산업 발전의 목표로 직접적인 문화산업의 발전을 추구하기보다는 정부의 역할이 문화산업의 발전을 추구하는 요인들의 제거에 있음을 강조하고 있다(김정수, 2002).

〈표 9-9〉 문화산업 관련 법령 체계

소관부처	분류	소관법률
문화체육관광부	문화콘텐츠산업 (9개)	문화산업진흥기본법
		영상진흥기본법
		영화 및 비디오물의 진흥에 관한 법률
		게임산업진흥에 관한 법률
		음악산업진흥에 관한 법률
		콘텐츠산업진흥법
		저작권법
		이스포츠(전자스포츠) 진흥에 관한 법률
		만화진흥에 관한 법률
	미디어 (8개)	신문 등의 진흥에 관한 법률
		지역신문발전지원 특별법
		출판문화산업 진흥법
		독서문화진흥법
		뉴스통신진흥에 관한 법률
		언론중재 및 피해구제 등에 관한 법률
		인쇄문화산업진흥법
		잡지 등 정기간행물의 진흥에 관한 법률
방송통신위원회 과학기술정보통신부	방송·통신 융합 (8개)	방송통신발전 기본법
		방송문화진흥회법
		방송법
		방송통신위원회의 설치 및 운영에 관한 법률
		인터넷멀티미디어 방송사업법
		한국교육방송공사법
		방송광고 판매대행 등에 관한 법률
		지상파 텔레비전방송의 디지털 전환과 디지털방송의 활성화에 관한 특별법

〈표 9-10〉 정부의 문화산업 정책방향 및 경과

	정책배경 및 방향	성과와 한계
문민정부 및 그이전 (~1997)	영상문화와 영상산업육성을 위한 영상진흥기본법 제정 공포(1996)	문화산업 정책의 중요성을 제고하였으나, 체계적인 산업진흥정책 기반마련에는 미흡
국민의 정부 (1998~2002)	문화산업을 새로운 국부를 창출하는 국가기간산업으로 인식	• 문화산업 육성을 위한 체제정비 - 문화산업진흥기본벛 제정(1999) - 문화산업 지원체제 구축(한국문화콘텐츠진흥원 설립(2001)) • 문화산업 기반 여건 조성 및 재원을 대폭 확충하였으나 지속발전에는 구조적 한계
참여정부 (2003~2007)	• 문화콘텐츠산업을 10대 전략산업 중 하나로 선정 • 문화산업경쟁력 확보를 위한 전문인력양성, 투자 및 환경개선 등 추진 • 아시아 지역으로 한류확산	• 문화콘텐츠산업 확충 및 한류 영향으로 문화콘텐츠 수출 지속 증가 • 유통구조, 민간투자 등 한계와 일방적 전파에 대한 '반(反)한류' 현상 발생
이명박정부 (2008~2012)	디지털융합시대 핵심 문화콘텐츠산업 부상과 BRICs 국가 등 신규 문화시장 개척	• 콘텐츠산업진흥법 제정, 차세대 융복합 콘텐츠 제작 유통 지원, 콘텐츠 향유 기회 확대 및 이용 문화 개선, 투융자 제도 개선 및 글로벌 펀드 조성 등을 통해 기반 강화 • 창의인재 양성, 상생환경 조성, 문화기술 체계 정비, 국제교류 및 협력강화, 관계부처 협력 등 콘텐츠산업 지속성장의 밑거름이 될 수 있는 부분은 미흡

출처: 대통령자문 정책기획위원회, 2006, 『사회비전 2030 - 선진복지국가를 위한 비전과 전략』, 123를 토대로 보완.

실제 김대중정부부터 시작된 문화산업에 대한 본격적인 지원은 참여정부에 들어와서 더욱 본격화되었으며, 정부의 지원영역도 영화와 출판에서부터 게임, 애니메이션, 음악, 만화, 문화원형, 에듀테인먼트 등 다양하게 확대되었다고 할 수 있다(이병민, 2006 재인용). 참여정부 문화산업은 김대중정부로부터 이어온 기반을 바탕으로 정책적으로 홍보효과가 많이 되어 국가적 위상 확대에 기여한바

가 크다고 할 수 있다. '국가 6대 핵심기술' 중 'CT(Culture Technology)' 선정 발표(국가과학기술위원회, '01), '10대 차세대 성장동력산업'으로 '문화콘텐츠' 선정 발표(참여정부, '03), '미래 국가 유망기술 21' 중 '감성형 문화콘텐츠' 선정 발표(과학기술부, '05), '2020년 미래 유망산업 14' 중 '문화콘텐츠산업' 선정 발표(산업자원부, '06) 등의 성과가 있었다. 참여정부에 들어서는 법제도, 미래비전, 중장기 전략, 인프라 기반구축 등 종합적 지원체계를 마련하였으며, 기초예술이나 전통문화 부문에 국한되어 있던 문화콘텐츠를 산업화하고 실생활에 활용하기 위한 기본토대를 마련하였다.

〈표 9-11〉 참여정부 문화산업정책의 주요 성과

법·제도 정비	• 기술발전 및 매체 융합 환경에 대비한 법·제도 마련 　- 저작권법 개정(2004) 　- 문화산업진흥기본법 개정(2006) 　- 영화 및 비디오물의 진흥에 관한 법률 제정(2006) 　- 게임산업진흥에 관한 법률 제정(2006) 　- 음악산업진흥에 관한 법률 제정(2006) 등
미래 비전 제시	• 문화부 주도의 미래 청사진 제시 　- 문화산업발전 5개년 계획(1999) 　- 콘텐츠 코리아 비전 21(2001) 　- 세계 5대 문화산업강국을 위한 정책비전(2003) 　- 창의 한국(2004) 　- C-KOREA 2010(2005) 　- 전통예술 활성화방안-비전 2010(2006) 등
중장기 전략 수립	• 문화부와 산하기관 간 중장기 발전 계획 마련 　- 문화콘텐츠산업 진흥방안(2000) 　- 문화콘텐츠산업 중장기 발전 전략(2003) 　- 방송영상산업 중장기 발전 전략(2003) 　- 만화산업 진흥 5개년 계획(2003) 　- 캐릭터산업 진흥 5개년 계획(2003) 　- 문화콘텐츠 인력양성 종합계획(2004) 　- 문화산업진흥기금 중장기 발전방안(2004) 　- 음악산업 진흥 5개년 계획(2005) 　- 문화콘텐츠 수출 전략 마스터플랜(2005) 　- CT비전 및 중장기 전략(2005)

	– 애니메이션산업 중장기 발전 전략(2006) – 게임산업진흥 중장기 계획(2006) – 영화산업중장기발전계획(2006) – 문화원형 창작소재 중장기 발전계획(2006) – 문화콘텐츠 유통로드맵 수립(2006) 등
인프라 기반 구축	• 문화콘텐츠 진흥을 위한 종합지원체제 구축 및 운영 – 영화진흥위원회(1973) – 영화 아카데미(1984) – 한국방송영상산업진흥원(1989) – 방송연수센터(1989) – 한국게임산업개발원(1999) – 한국문화콘텐츠진흥원(2001) – 문화관광정책연구원(2002) – 국제문화산업교류재단(2003) – 게임산업종합정보시스템(GITISS) 구축(2003) – 문화콘텐츠수출정보시스템 구축(2004) – CT전략센터(2005) – CT대학원 설립(2005) – 저작권보호센터 및 해외저작권보호협의체 구성(2005) – 콘텐츠제작지원센터(연계공동제작실/애니메이션제작스튜디오/영상편집실/음악녹음스튜디오/글로벌 모바일 테스트베드/모바일 포팅센터)(2006) – 문화콘텐츠식별체계(COI) 도입(2006) – 음악메타DB 구축(2006) – 지역문화산업 클러스터 및 문화산업연구센터(CRC) 조성(~2006) – 종합영상아카이브센터 조성(~2003) 등

이명박정부에 들어서 콘텐츠산업을 신성장동력산업으로 선정하여 범국가적 육성 체계를 마련하고, 이를 위해 창작기반 조성, 해외시장 진출, 전문인력 양성과 창업 활성화, 불법복제 근절 및 저작권 보호 등을 통해 성장기반 강화와 일자리 창출에 노력하였다. 특히 콘텐츠산업진흥법 제정, 차세대 융복합 콘텐츠 제작 유통 지원, 콘텐츠 향유 기회 확대 및 이용 문화 개선, 투융자 제도 개선 및 글로벌 펀드 조성 등을 통해 범정부 차원의 콘텐츠산업 진흥 기반을 강화하는 등 전반적인 산업육성 기반을 구축하였다. 다만 창의인재 양성, 상생환경 조성, 문화기술 체계 정비, 국제교류 및 협력강화, 관계부처 협력 등 콘텐츠산업

지속성장의 밑거름이 될 수 있는 부분은 미흡하였고, 상대적으로 문화적 요소 및 원천 콘텐츠산업(만화·출판 등)이 위축되었다고 할 수 있다(이용관외, 2012: vi‒viii).[15]

박근혜 정부에 들어서 국정과제의 하나로 제시된 문화융성과 함께 창조경제를 위해 문화산업의 가치에 대한 관심이 높다. 문화콘텐츠산업은 정보통신기술부문과 함께 창조경제의 핵심이다. 문화콘텐츠산업을 위한 R&D를 확충하고, 문화산업 인력 즉 핵심 창조계급을 적극적으로 육성하며, 현 정부가 추구하는 개혁모형인 정부 3.0을 위해 부처 간 칸막이 철폐가 현실화되어야 한다. 문화체육관광부, 미래창조과학 그리고 방송통신위원회 같은 관련 부처 간 정책협조와 거버넌스 체계 구축이 필요하다(김종업·이남국, 2013: 112‒113).[16]

15) 이용관. 2012. 문화산업에서 콘텐츠산업으로의 정책변동과 미래전망. 한국문화관광연구원.

16) 김종업·이남국. 2013. 문화산업 경쟁력 제고를 위한 새정부의 문화정책 성과에 대한 고찰. 한국정책학회 동계학술대회 자료집.

06

영역별 문화콘텐츠산업 시장[17)]

1 음악산업[18)]

1) 세계 음악계에서 한국 아티스트들의 활약

2017년 방탄소년단은 제24회 빌보드 뮤직 어워즈(Billboard Music Awards)에서 'Top Social Artist'를 수상했다. 빌보드 'Top Social Artist' 수상은 싸이에 이은 두 번째 기록이었다. 2018년에는 빌보드는 물론 MTV 밀레니얼 어워즈(MTV Millennial Awards), 라디오 디즈니 뮤직 어워즈(Radio Disney Music Awards) 등 해외 음악 시상식을 휩쓸었다. 2019년에는 드디어 빌보드 주요 부문까지 수상했다. 2018년부터 2019년 사이 방탄소년단은 세 차례 빌보드 앨범 차트 1위를 기록했고, 1년여 진행한 월드 투어에서 한국 가수 최초로 웸블리 스타디움에 입성하기도 했다. 현대경제연구원[19)]에 의하면, 이들이 창출하는 경제효과는 연간 4조 원이 넘는다고 한다. 방탄소년단은 한국 아티스트로 세계무대에서 전례 없는 신드롬을 불러일으킴으로써 외신에 'Korean Invasion'이라 불리며 K-Pop 선봉장으로 활약했다. 재즈 보컬리스트 나윤선은 이미 오랫동안 유럽과 세계 무대에서 인

17) 지면의 한계상 문화산업 모든 장르에 대해 보지 못하고, 여기서는 음악, 게임, 영화산업 위주로 살펴본다.

18) 이 부분은 2019 음악산업백서를 주로 참조하였다.

19) 현대경제연구원(2018), 방탄소년단(BTS)의 경제적 효과, '현안과 과제' 18-15호.

정받아온 싱어송라이터이다. 11년 전인 2008년에 한국인 최초로 독일 재즈 레이블 ACT(ACT Music)와 계약해 3장의 앨범을 발매했으며, 2009년에는 세계 문화, 예술 발전에 기여한 공로를 인정해 프랑스 정부에서 수여하는 프랑스 문화예술 공로훈장 '슈발리에(Légiond'Honneur Chevalier)'를 받았다. 한편 블랙스트링(Black String)은 거문고 명인 허윤정[20]을 중심으로 재즈 기타리스트 오정수, 대금 연주자 이아람, 타악기 연주자 황민왕[21]으로 구성한 4인조 크로스오버 그룹이다. 이들은 2011년 한국과 영국의 문화 교류 프로그램인 'UK 커넥션' 프로젝트에서 처음 결성해 영국의 뮤지션들과 협연했다. 국악과 재즈를 접목해 수많은 즉흥연주를 펼치고, 이를 바탕으로 음악을 만들어온 이들은 2016년 세계적인 독일 재즈 레이블 ACT와 계약해 정규 앨범 'Mask Dance'를 발매했다. 국악 아티스트로서 최초, 그룹으로서는 아시아 최초였다. 또 잠비나이는 장르 음악 한류의 선봉장이나 다름없다. 한국예술종합학교 출신 피리 연주자 이일우, 해금 연주자 김보미, 거문고 연주자 심은용과 국내 인디록 밴드를 거쳐온 드럼 연주자 최재혁, 베이스 연주자 유병구로 구성한 이들 5인조는 해외에서 먼저 유명세를 얻은 후 거꾸로 국내 대중에게 이름을 알렸다. 그리고 록 밴드 혁오는 잠비나이, 블랙핑크와 함께 2019 코첼라 페스티벌에 초청됐다. 2017년 정규 1집 발매 이후 아시아, 북미, 유럽의 총 25개 도시에서 월드 투어를 했다고는 하지만, 국내 주류 음악이 아닌 록밴드가 K-Pop 가수로서 초청을 받은 일은 이례적인 사건이었다. 2019년 1월에는 세계적으로 떠오르던 영국의 다국적 인디 밴드 슈퍼올가니즘(Superorganism)과 협업을 하기도 했다. 2012년 데뷔해 부산 로컬 밴드로 이름을 날린 세이수미는 2018년 활동을 통해 일약 글로벌 밴드로 도약했다.

2) 21세기 음악시장의 변화

국제음반산업협회(IFPI)의 조사에 따르면 실제로 한국의 음악시장 규모는 2018년 기준, 미국(34.9%)과 일본(15.0%), 영국, 독일, 프랑스에 이은 세계 6위다.

20) 허윤정은 국가무형문화재 제16호 한갑득류 거문고 산조 이수자이자 서울대학교 국악과 교수로, 다양한 창작국악과 월드뮤직 프로젝트를 이끌었다.
21) 황민왕은 국가무형문화재 제82호 남해안 별신굿 이수자다.

2000년대 들어 가장 높은 순위이자, 아시아 최대 규모의 시장이 가진 잠재력을 바탕으로 무서운 기세로 몸집을 불려 가는 중국을 뛰어넘은 놀라운 기록이다.

〈표 9-12〉 2018 세계 10대 음악시장

01	미국	06	한국
02	일본	07	중국
03	영국	08	오스트레일리아
04	독일	09	캐나다
05	프랑스	10	브라질

출처: IFPI. 2019. Global Music Report 2019 state of the Industry.

2020년대 음악시장의 가장 중요한 트렌드로 많은 사람들이 주목하는 스트리밍 서비스의 한국시장 규모는 3.7%를 기록했다. 1위를 차지한 미국(41.4%), 영국(7.7%), 독일(5.4%), 중국(5.4%), 일본(4.0%), 프랑스(4.0%)에 이은 7위였다. 우리나라의 피지컬[22] 음반 판매량과 스트리밍시장을 비교해 보면, 2001년도만 해도 전체 시장의 대부분을 차지하며 230억 달러가 넘는 수익을 거두었던 피지컬시장은 매해 1~20억 달러씩 꾸준히 수익 하락을 이어가다 2018년에는 총 매출 47억 달러까지 규모가 축소되었다. 반면 2000년대 중반까지만 해도 존재하지 않았던 스트리밍시장은 2012년 처음으로 총수익 10억 달러를 넘긴 뒤 점차 가속도를 붙여 2018년에는 89억 달러를 상회하는, 음악계를 대표하는 시장으로 성장했다. 이는 2018년 전 세계 음악시장 총 매출 191억 달러 가운데 절반에 가까운 수치이며, 같은 해 피지컬시장의 두 배, 공연 수익의 세 배가 넘는 규모이다.

국내 연간 음원시장은 스트리밍과 다운로드 모두 꾸준한 상승세를 기록하고 있다. 흥미로운 것은 2012년을 기점으로 세계적인 하락세를 띠기 시작한 디지털 음원 다운로드시장이 한국 통계에서만은 스트리밍시장을 넘어서는 높은 성장세를 보여주고 있는 점이다. 1990년대 생 이후 젊은 세대를 중심으로 분 뉴트로[23] 붐을 타고 LP나 카세트 테이프 등 전통적인 피지컬 매체에 대한 수요가

22) '피지컬'이란 우리가 손으로 만질 수 있는 모든 음악 매체를 통칭함. 우리가 보통 '음반'이라 부르는 LP, CD, 카세트테이프 형태 모두가 이에 속한다.

늘어난 상황에서도 꾸준한 판매량 감소와 그에 따른 수익 하락에 놓여 있는 세계시장과 달리, 한국 음반시장은 2014년을 기점으로 점차 판매량이 늘어나는 상승곡선을 그리고 있다(음악산업백서, 2019: 36).

〈그림 9-1〉 2018 세계 레코드 음악 분야별 수익 비율

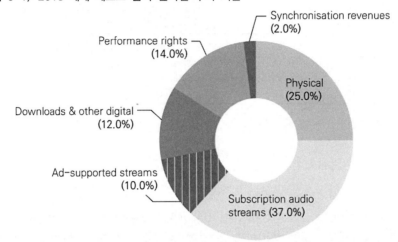

출처: IFPI. 2019. Global Music Report 2019 state of the Industry.

〈표 9-13〉 주요 음원서비스 사업자별 월간 실사용자 수

(단위: 명)

서비스	2018년	2019년			
	12월	1월	2월	3월	4월
멜론	4,196,699	4,408,943	4,330,517	4,308,861	4,172,236
지니뮤직	2,122,843	2,189,333	2,182,178	2,114,111	2,190,559
FLO	1,380,405	1,698,251	1,506,349	1,573,835	1,549,387
네이버뮤직	919,934	888,520	887,406	876,307	916,956
벅스	527,820	461,365	410,352	390,405	330,530
바이브	126,424	179,461	354,988	319,366	459,608

출처: 시사저널e, '차트보다 취향'…음원 플랫폼서 AI 큐레이션 전쟁(2019.5.28.).

23) 새로움(New)과 복고(Retro)를 합친 신조어로, 복고(Retro)를 새롭게(New) 즐기는 경향을 말한다.

음원 서비스 시장에 새로운 변화가 보였다. 2018년 새롭게 등장한 음악 플랫폼 플로(FLO)와 바이브(VIBE)의 영향이 크다. 멜론 매각 이후 다시 한번 음원 사업에 도전하는 SKT의 플로와, 네이버가 네이버뮤직 이후 새롭게 런칭한 뮤직 앱 바이브는 기존의 음원 사이트들과는 사뭇 다른 접근방식으로 사용자들의 입맛을 사로잡았다. 두 플랫폼의 가장 큰 공통점이라면 바로 메인 화면에서 음원 차트를 없앴다는 점이다. 우선 플로의 경우, 가장 먼저 앞세운 건 SKT 미디어 기술원 딥러닝과 인공지능(AI)센터 음원 분석 기술 등을 기반으로 한 매일 바뀌는 홈 화면이다.[24]

〈그림 9-2〉 음악산업의 가치사슬(Value Chain)

		생산단계		유통단계		소비단계	
음반	작곡/작사가, 가수 연주가	기획사	음반사	1차도매	2차도매	소매	
디지털	작곡/작사가, 가수 연주가	권리사 • 개별기획사 • 음반사	디지털유통사 • 개별기획사 • 유통사 • 디지털 유통사 • 직배사	디지털음원 대리중개 에이전시	Gateway Portal System • 이통사 정산시스템 • 포탈MCP	유선 플랫폼	무선 플랫폼

출처: 한국문화콘텐츠진흥원(2007), 2007 음악산업백서.

음악산업은 크게 기존의 CD 등의 패키지상품을 판매하는 음반산업과 모바일, 온라인 음악서비스를 제공하는 디지털 음악산업, 뮤지컬과 콘서트 등의 음

24) 서비스를 이용하는 이용자가 감상하는 음악 리스트와 '좋아요' 기록을 조합해 이용자 취향에 맞는 음악을 자동으로 추천하는 형식이다. 실제로 플로에 접속하면 가장 상위에 뜨는 건 사용자 취향에 따라 '살랑살랑 춤추고 싶은 국내 라틴팝, 어스름한 저녁, 정류장에서 듣는 알앤비' 등 서비스 내부에서 직접 큐레이팅한 큐레이팅 리스트다. 해당 메뉴 아래에 자리한 건 '최신 음악' 카테고리로, 이 역시 순위가 아닌 사용자의 취향에 맞는 새로운 음악을 스스로 발견하게 하는 플랫폼 측의 의지가 발현된 결과라 할 수 있다.

악공연산업으로 나눌 수 있다. 보다 구체적으로 분류하면 음악산업은 크게 음반 제작업과 음반도소매업으로 나눌 수 있다. 음악제작에는 음악기획 및 제작, 음 반녹음시설 및 복제업 등으로 나눌 수 있으며, 음반 도소매업은 오프라인 도소 매업과 온라인(인터넷)음반 도소매업으로 구분할 수 있다. 음악산업의 구조변동 을 선도하는 디지털 음악산업의 경우 온라인 음악유통업으로 총칭할 수 있으나 그 세부적인 분류는 모바일, 온라인, 음원대리중개업, 음원가공 및 제공업 등으 로 나눌 수 있다. 그 밖에 음악공연산업은 공연기획 및 제작, 기타 공연서비스 업으로 나눌 수 있다(정영규, 2011: 147).

〈표 9-14〉 우리나라 음악산업 규모

구분	사업체 수(개)	종사자 수(명)	매출액 (백만 원)	부가가치액 (백만 원)	부가가치 율(%)	수출액 (천 달러)	수입액 (천 달러)
2014년	36,535	77,637	4,606,882	1,764,650	38.3	335,650	12,896
2015년	36,770	77,490	4,975,196	1,808,677	36.4	381,023	13,397
2016년	37,501	78,393	5,308,240	1,913,102	36.0	442.566	13,668
2017년	36,066	77,005	5,804,307	2,043,488	35.2	512,580	13,831
2018년	35,670	76,954	6,097,913	2,102,219	34.5	564,236	13,878
전년 대비 증감률(%)	△1.1	△0.1	5.1	2.9	–	10.1	0.3
연평균 증감률(%)	△0.6	△0.2	7.3	4.5	–	13.9	1.9

출처: 음악산업백서, 2019: 156.

음악산업의 사업체 수는 2014년 3만 6,535개에서 2018년 3만 5,670개로 소 폭 감소했으며 2014년부터 2018년까지 연평균 0.6% 감소했다. 종사자 수는 연 평균 비슷한 수준으로 2014년 7만 7,637명에서 2018년 7만 6,954명으로 조사됐 다. 매출액은 2014년 4조 6,069억 원에서 2018년 6조 979억 원으로 연평균 7.3% 증가했다. 부가가치액은 2014년 1조 7,647억 원에서 2018년 2조 1,022억 원으로 전년 대비 2.9% 증가, 연평균 4.5% 증가했다. 수출액은 2014년 3억 3,565만 달러에서 2018년 5억 6,424만 달러로 연평균 13.9%의 지속적인 증가 추세를 보이고 있다.

〈그림 9-3〉 2018년 음악 이용 현황

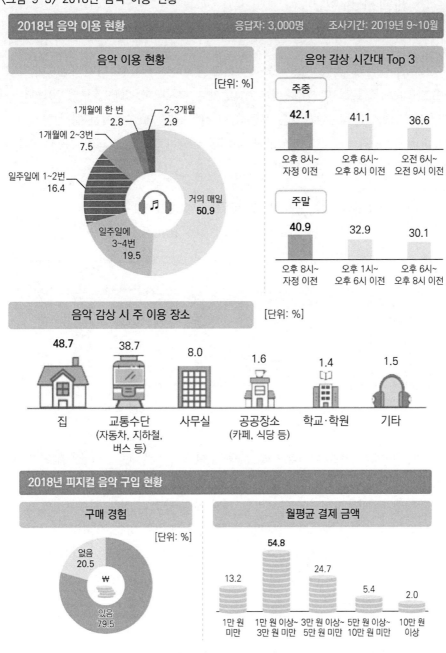

| 2018년 음악 이용 현황 | 응답자: 3,000명 | 조사기간: 2019년 9~10월 |

음악 이용 현황

[단위: %]

- 1개월에 한 번 2.8
- 2~3개월 2.9
- 1개월에 2~3번 7.5
- 일주일에 1~2번 16.4
- 거의 매일 50.9
- 일주일에 3~4번 19.5

음악 감상 시간대 Top 3

주중
- 42.1 오후 8시~자정 이전
- 41.1 오후 6시~오후 8시 이전
- 36.6 오전 6시~오전 9시 이전

주말
- 40.9 오후 8시~자정 이전
- 32.9 오후 1시~오후 6시 이전
- 30.1 오후 6시~오후 8시 이전

음악 감상 시 주 이용 장소

[단위: %]

- 48.7 집
- 38.7 교통수단 (자동차, 지하철, 버스 등)
- 8.0 사무실
- 1.6 공공장소 (카페, 식당 등)
- 1.4 학교·학원
- 1.5 기타

2018년 피지컬 음악 구입 현황

구매 경험

[단위: %]

- 없음 20.5
- 있음 79.5

월평균 결제 금액

- 13.2 1만 원 미만
- 54.8 1만 원 이상~3만 원 미만
- 24.7 3만 원 이상~5만 원 미만
- 5.4 5만 원 이상~10만 원 미만
- 2.0 10만 원 이상

출처: 문화체육관광부·한국콘텐츠진흥원, 2019 음악산업백서.

2 게임산업²⁵⁾

2018년 국내 게임 시장 규모는 14조 2,902억 원으로 집계되었으며, 이는 2017년의 13조 1,423억 원 대비 8.7% 증가한 수치이다. 2009년부터 2018년까지의 10년 동안 국내 게임산업은 꾸준히 성장해 왔다. 2013년에는 시장 규모가 전년 대비 0.3% 감소하기도 했었으나 2014년에 곧바로 반등했고 이후부터 2018년까지는 성장세를 지속했다.

〈그림 9-4〉 국내 게임 시장 전체 규모 및 성장률(2009~2018년)

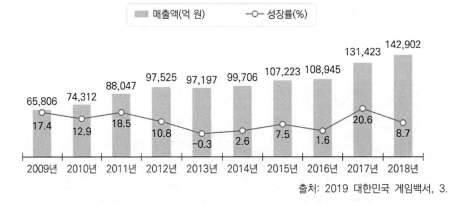

출처: 2019 대한민국 게임백서, 3.

2017년에는 처음으로 모바일 게임²⁶⁾ 시장 규모가 PC 게임²⁷⁾ 시장의 규모를 넘어섰다. 이는 국내 게임산업의 무게 중심이 모바일로 확실히 이동한 증거로 받아들여진다. 2018년에도 모바일 게임 시장 규모는 전체 게임산업에서 가장 큰 비중을 유지했다. 2018년 모바일 게임 시장 매출은 6조 6,558억 원이며 점유율은 46.6%이다. 다만 점유율 자체는 다소 낮아졌다. 2018년 PC 게임 시장 매

25) 이 부분은 문화체육관광부·한국콘텐츠진흥원. 2019 대한민국 게임백서를 주로 인용하였다.
26) 휴대 전화를 비롯한 휴대용 기기를 통해서 플레이하는 게임이다.
27) 게임 소프트웨어가 저장된 CD, DVD 등의 저장 매체를 PC에 넣거나 PC의 SSD나 HDD에 설치하여 즐기는 게임. PC를 기반으로 한다는 점에선 온라인게임과 같지만 즐기는 방식의 차이 때문에 다른 장르로 구분한다(네이버 지식백과).

출은 5조 236억 원, 점유율은 35.1%로 나타났다. 점유율은 2017년의 점유율 34.6%에 비해 다소 높아졌다. 2018년 콘솔 게임[28] 시장 매출은 5,285억 원을 기록했고 점유율은 3.7%를 기록했는데, 매출액과 점유율 모두 전년 대비 크게 증가한 것이다. 전체 게임산업 중에서 아케이드 게임장[29] 부문은 규모가 전년 대비 12% 감소했으나, 이외 모든 부문들의 매출은 전년 대비 증가한 것으로 나타났다. 이에 따라 2018년 아케이드 게임의 점유율은 1.3%, PC방의 점유율은 12.8%, 아케이드 게임장의 점유율은 0.5%로 각각 집계되었다.

〈그림 9-5〉 국내 게임시장의 분야별 비중

(단위: %)

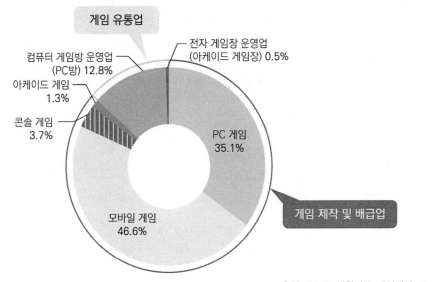

출처: 2019 대한민국 게임백서, 4.

28) TV에 연결해서 즐기는 비디오게임. 우리나라에서는 비디오게임이라 불리지만 조이스틱이나 조이패드 등의 전용 게임기기를 영어로 콘솔(console)이라 해서 붙여진 이름이다. 닌텐도의 '위(Wii)', 마이크로소프트(MS)의 '엑스박스360', 소니엔터테인먼트의 '플레이스테이션3' 등이 대부분을 차지한다.

29) 아케이드(Arcade)란 지붕이 덮인 상가 밀집지구를 지칭하는 말로, 북아메리카 지역에서 아케이드에 주로 오락장(Game Center)이 자리 잡고 있던 데에서 유래한 말이다. 대개 동전을 넣고 게임을 즐기는 형태를 취하는 오락장은 특성상 고도의 집중을 요구하는 게임보다 간단한 여흥거리가 될 만한 게임을 주로 비치했다(네이버 지식백과).

게임 플랫폼 중에서는 PC 게임의 수출 규모가 34억 2,093만 달러로 가장 많았다. 모바일 게임 수출 규모는 28억 7,605만 달러로 집계되었다. 콘솔 게임의 수출 규모는 8,093만 달러, 아케이드 게임 수출 규모는 3,358만 달러로 나타났다. 수입 규모를 살펴보면, 2018년 PC 게임 수입 규모는 5,718만 달러로 집계되었다. 모바일 게임 수입 규모는 1억 694만 달러, 콘솔 게임 수입 규모는 1억 3,935만 달러로 나타났다. 이 두 플랫폼은 수입액이 비교적 크게 증가했는데, 모바일 게임의 수입 규모는 전년 대비 1,344만 달러, 콘솔 게임의 수입 규모는 전년 대비 4,016만 달러 증가했다. 아케이드 게임 수입 규모는 231만 달러였다.

〈그림 9-6〉 2018년 국내 게임 플랫폼별 수출/수입 규모

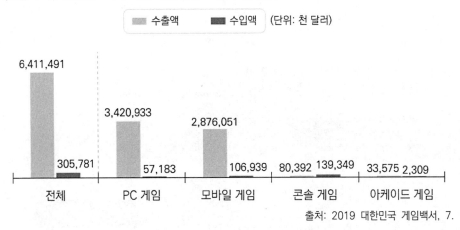

출처: 2019 대한민국 게임백서, 7.

2018년 국내 게임의 주요 수출 국가 및 권역을 조사한 결과, '중화권'의 비중이 46.5%로 가장 높았다. 뒤이어 '북미'가 15.9%, '일본'이 14.2%, '동남아'가 10.3%, '유럽'이 6.5%의 비중을 나타냈다.

〈표 9-15〉 2018년 세계 시장에서의 국내 게임 시장 비중(매출액 기준)

(단위: 백만 달러, %)

구분	PC 게임	모바일 게임	콘솔 게임	아케이드 게임	전체
세계 게임 시장	32,807	63,884	48,968	32,709	178,368
국내 게임 시장	4,566	6,049	480	231	11,326
점유율	13.9	9.5	1.0	0.7	6.3

출처: 2019 대한민국 게임백서, 9.

　　2018년 기준 PC 게임 분야에서 한국은 13.9%의 점유율로 중국에 이어 2위를 차지하고 있다. 2016년까지 한국은 PC 게임 부분에서 세계 2위를 유지하다가 2017년에 미국에 역전당하며 3위로 내려온 바 있다. 그러다가 2018년에 다시 근소한 차이로 미국을 제치고 2위에 오른 것이다. 2018년 전 세계 모바일 게임 시장에서 한국은 9.5%의 점유율로 중국, 일본, 미국에 이어 4위를 차지했다. 2018년 전 세계 모바일 게임 시장에서 중국과 일본과 미국의 점유율은 각각 26.5%, 16.5%, 14.9%로 한국과는 어느 정도 격차를 나타내고 있다. 2017년과 비교할 때 중국의 비중은 5.8%p나 증가하며 점유율 1위 자리를 굳건히 했다. 2017년 대비 일본의 비중은 0.1%p 증가했고 미국의 비중은 0.7%p 낮아진 것으로 나타났다.

3 영화산업

　　2019년은 1919년 연쇄극 '의리적 구토'가 단성사에서 상연됨으로써 한국영화의 역사가 시작된 지 100년을 맞이한 해였다. 센테니얼(Centennial)이라는 말이 주는 무게감에 조응하듯 연초 개봉한 '극한직업'을 시작으로 총 5편의 영화가 천만 관객을 동원했고 그 영향으로 지난 1년간 극장을 찾은 관객이 처음으로 2억 2천만 명을 넘었다(영화진흥위원회, 2019년 한국영화 결산).

한편 '기생충'의 성취도 2019년 한국영화를 대표할만 했다. 봉준호 감독의 '기생충'은 칸 국제영화제 황금종려상 수상을 시작으로 미국 아카데미 영화제 4개 부문 수상에 이르기까지 전 세계적인 일종의 '현상(Phenomenon)'이 되었으며, 동시대 한국영화의 수준을 세계와 공유하는 계기가 되기도 했다. 특히 봉 감독은 인터뷰에서 끊임없이 김기영 감독의 '하녀'(1960)의 영향을 언급함으로써 '기생충'의 영화적 성취가 예외적인 것이 아니라 한국영화의 짧지 않은 역사성의 맥락에 포섭되어 있다는 점을 전 세계에 알렸고, 이는 한국영화 100년의 기념 메시지로 충분하고 적절한 것이었다. 2019년 초의 예측과 달리 연간 극장 관객이 1천만 명 늘어난 것은 전통적인 영화 유통 플랫폼인 극장의 성장 가능성이 여전히 남아 있다는 점과 OTT의 성장이 반드시 극장과 제로섬게임을 벌이는 것은 아니며 새로운 영화 관객 창출을 기대하게 한다는 점에서 고무적이다. 다만 다양한 영화가 지속적으로 생산, 유통될 수 있는 구조를 만드는 것이 중요하다는 점을 고려할 때, 2019년 한국 영화산업의 내적 상황은 여전히 만만치 않다는 점을 유념할 필요가 있다. 무엇보다 2019년 한국 영화산업의 가장 특징적인 상황을 하나만 꼽으라고 하면 시장의 편중 구조가 그 어느 때보다 극심했다는 점을 들 수 있다(영화진흥위원회 정책사업본부 정책연구팀, 2019: 3-4 재인용).

　세계 영화시장을 주도하고 있는 미국 영화시장은 6대 메이저 영화사와 주요 영화사들이 꾸준히 고예산 대형 영화들을 제작하며 전 세계 박스오피스 차트를 차지하고 있다. 주요 영화사들의 경우 고예산 대형 영화를 제작하는 대신 제작 편수를 줄이는 경향을 보였으며, 작년과 마찬가지로 여전히 프랜차이즈 영화가 강세를 보였다. 케이블TV업체 컴캐스트(Comcast)의 사업 확장[30]과 넷플릭스(Netflix), 아마존(Amazon), 훌루(Hulu) 등의 새로운 제작 및 배급방식 도입 등 디지털 플랫폼의 변화는 영화시장 성장에 긍정적 영향을 미친 것으로 분석된다.

　메이저 영화사들의 시리즈물과 텐트폴(Tentpole) 영화제작 경향은 향후에도 지속될 것으로 보이며, 이러한 경향은 독립 영화사들로 하여금 제작비 4,000만~6,000만 달러 사이의 중간 시장을 점유할 수 있는 기회가 될 수 있을 것으로 보인다. 2013년 현재 미국 영화시장은 오프라인 홈비디오 시장의 지속적인

30) 영화당 일정액이 책정되어 있는 기존 VOD 서비스가 아닌, 월 이용료만 지불하면 무료로 모든 동영상을 즐길 수 있는 정액제 방식을 도입할 예정.

하락에도 불구하고 OTT[31]/스트리밍 서비스[32]의 확산으로 전년 대비 1.3% 증가한 311억 1,800만 달러의 규모를 보였으며, 2018년까지 향후 5년간 연평균 4.7% 증가한 391억 5,900만 달러에 달할 것으로 전망된다. 2009년 미국 영화시장에서 50.7%의 시장점유율을 보이면서 가장 큰 비중을 차지하고 있는 오프라인 홈비디오시장(대여 및 판매)은 디지털 배급시장으로의 소비자 이탈이 가속화되면서 2013년 39.3%로 11.4%p 감소하였다.

〈표 9-16〉 미국 영화시장 규모 및 전망, 2009-2018

(단위: 백만 달러, %)

구분		2009	2010	2011	2012	2013	2014	2015	2016	2017	2018	2013-18 CAGR
극장		11,254	11,280	10,889	11,169	11,559	11,953	12,349	12,750	13,154	13,407	3.0
	박스오피스	10,610	10,579	10,186	10,428	10,778	11,139	11,510	11,891	12,284	12,527	3.1
	극장광고	644	701	703	741	781	814	839	859	870	880	2.4
오프라인 홈비디오		15,911	15,603	14,342	13,215	12,216	11,336	10,565	9,887	9,287	8,724	△6.5
	대여	5,906	5,888	5,361	4,901	4,506	4,171	3,891	3,659	3,468	3,287	△6.1
	판매	10,005	9,715	8,981	8,313	7,709	7,165	6,674	6,228	5,819	5,437	△6.7
디지털배급		4,200	4,637	5,523	6,335	7,344	8,467	9,793	11,466	13,909	17,028	18.3
OTT/스트리밍		2,500	2,760	3,384	3,985	4,762	5,704	6,905	8,539	10,942	14,021	24.1
	SVOD	1,750	1,932	2,398	2,791	3,324	3,982	4,854	6,105	7,840	10,067	24.8
	TV OD	750	828	986	1,195	1,438	1,722	2,051	2,435	3,103	3,954	22.4
TV 구독		1,700	1,877	2,140	2,350	2,582	2,763	2,889	2,927	2,967	3,007	3.1
합계		31,365	31,520	30,754	30,719	31,118	31,756	32,707	34,103	36,350	39,159	4.7

출처: PwC(2014).

2000년대 중반 한국영화의 전성기는 실로 대단했다. 해외영화제의 수상소

31) OTT(Over The Top)는 인터넷을 통해 볼 수 있는 TV서비스로, OTT서비스는 인터넷을 통해 방송 프로그램, 영화 등 미디어 콘텐츠를 제공하는 것이다. 미국의 넷플릭스나 우리나라의 웨이브 등이 그 예이다.

32) 스트리밍(Streaming)은 인터넷에서 음성이나 영상, 애니메이션 등을 실시간으로 재생하는 기법으로, 전송되는 데이터를 끊임없이 물흐르듯이 처리할 수 있는 기술을 뜻한다. 다운로드를 받지 않더라도 인터넷에 연결만 되어 있으면 즉시 시청할 수 있다.

식이 잇따랐고 천만 관객을 동원하는 영화가 쏟아졌다. 하지만 2006년을 기점으로 한국영화는 하락세를 면치 못하고 있다. 지난 2006년 63%였던 한국영화의 국내 시장점유율은 올해 11월 말 현재 46%까지 떨어졌다. 즉 통계상으로도 한국영화의 점유율은 2006년 63%로 정점을 찍은 뒤 2007년부터는 40%대를 계속 유지하고 있다. 문제는 이런 수치상의 문제뿐 아니라 영화계 전반에 부실의 조짐이 있다는 것이다. 2000년대 중반 최전성기를 누렸던 한국영화가 최근 하락세를 보이면서 위기설이 일고 있다. 수치상으로 본 하락세 외에도 한국영화계를 둘러싼 여러 고질적인 문제들이 하나둘씩 심화되면서 영화인들의 고민이 깊어지고 있다. 작가주의 영화의 실종, 스타중심의 기획영화 난립, 특정 장르의 쏠림 현상, 시나리오 기근, 투자배급사가 독점하는 산업구조, 불법다운로드로 인한 부가판권시장의 붕괴, 기획개발부재, 스태프들에 대한 낮은 처우 등 한국영화의 여러 현안들이 존재한다(KBS 시사기획, 2010.12.21, 한국영화, 길을 묻다).

그런데 최근 들어 한국영화 수익률은 2008년 −43.5%라는 사상 최악의 수치를 벗어나 2009년부터 조금씩 회복세를 보였다. 특히 2011년은 가집계 결과 −4.6%의 수익률로 나왔는데 이 수치는 2010년 투자 수익률 −11.0%에 비해 6.4%p 증가한 수치이고 2006년 이후 가장 좋은 수익률로 비록 여전히 마이너스 수익률이기는 하지만 회복세에 들어섰음을 보여주고 있다. 손익분기점을 넘긴 영화 편수는 16편으로 개략적으로 볼 때 상업영화 4편 중 1편은 수익이 발생한 것으로 볼 수 있다. 특히 수익률 100%를 넘는 작품이 9편이다(영화진흥위원회 영화정책센터, 2011. '2011년 한국영화산업 결산'[33]). 1조 2,362억 원을 기록한 2011년 입장권 흥행 수입은 2010년의 1조 1,514억 원에서 7.4% 상승하며 역대 최고치를 갱신했다. 한국영화는 '최종병기 활', '써니', '완득이', '도가니' 등의 영화가 흥행만이 아니라 사회적 신드롬(복고 열풍, 정치 참여 열풍)을 일으키며 사회 현상으로까지 회자되었다. 이렇게 화제의 중심에 섰던 한국영화 여러 편 덕분에 한국영화가 시장 전체를 주도했으며 그에 따라 4년 만에 한국영화 시장 점유율도 50%대를 넘어서면서 2011년 한국영화는 52%의 시장점유율을 보였다.

2012년 8월은 '한국영화 최고의 달'이었다. '도둑들'이 한국영화 사상 여섯 번째로 천만 관객을 돌파하였고, 이는 2009년 '해운대' 이후 3년 만의 일이기도

33) http://www.kofic.or.kr/cms/58.do

하다. 8월 31일을 기준으로 '괴물'에 이어 한국영화 흥행 순위 2위에 기록되었다 (영화진흥위원회 영화정책센터, 2012. '2012년 8월 한국영화산업').

영화는 예술과 산업의 경계상에 있는 복잡미묘한 산물이다. 현재 한국영화계를 이끄는 가장 큰 힘은 대기업 중심의 투자배급사들이다. 수직계열화, 부율 문제 등 여러 현안이 이 속에서 존재한다. 달라진 영화 환경을 분석하고 문제점과 대안을 분석해봤다. 홍콩의 영화산업 80년대 중반 세계를 호령했던 홍콩영화계는 어느덧 명맥만 유지한 채 추억이 되어버렸다. 홍콩영화의 성공비결은 무엇이었고 동시에 추락한 원인은 무엇인지를 분석해 지금의 한국영화계가 참고할 점은 무엇인지 들여다본다. 라면시장과 비슷한 규모인 현재의 영화산업 내수시장에서는 더 이상 경쟁력을 얻을 수 없는 만큼 해외시장 개척이 필수적이다. 아울러 불법 다운로드로 인한 부가판권 시장의 붕괴, 시나리오의 부재, 기획개발의 부재를 해소할 방안은 없는지 고민해야 한다.

〈표 9-17〉 연도별 한국영화산업 주요지표

구분			2010	2011	2012	2013	2014	2015	2016	2017	2018	2019
극장 매출			11,684	12,358	14,551	15,513	16,641	17,154	17,432	17,566	18,140	19,140
비중			88.1%	85.5%	85.0%	82.3%	82.1%	81.2%	76.7%	75.5%	76.3%	76.3%
전년 대비 증감률			6.8%	5.8%	17.7%	6.6%	7.3%	3.1%	1.6%	0.8%	3.3%	5.5%
디지털 온라인 매출			1,109	1,709	2,158	2,676	2,971	3,349	4,125	4,362	4,739	5,093
비중			8.4%	11.8%	12.6%	14.2%	14.7%	15.8%	18.1%	18.7%	19.9%	20.3%
전년 대비 증감률			24.9%	54.1%	26.3%	24.0%	11.0%	12.7%	23.2%	5.7%	8.6%	7.5%
해외 매출	억 원	완성작							509	460	458	442
		서비스							664	883	427	418
		소계	462	382	414	651	664	628	1,173	1,343	885	860
	만 달러	완성작							4,389	4,073	4,160	3,788
		서비스							5,720	7,806	3,876	3,590
		소계	4,222	3,487	3,782	5,946	6,308	5,550	10,109	11,879	8,036	7,378
비중			3.5%	2.6%	2.4%	3.5%	3.3%	3.0%	5.2%	5.8%	3.7%	3.4%
전년 대비 증감률			198.1%	-17.3%	8.4%	57.2%	2.0%	-5.4%	86.8%	14.5%	-34.1%	-2.8%
합계			13,255	14,449	17,123	18,840	20,276	21,131	22,730	23,271	23,764	25,093
비중			100%	100%	100%	100%	100%	100%	100%	100%	100%	100%
전년 대비 증감률			10.6%	9.0%	18.5%	10.0%	7.6%	4.2%	7.6%	2.4%	2.1%	5.6%

출처: 영화진흥위원회 정책사업본부 정책연구팀, 2019: 14.

역대 최다 극장 관객수에 힘입어 2019년 한국 영화시장 규모는 처음으로 6조원을 넘었다. 극장 관객수는 2.2억여 명이었는데, 2013년 이후 2.1억 명에서 정체되다 성장하였고, '알라딘' 등 천만영화 5편이 관객을 견인하였다. 2019년 한국 영화시장의 양적 성장에도 불구하고, 천만영화 5편은 '알라딘'을 제외하고는 모두 50% 이상의 일별 상영점유를 통해 영화 상영기회(스크린)의 과반수를 차지하였다. 하루 영화를 판매할 수 있는 기회의 약 70%를 3편의 영화가 차지한 것이다. 영화상품이 편중 제공되는 상황에서 그 소비결과도 편중되는 것이 당연하다.

기업 차원에서도 편중은 심화되었다. 천만영화 5편 중 외국영화 3편은 모두 디즈니, 한국영화 2편은 모두 CJ ENM 작품이었다. CJ ENM의 한국영화 배급시장 점유율은 44.6%이다. 2019년 독립·예술영화 관람객은 809만 명으로 전년 대비 5.6% 감소했으며, 전체 극장관객의 3.6%에 불과하다. '항거: 유관순 이야기'는 100만 관객을 동원했고, 김보라 감독의 '벌새'는 평단과 관객의 지지 속에 14만 관객수를 기록했다. 그리고 OTT의 대표적인 넷플릭스의 한국 가입자수는 200만 명을 넘었으며, 넷플릭스는 2019년 CJ ENM 등과 장기 계약을 체결해 안정적인 콘텐츠를 도모했다. 넷플릭스에 대응하기 위해 SK텔레콤이 합병한 웨이브가 2019년 9월 출범해 넷플릭스 가입자수를 넘어섰다(영화진흥위원회, 2019년 한국 영화산업 결산).

코로나 19 여파로 2020년 상반기 전체 영화 관객수는 전년 대비 70.3%(7,690만 명↓) 감소한 3,241만 명을 기록했는데, 이는 2005년 이후 상반기 전체 관객수로는 최저치였다(영화진흥위원회, 2020년 상반기 한국 영화산업 결산). 하루 빨리 코로나 위기가 극복되고 삶이 안정화되기를 기대해본다.

CHAPTER

10

문화예술교육
정책

01

문화예술교육정책의 의의와 중요성

　문화예술교육에 대한 논의들이 이 시대의 화두로 등장하게 된 배경은 국가적으로나 개인적으로 문화적 역량이 더 많이 요구되는 사회 현상의 반영이며, 급격한 사회변화에 대응할 수 있는 정책차원의 인력개발에 주력하는 정책의 반영이라고 할 수 있다. 또한 인간적 삶의 질을 향상시킬 수 있는 가능성에 대한 관심이 확대되어 개인들의 감수성과 창의성 개발이 문화적 능력 배양에 불가결한 요소임을 반영한 현상이라 할 수 있다.

　문화예술교육은 외부적, 내부적인 다양한 정치·경제·사회의 환경변화에 따라 그 중요성이 점차 높아지고 있다. 특히 탈산업사회, 지식문화시대에 요구되는 창의력, 상상력, 통합적 사고력을 모든 사람들에게 차별 없이 줄 수 있는 교육으로 사회와 개인의 지속가능한 발전을 위해 필수적인 요소로 주목받고 있다.

　우리나라의 경우, 2003년 참여정부가 출범하면서 문화예술교육정책의 정책방향이 공급자 중심에서 수요자 중심으로 변화하기 시작하였다. 특히 입시 위주의 공교육을 탈피하기 위한 하나의 대안으로서 문화감수성을 기를 수 있는 문화예술교육의 중요성과 가치가 부각되었다. 2003년 문화예술교육의 추진 목표의 설정을 통해 문화예술교육 활성화사업은 문화예술교육 대국민 인식 제고, 문화예술교육 연구사업 추진, 문화예술교육 지원체계 및 지역단위 협력체계 구축, 문화예술교육 시범프로젝트 추진, 문화예술교육 활성화 재원확충이라는 연구결과를 가져왔다. 이에 따라 정부는 2005년 '문화예술교육지원법'을 제정하였고, 이후 문화체육관광부 내에 문화예술교육관련 정책을 전담하는 '문화예술교육과'를 신설하였으며, 한국문화예술교육진흥원을 중심으로 사업추진 기능을 체계화하였다. 이를 통해 문화예술교육정책은 더욱 체계화되고 확대되기 시작하였다.

즉 문화체육관광부, 교육과학기술부, 한국문화예술교육진흥원 등의 정부주도로 문화예술교육정책을 실천적으로 도입하였다고 할 수 있다(정기범, 2010; 박진영, 2011; 박소연 외, 2011).

한편 2010년 5월 "제2차 세계문화예술교육대회"가 서울에서 개최되어 "문화예술교육을 통한 치유와 회복, 시민사회와 경제주체들의 문화예술교육 참여" 등의 비전이 피력되었다.[1] 그리고 2011년 10월 25일부터 11월 10일까지 프랑스 파리 유네스코 본부에서 개최된 제36차 유네스코 총회에서 제2차 세계문화예술교육대회의 결과인 "서울 어젠다: 문화예술교육 발전목표"가 만장일치로 채택됨에 따라 문화예술교육의 중요성은 더욱 강조되었다.

최근의 국제적 동향과 더불어 국내에서도 지방분권에 따른 지역수준의 문화예술교육의 중요성 증대, 교육부문에서 창의인성의 강조와 주5일제의 확산 및 주5일 수업제의 도입에 따른 여가시간 활용과 문화예술교육의 강조, 청년실업과 문화예술교육사 자격의 제도화에 따른 인력수급의 강조 등의 다양한 사회적 이슈에 따라서 문화예술교육의 중요성이 재조명되고 있고 향후 정체성과 정책방향에 대한 논의가 다양하게 활성화되고 있는 추세이다.

학교문화예술교육사업이 중요한 이유 중 하나는 '문화예술재화'가 가지는 학습자 혹은 경험재적 특성에 기인한다. 이는 문화예술을 소비해 본 경험이 있는 이들이 문화예술을 더욱 많이 소비하는 경향을 보이며, 문화예술을 경험해 본 경험이 없는 이들의 경우 문화예술에 대한 선호 자체가 형성되지 않아 그 이후에도 지속적으로 문화예술의 소비로부터 파생되는 편익으로부터 배제될 가능성이 크기 때문이다. 특히 학교문화예술교육사업의 경우 사회문화예술교육사업과 달리 일부 소외계층을 대상으로 한 사업이 아니라 일반국민의 문화권(Cultural right)을 보장하기 위한 '보편적 복지'의 개념을 가진 문화예술교육정책에 해당된다.

1) '제2차 유네스코 세계문화예술교육대회'에서 전 세계 193개국 2,000여 명의 예술 관련 전문가들은 '예술은 사회성을, 교육은 창의성을'이라는 슬로건 아래 예술교육의 10가지 발전목표를 담은 '서울선언'을 제시했다. '서울선언'의 10가지 목표는 (1) 균형을 이루는 예술교육, (2) 학교에서 예술교육 발전, (3) 예술과 예술교사의 커뮤니티 보완, (4) 평생학습으로의 예술교육 장려, (5) 웰빙, 치유적 차원의 문화예술교육, (6) 사회적 책임을 갖는 예술교육, (7) 글로벌 측면 강화, (8) 예술교육 관련 정책역량 강화, (9) 예술교육 관련 파트너십 구축, (10) 예술교육 실무 강화 등이다(조희연, 2011: 41).

02

문화예술교육정책의 외국 사례

유네스코는 이미 1999년 "학교 문화예술교육과 창의성 증진을 위한 국제호소(International Appeal for the Promotion of Arts Education and Creativity at School)"를 채택한 이래, 문화예술교육의 중요성을 강조하고 있다. 이러한 맥락에서 OECD 선진국들 역시 일찍부터 학교문화예술교육을 다양한 형태로 추진해 왔다. 예를 들어, 미국은 케네디센터 주관으로 1996년부터 학교와 예술을 묶는 다양한 프로그램을 추진해왔으며, 대표사업으로 '아트 엣지 프로그램(Arts Edge Program)'을 운영하고 있다.[2] 프랑스는 2000년부터 '참여예술가(Artistes Intervenants)' 제도를 운영함으로써 학교문화예술교육을 추진하여 왔다.[3] 그리고 영국은 2002년부터 '창조적 파트너십(Creative Partnership)' 제도를 도입하여 운영하고 있다.[4]

2) 매년 약 400만 명의 학생들이 Arts Edge 프로그램을 통해 문화예술교육을 접하는 등 성공적으로 운영되고 있다(Kennedy Center Arts Edge 홈페이지).

3) 프랑스는 2000년 12월에 좀 더 많은 학생들에게 문화예술에 대한 접근 기회를 제공하기 위해 교육부와 문화부가 공동으로 '학교 예술, 문화 발달 5개년 계획'을 수립하였고, 그 대표적인 사업으로 학교 교사들 이외의 예술가와 문화분야 전문인들이 학교 현장에 직접 투입되어 수업을 진행하는 참여예술가(Artistes intervenants) 교육 방식을 도입하였다(박지은, 2005).

4) 영국 정부는 가중되는 재정 압박으로 인해 2010년 10월 '창조적 파트너십' 프로그램에 대한 재정지원을 철회한다고 발표함으로써 사업이 위기에 직면해 있다(Creative Partnership 홈페이지).

❯ 미국: '창조적 미국(Creative America)'(1997년)

- 1994년 대통령 자문기구로 설립된 예술, 인문학 대통령위원회에서 3년 간 논의를 거쳐 계획 수립
- 이를 기반으로 미국 국립예술기금(NEA)에서는 예술교육 관련 전략적 목 표 설정 및 정책 추진
- 예술교육과 접근(Arts education & Access) 관련 정책 예산은 '98년 929만 $, '99년 1,290만$로 지속적 증가
- 1998년 문화부와 교육부가 협력하여 창의성 및 문화교육에 관한 국가자 문위원회(NACCCE)를 두고, '99년에는 '우리 미래의 모든 것: 창의성·문 화·교육'이라는 정책 지침 발행

❯ 프랑스: '모든 사람을 위한 예술교육 5개년 계획'(2000년)

- 문화부와 교육부의 공조로 1983년에 문화예술교육 강화 의지를 천명, 2000년 12월 '모든 사람을 위한 예술교육의 5개년 계획' 마련
- 정책의 체계적 추진을 위하여 중앙 정부 차원에서 별도 예산으로 600개 이상의 문화 기관 네트워크 구축을 지원, 정부와 지자체와의 각종 협정 을 통해 관련 제도를 개선하고 행정협력을 활성화 하고 있음

❯ 독일: '예술을 통한 교육'

- 1970년을 전후하여 예술을 통한 사회 교육이 활발하게 전개되면서, 타인 과의 소통능력 및 개인이 속한 사회에 대한 이해능력을 향상시킬 수 있 는 예술 교육이 강화됨.
- 연방정부와 주정부, 지역별 군소단위 행정지역의 청소년문화예술교육단 체, 각 구마다 설치되어 있는 국민교양대학(Volkshochschule), 박물관, 문 화의 집, 청소년클럽, 뮤지컬극장 등이 서로 연계되어 지역의 청소년을 위한 문화예술교육프로그램과 시설 등을 제공

03

문화예술교육정책의
목표와 가치, 내용 및 대상

① 문화예술교육정책의 목표와 가치

　문화예술교육정책의 중심기조가 공교육의 연장선상에서 감수성과 창의력
계발에 있는 것은 황폐화되어가는 사회현상에 적응하여 인간 본연의 모습을 유
지하며 살아갈 수 있는 인간형을 만들고, 급변하는 사회경제적 발전에 빠르게
대응할 수 있는 능력을 개발하기 위한 것이다.

　문화예술교육정책의 목표는 문화적 체험과 배움을 통한 행복, 문화예술교
육을 통한 개인의 행복, 결과가 아닌 과정으로서의 행복, 고립된 행복이 아니라
관계에서 형성되는 행복이라고 이를 말할 수 있다. 2010년 서울에서 개최된 유
네스코 세계문화예술교육대회는 '예술은 사회성을, 교육은 창의성을'이라는 슬로
건을 내걸고 개최되었다. 107개국에서 2,900여명이 참가한 세계대회의 핵심 성
과인 서울 어젠다는 유네스코에서 정식으로 채택되어 유네스코 회원국에서 문
화예술교육의 지침으로 활용될 예정인 바, 여기서 채택된 문화예술교육의 주요
목표를 보면, 첫째, 예술교육을 교육의 질적 제고를 위한 근본적이고 오랫동안
지속가능한 구성요소로서 접근할 수 있도록 하고, 둘째, 예술교육 활동 및 프로
그램의 기획 단계부터 실행단계에 이르기까지 높은 질적 수준을 확립하며, 셋
째, 오늘날 세계가 직면한 사회적 문화적 도전과제를 해결하는 데 기여하도록

예술교육의 원리와 실천을 적용한다고 되어있다.

　　문화예술교육정책이 추구하는 핵심가치로 개인은 문화예술 향유와 체험을 통한 만족, 사회는 소통·공감·연대를 통한 문화 공동체, 국가는 창조성과 상상력, 창조경제의 견인이라고 이를 말할 수 있다.

2　문화예술교육의 내용과 대상

　　우리나라 문화예술교육의 내용과 대상은 문화예술교육지원법(2012.2.17. 개정) 제2조(정의)에 규정되어 있다. 먼저 문화예술교육의 내용은 문화예술진흥법 제2조 규정에 따른 문화예술, 문화산업진흥기본법 제2조 규정에 따른 문화산업, 문화재보호법 제2조 규정에 따른 문화재 등을 교육내용으로 하거나 교육과정에 활용하는 교육을 의미한다. 이들 법들의 규정을 종합하면, 문화예술교육은 '문학, 미술(응용미술 포함), 음악, 무용, 연극, 영화, 연예, 국악, 사진, 건축, 어문 및 출판과 같은 문화예술, 문화상품의 기획·개발·제작·생산·유통·소비 등과 관련된 서비스 산업인 문화산업, 유형문화재, 무형문화재, 기념물, 민속 문화재와 같은 문화재를 교육내용으로 하거나 교육과정에 활용하는 교육'이라고 정의할 수 있다.

　　한편 문화예술교육 대상은 '학교문화예술교육'과 '사회문화예술교육'으로 구분할 수 있다. '학교문화예술교육'은 영유아보육법 규정에 따른 어린이집, 유아교육법 규정에 따른 유치원, 초·중등교육법 규정에 따른 학교를 교육 대상으로 한다. 그러므로 학교문화예술교육은 '어린이집, 유치원, 학교에서 문화예술, 문화산업, 문화재를 교육내용으로 하거나 교육과정에 활용하는 교육'이라고 규정할 수 있다. 그러나 학교문화예술교육은 '학교', '문화', '예술', '교육'의 용어들이 조합된 조어(造語)로서 각 개념의 의미를 고려할 때, 학교는 장소로서, 문화는 목적으로서, 예술은 수단으로서, 교육은 형태로서 각각 이해될 수 있다.

〈표 10-1〉 문화예술교육의 범주 및 분류

정책대상/ 전달경로	학교교육	사회교육
일반인	**학교문화예술교육** • 학교예술강사 지원 • 예술꽃씨앗학교 • 교원전문성 강화	**사회문화예술교육** • 복지시설, 군·교정시설 등 사회예술 강사 지원 • 소외 아동 청소년 오케스트라 교육 지원 • 지역연계 아동, 청소년, 노인, 지역주민 문화예술 교육 • 생활문화 공동체 • 다문화사회 문화환경 조성
예술인	**예술 전문인력 육성 교육** • 한국예술종합학교 • 국악중·고등학교 • 전통예술중·고등학교 • 예술영재 육성	**예술 전문인력 재교육** • 문화예술교육 기반조성 • 전문인력 양성 및 연수 • 문화예술교육 아카데미 • 2010 유네스코 예술교육 세계대회 개최

출처: 최경희, 2015: 337, 340.

04

학교문화예술교육정책사업의 종류와 주요 정책행위자 및 특징

1 학교문화예술교육정책사업의 종류

2005년 문화예술교육지원법 제정 이후 현재까지 한국문화예술교육진흥원 주도로 다양한 문화예술교육사업들이 진행되고 있다. 문화예술교육사업은 크게 학교문화예술교육사업, 사회문화예술교육사업으로 분류된다.

학교문화예술교육사업은 예술강사지원사업,5) 예술꽃씨앗학교지원사업,6) 문화예술교육선도학교운영지원사업, 학교문화예술교육 네트워크 구축, 교원전문성

5) 예술강사 지원사업은 학교의 문화예술교육을 풍부하고 다양하게 만들기 위해 전국 초·중등 학교에 분야별로 예술강사를 파견하는 사업으로 2000년 국악강사풀제에서 시작되어 2012년 현재 국악, 연극, 영화, 무용, 만화애니메이션, 공예, 사진, 디자인 등 8개 분야 예술강사 4,2 63명이 전국 6,531개 초·중·고등학교에 출강하고 있다. 또한 학교 내에서 원활한 수업이 진행될 수 있도록 분야별 신규 운영학교에는 문화예술교육 수업에 필요한 교육기자재와 교재를 함께 지원하고 있다.

6) '예술꽃씨앗학교'는 소규모 초등학교 전교생이 학교에서 문화예술 활동을 통해 문화적 감수성을 키우고 창의적인 사람으로 성장할 수 있도록 학교와 지역사회가 함께 만들어가는 학교를 말한다. 예술꽃씨앗학교 지원사업은 공교육에서 문화예술교육의 효과 및 활용도를 높이고 우수모델을 창출·확산하기 위해 2008년부터 문화예술교육 운영의지가 높은 초등학교를 '예술꽃씨앗학교'로 지정하여 4~5년간 매년 1억 원을 집중 지원하여 문화예술교육 특성화 학교로 육성하는 사업이다. 2011년 현재 26개 초등학교가 지정되었으며, 지역 문화기반시설과 연계한 '창의적 체험활동 프로그램'을 개발하여 시행하고 있다.

강화사업, 학교문화예술교육 네트워크 구축, 명예교사운영사업 등 다양한 사업들이 추진되어 왔다.

학교문화예술교육사업의 재원은 국고, 지방교육재정, 체육진흥투표권 적립금, 복권기금 등으로 마련되며, 이 가운데 국고가 대부분을 차지하고, 복합적인 출처(문화체육관광부, 교육과학기술부, 지자체, 시도교육청)를 가진다.

〈표 10-2〉 학교문화예술교육 예술강사 지원사업

(단위: 억 원, 개, 명)

연도	'00	'01	'02	'03	'04	'05	'06	'07	'08	'09	'10	'11	'12
예산	4.5	10	24	33	65	71	89	178	206	586	625	322	322
학교	533	656	1,210	3,299	4,357	3,214	2,445	3,157	3,689	4,799	5,436	5,772	6,531
강사	750	608	1,035	1,055	1,231	1,628	1,431	1,764	2,243	3,483	4,156	1,003	4,263

출처: 한국문화예술교육진흥원 홈페이지(http://www.arte.or.kr/business), 2010 문화예술교육통계
조사(한국문화예술교육진흥원, 2010), 2012 예산·기금운용계획개요(문화체육관광부, 2012).

2 학교문화예술교육정책의 주요 행위자

학교문화예술교육정책과 관련된 주요 행위자에는 문화체육관광부, 교육부, 한국문화예술교육진흥원, 16개 광역문화예술교육센터, 각 급 학교, 지방자치단체, 시도 교육청, 지역문화예술협회 및 재단, 예술 강사, 문화예술기관 및 단체 등 다양한 행위자들이 존재한다. 문화예술교육정책 추진 초기에는 문화체육관광부, 교육과학기술부, 한국문화예술교육진흥원 주도로 사업이 이루어졌으나, 사회 환경의 변화로 인해 그 외연이 점차 확대됨에 따라서 관련 행위자들도 다양해졌다. 따라서 주요 행위자별 기능 및 역할이 복합적이며, 이해관계 차이로 인해 문화예술교육에 대한 인식 또한 다양할 것으로 예상할 수 있다.

3 학교문화예술교육정책의 특징

학교문화예술교육정책의 특징은 다음과 같이 요약할 수 있다. 첫째, 문화예술교육정책은 초기에 중앙정부 주도로 양적, 질적으로 확대, 성장하였으며, 그 가운데 학교문화예술교육정책이 가장 큰 비중을 차지하고 있다. 둘째, 문화예술교육의 수요 변화 등 다양한 내·외생적 환경 변화에 따라서 문화예술교육정책에 대한 법률적 차원의 개념보다는 현실적 차원의 개념화, 정체성, 방향 설정을 위한 지속적인 논의가 필요하다. 셋째, 문화예술교육정책의 외연이 넓어짐에 따라서 관련된 새롭고 다양한 정책행위자들이 등장하였고, 이들 사이의 기능과 역할의 상이함에 따라서 입장 차이가 복잡하게 나타날 수 있다. 따라서 관련 행위자들 간의 유기적인 협력을 통해서 정책을 논의하는 과정이 매우 중요하다.

05

사회문화예술교육

 사회문화예술교육은 소외된 계층에게 보다 많은 문화예술교육 기회를 제공하여 체험·학습·창작 활동을 능동적으로 수행할 수 있도록 함으로써 삶의 질적 향상을 도모하는 것을 주된 목적으로 하며, 아동양육시설 문화예술교육 지원사업, 노인·장애인 복지관 문화예술교육 지원사업, 군 문화예술교육 지원사업, 교정시설·소년원학교 문화예술교육 지원사업, 소외아동청소년 문화예술 돌봄 프로젝트 등이 해당한다.

 '아동양육시설 문화예술교육 지원사업'은 아동양육시설에서 생활하는 아동·청소년들에게 문화예술을 체험, 학습, 향유할 수 있는 기회를 확대하고 다른 이들과 소통하고 나누는 방식을 경험할 수 있도록 6개 분야(국악, 연극, 영화, 무용, 음악, 미술)의 전문 예술강사를 파견, 연간 30회교육활동을 지원하였다.

 '노인·장애인 복지관 문화예술교육 지원사업'은 전국 각 지역의 노인·장애인복지관을 이용하는 노인 및 장애인에게 문화예술을 체험, 학습, 향유할 수 있도록 예술강사를 파견하여 문화예술교육의 기회를 제공한다. 노인복지관의 경우 3개 분야(연극, 음악, 무용), 장애인복지관의 경우 2개 분야(무용, 음악) 교육을 연간 30회 진행하였다.

 '군 문화예술교육 지원사업'은 국방부와 연계 하에 수혜시설 수요조사를 바탕으로 사업을 공모하고 선정된 문화예술교육 프로그램을 군장병을 대상으로 실시함으로써 이들의 문화예술 향유 기회를 확대하고 단체생활에서 오는 스트레스를 해소하고, 적극적·긍정적 자기계발의 기회를 제공한다.

 '교정시설·소년원학교 문화예술교육 지원사업'은 사회복귀를 준비하는 교

정시설 수형자와 소년원 학교 재학생들을 대상으로 법무부와 협력 하에 수혜시설 수요조사를 바탕으로 사업을 공모, 선정된 문화예술교육 프로그램이 현장에서 실행될 수 있도록 지원한다. 이를 통해 스스로를 돌아보는 계기를 부여하고, 스트레스 및 자존감 강화, 청소년기의 창의적 자기개발 및 인성교육에 도움을 주고자 한다.

'소외아동청소년 문화예술 돌봄 프로젝트'는 크게 3개의 사업으로 구분된다. 청소년 감성키움 프로젝트 '상상학교'는 청소년들이 청소년수련관 및 청소년 문화의 집 등 방과후 활동을 통해 예술분야에 대한 감성을 키우고 예술가가 되어 직접 무대를 체험할 수 있는 기회를 제공하는 사업으로, 2011년 현재 서울, 인천, 대전, 경기 등 4개 지역에서 연극, 무용, 음악, 국악뮤지컬분야의 공연창작 교육과정을 진행하였다. 오케스트라 교육 지원사업 '꿈의 오케스트라'는 지역문화재단과 교향악단이 협력하여 지역사회형 오케스트라 교육을 실시하는 사업으로 음악영재교육과 달리 음악의 즐거움을 나누며 하모니를 이루어내는 전국 단위의 오케스트라 교육을 지원한다. 2010년부터 시작되었으며 2011년 현재 8개 지역을 지원하고 있다. 창의예술캠프 '우락부락'사업은 다문화, 새터민, 차상위 계층 등을 포함한 아동 및 청소년에게 새롭고 흥미로운 예술적 경험을 제공하기 위한 사업으로 일상에서 벗어나 낯선 공간에서 아티스트와 함께 놀며, 작업하는 경험을 통해 예술을 즐기고 입체적·심미적 체험이 이루어질 수 있도록 프로그램이 구성된다. 방학 기간 총 4회 진행되었다.

이 외에도 문화예술계 저명인사 및 오피니언 리더를 문화예술 명예교사로 위촉하여 예술가와의 직접적 대면을 통해 문화적 감수성을 이끌어낼 수 있는 '문화예술 명예교사 사업, 특별한 하루' 프로그램이 2009년부터 시작되어 2011년 기준으로 100명의 명예교사가 137개 프로그램을 진행하였다.

〈표 10-3〉 사회문화예술교육 지원사업 현황

구분	수혜시설 수			참여자(수혜자) 수		
	2008년	2009년	2010년	2008년	2009년	2010년
아동	220	235	144	7,836	7,695	4,542
노인	67	62	84	1,297	1,240	2,893
장애인	32	30	48	343	310	613
군장병	71	82	87	1,727	1,840	1,687
교정시설	28	20	20	578	327	320
소년원학교	8	8	9	127	146	238

출처: 문화체육관광부(2011). '2010 문화예술정책백서', 장원호·남기범, 2011 재인용.

06

문화예술교육정책의 변천

　　문화관광부는 2003년 교육인적자원부와 공동으로 '지역사회 문화 기반시설과 학교 간 연계체제 구축을 통한 문화예술교육 활성화 추진계획'을 상정하고 2004년에는 '문화예술교육 활성화 추진계획'을 상정하였다.

〈표 10-4〉 문화예술교육 활성화 종합계획의 주요 내용

> 1. 문화예술교육 기초연구 및 국민인식 제고
> 2. 유·초·중등학교 및 학교 밖 청소년 문화예술교육 지원
> 3. 사회 문화예술교육 활성화
> 4. 초·중등 교원 전문성 강화 지원 및 문화예술교육 전문인력 양성·연수
> 5. 문화예술교육 인프라 구축
> 6. 문화예술교육의 법·제도적 기반 마련

　　또한 2005년에는 문화예술교육의 활성화를 통해 국민의 문화적 삶의 질 향상과 국가의 문화 역량 강화를 목적으로 '문화예술교육지원법'을 제정하였다.

　　2007년에는 문화예술교육의 체계적인 질적 활성화를 목적으로 ① 문화예술교육 참여기회 확대와 내실화. ② 사회적 소수자의 문화적 권리 신장. ③ 문화예술교육 전문인력 양성. ④ 지식정보 확충 및 국제적 위상확보 등 4대 정책영역과 15개 정책과제를 담은 '문화예술교육 활성화 중 장기 전략(2007－2011)'을

발표하였다.

한편 2010년에는 문화예술교육 발전방안을 통해 문화예술교육의 질적 수준을 높이기 위한 향후 정책방향을 '전국민 평생 문화예술교육 환경 구축'으로 정하고 다음과 같은 3가지 중점 과제를 제시하였다. 첫째, 정책대상을 학교, 취약계층 등 소수자 정책에서 전국민으로 확대. 둘째, 학교-지역사회가 연계된 문화예술교육 지원체제를 강화. 셋째, 예술강사의 전문역량 강화를 위해 상시 연수체제를 도입.

이 외에도 2010년 교육과학기술부와 공동으로 초·중등 문화예술 교육활성화 방안 발표를 통해 '유네스코 서울 어젠다' 실천을 위한 정책방안을 표명하였다.

〈표 10-5〉 UNESCO 세계문화예술교육대회 서울 어젠다의 주요목표

1. 문화예술교육을 교육의 질적 제고를 위한 근본적이고 오랫동안 지속가능한 구성요소로서 접근할 수 있도록 한다.
2. 문화예술교육 활동 및 프로그램의 기획 단계부터 실행 단계에 이르기까지 높은 질적 수준을 확립한다.
3.오늘날 세계가 직면한 사회적·문화적 도전 과제를 해결하는 데 기여하도록 문화예술교육의 원리와 실천을 적용한다.

문화예술교육사업은 2005년에 설립된 '한국문화예술교육진흥원'의 주도 하에 16개 광역문화예술교육지원센터와의 연계로 진행되고 있으며, 주요 사업의 내용은 크게 학교문화예술교육과 사회문화예술교육으로 구분하여 실시되고 있다. 2011~2012년 기준 문화예술교육 예산투입 현황은 아래의 <표 10-6>과 같다.

〈표 10-6〉 문화예술교육 예산 현황

(단위: 백만 원)

사업명		2011년	2012년
학교문화예술 교육지원	학교 예술강사 지원	32,247	32,247
	예술꽃 씨앗학교 운영	2,500	2,599
	토요문화학교 운영	0	5,000
	교원전문성 강화	200	0
사회문화예술 교육지원	복지시설, 군·교정시설 등 사회예술강사 지원	10,000	2,400
	지역연계 아동, 청소년, 노인, 지역주민 문화예술교육 지원	2,945	2,945
	소외아동·청소년 오케스트라 교육지원	0	3,608
다문화 문화환경 조성	다문화 공연·전시 프로그램 개발	1,300	1,270
	다문화 자녀 문화예술체험교육 프로그램 운영	260	260
	문화 간 상호이해 증진정책 개발	570	440
문화예술교육 기반조성	지역문화예술교육지원센터 운영 및 평가	2,100	2,400
한국문화예술 교육진흥원 운영지원	한국문화예술교육진흥원 운영지원 (지식정보화, 콘텐츠개발, 전문인력 연수 포함)	2,446	3,957
합계		54,566	69,627

출처: 2012 예산·기금운용계획개요(문화체육관광부).

07

문화예술교육정책의 입법화

1 문화예술교육지원법

　　문화예술교육지원법은 문화예술교육을 통해 개개인 모두에게 창의성과 문화적 감수성을 기를 수 있는 기회를 제공함으로써 이를 통해 국민들의 삶의 질을 높이고 국가의 문화역량을 강화하고자 하는 법이다. 그동안 청소년 및 일반 시민들을 대상으로 한 문화예술교육은 음악, 미술 등 제한된 예술 장르에 대한 기능 습득 중심의 교육이 이루어져 왔다.

　　그러나 이러한 단편적 문화예술교육으로는 21세기 지식·문화사회에 적합한 창의적 인력이 양성될 수 없다는 점은 주지의 사실이다. 따라서 창조적 문화 감수성을 배양할 수 있는 문화예술교육이 어린 시절부터 체계적으로 이루어질 수 있도록 국가 차원에서의 정책적 대안을 마련하고 이를 뒷받침할 수 있는 법·제도적 기반 조성이 시급한 실정이다. 이에 국민 개개인의 문화적 취향과 향유 능력을 계발할 수 있는 문화예술교육에 대한 종합적인 지원법이 제정되었다.

　　문화예술교육지원법 제2조에서 말하는 "문화예술교육"이라 함은 문화예술 진흥법 제2조 제1항 제1호의 규정에 따른 문화예술 및 문화산업진흥기본법 제2조 제1호의 규정에 따른 문화산업, 문화재보호법 제2조 제1항의 규정에 따른 문화재를 교육내용으로 하거나 교육과정에 활용하는 교육을 말하며, 다음 각 목과 같이 세분한다.

가. 학교문화예술교육: 영유아보육법 제2조의 규정에 따른 어린이집, 유아
　　교육법 제2조의 규정에 따른 유치원과 초·중등교육법 제2조의 규정에
　　따른 학교에서 교육과정의 일환으로 행하여지는 문화예술교육
나. 사회문화예술교육: 제2조 제3호 및 제4호에서 규정하는 문화예술교육시
　　설 및 문화예술교육단체와 제24조의 각종 시설 및 단체 등에서 행하는
　　학교문화예술교육 외의 모든 형태의 문화예술교육

② 문화예술교육정책의 기본원리와 주요 내용

　　문화예술교육의 비약적 성장은 전술한 바와 같이 2005년 '문화예술교육 지
원법'이 제정되고 한국문화예술교육진흥원이 설립되면서 국가적 차원에서 본격
화되기 시작했다. 문화예술교육의 가치 실현, 다양한 사회 구성원의 문화예술교
육 참여 기회 확대, 문화예술교육 전문인력 양성과 현장 활동 지원, 문화예술교
육 정책 공감 환경조성 등을 중점 목표로 하여 학교·사회 교육현장에 적극적인
지원이 이루어졌다. 2006년에 특수법인으로 전환된 한국문화예술교육진흥원은
문화체육관광부의 산하기관으로서 전 국민이 문화예술교육을 받을 수 있는 사
회 환경을 조성·지원, 국민의 문화복지 실현, 창의적 인재 양성을 통한 국가 경
쟁력 강화 등을 목적으로 다양한 사업을 추진해오고 있다.

　　장기적이고 지속적인 문화예술교육에 대한 지원은 어려서부터 예술을 접할
수 있는 기회를 제공해 미래의 잠재적 예술관람객 또는 현장 예술전문가로 발전
해 나가는 원동력이 되게 한다. 예술교육을 통한 잠재적인 관객의 개발은 국가
의 예술의 질을 높을 뿐 아니라 예술시장의 수요를 증대시키고 활성화시키게 된
다. 진정한 예술을 감상할 수 있는 성숙한 관객이 있다면 그 관객의 수요에 부
응하는 예술생산자 또한 결국 대중의 지지와 더불어 경제적으로 자립이 가능하
고 창조적이고 혁신적인 예술이 탄생할 수 있게 되기 때문이다(이구슬, 2006).

　　문화예술교육의 기본원칙은 문화예술교육은 모든 국민의 문화예술 향유와
창조력 함양을 위한 교육을 지향하며, 모든 국민은 나이, 성별, 장애, 사회적 신

분, 경제적 여건, 신체적 조건, 거주지역 등에 관계없이 자신의 관심과 적성에 따라 평생에 걸쳐 문화예술을 체계적으로 학습하고 교육받을 수 있는 기회를 균등하게 보장받는다는 것이다(문화예술교육지원법 제3조).

그리고 학교문화예술교육정책의 주요 제도로 예술강사 지원사업과 문화예술교육사 제도에 대해서 살펴보기로 한다. 먼저 예술강사 지원사업은 학교문화예술교육 활성화를 위해 전국 초·중·고등학교에 전문 예술강사를 파견·지원하는 사업으로, 문화체육관광부와 교육부의 공동 협력과 한국문화예술교육진흥원의 후원 아래 지역문화재단과 문화예술교육지원센터들의 협력으로 운영되고 있다. 정부 차원에서의 초·중등 전 학교급을 아우르는 예술교육활성화 기본방안이 발표된 것은 2010년 5월 서울에서 개최된 유네스코 세계문화예술교육대회로 인해 문화예술교육에 대한 관심이 높아지고 있던 상황을 반영하고 있다(송미숙·김경은, 2012: 221). 우리나라의 교육과 문화정책 두 주무부처가 협력하여 '서울어젠다'에 대한 실천과 창의·인성 함양의 핵심 분야인 예술교육의 활성화를 기하고자 하는 정책적 의지를 표명한 것이다. 이러한 예술교육 활성화 방안은 전국 초중고등학교의 예술강사 지원사업의 확대로 반영되었다.

한편 '문화예술교육사'(문화예술교육지원법 제2조 제5항) 자격 제도는 2014년에 도입되었다. 이 제도는 문화예술교육에 관한 기획·진행·분석·평가 및 교수 등의 업무를 효율적으로 수행하기 위해 자격증 제도를 도입함으로써 문화예술교육 전문인력을 양성하는 것을 목적으로 추진되었다. 이 제도를 통해 별도의 시험 없이 지정기관에서 수업과정을 이수하면 문화체육관광부에서 발급한 자격증을 얻을 수 있게 되었다. 문화예술교육사의 자격요건은 "문화예술교육 관련 학력 또는 경력을 갖춘 사람"으로 제한되어 있으며, 규정된 별도의 교육과정을 이수하는 것이 자격증 획득의 필수 요건으로 제시되어 있다. 문화예술교육사의 역할, 현업배치 활용 측면 등을 고려하여 1등급과 2등급으로 설정되어 있다. 2급은 민·관 영역 현장 강사 및 기초적 문화예술교육 프로그램을 운영하는 교육자로서 학교, 주민센터 등의 교육강사 등이 포함된다. 1급은 수준 높은 교수활동과 문화예술교육 프로젝트 기획 및 관리활동을 담당하는 교육자로서 학교, 박물관, 공연장 등의 공공교육 프로그램 기획 및 관리자 등이 포함된다.

CHAPTER

11

문화복지정책

01

문화복지 등장 배경과 삶의 질

1 문화복지의 등장 배경

사회복지는 일상적인 용어로 흔히 접하게 되지만, 문화복지는 쉽게 접하는 단어는 아니다. '사회복지'와는 다른 '문화복지'는 어떤 배경에서 무슨 뜻으로 등장하게 되었는가? 문화복지 개념 정의에 대한 최초의 시도는 이종인[1]의 연구가 아닌가 싶다. 그는 '문화복지와 지방문화'(1987)라는 저서에서 "문화복지는 좁은 의미로는 문화적 결함을 갖는 문화적 약자나 문화적 낙오자를 예방, 치료하는 것"으로, 넓은 의미로는 "모든 국민의 문화생활상의 요구 내지는 문화적 필요성에 부응해 문화환경을 개선·향상시키는 사회문화적 서비스"라고 하였다. 사회적 소외계층 나아가 문화적 소외계층을 묘사하면서 문화적 결함 내지 문화적 낙오자라는 가치평가적 용어를 사용한 점은 수용하기 어렵지만, 경제적 물질적 복지의 한계를 인식하고 사회복지의 지평을 높이기 위해 문화복지를 언급하였다. '문화복지'라는 용어는 문민정부에서 처음 정책용어로 도입되었다. 1993년 시작된 문민정부는 지속적인 경제성장을 기반으로 한 우리나라의 향후 과제를 '세계화'로 제시하였으며, 이를 위해 국무조정실 아래에 '세계화추진위원회'를 설치하였다.[2] 세계화추진위원회에서는 우리 사회의 세계화 과제를 분석하면서, 사회

1) 이종인. 1987. 문화복지와 지방문화. 한국의 사회복지: 현재와 미래. 아산사회복지사업단 VI-4.
2) 당시 세계화 정책의 일환으로 OECD(경제협력개발기구) 가입이 추진되었으며, 1996년 12월 프랑스 파리 OECD 본부에서 우리나라는 아시아 국가로는 일본에 이어 2번째로 OECD 회

분야의 세계화 과제로 '삶의 질 세계화'를 제시하였고, 이를 문화분야의 세계화와 연계추진토록 하였다. '문화복지'는 이때 삶의 질 세계화를 위한 문화분야의 과제를 하나로 묶는 개념으로 제시되었다.3)

문화복지를 논의하던 당시의 기본 인식은 기존에 논의되어 오던 복지개념이 재정립될 필요성이 있다는 점과 한국형 복지모델을 추구하는 것이 필요하다는 인식이었다. 복지가 인간의 기본적 욕구에 대한 충족을 지향하고 있다면, 이러한 욕구는 사회가 변함에 따라 변화하고 이에 따라 현재는 기존의 경제적, 물질적 측면만을 강조하는 복지 개념이 한계를 가지게 되었다는 것이 기존 복지개념에 대한 평가였다. 따라서 복지 개념은 "물질적, 경제적, 결핍으로부터의 자유에서 정신적, 문화적 욕구 충족이 조화되는 진정한 삶의 질 향상이라는 적극적 개념으로 확장"되어야 할 필요성이 제기되었다. 나아가 복지국가 모델을 발전시킨 서구 국가들이 물질적, 경제적 풍요에도 불구하고 "삶의 의미 상실, 인간소외, 가족해체, 근로의욕 저하, 청소년 문제, 마약 등 약물의 남용과 같은 사회적 문제"가 나타나고 있음을 지적하면서 문화복지를 통하여 이러한 문제에 적극적으로 대응할 필요성이 있음을 지적하였다(문화체육부, 1996: 5-6). 이에 따라 경제적, 물질적 측면을 중심으로 한 사회복지와 정신적, 문화적 측면을 중심으로 한 문화복지를 양 축으로 국민복지체계를 구축할 필요성이 있음이 역설되었다.

이렇게 문화복지 개념의 등장은 1980년대 경제개발의 강조로 인한 물질만능주의의 폐해에 지친 국민들이 탈물질주의 가치 및 삶의 질 향상에 관심을 기울이기 시작했음을 의미한다(이석형, 2010).

2 삶의 질과 문화복지

사회복지제도의 도입을 통하여 상당 부분 향상된 국민의 '삶의 여건'이라는

원국이 되었다.

3) 문화분야의 세계화는 문화와 관광의 연계, 문화산업의 발전, 국민문화예술의 생활화, 세계촌 추진의 4개 과제로 제시되었으며, '문화복지' 개념 아래 그에 따른 대책을 '삶의 질 세계화를 위한 국민복지 기본구상'에 포함시켜 제시하였다.

측면과 비교해 볼 때, 삶의 가치를 느끼게 해주는 높은 수준의 '삶의 질'은 여전히 미흡한 상태에 있다. 특히, 의료보험이나 각종 사회복지서비스 등을 통하여 '경제적 안정성'은 지속적으로 확보되고 있는 데 비해, 공동체의 해체나 가치의 상실, 이로 인한 각종 사회문제의 발생 등은 여전히 문제적이며, 이의 해소를 위해서는 기존과는 다른 복지적 접근이 필요하다(정갑영 외, 1995: 2). OECD 국가 중 우리나라는 자살률 최고(2010년 10만 명당 31.2명), 출산률 최저(2011년 1.24명), 근로시간 최장(2011년 2,090시간), 국민행복지수(BLI)는 OECD 34개국 중 26위(2011년)를 기록하였다. '2013년 통계청 가계 금융복지조사 및 2012년 문화예술인 실태조사'에서 문화서비스 종사자 월평균 소득은 100만 원 이하(67%)로 임시·일용직 근로자(월 107만 원) 수준에 불과하였다(문화체육관광부, 2014: 7).

복지가 추구하는 목표인 '인간다운 삶의 지향'을 통해 진정한 의미의 국민복지를 실현하기 위해서는 물질적 풍요로움 외에 정신적, 문화적 풍요로움이 보완되어야 한다.[4]

이렇게 국민의 소득수준 향상과 '삶의 질'에 대한 관심 증대, 문화복지가 가지는 사회·경제적 가치에 대한 인식의 확산에 따라 정부는 문화를 통한 국민의 삶의 질 또는 행복수준 향상과 지속가능한 사회를 구현하는 것이 가능하도록 문화정책의 역할을 적극적으로 확대하고 있다. 하지만 우리 사회가 직면한 양극화, 저출산·고령화, 불확실한 노후, 고용불안 등으로 인해 국민의 삶과 행복 수준이 저하되고, 소득수준·세대별·지역별 차이에 따른 국민의 문화향유 격차가 발생하고 있다(주성돈·김정인, 2015).

4) 이에 따라 문화복지는 "진정한 의미의 삶의 질을 높이기 위해 국민들의 문화적 생활과 건강하고 쾌적한 여가생활을 실현하는 제반 공공서비스"로 규정되었다.

02

문화복지의 개념 정의와 논거

1 문화정책과 복지정책, 그리고 문화복지

원칙적으로 전체 국민을 목표인구로 하는 문화정책은 복지정책과 근본적인 차이가 있다. 그래서 문화정책 중 경제 사회적 취약인구를 지원하기 위한 특정 정책만을 '복지적 문화정책' 또는 '문화복지'라고 할 수 있다(정홍익, 2011: 8). 전 국민을 대상으로 하는 경우에는 문화복지(Cultural welfare)라고 하지 않고, 적어도 영어의 경우에는 문화복리(Cultural well−being)라고 하는 것이 더 바람직하다.

오늘날 문화복지에 대한 인식은 문화적 측면, 사회복지적 측면으로 구분하여 문화복지를 바라보기보다는 이들을 통합하는 관점에서 문화복지는 사회적 취약계층에 대한 문화향수권 보장, 일반 국민에 대한 문화적 공공서비스 제공, 그리고 문화적 다양성 확보를 위한 각종 프로그램 및 공공서비스를 모두 포함한 개념으로 받아들이고 있다(최종혁외, 2009: 156). 복지정책에서도 복지사회 구현을 기본 정책방향으로 설정하고 모든 국민들의 삶의 질을 향상시키기 위한 방안으로 복지와 문화를 접목한 문화복지라는 개념을 추진하게 되었다. '참여복지 5개년 계획'에서는 '문화향수 및 참여기회 확대를 통한 복지 구현'을 비전으로 제시하였으며(참여복지기획단), 2007년 실시된 차상위계층 실태조사에서는 최소한의 문화적 욕구를 충족시킬 수 있는 삶의 수준을 최저생활로 규정하고 최저생계비 계측5)을 위한 조사대상 및 연구영역으로 문화복지영역(최저 교양오락비)을 포함시켰다(최종혁외, 2009: 146−147).

2 문화복지의 개념 정의

문화복지라는 용어는 다른 국가에서는 쉽게 찾아보기 어려운 용어이다(김세훈, 2011).[6] 따라서 문화복지라는 개념이 무엇을 의미하는지에 대한 외국 사례를 찾기는 매우 어렵다. 문화복지라는 용어가 우리나라의 독특한 조어이다. 문화복지는 용어 및 개념범주에 대한 사회적 합의 없이 행정적 차원에서 혹은 정책수립과정에서 정책방향과 그 내용에 따라 자의적 혹은 편의적으로 사용되어 왔다(정갑영, 2006). 즉 문화복지 개념은 치밀한 논증을 통해 정립되었다기보다는 정부의 정책사업의 요구에 따라 편의적으로 구성된 행정용어로 사용되어 왔다.

문화 개념의 다양성은 문화복지 개념 자체의 모호성으로 귀결된다(김동일, 2019: 36). 문화복지를 둘러싼 다양한 이해는 '문화'라는 용어가 의미하는 바가 매우 다양하다는 것과 밀접한 관련이 있다. 문화 개념의 다양성은 문화복지가 의미하는 바에 대해서도 다양한 해석을 가능케 하고, 이러한 다양성이 문화복지 개념에 대한 혼란에 영향을 미치고 있다고 할 수 있다. 문화복지에 대한 대표적인 논란 가운데 하나는, 일반적으로 '삶의 양식'이나 '생활 방식'으로 이해되는 '문화'를 어떻게 '복지'와 연결시킬 수 있는지와 같은, 문화복지라는 용어 자체의 타당성에 대한 문제도 포함된다. 특히, 문화를 국가의 활동과 연계시켜 논의하는 경우, 과거 사회주의 국가나 전체주의 국가에서처럼 문화를 통치나 선전, 조작의 수단이라는 측면에서 접근하려고 하는 것은 아닌지에 대한 비판적 견해도 존재한다(김세훈, 2011). 문화복지라는 개념을 둘러싼 이러한 혼란과 비판은, 문화복지라는 용어가 학문적 영역에서 오랫동안 검증되고 정립되어 온 것이 아니

5) 국민의 육체적 정신적 건강을 위해 보편적으로 인정되는 필수적인 소비행태와 최근 여가 및 문화산업 팽창, 문화상품에 대한 욕구의 일반적 증가 경향을 고려하여 최저생계비 계측에 반영하고 있으며, 최저 교양오락비를 건강하고 문화적인 생활을 영위하기 위한 필수적인 요소와 현대사회를 살아가는 사회구성원으로서 지닌 최소한의 문화적 욕구를 충족시키기 위한 비용으로 정의하였다.

6) 문화복지가 지향하는 방향 및 이와 관련된 프로그램은 외국에서도 빈번하게 찾아볼 수 있으나, 이를 '문화복지'(영어로는 'Cultural welfare' 또는 'Culture welfare')라는 용어로 규정하여 사용하는 국가는 찾아보기 어렵다.

라는 점에서 불가피한 측면이 있는 것으로 보인다.[7]

초기 문화복지의 개념은 "개인 전체와 문화사회환경 전체와의 관계에서 결함을 예방하고 치료하여 문화적 욕구가 충족되고 삶의 질을 향상하여 살기 좋은 사회를 지향하는 것"(정갑영·장현섭, 1995; 현택수, 2006)으로 제시한 것이었으며, 이후 문화복지 개념 정의는 정갑영·장현섭(1995), 현택수(2006), 이석형(2010) 등에 의해 시도되었다. 여러 연구자들의 구체적인 문화복지 정의는 다음 <표 11-1>과 같다.

〈표 11-1〉 문화복지의 개념 정의

학자(년도)	개념정의	범위
이종인(1987)	좁은 의미로는 문화적 결함을 가진 문화적 약자나 문화적 낙오자를 예방, 치료하는 것이라고 하겠으며, 넓은 의미로는 모든 국민의 문화생활상의 요구내지는 문화적 필요성에 부응하여 문화환경을 개선·정비하고 개인이 직접 필요로 하는 문화서비스를 제공하여 문화생활을 개선·향상시키는 사회문화적 서비스	협의적, 광의적 의미 포함
정갑영·장현섭 (1995: 28)	사회전반의 가치관, 구성원들이 견지하고 있는 규범, 그리고 그들이 만들어 내는 물질적 재화 등을 창조, 변화, 유지시키기 위하여, 그 사회의 문화체계를 구성하고 있는 하위단위 영역속의 개인이나 집단으로 하여금 상실하였거나 약화된 전체 사회 또는 하위체계의 사회적 기능을 회복하게 하거나 이러한 체계에 닥칠 수 있는 미래의 사회적 기능장애를 예방하게 하거나 새로운 상황에 적절히 대응하는 창의력과 적응력을 계발하도록 갖가지 법, 프로그램, 급부 및 서비스 등을 제공하기 위한 민간과 정부 차원의 광범위하고 조직적인 활동	광의적, 규범적
임원선·이현수 (2006)	국민의 삶의 질을 높이기 위해 국민의 문화적 생활, 건강한 생활, 쾌적한 생활을 실현하는 제반 공공서비스	
오혜경(2006)	복지 개념이 행복추구권으로 확대됨에 따라 쾌적한 환경을 누리거나 문화예술을 즐기는 내용들이 복지영역에 포함되고 있다는 점에서, 문화복지를 문화적 삶이 가능하도록 제도적인 여건을 제공하는 것으로 규정	

7) 또한 정부의 정책을 추진하기 위한 방향을 설정하는 과정에서 제시된 것인 만큼, 학문적 논의 자체에 초점을 맞추고 도입된 용어도 아니었다고 할 수 있다.

최옥채(2006)	전문지식과 기술을 바탕으로 문화적 향유를 촉진하여 개인의 풍요로운 삶을 꾀하는 사회복지의 한 실천영역	
현택수 (2006: 106)	국민의 미적 감수성과 문화적 창의력을 계발하여 문화소외층과 일반 국민의 인간다운 문화생활(문화예술 활동 및 관광, 스포츠 등 여가 활동까지 포함)을 보장하고 전체 국민의 문화생활의 수준을 제고시키려는 정부·민간 활동	협의적, 광의적 의미 포함
이석형(2010)	문화체험 활동을 통해 개인의 환경에 따른 차별을 받지 않고 다 함께 높은 삶의 질을 누릴 권리로서, 정부의 제도적 뒷받침과 더불어 민간기관들이 협력체계를 구축하여 문화생활을 보장해주는 사회복지의 한 분야이며 수동적인 아닌 능동적인 주체로서 적극적으로 문화 활동에 참여하여 하는 것	협의적 의미, 문화권, 사회복지 한 분야로 문화복지를 인식
김휘정 (2012: 42)	문화예술 프로그램이나 서비스의 공급을 통해 문화적 양극화를 해소하고 삶의 질을 제고하는 것을 정책목표로 삼는 사업	협의적 의미
주성돈 김정희 (2015: 50)	모든 국민이 문화를 통해 행복을 누리는 것	

출처: 주성돈·김정인, 2015: 47을 토대로 보완.

최종혁은 문화복지를 심층면접이라는 질적 연구를 통해 문화복지를 "인간다운 삶을 실현하기 위한 것으로 좁게는 경제적 취약계층을 대상으로, 넓게는 일반 대중들에게까지 확대하여 개인들 속에 감추어져 있는 문화적 감수성, 창의적 사고 그리고 잠재역량 등을 높이도록 하기 위한 직·간접적인 일체의 문화예술적 노력"으로 정의하였다(최종혁외, 2009: 177). 양혜원은 이와 유사하게 "사회적 취약계층을 포함한 전 국민의 문화적 접근 기회를 확대하고 문화 향유 및 참여를 보장함으로써 문화적 감수성과 창의성을 배양하고 궁극적으로 삶의 질을 향상시키기 위한 공공과 민간의 협력적 시책과 과정, 관련 제도"(양혜원외, 2012: 14)로 정의하였다.

본서에서는 선행연구 결과를 토대로 문화복지를 "문화복지의 목표(문화적 향유와 참여를 통한 문화적 감수성 및 창의성의 배양으로 삶의 질 제고)를 달성하기 위해 다양한 정책수단(문화적 환경 조성, 문화예술 프로그램 제공 등)을 정책대상집단(문화소외계층을 중심으로 한 전 국민)에게 제공하기 위한 정부와 민간의 활동"이

라고 정의하기로 한다.

　　문화소외계층 내지 경제적 취약계층에게는 버거운 삶의 무게로 인하여 문화 향유기회와 참여가 부족하여 문화적 감수성과 창의성을 배양하는 일은 남의 일일 뿐이다. 문화예술을 매개로 하여 억압된 감정을 표출하도록 문화적 환경을 조성하고 각종 문화프로그램을 접하게 하여 문화적 감수성을 높이고 창의적 사고를 할 수 있도록 해야 한다.

〈표 11-2〉 정부별 문화복지정책의 흐름

시기	배경 및 이념	목표	관련사업	비고
전두환 정부	• 삶의 질 언급 • 문화권	전국에 문화발전 혜택	지방 문화시설 건립	문화복지 직접언급 없음
노태우 정부	삶의 질	국민문화향수 증대	• 관련 통계조사 실시 • 찾아가는 문화 활동	문화발전 10개년 계획
문민정부	복지의 개념 확장	• 삶의 질 세계화 • 문화감수성 증진	문화의집 조정	• 문화복지 기획단 • 문화복지 언급
국민의 정부	창의성 제고와 국가발전	창의적 문화복지국가	• 문화자원봉사 • 문화예술교육 프로그램	문화와 국가발전
참여정부	취약계층 문화기회 확대	취약계층 문화향유 기회 확대	• 저소득층, 노인, 이주노동자, 낙후지역 문화향유 기회 확대 • 문화예술교육 강조	• 문화복지 대상 명확화, 범위축소 • 복권기금활용

출처: 김세훈·조현성, 2008: 47.

3 문화복지의 논거

1) 탈물질주의

잉글하트(Inglehart, 2008)는 세계 80여 개국을 대상으로 세계 가치조사를 실시하고, 연구결과 세계인들이 물질주의 가치[8]보다 탈물질주의 가치[9]에 보다 많은 관심을 가지기 시작했다는 것을 발견하였다(심창학, 2013). 우리나라 또한 과거에 비해 물질주의적 성향이 줄어들고 있으며(김욱, 2012), 이제는 탈물질주의 가치의 핵심요소 중 하나인 문화적 요소 혹은 국민의 문화적 욕구를 고려하기 시작했다는 것이다. 김문환(1996)은 매슬로우(Maslow)의 욕구단계이론을 원용하여 사회복지와 문화복지를 구별하였다. 매슬로우의 욕구단계이론 중 가장 낮은 단계의 욕구인 생리적 욕구, 안전의 욕구가 충족된 후에 나타나는 애정(사랑)욕구, 존중 및 긍지 욕구, 자아실현 욕구는 자기표현 가치로 인식될 수 있으며, 이러한 자기표현 가치는 문화적 욕구와 직결된다는 것이다(심창학, 2013: 156; 류재구, 2005: 9; 김문환, 1996). 이러한 문화적 욕구의 결핍을 충족시키기 위해 문화복지가 필요하다.

무엇보다 나눔의 가치는 문화복지의 핵심 논거로 작용한다. 특히 민간의 자발적 나눔의 확대는 정부의 재정 지출 부족분을 보충하고 재원 부담을 경감시켜 준다. 사회적으로 나눔은 지역 공동체의 연대의식을 높이고 상호 신뢰감 조성이라는 사회적 자본을 축적하는 효과가 있다. 개인 차원에서도 자원봉사와 기부는 참여자의 심리적 행복감과 건강에 긍정적 영향을 미치는 것으로 나타난다. 나눔 참여자는 미 참여자에 비해 삶에 대한 만족감이 높은 것이다.[10] 기업과 개인의 자발적 나눔 활동이 활성화된 미국의 경우, 사회의 지도층 인사들이 개인 명의의 비영리재단을 설립, 솔선 수범하여 나눔을 실천하는 사례를 쉽게 찾을 수 있

8) 높은 경제성장, 강한 군사력, 국가의 질서 유지, 물가상승 억제, 경제 안정, 범죄와의 전쟁

9) 직장과 지역사회에서 보다 강한 발언권, 도시와 농촌의 환경 미화, 주요 정부결정에 보다 강한 발언권, 표현의 자유 보호, 보다 인간적인 사회로의 진보, 돈보다 생각이 중시되는 사회로의 진보.

10) 신경희. 2009. 나눔 문화 확산을 위한 서울시 실천 전략. 서울시정개발연구원.

다. 한 예로, 창의적 자본주의(Creative Capitalism)를 주창한 빌 게이츠(Bill Gates, MS명예회장)는 "우리가 더욱 창의적인 자본주의를 개발할 수 있을 때 시장의 힘(Market force)은 가난하고 힘없는 이들을 위해 더 좋은 일을 할 수 있을 것"이며, "불평등을 줄이는 것이야말로 인간이 달성할 수 있는 가장 높은 가치"라고 하면서 기업 이윤의 사회적 나눔을 강조하였다.

특히 문화나눔은 재정적 도움으로 해결할 수 없는 정서적 결핍을 치유하는 효과가 있다. 가난과 질병, 폭력으로 절망 가운데 있던 사람들이 문화와 예술을 체험하면서 새로운 삶의 열망을 얻는 사례는 수없이 많다. 영국의 문화부 장관을 역임한 태사 조엘은 '정부와 문화의 가치'라는 글에서 문화는 기회의 불평등을 해소하는 데 기여하며, 가난한 사람들이 잃어버린 열망의 빈곤을 제거하는데 중요한 역할을 한다고 주장하였다(양효석, 2011).

문화만이 삶을 보다 잘 이해하고 이에 적극 참여할 수 있는 수단을 제공한다. 문화는 또한 기회의 불평등을 해소하는 데 있어 중요한 역할을 수행하며 여섯 번째 빈곤, 즉 열망의 빈곤을 제거하는 데 기여한다. 이는 바로 현 정부의 최우선 과제 중 하나가 아닌가. 우리 사회를 개개인들이 잠재력을 실현할 수 있는 정의, 재능, 꿈이 살아 숨 쉬는 곳으로 변모시키는 것 말이다.[11]

2) 문화격차의 해소와 복지의 확장

"문화격차라는 불평등한 성격의 약화에도 관심"을 보여야 한다는 관점은 롤스의 정의론을 바탕으로 하고 있다(심창학, 2013: 157). 롤스의 정의론의 핵심은 '최소수혜자 극대이익의 원리(Maxmin 원리)'라고 할 수 있다(서순복, 2009). 저소득층·장애인·노인 등 사회적 소외계층에게 더 큰 혜택이 주어지는 것이 실질적 정의의 원리에 부합한다는 것이다. 문화에 있어서도 문화를 향유할 자유와 문화예술의 참여에 소외되어 있는 집단 혹은 계층이 평등한 문화예술 향유의 기회를 갖도록 해야 한다는 것이다. 이처럼 롤스의 관점에서 문화복지를 논하는 것은 "문화를 복지의 측면에서 고려하는 것"(이현서, 2014: 70)을 의미한다. 과거

11) 태사 조엘, '정부와 문화의 가치', 2004.5, 영국 DCMS.

에는 경제적 취약계층을 중심으로 기본적인 생계유지를 돕는 것을 사회복지의 성격으로 보았다면, 오늘날은 사회복지의 보편성, 즉 전체 국민을 대상으로 한 복지가 주를 이루는 만큼 문화복지를 사회복지의 확장된 영역으로 이해하는 것이 바람직할 것이다(현택수, 2006; 주성돈·김정인, 2015). 1996년에 문화부가 발표했던 문화복지정책의 주요 목표도 "진정한 의미의 '삶의 질'을 높이기 위하여 국민들의 문화적 생활, 건강한 생활, 쾌적한 여가생활을 실현하는 제반 공공서비스를 제공"하는 것에 있었던 만큼(정갑영, 2005: 233－234), 문화복지의 이론적 토대를 복지의 관점에서 논의하는 것이 타당하다고 할 수 있을 것이다.

3) 문화권

2014년에 제정된 문화기본법은 문화의 가치와 위상을 높여 문화가 삶의 질을 향상시키고 국가사회의 발전에 중요한 역할을 할 수 있도록 하는 것을 목적으로 하고 있으며(제1조), 문화의 가치가 교육, 환경, 인권, 복지, 정치, 경제, 여가 등 우리 사회 영역 전반에 확산될 수 있도록 국가와 지방자치단체가 그 역할을 다하며, 개인이 문화 표현과 활동에서 차별받지 아니하도록 하고, 문화의 다양성, 자율성과 창조성의 원리가 조화롭게 실현되도록 하는 것을 기본이념으로 하고 있다(제2조). 그리고 모든 국민은 성별, 종교, 인종, 세대, 지역, 사회적 신분, 경제적 지위나 신체적 조건 등에 관계없이 문화 표현과 활동에서 차별을 받지 아니하고 자유롭게 문화를 창조하고 문화 활동에 참여하며 문화를 향유할 권리를 가진다라고 하고 있다(제4조). 즉 우리나라에서 문화권을 실정법상 처음으로 규정하였다.

문화권은 세계기구들에 의해 인권의 하나로 인식되기도 하는데 세계인권선언이나 유네스코 세계문화 다양성 선언 등을 바탕으로 제시되어 왔다. 문화영역의 중요성은 1950년대를 전후하여 이미 국제사회에서도 중요한 정책적 의제로 자리잡기 시작하였다. 1948년 제정된 UN 세계인권선언[12]이나 1966년 제정된

12) 세계인권선언(Universal Declaration of Human Rights) 제27조는 "모든 사람은 공동체의 문화생활에 자유롭게 참여하며 예술을 향유하고 과학의 발전과 그 혜택을 공유할 권리를 가진다"고 규정한다.

'경제, 사회, 문화적 권리에 관한 국제규약'[13]은 문화생활을 인권이나 기본권 차원에서 논의하고 있으며, 1976년 제19차 유네스코 총회는 '일반 대중의 문화생활에 대한 참여 및 기여에 관한 권고(Recommendation on Participation by the People at Large in Cultural life and their Contribution to it)'를 채택하기도 하였다. 이와 함께 '복지국가'에서 '복지사회'로의 사회복지 문제의식의 전환이나 사회권(Social rights)에 대한 인식 확대, '전통적인 사회적 위험(Old social risk)'에 대비되는 '새로운 사회적 위험(New social risk)'에 대한 인식 등은 우리 사회에 문화복지가 중요한 정책적 의제로 제기되는 배경으로 작용하였다.[14]

문화권의 내용에 대해서 "그 내용은 교육, 지식, 문화 등에 대한 접근과 참여에 대한 권리를 의미"(현택수, 2006: 114), "모든 사람들이 스스로 선택한 언어로 자신의 작품을 창조하고 배포할 자유와 문화 다양성을 존중하는 교육과 훈련을 받을 권리 그리고 자신이 선택한 문화적 생활에 참여하고 실천할 수 있는 권리"(김남국, 2010: 275)로 이해할 수 있다.

4 문화복지와 사회복지

현실 사회복지 조직에서의 문화복지 서비스 관련 연구는 매우 부족할 뿐 아니라 담당실무자들 역시 문화복지에 대해 거의 파악하지 못하고 있다. 사회복지 현장에서는 문화복지에 대한 관심은 문화권이 기본권으로 정의되는 현실에

13) 경제·사회·문화적 권리에 관한 국제규약 (ICESCR: International Covenant on Economic, Social and Cultural Rights)' 15조는 "(A) 문화생활에 참여할 권리"를 규정한다.

14) "개인의 욕구 다양화 및 삶의 질 강조에 따라 다양한 사회서비스 확대와 더불어 개인의 잠재력과 창의성 개발 극대화"에까지 관심영역을 확장하게 되는 '복지사회'적 지향이나, 문화적 기본권을 사회권의 하나로 인식하게 되는 사회환경의 변화, 나아가 전통적 사회적 위험에 대처하기 위해 기존의 "사회보험 및 공공부조 중심의 단순한 소득보장프로그램에서 … 개인과 사회의 새로운 사회적 위험에 대한 대처능력을 향상시킬 수 있는 사회복지서비스 확대 및 인적자본을 향상시키고 사회참여의 기회를 보장할 수 있는 다양한 삶의 영역"으로 복지서비스가 확장되어야 한다는 인식은 문화복지가 제기하는 문제의식과 궤를 같이 한다(김세훈외, 2008: 31-34).

비해 매우 미비하다. 이런 상황에서 사회복지 영역에서 문화복지는 대부분 열악한 조건 속에서 운영되는 사회복지관의 저렴하고 손쉬운 프로그램 정도로 운영되고 있는 실정이다(김동일, 2019: 42).

사회복지와 문화복지의 관계에 대해서 보면, 한편에서 문화복지는 사회복지의 일부라는 관점이 존재하는 반면, 다른 한편 기존 사회복지와 차별화된 독립된 영역이라는 견해가 존재한다. 사실 문화복지와 사회복지의 차별성과 영역 설정은 그렇게 중요한 것은 아니다. 국민의 행복을 추구한다는 공통의 목적을 추구한다는 점에서 문화복지는 사회복지의 일부이기도 하고, 동시에 복지 실천의 내용과 방법에 있어서 문화복지가 기존 사회복지와 차별화되는 특수한 영역인 것도 사실이다. 정작 중요한 것은 사회복지와 문화복지의 차이 그 자체가 아니라, 양자의 차이를 어떻게 상호 보완할 것인가에 관한 것이다(김동일, 2019: 37). 효과적인 문화복지는 단순한 문화의 향유를 넘어서 신념과 가치, 의미의 공유를 의미하며, 이를 통해 개인의 자존감 뿐 아니라 공동체의 연대를 복원한다. 그런 의미에서 문화복지는 국민의 삶의 질 제고라는 사회복지의 가장 중요한 목적을 공유할 뿐 아니라 복지와 경제의 악순환을 극복하는 가장 효과적인 복지 방법론이라는 것이다.

문화복지는 복지수급자들이 스스로 빈곤을 극복하도록 돕는다. 이를 통해 문화복지는 정부의 물적 지원이 복지수급자들은 더 빈곤해지도록 만드는 역설을 극복할 뿐 아니라 복지 지출의 확대를 조율하는 효과적인 방법이기도 하다(김동일, 2019: 40).

〈표 11-3〉 사회복지와 문화복지

구분	사회복지	문화복지
개념	인간다운 삶과 기본적 욕구를 충족시키고 각종 생존문제를 해결할 수 있는 최소한의 소득, 서비스	문화감수성 함양을 통해 삶을 풍요롭게 하며, 사회적으로 창의적 역량을 증진하려는 의지, 노력
대상	주로 저소득층 중심의 사회적 취약계층을 정책 대상으로 함	저소득층 포함 전 국민
지향	사회구성원의 기본적인 생존 및 이를 통한 사회통합, 복지사회	생존을 넘어 문화적 감수성과 창의성 개발
주요 관심	국민의 생활안정, 교육, 직업, 의료 등에 대한 사회보장제도, 생존권 보장, 빈곤경감, 평등 증진	• 국민 개개인의 문화적 기본권 보장 • 개인의 문화적 감수성, 창의성, 사회의 역동성 증진
시기	제1차 세계대전 이후 한국의 경우 70~80년대 본격화	• 문민정부 이후 본격화 • 1996년 이후 문화정책
개념의 보편성	복지 개념으로 세계적으로 인정되는 보편적 개념	주로 한국적 상황에서 정책적으로 고려 안 됨
특징	• 사후 처방적 복지의 성격 • 경제적 영역에 우선 순위	사전 예방적 복지의 성격
법적 근거	헌법, 사회권	• 헌법 • 문화기본법

출처: 정진우, 2018; 김동일, 2019: 42 재인용.

5 문화복지와 문화의 민주화와 문화민주주의

전술한 바와 같이 문화의 민주화는 문화의 제도적 영역에서 고급예술이라는 이름으로 가장 고양된 수준의 심미적 가치를 확보한다. 그러나 그에 대한 접근기회는 매우 소수의 전문가와 부유층에 한정되어 있다(수요-참여의 문제). 반면 문화민주주의는 모든 사람에게 열려있지만, 대부분의 문화 개념에 담겨 있는 고양된 가치, 신념, 상징, 기호에 접근하기 어려운 경우가 많다(공급-실천의 문

제)(김동일, 2019: 38-39).

문화의 민주화와 문화민주주의의 이분법은 상호보완적으로 보는 것이 바람직하고 다만 정책현실에서 정책조합에 문제가 있다. 국민의 참여와 동참이 보장되지 않은 문화의 민주화와 고양된 신념과 가치를 담보하지 못한 활동 중심의 문화민주주의는 모두 보편적 기본권으로서의 문화복지를 제고하는 데 도움이 되지 않는다. 오히려 고양된 고급예술의 공급을 여하히 확대하고, 일상 속에서 체험하게 하는 것은 문화민주주의의 관점에서도 부정될 이유가 없다. 역으로 국민의 일상적 경험이 고급예술에 반영되는 것 또한 국가의 문화수준의 고양에 유익할 것이다(김동일, 2019: 39).

〈표 11-4〉 문화의 민주화와 문화민주주의 특징

구분	문화의 민주화	문화민주주의
형태	문화의 단일성	문화의 다양성
위계	고급문화에서 대중문화로의 위계관계	모든 문화형태들이 동등함
목표	향상	공유, 향유
공식성	기관, 제도 중심	비공식, 비전문가 조직, 클럽
접근기회	기성 제도 중심 고정	비공식 접근 기회 확대
전문성	전문가 조직 중심	아마추어 중심
지향	미학적 본질	사회적 평등
운동성	전통중심, 보존	변화, 개발, 역동성

출처: 김동일, 2019: 39.

03

문화복지정책의 목표,
정책대상집단, 유형, 내용

1 문화복지정책의 목표

문화복지는 모든 국민의 문화적 향유 및 참여를 보장함으로써 그들의 문화적 감수성과 창의성을 배양하고, 이를 통해 개인적으로는 삶의 질을 제고하고, 사회적으로는 사회적 통합과 혁신을 유발하고, 문화시민을 육성하는 것이라고 할 수 있다(양혜원외, 2012: 15).

2 문화복지 정책대상집단

문화복지는 주로 경제적, 신체적, 사회적 제약으로 인해 문화 향유 및 참여가 제한되는 사회적 취약계층을 대상으로 하고, 넓게는 일반 국민까지로 확대될 수 있다.

〈표 11-5〉 통합문화이용권(문화누리카드) 사용 대상 범위

구분	세부 내용
기초생활수급자/ 법정차상위계층	국민기초생활보장법에 의한 기초생활수급자
	국민기초생활보장법에 의한 차상위자활근로자
	국민건강보험법에 의한 본인부담경감대상자
	장애인복지법에 의한 장애인연금, 장애수당, 장애아동 수급자
	한부모가족지원법에 의한 저소득 한부모가족
	국민기초생활보장법 소득기준에 의한 우선돌봄 차상위가구

출처: 문화체육관광부 한국문화예술위원회. 2014년도 문화누리카드 사업설명회 자료. 4.

과거 문화바우처 제도로 시행되던 때에, 그 사용 대상자의 범위에 대해 설문조사를 실시한 결과, 당시(차상위계층 및 기초생활수급자)의 범위가 적당하다(32.8%)는 응답이 가장 높았으나, 이어서 사용자 범위를 폐지하고 국민이 이용할 수 있게 해야 한다(30.0%), 중산층까지 범위를 확대해야 한다(26.1%), 기초생활수급권자만을 대상으로 지금보다 축소해야 한다(11.1%)는 순서로 나타난 것을 보면, 경제적 소외계층을 중심으로 하는 것으로부터 점차 적용 대상범위를 확대해야 할 필요성을 추론할 수 있다. 저소득층 문화복지정책인 통합문화이용권 제도를 지속하되, 중산층 또는 모든 국민의 문화예술 감수성 및 문화이해력 제고를 위한 정책도 수반되어야 함을 의미한다.

〈그림 11-1〉 문화바우처 사용 대상 범위

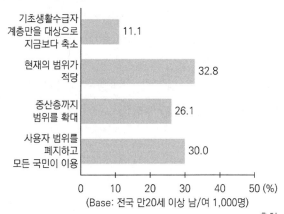

(Base: 전국 만20세 이상 남/여 1,000명)

출처: 조현성, 2012: 30.

③ 문화복지의 유형[15]

문화복지 유형은 곧 문화복지의 구체적인 프로그램이나 서비스를 분류한 형태를 일컫는다. 예컨대 구혜영(2004: 259)은 문화복지 프로그램이라는 용어를 사용하면서 여성교양대학, 읍면동별 주민자치센터 문화프로그램, 생활체육 및 레크리에이션교실, 체육대회, 주민의 날 행사, 문화축제, 거리축제, 음악제, 미술 사진작가초대전, 청소년 음악회, 청소년 백일장 및 사생대회, 문화예술강좌, 주부 백일장, 가족 음식맛 자랑대회, 청소년어울마당, 주부알뜰장, 좋은 영화 감상회, 한여름밤 음악제, 민간 지역문화단체 프로그램 따위를 강조하였다.

현택수(2006: 106)는 사회복지관에서 실시하는 야외체험활동 및 문화기행, 도서실 운영과 미술, 음악, 연극, 가요, 댄스 강습 프로그램을 문화복지로 소개했다.

김세훈·조현성(2008)은 문화복지정책을 추진하기 위한 과제로 일상 속 문화복지, 지역 문화복지, 직장 문화복지, 취약계층 문화복지, 생애주기 문화복지I (아동청소년), 생애주기 문화복지II(노인)로 구분했다.

이석형(2010: 288 재인용)은 안태환과 임학순의 주장을 빌어 문화복지의 영역으로 전통예술, 순수 고급예술, 일반 문화산업, 레저 및 관광을 포함하였다.

특히 이 같은 분류는 문화복지를 주도하는 전문 인력이 극단운영까지도 관여할 실력을 갖추어야 함을 비춘다는 맥락에서 사회복지사의 일반적 역량으로는 문화복지를 주도하는 것은 벅찬 과업으로 보아야 옳다.

박조원·조현성·양혜원·정광호·강문수(2011: 30)는 문화바우처 사업으로 공연, 전시, 영화, 도서와 같은 다양한 문화예술 프로그램으로 분류하였다. 한편 최옥채(2012)는 문화복지의 매우 다양한 실태를 문화복지 대상자의 참여 방식에 따라 영역화하여 관람형, 시범형, 대회형으로 구분하기도 하였다.

15) 이 부분은 최옥채, 2011: 38-39을 주로 참조함.

1) 관람형

먼저 관람형은 연극, 영화, 전시회, 유적지 따위처럼 문화복지 대상자가 예술을 감상하는 것이다. 이미 제작된 예술을 시청하므로 이 활동을 기획하는 측은 합당한 예술을 선정하는 것과 관람 일정을 잡는 것이 중요한 과업이라고 할 수 있고, 대상자 역시 특별한 준비 없이 자신의 취향에 따라 선호하는 '상품'을 선택하여 참여할 수 있다.

2) 체험형

체험형은 문화체험, 작품 만들기와 같이 문화복지 대상자가 직접 참여하여 여러 형태의 결과물을 만들어내는 것이다. 최근 농산어촌을 현장 삼아 가족 단위로 실시하는 프로그램들이 부각되고 있다. 특히 지방정부가 실시하는 축제에 부분적으로 관람객들이 직접 참여하는 문화 프로그램들이 혼합되어 실시되고 있다.

이때 문화복지 전달자는 대상자에게 적합한 수준의 문화복지 프로그램을 기획하는 것이 중요하다. 아울러 대상자는 평소 문화적 취향에 따라 몸소 경험함으로써 품어왔던 욕구를 성취할 수 있다.

3) 대회형

대회형은 연날리기 대회, 미술대회, 음악대회 따위와 같이 특정 상을 걸어 문화복지 대상자가 대회에 출전하는 것이다. 다만 일반적으로 경쟁이 심한 게임이나 대회가 아니고, 매우 완화된 규정과 방법으로 진행된다. 즉 게임을 가능케 하는 최소한의 규정을 지키며 흥겹게 어울려 노는 데 주요 목적을 둔다.

이 같은 문화복지를 실시하기 위해서는 전달자나 대상자 공히 각별한 노력을 기울여야 하고, 앞 두 유형에 비해 준비할 수 있는 충분한 기간이 있어야 한다.

04

문화복지정책수단으로서 문화이용권
(문화바우처)

〈표 11-6〉 문화복지정책사업

대사업	중사업	세부사업	문화의 민주화	문화민주 주주의
문화나눔		문화바우처	●	
	창작나눔	장애인문화예술역량강화		●
		생활문화공동체지원		●
	문학나눔	우수문학도서보급	●	●
	공연나눔	소외계층문화순회	●	
		지방문예회관 특별프로그램 지원	●	
		사랑티켓	●	
	전시나눔	공공박물관, 미술관 기획전 지원	●	●
문화예술 교육활성화	학교문화예술 교육활성화	예술꽃씨앗학교		●
		지역문화예술지원센터 운영	●	●
		학교예술강사	●	●
	사회문화예술 교육활성화	사회문화예술교육강사 지원	●	●
		꿈의 오케스트라		●
		문화예술 명예교사		●
		지역사회 문화예술교육 활성화	●	●

		장애인용 대체자료 제작 보급	●	●
기타 소외계층 문화향유 사업	기타 장애인 문화복지사업	장애인 대상 도서대출 서비스	●	●
		한글영화 자막 및 화면해설상영	●	●
		찾아가는 영화관 사업	●	●
	기타노인문화 복지사업	책 읽어주는 문화봉사단	●	●
		어르신 문화프로그램	●	●
		노인층 대활자본 제작보급	●	●
	기타 다문화 소수민 문화복지사업	이주청소년문화감성증진	●	●
		종교계 소외계층 문화향유	●	●

출처: 심창학, 2013.

1 목적과 성격

문화이용권[16]은 문화수용자를 위한 보조금 방식의 정책수단이다. 이는 소외계층의 문화수요자를 위해 문화접근성과 선택의 기회를 제공하는 맞춤형 정책지원에 가깝다(정광호·최병구, 2007). 경제적 곤란으로 문화예술재화나 서비스를 소비할 수 없는 이들의 경제적 진입장벽을 완화시킴으로써 문화예술에 대한 접근성을 강화하여 저소득계층의 문화향유기회를 증진시키는 데 효과적인 정책수단이다. 문화이용권 제도를 활용하는 경우 사전에 설정된 정책대상에 대해서만 이용권(바우처, 쿠폰) 등이 제공되므로 공적 지원금이 필요 없는 대상(고소득층 등)에게 돌아가는 문제점을 해결할 수 있다. 즉 국민의 세금을 통한 문화예술지원의 편익이 실제 지원이 필요한 저소득계층에게 배분될 수 있도록 하여 예술향수의 형평성을 제고할 수 있다.

해외에서는 이미 70년대부터 일반 국민 혹은 취약계층에 대한 문화예술 접

16) 종전에 문화체육관광분야의 4개 바우처, 즉 문화바우처, 여행바우처, 체육바우처, 스포츠관람바우처 제도가 독립적으로 운영되어오다, 문화이용권으로 통합되었다.

근성 강화방안의 일환으로 문화이용권(바우처) 사업이 활발하게 시행되어 왔다. 가장 먼저 문화바우처 도입을 실시한 국가는 미국이다. 1972년 뉴욕시에서 시행된 문화바우처 프로그램(Cultural voucher program)은 문화예술 기관을 이용하는 관객층의 확대와 둘째, 문화 관련 기관들이 제공하는 프로그램 영역 확장의 긍정적 결과를 얻을 수 있었다.[17] 양질의 프로그램 개발은 문화다양성 보존뿐만 아니라 소극장의 자립경영이 가능한 지속가능한 생산유통 인프라의 기반이 마련이라는 외부효과를 얻어낼 수 있었다. 특히 주목할 점은 문화바우처 사용 경험이 문화향수 능력 신장을 가져왔다는 점이다. 시행 초기 이벤트 참여권, 표준적 박물관 코스, 영화 관람에 주요 사용되었으나 시간이 지남에 따라 전시(Exhibition) 교육, 시, 음악 레슨 등 고급예술에 대한 구매 증가로 이어졌다. 요컨대, 문화이용권 제도는 문화예술의 저변 확대와 예술의 생활화를 가능하게 하여 문화산업 발전의 좋은 토양을 제공함으로써 삶의 질 향상, 즉 국민의 문화복지 향상에 기여할 수 있게끔 해준다.

② 문화이용권사업의 전달체계

현재 중앙정부를 위시해서 동, 구청, 시, 도 각 행정단위에서 여기에 해당되는 사업들을 다양하게 집행하고 있는 결과, 어떤 서비스는 과다하거나 중복되어 있는가 하면 다른 프로그램은 공급되지 못하고 있는 경우가 있다(정홍익, 2011: 11). 물론 사업의 성격상 일부 중복은 불가피하게 일어난다고 하겠으나, 이 분야의 사업이나 예산이 전반적으로 증가하는 추세에 있으므로 프로그램 간의 조정을 통하여 체계화하는 것이 필요하다.

17) 문화바우처를 이용하는 관람객 수에 비례하여 직접 극장에 보조금을 지급하는 방식을 채택함으로써 극장으로 하여금 관객을 유치하도록 자극하였다. 당시 소극장은 바우처 1매당 2.0$~2.5$의 보조금을 지급받았다. 그렇지만 보조금을 많이 지급받기 위해서는 많은 관람객 수를 유치해야하며 그들의 문화적 취향과 욕구에 부합하는 양질의 공연 프로그램을 제공해야만 했다(Baumol, 1979).

3 문화이용권사업의 효과

문화이용권사업을 시행한 결과 그 효과로서 설문분석한 결과 자료에 의하면(조현성, 2011: 17), 문화적 삶의 질에 있어서 향유정도가 많은 사람들의 삶의 질이 높게 나타났다. 문화예술 관심, 감수성, 이해력 측면에서는 향유정도가 많은(높은) 사람들이 삶의 질도 높았다. 이 가운데서도 특히 향유정도가 많은 사람들이 높은 삶의 질을 유지한다고 응답한 비율이 높게 나타났다. 문화예술 향유를 많이 하는 집단에서는 41.5%가 삶의 질이 높고, 불과 4.9%만이 삶의 질이 낮게 나타난 반면에, 문화예술 향유가 적은 집단에서는 5.3%만이 삶의 질이 높고, 40.8%가 삶의 질이 낮게 나타났다. 문화예술 관심, 감수성, 이해력이 많은(높은) 사람들이 문화예술 향유를 많이 했다. 이 가운데서도 특히 이해력이 높은 사람들이 문화예술 향유를 많이 하였다. 문화예술 이해도가 높은 집단에서는 41.4%가 문화예술 향유를 많이 하고, 17.7%가 향유를 적게한 반면에, 문화예술 이해도가 낮은 집단에서는 불과 0.4%가 문화예술 향유를 많이 하고, 84.9%가 향유를 적게 하였다.

예술적 소양(감수성＋이해력)에서는 '경제적 요인'보다 '개인의 노력', '초·중·고등학교 때의 문화예술 관람 및 교육경험'이 더욱 중요하였다. 하지만 실생활에서 문화예술에 대한 관심은 경제적 요인이 가장 중요하게 나타났다. 문화예술 향유의 차이의 원인으로는 경제적 여건과 예술 관심·소양이 거의 비슷하게 나타났다(조현성, 2011: 20).

문화예술적 감수성과 이해력의 차이는 문화예술을 이해하려는 개인의 노력(34.9%)과 초·중·고 시절의 관람 및 교육경험(30.2%)에서 비롯된다는 의견이 가장 많았고, 그 다음으로는 타고나는 문화예술 감수성(21.9%), 성인 이후 관람 및 교육경험(11.4%), 경제적 여건(0.5%)의 순서로 나타났다. 문화예술에 대한 관심은 개인의 경제력이 중요한 변수이지만, 문화예술적 감수성과 이해력은 개인의 경제수준과 거의 관련이 없다고 생각된다.

개인의 노력과 초중고시절 경험에 따라 예술적 소양의 차이가 있다고 인식하고 있기 때문에, 초중고 학생들의 문화예술 접근성 제고가 필요할 것이다. 한

편, 문화예술적 소양이 개인의 노력이나 경험여부와 관계없이 타고나는 것이라는 의견(21.9%)은 상대적으로 50세 이상(29.0%), 중졸 이하 학력층(35.1%), 월평균 가구소득 99만 원 이하(35.4%) 집단에서 많았다. 다른 측면에서 보면, 이 같은 집단이 주요한 문화예술교육 대상이 될 수도 있다.

문화복지정책 설계의 인과이론은 사람들이 문화예술을 향수·소비하지 않는 주된 이유는 경제적 수단의 결핍이고, 따라서 경제적 지원을 해주면 문화예술 향수가 증가할 것이라는 것이다. 지극히 당연한 듯하고, 또 사실인 경우도 있지만 보편적 타당성이 없는 주장이다(정홍익, 2011: 10). 선진국들, 미국의 예를 들자면 1960에서 1990년 기간 동안 국민의 생활수준은 배 이상 증가하였지만 음악회, 오페라, 발레, 연극공연 참석률은 크게 증가하지 않고 있다. 이런 사실은 다른 국가 경우도 유사하다. 1996년도부터 문화복지가 본격적으로 시행되었을 뿐만 아니라, 그 이래 계속적으로 확대되었음에 불구하고, 지난 10년 이상 문화예술 참여율에는 큰 변동이 없다. 문화이용권(바우처) 혜택을 받은 사람들이 긍정적인 평가를 했다는 조사보고가 최근에 나왔지만, 이것으로 문화예술 생활이 촉진되었다는 정책적 평가를 할 수 있는지는 좀 더 넓은 시야에서 다시 고려해야 한다. 문화예술에 대한 수요에 대한 결정하는 요인은 경제적 요인이 아니고 교육수준이라는 점은 여러 연구에서 반복적으로 확인되었다(정홍익, 2011: 10).

강원동해안 6개 시군 지역을 대상으로 문화예술 인프라 요인을 중심으로 문화누리카드사업의 성과를 평가한 손진아(2014)의 연구에 의하면, 문화이용권사업 중 강원동해안 6개 시군지역의 오프라인 가맹점을 통해 문화복지 관련 상품이나 서비스를 구매할 수 있는 문화누리카드사업을 대상으로 12개 오프라인 마켓등록 현황지표를 도출하고 공공부문에서 생성·관리하고 있는 문화누리카드사업 통합운영시스템((http://www.munhwanuricard.kr)의 빅데이터(Big data)를 활용하여 현황지표별 문화예술 인프라 요인을 중심으로 문화이용권사업의 성과를 실증적으로 분석한 연구결과는 다음과 같다. 첫째, 강원동해안 시군지역을 포함한 강원지역의 문화이용권 오프라인 가맹점 등록업체수는 12개 분야 총 4,484개로 나타났다. 강원도 전체 오프라인 가맹점(총4,484개) 중 강원동해안 연구대상 시군지역의 오프라인 가맹점수는 강원도 전체의 38.4%를 차지하고 있는 가운데 두드러진 특징 중의 하나는 78.2%가 숙박 관련 업체인 것으로 나타났다.

둘째, 강원동해안 시군지역의 오프라인 가맹점 등록 현황을 12개 등록지표별로 세부적으로 분석해본 결과, 강원도 단위지표와 비교할 경우에는 영화, 음반, 항공/여객/고속버스/렌터카의 등록지표가 매우 높게 나타난 반면 공연, 문화체험, 테마파크/레저의 등록지표는 매우 낮게 나타났다. 셋째, 강원동해안 시군지역 중 상대적으로 인구규모가 큰 강릉시(약 22만 명)의 경우 음반, 문화체험, 테마파크/레저의 등록지표를 제외한 9개의 모든 등록지표에서 강원동해안 전체지표 대비 1/2 내외의 높은 비중을 차지하고 있어 권역 내 시군지역 간 등록지표상의 격차가 매우 큰 것으로 나타났다. 이와 같은 연구결과를 바탕으로 도출된 정책적 시사점은 다음과 같다. 첫째, 강원동해안 시군지역의 문화예술 인프라의 확충 및 다양화 정책이 시급하다. 즉 사회적 취약계층이 문화이용권을 사용할 수 있는 오프라인 가맹점 중 2/3 이상을 차지하고 있는 숙박업체를 제외한 다양한 영역에서의 문화예술 인프라 구축을 통하여 문화향유의 선택권을 확장시키는 정책이 필요하다. 둘째, 강원동해안 시군지역 간의 문화예술 인프라 격차를 해소하는 정책이 필요하다. 강원동해안 시군지역의 등록지표 중 숙박, 여행사, 항공/여객/고속버스/렌터카의 등록지표를 제외한 모든 지표에서 시군 간의 격차가 심각한 상태로써 시군지역마다 결핍된 문화예술 인프라의 확충을 통하여 지역 간 문화격차를 해소하는 정책이 필요하다. 셋째, 강원동해안 시군지역에 산재해 있는 문화예술 인프라를 적극 발굴하고 문화이용권이 사용 가능한 오프라인 가맹점 등록을 촉진할 수 있는 홍보 및 인센티브 정책이 필요하다. 강원동해안 시군지역에 산재해있는 문화예술 인프라들을 찾아내고 이들 인프라들이 가맹점으로 등록할 수 있도록 적극적인 유인책의 제공이 필요하다. 마지막으로 문화이용권사업의 또 다른 유형인 기획사업의 비중을 높이는 정책이 필요하다. 문화이용권을 사용할 수 있는 지역내 문화예술 인프라의 확충정책은 중앙 및 지방자치단체의 재정부담을 수반하기 때문에 단기간에는 해결될 수 없는 현실적인 한계가 있다. 따라서 단기적으로는 문화이용권사업 중 찾아가는 맞춤형 서비스인 기획사업의 비중을 현행 30%에서 40% 이상으로 조정하는 정책, 즉 인프라 중심에서 프로그램 중심으로의 정책전환이 시급하다고 처방하였다.

05

문화복지정책대상

　　문화복지대상자는 크게 두 가지로 나뉘고 있다. 즉 취약계층과 모든 국민으로 구분하는데, 이는 문화복지의 선별성과 보편성을 고려한 것으로, 모든 연구자는 어느 한쪽을 고집하는 것이 아니고, 문화복지의 특성에 따라 구분할 뿐 결국은 모든 국민으로 규정하고 있다(최옥채, 2011: 37－38).

1 사회적 취약계층

　　취약계층은 경제적으로 어렵게 사는 저소득층과 문화적으로 취약한 계층으로 구분할 수 있다. 사실상 경제적으로 취약한 계층이 문화적으로도 취약하다. 이들 계층은 현재 사회복지 현장에서 접하는 계층으로 볼 수 있다.

2 모든 국민

　　문화복지 대상자로 모든 국민을 포함할 수 있다. 이런 접근은 이상적이기는 하지만, 다소 문제가 있다. 예컨대 모든 국민을 문화복지 대상으로 했을 때 소위 '있는 자(Have's)'와 '없는 자(Have Not's)'의 문화복지 욕구 수준 및 유형이 같을

수는 없다. 단순히 기초적인 문화 욕구보다 미세한 고급예술쪽 욕구를 추구하는 이들의 요구와 사회복지계가 결합해야 한다고 문화복지의 전달체계를 두고 이미 정갑영·조현성(2006)은 밝혔다.

06

문화복지정책의 전달체계[18]

1 정부

문화복지 전달체계는 정부로부터 시작한다. 중앙과 지방정부의 문화체육관광 관련 부처(부서)가 문화복지 시행을 주도한다. 그래서 중앙정부나 지방정부 조직에서 보는 바와 같이 문화복지를 수행하는 부서는 조직경계가 명쾌하게 분리되지 않고 부서들 간 다소 서로 얽혀있다.

문화복지 전달체계에서 정부는 중앙정부의 문화체육관광부와 지방정부의 문화체육관광 관련 부서를 들 수 있다. 예컨대 문화체육관광부 경우 문화예술국 산하 문화정책관을 위시한 문화여가정책과, 문화예술과 등을 들 수 있다. 지방정부에서 광역정부는 문화체육관광국 문화예술과로 대부분 광역정부의 조직이 일치하나, 기초정부에서는 각양각색이다. 예컨대 전북 전주시는 문화경제국에 전통문화과를, 군산시는 주민생활지원국에 문화체육과를, 서울시 관악구에는 지식문화국에 문화체육과를 설치·운영하고 있다.

한편 기초지방 중에는 자체회관과 같은 시설을 이용하여 문화복지를 직접 운영하는 곳도 있다. 그 좋은 실례로 서울특별시 강동구 문화체육과가 실시하는 '강동목요예술무대'(중앙일보, 2010.2.8.)[19]처럼 주민의 문화예술 욕구에 적극 대응하는 사례를 들 수 있다.

18) 이 부분은 주로 최옥채, 2011: 41－43를 참조하였음.

19) 이처럼 노력하는 사례는 경기도 부천시가 추진하고 있는 '고바우 영감 신호등'에서도 찾아볼 수 있다(경향신문, 2011.10.24.).

2 공공기관

　문화복지 전달체계에서 정부와 밀접히 관련하는 협의체와 같은 민간 조직이 적극 관여하고 있다. 문화복지 전달체계에 속하는 민간 조직은 다양하다. 한국문화예술위원회를 비롯하여 한국문화복지협의회, 전국문화원연합회 등이 있다. 이들 조직은 문화체육관광부에 소속하며, 대체로 문화복지를 중앙정부와 지방정부나 뒤에 정리한 개별 기관과 중개하는 역할에 중점을 두고 있다. 각 협의체별 성격에 따라 문화복지 시행을 위한 중간자 역할을 하면서도 상당 부분 중첩되고 있다. 예컨대 문화복지를 최종적으로 전달하는 개별 기관이나 개인 전달자가 문화체육관광부 산하에 들어와 있는 곳이 특별히 없음에도 중간자가 많고, 이를 규정하는 법이 각기 적용되고 있다.[20] 문화복지 전달체계 관련 주요 공공기관으로 한국문화예술교육진흥원, 한국문화관광연구원, 전국문화원연합회 산하 문화원을 들 수 있다. 한국문화예술교육진흥원은 문화예술교육지원법에 근거하며, 문화관광체육부 문화예술교육팀이 관장한다. 한국문화관광연구원은 연구에 중점을 두고 있다. 지방에 산재하는 문화원은 지방정부의 지원을 받으며 중앙 문화 주무부처쪽에서 실시하는 문화복지에 적극 참여하고 있다.

20) 실제로 한국문화예술위원회는 문화나눔본부 산하에 문화복지부를 두어 사업을 펼치고 있는데, 문화예술진흥법에 근거하며, 문화관광체육부 문화여가정책과 감독을 받고, 문화예술복지를 강조하고, 지방문화예술위원회를 두고 있다. 한편 전국문화원연합회는 229개 지방문화원을 회원으로 운영되며, 지방문화원진흥법에 근거하고, 문화관광체육부의 지역문화과 감독을 받는다. 아울러 한국문화예술회관연합회는 7개 지회를 거느리며 문화체육관광부로부터 사단법인 인가를 받아 운영되고 있다. 이렇게 민간 조직 역시 매우 다양한 성격을 띠며, 규정하는 법이나 관장하는 정부의 부서도 다양하게 드러남으로써 문화복지의 다양성은 물론 종합성을 바탕으로 하고 있음이 분명하다. 특별히 민간 조직은 정부와 다음에 보는 민간 기관이나 개별 전달자 사이를 중계하는 역할을 수행한다는 차원에서 탄탄한 망을 형성해야 할 뿐 아니라 난립하지 않고 일체감이 있어야 한다. 그럼에도 부처 이기주의뿐 아니라 개인의 입신을 위해 사안의 본질과 실상의 근간을 흩트리는 사례가 적지 않다. 예컨대 전국의 문화원 원장 임기를 무기한 연장시킴으로써 공공 특수법인을 사유화하려는 발상이 다시 일고 있다(경향신문, 2011.9.27.).

3 민간 기관

민간 기관은 문화복지를 수행하는 최일선 현장을 일컫는다. 문화복지 전달 창구가 일원화되어있지 않고 산발적으로 이루어지고 있다. 예컨대 문화복지 프로그램이 청소년수련관과 같은 문화체육관광부 소속 기관에서도 이루어지고, 보건복지부나 여성가족부와 같은 다른 중앙정부 부서의 산하 관련 기관에서도 이루어지고 있다. 이 같은 실상은 문화복지의 다양성을 반영하고 있다는 측면에서 긍정적인 면으로 작용할 수 있겠고, 반면 문화복지가 아직도 자리매김을 하지 못하고 있는 처지로 해석할 수도 있다.

4 개인 전달자

일선에서 문화복지를 대상자에게 전하는 요원은 일정하지 않다. 사회복지사가 개입하는가 하면, 문화예술계의 전문가도 담당하고 있다. 이 분야의 연구진은 문화복지사라는 새로운 전문가를 제도화하는 안을 내기도 했으나(정갑영·조현성, 2006), 이 안은 사회복지계와 적지 않은 마찰을 불러일으키기도 했다(최옥채, 2007). 이 같은 실상은 문화복지 전달체계가 산발적으로 형성되어 있고, 상당부분 사회복지 전달체계를 부분적으로 활용하고 있다. 물론 문화예술계와 사회복지계가 연계함으로써 효율성을 확보할 수 있다는 점에서는 국가적으로 유익하겠으나 연계가 원만하게 이루어지지 않고 불화를 초래한다면 당초 계획한 목표를 달성할 수 없다는 점도 인정해야 한다. 특히 문화복지를 전달하는 전문인력의 공식화한 명칭이 없다는 점을 고려할 때 문화복지 전달체계가 아직 미비하다고 보아야 옳다. 이런 상황을 극복하기 위해 '문화예술사'를 공식화하고, 이의 제도화를 위해 노력하는 것도 여러 묘책 중 하나라고 할 수 있다.

축제이벤트기획 방법론

이하는 서순복. 2006. 지역축제기획방법론 적용에 대한 탐색적 연구. 한국거버넌스학회보 13권 3호를 토대로 수정·보완하였다.

01

현대사회와 축제

　1990년대 지방자치시대를 맞아 급증하는 지역문화에 대한 관심과 더불어 문화발전을 위한 지역문화축제와 행사가 급속하게 증가하고 있다. 지방자치 실시 이후 지역문화축제는 그 숫자 면에서 급증하고 있다. 문화관광부에 보고된 2004년 기준 555개 지역축제 중에서 약 300여개의 축제가 본격적인 민선지방자치시대가 개막된 1995년 이후에 생성된 것으로 조사되었다(문화관광부, 2004). 광역시·도에서 개최되는 축제가 20개(3.6%)에 불과하고, 전체 축제의 96.4%인 절대다수의 축제가 기초자치단체 수준에서 개최되었다. 이는 농촌지역이 도시에 비해 축제의 주제와 소재의 바탕을 이루는 역사성과 전통성이 클 뿐만 아니라, 축제의 주제와 내용을 구성하는 향토자산(문화자원·생태자원·특산물 등)이 다양하고, 기초자치단체가 지역경제 활성화의 수단으로 활용하기 때문이다(김성현, 2005: 154).

　민선지방자치가 본격화되면서 지방자치단체는 지역이미지 전환과 지역경제의 활성화, 지역관광유치를 위한 대안으로 지역축제에 관심을 확대하고 있다. 지역축제는 경제성과 당선가능성 면에서 재선을 꿈꾸는 단체장들에게 적은 비용으로 큰 효과를 얻을 수 있는 유용한 도구의 역할도 하고(정홍익, 1996), 지역주민들에게 문화향수의 기회를 제공하고 또한 경제적 파급효과를 내기도 한다(고숙희, 1999). 지방자치가 잘 정착된 미국, 영국, 캐나다의 일부 낙후지역에서는 축제를 보는 시각이 지역을 살리는 '산업'으로 보고 있으며, 영국 스코틀랜드의 에든버러 시는 인구 45만의 소도시지만 축제 전략으로 연간 1천 3백만 명의 관광객을 유치하여 많은 수익을 올리고 있다(서휘석·이동기, 2001: 135－145). 현재

지방정부는 경쟁적으로 지역축제를 개최하고 있으며, 지역여건에 맞는 지역축제의 내용, 전략 및 방법 등을 구상하는 데 노력을 기울이고 있다. 이제 지역축제는 새로운 관광자원으로 부각되고 있으며, 또 이의 성공을 위해 홍보활동과 외형적인 면에 관심을 쏟고 있다(이장주·박석희, 1999: 24－261; 김춘식, 1999: 209－231; 정강환, 1996b: 59－82).

현대사회에서 축제는 지역공동체의 문화적 정체성을 표현하고, 관광과 여가의 대상으로 연희되고 있다. 우리나라 지역축제는 지역의 문화적 전통과 발전잠재력을 관광상품화하여 지역공동체의 연대를 강화하고 지역이미지와 정체성(Regional festival identity)을 제고하며 지역경제의 활성화 등의 편익을 산출하여 지역에 생기를 불어넣는 가장 가시적이며 공중지향적인(Public oriented) 활동이다(장순희, 2002: 277, 296).

02

지역축제기획에 관한 이론적 논의

1 지역축제의 개념

자치단체 단위에서 개최되는 모든 종류의 축제, 즉 행사의 명칭에 ..축제, ..축전, ..문화제, ..예술제, ..제 등 축제를 의미하는 명칭을 사용하며, 행사 개최시기가 정례적 주기성을 띠며, 행사의 참가자가 지역을 범주로 집단성을 띠며, 행사의 종류가 복합적 구성을 보여주는 프로그램으로 이뤄진 문화행사를 지칭한다(문화체육부, 1996: 8).

지역축제와 유사한 용어들을 살펴보자. 축제에 해당하는 영어 표현은 페스티벌(Festival)이 있지만, 정확히 부합하는 것은 아니고, 다만 예술적 요소가 가미된 제의를 일컫는다.[1] 페스티벌 이외에도, Rite(儀禮), Ritual(祭儀), Ceremony(儀

1) 고대로부터 내려져 오는 축제들은 성스러운 종교적 제의에서 출발한 축제인 경우가 많다. 우리나라에서는 부여의 영고나 고구려의 동맹, 예의 무천 등이 있을 뿐만 아니라, 외국에서도 이집트의 태양신 숭배, 마야인의 신년의식, 잉카제국에서부터 내려오는 페루 쿠스코에서 매년 6월에 벌어지는 태양제 등이 이에 해당한다. 그러나 오늘날 우리 주변에서 벌어지는 축제에서는 본래의 종교성(제의성)은 거의 상실하고, 유희성(연희성, 축제성)에 몰입하는 상황이 전개되고 있다. 산업화와 세속화가 축제의 종교성을 박탈하고 세속화를 가속화시켰다. 축제에서 놀이는 분방한 자유와 톡톡 튀는 창의력을 자극받을 수 있을 뿐만 아니라, 현실적으로 진지함을 상실한 경박함으로 재화나 가시적인 어떤 것을 남기지 않는 비생산적이며 때로 낭비적인 것이라고도 할 수 있어서, 축제에 있어서 놀이는 긍정적인 가치와 부정적인 가치를 포함하고 있다. 일상적인 삶의 흐름 속에서 삶이 만족스러운 것이 되지 못할 때 인간은 축제를 통해 역설적으로 삶의 의미를 찾고자 한다(류정아, 2003). 일상의 권리와 의무에서 벗어나 일상생활의 전도(뒤집혀짐)와 단절(지위 전도, 성역할 전도 등)을 통해 진정한 우

式) 등이 있으나 이들은 종교와 관련된 용어이다. 제의가 의례보다 전통적 구속력이 더 강하고, 의식은 의례보다 비종교적 성격이 강하다. Cult(崇拜)와 Worship(禮拜)은 관습보다 개인의 신앙 면이 강할 때 쓴다(이은봉, 1982: 40-41). 여기서는 문화축제, 문화예술축제, 문화관광축제(문화관광부, 2001b; 2000; 1999), 문화행사를 상호교환적으로 사용하기로 한다. 나아가 축제와 이벤트는 엄밀한 의미에서는 참가여부와 관광상품화 가능여부 면에서 구분할 수 있으나(채용식외, 2001: 79), 여기서는 이벤트도 포괄하는 의미로 지역축제 내지 지역문화행사로 명명하고자 한다.

지역축제는 협의로는 지역과의 역사적 상관성 속에서 생성·전승된 전통적인 문화유산을 축제화한 것을 가리키며, 광의로는 전통축제뿐만 아니라, 문화제·예술제·민속예술경연대회를 비롯한 문화행사 전반을 가리킨다. 오늘날 지역축제의 개념을 광의로 받아들여 그 범위를 확대시키고 있다(문화체육부, 1996: 30). 다만 광의로 해석하더라도 지역축제는 역사성과 전통성에 그 기반을 두어야 할 것이다. 그런데 슈스터는 지역축제를 지역사회에서 주민들의 삶을 나누는 한 부분(Part of the shared life of a community)으로 보고 있는바(Schuster, 1995: 173, 185-186), 연구자는 이 견해를 따르고자 한다. 따라서 성공적인 축제가 되려면, 지역주민들의 참여가 장려되어야 하고, 주민들이 축제를 만들고 실행하고 유지하는 데 적극적으로 관여해야 한다고 본다. 만일 축제참가자들이 단순한 관찰자나 소비자에 불과하다면 황금의 기회를 놓치는 우를 범할 수 있기 때문이다. 이러한 견해는 참여를 강조하는 로컬거버넌스 패러다임에도 부합할 뿐만 아니라, 축제의 실제 주인인 지역주민들이 신명나게 노는 마당에서 공동체성을 회복하고 나아가 외지의 구경꾼들도 더 많이 모여들기 때문이다.

정과 평등을 회복하고, 갈등을 극복하고 새로운 삶의 에너지를 획득하기도 하고, 사회가 가지고 있던 모순의 해결하는 원동력을 제공하기도 한다(2002년 붉은 악마의 응원).

2 지역축제의 마케팅과 전략기획

마케팅하면 영리적 기업에서만 적용되는 개념으로 생각하기 쉽다. 이는 마케팅을 판매와 동일시하는 편견이 깔려있다. 공공조직이나 비영리조직에서도 고객에게 서비스를 제공하고 주최자와 고객 사이에 교환이 이뤄지고 또 경쟁이 있기 때문에, 원활한 교환을 창출하기 위한 노력의 일환으로 마케팅 개념을 도입할 필요가 있다.[2]

이벤트기획에서는 사전 비용추정을 한 다음에 충분한 재원조달의 전제하에서 이벤트기획을 실시하도록 하고 있다(Aleen, 2000: 8). 그러나 지방자치단체에서 주최하는 지역축제는 수익성을 염두에 둔 것은 아니다. 비영리조직, 특히 공연예술이나 박물관에 적용되는 마케팅적용사례에 관한 연구도 있다(Gill, 1978: 271 – 289; Kolb, 2000). 문화예술조직의 시장세분화에 대해서 대상고객의 선정과 동기부여를 목적으로 실시한다(Hill, E.O'Sullivan and O'Sullivan,T., 1995). 그리고 지역판촉(City marketing, Place marketing)과 관련하여 이미지 마케팅, 관광매력물 마케팅, 기반시설 마케팅, 사람 마케팅(Image·Attraction·Infrastructure·People marketing)을 이야기한다(Kotler·Hamlin·Haider, 2002; 1999).

한편 문화적 기획(Cultural planning)은 도시계획에 있어서 문화의 중요성을 논의하면서 언급된다(Sitte, 1992; Mumford, 1966). 문화적 가치의 중요성은 특히 요즘과 같은 포스트모던시대에는 더욱 탄력을 받고 있으며, 포스트모더니즘이 세계적인 현상임에도 불구하고 전통복귀와 관련하여 지역주의의 여지를 남겨두고 있다. 포스트모더니즘은 대중문화의 가치를 장려하고, 고급문화와의 상호관계에 기여하고 있다. 도시계획에 있어서 대중문화의 전형적인 예는 라스베가스이다(Gottdiener et.all, 1999). 이러한 문화적 기획은 도시·지역·문화를 통합적으로 개발하기 위한 문화적 자원의 전략적 활용이라고 할 수 있다(Deffner, 2005:

2) 미국마케팅협회에서는 마케팅에 대해서, 기업·비영리조직 및 정부기관이 각 고객의 욕구를 파악하고 그에 합치된 상품이나 서비스 또는 아이디어를 기획·개발하고, 그에 관한 사실을 전달하며, 각 주체자가 최소비용으로 최대의 고객만족, 최대의 가치를 창출할 수 있도록 상품 및 서비스를 제공하는 행위 및 처리과정을 포함하는 것으로 정의하고 있다(American Marketing Association).

127). 한편 최근 전통적 마케팅과 다른 문화마케팅 개념이 도입되고 있다. 여기서 문화마케팅(Cultural Marketing)이라 함은 기업이 문화를 매개로 하여 제품과 서비스에 문화이미지를 담아내는 활동이라고 할 수 있다(심상민, 2002: 3; 박정현, 2003).

〈표 12-1〉 축제의 성공요인

성공요인	정강환 (1996)	강형기 (1999)	임재해 (2000)	장순희 (2001)	안국찬 (2001)	박주성 (2002)
특색 있는 주제(테마)			○			○
분명한 축제목표					○	
축제의 전문성			○		○	
자발적인 주민참여	○	○	○	○		○
인재 계발		○				○
안정적인 예산확보				○		○
축제 조직구조	○			○	○	
축제평가				○	○	
축제의 문화산업화			○			
지역특성화	○		○			
축제 방문객의 만족						○
중앙정부의 지원	○					
기업후원의 활성화	○					
홍보 및 마케팅				○		○

출처: 서휘석·이동기(2002) 자료를 토대로 수정.

축제가 성공적으로 개최되기 위해서는 갖추어야 할 요건들이 많이 있다. 그 중에서도 중요하게 논의되는 요인들을 살펴보면 다음과 같다. 축제의 성공적 개최는 <표 12-1>에서 시사받을 수 있는 바와 같이, 지역축제의 운영효율성 도모를 수단으로 축제방문객의 만족과 지역주민의 참여를 토대로 하여 지역을 발전시키는 것이다. 그러나 무엇보다도 축제의 핵심성공요인(KFS)은 축제기획의 성공여부에 달려있다고 본다. 탄탄한 축제기획을 토대로 탄력적인 축제운영과

정기적인 평가가 이뤄진다면 축제는 돈만 쓰는 애물단지가 아니라, 지역을 활력 있게 하는 보물단지가 될 것이다. 현재 지역문화행정 집행현장에서 축제행사기획의 거의 대부분이 기획대행사에 의해 이뤄지고 공공부문은 행정 지원에 그치는 정도에 머물고 있는 현실적 상황에서, 나아가 공무원의 전문성 제고를 위해 순환보직제의 폐지를 참여정부에서 추진하고 있는 상황에서, 지역문화담당공무원의 축제기획 역량을 제고할 필요가 있다고 본다. 거버넌스 시대에 민간축제전문가의 역량을 활용함에 있어서도 축제담당공무원의 기획역량에 따라서 축제의 품질에 상당한 영향을 미칠 수 있다는 점에서도 그렇다.

본장에서는 축제에도 마케팅개념을 적용해야 한다는 점에서, 문화적 기획이나 이벤트기획과 다른 차원인 문화마케팅 차원에서의 마케팅믹스 전략과 전략기획론 그리고 창의적 아이디어 발상법을 중심으로 지역축제기획 실태를 점검하고 개선대안을 점검해보기로 한다.

그런데 기획론에서 전략기획은 당초 민간부문에서 조직과 환경을 연계시킬 목적으로 발전하였다.3) 미국의 경우 행정개혁 차원에서 민간경영기법을 공공부문의 전략기획으로 도입하였고, 정부성과결과법(GPRA)에 따라 모든 연방기관에 전략기획이 도입되었다. 전략기획에 관한 국내 선행연구들을 살펴보면 우리 공공부문에의 전략기획 도입의 필요성을 주장하거나, 전략기획 도입을 전제로 바람직한 접근법, 성공조건, 고려요인, 도입방안 등을 제시하는 것들이 주를 이루고 있다(김성준·김용운, 2003; 이환범, 2001; 안영훈·장은주, 2000; 박홍윤, 1998). 전략기획이란 조직의 목적이 무엇이고, 그것을 달성하기 위해 무엇을 해야 하며 또한 왜 해야 하는지에 대한 기본적인 결정을 이끌어내는 체계적인 노력이라고 할 수 있다(Bryson, 1988; Olson & Eadie, 1982; Steiner, 1979).

전략기획의 과정은 대체로 다음과 같이 상호연관성을 지닌 요인들로 이루어져 있다. 첫째, 환경적 요인들을 검토한다. 다시 말해 주요 문화적·인구통계학적·경제적·정치적 요인들을 검토하고 그러한 요인들이 조직과 지역사회에 어떤 관련을 갖는지 확인한다. 둘째, 조직의 사명과 목적을 결정한다. 환경을 검토하여 새로운 접근이나 새로운 서비스를 제공하기 위한 기회와 이슈를 확인한

3) 현대적 의미의 전략기획은 1920년대 하버드 경영대학원이 하버드정책모형(Harvard Policy Model)이라는 전략기획방법론을 개발하면서부터 시작되었다.

다. 셋째, 내·외부 환경분석을 한다. 내부의 강점과 약점 및 외부의 기회와 위협 그리고 자원의 한계 등을 분석한다. 넷째, 행동계획을 개발하고 우선순위를 결정한다. 사명과 목적의 달성을 위한 구체적인 행동계획을 개발하고, 정책 및 사업의 우선순위를 결정한다. 다섯째, 집행 전략을 개발하고 집행과정에 대한 모니터링을 한다. 집행을 위한 실제적인 전략을 개발하고, 집행과정을 모니터링하며 평가한다.

03

축제기획의 실태

지방자치가 본격화되면서 대규모 축제가 늘면서 축제의 성격이 모호하고 천편일률적인 내용과 유사중복된 부분이 많을 뿐만 아니라, 내용의 질적 하락, 유행에 편승한 과시성 축제, 불필요한 예산낭비, 행정력낭비, 개최시기의 집중, 연계관광체계와 해설체계의 미비, 고객동원의 진행방식, 단체장이나 국회의원의 생색내기 등 많은 문제점이 제기되고 있다(정강환, 1996b: 68-69; 송승환, 2000; 백승현, 2003: 20-24).[4] 축제의 부정적인 영향의 원인으로는 축제의 준비과정에 대해 합리적인 목표설정이 이뤄지지 않고, 철저한 조사를 통한 지역의 특성을 파악하지 않은 채 축제를 개최하여 방문객을 끌어모으는 것만을 목적으로 하기 때문이라고 본다(임학순, 1996; 김창곤, 2000; 김선기, 2003; 김성현, 2005). 이는 결국은 사람의 문제로서 축제에 관여하는 사람들이 축제의 본질과 내용에 인식 부족과 축제를 이끌어갈 전문인력이 부족하다는 점이다(문화체육부, 1996: 273-274). 이는 지역축제의 조직자들이 축제의 관광잠재성과 외지인을 끌어들이는 관광 상품화 기획력과 홍보능력이 부족하다는 것과도 연결된다(정강환, 1996a: 21). 탄탄한 축제기획력이 뒷받침되지 않은 상황에서 해당 지역 고유의 문화자원을 활용한 독창적 노력보다는 전년도답습과 모방축제 방식이 손쉬운 방법으로 작용한다.[5]

4) 감사원은 지방자치단체 간 유사한 축제와 같은 지역문화행사들이 즉흥적, 경쟁적으로 개최돼 지방 행정력과 재정의 낭비를 초래하고 있다고 지적하면서, 서울시 등 자치단체 28곳을 대상으로 지방축제에 대한 전면 감사를 처음 실시했다(연합신문, 2004.11.20.).

5) C도의 경우 22개 시군이 해마다 35개의 다양한 지역축제가 개최되고 있지만, 유사한 축제 아이템이 전어·꽃무릇·백련 등이다. K시 전어축제는 올해로 6번째를 맞았다. 하지만 P군이

축제과정에 있어서 기획준비단계에 해당하는 준비를 체계적으로 하지 못하고 있다. 또한 대부분의 지역축제 있어서 축제기획 단계에서 축제의 환경분석과 비전 및 사명 분석작업이 이뤄지지 않고 있는 것이 현실이다. 지역주민이 축제기획에 참여하는 것은 드문데다 형식적이다.

축제기획의 현실에서 축제담당공무원을 위시한 지방자치단체는 행정적 지원에 그치고, 축제기획 내지 프로그램 아이디어 산출은 많은 경우 축제대행사인 민간기획사에 의존하고 있다. 축제위원회 구성인자로 W군 축제의 경우 위원장은 부군수, 부위원장 군의회의장, 위원은 민간인인데 주로 의회의원, 기자, 축제전문가, 여성단체, 사회단체, 문화원 출신으로 구성하되, 공무원도 각 실과장이 참여한다. 그러나 축제 아이디어가 축제전문가를 못 따라가고 있을 뿐만 아니라, 설령 산뜻한 아이디어가 있어도 말을 아끼는 실정이다(2006.3.16, W군 축제 담당자 인터뷰). 나아가 축제추진위원회와 별도로 축제전문가와 관광학 전공 교수를 중심으로 자문위원회를 구성하여 축제추진위원회에서 구성된 프로그램에 대해 자문을 받고 있다. 연구자가 참여한 K시 축제기획회의에서도 업무담당자는 대행사의 폐해를 지적하기도 하였다(2006.6.21.).[6]

일선 지방자치단체에서 순환보직의 인사특성상 전문성 축적이 어려운데다, 직렬상 일반직 채용이 보편화되어, 지역축제업무 담당공무원이 축제기획전문가라고 할 수 있는 경우가 거의 없다. 대부분의 경우 축제기획사에 대행하여 축제

올해부터 해수욕장 일대에서 전어축제를 열었다. 부대행사도 K시와 별반 다르지 않는 노래자랑, 사물놀이 일색이다. 지역특색을 살린 프로그램 하나 없었다. 산 하나를 사이에 두고 있는 Y군과 H군도 몇년째 경쟁적으로 꽃무릇 축제를 열고 있다. M군의 백련축제에 맞서 H군도 어느 하천과 저수지 일대에 연밭을 조성하고 위락시설까지 갖춘 생태공원을 조성한다. 백련축제로 성과를 높이고 있는 M군의 반발은 불을 보듯 뻔하다. 봄철 축제의 대표적 아이템인 철쭉·개나리도 이와 비슷하다(광주타임스, 2004.10.12.). 또한 판소리축제와 경연대회의 경우도 난립이 심하다. 목포시 전국판소리명창경연대회를 비롯해, 보성 소리축제, 장흥 전통가무악대제전, 해남 전국고수대회 등판소리와 관련된 굵직굵직한 대회들을 제외하고도 크고 작은 판소리 경연대회들이 열리고 있다(광주타임스, 2000.11.13.). 2002년 기준 전남지역 축제는 총 31개이다(이장주, 2002: 240).

6) 축제기획사의 폐해로 예시할 수 있는 것으로서, 기획료 및 행사진행경비의 과다 책정, 축제 방문객 유치와는 상관이 없는 행사진행, 다른 곳에서 한 내용을 재탕하는 식의 판박이 축제, 행정기관의 원활하지 않은 소통 등으로 축제개최 본래의 취지와는 무관한 행사진행으로 관람객의 만족도를 저하시킬 수도 있다고 지적된다.

업무를 추진하는 경우가 많다.

이렇게 지방자치단체는 행정지원만 하고, 축제추진위원회에서 주관하여 모든 프로그램을 개발하고 집행하며, 추진위에서 정산하여 군에 통보하는 형식을 띠고 있다(2006.3.16., H군 축제 담당자 인터뷰). K시 국악제의 경우 사단법인 국악진흥재단에 위탁하여 기획운영하는데, 전야제도 재단에서 방송사에 맡기고 있다. 당해 지방정부에서는 재단에서 기획서를 받아서 결재하여 사업비를 지급하는 형식을 취하고 있고, 계획대로 사업을 잘 추진하고 있는가를 지도 감독하는 정도이고, 행사운영 전반에 대해 협약을 체결하여 위탁하고 있다(2006.3.15., K시 축제담당자 인터뷰).

지방자치단체에 따라서 축제기획사를 선정하는 방법에도 상이성이 있다. 경쟁입찰에 붙이는 경우가 많지만, H군 축제의 경우 현재 경쟁입찰을 부치지 않고 특정 기획사를 지정해서 축제운영을 의뢰하고 있다. 왜냐하면 프로그램은 돈이 말해주는데, 돈이 적으면 프로그램의 질이 떨어지기 때문이라고 한다(2006.3. 16, W군 축제 담당자 인터뷰). 무대구성 등 단순한 일은 경쟁에 적합하지만, 다만 프로그램은 어렵고, 그 프로그램을 할 수 있는가 없는가를 물은 뒤에 방향과 아이디어를 주고 프로그램을 구성해보라고 한다고 한다. 한편 축제기획안 모집공고를 내고 축제대행사를 대상으로 공모해서 축제추진위원회를 구성하여 추진위에서 기획안을 심사하여 결정하는 경우도 많다. 전년도 축제평가보고서에서 지적된 사항을 토대로 미진사항과 개선사항을 보완하여 차년도 축제기본계획을 작성한다. 시청에서 수립한 축제기본계획에 기획사의 아이디어를 더하고, 또한 심사에서는 탈락했지만 타 기획안의 좋은 아이디어도 수렴하여 세부추진계획을 수립하여 확정하였다(2006.3.14., K시 축제담당자 인터뷰).

그런데 함평군의 경우 나비를 소재로 지역축제를 성공적으로 개최하여 민간대행사에 맡기지도 않고 공무원 자신들이 기획에 참여하고 톡톡튀는 창의적 아이디어 발상과 직장협의회도 없냐는 질문을 받을 정도로 근무시간 외까지도 열의를 발휘하고, 전공무원과 지역주민들의 참여 속에서 문화관광부 3년연속 우수축제로 자리매김할 수 있었다(함평군, 2006: 31). 기획사에 위탁할 경우 타 지역 축제 사례의 좋은 점을 조금씩 갖다 짜깁기하는 식이 되기 때문이라고 판단하였다고 한다(함평군 담당자 인터뷰, 2006.9.8.). 함평군은 4월 말부터 5월 초에 걸친

나비축제를 개최한 후 11월 경부터 차년도 축제계획 수립을 위한 프로그램 준비를 하는 과정에서, 부서별로 공무원들이 부서별·부문별로 검토하고 보고회를 하여, 차년도 2월에 축제계획을 확정한다. 함평군의 사례에서 축제 아이디어는 '수요토론'을 통해 전 직원의 참여 속에서 난상토론을 거쳐 좋은 프로그램과 운영방법에 대한 대안을 모색한 점이 특색이었다.[7] 행사운영은 군에서 주관하여 문화예술행사와 다양한 생태체험행사를 개최하고 있는데, 부서별·담당별·개인별로 시설운영과 진행임무가 주어져 대단히 조직적이고 체계적으로 운영되고 있다. 특히 매년 다양한 볼거리를 생산해 내고, 주민소득과 연계시키기 위해 부서별로 매주 수요일 업무개시 전에 브레인스토밍기법과 3Why기법을 적용한 회의를 개최하고 있다.

그리고 많은 경우 축제를 마치면서 축제평가를 한다. 전문조사연구기관에 의뢰해서 하는 경우도 있지만 내부평가에 그치거나 축제방문객조사가 체계적이지 못하고, 축제평가를 하지 않는 경우도 있다. 게다가 축제담당자가 자주 교체되고 전문인력이 충원되지 않으며 축제기획매뉴얼도 만들어지지 않으면서 그동안 축제운영의 노하우가 명시적으로 지식자원화되지 못한 상황이다.

7) 예컨대 허브 잠자리 향기터널과 아이디어 상품, 가축몰이 체험, 미꾸라지 잡기 체험, 손수레 끌어보기 체험 등을 공무원이 제안하였다.

04

지역축제기획방법론 적용

　이하에서는 지역축제담당공무원의 기획역량을 제고하기 위해 당위론적 차원을 넘어 과연 구체적으로 어떻게 기획을 해야 할 것인가에 대해서, 축제의 기획과정을 앨리슨과 케이의 비영리조직에 적용한 전략기획 7단계론을 응용하여 수정적용해보기로 한다(Allison & Kaye, 1997: 11). 첫째, 준비단계에서는 기획의 필요성 인식과 기획준비사항을 점검하고 둘째, 비전·미션표명 단계에서는 축제의 비전을 선언하고 목표를 확인하며 셋째, 환경분석 단계에서는 필요한 정보를 분석하고 주요 쟁점을 파악하고 과거와 현재의 전략을 표명하며 넷째, 고객분석 단계에서는 축제방문동기를 탐색하고 고객분석을 통해 시장세분화를 실시하고 다섯째, 축제기획단계에서 축제의 기본계획과 운영계획을 수립하며 여섯째, 축제집행 단계에서 축제를 운영하고 연출하며 축제조직과 인력가동 그리고 프로그램을 실행하며 마지막으로, 축제평가 단계에서 축제기획과정과 축제결과를 평가해서 환류한다. 이하에서는 7단계 순서대로 서술하지 않고 관련 부분들을 결합해서 설명하기로 한다.

1 기획준비단계

1) 축제기획의 준비사항

문화산업을 육성하기 위해서 지역이 해야 할 가장 우선적인 과제는 축제육성에 대한 기본방향과 전략을 수립하는 일이다. 전략적 마케팅계획이란 바로 이런 일을 하는 것이다. 이러한 전략적 마케팅계획을 통하여 어떤 산업, 어떤 서비스 또는 어떤 시장은 더 개발하고 어떤 부분은 현상유지하고, 어떤 부문은 축소하든지 폐쇄하여야 하는가를 결정할 수 있다.

지역축제는 지역주민의 참여 속에 전담기획자 등에 의해 여러 가지 아이디어를 창출하고, 이를 축제과정에 제대로 반영하였는지를 점검하며, 축제가 끝난 후에는 평가를 해서 다음 축제에 반영하여야 한다. 이러한 점에서 지역축제의 기획의 필요성이 절실하다고 본다. 축제기획과정에 지역주민들이 많이 참여할 수 있는 동기부여가 되어야 한다.

지역축제의 이용활성화를 위한 기획의 고려요인으로는 체계(이념과 목표), 관련 조직 강화(지역축제 관련 조직 개설, 지역축제 전문인력 확보, 지역축제 행정업무 확대), 운영의 합리화(축제 개최시기의 조정, 개최장소의 조정, 개최주기의 조정, 행정지원업무 효율화, 고객참여의 확대), 내용과 형식의 특화(지역축제의 다양화, 지역축제의 개성화, 지역축제의 고유성, 지역축제의 문화성), 홍보체계, 주변 관광자원 이용의 효율화(민속관광자원·역사문화관광자원·자연관광자원·레저스포츠자원·접근성) 등의 요소를 고려해야 한다(박성수, 2000: 101; 이광진, 1995 참조).

축제계획에 앞서 준비사항을 점검해봐야 한다. 이전 축제에서 의도했던 성과를 제대로 달성하였는지, 만일 그러지 못했다면 그 원인은 무엇이며 어떠한 사항이 문제로 지적되었는지, 누가 주요한 이해관계집단이며, 그들의 주요 관심사는 무엇이며, 그들이 어떤 권한을 행사할 수 있고 어떤 영향을 받는지 등에 대해서 파악해놓을 필요가 있다. 지역축제와 이해관계를 가진 집단들이 조직화되어 있고 동질적일수록 이들 이해관계집단들에 의하여 투입된 요구가 축제설계에 반영될 확률이 높아진다. 반면에 이해관계를 가진 사람들이 다양하며 또

서로 다른 집단으로 조직화되어 있는 경우에는 그들의 요구투입이 협상에 의하여 반영될 가능성이 높다. 어떤 영향이 어떤 이해집단에 관련되는지, 제기되는 문제에 대한 해결책으로 어떤 대안이 모색될 수 있는지, 분석대상이 되는 집단은 누구이며 분석대상 사업은 무엇이며, 분석대상이 되는 시설, 정책, 제도, 네트워크는 무엇인지, 그리고 해당 축제를 위해 가용할 수 있는 자원(시간, 자료, 예산, 인력-숫자와 숙련정도 등)을 조사해야 한다. 투입할 수 있는 인적·물적 자원, 지식·정보 등 각종의 자원들과 다양한 규제방법 또는 유인시스템들이 목표를 달성하는 데 얼마나 효율적인가 하는 것이 알려져 있으면 그만큼 활동수단의 선택과 이들 수단들의 적절한 배합의 선택은 용이할 것이다. 축제 설계에 있어 활동수단의 선택은 목표와 활동수단들 간의 인과성에 대한 지식에 의하여 크게 영향을 받는다.

2) 고객참여적 축제기획

그런데 참여와 네트워크가 강조되는 거버넌스(Governance) 시대에 축제는 소수 축제전문가에 의해 효율적인 축제를 기획하는 것 이외에 진정 지역축제의 주인이 되어 축제의 기쁨을 함께 누려야 할 지역주민들이 지역축제기획과정에 참여할 수 있는 제도적 장치가 마련되어야 한다. 이른바 고객참여적 기획이 축제에 있어서 매우 중요하다고 생각한다.

따라서 중앙(서울이나 광역시)에 있는 행사대행업체가 축제 일체를 주관하기보다는, 많은 지역주민(고객)들이 단합하여 관민이 애향심을 갖고 평상시 연습한 가장 향토적인 것을 한자리에 모아서 참여적으로 보여주는 행사로 운영되는 것이 바람직하다. 기획단계에서부터 지역주민의 소규모 단위별 이벤트를 모아서 반영하고 지역주민의 참여와 동질화를 단계별로 진행함으로써 고객이 지역을 재평가하고 재발견함으로서 지역활성화로 이어지게 해야 된다(신미선, 2002). 이렇게 지역주민의 참여는 축제의 성공을 위해 대단히 중요하다. 고객이 지역축제에 참여하는 방식은 여러 가지가 있을 수 있다. 축제의 공식 조직에 참여하여 기획과 진행에 참여할 수도 있고, 축제의 공연자나 행사의 멤버로 참여할 수도 있다. 또 자원봉사자로 참여하는 방식도 있을 수 있다.

시민의 적극적인 참여를 유도하기 위해서는 고객이 참여하고 체험하여 즐거움과 보람을 느낄 수 있는 프로그램을 개발해야 한다. 이를 위해서는 먼저 고객들의 공통적인 관심사나 지역민의 염원과 자긍심을 불러일으키는 내용을 소재로 채택해야 한다. 또한 다소 시간이 걸리고 시행착오가 예상되더라도 축제의 기획과 진행을 고객에게 맡김으로써 민간주도의 축제를 만들어나가는 전략을 채택해야 한다(오순환, 2001: 31).

2 비전(미션)과 목표의 설정

지역축제가 성공하려면 축제의 비전(Vision)과 목표가 뚜렷해야 하고, 지역의 정체성에 바탕을 두고 전통성을 보존하면서 타 축제와 차별되는 독특한 주제가 있어야 한다. 특히 지역고유의 전통과 향토성을 살린 지역특성문화를 육성함으로써 지역주민의 일체감과 애향심을 북돋우기 위해서는 지역의 특색이 있는 프로그램을 개발하여야 한다. 축제가 개최되는 지역의 문화지리적 특성에 관한 사항으로는 유적 및 지역명소, 전승설화(신화·전설·민담), 지역특산물을 들 수 있다.

이렇게 축제의 성공을 좌우하는 가장 중요한 요소는 분명하고도 함께 공유할 수 있는 목표와 주제를 설정하는 일이다(강형기, 1999: 31). 지역고유의 역사문화자원을 활용한 독창적 노력없이 다른 지역이 하는 것을 모방해서 축제를 하는 방식으로 진행되어서는, 지역정체성 확립은 기대하기 어렵고 행정력과 예산낭비만 이뤄질 것이다. 다른 지역의 축제를 모방하는 것이라면 해당 지역의 문화행정에 지역개발의 지향과 정책이 없다는 반증일 것이다. 지역축제이벤트의 내용이 지역의 고유성과 역사문화적 배경과 무관하게 기획된다면, 지역정체성의 확립에 도움이 되지 않을 것이다. 지역축제의 목표설정에 앞서, 이와 관련된 비전과 사명을 설정하는 것이 장기적으로 바람직할 것이다. 일과성·소모성 행사가 아니라, 지역공동체의 활기와 신명을 불러일으키고 지역경제와 지역산업을 진흥시켜 지역개발을 도모하고자 한다면, 미래를 내다보면서, 축제의 비전과 사명을

구상해야 한다.

　비전에는 일정한 형식이 있는 것은 아니지만, 조직구성원이나 축제방문객의 마음을 설레게 하면서도 성취가능한 꿈을 담고 있어야 한다. 비전이 갖추어야 할 요건은 다음과 같다. 먼저 장래를 내다보는 능력 및 결과를 제시할 수 있는 결과물(Output)이어야 한다. 이는 축제를 통해 달성하고자 하는 이념을 뒷받침할 입체적인 전략 구상을 가지고 있어야 한다는 것을 내포한다. 조직 구성원이나 축제방문객의 상상력과 창조력을 독려할 수 있어야 하며, 이들로부터 이해되고·공감되고·공유되어야 한다. 전략적 비전은 축제의 목적 달성을 위해 전략방향을 결정하고, 전략적 의사결정 기준을 제시하는 데 중점을 둔 비전으로, 외부환경과 내부역량에 대한 객관적인 분석을 통하여 미래 사업환경에 대한 명확한 사업영역을 설정하고, 전략적 의도 및 핵심 역량을 확보·유지하는 구체적인 방안을 포함하고 있다.

　사명(미션)은 축제의 존재이유가 되며, 축제 목표설정의 대전제가 된다. 미션을 작성할 때는 다음과 같은 것을 전제로 해야 한다. 지금까지 수행해왔던 프로그램이나 업무만을 염두에 두고 작성하지 말고, 축제방문객과 지역주민을 염두에 두고 전체적으로 추진하고 있는 고객지향적 개혁 차원에 비추어 바람직한 축제의 존재이유가 무엇인지 고민하여 미션을 작성해야 할 것이다. 미션은 축제의 성격과 사명을 근본적으로 규정하는 것이므로 축제의 목표나 핵심업무 등 운영의 방향을 좌우할 수 있는 중대한 결정사항이다. 미션에는 다음 3가지가 포함되어야 한다. 첫째, 축제를 통해 만족시켜야 할 고객이 누구인가 즉 누구를 위해(For whom) 축제를 하는가. 둘째, 고객이 축제에 기대하는 성과 내지 부가가치는 무엇인가(What). 셋째, 이러한 성과와 부가가치를 어떻게(How) 달성할 것인가. 이상 3가지를 통하여 축제 전체의 성과 향상에 기여하는 바를 분명하게 도출할 수 있게 된다(서순복, 2003).[8]

　그런데 지역축제의 목적으로 흔히 드는 지역경제의 활성화가 과연 무엇인가를 진지하게 논의해야 한다. 사실상 축제의 목적 가운데는 기존의 관광자원과 고향사업을 활용함과 동시에 새로운 관광자원을 발굴, 발전하여 선전하고 싶은

8) 이광진은 지역축제의 목표체계를 궁극목표, 일반목표, 부문목표, 세부목표로 구체화하고 있다(이광진, 1995: 340).

대상을 축제화하여 관광 캠페인화 함으로써 지역 산업과 관광을 활성화시키는 데 궁극적인 목적이 있을 것이다. 그러므로 매스컴의 화제가 되어야 하는 것은 필수적이며, 지역축제에 손님을 모으는 캠페인 방법에 있어 중앙 보도나 지역 방송에만 의존하기보다는 일상의 구전에 의한 전파도 무엇보다 중시하여야 한다(신미선, 2002).

매년 7월 첫째 주 금요일에 시작하여 열흘간 계속되는 캐나다의 캘거리 스탬피드축제는 비전과 목적을 명시하고 있다(Calgary Stampede Board, 2001: 7; 김춘식, 2002 재인용).

> "우리의 비전은 세계 최고의 옥외 쇼(The Greatest Outdoor Show on Earth)로서, 이를 위해 우리는 탁월한 엔터테인먼트와 시설들, 그리고 각종 프로그램을 통하여 방문객들에게 가장 훌륭한 서부적 경험을 제공할 수 있도록 노력한다"

> "캘거리 스탬피드 축제의 기본목적은 알버타주의 농업적 유산을 보존하고 증진하는 데 있다. 더 나아가 우리의 목적은 캘거리와 남부 알버타지방, 그리고 서부 캐나다 지역의 농업, 교역, 엔터테인먼트, 스포츠, 레크리에이션 그리고 교육적 수요를 충족시키는 데에 있다"

3 환경분석과 고객(시장)분석 그리고 표적시정의 선정

1) 환경분석(SWOT분석)

축제를 둘러싼 외부 환경에 대해서 분석한다. 환경분석을 위해 전통적으로 SWOT분석(Strengths, Weaknesses, Opportunities, Threats)이라는 이름으로 실시되어 왔다. 외부 환경은 크게 '거시적(Macro) 환경'과 '과제(업무, task) 환경'으로 나뉜다. 과제 환경은 거시 환경에 포함되는 것이지만, 외부 환경의 분석을 통해 축

제가 직면하는 '기회'와 '위협'을 명확하게 한다. 거시적 환경은 일반 환경이라고
도 부르며, 사회적·경제적·기술적·문화적·정치적 등 장기적이고 광범위한 요
소에서 성립된다. '과제 환경'은 축제가 직접 접하는 환경의 경우이다.[9]

한편 내부 환경은 조직 자체 내부에 있어 '강점'과 '약점'으로 성립되는 변수
이다. 이 변수는 업무가 수행되는 상황을 형성하고 있다.

2) 고객분석과 표적시장의 선정

❯ 고객분석

축제에 참여하는 고객 내지 방문객의 행동을 이해하기 위해서는 축제방문
객들이 축제에 참여하기 위해 어떤 의사결정과정을 거치는지, 그 행동에 영향을
미치는 요인들은 무엇인지, 그리고 축제방문에 있어 나타나는 특성은 무엇인지
등을 이해하여야 한다.

축제개최 담당기관의 외부고객은 누구이며, 그들을 어떻게 구체화할 것인
가? 이에 대한 질문에 일견 매우 단순하고 쉬운 질문인 것 같지만, 구체적으로
그 대상과 범위를 이야기 할 때 많은 어려움에 봉착하게 된다. "누가 우리의 축
제서비스에 대한 고객인가?"의 질문은 그동안 표출되지 않은 고객들을 파악하도
록 하고, 우리가 어떤 대상을 위해 일한다는 사실을 나타내도록 한다. 이것은 현
재적인 고객뿐만 아니라 미래에 있을 잠재적인 고객들도 제시하도록 함으로써
미래지향적인 업무수행이 되도록 한다.

"고객들은 무엇을 원하는가?"에 대한 질문은 축제담당조직이 수행해야 할
업무를 결정하는 데 중요한 토대가 된다. 어느 누구도 고객들의 요구사항이 무
엇인지 정확하게 알지 못할 때, 어떻게 고객의 요구사항을 충족시킬 수 있는 업
무를 수행할 수 없을 것이다. 실제 고객의 요구사항을 파악하는 것은 매우 어려
운 일이다. 고객으로 선정된 집단(대상)들의 요구사항을 제대로 파악하고 있는지
먼저 점검해봐야 할 일이다. 또 만일 요구사항을 접수했다면 실제 제대로 반영

9) 이경모는 기회와 위협요인을 기준으로 이벤트 사업을 분류하면서, 외부환경을 거시와 미시환
경으로, 내부환경은 재무자원, 인적자원, 물적자원, 교섭력으로 분류하였다(이경모, 2002).

되어 집행되어졌는지, 만일 그렇지 않다면 그 이유는 무엇이며 왜 기대와 실제가 일치하지 않는지를 확인해야 할 것이다. 고객의 요구사항을 충족시키기는 쉽지 않은 일이지만, 고객의 요구사항이 무엇인지를 정확하게 안다면 어느 정도까지 적절한 축제서비스를 제공해 나갈 수 있을 것이다.

▶ 축제 방문동기의 분석

지역축제가 지역주민들과 방문객들에게 만족을 주기 위해서는 축제 참가자에 대한 이해가 필요하다. 축제 참가자들은 동일한 목적으로 축제에 참가하지 않는다. 다양한 사회·경제적 배경 때문에 축제에 대한 기대와 참가동기도 다양하다. 이들이 축제에서 무엇을 원하는가가 이해되고 그러한 욕구가 축제기획의 중요한 변수로 고려될 때 지역축제는 지역민 또는 참가자들에게 보다 쉽게 수용될 수 있다(김창민, 2001: 16).

▶ 고객관계형 축제관련 행정(CRM)

지역축제는 지방자치단체에서 직접 주관하는 경우도 있고, 민간에 위탁하는 경우도 있다. 아무튼 축제와 관련한 업무를 수행하는 지방행정기관에서는 축제와 관련하여 고객관계형 행정(Customer Relationship Management)을 구사해서 고객만족축제에 앞장서야 할 것이다(자세한 것은 서순복, 2002b 참조).

▶ 시장조사(Market Research)-표적시장의 선정과 포지셔닝

지역축제를 기획함에 있어서 모든 축제방문객을 만족시킬 수는 없기에 축제방문객을 세분화하여 그 중 한정된 자원으로 효과를 극대화할 수 있는 표적시장(Target market)을 대상으로 마케팅믹스 전략을 수립하여야 한다. 또한 축제 방문의사를 가진 방문객의 수요예측이 필요하다. 나아가 지역축제의 참여 동기를 분석하여 이벤트 프로그램을 개발하고, 축제에 대한 정보원천을 분석하여 지역축제의 홍보·광고 매체를 결정하여야 한다. 표적시장을 선정하기 위해서는 소비자 행동분석과 시장세분화가 필요하다. 축제방문객의 욕구는 지역, 나이, 라이프스타일, 방문 동기 등 여러 가지 세분 변수에 따라 몇 개의 그룹으로 구분할 수 있다.

세분화 기준	내용
인구통계적 변수	나이, 성별, 가족규모, 가족수명주기, 소득, 직업, 교육수준, 종교 등
심리분석적 변수	사회계층, 생활양식(행위·관심·의견, AIO), 개성
행태적 변수	추구하는 편익, 방문빈도, 방문동기, 인지도, 애호도, 태도, 경험평가 등
지리적 변수	당해 자치단체 지역, 관할 광역자치단체, 기타 인접 시도, 외국

출처: 김소영외, 2002: 19-21을 토대로 수정.

 시장을 세분화한 다음에는 세분된 시장 내에서 마케팅 전략을 펼칠 시장, 즉 표적시장을 선정해야 한다. 표적시장을 파악하는 방법에는 두 가지 접근방법이 있다(이종영 외, 1997: 234). 첫째는 현재 찾아오는 관광객에 관한 정보를 모아야 한다. 각종 지역축제에 찾아오는 관광객이 어디서 어떤 직업과 연령대의 사람이 얼마나 오는지, 그리고 얼마나 자주 오는지 등 그들의 인구통계학적 특성 등을 파악하는 것이 필요하다. 그리고 축제기획자는 각 장소로 유인되는 관광객의 수와 유형 및 선호를 파악하여 다양한 관광유인물을 면밀하게 점검해야 한다. 둘째는, 지역 축제에 매력을 느끼는 관광객의 유형에 대해 추측을 하는 것이다.

 표적시장을 선정하는 전략은 각 세분시장의 차이를 무시하는 비차별화 전략, 각 세분시장에 맞는 마케팅요소를 개발하는 차별화 전략, 그리고 한정된 자원으로 소수 세분시장에 집중하는 집중화 전략으로 나눠볼 수 있다. 세분시장 선택을 위한 기준은 <표 12-3>에 자세히 나와 있다.

 그리고 시장을 세분화하고 표적시장을 선정한 다음에는 표적시장 내에서 어떤 포지셔닝을 확보해야 할 것인가를 결정해야 한다. 포지셔닝(Positioning)이란 고객이 누구인지, 그들에게 어떤 이미지를 어떤 방법으로 심어줘야 하는지를 고민하는 것으로서, 축제방문객들의 마음속에 해당 지역축제의 차별적 우위를 심어주려는 노력이다.

 축제에서 방문객의 선호와 평가를 알아내고, 시장을 세분화하고 표적시장을 선정하는 일에 가장 큰 도움을 주는 자료의 하나가 축제에 대한 사후 평가보고서를 작성하는 일이다. 객관적인 축제방문객 조사를 통하여 방문객들의 성향과 요구사항 및 불만사항들을 파악하여 다음 축제에 환류(Feedback)하는 노력이

이뤄져야 한다. 또한 경제효과분석을 통하여 축제를 통한 지역유입액과 지역외 유출액을 측정하고 어느 부분에서 이익이 실현되었는지를 알 수 있도록 경제적 효과를 측정하는 조사를 실시하여야 한다.

〈표 12-3〉 세분시장 선택을 위한 기준

구분	세부기준	내용
시장매력도	외형적 요인	방문객수를 포함한 시장규모, 시장잠재력, 성장률, 수익성, 개최시기 등
	구조적 요인	경쟁축제의 위협·대체품 등
	환경적 요인	인구통계적 환경, 경제적 환경, 사회적 환경
경쟁우위	마케팅 관련	축제이미지, 장소의 입지, 제공물의 다양성, 광고
	조직 관련	인적자원의 질, 조직 간 협조, 정보시스템, 축적된 노하우, 의사결정 속도
	예산 관련	재원조달, 비용 등
적합성	축제(조직) 사명과의 적합성	
	기존 고객과의 적합성	
	기존 마케팅믹스와의 적합성	

출처: 김소영외, 2002: 37을 토대로 수정.

 ## 4 창의적 축제 기획을 위한 아이디어 발상기법

향락적인 유원지로 변하는 남이섬을, 낭만과 추억이 가득한 동화의 나라로 바꾸는 데는 기발한 아이디어로 넘치는 사람이 있어서 가능했다(조선일보, 2002.8. 22.). 축제전문가를 채용하는 지방행정 현실에서 지역축제를 집단으로 기획함에 있어서 자유분방한 분위기 속에서 집단의 지혜를 모으는 방법이 필요하다.

축제기획자 내지 축제에 관련된 사람들이 모여 경험과 관찰을 토대로 창의성을 발휘해 적실성 있고 타당한 프로그램을 개발할 수 있는 능력을 발휘할 수 있는 하나의 기법을 활용해야 한다. 연구자가 일선 기초자치단체공무원을 대상

으로 실제 경함한 바를 토대로 판단할 때, 공무원과 축제관련자들의 전문적 역량을 탓하기에 앞서 그들이 갖고 있는 경험과 암묵적 지식을 최대한 끌어내고 외부 전문가의 도움을 결합할 때, 충분히 다양한 축제프로그램을 개발할 수 있는 잠재적 역량이 충분하다고 본다. 본 고에서는 브레인스토밍기법에 대해서만 약술하고, 스캠퍼 기법10)과 마인드맵 기법(Mind Mapping)11)에 대해서는 별론으로 한다.

창의성을 계발시키기 위한 훈련기법은 창의적인 사고와 태도, 문제해결력

10) SCAMPER 기법(또는 체크리스트 방법)은 원래 브레인스토밍기법을 만들어낸 오스본(Osborne)이 1950년에 수행한 창의성 촉진작업의 결과 나온 산출물이다. 문제를 해결하기 위해서 SCAMPER 질문 체크리스트에 따라서 응답을 하면 많은 해결대안들이 산출될 수 있다. 오스본이 제시한 질문의 체크리스트는 다음과 같다. 첫째, 대체·대용(Substitute)하는 방법이다. 사람을, 물질을, 재료, 부품, 소재를, 제조법을, 방법을, 업무 프로세스를 다르게 바꿔 보는 것이다. 둘째, 결합(Combine)이다. 목적, 주장, 구성요소·재료·성분, 아이디어, 기능을 결합해서 하나의 단위(Set, Unit)로 하면 어떻게 될까를 생각해 본다. 셋째, 응용·적용·차용·적합화(Adapt)해 본다. 넷째, 변경(Modify) 또는 확대(Magnify)해 본다. 형태, 형식, 내용, 의미, 색깔, 운동, 소리, 냄새 등을 바꾼다면 어떻게 될까, 가치를 부가하거나, 기존의 것을 추가·복제·연장하고, 횟수·빈도·시간을 길게·높게·강하게 하면 어떻게 될 것인가를 생각해 본다. 다섯째, 다른 용도로 전환(Put to other uses)해 본다. 현재 사용하고 있는 용도 이외의 새로운 용도는 없을까, 약간 보완·개량해서 다른 데 이용할 수는 없을까를 생각해본다. 여섯째, 제거(Eliminate) 또는 축소(Minimize, Minify)해본다. 일곱째, 반전·역전(Reverse) 또는 재배열·재정렬(Rearrange)해본다. 전후, 좌우, 상하를 거꾸로 뒤집어서 생각해 본다. 현재와 반대로 또는 역할을 바꿔서 해 본다. 그리고 순서를, 스케줄을, 요소를, 요인을, 결과를, 패턴을, 레이아웃을 재정렬해본다.

11) 집단에서보다 개인적 차원에서 아이디어를 만들어 내고 그것을 기록해가는 방법이다. 마인드 맵은 Tony Buzan이 개발한 기법으로 자연스러운 사고의 연상을 깨뜨리지 않으면서 아이디어들을 효과적으로 기록할 수 있도록 해준다. 마인드 맵은 어휘연상(Word associations)을 활용하도록 함으로써 자기 자신의 사고패턴이 어느 쪽으로 뻗어나가든 그 패턴을 쉽게 따라가도록 해준다. 또한 창출된 아이디어를 효과적으로 기록해주는 기능도 갖고 있어서, 아이디어 생성 방법으로서 리스트를 열거하는 대안으로 사용된다. 여기에는 여섯 가지의 간단한 절차가 포함된다. 첫째, 깨끗한 큰 백지 한 가운데에다 주제나 안건 또는 문제의 중심 어휘를 적어 놓는다. 둘째, 그 중심주제로 둘러싸고 마음 가는 데로 자유연상을 시작한다. 셋째, 첫 번째 주제에서부터 시작하여 선을 그리고 이름을 붙인다. 적어놓은 생각의 꼬리를 물고 연상되는 것이 있으면 생각나는 대로 그 선에서 가치를 치고 이름을 붙인다. 넷째, 중간에 멈추지 말고, 아이디어가 떠오르면 새로운 선을 그리고 시작한다. 다섯째, 이미 적어놓은 것에 대하여 평가하거나 비판하지 않도록 주의할 것이며, 머리 속에 떠오르는 아이디어는 모두 적는다. 여섯째, 아이디어가 더 이상 떠오르지 않으면 서로 관련된 아이디어들을 다른 색깔의 펜을 사용해서 연결해본다.

을 증진시키는 데 효과가 있다고 보고되고 있다. 창의적인 사고력 개발을 위한 몇 가지의 훈련 기법에는 여러 가지가 있다.[12] 그런데 창의적인 사고력 개발과 문제해결력을 증진시키는 훈련 기법 중에 브레인스토밍(Brainstorming)이 있다. 이는 주관적·직관적 정책대안의 탐색 개발 방법의 하나이다. 정책대안 개발에 있어서 창의력이 중요한데, 창의력을 가진 사람들을 정책대안개발과정에 참여시키는 방법의 하나이다. 브레인스토밍은 '뇌에 폭풍을 일으키는 방법'이라는 뜻으로, 원래 브레인스토밍은 1938년 자신이 다니던 회사의 광고 책임을 맡고 있던 오스본(Alex F. Osborn)이 창안해냈다. 참여자들이 특정 문제해결을 위한 집단적 시도에서 그들의 두뇌를 사용하여 창의성을 집합함으로써 새로운 아이디어를 개발한다는 의미로 'brainstrom sessions'이라고 불렸던 데서 유래한다. 브레인스토밍은 다음 2가지를 기본전제로 삼는다. 첫째는 처음부터 좋은 아이디어를 내려하기보다는 무조건 많은 아이디어를 내는 것이 좋다. 이렇게 하면 그 가운데에서 좋은 아이디어가 나온다. 둘째, 여럿이 함께 생각할 때는 서로 간에 내는 아이디어를 비판하지 말하는 것이다. 이렇게 해야 많은 아이디어가 나올 뿐만 아니라 비약적이며 독창적인 아이디어가 되어 나가게 된다.

브레인스토밍 운영 성공을 위한 규칙이 있다. 첫째, 비판 금지(Criticism is ruled out). 어떤 의견이 나와도 그것을 비판해서는 안 된다. 어떠한 의견도 비판해서는 안 된다. 뚱딴지같거나 터무니없거나 엉터리 같은 해결방안들이 제시되나, 이러한 형편없는 해결책도 그 비현실성을 적절히 수정보완하면 훌륭한 정책대안이 될 수 있기 때문이다. 브레인스토밍 과정의 성공을 위해 필수적인 것은 창안해낸 아이디어에 대해 어떤 평가나 판단을 하지 않아야 한다는 점이다. 바로 이점 때문에 창조력이 방해되지 않고 증가하는 것이다. 둘째, 자유분방한 사고 환영(Free-wheeling is welcomed). 자유로운 상상이 장려되고 엉뚱한 의견이라도 상관없다. 셋째, 질보다는 양(Quantity is wanted). 아이디어의 수량으로 승부한다. 많은 수의 착상에서 품질 좋은 아이디어가 나온다. 넷째, 결합과 개선의 추구(Combination and improvement are sought). 타인의 의견에 편승해서 그것을

12) 브레인스토밍(Brainstorming), 시네틱스(Synectics), 형태기법(Morphological Analysis), 속성(특성)열거법(Attributes Listing), 강제결합법(Forced Relationships), CoRT 사고력개발법, 체크리스트법, 마인드맵핑(Mindmapping) 등이 있다.

더욱 발전시켜 간다. 이렇게 규칙이 정해져 있고, 회의에 참가하는 멤버(Stormer 라고 부름)는 이 규칙을 따라야 한다. 이들 네 가지의 규칙은 두 개의 원칙에 기반을 두고 있다. '판단유보의 원칙(Delaying Judgement)'과 '양은 질을 낳는다(Quantity breeds Quality)'가 그것이다.

현직 공무원이 출간한 '공무원이 설쳐야 나라가 삽니다'라는 책에서, 관료제라는 거대한 조직 속에서 개성이 함몰되고 창의적인 사고보다는 그냥 무난하게 중도를 취하는 것이 현실이라며 공직사회의 현주소를 진단했다(최낙정, 2002), 한국에서 직장생활을 하는 외국인이 보는 한국인 직장동료의 모습에는 선후배 간·동료 간의 가족 같은 유대관계를 보기도 하지만, 창의적이고 독창적인 발상이 부족하고 상하관계에 너무 얽매이는 등의 단점을 보기도 한다(동아일보, 2002.9.2.).

그러나 연구자가 공무원들을 대상으로 브레인스토밍 기법을 교육한 후 근무현장에서 행정서비스헌장 개선 전략과 관련하여 적용해 본 결과, 상당히 많은 아이디어가 제시되었다(자세한 내용은 서순복, 2002a 참조).[13]

5 축제의 기본계획

축제의 기본계획은 크게 다음과 같이 4W(Who: 주최, Whom: 참가대상, When: 개최시기, Where: 개최장소)로 분류할 수 있다.

13) 민원봉사과에서는 22명이 참석을 해서 4개 분임으로 나누어 총 40개의 새로운 의견을 도출해냈고, 사회복지과에서는 2개조로 나누어서 한 40여건의 의견을 도출했으며, 재무과에서는 세무행정서비스헌장 발전을 위한 주제를 가지고 브레인스토밍 결과 30여건 의견들이 발표되었다. 문화관광과의 경우 공무원 15명이 계속해서 관광행정서비스헌장 발전을 위한 브레인스토밍 개최 결과 총 42건의 실천 과제를 선정했고, 농업행정서비스헌장 발전을 위한 브레인스토밍에 있어 산업과 직원 24명과 읍·면 농수산 담당 12명, 총 36명이 6개조로 편성해서 팀 명칭도 군 마스코트인 홍돌이, 군을 상징하는 해당화, 갈매기, 푸른바다 등 이런 식으로 해서 분위기를 돋우어 가급적 많은 아이디어가 나오도록 하여, 총 79건의 아이디어가 나왔다. 해양수산과에서는 17명이 3개조로 나누어 가지고 개선 방안이 25건이 채택되었다.

1) 축제의 주최(Who)

축제의 주최를 결정하는 것은 크게 두 가지 의미가 있다. 첫째, 축제의 개최자인 대표자를 결정하는 것이다. 대표자는 단일 주최자로 할 것인지, 공동주최자로 할 것인지를 결정한다. 행정적, 재정적 지원을 확보하기 위하여 공동주체, 후원, 협찬의 주체도 이때 결정한다. 그리고 축제개최자의 운영조직을 결정한다. 조직위원회 구성 등 분과별 조직을 결정한다. 축제의 주체가 주로 지방자치단체가 되다 보면 매년 하는 행사의 경우 새로운 공무원이 담당하게 될 경우, 매년 교육을 새로 시켜가면서 전임자에게 배워가면서 더듬더듬 행사를 계획·운영하다 보면 매년 초보자가 주체한 행사가 되는 경향을 목격하게 된다(신미선, 2002). 결국에는 매년 개최되는 축제일수록 점점 더 인기도와 방문객이 감소하게 된다. 일관된 축제의 발전을 위해 축제 담당자를 계약직 공무원이나 지역 문화인을 활용하여 전문 담당제로 전환하여 해가 갈수록 깊이를 더해가는 축제의 운영이 필수적이라 하겠다.

지역축제 조직구조는 민간주도의 상설기구로 점진적으로 변화를 시도하는 것이 바람직할 것이다. 나아가 축제담당 조직내부에 있어서 조직구성원들이 생기발랄한 상상력을 발휘하고 신바람나게 일할 수 있는 조직문화를 가꿔가야 할 것이다.

2) 축제의 참가대상(Whom)

축제를 누구를(Whom) 대상으로 개최할 것인가에 관한 문제로서 표적시장(Target market)의 선정과 관련된다. 풍기인삼축제는 40~50대를 표적시장으로 하고 있으며, 인삼캐기 체험활동은 가족단위도 가능하다. 이러한 표적시장의 선정은 이들 시장의 욕구를 잘 반영할 수 있는 이벤트 프로그램을 개발하는 데 결정적인 영향을 준다. 무엇보다도 축제는 지역주민과 관광객이 원하는 그것을 만들어야 한다. 주최측의 입장보다는, 축제 방문객이 눈으로 보고(Eyes-On), 손으로 만져보고(Hands-On, Touches-On), 느끼고(Feels-On), 체감화해 나가는 체험축제, 감각의 문화관광축제화가 필요하다.

축제의 성공은 축제방문객의 만족도에 의해 많이 좌우된다. 축제참여자의 실제 체험과 경험을 통해 방문객의 만족도를 높여야 한다. '내가 만드는 도자기'(이천), '인삼캐기'(금산) 등도 체험화를 중시한 사례이다. 여기에 문화적·예술적 향기를 가미해 그 은근한 멋과 기운이 내방객들 가슴 속에 스며들 수 있게 한다면 성공가능성은 높아지게 된다. 그리하여 재방문 의사와 긍정적인 구전효과를 기대할 수 있어야 할 것이다. 그러기 위해서는 '고객의 주장은 옳다'는 자세로, 귀를 열어두어야 한다. 왜냐하면 그 고객의 뒤에는 수백명의 예비고객이 있기 때문이다. DB Marketing과 고객 개별 욕구의 충족을 위해 노력해야 한다.

3) 축제 개최시기(When)

축제를 언제 개최하느냐는 매우 중요한 사항이다. 축제 개최시기는 축제의 소재, 기후, 여행 시기에 따라 좌우된다. 다만 우리나라 축제의 경우 특정시기에 집중적으로 배치되어 있는 점이 문제이다. 지역 축제들이 봄, 가을에 집중되다 보니 지역 간 축제 기간이 겹칠 뿐 아니라 형태도 내용도 비슷해 낭비적 요소가 많다는 비판을 받아왔다. 축제가 주로 5월과 10월에 집중적으로 몰려있고, 오히려 휴가철인 여름에는 축제가 많지 않다. 물론 우리나라의 여름 날씨는 유럽과 달리 장마가 계속되거나 무더워서 축제를 개최하기가 쉽지 않다는 문제도 있다. 그러나 여름철이 최대 휴가철인데 이 시기를 놓칠 수는 없다. 해변이나 강변 또는 산골지역처럼 휴가객이 많이 몰리는 곳에서 지역의 특색을 살려 축제를 연다면 많은 방문객을 모을 수 있을 것이다. 이런 점에서 여름 휴가철에 대천해수욕장에서 열리는 '보령 머드 축제'는 매우 좋은 발상이다(김춘식, 2002). 축제기간을 설정할 때는 휴가철이나 공휴일을 반드시 고려해야 한다. 휴가기간이나 공휴일이 아니라면 많은 외지인이 축제장을 방문하기란 사실상 불가능하기 때문이다. 앞으로 우리나라도 몇 주에 걸쳐 토요일과 일요일 등 연휴를 활용하여 메인 이벤트를 펼치는 축제도 구상해 볼 필요가 있다. 그리고 축제기간은 토요일과 일요일 및 공휴일 등이 몇 차례 포함될 수 있도록 축제기간을 설정하는 것이 바람직하다.

개최시기를 정함에 있어서 계절에 맞는 축제상품을 개발하기 위한 노력을

게을리 하지 말아야 한다. 또한 인근지역 또는 전국에서 행사가 겹치게 될 경우 당해지역에서 개최하는 축제에 대한 집중도가 떨어지게 되므로 이 점을 사전에 중복되지 않게 기획하여야 한다. 축제를 위한 홍보·인적·물적 자원 확보에 필요한 기간, 경합적 축제계획에 대한 정보 확보, 축제대상층의 동향 파악, 계절과 날씨 등의 동향, 국내외적으로 특별한 행사의 존재 유무 등을 고려하여 축제개최시기를 선정할 것이다.

4) 축제의 개최장소(Where)

축제의 장소는 접근성 및 안정성과 관련되어 있다. 접근로가 협소하고 대로에서 멀리 떨어져 있다면 방문객들의 불편을 초래하고 재방문을 기피한다. 또한 행사장이 임시 가건물로 되어 있다면 잡상인 등의 출입으로 동네 잔치화될 것이다. 축제의 개최장소 선정에는 접근성(Accessibility), 밀집성(Clustering), 지속성(Durability), 중심성(Centrality), 이미지나 평판(Reputation), 연계성(Linkage) 등의 요소를 고려해서 선정해야 할 것이다. 축제장소를 행정구역 단위로만 구획하지 말고, 독자 추진방식 대신 인근지역의 축제와 연대하여 상호거점 확보방식으로 상호간의 이해를 통해 공동으로 행사를 치르는 방향을 적극적으로 모색해 볼 일이다. 다만 축제장소를 선택할 때, 실내외 여부. 분위기, 주차시설, 접근성 등을 염두에 두더라도, 지역축제의 목적인 지역경제활성화를 위해 지역상권과 멀지 않은 곳에 위치해야 할 것이다.

6 축제의 운영계획

1) 축제 프로그램

지역 고유의 소재를 발굴하여 그 문화적 가치를 증대시킬 수 있는 프로그

램을 구성하여 방문객들이 축제를 방문할 수 있도록 자극하는 동기부여가 되어야 한다. 우리나라 어느 지역이건 역사의 숨결이 서려 있는 지역 명소가 한두 곳쯤은 있게 마련이다. 문제는 이 잠재된 관광자원을 깨운 뒤 잘 분장시켜 대중 앞에 번듯하게 내놓는 기획력이 문제이다(정강환, 조선일보, 2002.8.4.). 축제대행사 입장에서 지역축제를 기획하라고 하면 관행적으로 우선 타 지역축제 제안서를 모아서 모든 축제 항목을 도입하여 백화점식 지역축제 행사를 기획하는 경우가 많다(신미선, 2002). 그래야 발주처 입장에서 볼 때 안전성이 높은 행사가 되는 것이다. 결국 인기 있는 이벤트는 전국 어느 축제에나 동일하게 반복하게 되므로 축제 피로도를 높이는 요인이 되게 된다. 지방자치가 본격화됨에 따라 지역축제가 늘어나면서 축제의 성격이 모호하고 천편일률적인 내용과 유사중복된 부분이 많아지고 있다.

창의적 아이디어를 통해서, 지역에 소재한 향토문화관광자원을 최대한 활용하여 특화된 축제 소재의 개발을 통해 분명한 축제의 주제(테마)를 특색 있게 설정하고 그 지역 고유의 문화적 정체성을 발휘하는 축제 프로그램을 개발해야 한다.

2) 축제 예산

축제의 예산 확보는 축제의 규모나 프로그램 등에 영향을 미치게 된다. 예산규모가 많다고 해서 반드시 성공적인 축제가 된다는 것은 아니다. 축제의 성공은 축제의 차별성과 프로그램, 축제조직 등 다양한 요인들의 복합적 작용에 의해 이뤄진다. 가용 예산규모의 정도에 따라서 지역축제가 성공할 수 있는 여건과 가능성이 확대되는 것은 사실이지만, 축제에 대한 비판 중에서 주된 것이 축제예산 낭비요인에 대한 지적이다. 예산낭비는 결국 지방 재정의 부담으로 돌아오게 된다. 따라서 적정한 예산규모를 확보하고, 예산집행과정에서도 철저한 투명성과 신뢰성의 보장을 통해 예산집행이 철저하게 이뤄져야 할 것이다.

3) 축제 마케팅믹스 전략

마케팅믹스란 표적시장(Target market)내의 소비자의 요구(Needs)를 충족시킬 수 있도록 마케팅 활동을 전개하는 데 필요한 통제가능한 수단의 조합을 말한다. 이러한 마케팅믹스는 제품(Product), 가격(Price), 유통(Place), 커뮤니케이션(Promotion)을 포함한다.

> **제품(Product)**

축제에 생기와 활력을 불어넣고 축제방문객을 지속적으로 끌어들이기 위해서는 축제의 역사문화적 원형과 기본정신을 유지하되, 형식에 있어서 새로운 시도가 계속적으로 이뤄져야 한다. 축제관계자들의 창의적 발상을 자극하고 축제방문객들의 평가적 의견을 환류시키되, 새로운 실험을 향해 열려 있어야 하며, 벤치마킹을 통해 국내외 우수사례도 참고해서, 방문객의 만족도를 제고시켜 재방문의사를 높여야 한다.

한편 모름지기 지역축제는 관광객에 보여주기 위한 타자 지향적이기 이전에, 지역주민들의 삶과 밀착된 생활속의 삶을 공유하도록 설계되어야 한다. 지역주민들의 주체적이고 직접적인 참여가 보장되지 않는 축제는 필연적으로 관중을 타자화할 수밖에 없고, 축제 본연의 폭발적 해방력을 확보할 수 없다. 따라서 지역민들이 주체적으로 참여하여 집단적으로 신명을 풀어 낼 수 있는 중심적 연행이 개발되어야 한다(한양명, 2002: 53).

축제서비스의 내용에 있어서 어떤 서비스를 어떻게 기획하고 개발해야 하는지에 대해, 전술한 창의적 아이디어 발상 기법을 적극적으로 활용하는 것이 바람직하다. 제품개발 전략은 축제방문객의 어떤 욕구를 충족시킬 수 있는지, 즉 축제를 찾는 사람들이 어떤 편익을 얻을 수 있는지를 먼저 확실히 해야 한다. 그리고 현재 제공되는 축제에 추가될 새로운 특징을 개발할 수 있는지, 축제의 프로그램을 확장할 수 있는지, 그 표현방법에 변화를 줄 수 있는지, 현재의 축제에 부가시설이나 부가 활동을 개발할 수 있는지를 고민해야 할 것이다. 축제의 주제와 본질적으로 깊이 연관된 부분은 연속되어야 하겠지만, 새로운 프로그램 구성비율은 30~40% 차지하기도 하였다(2006.3.16., W군 축제 담당자 인터

뷰). 제목은 전년도와 같더라도 내용은 획기적으로 바꾸고 있었다.

▶ 가격(Price)

우리나라 지역축제에 있어서 현재 입장료가 무료인 경우가 대부분이지만, 유료인 경우도 있다. 2006년 제8회 함평나비축제의 경우 10일간에 걸친 축제기간 중 나비생태관 입장료 수입만 해도 5억 원이 넘었다(함평군, 2006: 24–25). 축제방문객을 대상으로 면접한 결과 반응은 다양하다. 1회 입장료 7천원에 대해 비싸다고 한 사람도 있었지만, 괜찮다는 사람이 대부분이었으며, 아이들을 위한 경우 강한 입장의 동기요인으로 작용하였다. 어느 시골 어르신은 "막걸리 한 잔 안 먹으면 되제"라고 하기도 하고, 단체로 와서 비용 때문에 일부는 입장하지 않고 아이들 때문에 일부만 입장한 경우도 있었다(관람객과의 인터뷰, 2006.5.7.). 결국은 입장료를 받느냐 안받느냐가 중요한 것이 아니라, 입장료를 내더라도 볼거리가 많아 아깝지 않고 보람도 있다는 느낌이 들도록 프로그램을 구성하느냐가 더 중요하다. 부가혜택(즉석사진 등)으로 방문객에게 남는 것이 있다면 더욱 좋을 것이다. 1회 때에는 700원의 입장료를 받았다고 하는데, 당시 공무원들은 입장료를 징수하면 축제에 사람들이 오지 않을 것이라는 부정적인 견해가 많았다고 한다. 그러나 단체장은 공무원 나름대로의 계산법을 극복하고, "아마추어리즘으로는 안된다. 프로로 하자. 에버랜드와 싸워서 이긴다는 자세로 하자"는 공격적인 제안과 결단으로 지금의 성공에 이르렀다(함평군수와의 인터뷰, 2006.5.7.)

축제 프로그램 내용이 돈을 투자해도 아깝지 않다는 느낌을 줄 정도의 매력적이고도 가치 있는 것들로 채워진다면 문제는 없을 것이다. 앞으로 그런 방향으로 가야 할 것이다. 축제방문객의 의식에서도 축제는 공짜라는 등식은 사라져야 한다. 다만 축제를 유료로 운영할 것인가, 무료로 운영할 것인가, 유료로 한다면 얼마로 할 것인가에 대해서 자료의 축적과 비용편익분석 및 경제학적 검토가 필요하다. 다만 인용이 정확히 들어맞는 것은 아니지만, 영국의 박물관·미술관정책에 있어서 입장료를 무료로 하면서 기부를 받는 방식으로 전환한 최근의 정책은 시사하는 바가 많다고 본다. 축제방문객의 엄격한 출입통제가 어려운 축제의 경우에 프로그램의 내용의 질과 가치가 담보되지 않는 경우 무리하게 유료로 전환하는 것은 삼가야 할 것이다. M군의 연꽃축제의 경우 연꽃저수지 위

에 탐방로를 만들어 자연스럽게 출입통제를 하면서 3천원의 입장료를 징수하는 가 하면, W군 축제의 경우 축제공간이 사방으로 개방되어 출입통제가 어려워 입장료를 받지 못한 것이 현실이다(축제현장 참여, 2006.4.30.).

축제 초기단계에서는 무료로 대중성을 확보한 연후에, 축제 내용의 충실화를 통해 단계적으로 유료로 전환하는 것을 검토할 필요가 있다고 본다. 또한 할인, 증정토산품 등 축제 보너스 조건을 부가적으로 정비하는 것도 유익하다(신미선, 2002). 대중적 심리에 보너스, 공짜라는 표현은 아무리 들어도 싫지 않은 것이다. 상쾌한, 따스한, 풍부한, 평온한 등 심정적 단어 떠오르는 향토적 증정품을 평상시 개발하는 것이 고가에 역점을 둔 증정품보다 효과적이라 할 수 있다. 할인도 축제 운영의 묘미가 되겠는데 예를 들면, 여행자가 뜸한 시간에는 할인 시간대의 도입도 할인, 대박, 공짜 등 인간의 잠재적 선호도를 적극적으로 활용한 좋은 운영의 묘미가 될 수 있겠다.

▶ 유통경로(Place) 전략

축제장소에 고객이 오기만을 기대하기보다, 고객이 있는 곳을 찾아내는 관점이 필요하다. 여기서 유통경로(장소)는 고객개발 및 만족에 영향을 미치는 시설, 축제서비스를 제공할 수 있다고 생각되는 모든 공간, 축제티켓을 제공하는 장소 및 고객에게 축제서비스를 제공하기 위해 마케팅실무자가 추진하는 모든 방법을 의미한다(Kotler, 1997: 240). 축제방문객이 축제현장을 방문하고자 할 경우 입장권을 중간상인(여행사)을 통해 구매할 수도 있겠지만, 축제 현장이나 인터넷 시스템을 통해 개인에게 직접 팔 경우에는 중간상인의 존재가 필요 없다.

▶ 커뮤니케이션(Promotion) 전략

문화상품이나 서비스가 경쟁자에게 견주어 상대적 우위를 점하기 위해서는 홍보 차원의 수동적 마케팅 방식에 머물러서는 곤란하다. 아무리 제품이 좋다고 하더라도 소비자와 커뮤니케이션 전략이 원활하게 수행되지 않는다면 시장기회는 줄어들 수밖에 없다. 문화분야는 가상공간 이용 빈도가 높기 때문에 인터넷이나 PC통신을 통한 광고, 홍보, 이벤트 등이 필수적이다. 특히 인터넷은 소비자층이 비교적 젊다고 볼 수 있는 문화상품분야에는 더욱 효과적이다. 인터넷은

뉴미디어 마케팅을 수행하는 최상의 도구로 고객과의 커뮤니케이션을 통한 전략을 펼칠 수 있다(홍영준, 2001: 30). 인터넷을 통해 축제는 언제나 계속될 수 있다. 축제 후에도 온라인 상으로 지속적으로 축제에 대한 의견을 수렴하고 새로운 기획을 시험하며, 지속적으로 홍보 아이템을 개발하고 모니터링을 받는다면 더 나은 축제로 발돋움할 수 있을 것이다. 이른바 관계마케팅(CRM)과 입소문 마케팅 기법을 적극 활용하여야 한다. 구전효과는 강력한 홍보 전략이다.

그리고 단순히 지역만이 아닌 전국, 또는 세계로 지역의 문화와 역사, 전통을 알릴 수 있는 축제의 장으로 의미가 확대될 수 있다(최기우, 2001: 51). 그리고 적극적인 후원금 유치 전략을 고려해야 한다.

그리고 축제의 홍보는 축제의 기본계획이 세워질 때에 함께 그 방향을 정립하기 마련이다. 따라서 축제의 기본개념(Concept)을 세우는 과정에서 축제의 날짜를 잡을 때나 장소를 선정할 때에 이미 홍보 전략의 기본 밑그림을 그리기 마련이며, 주민들의 정황과 축제가 열리는 장소의 특수한 여건, 날씨, 유관단체와의 연결성, 주변 도시와의 관계 등 축제의 성공과 관계되거나 변수로 작용될 많은 문제점을 함께 검토하며 그것은 곧 홍보의 전략과 긴밀한 연관성을 갖게 된다. 이러한 여건을 전제로 계획된 축제여야 비로소 지역민의 공감을 얻게 되고 적극적인 호응과 참여를 유도할 수 있게 될 것이다. 대체로 홍보업무는 언론매체홍보, 디자인 통합물(CI) 제작, 행사 심벌과 캐릭터 선정 제작, 인쇄매체홍보, 홍보마케팅, 인터넷홍보, 구조물홍보, 해외홍보 등으로 나눌 수 있다. 홍보를 단계별로 구분한다면, 최초의 공식 기자 인터뷰로 시작해서 인쇄물 제작, 광고탑을 비롯한 옥외광고물 제작, DM(Direct Mail)발송을 통한 홍보, TV 스팟트 방송, 행사 관련 이벤트, 기념물 제작 배포 및 판매, 후원 조직 결성, 홈페이지 운영, 행사장 데코레이션(베너, 특수 설치물 등) 등이 행사 전에 진행되고, 행사 중에는 기자들을 위한 프레스 센터를 운영하며 축제신문을 발행한다.

7 축제의 집행과정과 사후 평가

축제를 둘러싼 전반적인 과정(Process)은 기획, 집행, 그리고 평가(Plan, Do, See, Check)라고 할 수 있다. 축제의 성공은 크게 축제운영의 효율성(조직구조, 주제, 프로그램, 홍보마케팅), 축제 방문객의 만족도, 지역주민의 자발적 참여에 기반을 둔 지역문화의 발전과 지역사회경제 발전으로 대별할 수 있다(서휘석·이동기, 2002). 축제의 운영은 당초 기획을 토대로 하되, 상황변화에 따라 동태적으로 신축성 있게 대응할 수 있어야 한다. 즉 축제 집행 도중에 아이디어가 가미되기도 한다. 체험행사를 추가한다거나, 축제기획안 성안단계에서는 없었던 새로운 상황이 발생한 경우, 예컨대 김치축제를 앞두고 김치 기생충알 파동이 발생한 경우 식품안전을 최우선시하여 청정김장센터를 운영하거나, 시민이 직접 국산 양념을 고르도록 하거나, 출품될 김치는 안전성검사에 합격된 배추만 출품하도록 제한하고, 축제 현장에서 보건환경연구원·식약청·보건위생과 직원들이 나와 김치안전성검사를 실시함으로써 시민들이 안전감을 확인할 수 있도록 하였다 (2006.3.14., K시 김치축제담당자 인터뷰). 이러한 아이디어는 축제담당공무원의 아이디어와 순발력으로 충출된 것이다. 이렇게 대부분의 축제프로그램 내용이 축제기획사에 대행시키고 있지만, 상황적응적 아이디어의 산출은 축제담당공무원의 축제운영경험과 순발력에서 나오기도 한다.

나아가 지역축제가 끝난 이후 축제평가를 통해 축제의 환류기능을 확보해야 한다. 평가와 모니터링을 통해 축제의 개최로 발생한 성과가 처음 의도했던 목적을 달성하였는지를 점검해야 한다. 축제 운영과정에서 효율성 평가는 시행착오를 줄여 성공적인 지역축제로 나가기 위한 디딤돌이 될 것이다. 그리고 내외부 고객관리 전략의 차원에서 고객만족도(Customer Satisfaction Index)와 축제 관계자의 고객지향도조사(Customer Orientation Index of Salesperson)를 실시해야 한다. 축제를 평가함에 있어서도, 축제평가는 시민 문화향수권 차원에서 시민들의 참여와 호응을 얻을 수 있도록 하고, 관찰자의 시각에서 모니터링하는 수준을 넘어 축제의 전반적인 문제점을 사안별로 구체적으로 지적하고 개선사항을 제시하는 문화감리적 차원을 지녀야 하며, 축제평가자료의 축적을 통해 문화환

경지표로 활용될 수 있도록 하여야 한다. 축제평가방법에 있어서도 단지 관광객 대상 설문조사에만 그칠 것이 아니고, 축제전문가들을 활용한 참여관찰방식과 옴부즈만 평가방식도 병행해 볼만하다고 본다.

그런데 축제평가는 축제 방문객 분석과 행사 평가, 지역경제활성화효과 등이 평가항목으로 들어가야 하며, 차기 축제 내용의 개선을 위한 대안을 제시할 수 있어야 할 것이다. 축제평가는 요식행위로 그치지 말고 축제평가보고서를 차기 행사에 적극 활용하도록 하며, 담당자 변경의 경우에는 차기 행사 준비교육자료로도 활용하고, 평가보고회는 자치단체장이 참석한 가운데 행사에 관여했던 관련자들이 공동으로 평가보고회를 갖도록 해야 한다.

오늘날 행정개혁 차원에서 성과평가가 이뤄지고 있는 상황에서 축제도 성과평가 방향을 지향해야 한다. 축제 역시 사람들이 하는 일이기 때문에 지방자치단체에서 축제를 평가할 때 수치화해서 언급하는 것을 회피하고, 결과로써 실적관리를 하는 경우가 많다. 특히 축제대행사측에서 자부담부분도 있어 사업비를 100% 지원하지 못하는 경우 돈은 안주면서 엄청난 것을 하라고 할 처지가 못 될 수도 있다(2006.3.15., K시 축제담당자 인터뷰). 그러나 축제 성과평가 지표를 설정하여 축제의 파급효과를 산출해 볼 수 있을 것이다. 예컨대 축제 추진계획에서 다양한 축제 프로그램개발과 참신한 축제, 행사 홍보 차원에서 핵심 홍보 대상선정, 프로그램 홍보 극대화, 다양한 홍보로 많은 관람객 유치 방안을, 주민참여율 차원에서 행사의 성공적 개최를 통한 시민참여적 축제로 승화, 행사의 성공적 개최를 통한 도시 이미지의 고양 정도를 측정하기 위해 주민참여율 % 증가를 평가지표로 제시할 수 있을 것이다. 나아가 축제참여 업체 및 홍보의 다양화로 많은 관람객 유치가 전년대비 몇 건 증가하였는지를 지표로 제시할 수 있을 것이다.

05

지역축제기획방법론의 함의

　본고는 이제까지 당위적 차원에서 기획을 잘 해야 한다는 식의 축제기획 논의를 좀더 구체화하여, 지역축제기획방법론으로서 전략기획론과 문화마케팅이론을 결합하여 지역축제에 탐색적으로 적용하였다. 상술한 지역축제기획방법론을 적용한다면 축제경험이 없는 비전문가라할지라도 시행착오를 줄이면서 성공적인 축제를 할 수 있다고 생각한다. 특히 축제기획사에 맡기는 것만이 능사가 아니라는 관점에서, 지방공무원들의 업무능력 특히 축제담당공무원의 축제기획역량을 강화하고 관련 당사자들의 관심과 요구를 반영하면서 집단의 지혜를 모아 공감대 속에서 축제를 성공리에 마치는 것을 기대하면서 본고가 작성되었다.

　지역축제에 있어서 기획대행사를 통한 프로그램 운영사업의 타당성을 검증해볼 단계에 이르렀다고 본다. 궁극적으로 지역주민의 참여 속에 지역주민에 의한 축제기획과 운영이 이루어져야 하겠지만, 관주도 축제운영을 민간주도형으로 전환하면서 과도적으로 민간기획대행사 위탁체제의 문제점이 노정되고 있다. 축제위탁의 경우에도 담당 지방공무원들이 지역축제기획능력이 뒷받침되어야 프로젝트관리를 효율적으로 진행할 수 있다는 점에서도, 지방공무원들의 축제기획역량은 제고되어야 한다. 축제기획력을 당위론적으로 논의하는 단계를 넘어, 본 연구에서는 실태분석을 토대로 처방적 차원에서 실제 기획역량을 발휘하기 위한 기획방법론을 탐색적으로 모색해 보았다.

　축제의 역사문화적 원형을 유지하면서도 형식에 있어서 새로운 시도를 통해 지속적으로 참여와 평가환류를 통해 방문객의 만족도를 제고시켜 재방문의사를 높여야 한다. 가격 전략에서 축제공간의 출입통제가 가능하다면 축제입장

료를 받느냐 안받느냐가 중요한 것이 아니라 축제내용의 매력과 가치가 입장료 가격을 상쇄할 정도로 멋진 축제 프로그램을 구성하느냐가 더 중요하다. 인터넷을 활용하여 축제전후과정을 통해 축제에 대한 의견을 수렴하고 새로운 기획을 시험하며, 신규 프로그램과 홍보 아이템을 개발하고, 관계마케팅과 입소문 마케팅 기법을 적극 활용하여야 한다. 민간부분의 후원금 유치 전략도 적극 고려해야 한다. 지역축제평가를 통해 환류기능을 확보해야 한다. 고객만족도조사와 고객지향도조사를 실시하고, 축제평가방법에 있어서도 설문조사 이외에 참여관찰 방식과 옴부즈만 평가방식도 병행하는 것이 좋다. 그리고 축제 성가평가 지표를 설정하여 축제의 성과관리를 해야 한다.

연구자에 따라 축제기획방법론 내용의 스펙트럼에 많은 차이가 있을 수 있겠지만, 필자는 축제기획의 중요성을 부각시키고 지역문화담당공무원의 실무적 차원의 활용을 돕고자 하였으며, 창의적 아이디어발상을 촉진하고, 문화마케팅 믹스 전략 요소를 강조하고자 하였다. 축제기획에 있어서 전문가 한 사람의 뛰어난 아이디어보다 지역주민을 포함하여 담당공무원과 관련 이해관계자들의 집단적 지혜를 모아서, 차별화된 내용에 오감으로 느낄 수 있는 축제 그래서 입장료를 내더라도 다시 와보고 싶은 축제를 만들어야겠다.

문화도시와
창조도시,
문화도시재생
정책과
문화수도론

01

문화예술과 공간

　도시계획은 하나의 예술로서 고려되어야 하며(Sitte, 1992), 인간적 가치를 옹호하면서 도시를 하나의 극장으로 이야기하면서 도시에서 펼쳐지는 연극(Urban drama)을 이야기한다고도 말할 수 있다(Mumford, 1966). 문화적 기획(Cultural planning)은 도시계획에 있어서 문화의 중요성을 논의하면서 언급된다(Sitte, 1992; Mumford, 1966). 문화적 가치의 중요성은 특히 요즘과 같은 포스트모던시대에는 더욱 탄력을 받고 있으며, 포스트모더니즘이 세계적인 현상임에도 불구하고 전통복귀와 관련하여 지역주의의 여지를 남겨두고 있다. 포스트모더니즘은 대중문화의 가치(부정적 측면을 포함해서)를 장려하고, 고급문화와의 상호관계에 기여하고 있다. 문화적 기획은 도시·지역·문화를 통합적으로 개발하기 위한 문화적 자원의 전략적 활용이라고 할 수 있는바(Deffner, 2005: 127), 도시계획의 문화적 접근은 문화예술기획의 기반 시스템이라고 할 수 있다(Evans, 2001: 7).

　도시들은 경제적 사회적 발전을 위해 창의성을 활용하는 데 있어서 결정적으로 중요한 역할을 한다. 도시는 창조적 활동에서부터 제작, 배급에 이르기까지 창조산업 가치사슬 전반에 걸쳐 문화적 행위자들의 장소가 된다. 도시는 창조클러스터의 토대를 마련함으로써 도시들이 창조성을 이용하는 잠재력이 크며, 도시를 서로 연결함으로써 지구적 영향을 확대할 수 있다.[1] 도시는 지역문화산업에 영향을 미칠 정도로 작지만, 또한 세계시장의 관문으로서 역할을 할 정도로 크다고 할 수 있다. 요즘에 전 세계 인구의 절반 이상이 도시에 살고 있다.

1) http://portal. unesco.org/culture/en/ev.php−URL_ID=36754&URL_DO=DO_ TOPIC&URL_SECTION=201.html, 2011.4.15. 접속.

창조도시 내지 창조적 도시(Creative Cities) 개념은 문화가 도시재생(Urban renewal)에 중요한 역할을 할 수 있다는 믿음에 기반하고 있다. 정책결정자들은 경제정책을 기획할 때 점차 창조성의 역할을 고려하는 비중이 증대하고 있다. 창조산업이 도시의 사회구조와 문화적 다양성에 기여하고 또 삶의 질을 제고하면서, 공동체성을 강화하고 정체성의 공유를 높이고 있다.

최근 들어 지역 발전진흥정책에 있어서 '문화'의 대두, 즉 문화의 힘에 의한 지역과 도시정책의 재구축이라고 하는 현상이 현저하게 대두되고 있다. 특히 전 세계적으로 경제위기를 겪고 심각한 재정난을 겪으면서 지역의 재생(Urban regeneration)에 있어 종래와 같은 개발형 정책과는 달리 독자적인 새로운 활로를 모색하고 있는 상황이다. 또 우리는 1991년 지방자치가 30년 만에 부활한 이후 올해 들어 지방자치 20년을 맞이하면서, 실질적인 창발적 지방분권을 진전시키기 위해 지방도시들은 자기책임의 원칙 하에서 엄격한 지역 간 경쟁을 수행하지 않으면 안 되는 처지에 놓여 있다. 지방자치단체들은 그들이 갖고 있는 자원을 최대한 활용해서 다른 지역과 비교우위 내지 경쟁우위를 확립하고, 지역주민을 결속시키는 새로운 도시브랜드 정체성(Identity)을 확보하고자 노력하고 있다.

1980년 이후 조선·석탄 등과 같은 중후장대형의 산업이 쇠퇴하고 심각한 산업공동화와 실업자의 증대에 직면한 유럽의 공업도시들, 예컨대 프랑스의 낭트, 스페인의 빌바오, 영국의 글래스고우 등에서 독자적인 문화 전략을 활용한 획기적인 도시재생 실험을 전개해왔다(飯笹 佐代子, 2007: 9).

문화예술과 공간과의 관계에 대해서 2000년대 중반까지만 해도 그 중요성과 관계성에 대해 별로 인식하지 못하고 있었다(오민근, 2009). 도시를 계획하고 디자인된 공간에서 삶을 영위하는 '사람들'이 그 공간에서 무엇을 누리면서 살아야 하는지에 대해 별로 고민해오지 않았던 것이 사실이다. 그동안 압축성장과 도시화 과정에서 도시는 거주자인 인간을 위해서가 아니라, 산업화와 도시화를 위해서 계획되고 관리되어 왔었다. 이제는[2] 지금까지 소외되었던 일상생활공간 속에서 문화정책을 시행하여 문화복지를 실현해가야 한다. 2007년부터 국가적

2) 2004년부터 단편적인 사업으로 추진되었던 공간문화정책을 보다 체계적으로 추진해 나가기 위하여 2005년 8월 16일 현 문화체육관광부 조직개편에 따라 문화정책국 내에 공간문화과가 신설되었다.

차원에서 지방자치단체의 발전을 도모하기 위한 정책으로 유네스코 창조도시 네트워크 프로그램에 국내 지자체가 선정되도록 노력을 경주해오고 있다.

우리나라 지방자치단체치고 문화를 발전 전략으로서 전면에서 내세우지 않는 곳이 거의 없었다고 해도 과언이 아니다. 한국사회에서 '문화도시'가 열풍처럼 번져가더니 어느덧 시들해지고, 이제는 '창조도시'가 유행처럼 퍼지고 있다. 외국에서는 100여 이상의 도시가 창조도시를 지향하고 있고, 우리나라에서도 서울, 부산, 광주, 대전, 대구, 인천 등을 포함해 여수, 성남, 강릉, 영월, 김천, 구리 등 대중소도시에서 창조도시를 지향하고 있다. 원심력으로서 세계화(Globalization)과 구심력으로서 지방화(Localization), 즉 세방화(Glocalization) 시대에 도시경쟁력 확보를 위해 많은 지방정부들이 창조도시로 나가기 위한 다원적 전략을 구사하고 있다.

2000년대 들어서 우리나라에서도 지역마다 창조도시를 내세우고 지역의 경쟁력을 높이기 위해 노력을 경주하고 있다. 그러나 창조도시를 표방하는 도시들에서 '창조도시'의 본질을 이해하지 못하고 외형적인 이미지만 활용하고 있다는 느낌을 지울 수가 없다(한도현외, 2009: 41).

또한 유네스코 창조도시네트워크(Creative City Network)에서 창조도시로 지정되기 위해서는 해당 도시의 문화산업, 공공섹터, 시민단체 등의 민간섹터 모두가 연계하여 신청하며, 결코 중앙정부나 지방자치단체가 주도해서 이뤄지는 것은 아니다. 유네스코가 목표하는 바는 문화예술 및 문화유산의 가치를 증진하고, 특히 창조도시라는 호칭을 부여함으로써 창조산업 및 문화관광의 활성화를 도모하며, 궁극적으로는 도시의 활력이자 기반인 문화와 예술을 도시발전의 요소로 강조하는 것이다. 1990년대 중반 이후에 추진된 우리의 '마을만들기'도 일본의 마찌즈쿠리(まちづくり)나 대만의 셔취잉짜오(社區營造), 유럽의 지역사회 디자인(Community design)과 유사하지만, 궁극적으로는 지역주민이 주체가 되어 자신의 생활공간인 지역커뮤니티를 정비하는 공동체운동이라고 할 수 있다.

따라서 문화도시, 창조도시, 마을만들기 등 어떤 것이 되었건 도시를 지역주민들이 스스로 창조해나가는 시민들의 역동적인 문화공동체를 바탕으로 해야 한다고 볼 때, 시민이 적극적으로 참여하는 시민주도적[3]인 창조적 거버넌스(Creative

3) 포틀랜드를 비롯한 성공적인 창조도시는 공무원과 시민사회 어느 한쪽이 일방적이기보다는

Governance)로서 창조도시, 문화도시 성공요인들을 연구할 필요가 있다.

2008년 미국발 금융위기로 촉발된 경제불황이 세계경제를 어렵게 하고 있고, 우리나라도 예외는 아니다. 기존의 산업단지 유치와 같은 수법으로는 경제불황과 기후변화에 따른 사회경제적 변화에 대처할 수 없다. 획일적 정책사업과 비효율적인 예산투입을 지양하고, 국제적 변화의 흐름을 지역적 여건에 맞춰 지역독자적 정책사업을 구상하고 추진해야 할 것이다. 무엇보다도 중요한 것은 이를 담당할 사람을 발굴하고 육성하는 것이다. 지식기반사회에서 경제발전의 원동력은 창조성으로 파악할 수 있다. 지식과 창의력을 가진 개인이 도시경쟁력의 원천이다. 이를 위해 가장 좋은 방법은 문화예술에 의해 개인의 창의성을 이끌어낼 수 있는 환경이 조성되어야 한다. 제도권 교육환경은 물론 비제도권의 창조적 환경(Creative space)이 생활환경 곳곳에 있어, 문화와 예술에 의해 전문적으로 종사하거나 활동하는 사람들과 함께 일반 개인들이 자유롭게 교류하고 연대하는 공간이 필요하다. 창조적인 사람들을 유인하기 위한 환경조성과 장소 브랜드가치를 높이기 위한 전략이 필요하다.

그렇다면 지식과 창의력을 가진 사람들이 모여들고 살고 싶어 하는 도시는 어떤 도시인가? 우리나라 지방자치단체들에서 유행처럼 번지고 있는 창조도시가 단순한 유행에 그치지 않고 우리나라에서 성공적으로 안착하기 위한 조건들은 무엇이며, 창조도시 핵심성공요인(Key Factors for Success)들 간의 중요도 우선순위는 어떠한가? 진정한 창조도시로 문화예술과 창의성을 매개로 한 도시재생의 모델도시로 거듭나기 위해서, 기존 도시발전계획의 대안으로서 도시재생 전략으로서 성공을 거두기 위해서는 선진국의 창조도시사례들을 벤치마킹하고 성공영향요인들을 살펴보고자 한다.

협력적으로 추진해가며, 장기적인 도시계획은 있지만 교통과 녹지정책 등이 다양하게 실험되면서 점진적인 창조과정을 거친다(Miller, 2010). 때로는 창조 전략의 주도자가 행정이 되어 성공적인 성과를 나타내기도 한다(Mielke, 2010; 박용남, 2009).

02

도시의 경쟁력과 창조도시 논의

1 도시의 경쟁력과 도시의 창조성

지역발전의 패러다임이 지식기반사회에서 창조사회로 변화하면서, 2000년 대 이후 개인의 창조성 및 감성과 상상력과 같은 무형의 자원을 활용하여 부를 창조하는 창조산업이 지역 발전에 기여하는 정도가 점차 커지고 있다. 따라서 도시 창조성의 개발과 발전이 도시경쟁력 향상에 긍정적인 역할을 할 것으로 기대되고 있다. 현재 세계 각국의 다양한 지역에서 창조성이 지역의 발전에 긍정적인 영향을 미친다는 가정 하에 사회 인프라와 시설에 대한 투자가 이루어지고 있으며, 이것이 도시경쟁력 향상을 가져다 줄 것으로 기대되고 있다.

도시는 역사라는 토양 위에서 자신만의 색깔과 모양과 향기를 만들어 간다. 그러나 도시는 영원하지 않다. 무엇이 한 도시의 생명을 좌우하는가? 창조성이 그 답이라고 본다.

> "모든 개인이 창조적일 수는 없지만 보다 창조적으로 변화될 수는 있습니다. 도시도 마찬가지입니다. 모든 도시가 같은 창조적 잠재력을 지닌 것은 아니지만 지금보다 더 창조적으로 변화될 수는 있습니다." – 찰스 랜드리 도시혁신 이론가 인터뷰, MBC 스페셜. 2006.4. –

창조적인 도시만이 미래에 살아남는다. 변화에 대한 적응력이 있는 탄력성이 있는 풍부한 생산력을 갖고 있는 그것을 가지고 있다면 보잘 것 없는 지방소도시도 이제 세계의 중심이 될 수 있다. 이렇게 21세기는 도시의 시대이며, 도시의 경쟁력이 국가의 경쟁력을 선두해 나가는 시대라고 할 수 있다. 소득수준이 향상될수록 삶의 질을 중시하는 어메니티(Amenity)와 엔터테인먼트 자치행정으로의 전환을 요구하게 된다.

도시의 창조성은 크게 창조계층으로 보는 관점과 창조산업으로 보는 관점으로 나눌 수 있다(이희연, 2008: 10-11). 플로리다(Florida)는 개인의 창조력으로 부가가치를 창출하는 창조계층이 모여 형성된 창조자본을 통해 경제적 부를 창출할 수 있는 자생력이 공간에 귀속되는 것을 도시의 창조성이라고 하였다. 플로리다는 창조계층을 핵심적 창조계층(Super creative core)과 창조적 전문가(Creative class)로 구분하였다. 전자에는 과학자, 기술자, 대학교수, 시인, 소설가, 예술가, 연예인, 배우, 디자이너, 건축가, 작가, 논평가, 프로그래머, 영화제작자 등이 포함되며, 새로운 형식이나 디자인을 생산해내는 창조계층의 핵심그룹이다. 후자에는 하이테크, 의료 금융 법률 서비스, 사업경영 등의 지식집약형 산업에 종사하는 창조적 전문가그룹이 포함된다. 이들은 복잡한 문제를 지식에 의존해 창조적으로 해결하며 현대의 도시는 이같이 고수준의 인간자본을 필요로 한다.

도시의 창조성을 창조산업으로 보는 관점에서는 개인의 창의성과 기술, 재능을 활용한 지적재산권을 창출하고 이를 소득과 고용의 원천으로 삼는 창조산업이 도시에 인적·사회적·문화적·경제적 다양성을 불어 넣어줌으로써 도시의 재구조화를 가져오며 더 나아가 부가가치와 고용을 창출한다는 주장이다. 창조산업에 속하는 업종에는 나라별로 차이는 있으나, 일반적으로 광고, 건축양식, 미술, 공예, 디자인, 패션, 영화, 음악, 공연예술, 출판, 연구개발, 소프트웨어, 완구, 놀이용 도구, TV 및 라디오, 컴퓨터 게임 등이 포함된다.

2 창조도시와 문화도시

〈표 13-1〉 창조도시의 개념적 징표

연구자	내용
Jacobs(1961)	포스트 포디즘(탈 대량생산) 시대에 풍부한 유연성과 혁신적인 경제적 자기 수정 능력에 기반한 도시경제 시스템을 갖춘 도시
Hall(1998)	안정적이고 쾌적한 모든 것이 갖추어진 도시가 아니라, 기존의 질서가 창조적 집단에 의해 끊임없이 위협받고 있는 도시
Landry(2000)	• 후기산업사회의 제조업 쇠퇴와 실업자문제로부터 도시의 경제자립과 지속적 발전방안으로 창조도시 개발 제시 • 예술과 문화가 지닌 창조적인 힘에 착안하여 자유롭게 창조적인 문화 활동을 영위할 수 있도록 문화적 인프라가 갖추어진 도시
Florida(2002)	'경제발전의 3T'라고 불리는 기술(Technology), 인재(Talent), 관용성(Tolerance)이 공존하는 공간으로서, 개인의 창작 아이디어가 경제 활동의 핵심역할을 담당하며, 창조계급이 원하는 환경을 갖춘 도시

창조도시 개념은 이미 Parks et.al(1925), Jacobs(1961), Thompson (1965) 등이 도시성장에 연구에서 도시는 창조와 혁신 그리고 산업의 인큐베이터로서의 역할을 하는 곳이라고 지적되었으나, 영국의 찰스 랜드리(Landry)는 산업쇠퇴나 인구감소 등 도시문제를 극복한 도시재생 성공사례를 통해 창조도시를 구체적으로 개념화되었다. 또한 리챠드 플로리다(Florida)는 '창조적 계층(Creative class)'과 '창조성 지표(Creativity Index)'를 체계화하였다. 플로리다는 하이테크 지표(High-Tech Index), 혁신 지표(Innovation Index), 동성애자 지표(Gay Index),[4] 보헤미안 지표(Bohemian Index)[5]를 복합한 것이 지역의 창조성 지표라고 하면서, 이것이 지역의 성장에 많은 영향을 끼친다고 하였다. 이 논리에 근거하여 플로리다는 지역의 성장을 도모하기 위해서는 창조계층이 좋아하는 문화예술시설이

4) 이는 첨단기술이나 신제품이 보헤미안이나 동성애적 성향을 가진 사람들에 의해 창조된다는 것을 의미하는 것은 아니며, 예술가, 음악가, 동성애자와 창조계급이 함께 공존한다면 도시가 배타적이지 않고 진입장벽이 낮고 관용성이 크다는 것을 나타낸다.

5) 작가를 비롯한 디자이너, 음악가, 배우 등 개인의 창의력으로 부가가치를 창출하는 인재.

나 매력적인 장소를 만들어야 한다고 주장한다. 이 창의성지표는 각 도시가 창조경제에서 차지하는 위치를 나타내고, 도시성장 잠재력을 나타내는 지표라고 할 수 있다.

영국정부는 1998년에 발행한 '창조산업 전략보고서(The creative industries mapping document)'를 통해 도시의 생존과 경쟁력 향상을 위한 전략을 제시하였다. Coy(2000)가 "개인의 창의력과 아이디어가 생산요소로 투입되어 무형의 가치를 생산하는 기업만이 살아남을 수 있는 새로운 창조경제의 출현"을 예고하면서 '혁신'이라는 물결에 이어 '창조성(Creativity)'이라는 화두를 던지고 있다.

〈표 13-2〉 창조도시와 문화도시의 비교

구분	창조도시	문화도시(문화수도)
제안자	• 찰스 랜드리 　- 도시계획가, 문화계획 컨설팅 조직 　 '코메디아(Comedia)' 설립자	• 멜리나 메리쿠리(Melina Merricuri) 　- 그리스 문화부 장관
제안시기 및 배경	• 1994년 국제문화경제학회에서 개념을 제시하여 2000년 창조도시 개념 구체화 • 도시 및 지역재생 도구로서 문화의 중요성 및 잠재력 확신	• 1985년 EU 각료회의 • 지역활성화 요소로서 문화에 대한 관심 고조
주요 개념	• 문화의 다양성과 잠재력을 인정하고 이를 뒷받침할 수 있는 시설과 인재의 육성을 통해 창조산업 및 지역경제 활성화	지역문화예술이 지닌 창조성을 활용하여 지속가능한 도시공간 창출, 지역주민의 삶의 질 향상, 지역경제 활성화
주요 정책	• 창조산업의 유치 및 도시매력 창출 　- 문화의 다양성 인정 　- 창조활동을 위한 기반시설 구축 　- 창조적 인간 육성 및 네트워크 구축 • 창조산업의 클러스터 양성	• 도시의 문화적 환경 정비 　- 역사적, 문화적 유산의 보존 　- 도시 미관의 향상 　- 문화예술 활동 활성화
활용국가	핀란드, 네덜란드, 일본, 홍콩 등	유럽의 37개 문화도시(2008년 기준)

출처: 윤준도, 2008: 85를 토대로 수정.

창조도시 담론은 우리나라에서 2000년을 전후해 논의가 꾸준히 전개되었으나, 기존 문화도시정책에서 용어만 바뀌었을 뿐 내용과 전략은 별 차이가 없는 것이 대부분이다(박은실, 2008: 45). 위 <표 13-2>에서 보듯이 문화도시 개념이 창조도시 개념보다 먼저 등장했으나, 양자는 도시재생 내지 지역활성화의 수단으로서 문화의 중요성을 활용한다는 점에서 공통점을 발견할 수 있고, 문화도시는 이미 존재하는 지역의 고유자원을 활용하거나 강화하여 문화경쟁력을 강화하는 데 초점이 더 있다면, 창조도시는 전혀 새로운 것이나 숨어있는 도시의 자원을 발굴해 새로운 가치부여를 함으로써 지역주민의 삶의 질을 실질적으로 향상시키는 데 더 방점이 있다고 할 수 있을 것이다.

이러한 창조도시 개념은 유네스코에서도 인정하여 2004년부터 '문화적 다양성을 위한 세계연합(Global Alliance for Cultural Diversity)'을 통하여 창조도시 네트워크(Creative Cities Network, CCN)를 구축하여 지원 사업을 하고 있다. 이는 문화예술에 대해 세계적 수준의 경험과 지식 그리고 전문기술을 가진 도시들의 네트워크이다(윤준도, 2008: 86)(표 13-3).

다음 <표 13-4>에서 보듯이 2000년대 들어서 우리나라에서도 지역마다 창조도시를 내세우고 지역의 경쟁력을 높이기 위해 노력을 경주하고 있다. 서울특별시의 경우 2008년 4월 컬처노믹스를 표방하고 '창의문화도시 마스터플랜'을 발표한바 있다. 서울시가 우리나라 창조도시 제1번도시로 출발하기는 하였다. 다만 거대도시보다는 중소도시 규모에서 창의적인 지역발전 전략으로서 발전역량을 밑에서부터 위로 발휘하여 창조도시 발전 전략을 추진하는 것이 더 바람직하지 않을까 한다.

〈표 13-3〉 유네스코 창조도시 네트워크 지정도시 현황

영역	지정도시	지정도시의 특성
문학	에든버러(영국), 멜버른(호주), 아이오와(미국), 더블린(아일랜드)	문화위인 거주지 보유, 출판산업 활성화, 국제도서 축제 개최, 도서관, 작가 박물관 등
디자인	베를린(독일), 부에노스아이레스(아르헨티나), 몬트리올(캐나다), 나고야(일본), 고베(일본), 심천(중국), 상해(중국), 서울(한국), 생테티엔(프랑스), 그라츠(오스트리아)	디자인산업 지역경제 축, 혁신적 거주 환경 조성, 국제디자인 워크숍 개최, 클러스터 조성
음악	볼로냐(이탈리아), 세빌리아(스페인), 글래스고우(영국), 겐트(벨기에)	풍부한 음악적 전통 보유, 인종과 언어 초월 커뮤니케이션, 국제적 협력망 구축, 음악 원자료 확보
공예와 민속예술	샌타페이(미국), 아스완(이집트), 가나자와(일본), 이천(한국)	전통기술 일상적 예술품 작업, 공예 보석 전통춤 등 문화유산, 조각박물관, 수공업 교육센터, 지역축제 개최
음식	포파얀(콜롬비아), 성도(중국), 외스테르순드(스웨덴)	음식산업 개발, 음식에 대한 연혁 정리, 음식거리 조성, 전통음식 개발, 음식 페스티벌, 이벤트 개최
미디어 아트	리옹(프랑스)	활발한 민간 디지털 게임산업, 문화예산의 20% 우선 배정, 활발한 국제적 네트워크
영화	브래드포드(영국), 시드니(호주)	영화제작 인프라, 영화 유산(아카이브, 박물관), 영화축제 개최, 영화산업 아티스트 출생 거주지 등

출처: /portal.unesco.org/culture/en/ev.php-URL_ID=36754&URL_DO=DO_TOPIC&URL_SECTION =201.html, 2011.4.16. 접속.

〈표 13-4〉 우리나라 지방도시들의 창조도시·문화도시 추진정책 및 계획

도시	문화시정계획	개요	사업내용	비고
서울	창의문화도시 마스터플랜 (2008-2010)	• 3개 분야 10대과제 • 서울문화지도, 컬처노믹스 • 2010년까지 1조 8,500억 원	• 유휴공간의 문화시설 • 한강르네상스 • 디자인중심도시	• 창의문화도시
경기도	문화콘텐츠비전 2020전략 (2008.2)	• 3대목표 6대 정책로드맵 • 기업하기 좋은 환경 • 국제경쟁력 증진 • 창의적 콘텐츠 육성	• 문화콘텐츠 클러스터 조성 • 1천억 원 경기콘텐츠진흥기금 조성: 투자펀드 형식 • 한국만화영상산업진흥원	• 경기문화비전 2020 • 5대 분야 30대 역점사업
부산	부산발전 2020 비전과 전략 7대 프로젝트 (2006-2020)	• 경제, 문화, 생태종합 • 아시안 게이트웨이 • 서부산 프로젝트 • 도시재창조 프로젝트 • 국제자유도시 추진 등	• 아시아 게이트웨이 • 세계적 미술관 유치 • 부산 예술의 전당 건립 • 부산영상센터, 영화박물관 • 국립해양박물관	• 창조도시 • 영상문화산업도시 • 혁신도시 • 부산진해 경제특구
인천	인천경제자유구역 송도, 영종, 청라	• 송도: 첨단지식의 국제도시 • 영종: 항공·항만의 물류도시 • 청라: 레저 스포츠 관광도시	• 송도: 컨벤션, 문화센터 • 영종: 관광, 복합레저단지 • 청라: 컬처, 아쿠아파크	• 창조도시 • 인천경제자유구역 (송도, 영종, 청라)
대구	대구문화중장기 발전계획 (2006-2015)	2010년까지 1조 9천억 원 (민자 1조 5천억 원)	• 대구문화재단 설립 • 도심문화 활성화 등	• 대구경북 창조도시 • 혁신도시
대전	창조도시 대전만들기연구	• 4대 전략영역과 비전 • 10개 어젠다 및 38개 중점과제	• 창조적 인재양성 • 과학기술과 문화예술 등	• 창조도시 • 과학도시 • 유네스코 창조도시 추진
광주	광주아시아문화 중심도시 조성종합계획 (2004-2023)	2023년까지 4조 8천억 원	• 7대 문화지구 조성 • 아시아문화의 전당 등	• 아시아문화중심도시 • 혁신도시 • 유네스코 창조도시 추진
전주	전주 전통문화도시 육성 기본계획 (2006-2025)	• 2025년까지 2조원 • 전통생활문화도시 등 3대 지향목표	• 5대 핵심 전략사업 • 무형문화유산전당 건립	• 전주전통문화중심도시 • 유네스코 창조도시 추진 • 전북 혁신도시

출처: 박은실, 2008: 49 재인용.

3 창조산업과 문화산업

창조도시가 반드시 문화도시일 필요는 없지만, 다른 한편에서는 도시의 다양한 문제들을 창조적으로 해결하기 위해서는 그 도시의 고유한 문화예술에 대한 이해가 필수적이다(임상오, 2008: 17). 영화, 음반, 출판, 캐릭터, 게임 등 고부가 가치를 창출하는 문화산업은 문화예술의 창작물 또는 문화예술 용품을 산업 수단에 의하여 기획·제작·공연·전시·판매하는 것을 업으로 하는 것을 말한다(문화예술진흥법 제2조 제2항).6) 이는 인간의 감성, 상상력, 이미지, 창의력을 원천으로 문화적 요소가 체화되어 경제적 가치를 창출하는 문화상품을 토대로 한다. 이러한 문화산업의 기반이 되는 문화콘텐츠가 지식정보사회의 핵심영역으로 부상하고 있으며, 문화콘텐츠는 기본적으로 문화·예술부문의 결과물에서 발생하며 이는 문화콘텐츠산업의 중간재로서의 역할을 한다. 문화산업을 미국에서는 엔터테인먼트산업(Entertainment Industry), 영국에서는 창조산업(Creative Industry), 일본에는 콘텐츠산업(Content Industry)으로 부르고 있으나, 각국마다 지칭하는 용어가 다르지만 명칭이야 어떻든 간에 창조산업과 문화산업 간에 교집합의 중첩영역이 큰 것은 부인할 수 없다.

창조산업의 범주에 대해 국제연합무역개발회의(UNCTAD)에서는 <표 13-5>와 같이 분류하고 있다.

창조산업의 경제적 기여도는 나라마다 다를 수 있으나, <표 13-6>에서 미국이 GDP에서 창조산업이 차지하는 비중이 약 8%로 제일 높고, 캐나다는 창조산업의 대국민경제 비중은 5%이나 고용창출효과는 7%에 달함을 보여주고 있

6) "문화산업"이란 문화상품의 기획·개발·제작·생산·유통·소비 등과 이에 관련된 서비스를 하는 산업을 말하며, 다음 각 목의 어느 하나에 해당하는 것을 포함한다. 가. 영화·비디오물과 관련된 산업 나. 음악·게임과 관련된 산업 다. 출판·인쇄·정기간행물과 관련된 산업 라. 방송영상물과 관련된 산업 마. 문화재와 관련된 산업 바. 만화·캐릭터·애니메이션·에듀테인먼트·모바일문화콘텐츠·디자인(산업디자인은　제외한다)·광고·공연·미술품·공예품과 관련된 산업 사. 디지털문화콘텐츠, 사용자제작문화콘텐츠 및 멀티미디어문화콘텐츠의 수집·가공·개발·제작·생산·저장·검색·유통 등과 이에 관련된 서비스를 하는 산업 아. 그 밖에 전통의상·식품 등 전통문화 자원을 활용하는 산업(문화산업진흥기본법 제2조 제1호).

다. 우리나라의 경우 1999년부터 2003년까지 전산업의 고용증가율(3.3%)보다 창
조산업의 고용증가율이 8.4%로 2배 이상 높게 나타났다(구문모, 2005: 204).

〈표 13-5〉 국제연합무역개발회의의 창조산업 분류

구분	내용
유산, 전통문화표현물	예술품, 공예, 축제, 민속 등
문화유적	건축물, 박물관, 도서관, 전시 등
예술, 시각예술	그림, 조각, 사진, 골동품
공연예술	라이브뮤직, 극장, 무용, 오페라, 곡예, 인형극 등
미디어, 출판인쇄	책, 인쇄, 가타 인쇄물
시청각물	영화, TV, 라디오, 기타 방송 등
기능성 창조물, 디자인	장식, 그래픽, 패션, 보석, 장난감 등
뉴미디어	SW, 비디오게임, 디지털콘텐츠 등
창조적 서비스	설계, 광고, 문화, 레크리에이션, 창조적 연구개발, 디지털 및 관련 서비스

출처: 류정아, 2009: 255에서 재인용.

〈표 13-6〉 창조산업의 경제적 기여도

국가	GDP에서 차지하는 비중(%)	전체 고용에서 차지하는 비중(%)
미국(2001)	7.8	5.9
영국(2000)	5.0	5.3
캐나다(2000)	5.1	7.0
호주(2000)	3.3	3.8
브라질(1998)	6.7	5.0
우루과이(1997)	6.0	5.0
홍콩(2002)	2.0	3.7
일본(2001)	3.0	3.2
싱가포르(2001)	5.7	5.8

출처: Throsby, 2007: 8; 임상오, 2008: 19에서 재인용.

03

창조도시 사례를 통해 본 시사점

1 일본의 가나자와현

　지역주민이 주체가 되어 지역의 전통산업과 문화예술 자원을 지역의 부수적인 잔여물이 아닌 지역발전의 원동력이 될 수 있도록 발전시킨 대표적인 도시로 일본의 가나자와가 꼽힌다(류정아, 2009: 259). 가나자와는 인구 45만의 작은 해안도시로 전형적인 일본 중세도시를 엿볼 수 있다. 제2차 세계대전 중에도 공습을 받지 않아 전통도시로서의 면모를 아직도 유지하고 있으며, 인구의 유출이 매우 적고 공간구조의 원형이 그대로 보존되고 있다.

　그러나 미시카와의 주도로서 인구 45만의 작은 도시에서는 놀라운 화장실을 만날 수 있다. 화장실이 온통 황금으로 치장하고 있는데, 4면을 둘러싸고 있는 금빛은 가나자와 특산인 순금 금박을 사용한 것이다. 그러나 이 금박 공예품은 박물관의 유리벽에 갖힌 과거의 유물만이 아니고, 현재 일본시장에서 98%의 점유율을 자랑하고 있는 상품인 것이다. 장식품, 실용용기, 화장품 등 현대화된 가나자와의 금박 공예품은 오늘의 시장에서 강력한 경쟁력을 발휘하고 있다(MBC, 2006.4).[7] 오일쇼크 이후 금박산업이 몰락해갈 때 금박 제조업체인 '하쿠

7) 이하는 주로 'MBC 스페셜, 2006.4. 창조도시 1부 소도시, 세계의 중심에 서다'에서 인용하였다.

이치'는 오히려 과감한 혁신을 시도했다. 우선 전통적으로 손으로 두드려오던 금박 제조공법을 기계화했다. 순금을 10000분의 1mm로 얇게 늘리는 전통 기술을 기계로 구현할 수 있게 돼 금박의 대량생산이 가능해졌다. 그러자 이 금박을 이용한 공예품을 직접 만들기 시작했다.

가나자와의 전통 산업인 금박산업은 1970년대까지 금박재료만을 만드는 산업이었으나, 그것은 가공된 결과물을 만드는 상품 제작자에게만 유리한 구조였다. 게다가 수요는 점점 줄어들어 금박제조는 사양길의 산업이 될 수밖에 없었다. 하쿠아치 대표(아사노 쿠니코)는 가나자와 금박을, 가나자와 사람이 가나자와에서 판매할 수 있는 공예품의 대명사로 만들어야만 한다고 생각하고, 일반 소비자들에게 직접 전달하는 유통시스템을 기업 스스로 만들었다. 그는 금박공예품을 직접 만들 뿐 아니라 금박의 현대적인 감각을 구현하는 다양한 실험들을 해 나갔다. 공방에서 극소량 다품종 방식으로 생산되는 금박공예품은 모두 8,000여종이나 된다. '하쿠이치'는 이것으로 매년 20억에 가까운 매출을 올리고 있다.

가나자와에서 전통은 과거의 유산만이 아니라 현재에도 생생하게 살아있는 그 무엇이다. 아이들은 동네에서 피아노를 배우듯이 일본 전통 가무극 '노'[8]를 배우고 있다. 고색창연한 무대예술을 개구쟁이 초등학생들이 취미로 배우고 있는 곳이 가나자와이다.

가나자와는 지난 400년 동안 전쟁과 자연재해의 피해를 입지 않은 드문 도시 중의 하나이다. 작은 교토라는 별명으로 불릴 만큼 가나자와에는 옛 에도시대의 정취가 고스란히 남겨져 있다. 에도시대 대표적인 정원양식의 아름다움을 보여주는 곳은 겐로쿠엔이다.[9] 그리고 나가마치 부테야시키에는 당시 에도시대 무사들의 집들도 원형 그대로 보존되어 있다. 가나자와 전통의 원료는 바로 이 시대부터 시작된 것이다. 에도시대 가나자와에는 영주가 사용할 다양할 물품을 만들기 위해 오사이쿠쇼라는 장인조직이 있었다. 가나자와의 풍요한 전통문화는

8) 노는 700년간 이어온 일본 대표 전통 가무극으로 2001년에 유네스코 세계 무형유산 지정되었다. 노는 일본에서 가장 오래된 전통 가무극이다. 근세에 성립된 가부키가 서민들을 위한 것인데 반해, 노는 700년 전 에도시대부터 귀족과 무사들이 애호해온 장르였다.

9) 17세기 가나자와 외곽성에 속한 정원이었던 겐로쿠엔은 오늘날 일본의 3대 정원의 하나로 손꼽히고 있다.

이 장인조직으로부터 맥을 이어온 것이다. 그리고 장인의 전통적 수공업은 근대화와 함께 기계제 산업으로 이행됐다. 1900년 한 장인이 직물집기를 개발함으로서 가나자와는 일본의 유수한 직물 생산지가 되었고 동시에 섬유기계 산지로서 성장하게 되었다. 1909년부터 지금까지 직기를 만들어온 츠다코마공업은 최근에 전자기술을 차용해 더욱 발전한 초 현대식 직기를 내놓고 있다. 이 직기는 생산물량의 90%를 해외에 판매하고 있고 해외시장 점유율은 35%에 이른다. 즉 장인들이 손으로 짜던 직물이 첨단기계생산에까지 이어진 것이다.

> "가나자와에 있는 것은 문화, 문화재입니다. 전통문화를 살려서 그 문화와 산업을 접목시켜 발전해 온 것입니다. 이것은 모두 에도시대부터 이어 온 가나자와의 전통기술이 뒷받침되지 않았다면 이루어질 수 없었습니다." – 키요시 카와라 기획과장 가나자와시 도지정책과 인터뷰 –

오늘날 가나자와의 산업은 과감하게 전통에 뿌리박고 있다. 물이 좋아 그 맛이 뛰어나다고 하는 가나자와 두부도 마찬가지이다. 창업한지 80년된 공장에서, 다카이는 두부를 만드는 기계를 고안하여 이 기계를 이용하여 하루에 20종류 3,000여개가 넘는 두부를 손쉽게 만들어내고 있다.[10] 가나자와에는 이렇게 전통에 기댄 중소기업들이 1,000여개 넘게 자리잡고 있고, 이들이 한 해 벌어들이는 돈은 약 4조 4,000억 원에 달한다.

또한 가나자와에서는 폐업한 섬유산업 공장터를 매입하여 획기적인 참여형 문화시설인 '시민예술촌'으로 바꾸었다(류정아, 2009: 259). 하루 24시간 일년 365일동안 시민들이 자유롭게 예술 활동에 참여가 가능한데, 시민들이 기획했고 관리·운영한다. 1996년에 개관된 이곳에 있는 4동의 창고는 드라마, 음악, 에코라이프, 아트공방으로 구성되며, 독자적 사업의 기획과 입안, 이용자 간의 조정 등을 자주 시행한다.

10) 1958년 두부기계의 발명으로 일본발명협회상을 받은 다카이 카메즈로. 자신의 두부공장을 기계화하다 아예 기계제조회사로 발전시킨다. 두부기계를 만드는 다카이는 일왕의 방문을 받을 만큼 유명한 기업이 되었다.

② 스페인의 바르셀로나

스페인에서 마드리는 정치수도, 톨레도는 역사문화수도, 바르셀로나는 경제수도로 알려져 있다. 그런데 바르셀로나에는 천재적 건축가 가우디가 설계한 성가족(사그라다 파밀리아) 성당, 구엘공원 등 7개의 건축물이 유네스코 세계문화유산으로 등재될 정도로 창조도시로 성장할 수 있는 문화예술적 가치가 높은 건물과 장소 및 인적자원을 보유하고 있다.

바르셀로나가 창조도시로 성장하기 위해 창조적인 도시개발(창조적 공간 창출), 창조적 이벤트 개최(창조적 시간 창출), 창조적 산업진흥(창조적 인재양성) 3가지 측면에서 개발 전략을 전개하였다(윤준도, 2008: 87-94).

먼저 창조적 도시개발을 위해 70여개국 이민자 2만여 명이 살아 다양한 문화가 공존함에도 우범지역이라는 인식 때문에 관광객뿐만 아니라 시민들마저 접근하지 않던 라발지구에 사회시설(학교, 병원, 양로원, 공장 등)을 정비하고, 공공공간을 확대하고,[11] 치안이 나빠 시민들이 불안해하던 라발지구에 다양한 문화시설을 도입해 변화를 도모하였다. 그리고 바르셀로나의 대표적 제조업 산업단지였던 포블레노우 지역에 '22@바르셀로나' 프로젝트를 추진하여 양질의 주거와 문화, 과학과 교육, 생산과 레저가 공존하고 소통하는 지식집약형 첨단산업단지로 바꾸었다. 22@지구의 주요 산업에는 '문화'가 모든 분야에 걸쳐 필수요소로 적용되고 있다(윤준도, 2008: 90).

또한 물리적 환경개선 측면 이외에 창조적 이벤트 개최와 같은 소프트웨어 전략도 함께 구사되었다. 1992년 바르셀로나 올림픽을 전후해 여러 문화시설과 도시인프라를 정비했으며, 2004년에는 5개월 동안 유네스코 후원으로 제1회 세계문화포럼을 개최하였다. 매년 6월에는 세계적으로 유일하게 첨단음악을 주제로 한 대규모 페스티벌 소나(Sonar)를 개최하며, 2003년부터 매년 11월에 다문화 공생 축제인 '라발(Raval)'을 개최한다.

그리고 창조적 산업진흥을 위해 제5차 산업[12]을 규정하고 관련 산업진흥을

11) 밀집지역의 건물을 없애고 공원이나 통로를 만들어 개방공간을 정비하였다.

12) 제5차산업은 문화나 예술에 관련된 산업부문(문화, 아트, 디자인, 조사연구, 건축, 시청각,

위해 인재양성 및 산업의 기초토양을 다졌다. 즉 바르셀로나 미디어재단은 스페인 최대의 두뇌집단으로 약 200여 명이 근무하면서, 문화발전을 통한 경제활성화 방법에 대해 초점을 맞추고 있다. Pompeu Fabra 대학과 기업이 함께 'Reactable' 이라는 새로운 전자악기를 만들어 새로운 전자악기 비즈니스의 중심지로서 가능성을 보여주었다.

③ 독일의 작은도시 오버하우젠[13]

이 도시에서 가장 눈에 띄는 구조물은 거대한 가스탱크다. 직경 68미터 높이 117.5미터 35만 입방미터의 가스를 저장할 수 있는 유럽에서 가장 큰 가스저장고. 그러나 이곳은 더 이상 가스탱크가 아니다. 광산에서 더 이상 가스가 발굴되지 않아 1988년부터 가스탱크의 작동이 멈췄다. 그 후 작동이 멈춘 가스탱크를 어떻게 효율적으로 사용할지에 대한 의견이 분분했는데, 고층 영화관이나, 실내골프장을 만들자는 등 갖가지 제안들이 쏟아져 나왔다. 1999년 이곳은 새로운 모습으로 다시 태어났다. 전 세계에서 단 하나밖에 없는 독특한 전시관이 만들어진 것이다. 대형 설치미술로 유명한 크리스토와 잔 클로드 부부는 1999년 6월 가스탱크 갤러리 첫번째 설치전을 개최한 이후, 이곳은 또 하나의 명소가 되었다. 일 년에 한 번씩 정기적으로 세계적인 미술작가들이 초청된다. 이 가스탱크의 변화는 바로 오버하우젠의 변화와 직결된다. 산업도시가 관광도시로 탈바꿈한 것이다. 이제는 연간 270만 명의 관광객들이 오버하우젠을 찾아 돈을 뿌리고 간다. 시는 가스탱크 가까이에 대형 쇼핑몰을 건설해 그들의 소비를 유도하고 있다. 가스탱크를 첨단예술센터로 바꾼 창조적 아이디어. 그것이 2차 산업의 몰락으로 피폐했던 도시 오버하우젠을 새롭게 부흥시킨 것이다.

미디어, 마케팅, 광고, 선전 등) 등을 의미하며, 감성적인 활동을 기반으로 한다.

13) 이 부분은 주로 'MBC 스페셜, 2006.4. 창조도시 1부 소도시, 세계의 중심에 서다'에서 인용하였다.

4 이탈리아의 볼로냐

창조도시의 모범 사례로 손꼽히는 볼로냐는 이탈리아 중부의 유서 깊은 도시로서, 인구 42만의 이탈리아 제2의 부자도시이다. 유럽대륙 이탈리아 중부에 위치한 볼로냐의 외관은 한마디로 매우 평범하다. 역사적 유적이 있긴 하지만 로마처럼 세계적으로 이름난 문화재가 있는 것도 아니고 도시의 경관이 빼어나게 아름다운 것도 아니다. 볼로냐에서 유명한 것으로는 고기가 듬뿍 들어간 볼로냐식 스파게티, 유명한 경주용 오토바이 회사가 있고, 한때 기계산업으로 대표되어 왔던 만큼 세계적인 자동 포장기계회사가 있다. 인구 37만의 작은 도시가 성공적인 창조도시 문화도시의 대표적인 사례로 꼽힌다.

볼로냐는 음악분야에서 풍성한 창의적 전통을 이어오고 있다(류정아, 2009: 257). 볼로냐에는 1666년에 설립된 아카데미아 필하모니카, 1763년에 설립된 테아트로 코무날, 1804년에 설립된 지오반 바티스타 마르티니 콘서바토리 등 유서 깊은 음악단체들이 있다. 모차르트, 롯시니, 베리니, 도니제티 등 유명음악가들의 인연이 있다. 또 시립음악도서박물관,[14] 국제음악도서관 및 박물관도 있다. 또 음악계에서 두각을 나타낸 음반제작자, 후원자, 문화홍보관련자들을 위한 '국제 카를로 알베르코상'을 운영하고 있다.

볼로냐는 역사적 시가지 보존과 재생에 초점을 둔 도심재생 전략으로 문화창조공간으로 거듭난 과거의 유산들을 현대에 살리고 있다. 도심 건축물의 외관은 보존하고 내부는 첨단문화공간으로 바꾸고 있는데, 볼로냐의 중심 마조레 광장 한켠에 시청이 있고 그 옆쪽으로 눈에 띄는 '살라보사' 건물이 있다. 원래 오랫동안 주식거래소와 은행으로 쓰이던 것을 2001년 볼로냐 시에서 현재모습으로 개조했다(KBS, 2006.3.11.).[15] 탁 트인 1층 로비에는 노인들이 모여 담소를 나누는 모습이 보이고, 1층을 빙 돌아가면 서점이 있고 오픈된 서가에서는 사람들이 책을 읽는다. 외관상은 별다를 게 없어 보이는 이 건물의 지하에는 엄청난 규모의 첨단 공공도서관이 자리잡고 있는데, 컴퓨터 네트워크로 연결된 900석

14) 1만 7천여권의 16~20세기 인쇄악보 콜렉션을 보유하고 있다.
15) 2006 KBS한국방송 대기획 '문화의 질주' 제1편 도시, 문화를 꿈꾸다(2006.3.11.).

이상의 열람석을 갖춘 유럽최고수준의 복합문화공간이다. 1층 로비 바로 밑 지하에는 로마시대 유적이 그대로 보존되어 있다. 건물 공사하다 발견된 것을 그대로 살려서 그 위에 건물을 세운 것이다. 로비의 투명한 유리마루를 통해서 이용객들이 이천년 전의 유적을 내려다 볼 수 있도록 해놓았다.

볼로냐 사람들이 문화도시 대변신 작업에 착수한 것은 1980년대의 일이다. 도심 재개발 사업은 보존과 재생이라는 슬로건 아래 시작됐고 2000년 볼로냐가 유럽문화도시로 지정되면서 일대 도약기를 맞았다. 문화도시를 향한 볼로냐 2000년 사업의 핵심은 창조공간 프로젝트다. 도심의 빵공장, 담배공장, 도살장 같은 오래된 건물들을 선정하여 미술관, 박물관, 도서관 같은 문화시설로 바꾸어 나갔다. 도심재개발을 하면서 고급아파트가 아닌 이런 문화시설을 세웠다. 예컨대 과거 담배공장이었던 건물, 한동안 버려져 있었던 탓에 낡아 빠진 공장 건물은 최첨단 영상 교육센터로 새롭게 태어났다. 이곳에서는 음악인 연극인 학사코스를 위한 음악연극영화 수업이 이루어지고 젊은 예술인들을 위한 실습공간과 비디오아트 및 연극자료공간도 있다.

담배공장 바로 옆에 위치했던 과거 도살장 건물도 변신했다. 무성영화에서 현대영화까지 다양한 영상자료와 관련 도서들을 소장한 종합 영상 자료관이 된 것이다. 도시의 버려졌던 공간이 이제는 영화연구의 중심지가 됐다.16) 볼로냐의 도시는 미술관, 박물관으로 가득하다. 모두 버려진 옛 건물들을 개조해 낸 것이다. 건물뿐만 아니라 전시된 유물과 예술품도 주목할 필요가 있다. 중세시대 볼로냐교회 유물과 의상들을 한자리에서 볼 수 있는 중세사 박물관은 원래 귀족의 저택이던 것을 특색 있는 미니 박물관으로 개조해냈다. 중세 때부터 유럽최초의 해부학 교실이 있었던 대학건물은 그대로 해부학 박물관이 됐다. 조명과 해부실습대가 그 자리 그 모습 그대로 사람들을 맞는다. 시청의 오래된 부속건물을 개조해 모란디 미술관을 개관하였다.17) 산업박물관은 버려진 요거공장을 전시장으로 활용하고 있다. 한때 실크산업으로 주가를 올리던 볼로냐의 방적기를 비롯해 시대를 풍미했던 기계들이 오랜 제조업에 전통을 지닌 볼로냐의 역사를 그대

16) 찰리채플린, 마틴스콜세지 감독의 희귀한 영상자료들을 소장하고 있고 1년 내내 영화제들이 개최된다. 과거엔 도살장이었던 이곳이 지금은 이탈리아에서 영화연구의 1번지로 탈바꿈하게 되었다.

17) 볼로냐가 배출한 이탈리아 유명화가 모란디의 회화와 조각작품이 전시되어 있다.

로 보여준다. 어마어마한 문화재 없이도 볼로냐 사람들은 도시를 박물관 천국으로 탈바꿈시키고 있다. 버려진 옛 건물들을 문화시설로 개조하는 도시 대변신 프로젝트를 진행한 것이다. 이렇게 창조공간 프로젝트의 결과로 볼로냐도시는 외관은 옛것이지만 내부는 최첨단시설이 됐다. 명실상부한 창조공간으로 거듭난 것이다. 창조공간 프로젝트를 통해 300개의 콘서트, 2300개의 박람회, 합계 2,000시간에 달하는 행사가 가능했다. 지역의 영상센터, 영상도서관, 공연장, 영화관, 그리고 현대미술관 같은 문화적인 시설들이 함께 모여 있으면 문화발전에 새로운 아이디어를 가져다주게 되고, 이 문화사업이 결국 기업들에게도 큰 영향을 주는데, 그것이 바로 도시의 창조력이다. 지방정부가 기본적인 틀만 마련해주고 일하기 좋은 환경만 만들어주면, 창조적인 도시가 탄생하고 창의적인 인재들이 모인다. 이렇게 자리를 잡으면 다른 지식산업 기업이나 기업하기를 희망하는 사람들이 몰려들게 된다. 왜냐면 창조와 혁신이 이루어지기 때문이다.

한편 볼로냐를 일류 연극도시로 자리잡을 수 있게 한 데는 협동조합 시스템이 있다. 도심 재개발로 재건축된 어린이 전용극장 '페스토니'는 규모는 그다지 크지 않은 극장인데 이곳에서 열리는 공연은 매일 만 원이다. 연간 200일 300회가 넘는 공연이 열리고 5만 여명의 어린이들이 공연을 관람한다. 다채로운 작품을 1년 내내 끊임없이 올릴 수 있는 비결은 협동조합방식에 있다. 이들은 배우인 동시에 모두 평등한 조합원이다. 생산력은 바로 이들의 연대감에서 나온다. 각자가 맡은 역할은 엄연히 다르지만 지위의 높고 낮음이 없기 때문이다.[18] 공연이 끝난 후 배우들은 어린이들과 연극에 대해 자유롭게 얘기하는 시간을 갖는다. 볼로냐의 어린이들은 이런 시간들을 통해 문화에 더 가깝게 다가간다. 문화를 즐기는 방법을 어릴 적부터 자연스럽게 익히는 것이다. 문화시설과 콘텐츠가 풍부해지면서 눈에 보이는 변화가 나타났다. 문화를 소비하는 사람들이 늘어

18) 협동조합 방식의 장점은 무엇보다 생활이 안정된다는 것이다. 월급이 지속적으로 나오니까 창작환경도 안정되고 공연의 기회가 보장되어 있으니까 연기에 더 몰두할 수 있다. 이번 달에 일이 있지만 다음 달에 일이 없으면 어떡하나 하는 두려움이 없다. 협동조합은 정부가 일정부분을 지원하되 예술인들에게 자율성을 주고 경영을 책임지게 하는 방식이다. 극단의 운영, 중요의사결정 그리고 이익분배는 모두 조합방식으로 이루어진다. 패스토니극장은 시의 지원을 받아 어린이 전용극장으로 새단장했다. 어린이 전용극장에 걸맞게 모든 시설을 유치원 기준으로 재정비하고 무상으로 협동조합에 임대해 운영을 맡기고 있다. 운영비의 60%는 시에서 책임지고 나머지 40%는 조합에서 다양한 콘텐츠사업을 통해 조달하고 있다.

낳고 이것은 도시의 경제를 일으키는 시작점이 되었다. 문화소비지출이 늘어나면서 문화산업이 호황을 맞게 되고 그만큼 일자리가 증가했다. 소득수준이 높아졌고 도시경제가 전체적으로 활발해졌다. 관객을 훈련시키는 시스템이 이뤄졌다. 즉 관객은 태어나는 것이 아니라 만들어지는 것이다. 문화산업이 활성화되면서 관련 산업인 서비스업 관광업 제조업에 이르기까지 시너지효과를 가져왔다. 즉 볼로냐가 문화도시로서 이름을 알리고 다양한 문화산업이 발전하게 되면서 결국은 볼로냐에서 생산되는 모든 상품들이 고급제품의 이미지를 얻게 되는 것이다. 현재 볼로냐는 하이테크 상품들을 성공적으로 수출하고 있다. 문화도시 볼로냐는 볼로냐 2000 프로젝트 이후 관광객이 꾸준히 증가하고 있고, 볼로냐의 실업률은 지속적으로 감소하고 있다. 실업률은 2003년엔 2.3%를 기록해, 도시의 일자리가 늘고 있다는 것을 알 수 있다.

5 영국의 게이츠헤드

타인강을 사이에 두고 뉴캐슬시와 마주하고 있는 인구 20만의 게이츠헤드시는 과거 성행했던 석탄, 탄광, 조선업이 1970~80년대에 시대조류의 흐름으로 퇴락하면서, 1980년대부터 문화를 매개로 한 도시재생 프로젝트를 추진하였다. 타인강변의 능화적 랜드마크 조성 프로젝트는 3가지 건조물을 중심으로 이뤄졌다(오민근, 2008: 37-38). EU복권기금을 활용해 밀레니엄 프로젝트로 추진된 밀레니엄 브릿지는 보행전용으로 설계되어 2001년에 개통된 것으로, 하루에 두 번 들어 올려져 윙크하는 다리로 알려졌다. 또한 발틱 현대미술관은 타인강변의 제분소 건물이 철거비용 문제로 철거가 지연되자 리모델링하여 문화공간으로 바꿔 2002년에 개관하였다.[19] 세이지 음악당은 10년 넘는 공사를 거쳐 2004년에 개관했는데, 중앙홀은 연중 개방되어 주민회합공간과 공연공간으로 활용되고, 장애우나 노인들이 불편없이 진입할 수 있도록 설계되었다.

19) 소장품을 갖지 않고 새로운 작품생산을 지향하는 21세기형 미술관이다.

6 프랑스의 남부 소도시 소피아

프랑스 남부의 대표적 휴양도시 니스. 니스 국제공항을 통해 이 도시를 찾는 승객이 매년 1,000만여 명이나, 그 승객 중 30%는 휴가가 아니라 사업을 위해 찾아오는 사람들이다. 이들이 주로 찾는 목적지는 '소피아 앙티 폴리스'로, 니스에서 30분거리 알프스 산자락에 자리 잡은 소피아는 한적한 별장지대처럼 보이지만 실은 세계적인 하이테크 기업도시다. 숲에 둘러싸인 집들은 대부분 기업체들인바, 60개국 1276개의 기업이 입주해 있는 소피아는 현재 프랑스 경제의 중추다. 소피아 앙티 폴리스는 매우 국제적인 지역으로 다양한 경력을 가진 직원과 기업가들이 모여 있는 곳이다. 첨단기술 기술자뿐만 아니라 금융이나 무역에 종사하는 사람들까지 모여 있고, 소피아는 국제공항이 있는 니스에 인접해있기 때문에 니스에서 뉴욕, 스위스, 싱가포르까지 갈 수 있는 국제적인 지역인데다가, 좋은 햇살까지 갖춰져 있다. 소피아 앙티폴리스의 가장 큰 매력은 자연과 조화를 이룬 아이티벨리라는 데 있다. 1년 내 따뜻한 햇빛이 내려쬐고 일을 하면서도 맑은 공기와 숲을 즐길 수 있으며 삶의 여유를 누릴 수 있다. 소피아 앙티폴리스의 산업단지는 실리콘밸리 같은 느낌을 주지만, 실리콘밸리에서 좀처럼 찾아볼 수 없는 삶의 질이 느끼게 한다. 오늘의 소피아는 공공기관이 주도하여 인위적으로 만들어낸 신도시로서, 한적한 시골이지만 세계최고의 휴양지인 니스와 칸느를 비롯한 대도시들이 반경 20km 안에 위치한 것이 입지적 장점이다. 국제공항이 가깝고 도로 네트워크가 잘 되어 있어 자연을 즐기면서도 도시적 문화생활을 할 수 있고 시골생활을 하면서도 세계시장과 신속하게 연결될 수 있다. 소피아가 첨단기업과 연구소 고급연구인력의 유치에 성공할 수 있었던 것은 이 때문이다. 또 소피아의 성공은 녹지의 1/3만을 개발한다는 애초의 원칙이 30년간 철저히 지켜져 온 것에서도 찾을 수 있다. 소피아에서는 직선으로 나 있는 길을 찾아보기 어렵다. 자연친화적인 개발을 하고 있기 때문이다. 소피아에서는 정기적으로 CEO세미나가 열린다. 입주 CEO사이에 만남과 정보교환을 목적으로 하는 자리이다. 지역 내 기술자들의 수준이 높고, 소피아 앙티 폴리스에 있는 창업지원시스템에서는 여러 가지 기술과 시장에 대한 자문을 해 줄 뿐만 아니라 최장 2년간 재정지원도 해준다.

7 미국 시카고의 어메니티와 엔터테인먼트[20]

　　미국 지방정부 혁신의 방향은 인적 역량의 혁신과 이를 뒷받침하는 제도적 역량의 혁신이라 할 수 있는바, 이에 더하여 시민들의 가치관적 변화에 입각한 행정혁신의 사례로 시카고시는 특히 어메니티와 엔터테인먼트를 중심으로 하는 정책적 전환을 통해 지방정부의 새로운 혁신이 가능하다는 점이 제시되고 있다. New York Times는 1999년 1월 3일자 신문에서 시카고를 '미국 최고의 라이브 공연 도시'로 표현하면서 시카고의 엔터테인먼트 산업의 성장을 크게 보도하였다. 실제로 시카고 관광객들은 1993년 3,200만 명에서 1997년 4,290만 명으로 증가했으며, 이 관광객들은 하루 평균 242달러를 소비한다고 추정되었다. 시카고시의 발표에 따르면 시카고의 제1산업은 엔터테인먼트 산업이다. 여기서 엔터테인먼트 산업은 관광, 컨벤션, 음식점, 호텔과 관련된 경제 활동 산업을 의미한다.

　　<표 13-7>은 시카고시가 미국 내에서 1박 이상의 여행 코스로 방문자수가 가장 많은 도시라는 것을 보여주고 있다. 시카고시를 1박 이상의 여행 코스로 방문한 사람의 수는 453만 명으로,[21] 이것은 2위인 애틀랜타시의 352만 명을 훨씬 능가하는 수치이다. 뉴욕시의 방문자 수가 시카고의 1/3 수준으로 전체의 13위에 머물렀다는 것은 매우 시사하는 바가 크다. 이는 뉴욕시가 전 세계적으로 유명한 브로드웨이 극장을 갖고 있을지라도 소비 비용이 매우 높기 때문에 발생한 결과이다. 즉 소비의 비용이 경쟁이 높아지는 관광산업에서 매우 중요한 요소로 작용하고 있다는 것을 알 수 있다. 미국 최대의 오락 장소인 디즈니월드가 위치한 Orlando가 3위에 머무른 것과 세계적인 도박산업을 보유한 라스베가스가 4위에 머무른 것도 주목할 만하다. 이 도시들은 심미성보다는 오락 자체에 치중하였기에 어떤 면에서 이제는 지겨운 관광지가 되었다고 할 수 있다. 이런 점에서 도시들이 관광산업에서 경쟁력 있기 위하여 다양한 엔터테인먼트 요소

20) 이 부분은 장원호, 2006를 주로 인용하였다.

21) 453만 명의 방문자 수에는 단지 하룻밤만 오혜어 공항에 들른 사람들도 포함되었다. 하지만 공항 근처 또는 당일 회의를 마치고 돌아가는 방문자는 포함하지 않았다.

와 심미적 요소를 공유해야 한다고 할 수 있다. 한편 시카고의 관광객들이 어떠한 형태로 증가하였는지 살펴보면 여러 시사점을 발견할 수 있다.

〈표 13-7〉 미국 내 1박 여행 코스 상위 10위

(단위: 백만 명)

순위	카운티	주	연계된 도시	1998
1	Cook	IL	Chicago	4.53
2	Dekalb	GA	Atlanta	3.52
3	Orange	FL	Orlando	3.30
4	Clark	NV	Las Vegas	2.94
5	Dallas	TX	Dallas	2.86
7	Washington	DC	Washington	2.80
8	Los Angeles	CA	Los Angeles	2.63
9	San Diego	CA	San Diego	2.17
10	San Francisco	CA	San Francisco	2.07
13	New York	NY	New York	1.56

출처: Shifflet, 1998; 장원호, 2006 재인용.

04

창조도시 육성정책의 성공 영향요인

① 소프트웨어적인 요인[22]

1) 개인적 자질로서 창의적 인재들의 유인과 창조환경의 조성

거대도시, 중소도시, 도회지는 물론이고 조그만 마을에서도 창조적으로 생각하고 계획하고 상상력이 풍부하게 행동할 수 있는 조건이 충족되기만 하면 된다(Landry. 2005: 1). 창조도시의 핵심 내용은 사람들의 열린 마음과 상상력에 불을 지피고, 우리의 사고방식을 바꿔 도시문제를 새롭게 바라보는 것이 정책제안서 천권의 값어치에 해당한다고 한다(임상오외, 2007: 13; 261).

과거에는 도시의 성장이 도시에 입지한 기업이 어디에 집중되었는지 어디에 클러스터를 형성하고 있는지에 초점이 있었으나, 개인의 지식과 창의력으로 부를 창출하는 창조계층이 도시의 창의성 원천으로 간주되면서, 이들이 살기 원하는 도시 내지 창조계층을 끌어들이기 위한 환경조성에 대해 관심이 모아지고 있다.

창조계층은 개방적[23]이고 다양하고 관용적[24]인 도시를 선호하여 이러한 도

22) Landry(2000)는 도시의 유전자 코드를 바꾸기 위한 창조도시의 선결조건으로서 다음 7가지를 들었으며, 본고에서는 이를 많이 참고하였다. 개인의 자질, 의지와 리더십, 다양한 재능을 가진 사람들과의 접근성, 조직화된 문화, 지역정체성, 도시의 공공공간과 시설, 네트워킹의 동태성.

23) 창조도시는 다른 생활방식과 문화적 배경을 가진 사람들을 환영하는 도시, 길거리문화(Stree

시로 모여들고 이를 통해 창조자본이 형성되고 이런 도시로 창조기업들이 모여들면서 도시가 역동적으로 성장하기에, 개방성과 다양성과 관용성을 내포하는 창조적인 환경을 조성하는 것이 중요하다. 예를 들어, 미국 세인트루이스나 볼티모어, 피츠버그의 경우 기술수준과 세계적인 유명대학들이 존재하고 있음에도 불구하고 경제성장이 이뤄지지 못하고 있는 이유는 관용성이 낮기 때문이라고 창조지수를 개발한 Florida(2002)는 보고 있다. 즉 이들 도시가 관대하고 개방적인 분위가가 아니어서 창조계층을 유인하지 못했다는 것이다.

2050년이 되면 우리나라에서 외국인이 전체 인구의 10%를 차지한다(KBS, 2009.9.3.). 지구화(Globalization)와 지역화(Localization)가 동시에 진행되는 현 시대상황에서, 2008년 5월 31일 기준 90일을 초과하여 체류하는 국내거주 외국인이 891,341명으로 전체인구의 1.8%에 해당한다(행정안전부, 2008.7.). 출입국기록을 토대로 단기체류자를 포함해 외국인의 규모를 추정하는 법무부 자료에 의하면, 이미 2007년 말에 1,066,273명이 국내에 체류하고 있다고 발표되었으며, 다문화가족(결혼이민자) 실태를 봐도 2008년말 기준, 14만 4천명에 이르고 있다. 현실적으로 단일민족 신화가 무너진 상황에서 다양한 국적과 문화적 배경을 가진 사람들을 관용적으로 수용할 수 있는 글로벌 코리아를 향한 다문화사회가 정착되어야 한다. 우리도 다문화·다민족국가라고 하지만, 아직 외국에 비해 덜 개방적이고 덜 관용적인 것은 사실이다. 창조적인 인력을 유치하기 위해서는 해당지역의 매력 내지 고유가치를 높임과 동시에, 도시의 개방성과 관용성 및 다양성을 높여야 할 것이다.

t level culture)와 소규모의 하위문화 활동이 풍성한 도시이다. 창조계층은 흥미로운 작업환경, 다양한 체험을 즐길 수 있는 장소는 물론이고 냉정함과 흥미로운 삶이 공존하는 장소를 선호한다고 한다. 보다 개방적이어서 진입장벽이 낮은 도시일수록 다양한 배경의 사람들을 만나는 기회가 많아지게 될 것이다.

24) 보다 관용적이어서 자유롭게 활동할 수 있는 도시일수록 창조적 인재들이 자신들이 지닌 창조능력을 마음껏 발휘하게 됨으로써 혁신을 만들어내고 생산성을 높이며 궁극적으로 경제성장을 가져온다는 것이다.

2) 창의성을 성공적으로 이끌려는 의지와 리더십

창조도시가 되기 위해서는 구호나 슬로건만으로 되는 것은 결코 아닐 것이며, 창조성을 성공적으로 이끌려는 의지가 새로운 아이디어가 생산성을 높이는 데 작용할 수 있도록 비전을 가진 리더십이 필요하다. 공공부문에서 변화와 혁신을 추구하는 데 성공조건은 여러 가지를 상정할 수 있겠지만, 우선적으로 최고정책결정권자가 이를 지지하고 솔선수범해야 한다(Beck and Hillmar, 1972: 827－834). 변화 초기단계에서의 관리저항도 최고관리층이 진정한 지원과 협조가 있으면 구성원들이 이를 수용하고 활성화하는 데 열성적이 된다(Caroll and Tosi, 1973: 49－52).[25] 다시 말해 창조적인 도시개발을 위한 사업은 효과적인 리더십이 없이는 시작될 수도 지속될 수도 없다. 다양한 유형의 리더십은 다양한 부문에서의 변화를 가져온다.[26] 디지털 시대의 성공적인 리더십의 요건(Rosabeth Moss Kanter)으로, 강한 호기심과 상상력을 소유, (범위에 관계없이) 능숙한 커뮤니케이션, 한 가지 세계관에 메이지 않는 세계시민적(Cosmopolitan) 기질, 복잡성(Complexity)에 대한 이해, 필요한 인적 자원의 요소를 빨리 파악함(Sensitive to the range of human needs), 종속되기 보다는 재원 제공자로서 주도적으로 다른 사람과 협력함, 자신의 아이디어로 사업을 주도함 등이 필요하다고 할 것이다.

3) 역동적인 네트워크의 구축과 신뢰

도시에는 많은 하위 커뮤니티들이 형성되어 돌아가고 있다. 동호인, 클럽, 포럼, 협회 등 수많은 공식·비공식 모임을 통해 사회적 네트워킹이 이뤄지고 있다. 사회 각 부문 간 협력적 파트너십 형성과 긴밀한 네트워크는 참신한 아이디어나 도시의 창조성 의제가 발굴되는 원천이 된다. 단순 친목도모 목적의 네트

25) 예컨대 목표관리제 실행에 관한 문헌조사연구에 의하면 목표관리제 실패의 주된 이유는 공·사 영역에서 동일하며, 그것은 최고관리층의 적극적인 관심과 참여의 결여이다(Rodgers and Hunter, 1992: 37; 서순복, 2002 재인용).

26) 예컨대 지적인 리더십은 근본적인 문제해결을 이끌어내고, 감성적 리더십은 구성원을 고무시키며, 효과적인 리더십은 신뢰를 구축하고, 도덕적인 리더십은 부패를 축소시킨다.

워크가 아니라, 당사자들 간의 공공이익을 위한 역동적인 커뮤니케이션의 네트워킹이 되어야 한다. 이렇게 지역사회 다양한 주체들 간의 네트워크가 구축되고 신뢰가 형성하고, 이를 기반으로 지속적인 학습, 상호작용을 이루는 지역혁신체제(Castells, 2000)가 중요한 도시관리 전략으로 등장하게 되었다. Landry(2000)는 창조성과 학습능력은 지역의 경쟁력을 담보할 가장 중요한 자산이며 창조적 조직은 끝없는 발전의 길을 걸어가면서 평생동안 배우는 조직이 될 필요가 있다고 주장하였다.

영국의 대표적인 대도시연합인 '코어시티(Core-city)그룹'[27]은 1995년에 영국정부, 도시, 다양한 이해관계자와 협력하여 국가경제를 선도하고 국제적 경쟁력을 갖춘 지역발전을 목적으로 구축된 연합체계이다. 이후 London Study, The compete project[28]를 통해서 연합대상을 유럽전역으로 확대하고 있다. 또한 '이문화 간 도시연합(Inter-cultural city)'은 다양한 지역의 문화교류를 통해서 참신한 아이디어와 문화역량을 촉진할 목적으로 설립되었다. 외부의 영향으로 지역의 문화는 창조적으로 재가공되어 새로운 특성이 나타나게 되고, 다문화주의(Multi-culturalism)보다 이문화주의(Inter-culturalism)에서 창조성이 증가된다고 보고 있다(박은실, 2007: 186). 지역과 도시들 간의 연합을 넘어서 국가 간 연합도 활발해지고 있다. 유로시티[29] 문화위원회는 Eurocult21 프로젝트를 통해 유럽도시들의 도시문화자원에 관한 기초자료를 수집하여 자원은행(Bank of resources)을 만들고, 문화정책이 모든 도시정책안에 통합되기 위한 의제를 수립하였다.

27) Birmingham, Bristol, Leeds, Liverpool, Manchester, Newcastle, Nottingham, Sheffield.

28) The Compete Project는 경험과 지식을 공유하여 도시향상 프로그램의 실행력을 향상시키기 위한 유럽의 도시와 지역의 네트워크 프로젝트. 코어시티그룹의 Sheffield를 리더로 하여 Barcelona(Spain), Helsinki(Finland), Lyon(France), Rotterdam(Netherlands), Dortmund and Munich (Germany)이 연합

29) 1986년에 설립된 유로시티(EUROCITIES)는 유럽 115개 대도시들의 네트워크이며 EU의 14개 국가와 그 외의 18개 국가의 도시들이 참가하고 있다. 주요 활동은 사회, 지역의 응집, 지속가능한 개발, 역량강화 등을 목표로 도시정책을 개발하는 것이다. 또한 문화, 환경, 신기술, 조사, 사회적 산물, 교통, 거버넌스 등의 주제에 관해 경험을 공유하고 프로젝트를 개발한다. 조직은 운영위원회와 주제별네트워크, 워킹그룹으로 구성되어 있으며 문화위원회가 별도로 있다.

4) 주민참여와 문화거버넌스 전략

창조도시를 추진함에 있어서 지역주민들과 지역 NGO들과의 충분한 협의와 논의 없이, 단체장의 임기 내에 가시적 성과를 내기 위한 접근방식을 취한다면, 창조도시 육성정책은 하나의 패션에 그칠 공산이 클 수 있다. 지방정부나 민간기업영역도 도시의 창조성을 다룸에 있어서 실패할 가능성이 있기 때문에, 거버넌스 전략을 구사할 필요가 있다. 즉 시장도 정부도 아닌 제3의 부문과의 파트너십에 입각한 문화거버넌스 시스템이 창조도시 활성화를 위한 장치가 될 수 있을 것이다. 문화를 매개로 한 창조도시재생 전략에 있어서 참여자들 간의 자발성과 협동성 및 유대감 조성을 위해서는 참여자 간의 공감대 형성을 통하여 서비스 집행에 대한 공유된 이해와 협조가 중요하다(서순복·함영진, 2008: 260−261). 그리고 지방정부 스스로도 기존 전통적 관료제 모형의 체제에서 벗어나 정보 및 권한이 모든 참여자와 공유하고 명령과 통제가 아닌 자발적인 노력과 책임의식을 바탕으로 공공서비스의 운영방식의 변화를 이끌어 내야한다. 또한 지방정부는 조정자로서 다양한 참여자들의 참여 경로를 확대함과 동시에 보다 나은 서비스 공급프로세스의 구축을 위해 효율적인 정책기법의 도입이 필요하다. 파트너십을 통한 서비스 집행의 성과를 거두기 위해서는 사후 관리 및 행정성과 측정 그리고 환류로 이어지는 원활한 행정의 패러다임의 구축뿐 아니라 그에 필요한 여러 행정 기술적 기법의 제도적 장치가 보완되어야한다.

❷ 하드웨어적 전략 요인

하드웨어 부분에서는 무엇보다도 도시의 공공공간 확충과 문화시설의 다양화가 필요하다(이희연, 2008: 13). 도시의 공공공간에서 공식·비공식 만남이 활발하게 이뤄지고, 공공공간에서 회의, 공개강의, 세미나, 토론문화가 활성화되는 경우, 다른 사람들과의 자유로운 토론을 통해 자연스럽게 아이디어의 교환이 일어나고 새로운 아이디어나 정보에 접하게 되면서 자극을 받고 도전을 받게 될

것이다. 만일 창조계층은 많은데 물리적 공간이 미흡하다면 만남의 공공장소를 만들어주기 위해 공공공간을 디자인하고 품격 높은 주거환경과 휴식공간 및 다양한 문화시설과 공공을 위한 어메니티(공연장, 미술관, 쇼룸)를 제공해주어야 할 것이다.

한편 창조적인 도시개발 목표 달성을 위한 10개의 사업 카테고리는 다음과 같이 열거할 수 있다(박은실, 2007: 187 재인용).

- "24시간 도심" 개발(Developing 24-hour downtowns)
- 사이버 산업지구 육성(Fostering Cyberdistrict)
- 도시 어메니티 강조(Accenting Amenities)
- 여행자를 위한 기착지 형성(Creating Destinations)
- 기존 기업들의 업그레이드(Upgrading Old Economy Enterprises)
- 클러스터의 활용(Capitalizing on Clusters)
- 네트워크의 강화(Nurturing Networks)
- 첨단 산업 투자 유치(Attracting High Tech Investment)
- 신경제의 파급효과를 최대한 활용(Capturing New Economy Spin-offs)
- 인적자원에 대한 투자(Investing in Human Capital)

Jacobs는 창조도시로 런던 파리나 뉴욕과 같은 거대도시가 아니라 볼로냐나 피렌체와 같은 비교적 작은 도시를 주목하였다. 볼로냐와 피렌체의 경우, 지역에 집중되어 있는 특정 분야의 전문화된 중소기업들의 클러스터가 밀집해 있다. 이들 도시의 주역인 전통장인기업은 소규모 기업들의 네트워크형 집적이 보여주는 거대한 소기업군, 공생적 관계, 직장 이동의 용이함, 경제성, 효율성 등을 특징으로 하고 있다. 아울러 이들 도시의 노동력 또한 유연하게 고도의 기술을 구사할 수 있는 전문기술의 인력들이며 이들 도시의 특징은 수입대체에 의한 자전적 발전과 혁신, 그리고 즉흥성에 의한 경제적 자기수정 능력이라고 파악된다. 여수시가 갖고 있는 자원을 문화적 차원에서 재평가하여 창조도시로서의 성장잠재자원에 어떤 것이 있는지 이를 발굴하고, 지역자원의 창조적인 비즈니스화 전략을 구사함으로써, 창조도시를 통한 도시의 재생과 지속적인 성장을 꾀해야 할 것이다.

여수지역의 고유가치에 입각하지 않은 창조도시 전략은 실패할 가능성이 높다. 여수만이 가진 자산을 통해 내발적 창조를 꾸준히 이뤄가야 한다.

선도적인 도시는 사실 미지의 세계로 향하는 것이다. 최고의 도시가 되려면 다른 도시들을 모방하기만 해선 안 된다. 기본적인 것은 모방하더라도 결국 중요한 것은 남과 달라야 한다는 점이다. 유일하거나(Unique), 최고이거나(Best) 그만큼 지역적인 특색이 매우 중요하고 앞으로도 그럴 것이다. 해양EXPO 개최도시로서의 잠재역량을 개발하고 창조도시로 발전하기 위해서는 도시가 갖고 있는 고유한 역사를 토대로 특화된 경제, 문화, 사회를 고려해야 한다. 그리고 창조산업은 여수의 핵심산업과 연계되어야 파급효과가 극대화될 수 있을 것이다.

가나자와현 사례에서 보듯이 여수시에 산재하고 있는 문화유산[30] 자원을 잘 활용해야 한다. 다만 전통을 지키는 것만으로는 진부한 도시가 되어버리고, 오래된 것만 있으면 그것은 문화라고 말할 수 없고, 문화는 살아있는 것이기 때문에 생활문화를 포함해서 끊임없이 혁신시켜 나가야 한다. 따라서 현대의 문화적 흐름에 발맞추어 새로운 시도를 하고, 새로운 것을 유치하거나 만들어나가야 한다. 박물관 속에 박제된 채 유리 안에 모셔진 문화는 화석에 지나지 않다. 오래된 문화를 오늘의 삶 속으로 끌어들이고 오늘의 산업으로 재창조함으로써 성공한 창조도시가 될 수 있다. 또한 도시 내 문화유산에 대한 보호뿐만 아니라, 역사문화를 창조적으로 이용하여 도시환경 자체를 재창조해가야 한다(강동진, 2008: 24). 문화유산을 자원화하고 사라져가는 향토자원, 산업도시와 항구도시의 풍경을 보호할 방안을 찾아야 한다. 현대도시 속에서 문화유산은 문화적 향취를 느낄 수 있는 흔적과 기억이기 때문이다.

창조도시를 추진함에 있어서 문화 개념은 문화예술로 국한하는 협의가 아니라 광의로 해석함으로써, 종합적인 도시발전 전략으로서 문화를 포괄해, 도시개발, 산업, 주거, 교육, 복지, 문화, 생산, 레저가 어우러진 복합기능을 갖춘 창조도시로서 나가야 한다.

창조산업은 지리적으로 집중화하는 경향성을 보이는데(임상오, 2008: 21),[31]

30) 전통문화유산뿐만 아니라, 근대문화유산까지 포함한다.
31) 국내의 경우 영화는 충무로(테헤란), 연극은 대학로, 대중음악(인디문화)은 홍대앞과 같은 집중경향성을 보인다.

이는 예술가들의 훈련과 창조상품의 개발과정을 용이하게 하고, 자유시장 진입으로 인한 공급과잉에 대한 문지기 역할을 해줄 수 있다. 창조산업 발전을 위해 특화된 창조기업에 대한 지원과 아울러 창조산업이 클러스터를 이룰 수 있도록 융복합센터의 건립과 양질의 공동공간과 다양한 편익시설을 제공하는 것이 필요하다. 그리고 창조적 인재 양성을 위한 교육프로그램을 구축해야 한다.

05

문화도시재생정책

1 도시의 정체성과 문화

개발연대 한국사회의 지배적 이념이었던 경제적 근대화와 정치적 민주화에 이어서, 최근에는 시민들의 삶의 지향이 변화하고 있다는 징후가 곳곳에서 발견된다. 개인적인 삶의 질에 대한 관심이 고조되고, 거버넌스 시대에 시민들의 참여가 강조되고 있다. 문화가 시대의 화두가 되고 있다. 정치나 경제를 넘어서 지식과 상상력 그리고 감수성 등 무형의 자산들이 자본이 되며, 문화의 발전을 통한 창의성과 다양성이 영향력을 미치는 사회로 진행되고 있다. 제품이나 서비스 자체보다는 그것이 갖고있는 이미지와 신뢰를 담은 이야기와 감성과 문화가 중요한 요인으로 작용한다는 것이다.

한편 문화를 통해 지역의 이미지를 제고하고 지역의 정체성을 확립하며, 시민들의 문화복지를 실현하기 위한 수단으로서 문화도시 만들기가 여러 가지 차원에서 시도되고 있다. 자본주의적 근대도시의 형성에서 환경의 파괴와 난개발 등 부작용을 막기 위하여, 선진국의 경우 도시환경을 보호하고 유지 관리하려는 계획적 기법과 제도적 안전망이 구축되어왔다. 그러나 우리나라의 경우 지금껏 도시에 관한 문화적 패러다임이 등장한 적이 별로 없었다(이상헌, 2000). 게다가 우리의 문화도시 전략은 상당한 정도 즉흥적이고 산발적이며 분산적이어서 그 효과는 별로 크지 않았다(정근식·이종범, 2001: 4). 도시의 문화적 이미지와 상징 및 경관을 변화시키는 것은 단기간에 이루어질 수는 없다. 특히 우리나라 어느

도시치고 문화를 강조하지 않는 곳 없는 상황이며 또한 문화관광부는 2000년을 전후하여 시행된 "올해의 문화도시" 선정 작업은 주로 시설평가를 중심으로 진행된 한계가 있다. 문화시설 이외에도 문화 활동과 이를 위한 제도적 뒷받침이 문화도시의 조건이라고 할 수 있기 때문이다. 우리나라 도시들을 진단한 보고서에 따르면(한국문화관광정책연구원, 2004: 8), 한국도시의 경제성은 다소 충족된 측면이 있으나, 쾌적성 차원에서 편리성은 미흡하고 문화성과 환경성은 부족한 것으로 평가되고 있다. 우리나라 문화도시정책은 과거 관광단지, 문화지구, 문화산업지구 등 산발적으로 추진된 적은 있으나, 최근 들어 광주아시아문화중심도시, 경주역사도시, 전주전통문화도시, 안동유교문화도시, 부산영상문화도시가 사실상 처음이다시피 한 형편이다. 또한 대부분의 대도시 구도심은 점차 도심으로서의 매력을 상실하고 공동화되어가는 현상을 보이고 있어, 문화를 매개로 도시를 재활성화시킬 필요가 시급하기에, 문화도시에 대한 체계적인 연구가 필요하다.

우리나라 참여정부는 지방분권과 지역균형발전을 위한 핵심추진과제로 지방분권화와 쾌적한 수도권, 신행정수도 건설 추진의지를 실현하기 위해 신행정수도건설특별법을 제정하였지만 2004년 10월 21일 위헌판결을 받은 이후, 지금은 다시 행정중심복합도시로 추진되었다.

그런데 지난 16대 대통령 선거 당시 행정수도 이전론이 정치적 쟁점이 되면서 경제수도, 해양수도 등과 함께 문화수도라는 용어가 처음 등장하였다. 이는 행정수도 이전론이 충청권을 겨냥한 것이어서 이것이 정치쟁점화되자 수도권의 반발을 무마하면서 여타 지방에 선거공약으로 경제수도, 해양수도, 문화수도 등이 함께 등장하게 된 것이다(정근식, 2003: 30). 2002년 12월 14일 문화수도 공약이 점화장치로 의제를 형성하여, 한때 주무부처 장관도 "아직 광주문화수도 육성계획이 없다"고 하기도 하고(광주일보, 2003.3.27.), 대통령도 "'문화도시'로 말해야 할 것을 선거중이라 급한 김에 '문화수도'로 해버렸다"고 하는가 하면(광주일보, 2003.4.21.) '문화수도' 단어 사용을 자제하는 대신 '아시아의 문화메카' 개념을 제시하기도 하다가(광주일보, 2003.5.20.), 광주만을 문화수도로 만드는 것은 사실상 어려우며 국토의 문화적 균형발전 차원에서 경주 역사문화도시 부산 영상도시와 함께 광주를 '아시아 문화중심도시'로 육성해나간다는 계획을 발표하기도 하였다(광주일보, 2004.3.21.). 그러나 대통령은 광주 비엔날레 개막식에 참

석해서 광주 문화예술회관에서 '광주 문화수도 원년' 선포식을 갖기도 하였으며 (2004.9.10.), 최근에 구 전남도청 자리에서 '국립 아시아 문화의 전당' 착공행사를 개최하였다(2005.12.7.).

한국적 상황에서 문화수도 논의는 정치적 동기에 의해 선거 전략 차원에서 제기되었으나, 문화수도에 대한 논의가 사회적 관심을 받는 의제로 확산되지 못하고, 정치권에서 일방적으로 문제 제기되고 정권을 담당한 후에는 공약의 일관성 차원에서 정치적으로는 광주 문화수도론을 견지하고, 정부의 관련 주무부처에서는 지역균형론을 내세워 고정적인 문화수도론은 불가능하다는 입장에서 결국 '광주 문화중심도시'로 결론이 내려졌다. 그러나 외국에서는 어떤 목적으로 어떻게 문화수도론이 전개되고, 실제 그 운영과정은 어떠하며 그 결과는 어떠했는지를 살펴보는 것은 향후 우리나라에서 '문화수도' 뿐만 아니라, 나아가 '문화를 통한 도시재생(재활성화)', 문화와 도시의 관계, 장소마케팅 논의에 다양한 함의를 줄 수 있을 것이다. 이러한 문제의식 하에서, 본 연구에서는 유럽 특히 영국 스코틀랜드 지방의 글래스고우 지역의 문화수도 선정사례연구를 통해 우리나라 문화수도 내지 문화도시 논의의 정책방향 설정에 기여하고, 영국의 문화수도 선정을 통한 도시경제의 활성화와 도시 경쟁력을 강화하기 위한 다양한 장소마케팅(Place marketing) 전략과 도시의 특색을 살린 문화정책을 살펴 과거 글래스고우 문화수도의 경험으로부터 교훈을 도출하고, 한국적 상황에서 그 정책적 시사점을 도출하고자 한다. 그리고 문헌조사를 주된 연구방법으로 활용하고, 현지 방문과 관계자와의 면담을 부분적으로 병행하고자 한다.

❷ 개발의 전략적 도구로서의 문화와 도시계획의 문화적 접근

문화는 실체로서의 문화와 과정으로서의 문화로 구분할 수 있다. 전자는 생활양식, 공유된 신념체계를 의미하고, 후자는 의미가 형성되고 전달되고 이해되어지는 코드, 즉 지리적 용어로 표현하자면 개인과 집단이 사회세상을 이해하게 되는 '의미의 지도'를 뜻한다고 할 수 있다(Jackson, 1989: ix, 2, 185). 또한 문화는

삶(생활)의 측면과 제반 사업활동의 영역(Sector of activities) 두 가지로 인식할 수 있다(Klausen, 1977; SjØholt, 1999: 339에서 재인용). 전자 '생활양식으로서의 문화' 차원은 가치, 규범, 습관 등을 포괄하는바, 이는 발전에 중요한 영향을 미친다. 후자인 '활동'의 영역 차원은 일반대중이 누리거나 문화명소 안팎에서 특정대상 집단에게 허용되는 문화시설의 보존과 건설과 관련되며, 이런 유형의 문화진흥은 광범위한 개발을 촉진시키고 개발의 전략적인 도구로 생각할 수 있지만, 셔드슨이 강조한대로 문화의 마케팅은 단순한 판매와는 다르다(Schudson, 1984). 이는 문화의 판매자는 수요자의 실제 욕구를 만족시킬 수 있어야 함을 의미하며, 홀콤이 말한대로 이른바 '마케팅을 하는 사람(Marketeer)'은 상품을 시장의 수요에 맞게 할 필요성을 의식해야 함을 의미한다(Holcomb, 1993: 133-143). 이러한 개념은 전통적인 상품의 마케팅에 뿐만 아니라 도시와 그 문화적 콘텐츠와 같은 덜 유형적인 마케팅 노력에도 적용된다.

도시계획은 하나의 예술로서 고려되어야 하며(Sitte, 1992), 인간적 가치를 옹호하면서 도시를 하나의 극장으로 이야기하면서 도시에서 펼쳐지는 연극(Urban drama)을 이야기한다(Mumford, 1966). 문화적 기획(Cultural planning)은 도시계획에 있어서 문화의 중요성을 논의하면서 언급된다(Sitte, 1992; Mumford, 1966). 문화적 가치의 중요성은 특히 요즘과 같은 포스트모던시대에는 더욱 탄력을 받고 있으며, 포스트모더니즘이 세계적인 현상임에도 불구하고 전통복귀와 관련하여 지역주의의 여지를 남겨두고 있다. 포스트모더니즘은 대중문화의 가치(부정적 측면을 포함해서)를 장려하고, 고급문화와의 상호관계에 기여하고 있다. 문화적 기획은 도시·지역·문화를 통합적으로 개발하기 위한 문화적 자원의 전략적 활용이라고 할 수 있는바(Deffner, 2005: 127), 도시계획의 문화적 접근은 문화예술기획의 기반 시스템이라고 할 수 있다(Evans, 2001: 7). 유럽문화수도 프로그램의 목적은 문화행동을 위한 아무런 계획도 없을 때 유럽공동체의 사업활동에 하나의 문화적 차원을 제공하고, 유럽공동체의 결속을 강화하는 수단으로서 문화를 활용한 것이다(Garcia, 2004: 318).

3 문화도시와 문화수도[32]

문화수도에 있어서 수도(Capital City)는 보통 국가에 있어서 정치·행정의 중심도시를 지칭하며, 국가의 최고정책결정권(대통령 등)과 의회의 소재지이기도 하다. 정치·행정의 중심지인 수도는 경제적·문화적으로도 큰 영향력을 발휘하고 있다. 문화수도라고 할 경우 문화관련 정부정책결정기능이 수행되는 행정기관이 소재하는 곳이라고도 할 수 있지만, 문화수도를 문화를 매개로 한 도시를 일컬을 수 있다. 문화수도와 문화도시는 그 경계가 애매하다.

세계적인 문화도시 기능을 갖춘 도시의 경우 다음과 같은 공통점들이 발견된다(강준혁, 2003: 13 – 17). 첫째, 국제적으로 높은 수준의 예술 활동이 끊임없이 이루어질 뿐만 아니라, 국제적인 문화예술가들을 저항없이 수용하는 열린 마음이 자리하고 있다. 둘째, 자국의 문화현상을 주도할만한 문화적 창조력을 끊임없이 보여주며 자국문화의 정체성이 예술작품과 문화를 통해 잘 드러나는 도시여야 한다. 나아가 문화수도가 되려면 외적으로는 다양한 문화공간과 아름다운 도시환경 속에서 국제적인 프로그램들이 전개되고, 내적으로는 이러한 문화현상을 지속적으로 일으키는 데 필요한 창조적 문화인력과 이를 소화할 문화시장이 형성되어야 하며, 제반 문화 활동을 지원할 법제도적 장치들과 재원이 마련되어야 한다.

유럽연합(EU) 내에서 지난 수십년간 지역발전을 위한 문화행동에 중점을 두고, 도시환경에서 보다 지역화된 계획들이 진전되었다. 다름 아니라 유럽문화수도(European Capital of Culture, ECOC, 이전에는 문화도시(City of Culture)로 일컬어짐) 계획이 그것이다. 에반스는 유럽문화수도계획이 이전의 구조적 경제조정

32) 이하에서 문화수도, 문화중심도시, 문화도시는 상호 교환적으로 사용하고자 한다. 왜냐하면 유럽의 경우 처음 유럽문화도시(European City of Cullture)로 명명되다가 문화수도(European Capital of Cullture)로 개칭되었으며, 본 연구의 원천인 광주문화중심도시는 사실상 문화수도에 해당하며, 노무현 대통령 자신이 광주를 문화수도로 명명하였고, 실제 문화수도 원년 선포식, 문화수도 기념식 참석 등의 활동을 하였기 때문이다. 그리고 본 연구대상인 1990년 영국 글래스고우는 원래 유럽문화도시로 선정되었지만, 그 타이틀은 현재의 유럽문화수도와 동일하기에, 이하에서는 문화수도와 문화중심도시를 동일한 의미로 사용하기로 한다.

정책과 자금지원을 예술중심 도시재생정책(Arts-led regeneration)으로 전환시키는 효과적인 트로이 목마와 같은 역할을 했다고 주장하였다(Evans, 2003: 426). 혹자는 문화수도계획이 지역문화정책을 능가하는 능력이 과연 있는지 검증해보기도 하였지만(Myerscough, 1994: 24), 문화수도정책이 도시경쟁력을 제고시키고 문화주도적 도시재생 의제를 고양시키는 데 효과가 있었다는 데에는 의문의 여지가 없다. 특히 영국의 경우는 더욱 그렇다(Garcia, 2004: 318).

이렇게 유럽에서는 매년마다 문화수도 내지 문화도시를 선정하여, 지역에서 일자리를 창출하고, 신규투자를 유발하며, 문화관광을 촉진·유도할 뿐만 아니라, 도시의 이미지를 제고하고 있는 것은 우리에게 주는 시사가 크다. 유럽연합의 문화수도는 특정도시를 지칭하는 것이 아니라, 한 해에 가장 주목해 볼만한 문화프로젝트 수행도시를 미리 선정하고 지원함으로써 유럽연합 내의 각 지역이 골고루 문화적 역량을 키워나가는 제도이다.

유럽의 문화수도 지정 정책은 유럽 사람들이 쉽게 이용할 수 있는 도시의 문화를 만들고 전체적으로 유럽문화의 특징을 만들기 위한 목적으로 개최되었다. 1983년 그리스 문화부장관의 주창에 의하여 1985년 그리스의 아테네를 시작으로 시작되었다. 유럽 각 나라들의 문화수도 전략은 문화관광 목적지를 다양화하고, 특정 도시의 문화적 특성을 상품화하기 위하여 유럽의 다양한 도시에서 개최되고 있다. 문화도시로 선정되면 독자적으로 예산을 편성하고 계획을 세워 독특한 문화도시로서의 면모를 자랑해, 수많은 관광객들이 그 문화도시를 방문해 문화를 직접 체험하고 새로운 맛을 느끼게 된다. 문화도시로 선정되면 경제적으로 막대한 이득을 볼뿐만 아니라, 문화적으로도 자부심을 갖게 된다. 문화도시로 선정된 곳에서는 성대한 이벤트가 열려 유럽인들이 대거 참여하는 축제의 한마당이 된다. 이를 계기로 각 나라 사람들은 서로의 문화를 비교하고 공유하는 새로운 교류의 장을 창조하게 된다.

유럽의 문화수도는 도시의 문화적 우수함만을 조명하는 것이 아니라, 문화수도 지정을 통해 도시를 문화적으로 개발하고 혁신하도록 이끈다. 문화가 도시생활의 중심이 되고 사회적 통합과 교육 그리고 사업기회의 창출 및 도심재활성화를 촉진하는 기회의 창을 제공하게 되는 것이다. 유럽 국가들은 문화수도사업을 통해 회원국들 간에 문화적 협력과 상호이해를 촉진시키고자 하는 것이다.

 도시의 문화적 이미지 마케팅 전략으로서 장소마케팅

마케팅하면 영리적 기업에서만 적용되는 개념으로 생각하기 쉽다. 이는 마케팅을 판매와 동일시하는 편견이 깔려있다. 공공조직이나 비영리조직에서도 고객에게 서비스를 제공하고 주최자와 고객 사이에 교환이 이뤄지고 또 경쟁이 있기 때문에, 원활한 교환을 창출하기 위한 노력의 일환으로 마케팅 개념을 도입할 필요가 있다. 장소마케팅 내지 지역판촉(City marketing, place marketing)과 관련하여 이미지마케팅, 관광매력물마케팅, 기반시설마케팅, 사람마케팅을 이야기한다(Kotler·Hamlin·Haider, 2002; 1999). 최근 전통적 마케팅과 다른 문화마케팅 개념이 도입되고 있다. 여기서 문화마케팅이라 함은 기업이 문화를 매개로 하여 제품과 서비스에 문화이미지를 담아내는 활동이라고 할 수 있다(심상민, 2002: 3; 박정현, 2003).

〈표 13-8〉 장소 이미지의 구성요소

장소의 이미지(Place image)		
지시적(인식적) 이미지 구성인자 (Designative, Cognitive) image	평가적 이미지 구성인자	
	평가적 차원	정의적(감정적) 차원 (Affective dimension)

출처: Richards and Wilson, 2004: 1935.

문화의 마케팅은 다양한 방법으로 이뤄지지만, 주로 이미지와 은유를 통해 이뤄진다(SjØholt, 1999: 340). 이러한 이미지와 은유는 문화 자체와 마찬가지로 창조적 기업가들이 인식하는 사회적 구성물이다. 이미지 창조의 목표는 지역주민과 지역 밖 사람들의 긍정적 인식을 강화하기 위함이지만, 흔히 당해 도시에 대한 부정적 인식을 긍정적 인식으로 바꾸는 것을 목적으로 하기도 한다.

지방화를 위한 전략의 하나로 요즘 각광을 받는 것이 장소마케팅인바, 서구에서 장소마케팅은 주로 쇠퇴한 지역을 중심으로 지역경제의 회생을 추구하는 전략으로 사용되었다. 장소마케팅은 제품의 유망 구매자로 구성된 상이한 대상

집단에게 특정 장소에 대한 관심을 불러일으킬 의도로 문화를 정교하게 조작하는 것이다(Philo and Kearns, 1993: 1–32). 그리고 이른바 문화관광(So called cultural tourism)이라 하는 문화명소와 문화 활동에서 관광객들의 이목을 불러일으키는 것이 더욱 보편화되었다. 이러한 맥락에서 특히 도시를 마케팅하는 입장에서는 당해 도시의 유일한 독특성을 부각하는 것이 중요했고, 이러한 노력은 도시의 라이프스타일, 전통과 예술을 보여줌으로써 그 도시의 진정성에 대한 수요가 증대되었음을 의미하며, 도시를 식별할 수 있는 구조적인 문화적 특성이 중요하며, 이런 활동에서 전략과 대상집단의 선택이 중요하고, 때로는 성공을 위해서는 특정 분야에 노력을 집중하는 것이 필요하다.

그리피스의 문화 전략 유형을 주민통합모형, 문화산업모형 그리고 도시이미지 부각모형으로 3분하고 있는바(상세내용은 Griffirhs, 1995: 254–255; 박난순외, 2005: 348 참조바람), 장소마케팅은 이 중에서 문화예술을 도시판촉의 수단으로 활용하는 도시이미지 부각모형(Civic boosterism model)과 연결된다.

우리나라 문화도시정책은 지금 초기단계이기 때문에, 공공부문은 어떤 역할과 집행체계를 구축해야 하는지, 문화도시사업은 어떤 내용을 구비해야 하고 어떤 효과를 기대해야 하는지, 도시의 이미지를 향상시키기 위해서는 어떤 장소마케팅 전략을 구사해야 하는지를 살펴보고, 글래스고우 문화수도 사례에서 발생된 문제점을 살펴봄으로써, 광주아시아문화중심도시추진정책의 시사점을 도출하고자 한다.

물론 우리나라에서 광주라는 특정도시를 문화수도로 한다는 정치·행정적 차원에서 문화수도론이 전개되었을 뿐만 아니라 문화수도 논의가 더 이상 진전되지 않고 문화중심도시론으로 전환되었기 때문에, 이미 문화수도로 선정된 영국 글래스고우 사례분석과는 차원이 다를 수 있다. 또한 공간적으로 동서양의 차이가 있고, 시기적으로도 십수 년의 간격이 있기 때문에 평면적 비교는 어렵다.

그러나 우리나라에서 개념혼란을 겪은 문화중심도시는 출발을 문화수도론으로 했을 뿐만 아니라, 그 성격이 유사한 측면이 있다. 또한 요즘처럼 문화의 한류열풍이 동아시아뿐만 아니라 세계적으로 불고 있는 상황에서, 특히 광주 문화중심도시가 아시아 문화시장을 겨냥해서 출발했다는 점에서,[33] 유럽연합과

33) 문화관광부는 광주문화수도를 이끌어갈 전진기지로서 2010까지 국비 5천억 원을 들여 '국

유사한 미래의 아시아 역내 국가들의 조직을 고려할 때 아시아 국가들끼리 문화수도를 나라별로 선정해서 문화를 통한 도시재생 전략을 추구할 수 있다는 점에서 영국의 글래스고우 사례 연구는 의의가 있다고 할 것이다. 유럽연합의 문화수도는 한 해에 가장 주목해 볼만한 문화프로젝트 수행도시를 미리 선정하고 지원함으로써 유럽연합 내의 각 지역이 골고루 문화적 역량을 키워나가는 제도이다. 유럽 각 나라들의 문화수도 전략은 문화관광 목적지를 다양화하고, 특정 도시의 문화적 특성을 상품화하기 위하여 유럽의 다양한 도시에서 개최되고 있다. 그런데 1985년 아테네 이후 1989년 파리 축제까지는 도시 간 문화적 이벤트의 특색을 크게 부각시키지 못하였다. 그러나 1990년 영국의 글래스고우를 계기로 문화수도 전략은 도시의 고유한 문화적 이미지를 상품화하는 데 크게 기여하였다(Myerscough, 1995). 또한 글래스고우 문화수도 선정 사례는 문화적 장소마케팅 차원에서 여러 가지 시사점을 내포하고 있다. 글래스고우는 1980년대 도시재생의 도구로서 문화를 활용한 대표적인 도시이며, 1990년대에는 계속적인 정부 변화로 영향을 받은 도시이고, 또한 2008년 유럽문화수도 개최도시로 선정된 리버풀이 글래스고우 모형을 따를 정도로 1990년 글래스고우 유럽문화수도(European City of Culture) 사례는 중요하다(Garcia, 2004c: 2).

립광주아시아문화전당'을 건립할 예정이다.

06

1990년 글래스고우 문화수도의
장소마케팅 전략 활동

1 영국 글래스고우 문화도시정책에서 공공부문의 수행 역할

영국에서 1990년에 글래스고우가 문화수도로 지정되었을 뿐만 아니라, 최근 들어 2002년 맨체스터에서 영연방경기대회(4년마다 개최)가 있었고, 리버풀이 2008년 유럽문화수도로 지정되었으며, 2012년에는 런던에서 올림픽이 있는 등, 영국은 대형이벤트의 맥락에서 도시문화정책의 역할을 강화할 수 있는 좋은 입장에 있다. 이렇게 영국은 이벤트를 통한 도시재생의 경제적·사회적·문화적 제 차원들 간에 균형을 잡아가고 있다.

문화정책의 발전과 더불어 유럽연합에서 지역개발에 초점을 맞춘 문화조치들이 유럽문화수도와 같은 계획과 함께 도시환경에서 보다 지역화된 계획으로 발전하였다. 문화수도사업은 '트로이목마'와 같은 역할을 효과적으로 수행함으로써, 경제구조조정정책과 자금배분이 문화주도적 도시재생쪽으로 전환되었다(Evans, 2003: 426).

실업과 빈곤 그리고 박탈과 슬럼가 주택의 문제와 더불어 장기적인 경제산업의 쇠퇴로, 스코틀랜드개발청(Scottish Development Agency)과 글래스고우 구청(Glasgow District Council)과 같은 조직이 글래스고우를 변화시키는 프로그램에 착수하여, 장소마케팅(Place marketing)과 문화프로젝트와 같은 수단을 활용해 외

부서비스분야의 투자를 유인함으로써 후기산업도시로 탈바꿈을 시도하였다. 과거의 업적이 아무리 화려할지라도 그것에 계속 의존할 수는 없기에, 과거 위대한 산업도시로서 글래스고우의 영광은 끝이 났고, 다시 위대한 후기산업도시가 되도록 시작해야 했다. 글래스고우는 후기산업도시로서의 미래를 문화유산과 문화적인 부에서 찾았다. 글래스고우가 훌륭한 문화의 도시로 인식됨으로써, 문화예술관련 관광이 증가하고 그와 더불어 일자리도 생길 것이라고 판단하였다 (Glasgow 1990 Festival Office, 1990: 20).

글래스고우가 문화수도(European City of Culture)로 선정되고 나면서부터 시도된 지역의 이미지 변신은 1990년에 그 변화다운 변화를 이루었다. 그러나 글래스고우의 문화를 통한 도시재생정책노력은 1990년 훨씬 전부터 지속적으로 추진되어 왔었다. 오늘날 글래스고우는 빅토리아 시대에 건립되었던 아름다운 건축물과 편리한 쇼핑시설 및 문화적인 볼거리로 연간 200만 명의 관광객이 방문하는 문화·관광의 도시이다. 특히 글래스고우의 명성은 1990년 문화수도로 한껏 치솟았다. 그러나 이러한 성공의 기반은 그 훨씬 이전부터 개발되어 왔다. 과거 산업중심도시로 명성을 유지했었으나, 산업쇠퇴로 시민들의 마음이 도시재생 목적을 위해 문화기반시설을 활용하는 것으로 모아지기 전부터, 글래스고우는 문화도시였다.

빅토리아시대로 거슬러 올라가는 핵심문화시설 중에서 먼저 켈빈글로브 미술관·박물관(Art Gallery and Museum at Kelvingrove)은 영국 및 유럽 인상파 화가들의 작품과 자연사, 고고학, 민족사, 은제품, 도자기 등 다양한 미술품을 감상할 수 있고, 매년 100만 명 이상이 방문하여 런던 이외의 지역에서는 가장 많은 방문객이 모이고 있다. 교통박물관(Museum of Transport)에는 중요한 교통 컬렉션을 보유하고 있고, 미첼도서관(Mitchell Library)은 공중열람실로는 유럽 최고의 무료 도서관이며, 5개 대형극장도 보유하고 있다.

그리고 1980년대 들어 이 산업도시를 재개발하기 위해, 1990년 이전에도 문화와 스포츠 영역에서 다양한 시도들을 해왔다. 예컨대 1983년에는 버렐 박물관(Burrel Collection)을 개관하였다. 이는 백만장자 선주인 Sir William Burrell 가문이 80여 년간 모은 8천여 점의 예술품을 시청에 기증하여 이뤄진 바, 미술작품뿐만 아니라 이집트와 중세 및 동양의 물품을 소장하고 있다. 시내 중심가에

서 상당히 떨어진 숲속 공원(Pollok Country)에 위치하고 있는 이 박물관은 지금은 공원 속의 자연경관을 유리창을 통해 끌어들여 동양화에서 말하는 차경의 원리를 응용해 전시하고 있다. 1985년 관광진흥 목적의 민간합동기구인 글래스고우 운동본부(Glasgow Action)를 도심지 부흥을 위해 설립했다. 또한 1985년 전람회와 회의를 위한 센터를 개관하고, 1985년 여름에는 합창과 민속음악, 재즈음악 등 춤의 축제를 개최했다. 1988년에는 정원 축제(National Garden Festival)를 성공적으로 개최하여 지역의 문화관광자원을 보여줌으로써 430여만 명이 방문하였으며, 이를 통해 그 동안 지역의 부정적인 이미지에 긍정적인 변화를 가져오는 계기가 되었다(Booth & Boyle, 1993). 또한 1988년에 국제적·국내적 스포츠 이벤트를 개최하기 위해 켈빈국제스포츠센터(Kelvin Hall International Sports Arena)를 개관하기도 하였고, 대형 수송기 박물관을 미술관 옆 부지에 관광흡인요소를 집단화했다.

1990년 문화도시로 선정된 것을 기념하기 위해 개최된 각종행사(International arts festivities)에는 수많은 사람들이 참가하였다. 전년도 1989년 글래스고우 체류방문객 숫자가 120만 명이었다가, 행사 다음연도에는 비록 다시 120만 명으로 환원되기는 하였지만, 1990년 문화수도 행사년도에는 170여만 명으로 대폭 증가하였다(PALMER/RAE Associates, 2004: 104). 박물관과 전시회 참가자 숫자도 그 전년도에 비해 40%나 증가하였다(Myerscough, 1996). 이는 기념비적 이벤트로서, 시청에서는 1990년에 문화영역의 장기적 미래를 보장하고 경제사회적 도시재생에 기여하기 위하 전략적 투자 프로그램 차원에서 임했다. 문화수도 선정은 영국내외에 걸쳐 글래스고우 도시의 평판을 변화시켰고, 도시의 자신감과 자긍심을 회복하는 데 기여하였다.

글래스고우 안에 글래스고우 시청에 의해 1990년 축제운영국(The 1990 Festivals Office)이 설립되었다.[34] 그 역할은 1990년 사업 활동을 조정하고 기획하는 일이

34) 1986년 글래스고우가 문화수도로 선정된 후, 1987년 축제운영팀(Festival Unit)이 Glasgow District Council 안에 문화수도 관련 제반 문화예술 행사를 주관하려는 목적에서 설립되었다. Festival Unit는 1990년 문화수도 관련 행사 준비업무뿐만 아니라 1990년 이후를 겨냥하여 글래스고우를 세계적인 문화도시로 이미지를 정착시킬 수 있도록 노력하였다. The Festival Unit의 주관으로 International Jazz Festival, Choral Festival, Festival of Folk Music and Dance 등의 축제를 매년 주최하였으며, Scottish National Orchestra, Theatre Royal, Citiz

었다. 이 단체는 문화수도 사업을 어떻게 전개할 것인지에 관해 2가지 전략적 의사결정을 하였다.[35] 첫째, 이전의 문화도시들이 해왔던 것 같이 몇 주나 몇 달 동안이 아니라, 1990년 1년 내내 문화 프로그램들이 개최되도록 하였다. 둘째, 문화에 대한 정의를 확대하였다. 음악과 무용 및 극장 등과 같은 협의의 문화 못지않게 현재의 글래스고우를 만드는 모든 것, 예컨대 역사, 디자인, 공학교육, 건축, 선박건조, 종교, 스포츠 등을 포함시켰다.

2 1990년 글래스고우 문화수도사업의 경과, 특징 그리고 효과

1) 글래스고우 문화수도사업의 경과와 특징

초창기 문화수도 타이틀을 딴 도시들은 유럽문화의 중심도시들이었다. 예컨대 아테네(1985), 플로렌스(1986), 암스테르담(1987), 서 베를린(1988), 파리(1989). 1990년 유럽문화수도 주최도시는 영국으로 예정되어 있었는데, 1986년에 영국 정부는 유럽 문화도시사업 역사에서는 처음으로 영국의 어느 도시를 결정할지에 대해 경쟁에 붙였다. 그리하여 바스, 브리스톨, 캠브리지, 에든버러, 리버풀 등을 포함하여 영국의 9개 도시들이 경합에 참가하여, 결국 1986년 10월 글래스고우가 유럽문화도시로 지정되었다(Garcia, 2004a: 319).

문화예술이 시내중심가의 이미지를 새롭게 변화시키는 데 사용되었는바, 시내 군데군데에 있는 새로운 쇼핑센터와 새로운 창고형 건물을 짓고 그리고 시내중심가의 북쪽에 접한 '상인도시(Merchant City)'[36]를 리모델링한 것도 기여하

ens' Theatre는 공연 내용을 새롭게 단장하여 지역 주민 및 외부 관광객들에게 많은 호응을 얻었다. 한편 2004년 문화수도인 프랑스 릴의 경우, 3년 전부터 조직위가 만들어져서 각 분야의 전문가 그룹을 철저히 심사 후 영입하여 인근의 도시를 아우르는 방대한 문화프로젝트를 실천해 나갔다.

35) 글래스고우시청 업무 담당자 인터뷰(2005.6.)
36) 노후상업용 건물인 많은 Merchant City를 1981년 특별사업지구로 지정하여, 도시중심부 의

였다(MacLeod, 2002: 611－613). 1990년의 글래스고우 문화수도는 장기적인 이미지 변신 전략이었다.

1990년 글래스고우 문화수도 사업은 경제적 이유가 매우 강하게 작용하였다. 부분적으로 이것은 관광객들을 끌어들이고자 하는 것이기는 하였지만, 글래스고우를 사람들이 살고 싶고 일하고 싶은 매력적인 도시로 만들어 도시 정주여건을 높이고자 하는 데 궁극적인 목적이 있었다. 이러한 전략에 '문화'는 핵심요소이었으며, 이 목적을 위해 3천만 파운드가 소요된 새로운 콘서트홀과 기타 다른 문화공간을 위시하여 최고의 문화예술장소를 공급한 것이 두드러진 발전이었다(Myerscough, 1991).

영국은 지난 20여 년 동안 모든 지방자치단체들이 문화주도적 도시재생의 성공적 모델을 만드는 데 전념해왔다. 전술한 바와 같이 이것은 오늘날 2008년 문화수도 개최를 위한 도시 간 경쟁(리버풀로 낙착됨)과 2012년 올림픽 개최의 런던 유치활동에서 그 절정을 이루었다. 1990년 글래스고우 문화수도는 모범사례로 자주 회자되었고, 언론과 공공기관 및 민간기업에서조차 과대광고된 느낌이 있을 정도이다. 글래스고우의 선정은 유럽 문화수도의 지향에 있어서 문화정책 내 장소마케팅(도시마케팅)의 시대로 전환하는 급격한 변화를 보여주었다(Garcia, 2004a: 319). 글래스고우는 유럽문화도시사업을 도시재생을 가속화하는 촉매제로 활용한 최초의 도시였으며, 지방자치단체와 민간후원자들로부터 전례가 없을 정도로 많은 자금후원을 받아 야심에 찬 문화 활동 프로그램을 펼쳤다.

글래스고우가 다른 도시들을 고무시킨 선도적인 도시문화정책의 전형으로 보여지는 핵심요소는 다음과 같다. 첫째, 문화에 대한 개념정의를 광의로 확장하여 예술(The arts)뿐만 아니라 디자인·엔지니어링·건축·선박건조·종교·스포츠 등 글래스고우의 정체성을 반영하는 다른 요소들까지도 포함하였다. 둘째, 문화 활동 공간을 시내중심부에만 국한시키지 않고 외곽 지역까지 확장하여(예컨대 버렐컬렉션) 상대적으로 소외된 지역공동체의 참여를 자극하고자 하였다. 셋

개인주택 건설제한을 완화하여 다세대주택의 건축을 적극적으로 장려하였다. 이를 통해 그동안 방치된 채 활용되지 않았던 다수의 빅토리아 시대 건물들이 주거용으로 활용됨으로써 지역 부동산 시장에 활기를 불어넣었고, 고소득 고급인력을 위한 주거시설을 제공해 이들을 유입시켜 지역경제활동을 촉진하였다.

째, 떠오르는 신진지역예술가들과 지방풀뿌리민간조직들을 후원하는 데 대표적인 국영기업과 세계적인 인기연예인들을 끌어들였다. 넷째, 자금을 단기적인 문화 활동과 항구적이고 장기적인 문화기반시설투자에 골고루 분배하였다.

글래스고우는 과거 산업도시들 중에서 문화에 기반한 도시재생 프로그램을 실행하고, 유럽문화수도로 선정된 최초의 도시였다(Mooney, 2004: 328). 유럽의 많은 오래된 산업도시들에게 도시문화정책과 장소마케팅을 논의할 때 글래스고우는 좋은 벤치마킹 대상이다. 글래스고우는 지금 사람들이 방문하고 싶어하고 보고 싶어하고 그 곳에서 살고 싶어하는 곳이 되었고(Urry, 2002: 108), 관광객들의 월등한 여행목적지로 글래스고우가 선호되는 것은 놀랄 일이 아니다(Garcia, 2004b: 107). 또한 많은 글래스고우 사람들이 1990년 문화수도사업이 도시 이미지를 개선하여 한층 살기 좋은 지역으로 만들었다고 생각할 뿐만 아니라, 글래스고우는 외부에서 한층 높은 평판과 명성을 얻었다(Mooney, 2004: 329).

2) 문화수도를 통한 글래스고우 도시재생의 효과

글래스고우 문화수도와 문화를 통한 도시재생에 대한 설명 중에서 가장 지배적인 이야기는 1990년 글래스고우 문화수도가 글래스고우에 '유익'했고, '1990년'은 도시를 '변화'시켰다는 것이다. 이런 주장에는 여타 다른 차원이 있지만, 핵심요소 중에는 글래스고우의 국내·국제적 명성이 훨씬 고양되었고, 도시 이미지와 그 묘사가 철저히 점검된 점이 있었다. 그동안 장기에 걸친 쇠락한 도시, 빈곤, 폭력 및 경제불안의 도시라는 이미지를 벗어버리고, 글래스고우는 '활기 넘치고', '후기산업적이고', '최신 유행의' 도시로 이미지가 바뀌었다(Mooney, 2004: 329). 다양한 수식어 중에서 '신 글래스고우(New Glasgow)'는 '구 글래스고우(Old Glasgow)'와 대조된다.

1990년 글래스고우가 문화수도 내지 문화도시로서 한 해동안 여러 가지 다양한 이벤트와 축제를 개최하는 동안, 그해 영국 전역의 신문 보도내용을 분석한 연구에 의하면(University of Glasgow, 2004: 3-4), 신문 전체 내용 중 12% 가량이 글래스고우의 인식에 관한 내용이었다고 한다. 전체 보도 분량 중 평균이 12%를 차지했지만, 글래스고우가 속하는 스코틀랜드 지역신문에서는 9%, 영국

중앙지에서는 22%가 글래스고우에 대한 인식 측면을 다루었다고 한다. 그런데 전체 12% 중에서도 23%는 중립적 평가를, 29%는 부정적 입장을, 그리고 48%는 긍정적 태도를 보였다. 일반적으로 부정적인 뉴스를 보도하는 신문뉴스의 경향을 고려할 때, 이러한 긍정적 보도 태도는 상당히 큰 숫자임에 틀림없고, 그만큼 1990년의 글래스고우 문화수도사업이 지역이미지를 변화시키는 데 결정적인 역할을 수행했다는 점을 인정한 셈이다.

1990년의 글래스고우는 도시에 대한 인식뿐만 아니라 문화수도 프로그램에 대한 생각을 바꾸었다. 1990년 글래스고우 지정 이후, 문화수도로 선정된 도시들은 보다 의욕적으로 제안서를 추진하였고, 대부분 도시재생 의제로 바꾸어서 추진하였다. 그리고 유럽위원회(European Commission)는 배정 예산을 증액함으로써 증가하는 기대에 부응하였다. 즉 1992년까지 평균 12만 유로(8만 파운드)에서 1996년에는 60만 유로(40만 파운드)로 증액하고, 2000년에는 예외적으로 문화수도로 선정된 9개 도시를 지원하기 위해 3백만 유로(2백만 파운드)를 배정하였다(EC, 2004; Myerscough, 1994: 5).

좀 더 구체적으로 1990년 한 해 동안 글래스고우가 이룩한 업적과 성과에 대해서 살펴보면 다음과 같다(글래스고우시 내부자료와 담당자 면접, 2005).[37] 23개 국가에서 온 공연예술가들을 포함해서 총 3,439개가 넘는 공공 이벤트가 개최되었다.[38] 공연예술과 시각예술 부문에서 40개의 대작들이 제작의뢰되었다. 총 3,979건의 공연이 있었으며, 656편의 연극 상연, 1,901건의 전시회 그리고 157건의 스포츠 행사가 있었다. 그리고 총 2,940만 파운드가 소요된 왕립 글래스고우 콘서트홀(Glasgow Royal Concert Hall)이 1990년에 개관되었고, 특별관광과 전람회를 개최한 맥릴런 미술관(McLellan Galleries)는 580만 파운드를 들여 대대적으로 보수하였다. 트램웨이(Tramway)는 주요 공연예술과 시각예술의 장소로 확고한 자리를 잡았는데, 2000년에 대대적으로 보수하였다.

극장·홀·박물관과 미술관의 방문객이 1989년 470만 명에서 1990년에는

37) 여기서의 구체적인 통계 자료는 연구자가 2005년 글래스고우 시청 방문시 시에서 제시한 자료에 의존하였다.

38) 마이어스커프의 평가보고서에 의하면, 1990년 한해 이벤트가 행해지는 동안 700여개의 문화단체들과 2만2천여 명의 사람들이 3천 5백여개의 이벤트를 개설하고 운영하는데 관여되었다고 한다(Myerscough, 1991).

660만 명으로 40%가 증가하였다. 문화수도 사업에 글래스고우 지역의 성인 5명 중 4명이 방문하였다. 관광객은 81%의 증가가 있었으며, 1일 방문객으로 보면 89%의 증가가 있었는데(1986년 대비), 1990년에 55만 명의 관광객이 여행 중에 예술 이벤트에 참여하였다(모든 여행의 45% 해당). 1990년 글래스고우 여행의 38%는 해외시장에서 온 것이었으며, 1990년 글래스고우를 방문한 비영어권 여행객중 71%는 글래스고우를 처음으로 방문한 사람들이었다. 박물관·미술관에서 교육과 특별필요 프로그램이 25% 증가하였으며, 극장과 홀에서는 43% 증가하였다. 지역공동체에서 여러 가지 이벤트는 2천 건을 넘었다. 1990년에 글래스고우에 대한 신문과 TV방송의 보도가 많았다. 특히 글래스고우 문화수도에 대해 국제언론에서 보도가 많았다. 이것은 세계인의 눈에 글래스고우가 매우 긍정적으로 각인된 엄청난 업적이었다. 순경제수익은 1,030만 내지 1,410만 파운드로 추정되었으며,[39] 추가 고용은 총 5,350 내지 5,580명이 창출되었고 직업당 7,286 파운드로 비용이 계상되었다. 그리고 민간부문 경제투입량은 350개 기업에서 총 610만 파운드에 달했다. 그리고 1990년 글래스고우에서는 민간 부문의 예술 후원이 증가하였는바, 350개 민간기업에 의해 기부가 이루어졌다.

　그 이외에도 부가적 편익으로 예술행사에 참여한 지역주민의 비율(연극에서는 10% 그리고 오페라에서는 2%)이 증가하였고 영국 평균을 상회하였다. 지역 성인의 54%는 적어도 1년에 한번은 극장이나 콘서트홀에 갔고, 61%가 박물관·미술관을 방문하였다. 그리고 글래스고우가 보다 나아지고 있다는 인식이 영국내외에 걸쳐 15% 증가하여 인식이 개선되었다. 주민들은 문화의 해에 대해 긍정적으로 반응하였고, 거의 모든 사람들은 그것이 글래스고우의 이미지를 개선하였다고 동의하였다. 주민들의 61%는 글래스고우가 보다 살기 좋은 것으로 만들었다고 생각하였다. 그리고 1990년 프로그램이 단지 도시 방문객을 위한 것이라는 견해는 16%에 불과하였다.

39) 마이어스커프는 평가보고서를 통해 1990년 글래스고우는 3천 3백만 파운드의 공공분야 투자를 통해 글래스고우 지역경제에 1천 30만 내지 1천 4백십만 파운드의 순경제수익을 낳았다고 계산하였다(Myerscough, 1991).

3 글래스고우 장소마케팅 전략 활동

1990년 문화수도 사업에서 관광객을 끌어들이는 것이 글래스고우를 새롭게 하는 전략 가운데 핵심요소였다. 이는 1983년의 "글래스고우는 훨씬 좋다(Glasgow Miles Better)"라는 캠페인으로부터 시작해서,[40] 1983년 버렐컬렉션을 개관하였고, 도시재생작업을 확대하는데 관심을 가진 시당국은 사업신청을 통해 1988년의 전국 정원축제(National Garden Festival)를 개최하게 되었고 그리고 1990년의 글래스고우 문화수도, 그리고 가장 최근에는 '품격 있는 스코틀랜드 중심도시 글래스고우(Glasgow: Scotland With Style)' 주제 하에 진행된 2004년 글래스고우 도시이미지 재구축 작업을 관통하는 것이었다(Scotland on Sunday, 7 March 2004). 2004년 이미지 변화시도는 1983년의 캠페인 이래 최초의 의미 있는 이미지 변신이었으며, 글래스고우를 문화적 명소 그리고 런던 이외의 최대 소매센터로서의 강점을 부각시키려고 하였다.[41]

글래스고우는 이전 주력산업이었던 석탄산업의 쇠퇴로 실업율이 증가하였지만, 장소마케팅 전략 활동의 하나인 매력물 마케팅 활동(버렐 컬렉션 복원 등)을 통해 지역경제를 활성화시키고 나아가 유럽예술의 메카로 변신하는 데 성공하였다. 글래스고우는 문화관광에 초점을 맞추어 수요자 중 관광객에게 집중하였고, 숙련노동자를 끌어들여 유망기업을 유치하였으며, 복합용도 개발과 문화거리를 통해 상승효과를 도모함으로써 도시선전을 통한 도시이미지를 제고함으로써 장소마케팅 활동을 전개하였다. 즉 글래스고우는 그리피스의 문화 전략 유형 중 도시이미지부각모형에 해당하며, 광고나 소비자모형이라고 하며, 도시의

40) 도시 이미지 만들기에 있어서 1983년 Lord Provost가 '글래스고우는 훨씬 좋다(Glasgow's Miles Better)'는 표어와 함께 마케팅 운동을 시작했다. 도시 이미지에 있어서, 글래스고우의 기존 이미지는 투자 방해요소가 되기에 지역주민들의 사기를 높일 겸해서 시작했다. 초기에는 'Glasgow's Miles Better'라는 표어를 기반으로 간접적으로 판촉을 하고, 시간이 지나면서 관광과 서비스 산업을 겨냥했고, 이미지 구축보다는 이미지 재구성에 초점을 맞추었다. 즉 관광을 촉진하고 문화와 예술에 초점을 두어 탈산업도시를 도모했다. 도시 이미지를 변화시켜서 기존 사업도시 이미지에서 탈바꿈해서 도시인지도가 높아졌다.

41) 그러나 과거 가난과 소외의 중심으로서의 글래스고우에 이렇게 한다고 해도 겉에 화장품을 바라는 것에 불과하다는 비판도 있었다(Scott, 2004).

좋은 이미지를 부각시키는 데 중점을 두며, 도시의 수요자 중에서 관광객과 기업에 관심을 두었다. 글래스고우와 같이 과거 산업공해도시로 낙인찍힌 도시는 한참 도시가 역동적으로 그것도 포스트모던하게 탈바꿈하고 있다 해도, 이전 부정적 이미지를 새롭게 창조하는 것은 상당히 어렵고, 그래서 정형화된 이미지를 창조하는 함정에 빠지기가 쉽다. 문화적 속성을 마케팅함에 있어서 긍정적 측면은 도시문화에 내재하는 진정한 가치를 설득력 있는 방법으로 전달하여 표적고객과 집단에게 광범위하게 호소할 수 있을 때 분명하게 드러난다. 마케팅하는 사람 입장에서는 사람들에게 영향을 미쳐, 보여지고 있는 그 지역과 자신을 일치시킬 수 있도록 할 때 특히 성공적이라고 할 수 있다. 그런 동일화과정이 이뤄짐으로써 관광객들로 하여금 문화상품을 소비하게 하고, 선도적인 기업가로 하여금 그 지역에 투자할 마음을 불러일으켜 상당한 구매를 촉진할 수 있다. 스칸디나비아제국을 연구한 결과를 보면 긍정적인 효과가 있다고 결론을 내리고 있다. 특히 린드보그는 문화 마케팅이 산업을 진흥시키는 데 중요한 비교우위가 된다고 주장하였다(Lindeborg, 1991).

글래스고우는 상인도시(Merchant City) 재개발을 통해 새롭게 도약을 모색했지만, 오랜 세월에 걸쳐 축적된 부정적인 이미지(공업도시, 슬럼도시, 범죄도시)는 글래스고우 도시재생 노력에 장애요인으로 작용하였다. 도시의 부정적인 이미지를 긍정적인 이미지로 전환시키기 위해 문화예술을 활용한 문화도시계획이 거론되기 시작하였다. 글래스고우에는 빅토리아시대의 우수한 문화예술 시설들이 많지만 제대로 관리되지 못하고 외부에도 알려지지 않아 도시의 매력이 사장된 측면이 없지 않았다. 상술한 바와 같이, 1990년대를 전후하여 기존 문화시설들을 재정비하고 새로운 문화예술시설들을 개장할 뿐만 아니라 문화예술단체[42]를 활성화하여 문화예술자원을 활용한 도시이미지 재구축작업에 힘써왔다. 즉 1990년대 이전에도 켈빈글로브 박물관미술관, 교통박물관, 미첼도서관, 인민궁전, 글래스고우대학내 헌터미술관과 매킨토쉬 박물관 등을 재정비하는 한편, 버렐 박물관미술관(1983), 스코틀랜드 전시및회의센터(1985), 정원축제(1988), 켈빈홀 국제스포츠센터(1988) 등을 새로 개장하는 노력과 아울러, 무엇보다도 1990년의 글래스고우 문화수도는 문화를 활용한 도시재생 전략 차원에서 이 도시를

42) the Scottish Opera, the National Orchestra, the Citizen's Theatre 등

세계적인 문화예술도시로 거듭나게 하는 데 결정적인 역할을 수행하였다. 이때 광고회사가 만든 홍보문안 'Glasgow's Miles Better'는 도시의 역동적인 변화를 알리는 데 많은 역할을 하였다.

글래스고우 문화수도 행사로 얻어진 편익을 극대화하기 위해 스코틀랜드 정부는 1990년 스코틀랜드개발청(SDA)을 스코틀랜드개발공사(Scottish Enterprise)로 확대 개편하였고, 1991년 글래스고우도 Scottish Enterprise의 산하조직인 글래스고우개발청(Glasgow Development Agency)을 설립하여 문화도시 이후 글래스고우 개발계획을 추진하였다. 글래스고우개발청은 전반적인 경제 전략 계획기관 역할과 함께 영국 내외 투자자들에게 지역의 경제환경 변화를 홍보하여 투자를 유치하는 역할도 담당하였다. 글래스고우개발청은 '활기찬 글래스고우(Glasgow's Alive)'라는 홍보를 통해 지속적으로 발전하는 글래스고우의 긍정적인 측면을 내외의 투자자들에게 인식시키는 역할을 담당하였을 뿐만 아니라, 글래스고우가 영국 북부의 관광·금융·쇼핑 중심지로 정착할 수 있도록 많은 노력을 기울였다 (Booth & Boyle, 1993). 글래스고우 운동본부(Glasgow Action)는 글래스고우의 각종 문화행사를 주관하는 동시에 지역민의 문화 활동을 장려하는 계획을 마련하여, 글래스고우의 도시재생에 공헌하였다.

도시들이 늘 문화적 기능을 담당해온 것은 사실이지만, 서비스 지향적인 경제가 문화로 하여금 도시개발의 중심에 자리하도록 한 것은 1990년대 이후의 일이다. 문화를 예술과 문화유산으로 보는 전통적 개념으로부터 탈피하여 문화를 경제적 자산, 시장가치가 있는 상품 그리고 시장성 높은 도시공간의 생산자로 보게 되었다. 1990년대 초반 비안키니와 파킨슨이 서유럽도시들을 연구하고 도시재생의 맥락에서 문화정책의 효과에 대해 언급하였다(Bianchini & Parkinson, 1993; Bianchini, 1993: 201 – 204). 비안키니는 시내중심부와 주변부간의 긴장과 같은 공간적 딜레마, 생산을 초과해서 소비를 자극하는 것 같은 경제적 개발 딜레마, 이벤트나 축제와 같은 단기적 활동과 기반시설과 같은 항구적 활동 간의 문화적 재원배분 딜레마들을 규명하였다(Bianchini, 1993: 201 – 204). 그리고 비안키니는 이러한 문제들을 다루기 위해 문화적 기획을 주장하였는바, 이는 여전히 예술을 문화로 보는 전통적 문화정책에 대한 대안으로 이해되고, 또한 공간에 초점을 두는 문화정책에 기한 도시재생에 대한 대안으로서 주장하였다(Bianchini, 1999: 41).

글래스고우는 1990년 유럽문화수도로 지정된 것을 지렛대로 활용하여 도시
재생을 실행하기 위해 문화이벤트에 투자를 많이 하였다. 문화수도 지정을 통해
도시를 홍보하여 공공투자의 물꼬를 트고 해당 도시를 외부세계에 마케팅하였
다. 이러한 투자는 적하효과(Trickle−down effect)를 드러내 궁극적으로는 도시
를 살만한 곳으로 바꿔나갔다. 이상에서 논의한 내용을 토대로 비안키니가 제시
한 딜레마의 관점에서 글래스고우 문화수도 전략마케팅 활동이 주는 의미를 반
추해보기로 한다.

첫째, 문화사업활동에 대한 자금배분의 딜레마이다. 즉 이벤트 개최나 문화
기반시설 구축을 통한 도시재생과 같이 일시적인 사업과 장기적인 사업에 대한
투자의 적정균형을 도모하는 문제이다. 이벤트에 대한 투자 과정이 문화정책에
대한 지속적인 접근방법 속에서 이뤄진다면 지속가능한 실천으로 이어질 수 있
다. 글래스고우에서 문화수도사업 후 지방정부 조직개편으로 급격한 예산삭감과
우선순위 변경을 하지 않았더라면 1990년 문화수도 이벤트는 그 효과가 지속될
수 있었을 것이다. 글래스고우의 문화수도사업을 포함한 문화를 활용한 도시재
생 프로그램은 비렐 킬렉션과 왕립 글래스고우 콘서트홀, 맥릴런 갤러리와 같은
문화기반시설의 개발정비를 포함하여, 대표적인 문화기반시설에 투자함으로써
도시 이미지를 재구축하는 선구자적 역할을 수행하였다. 이는 기본적으로 도시
이미지를 선양해서 관광객들을 끌어들이는 데 품위 있는 도구로 기획되었다. 그러
나 지역공동체의 사회적·문화적 욕구를 고려하지 않았으며, 당해 지역의 고용
숫자와 장기적 경제회복에 미친 영향에는 한계가 있었다(Evans, 2003: 425; Gomez,
1998). 문화기반시설 투자비용이 많이 소요된 반면, 실제 이용율은 그렇게 높지
않았고, 시설유지 비용 때문에 장기적으로 보다 더 적은 비용으로 가능한 더 지
속가능한 참여적이고 지역주도적인 문화 활동에 대한 지원을 삭감하게 된다.

둘째, 경제적 딜레마이다. 즉 문화소비를 자극해서 지역공동체가 관여하고
또한 외부 관광객들을 끌어들이는 즉각적인 편익을 초래하는 것과, 문화생산을
지원해서 그것이 빛을 보기까지는 긴 유예기간이 필요하지만 장기적으로는 지
속가능한 지역경제를 보증하는 가장 효과적인 접근방법인, 이 양자 간에 균형을
잡기가 어렵다는 것을 말한다. 지난 수십 년 동안 경제후퇴와 생산에 대한 과잉
의존으로부터 회복해보려는 노력을 한 후에는, 서비스 지향적 도시가 소비를 위

한 어메니티(Amenities)를 더 제공하고 싶어하였다. 그러나 활력에 넘치는 문화도시들은 문화적 공급의 관점에서, 예술가의 작업실 또는 질 높은 공연공간과 같은 전통적인 예술생산을 지원하는 기반시설, 급성장하고 있는 문화산업 등과 같이 상당한 자율성을 유지하고 싶어 한다. 1990년의 글래스고우에서는 이벤트가 개최되었던 그 해에 최고의 문화공연을 풍성하게 펼치면서, 새로운 음악과 새로운 영화스튜디오에 대한 투자나 디자인과 패션센터에 대한 투자는 그에 따라가지 못하였다.[43]

셋째, 공간적 딜레마이다. 즉 시내중심부와 주변부지역의 요구에 모두 응하기가 어려운 문제이다. 대형 이벤트의 예술 프로그램은 도시 중심부에 집중되고, 대부분 특권단체를 위해 제공되는 경향이 있다.[44] 그러나 1990년 글래스고우에서는 사회공간적으로 예술 프로그램을 공정하게 배분함으로써 성공적 모범을 보여주었다. 이것이 가능했던 것은 인근 자치단체(City/district and periphery/regional authorities)들 간의 긴밀한 협력 덕분이다. 도시중심부와 주변 지역 간의 공간 딜레마 문제를 해결하려면, 이벤트 주최 과정에서 크게 고려해야 할 측면이다. 1990년의 글래스고우는 문화 활동을 그 도시에 가장 소외된 지역까지 포함시켜서 지리적으로 광범위하게 배분시켜 행하는 탁월한 모범을 보여주었다. 그러나 문화수도 사업이 한번 끝나고 나서 이러한 균형을 유지하는 지속가능한 구조를 구축하지는 못하였다.

 ## 4 글래스고우 문화수도 추진상의 문제점

1990년의 경험은 글래스고우에 성공적이었고, 소매상들은 만족했고 교통시스템도 지역주민과 방문객들에게 잘 대처하였다. 그러나 부정적인 인식도 있었

43) 그때부터 음악, 영화, 디자인 생산의 지원은 글래스고우에서 우선순위를 차지하였다. 그러나 1990년대 중후반까지 적절한 자금배분이 이뤄지지 않았고, 많은 계획들이 정기적으로 예산 삭감을 당하였다(Garcia, 2004: 323).
44) Bianchini, 1990: 215−250; Booth & Boyle, 1993: 21−47; Hall, 1996: 366−379.

고, 문화수도가 별 다른 것이 아니라는 평가도 있었다. 1990년 글래스고우 문화수도 사례는 여러 업적에도 불구하고 다음과 같은 제약을 안고 있다.

가장 큰 한계는 문화적 유산을 장기적으로 제공하지 못한 점이다. 1990년에 4300만 파운드에 달하는 자본투자 프로젝트를 통해 지금도 운영 중인 문화기반시설들을 확보하는 여건을 조성하였다. 예컨대 글래스고우의 새로운 콘서트홀, 새롭게 단장한 McLellan Galleries, 그리고 Tramway와 the Arches와 같이 이전의 버려진 공간이었던 것을 혁신적인 문화공간으로 바꾸기도 하였다. 그러나 이벤트 기획자들은 1990년을 지나서도 지속될 수 있고 대형이벤트 외에 작은 규모로도 응용할 수 있는 파트너십과 작업인력구조를 구축하지 못하였다. 이는 1990년에 글래스고우가 문화적 관점보다는 경제적 관점에서 접근하였다는 사실에 기인한다(Booth, 1996). 문화가 잘 개발된 도시문화정책에 의해 지원받지 못하고 경제적 재생을 위한 도구로 사용되었다는 말이다. 그리하여 의사결정이 공동체의 발전과 자기표현보다는, 잠재적 사업수익, 미디어에서 다뤄지는 빈도, 관광객 요구를 기반으로 자주 이뤄졌다(Garcia, 2004a: 320).[45] 이것은 당해연도 문화사업 예산과 후속년도에 지속될 문화투자예산 사이에 균형을 결여한 것으로 나타났다. 전반적으로 이러한 상황은 엘리트에 대한 지원과 민중들을 위한 사업 간에 분명한 차별을 노정하였다. 그러한 문화사업 활동 프로그램에서는 어느 정도 균형이 있었다하더라도, 똑같이 촉진한 것이 아니었고 또한 1990년 이후에도 지속될 수 있게 지원된 것이 아니었다.

게다가 1990년 문화수도사업의 유산을 지속하는 데 추가적인 제약조건은 1995년과 1996년 사이에 있었던 지방정부 조직개편으로 초래된 도시 지배구조의 급격한 변화였다. 그 조직개편으로 1990년 사업의 주요 행위자였던 Strathclyde Regional Council이 소멸되고 글래스고우 구청(Glasgow District Council)과 우선순위와 자원을 통합하게 함으로써, 엘리트와 민중계층들에게 문화서비스를 제공하는 데 균형을 기하고, 도시중심부와 주변부에 공간적으로 균형 있는 배분을

45) Strathclyde Regional Council은 1990년 글래스고우 문화수도사업에 강력한 사회적·교육적 의제를 가지고 공동투자(Co-fund)하여 글래스고우 외부지역까지 공동체 프로그램의 외연을 확장하는 결과를 가져왔다. 그러나 이 프로그램은 1990년에는 가시적 성과가 나타나지 않았고, 1996년 지방정부 조직개편으로 인하여 도시문화정책에 장기적으로 영향을 미치지 못하였다.

가능하게 하였다. 이는 글래스고우에 독특한 것이다. 이런 지방정부의 조직 변화로 1990년 글래스고우 문화수도사업에서 태동한 문화정책과의 결별을 초래하게 되었다(Garcia, 2004a: 320).[46] 새로운 글래스고우에서 문화정책은 다른 방향을 취하게 되고, 1990년대 내내 들쭉날쭉하면서 진전해나갔다. 글래스고우는 스스로 혁신을 했고, 도시를 판촉하고 경제적 부흥을 위해 별 관련은 없지만 다양한 특별 이벤트 개최를 신청했다. 이 과정의 기초를 이루는 문화정책이 제한적이나마 일관성 있게 의미하는 바는, 그 과정이 기관과 돈의 관점에서는 비용이 많이 들고 점진적으로 도시를 사회적·경제적·물리적으로 재생하는 편익을 실현하는 핵심목표에서 종종 벗어났다.

전반적으로 유럽문화수도 프로그램은 유럽도시문화정책의 아직 해결이 안 된 많은 긴장을 반영하는 일련의 약점을 드러내고 있다. 유럽문화수도 프로그램의 문제점의 핵심은 문화행동(시책과 사업)의 명쾌한 정의와 지침이 결여된 것이다. 유럽문화시공간연합(Network of European Cultural Cities and Months)과 같이 노하우를 공유하는 플랫폼을 만드는 시도에도 불구하고, 공식적인 모니터링 메커니즘이 없다. 문화수도 경험 관련 가용 정보는 전적으로 최종보고서를 생산하는 문화수도 주최도시의 의향에 전적으로 의존한다. 기존 보고서들은 문화수도가 개최된 그 해의 성공을 선양하고 그 가치를 합리화하기 위하 의도된 판촉도구로 생산되었다. 다만 의사결정과정을 설명하고 한계나 실패를 인정하는 경험을 잘 분석하지는 않았다. 어느 경우에도 종합보고서는 희소하였고, 중장기적 지속적 연구는 하지 않고 대부분 직접적 영향평가에 국한되었다(Garcia, 2004a: 321). 결과적으로 사실상 의심할 여지가 없는 '신화'나 창출하고, 대신 문화수도 개최 경험으로부터 교훈을 배우고 지속가능한 문화주도에 의한 도시재생 모델을 성공적으로 구축하는 진지한 시도를 결여한 사실을 덮어버렸다.

글래스고우 지방정부에서 설정한 1990년 의제는 문화수도는 예술과 글래스고우 두 가지를 모두 주장하는 간단한 전제에 고정되어 있었다. 즉 전자에 반대

46) Strathclyde Regional Council은 1988년부터 당해지역을 위해 '1990년 이후의 문화정책'을 수행하였다. 이 정책문건은 1993년까지 계속 전개되었고, 1996년 이후 새롭게 재구조화된 글래스고우를 위한 문화정책으로 되었다. 그러나 이 조치는 지방정부 조직개편으로 중단되었고, 공식적으로는 1997년 종결되었다.

하면 후자를 반대하는 셈이 된다. 그래서 '노동자행동단체(Workers' City Group)'는 비애국적이고 문화예술에는 문외한인 단체요, 과거 스탈린주의자의 유령으로 인식되었다. 또 힘든 현실을 지적함으로써 많은 비난도 있었다(Kelman, 1992: 1). 스코틀랜드 작가 켈만은 '노동자행동단체'의 주요 리더였는바, 그 모임은 1990년 문화수도사업 전개 시 가장 소란스러운 반대자들이었다. 문제는 켈만이 제기했던 비난들이 아직도 사라지지 않고 있다는 점이다. 2004년 1월말 글래스고우에서 있었던 세미나(주제: Changing International Appeal)에서 기조발제자가 '노동자행동단체'를 글래스고우 사람들이 스스로 자체 지명한 대표로서 언급하기도 하였다(Mooney, 2004: 330). 그러나 당시 비판자들도 인정하는 긍정적 변화들이 있다. 1980년대 후반에 비해 글래스고우는 오늘날 보다 나은 명성과 평판을 얻고 있다는 점을 그들도 인정한다. 그리고 많은 글래스고우 사람들이 1990년의 이벤트와 축제에 참여했다. 전시회, 회의, 대규모 문화이벤트, 박물관 신축, 예술회관 신축 등은 일부 글래스고우 사람들에게는 여러가지 다양한 기회를 창출하였다. 문화예술분야에서 다수의 직업들이 창출되었다. 관광객들은 글래스고우를 휴가를 가고 싶음 매력적인 장소로 생각하고 있다. 그러나 1990년 문화수도와 문화주도적 도시재생이 야기한 한계와 불공정성은 상기 편익보다도 더 중요하다고 반대자들은 주장하였다.

1990년 글래스고우 문화수도의 비판적 논의는 선행연구(Damer, 1989; Kemp, 1990; McLay, 1990)를 토대로 '노동자행동단체'에 대한 보일과 휴의 연구(Boyle & Hughes, 1991)에서 종합적으로 제시되었다. 글래스고우 문화수도 비판은 1990년의 문화적 실체뿐만 아니라 그와 연관된 경제적·정치적 측면도 공격하고 있다. 비판의 주요 요소는 글래스고우 문화수도가 글래스고우의 문화와 글래스고우 사람들의 삶, 적어도 글래스고우 노동자계층의 문화를 고양하는 것보다는 글래스고우를 투자유인 장소로 판촉하는 데 보다 비중을 많이 두었다는 점이다.

1990년 문화의 해는 문화보다는 권력정치(Power politics)에 보다 더 관련되어 있고, 예술보다는 대부호들의 투자개발과 연관되어 있다. 무엇보다도 기업의 부를 위하는 명확한 언명이 있었다. 그래서 1990년에 예술을 후원하는 대기업, 새로운 관광객 유인을 위하 판촉 그리고 여피족(고학력이고 전문직에 종사하면서 도시근교 거주하는 젊은 엘리트)의 탐욕과 같은 옅은 정서를 채워주는 문제제기가

있었다. 이러한 것들을 위해 글래스고우 사람들이 비용을 부담하게 될 것이다 (McLay, 1990: 87).

글래스고우는 세계적인 광고회사인 Saatchi and Saatchi가 제작한 슬로건을 통해 이 지역을 영국 내외에 걸쳐 적극적으로 홍보함으로써 장소마케팅을 성공적으로 수행하였다. 또한 글래스고우 문화수도사업에 비판적인 반대자들은 풍자적으로 재해석하여 글래스고우(Glasgow)라는 글자를 비꼬아서 대립적인 '반대(Con Gowing)'라는 글자를 형상화한 포스터를 부착하였다. 비판의 주요 이슈는 1990년 무엇이 그리고 누구의 글래스고우(What/Whose Glasgow)가 대표되었느냐와 누가 1990년을 소유했느냐 하는 것이다. 1990년의 글래스고우 문화수도가 글래스고우를 여피화하고(Yuppifying), 사회주의자들의 봉기와 노동자계급의 투쟁의 장소였던 과거의 글래스고우를 과소평가했다는 것이 '노동자도시모임'이 제기하는 주제이다. 새롭게 위생처리된 듯한 글래스고우 이미지는 글래스고우의 여러 광장에서 '삶의 실재'와는 다르다고 주장하였다.

5 글래스고우 문화수도의 정책적 시사점과 제언

우리나라 현 참여정부가 광주광역시를 분권과 국가균형발전전략 차원에서 문화수도 내지 아시아문화중심도시로 추진하고 있는 상황에서, 유럽의 다른 문화수도와 달리 성공적인 평가를 받는 1990년의 글래스고우 문화수도 사례를 조사하였다. 쇠퇴도시의 길로 가던 글래스고우를 장소마케팅 전략을 추진하여 문화를 활용하여 도시를 재활성화시킨 것을 1990년 문화수도사업을 중심으로 살펴보았다. 쇠퇴한 글래스고우 도시의 경제회생을 추구한 문화수도 선정을 통한 장소마케팅 전략 연구를 위해 글래스고우 지역 현장에 방문 체류하면서 문헌자료를 확보하고, 면접을 실시하였다. 일반적으로 정책은 대부분의 경우 개개의 시책과 사업의 집합체이기 때문에 어렵지만, 더구나 문화정책을 평가하는 데는 한계가 추가적으로 따른다. 왜냐면 무엇보다도 문화 그 자체가 엄밀한 측정과 비교가 곤란한 주관적 가치의 영역이기 때문이다. 또한 문화는 하루 아침에 이

뤄지지 않고 회임기간이 길기 때문에 문화정책 평가는 다른 정책영역에 비하여 상대적으로 더 어렵다. 그런 점에서 글래스고우 문화수도 선정 후 십수 년이 지난 현재 문화투자의 회임기간을 고려해서 글래스고우 문화수도 장소마케팅 전략활동을 살펴보았지만, 여전히 연구의 한계로 남는다. 또한 글래스고우라는 단일사례 연구는 연구결과의 일반화에 한계가 있다. 이 점은 다른 문화수도 사례를 참고하여 보완하고자 한다.

〈표 13-9〉 글래스고우와 다른 문화수도 사례의 비교

핵심요소	1990년 글래스고우	2000년 시드니	2004년 바르셀로나
예술의 역할	중심적(Central)	부차적(Secondary)	보완적 (Complementary)
경합 신청의 맥락	예술을 통한 도시재생	관광매력(관광객 유치)	새로운 종류의 이벤트
정의	문화적 탁월성	화해와 조정	세계적 주제들
생산 및 판촉	주요 투자 (Major investment)	제한된 자원	주요 투자
유산	이미지, 신뢰	주류적 공간에서 토착예술 구현	해변(Seafront) 개발

출처: Garcia, 2004b: 114.

가르시아는 문화수도 사업을 비교함으로써 도시재생에 대한 기여 중에서 그 강점과 도전요인을 식별하여, 이를 <표 13-9>로 요약하였다(Garcia, 2004b: 113-115). 세 문화수도의 경험에 공통된 장점을 다음과 같이 정리할 수 있다. 첫째, 문화예술 담론이 입찰 신청단계에서 영향력을 발휘하여, 외부 평가자들에게 제안서를 설득력 있게 하고 지역공동체의 이해와 지지를 끌어내었다. 둘째, 문화예술 프로그램 작성이 새로운 협력을 개발하고 기존 협력을 강화하는 좋은 발판을 제공하였다. 이것은 시청과 지방기관들 간에 전례가 없는 파트너십을 이룬 글래스고우시에서 매우 돋보엿다(Garcia, 2004b: 114). 시드니와 바르셀로나에서는 이벤트 예술프로그램의 속성이 민간집단과 주류조직들 간의 첫 번째 관계를 개선시켰다. 셋째, 예술 프로그램이 도시 이미지 전략 내에서 핵심요

인이며, 당해 장소에 대한 인식을 개선하고, 관광객들과 기업방문객들에게 매력을 주었다(Bianchini, 1990; Smyth, 1994; Landry et al., 1996).

글래스고우는 지역예술프로그램의 장기적 활력과 판촉을 결여하여 도시의 사회공간적 배분문제를 다루는 데 한계를 보였지만, 그래도 다른 문화수도 개최 도시와는 달리 사회공간적으로 프로그램을 분산해서 성공적으로 개최하였다. 이는 인접 자치단체들 간에 밀접한 협력이 이뤄졌기 때문이다. 글래스고우는 예외적으로 이벤트가 전적으로 예술주도적으로 이뤄졌고, 문화수도를 처음 주최한 이유가 강력한 경제적인 이유 때문이었는바, 그것이 기업후원자들을 움직였다. 그러나 글래스고우에서 이벤트 기획자들은 예술 프로그램의 가장 화려한 측면만 강조해서, 더 혁신적이고 지역을 보다 잘 나타내는 상징적인 일들을 담아내지 못하는 경우가 종종 있었다. 이것은 1990년 글래스고우에서 루치아노 파파로티와 같은 인물을 초청하고 록 콘서트를 한 것에서 그 예를 볼 수 있다.[47] 주최자들은 문화의 경계를 넘어 또한 미디어와 후원자에게 친숙한 사람을 초청하는 것이 이해하기 쉽기 때문에 주류작업에 우선순위를 주었다. 글래스고우 관광책임자는 "부를 창출할 수 없으면 사회적 문제를 풀 수가 없다"고 강조하면서 이를 정당화하였다고 한다.[48] 물론 그렇게 할 경우 현상(Status quo)에 문제제기를 하는 예술의 중요한 역할을 인식하지 못하게 된다.

글래스고우의 문화중심적 도시재생 접근방식은 그 후 바르셀로나와 파리와 같은 문화수도개발에도 적용되었는바, 1980년대와 90년대에 걸쳐 도시재생을 위한 촉진제로 대형 이벤트와 문화기반시설을 활용한 것이다. 글래스고우는 문화를 광의의 개념으로 이해하였으며, 품위 있는 문화시설공간뿐만 아니라 소외된 이웃에도 문화적 활동을 위해 재원을 배분함으로써 도시를 다른 도시와 차별화시키고 새로운 경향을 창출시켰다.

1990년 글래스고우 문화수도 사례분석을 통해 우리가 시사받을 수 있는 점은 다음과 같다. 첫째, 문화수도 사업진행을 전후하여 조직의 일관성이 있어야

47) 2000년 시드니에서는 오페라하우수와 길거리오락 공연이 있었고, 2004년 바르셀로나에서는 La Fura dels Baus가 예술판촉의 핵심이라는 것을 봐도 알 수 있다

48) 글래스고우 운동본부(Glasgow Action) 관련자 인터뷰(2005.6). 글래스고우 운동본부는 글래스고우 관광위원회(Greater Glasgow Tourism Board)의 후원을 받았다.

한다. 글래스고우와 같이 급격한 조직개편으로 사업에 영향을 주어서는 안 될 것이다. 나아가 우리나라의 경우 광주를 문화수도 내지 아시아문화중심도시로 육성하려는 정책의지를 갖고 있는바, 국가의 경계를 넘어 아시아라는 거시적 맥락에서 유럽연합의 경우처럼 연합조직을 결성하여 아시아 국가의 주요 도시들을 문화수도로 지정하여 문화를 통한 도시재생 전략을 수행하는 것을 고려해 볼 수 있을 것이다. 둘째, 전시민적 참여가 중요하다. 참여적 기획과정을 통해 이해관계자들의 다양한 목소리를 반영할 수 있어야 한다. 시민사회의 문화적 역량이 강화되어야 할 뿐만 아니라, 문화중심도시 정책과정 전반에서 문화생산자와 광주시민들의 자발적이고도 적극적인 참여가 필요하다. 모든 수준의 지역공동체가 지역협의과정에 관여해야 하며, 그렇게 함으로써 의사결정에서 일방적·하향식 접근방법이 지배하는 것을 회피할 수 있다. 하향식 전문가중심적 접근방법을 취하는 대신에, 평균적 시민과 행정기관 및 전문기관을 포함한 지역공동체에 토대를 제공하여 그들의 견해와 기대를 표출하도록 하고 의사결정과정을 조사할 수 있도록 하는 데 강조점을 두어야 한다. 궁극적으로 지역이 스스로 자율적으로 정책을 펴가고, 지역의 정체성과 정주의식을 확립하며, 소외감을 극복하고, 도시재생과 도시브랜딩의 접근방법을 둘러싼 오해와 주인의식 결여를 피하고 장기적으로 신뢰할 수 있고 지속가능하도록 해야 한다. 셋째, 문화적 투자는 세계적 수준의 제품(문화상품)을 수입하는 문제가 아니라, 오히려 지역문화를 지역에서 소비하고 또한 문화수출을 할 수 있도록 지역문화의 창조와 지속가능한 생산을 촉진하는 방법이라는 점을 고려하는 것이 중요하다. 넷째, 문화 투자는 사람과 지역공동체를 함께 아우르며, 환경의 변화가 있을 때 사람을 그 뒷전에 두는 위험을 야기해서는 안 된다. 다섯째, 문화적 투자는 그 영향을 평가하고 측정해야 한다. 경제적 영향과 도시재생에 미치는 영향뿐만 아니라, 문화적 영향도 평가해야 한다. 경제 및 도시재생 영향은 첫 5년이 경과한 후에 장기적으로 그 영향과 파급효과의 진전을 모니터하는 장기적인 연구를 전개하기 위해 지원이 증가되어야 한다. 여섯째, 자본투자와 건축계획은 지속가능성이 있어야 하고, 착수시점부터 장기 비용소요계획이 수립되는 것이 중요하다. 또한 사업 준비도 최소한 몇 년 전부터 치밀하게 준비되어야 할 것이다.

문화예술분야
사회적기업

자신의 예술에 자부심과 열정을 가졌으면 좋겠습니다. 사회적 평가보다 하고 싶은 예술을 하는 데 자부심을 갖고 예술가적 자존심이 우선해야 합니다. 예술 활동이라는 것이 어차피 (경제적으로) 마이너스 아닙니까. 이를 예술창조의 대가로 생각하고 늠름하게 나갔으면 좋겠습니다... 인문학과 예술은 시장실패적 부분입니다. 그러나 기초분야입니다. 경영학이나 이런 데는 굳이 지원이 필요없습니다. 기초학문, 기초예술에 대한 지원이 필요합니다" – 문화일보 (2006.9.), 김병익 –

기초예술의 위기를 '시장의 실패'라고 얘기하지만 그 이전에 기초예술이 사회적 가치를 획득하는 데 실패했다고 보는 게 맞습니다... 문화예술 단체들도 관료화되고 이기주의에 빠져있지 않은지, 예술가들을 사회적으로 연결시키는 데 무능해져 있는 것은 아닌지 돌아봐야 합니다. – 경향신문(2007.3.), 방현석 –

미국의 세 손가락 안에 드는 공연 마케팅사 EMG의 바버라 엘리던 대표는 극단적인 예를 든다. '돈은 없지만 작품이 훌륭한 경우'와 '평이하지만 충분한 자금력이 있는 경우'에 후자가 성공할 가능성이 높다는 것. 오랜 시간을 버티면서 모두가 알게 하거나 단박에 대대적인 광고를 하거나. 같은 뉴욕에 있으나 NYMF(뉴욕뮤지컬씨어터페스티벌)는 블록버스터와 스타 중심의 공연과 다른 대안을 추구하면서 창작과 기획력이 있는 신진들에게 공연의 기회를 제공한다. 이들은 돈이란 잣대를 벗어나 창의력과 열정을 중시하는 분위기를 만들기 위해 뭉쳤으나 가장 큰 고민은 역시 돈이다. NYMF의 번듯한 취지가 대중에 파고들기 위해 당장 필요해 뵈는 것은 열정 그 이상의 것, 바로 '충분한 마케팅 비용'이다. – 파이낸셜뉴스(2008.9.) '예술과 돈, 두 얼굴의 브로드웨이' 요약. 김종휘, 2008 재인용 –

문화예술교육으로 사회적기업하기의 성공 가능성은? 누구도 확신할 수 없다. 물론, 문화예술교육은 그 자체로 일정정도의 문화적 공공성을 지니고 있고 수요층도 있어 사회적기업 아이템으로서 매우 매력적인 요소를 가지고 있다. 그러나 쉽지 않다. 최근 문화예술계의 블루오션처럼 문화예술교육사업이 확장

되어 왔던 기류를 생각해 보았을 때, 자칫 사회적기업의 아이템으로도 손쉽게 받아들여질 수도 있겠다는 우려가 든다. 그러나 지난 몇 년간의 흐름은 자연스럽게 발생한 것이라기보다는 공공의 재원에 기댄 측면이 크다는 점을 간과해서는 안 된다. — 서민정, 2008 —

01

문화예술 사회적기업의 필요성

우리 사회가 안고 있는 계층 간의 갈등과 청년실업, 서민경제의 어려움 등에 대한 근본적인 해결책이 일자리 창출에 있다고 보면서, 일자리 창출이 최대의 복지다는 인식이 지배적이다(머니투데이, 2012.3.13.). 역대 대선이나 총선후보들도 저마다 일자리에 관련된 공약을 한다. 기업은 성장률을 올리게 하고, 정부는 일자리를 만드는 데 최선을 다해야 한다는 것이다.

우리나라의 사회적기업은 2005년부터 수익형사회적 일자리 사업이 강화되었고, 2006년에 사회적기업 육성 차원에서 비영리 조직 간의 네트워크를 중심으로 기업 연계형 프로젝트 사업이 시행되었다. 2007년 1월에 사회적기업육성법(법률 제8217호)을 제정·공포하였다. 정부의 적극적인 지원정책으로 사회적기업진흥원 조직을 통해 사회적기업 지원사업을 총괄하고 있고, 전국 17개 시도의 사회적기업 육성을 지원하기 위해 권역별 통합지원기관을 운영하고 있다.

사회적기업은 기업성과 공공성을 동시에 추구하면서, 돈을 벌되 사적 영리를 좇지 않고, 영리를 배제하지는 않되 사회적 가치를 중시하는 새로운 패러다임(New not−for−profit paradigm)으로 이어졌다(Sutia Kim Alter, 2007). 즉 시장에서 사회적 가치와 경제적 가치를 동시에 추구하는 것이다.

21세기 문화와 감성의 시대가 되어가면서, 문화예술과 관련된 다양한 공익활동으로 공연단체와 문화소외계층 모두 '시너지 효과'를 볼 수 있는 문화예술분야의 사회적기업(Social Enterprise)에 대한 관심도 높아지고 있다. 일반적으로 사회적기업은 취약계층을 위해 일자리를 창출하거나 사회서비스를 제공하는 등사회적 목적을 추구하고 이를 위해 수익창출 등 영업활동을 수행하는 단체로 그

동안 활동이 장애인을 위한 서비스 사업, 도시락 지원 사업, 간병 사업 등에 집
중돼 있었다. 그러나 최근 들어 사회적기업에 대한 인식이 확산되고 실제 혜택
을 받는 소비자들의 니즈(Needs)가 다양해지면서 문화예술분야에서 사회적기업
에 도전하는 사례가 크게 늘고 있다. 문화예술분야 사회적기업의 역할이 그 어
느 때보다 중요해지고 있다.

노동부가 추진하고 있는 사회적기업 육성정책의 주된 목적이 일자리 창출
에 두고 있다. 물론 사회적기업이 가지는 성격이 단순히 일자리 창출에 있는 것
만 아니지만 문화예술계에서 활동하고 있는 수많은 예술단체와 예술인들에게는
사회적기업 제도가 새로운 변화를 모색하는 기회를 마련해 줄 수 있을 것이다.

소득수준의 향상과 주5일근무제로 인한 여가시간의 확대로 우리 사회에서
문화예술에 대한 기대감이 높아지고, 웰빙과 삶의 질에 대한 인식이 높아져가고
있다. 개발연대시대 생존차원의 문제에 매였던 데에서, '삶의 질'에 대한 욕구가
나타나고, '인간다운 삶', '여유 있는 삶', '가치 있는 삶'에 대한 고민이 한국사회
전반에 나타나고 있다. 이러한 사회적인 욕구와 함께 대두되기 시작한 것이 바
로 문화예술이다. 그런데 한국 사회의 문화예술은 엘리트 중심 예술에 많은 투
자와 노력을 기울여 왔다(강일현, 2011: 117–115). 문화·예술분야의 엘리트 예술
은 세계적인 수준으로 발전했지만, 모두를 위한 공공예술은 크게 발전하지 못한
구조를 보인 것이다.

일반적으로 공정성은 기회의 공정성, 분배의 공정성, 조건의 공정성 등 측
면에서 살펴볼 수 있다(이종수, 2011). 기회의 공정성은 "동일한 역량과 의지를
보유한 시민은 유사한 삶의 기회를 향유할 수 있어야 한다"는 '공정한 기회균등
의 원리'와 관련된다. 여러 가지 여건들로 인하여 출발 지점에서부터 기회자체
가 박탈되거나 제약되는 것은 공정한 기회균등의 원리에 위배된다. 문화예술이
공공성을 확보하기 위해서도 '기회의 평등', '결과의 평등', '조건의 평등'이 나타
나야 한다(한균자, 2002). 이는 모든 사람에게 문화·예술이 지역, 학벌, 경제적인
차별 없이 동등하게 기회가 주어지고, 문화향유권이 평등하게 분배되어야 하며,
문화예술을 통하여 자신의 삶에서 '삶의 질'을 향상 시킬 수 있도록 좋은 환경을
제공되어야 함을 말한다. 이는 한국사회의 심각한 문제 중 하나인 예술인 실업
문제 해결에 긍정적인 효과를 나타낼 것으로 기대할 수 있다. 문화예술부분의

사회 향유성 부재 내지 저하는 문화예술의 재생산은 저하되고, 이는 바로 문화예술인들의 실업으로 연결되고, 결과적으로 사회전체가 문화예술 향유의 기회를 잃게 되는 악순환으로 이어진다. 사회의 기능에서 문화·예술이 약화된다면 결코 건강한 사회로 나아갈 수 없을 것이다. 이러한 사회적인 결핍을 회복하기 위해서도 문화예술에 대한 지원과 우리 사회의 관심이 요구되는 시점이다.

그렇다고 우리 사회에서 문화예술에 대한 복지 확대를 요구하기에는 많은 무리가 있는 실정이다. 구 진보의 나눠주기식 복지와 신 우익(New right)의 시장적 성장을 통한 복지는 서로에 대한 비판을 넘어 제 3의 대안적 모델이 지금 우리 사회에 절실히 필요함을 인정해야하는 현실에서(임혁백 외. 2007: 6), 마냥 문화예술 복지의 확대만을 기대하기 어려운 현실이다.

문화예술분야의 사회적기업에 대해서 다음과 같은 이유로 관심을 기울일 필요가 있다. 사회적기업은 사회적인 영역을 추구하지만, 시장경제 활동을 통하여 스스로 자립을 한다는 점에서 문화예술에 대한 복지 기반이 취약한 한국사회에 적합하다. 또한 현재 한국사회에서는 문화예술분야에 대한 일자리 창출이 미약하기에 문화예술 사회적기업은 문화예술인들의 일자리 창출에 긍정적인 기여를 할 것으로 기대된다(강일혁, 2011: 116-117). 시민들의 문화예술을 위해 설립된 시립교향악단, 시립국악단, 시립합창단 등은 주로 엘리트 예술에 집중하는 경향이 있다. 그러므로 공공예술분야를 담당할 새로운 사회적 서비스 집단인 문화예술분야의 사회적기업이 우리 사회에 절실히 필요하다.

문화예술 사회적기업은 아직 우리 사회에서는 생소한 영역이고, 그 수도 매우 적다. 그러나 문화예술 사회적기업에 대한 관심이 날로 증가하고 있고, 고용노동부 인증 문화예술 사회적기업의 숫자도 조금씩 늘어가고 있다.

현재 국내 문화예술분야 사회적기업은 순수시장에서의 경쟁력이 떨어지는 것이 사실이며, 자생력 또한 취약하여 독자성장이 어려운 것이 현실이다(류정아, 2011: 3-5). 향후 문화예술 사회적기업은 수적으로 증가할 것으로 예상되며, 이와 관련한 체계적인 진단과 분석이 시급하며, 문화예술 사회적기업의 활성화를 위한 전략대안의 모색이 필요하다.

대구시가 경기불황과 취업난으로 열악한 고용환경에 놓인 대구지역 예술인을 지원하기 위해 예술인 일자리 창출에 적극 나섰다. 대구시와 문화재단은 예

술인 일자리 마련을 위해 개인 분야 336명에 31억 240만 원, 기관·단체 366곳에 27억 8,300만 원을 지원하기로 했다(세계일보, 2012.4.18.).[1]

　　연구자의 연고지역인 광주광역시는 예비 사회적기업을 포함해 2012년 말까지 100개로 확대하겠다고 발표했지만, 4월말 현재까지 27개 업체만 선정돼 지원되고 있다. 고용자 수는 640명으로, 광주시 경제 활동인구 67만 3000명의 0.09%에 불과한 셈이다. 특히 전국 시·도별 비율에서도 4.2%에 불과해 7개 특별·광역시 가운데 5위로 하위권에 머물렀다(광주일보, 2012.4.25.). 홍보부족으로 인한 사회적기업에 대한 시민들의 인식이 아직까지 부족한 상황이다. 자연경관, 먹을거리 등 지역특화 자원을 활용한 사회적기업을 적극 발굴하고 아시아문화중심도시 조성사업과 연계한 문화예술사업에 사회적기업이 참여할 수 있는 모델을 만들어야 할 필요가 있다.

1) 대구시는 우선 무용과 영화, 연극, 시각 등 7개 분야의 예술강사 106명과 함께 국악 강사 84명을 선발·운영할 수 있도록 일선 학교에 20억여 원을 지원하기로 했다. 또 문화예술진흥공모 선정 지원 사업에 325건 16억 8,400만 원을, 특성화 문화예술교육 10건에 1억 8,800만 원을 각각 지원한다. 또 문화예술회관은 교향단, 합창단, 무용단, 극단의 신규 단원을 모집한다. 이들 예술단은 오는 19일부터 25일까지 원서를 접수한다. 이와 함께 주5일 수업제와 관련, 젊은 예술인의 참여폭이 큰 토요예술강좌와 체험 프로그램을 기존 공연장, 문화재단과 연계해 적극적으로 운영하기로 했다.

02

문화의 사회적 가치와
문화예술 사회적기업

가치기반경제를 강조하는 클래머는 문화예술의 가치를 크게 경제적 가치 (Economic value), 사회적 가치(Social value), 문화적 가치(Cultural value)로 나누었다. 여기에서 문화예술이 내포하고 있는 사회적 가치(Social value)는 사회적 관계를 구성하는 기본 단위인 개인들, 그룹들, 공동체들, 사회들 간의 신뢰, 우정, 사랑, 정체성, 공감 등의 가치들이 증진되는 데에 있어서 각 단위들의 다양한 문화적 습속, 제도, 신념, 활동과 산물들이 미치는 영향을 총괄하는 것이라고 보았다(Arjo Klamer, 2001; 연수현, 2018: 43 재인용).

이와 같이 문화예술을 통하여 개인이 느끼는 만족과 기쁨이 공감능력을 확장하고 인식능력을 신장시켜 사회적 연대나 공동체적 의미를 형성하게 된다는 주장은 문화예술의 창작 혹은 향유활동을 통하여 새로운 감각의 경험과 정서적 만족을 넘어서 사회적 역할을 하고 있다고 볼 수 있다. 현대사회는 저출산과 고령화, 청년실업률 상승, 계층격차 확대 등 많은 사회적 문제와 직면하고 있다. 이러한 사회문제가 지속되면서 문화예술의 사회적 역할이 더욱 주목받기 시작하였고, 사회문제 해결을 위한 문화예술의 사회적 활동범위 또한 확대되었다. 일부 문화예술분야 전문가들은 이러한 사회문제 해결에 목적을 두고 있는 예술 활동을 '사회적 예술' 또는 '소셜아트'라고 부르기도 한다.

사회적 경제를 구성하는 조직에는 사회적기업, 협동조합, 마을기업, 자활기업 등이 있다. 사회적 경제 조직은 영리기업이나 공공조직과 구별되는 특징적

차이가 있다. 첫째, 국가와 공공기관으로부터 자율적이고 독립적이어야 한다. 이것이 공공부문과의 차이다. 둘째, 조직의 주된 활동이 자본 중심보다는 인간 중심으로 이뤄진다. 이 점이 영리기업과의 차이다. 셋째, 발생한 이익은 사회적 목적의 실현을 위해 사용되어야 한다(김혜원, 2018: 13-14). 사회적기업은 사회문제의 해결을 위한 사회적 목적[2]과 이윤을 창출하는 경제적 목적[3]을 동시에 추구하는 조직이다(엄형식, 2005).

〈표 14-1〉 사회경제적 조직의 비교

사회적기업 유형 구분	내용	판단기준
1) 일자리 제공형	취약계층에게 일자리를 제공하는 것을 주 목적으로 함	전체 근로자 중 취약계층의 고용비율이 30% 이상
2) 사회서비스 제공형	취약계층에게 사회서비스를 제공하는 것을 주 목적으로 함	전체 사회서비스 수혜자 중 제공받는 취약계층의 비율 30% 이상
3) 혼합형	취약계층에게 일자리와 사회서비스를 제공하는 것을 주 목적으로 함	1)+2) 판단기준의 각각 20% 이상
4) 지역사회공헌형	지역사회에게 1) 인적/물적 자원을 활용하는 유형, 2) 지역사회문제를 해결하는 유형, 3) 지역의 사회적목적을 추구하는 조직을 지원하는 유형 을 통해 공헌하는 것을 주 목적으로 함	1) 해당 지역취약계층의 고용 또는 사회서비스 제공율이 20% 이상 2), 3)의 경우는 해당 부분의 수입 또는 지출의 40% 이상
5) 창의 · 혁신형	조직의 주된 목적이 친환경, 공정무역, 도시재생 등의 사회적 목적의 실현여부의 판단에 있어 취약계층의 고용비율과 사회서비스 제공비율로 판단하기 어려울 경우의 유형	사회적기업육성위원회에서 결정

출처: 연수현, 2018: 28.

2) 사회적 목적에는 사회문제 해결, 지역주민의 삶의 질 개선이 있지만, 국내에서는 취약계층 고용과 사회서비스 제공을 목적으로 사회적기업이 발전되어 와서 일자리 창출이 사회적 목적 중에서 중요한 부분을 차지한다.

3) 정부지원금, 기부금에 의존하는 것을 극복하고, 지속가능성을 확보하기 위해 경제적 성과를 확보하는 것이 중요하다.

〈표 14-2〉 사회적기업의 유형화

구분	사회적기업	협동조합	마을기업	자활기업
소관 부처	고용노동부	기획재정부	행정안전부	보건복지부
근거 법령	사회적기업육성법	협동조합기본법	• 도시재생활성화및 지원에관한특별법 • 마을기업육성사업 시행지침	국민기초생활보장법
시작 연도	2007년	2012년	2011년	2000년
주참 여자	취약계층 중심	이해당사자, 이해관계자 중심	지역주민 중심	저소득층 중심
정책 목표	고용창출, 사회서비스 공급	새로운 법인격 도입을 통해 시장경제 문제점 보완	지역공동체 활성화	탈빈곤
활동 내용	2,161개소 (2017년기준)	12,431개소 (2017년기준)	1,446개소 (2016년기준)	1,189개소 (2017년기준)
설립 방식	인증제	• 신고제: 일반협동 조합 • 인가제: 사회적협 동조합	심사제	신고제
사업 주체	대부분 대표자 1인	공동출자자 (최소 5인 이상)	공동출자자 (최소 5인 이상, 주민 70% 이상)	대표자 1인
유형	인증사회적 기업 : 2,161개 인증 : 1,877개 활동 중	• 일반협동조합 : 11,603개 • 사회적협동조합	• 자립형: 909개 신규: 120개 • 1, 2차년도: 111개	• 지역자활기업 : 1,055개 • 광역자활기업

출처: 권소일·조상미, 2018: 217.

03

일반 사회적기업과
문화예술 사회적기업

사회적기업에 대한 이슈가 전 세계적으로 부각되고 있으나, 아직 이에 대한 일관된 정의가 도출되지는 않고 있다. 이유인 즉 본격적인 논의가 이루어진 지 그리 오래되지 않았다는 점, 사회적기업의 개념이 기본적으로 서로 다른(일반적인 시각으로 볼 때에는 서로 상반된)요소로 결합되어 있고, 이를 실제적으로 시도하는 조직들의 성격이 서로 매우 다르다는 점도 일관된 정의의 확립을 어렵게 하는 원인이 되고 있다(심상달, 2009: 11).

그러나 다양한 제 정의에도 불구하고, 사회적 경제의 확대와 함께 사회적 경제를 다루는 기업을 기존의 사기업(Private enterprises)과 구별하여 사회적기업(Social enterprise)이라 부르고 있다(임혁백 외, 2009: 19). 사회적기업에 대한 공통적인 요소는 "사회문제 해결을 위한 비즈니스 기법(도구)의 응용"이라 할 수 있다(Horton, 2009: 4-5). 사회적기업의 기본 목적은 취약계층에 대한 일자리와 사회서비스의 공급과 같은 공익적 목적 실현을 추구하면서도 시장에서 생존할 수 있는 경쟁력을 갖추어 기업으로서 자생할 수 있는 경제적 목적을 동시에 달성할 수 있는 기업으로 하이브리드(Hybrid)적인 성격을 갖는다. 사회적기업은 기업의 사회적 책임활동(Corporate Social Responsibility, CSR), 커뮤니티비즈니스(Community Business, CB)와 일부 공통된 위상을 갖는다. 그리고 사회적기업에 기대와 평가는 제4섹터로서의 위상(Chip Feiss, 2009: 15), 지역경제의 대안을 실행하는 비전의 화신(Embodiment) 등으로 설명되기도 한다(Christos Zografos, 2007: 38-51).

문화체육관광부는 2009년 고용노동부와 MOU를 체결하고 문화예술분야 사회적기업 육성사업을 진행하고 있는바, 문화체육관광부는 전국의 다양한 문화예술단체들이 사회적기업 형태로 바뀌어 갈 수 있도록 지원하고, 고용노동부는 2007년부터 진행중인 사회적기업 육성사업의 영역을 문화예술분야로 확장함으로써 새로운 일자리를 마련하고 있다. 최근 사회적기업 육성정책이 지역사회가 필요로 하는 서비스를 제공하고, 지역에서 시장기회를 창출하는 '지역형 사회적기업' 육성에 초점이 맞추어짐에 따라 '지역형 문화예술 사회적기업'에 대한 관심이 고조되고 있다. 문화체육관광부는 지역사회를 기반으로 하는 문화예술 사회적기업육성을 위해 2001년에 "별별솔루션" 사업을 전개하였다. 이는 문화예술 교육형 사회적기업 육성 지원사업으로서 문화예술 사회적기업은 지역기반 문화예술교육으로 공공서비스를 실행하고자 하고 사회적 문제를 해결하는 역할을 한다.

문화예술분야 사회적기업으로 인증받은 단체는 정부로부터 인건비와 함께 컨설팅비와 대출지원 등의 편의를 제공받게 돼 열악한 재정환경 속에서도 창작활동과 함께 교육사업에 주력할 수 있는 기반을 마련하게 된다. 또 서비스를 제공받는 소비자의 입장에서는 다양한 공연작품과 교육 콘텐츠, 문화기획 콘텐츠를 저렴한 비용으로 이용할 수 있는 혜택을 누릴 수 있어 공급자나 소비자 모두에게 이익이 되는 생산과 소비구조가 자리를 잡을 수 있게 된다. 문화 사회적기업들은 운영인력을 확충한 것은 물론, 일자리 공연예술, 무대공연 제작 서비스, 문화예술교육, 지역 내 축제 시책 및 인력지원 프로그램 등의 분야에 주력하면서 호응을 얻고 있다. 문화예술분야 사회적기업을 통해 문화예술가에게는 자신의 재능을 사회에 환원하며, 일자리도 창출하고, 문화소외계층에는 문화 향유권을 늘리는 기회가 될 수 있다. 문화예술분야에서 사회적 일자리를 창출하며 지역사회 경제에도 보탬이 될 것이다.

04

문화예술 사회적기업의 내용

1 문화예술 사회적기업의 개념

국내에서는 2007년 사회적기업육성법(법률 제8217호) 제정 이래, "사회적기업이란, 취약계층에게 사회서비스 또는 일자리를 제공하여 지역주민의 삶의 질을 높이는 등의 사회적 목적을 추구하면서 재화 및 서비스의 생산·판매 등 영업활동을 수행하는 기업으로서 법률의 규정에 따라 인증 받은 자를 말한다"고 규정하고 있다(사회적 기업육성법 제2조 제1호). 문화예술분야 사회경제적 조직인 문화예술 사회적기업은 문화예술 활동을 중심으로 사회적 서비스 제공 및 일자리창출 등과 같은 사회적 목적 추구 및 영리 활동을 수행하는 기업으로 일응 정의할 수 있으며,4) 그 숫자와 비중은 지속적으로 증대되고 있는 추세이다. 특히 2천년대 들어서 문화예술에 대한 사회적 욕구가 계속 증가하고 있는 경향은 부인할 수는 없다. 이는 소득수준의 향상과 주5일 근무제 등으로 여가와 여유가 있는 삶의 확대로 문화예술에 대한 기대감이 높아진 것에서 그 이유의 일부를 찾을 수 있다. 2018년 9월 기준 국내 사회적기업은 총 2,030곳이며, 그 중에서 문화예술 사회적기업은 가장 먼저 인증을 획득한 '㈜노리단'부터 최근 인증을 획득한 주식회사 '코이로'까지 총 235곳이 있다(우승주, 2019: 58).

4) 류정아는 문화예술 활동의 예시로 공연, 음악, 미술, 종합예술, 전통문화, 지역문화 등을 열거하고 있다(류정아, 2011: 27).

〈표 14-3〉 문화예술 사회적기업의 증가 현황

연도	전체 인증 개소	문화예술분야 인증 개소	문화예술분야 비율(%)
2015	1,548	238	15
2014	1,165	182	16
2013	950	150	16
2012	811	127	16
2011	669	93	14
2010	514	64	12
2009	298	18	6
2008	221	11	5

출처: 전흥준, 21 재인용.

2 문화예술 사회적기업의 유형

문화예술 사회적기업을 세부 분야별로 나눠보면 전통문화, 음악, 뮤지컬·연극·종합예술, 문화기획, 미술·디자인, 미디어출판 등으로 구분할 수 있는데, 좀 더 구체화하면 다음 <표 14-4>와 같다.

〈표 14-4〉 문화예술 사회적기업의 사업 유형

구분	내용	사례
예술단체	음악, 연극, 뮤지컬, 전통극 등 같은 공연을 직접 만들고 무대에 참여하는 것을 중심 사업으로 추진하는 기업. 단순 기획, 제작에 그치지 않고 직접 공연에 참여하며, 기획 제작인력 이외에 예술가가 기업구성원에 포함됨	• 노리단 • 한빛예술단 등
문화예술 기획 및 제작	공연, 축제, 문화예술행사 등의 기획, 제작을 중점으로 하는 기업으로, 예술단체와 달리 실제 공연인력은 내부자원이 아닌 외부자원에 의존하는 점에서 차이. 외부협력이나 단기고용 등으로 공연인력을 확보하고, 내부인력은 공연 이외의 홍보, 마케팅, 제작 등의 제반 사항 담당	• 서울 프린지네트워크 • 성미산마을 극장 사업단 등

예술교육	문화예술분야와 관련된 교육사업을 중점적으로 추진하는 기업으로, 문화예술 사회적기업들이 시행하는 부대사업 중 예술교육의 비중이 가장 높게 나타남	• 자바르떼 • 문화예술 NGO 등
전통문화 활용사업	한옥 체험, 예절 캠프, 전통놀이 체험, 문화유적답사 등 전통문화를 활용한 사업을 중점적으로 추진하는 기업, 대부분 전통예술교육도 병행 운영하며, 일반 예술단체나 예술교육 가운데 '전통'을 주제어로 삼는 기업을 포함함	• (사)한옥문화원 • (사)신라문화원 신라문화체험장 등
영상 및 미디어	영상물을 포함한 다양한 미디어를 제작 상영하는 활동을 중점적으로 추진하는 기업, 영상물의 제작 이외에도 시민을 대상으로 영상 미디어 교육을 병행하는 경우 많음	• 전자 시민미디어센터 • ㈜영화제작소 등
문화체험	특정 대상이나 주제에 대한 체험과 전시 등 각종 문화체험 프로그램을 중점적으로 추진하는 기업으로, 교육의 목적보다는 놀이나 특정 문화에 대한 이해 증진을 목적으로 하는 경우가 많음	• ㈜엔비전시 • (사)한국 삽사리 재단 삽살개 테마파크 등
공공미술	사회적 과제 해결을 위하여 미술, 시각분야의 작업을 진행하며 사회적 가치를 추구하는 기업으로, 공공 디자인이나 커뮤니티 디자인 등과 같이 공적 영역에서의 디자인 작업을 주로 추진함	• 공공미술 프리즘 • 소셜아트 컴퍼니 등
재활용 및 업사이클링	버려지는 자원을 재활용하여 새로운 가치를 만들고 실천하는 기업을 의미하며, 일반적인 환경분야의 사회적기업과 달리 시민이나 소비자가 참여할 수 있는 워크숍 등과 같은 문화사업을 추진함	
관광 및 여행	지역경제 활성화, 자연보호, 문화 존중 등을 통해 공정한 여행, 책임지는 여행을 표방한다는 점에서 일반 여행사와 다름.	• 트래블러스맵 • 착한 여행 등
공예 및 디자인	공예, 디자인 등을 중점으로 다자인을 활용하여 지역활성화 사업을 추진하거나 시민참여를 위한 공예체험 프로그램 운영 등과 같이 공공성이 강조되는 기업으로 주로 공예 예술인들이 소속되어 있음	• 현대공예인협회 • 한지나라공예문화협회 등
기타 유형	기타 유형에 속하는 사회적기업의 사회적 서비스는 미술전시장의 운영, 장애인 작가의 활동 지원, 취약계층을 대상으로 하는 영화 상영 서비스 등 다양한 형태로 제공됨	

출처: 우승주, 2019: 58-60을 토대로 보완.

한편 오래된 자료이기는 하지만, 2010년 12월 기준 문화·예술·관광·운동 분야 사회적기업 총 67개 기업 중 62개를 선정 조사한 류정아(2011)에 의하면, 주 사업별 소재를 기준으로 사회적기업 62개를 분류하면 전통 문화, 음악, 뮤지컬·연극·종합예술, 문화기획, 미술·디자인, 기타(미디어·출판) 6개로 나눌 수 있는바, 2007년 현재 가장 큰 비율을 차지하는 문화예술분야 사회적기업 유형은 전통문화를 주 사업으로 하는 사회적기업으로 총 16개이며, 음악 10개, 뮤지컬·연극·종합예술 11개, 문화기획 11개, 미술·디자인 9개, 미디어와 출판 5개였다(류정아, 2011: 32). 그리고 문화예술 사회적기업을 사회적기업육성법령상의 분류에 따라 구분해본다면, 광주지역의 경우 유형별로는 문화예술 사회적기업은 지역사회 공헌형의 비중이 55%로 높았다(한국은행 광주전남본부, 2011: 2). 그리고 문화예술분야 사회적기업은 사단법인 30%, 주식회사 27%, 비영리민간단체 24% 등의 조직형태를 갖추고 있으며, 18%는 법인 내 사업단 형태이며, 1%는 영농조합법인 형태를 띠고 있다(예술경영지원센터, 2011: 7).

③ 일반 사회적기업과 문화예술 사회적기업의 차이[5]

　　문화예술 사회적기업은 문화예술 이외 분야의 사회적기업에 비해 재무적으로 취약하거나 영세하다고 할 수 있다. 영업이익이나 당기순이익 측면에서 문화예술 사회적기업은 일반 사회적기업과 유사한 양상을 보인다. 전반적으로 사회적기업들이 영업활동을 통해 수익을 창출하지 못하고 있다. 문화예술 사회적기업 실태분석 결과, 다른 분야의 사회적기업의 업체당 당기순이익은 약 2,000만 원 정도로 문화예술 사회적기업의 평균 당기순이익 500여만 원보다 4배 정도 높게 나타났다. 문화예술 사회적기업의 영업외 이익규모가 일반 사회적기업에 비해 상대적으로 작거나, 영업외 비용규모가 상대적으로 클 것이라 추정된다. 2011년 기준 실태조사 자료에 의하면 문화예술분야 이외의 사회적기업들은 업

5) 이 부분은 우승주, 2019: 62−64를 토대로 수정·보완하였다.

체당 연평균 매출액이 약 8.4억 원인 반면, 문화예술 사회적기업의 업체당 연평균 매출액이 약 3.4억 원인 것으로 집계되었다(우승주, 2019: 65-66).

일반적인 사회적기업과 문화예술분야의 사회적기업은 어떤 점에서 차이가 있는지 일응 다음과 같이 정리해볼 수 있을 것 같다.

1) 문화예술인 고용을 창출하고 문화예술 인력의 수급 불균형 해소에 기여

문화예술 사회적기업의 본래 취지인 일자리 창출에 기여한다. 문화예술분야 자체가 문화예술 영역에 전문성을 가진 문화예술인을 인적자원으로 충원해야 하기에 문화예술인 일자리 창출에 긍정적인 역할을 수행한다. 일반 사회적기업의 경우 법상 명시된 취약계층의 고용에 중점을 두지만, 문화예술 사회적기업은 다양한 요인에 의해 경제적 수익을 발생시키기 어려워 예술 활동까지도 제약받는 예술인들을 위한 일자리를 제공할 수 있다. 대학을 졸업한 청년 예술가들에게 채용의 기회를 제공함으로써 문화예술분야의 고용을 활성화시킬 수 있다. 사회적기업을 통해 비록 충분하지는 않더라도 안정적인 임금을 보장받을 수 있게 되고, 사회보험이나 각종 세제혜택 등을 받게 됨에 따라 기본 생활을 보장받고 문화예술 활동을 영위할 수 있게 된다.

취약계층의 일자리 창출을 목적으로 설립된 기업은 '색동회 대구지회', '신라문화체험장' 등 많지 않으나 다른 한편 문화생산자로서의 취약계층의 활동은 새로운 형태의 일자리창출을 보여준다. 전술한 다문화극단의 단원들은 전업주부도 있고 직장인도 있으나 그들의 참여는 일자리를 위해서라기보다는 새로운 예술 영역에 대한 도전으로 볼 수 있다. 그러나 사회복지법인 한빛재단의 '한빛예술단'은 시각장애인으로 구성된 전문연주단이고 단원들은 불편한 몸으로 예술 활동에 참여하고 있거니와, 이 활동은 곧 그들의 '일자리'이기도 한 것이다. 이 점은 새로운 일자리 모델을 제시하여 시각장애인들의 자립을 돕는다는 예술단의 설립목표에서 확인된다.[6] '㈜아트브릿지'가 문화생산자인 예술인들을 교육연극 제작에 참여시켜 다양한 일자리를 제공하는 것도 같은 맥락에서 이해된다.

6) 한빛예술단 홈페이지(http://www.hanbitarts.co.kr/)

2) 문화예술 서비스의 확대를 통한 문화향유와 문화의 민주화 증대

일반 사회적기업은 취약계층의 고용증가나 취약계층을 대상으로 하는 사회
서비스의 증대 등과 같은 사회적 성과를 달성하지만, 문화예술 사회적기업은 문
화예술분야에 한정하여 정부부문이 담당하기 어려운 공공 문화예술 영역의 사
회적 서비스의 공백을 보충해주는 기능을 담당한다. 문화예술 사회적기업은 경
제적 가치를 추구하기 때문에 문화예술 서비스를 제공하면서도 수익이 발생하
지 않아 지속적 서비스 제공이 어려운 한계를 극복하게 된다. 다시 말해 지속가
능한 방법으로 문화예술 서비스를 제공하여 국민 전체의 문화 향유의 확대를 가
능하게 만드는 데 기여한다.

문화예술 사회적기업이 문화 향유의 확대와 문화의 민주화에 역할을 한다.
사업유형에 따라 다르지만 오케스트라, 뮤지컬, 전통놀이에 기반한 사회적기업
은 '찾아가는 서비스', '무료공연 초청' 등 사회적 취약계층의 문화향수를 증진하
는 문화나눔과 이를 통한 문화민주화에 기여하고 있다. 사회적기업들 중에는 고
급문화로 인식된 오케스트라 연주나 뮤지컬 등 관람비가 높아 취약계층이 쉽게
접근하기 어려운 예술분야 관련 사업을 운영하는 기업이 상당수가 있어 이들에
대한 향수를 부분적으로나마 충족시키고 있다. 예컨대 오케스트라 사회적기업으
로 '뉴서울필하모닉오케스트라', '부산인코리안심포니오케스트라', '대구국제오페
라오케스트라', '포항아트챔버오케스트라' 등 여러 기업이 있다(전명수, 2014: 10−11).

3) 지역문화와 지역경제 활성화에 기여

지역사회에 기반을 둔 문화예술 사회적기업은 문화예술사업을 추진할 때 지
역주민들과 협력, 지역 내 상권과의 연계 등을 통해 지역주민들의 문화예술 향유
기회를 확대하고 시장에 활기를 불어넣을 수 있으며, 일자리 창출에 있어서도 지
역 내 문화예술인력의 발굴과 양성을 주도할 수 있다. 문화예술 사회적기업들이
투명경영과 이윤 재투자를 통해 문화 소외계층에게 재투자함으로써 민간 영리기
업들의 문화 취약계층을 위한 적극 투자를 유도하는 역할을 할 수 있다.

4) 문화콘텐츠를 통해 문화예술의 질적 수준 향상에 기여

다양성을 존중하고 창의적인 아이디어, 융복합을 중시하는 문화예술 사회적기업은 창의성과 상상력을 기반으로 경쟁력과 새로운 실험, 높은 수준의 문화콘텐츠 개발가능성을 높힐 수 있다. 예컨대 노리단의 경우 산업폐기물을 활용해 연주하며, 반복된 공연과 자유로운 창작 분위기를 바탕으로 탄탄한 구성의 극장공연을 선보이고 있다 한다.

5) 문화예술 사회적기업을 통해 사회적 문제제기와 문화를 통한 사회치유 기능

문화예술 사회적기업은 사회적 문제제기와 사회적 소통 증대의 역할을 한다. 다문화극단 '샐러드', '장애인문화예술판'은 다문화인과 장애인의 시선으로 새롭게 써낸 이야기를 뮤지컬로 만들어서 이들 취약계층에 대한 지역사회의 잘못된 인식을 개선하는 데에 기여한다. '샐러드'는 직원이나 극단 단원 대부분 다문화인이고 연출 역시 다문화인이 맡으며, 뮤지컬 소재도 다문화가정의 이야기를 다루면서 우리 사회의 문제를 짚는다(전명수, 2014: 11). '장애인문화예술판'은 장애인과 비장애인이 작품을 쓰고 공연하며 서로 어울리는 소통의 장을 마련하고 있다. 문화적 취약계층, 내지 문화소외계층이 단지 문화나눔의 수혜자일 뿐만 아니라 나눔의 주체가 된다. 즉 문화 향수의 대상이면서 동시에 적극적으로 문화의 생산자로서도 활동하고 있다.

취약계층 중에는 학교폭력과 왕따로 시달리는 청소년, 새로운 사회에 적응하지 못하는 외국이주민과 탈북자들, 치매로 고생하는 노인들이 있다. '경계없는 예술센터'[7]는 예술의 대 사회적 치유기능에 관심을 가지며, 교육연극, 예술치료를 기반으로 한 창의성 개발 및 소통을 위한 다양한 융·복합예술교육 프로그램을 개발하여 문화소외계층 및 일반인을 대상으로 운영하고 있다. '날으는자동차'는 치매노인, 폭력청소년을 대상으로 교육과 공연을 통해 그들의 문제를 해결하

7) 경계없는예술센터 홈페이지(http://www.casf.or.kr/)

는 데 목표를 두고, '주식회사 문화콩'은 부산 문화예술 전문기획회사로 2013년 7월 학교폭력예방을 위한 자체 브랜드 샌드아트뮤지컬 '한아이'를 제작하여 극장 공연을 진행하였으며, 현재 학교로 찾아가는 공연을 진행하고 있다.

한편 문화예술 사회적기업과 일반 문화예술단체는 법인격, 조직운영, 재정, 사업 등의 면에서 어떻게 차이가 있는지 비교 검토해보기로 한다.

〈표 14-5〉 일반 문화예술단체와 문화예술 사회적기업의 비교

구분	일반 문화예술단체	문화예술 사회적기업
법인격	• 임의단체 중심 (비영리·영리단체, 임의단체 등 광범위)	비영리법인 및 전문 예술법인·단체 위주
운영가치	예술적 성취	사회서비스로서의 예술서비스
조직운영	• 느슨한 조직운영 • 고용계약 없음 • 예술적 유대 중시	• 규정·시스템에 의한 조직운영 • 근로계약에 의한 운영 • 기업가 정신과 민주적 절차 중시
재정	공공자원 의존도 높음	• 재원 다각화 지향 • 수익성·지속성·성장성 추구
사업	• 고유 목적사업 집중 • 개별사업 위주	• 브랜드 확장과 사업 • 다각화 지향 • 연간 사업 위주

출처: 예술경영지원센터, 2012, 문화예술분야 사회적기업 인증 가이드.

오늘날 문화예술은 사회적경제, 마을공동체, 지역재생 등의 여러 분야로 그 사회적 기능과 역할이 확대되고 있다. 예를 들어, 2000년대 초반부터 시작된 '생활문화공동체 조성사업', '마을미술프로젝트', '인문학마을' 등의 프로젝트는 문화예술을 통해 지역사회의 발전뿐만 아니라 공동체 지향적인 삶, 일상적 예술 활동을 통한 재미, 예술교육을 통한 치유와 회복 등을 이루어내면서 사회발전의 원동력으로 작용하고 있다. 이 같은 문화예술 활동은 침체된 지역사회에 활력을 불어넣어 새로운 일자리를 창출하는 등의 직접적인 이익을 가져다주면서 그와 동시에 지역구성원들이 함께 문화예술을 향유하면서 공동체가 회복되는 것과 같은 간접적인 이익도 가져온다. 또한 문화예술은 지역사회 구성원들의 참여를

이끌어낼 수 있고, 사회적 계층이나 지위의 고하에 상관없이 모두에게 동등한 권리를 부여할 수 있다는 점에서 사회적 취약계층에게 새로운 기회를 제공한다. 서로 다른 문화를 누리던 여러 계층의 사람들이 예술 활동을 통해 서로 소통할 수 있는 기회가 생기고 이로 인해 지역 내 화합과 결속을 다질 수 있다. 따라서 문화예술은 다양한 계층의 공감대를 이끌어내 공동체 의식을 강화시켜 지역 내 갈등을 해소하며, 이는 결국 사회발전과 직결된다.

문화예술분야 사회적기업의 활용범위가 넓어 기존 사업을 중심으로 대상, 목적, 필요에 따라 사업범위를 확장하고 있다. 문화예술분야의 경우 활동범위가 넓고, 수익성의 산출여부를 판단하기 어려워 사회적기업 인증 시 어려움이 많은 것이 현실이다.

 4 문화예술 사회적기업의 사례

1) 드림위드앙상블(Dream with Ensemble)[8]

국내 최초 발달장애인 클라리넷 앙상블로 시작하여 발달장애인을 전문 연주자로 성장시키고, 동시에 일자리를 제공하며, 장애에 대한 인식을 개선시키고 있다. 발달장애인을 전문연주자로 성장시켜 일자리를 창출하고 직업인으로서의 역할을 감당케 함으로써 사회참여에 앞장서고 구성원과 가족 및 지역사회에 행복한 공동체를 만들어가는 데 기여하는 것이 이 조직의 비전이다. 2015년 성남시 사회적경제 창업공모사업 창업팀으로 선정되면서부터 이 조직이 탄생하였다. 같은 해 문화체육관광부 사회적협동조합으로 설립인가와 전문예술법인 지정을 받았다. 2016년 고용노동부 사회적기업으로 인증을 획득하였다. 성남시를 중심으로 활동하며, 최근 2018년 평창패럴림픽 전야제 초청공연을 진행하기도 하면서 활발하게 활동을 펼치고 있다.

8) 이 부분은 연수현, 2018: 54−55를 발췌·인용하였다.

조직 구성을 보면 2017년 기준 이사장을 비롯해, 드림위드앙상블 지도자와 단원, 그리고 지원부서까지 29명의 구성원이 조직을 이루고 있으며, 정규직원수는 14명이다. 주요 사업으로는 연주 및 강연 사업, 장애인식개선 사업, 음악교육 사업, 연주 재능기부 사업 등이 있다. 음악적 역량이 있는 발달장애 청소년을 대상으로 클라리넷 앙상블 팀을 창단하였고, 전문연주활동으로 직업재활의 터전을 마련하였으며, 발달장애 앙상블 팀이 각급 학교의 학생들을 대상으로 장애 인식 개선 교육(장애인식 개선 콘서트)을 실시하고 있다. 또한 음악에 재능 있는 장애청소년을 발굴하여, 악기지도 후에 능력에 따라 앙상블 팀을 조직하여 교육하고 있으며, 지역사회 내 문화소외 지역을 중심으로 찾아가는 음악회를 개최하고 있다.

2017년 한 해 동안 72회의 연주로 연주거리는 5,344km에 달하며 공연시간은 2,900분으로 나타났다. 14,920명의 총 관람객 수, 10회의 사회공헌활동 등 상세한 조직운영에 대한 연차보고서를 매년 발행하고 있다. 또한 2016년부터 매년 조합원(출자자) 및 기부/후원자를 초청하여 감사의 마음을 전달하고 관객과 소통하는 음악회 형식의 정기연주회를 진행하고 있다.

또한 다양한 놀이활동에 참여시키면서 자연스럽게 역사를 배울 수 있는 기회를 마련하고 있다. 다문화 어린이들과 함께 지역이야기를 발굴하고 연극 무대를 만드는 작업을 하면서 문화소외계층에게 예술교육을 지원하고 함께 공동체를 살리는 역할을 하고 있다.

2) 노리단

노리단은 2004년 6월 12일 "재활용상상놀이단"이라는 이름으로 창단하였다. 청(소)년 문화작업장 하자센터의 설립 이후 진행된 여러 가지 실험적 문화예술 프로젝트를 통합하여 말 그대로 놀이와 문화로 먹고 살 수 있는 판을 만드는 것이 그 시작이었다. 창단 후 6개월 동안에는 주로 단체의 이름과 이미지를 전략적으로 알릴 수 있는 행사에 찾아가는 것에 주력하였다. 형태에 있어서는 프로젝트 동아리였기 때문에 공연이나 워크숍 수익이 발생해도 별도의 급여를 지불하지 않고 팀의 자원으로 축적하면서 향후 어떤 조직모델과 사업모델을 발전시킬 것인지에 대한 고민이 이루어졌다.

2005년부터 본격적인 활동에 들어간 노리단은 우선 단원 개개인의 역량강화를 위해 교육사업에 몰두하였다. 보통 3~6개월 동안 진행되는 장기워크숍에 강사로 파견, 투입된 단원들은 준비와 실행을 통해 관계감수성, 즉흥성, 창조성, 노리단 악기와 연주에 대한 지식, 인문학적 지식을 습득하게 되었고 이때 만들어진 문화와 철학이 노리단 고유의 사상적 배경이 되었다.

2006년에는 단체의 이름을 "노리단"이라 바꾸게 되었는데 그 배경에는 기존의 명칭이 재활용, 상상 등의 단어로 인해 오히려 대중들에게 단체에 대한 고착화된 이미지를 줄 수 있다는 우려 때문이었다. 동시에 다양한 문화상품을 개발하려는 노력으로 13세 이하 어린이들로만 구성된 어린이 노리단을 만들었고 불규칙한 초대공연에서 탈피하여 고정적 수익을 줄 수 있는 장기공연을 목적으로 "위트 앤 비트"라는 첫 번째 극장공연 작품을 만들어서 약 3억 원의 수입을 올리기도 하였다.

2007년은 그간의 성과를 바탕으로 안과 밖에서 변화와 발전을 동시에 모색하던 시기였다. 내부적으로는 주식회사 전환과 사회적기업 인증이 가장 큰 이슈였고 외부적으로는 싱가폴, 홍콩, 일본, 러시아 등에 다양한 사업포맷(아트페스티벌, 교육콘텐츠 제공, 레지던스, 악기제작 등)을 가지고 교류할 수 있었다. 11월 문화예술분야에서는 최초로 사회적기업으로 인증되어 새로운 도약을 위한 계기가 되었다.

2008년 본격적인 사회적기업 판에서 활동하게 된 노리단은 인원에 있어서 전년의 거의 두배가 되었고 매출은 3배 이상으로 추산하고 있다. 마카오, 영국, 일본 등 국제적 규모의 교류가 확대되었고 "핑팽퐁"이라는 극장공연작품이 본격궤도에 오른 한해였다. 한편 11월 8일부터 각종 매체에서 방송되기 시작한 포스코의 기업 이미지 광고에 모델로 출연하고 환경운동연합과 sbs가 수상하는 물환경대상 교육문화부분에 대상을 수상하는 등 생태주의 뮤직 퍼포먼스 그룹이자 사회적가치를 실현하는 기업으로 자리잡고 있다. 사회적기업 육성법 지원 하에 일하고 있는 직원의 숫자는 계속 늘고 있다.

노리단은 10살 어린이부터 40대 중년까지 다세대가 함께 참여 가능하며 구성원 모두가 공연하는 배우, 워크숍을 하는 교사, 손공예를 하는 제작자의 경험을 순환하는 삶을 지향한다. 또한 누군가의 예술 작품을 감상하거나 구경하기

위한 예술 교육이 아닌, 삶의 문제를 해결하고 지혜를 얻기 위한 미적 기술을 습득하고자 한다. 노리단은 가난한 소년들과 청년신부로 이루어진 어린이 서커스단 '벤포 스타'와 미국 앨리버마주 헤일카운티라는 가난한 마을의 사람들에게 재활용 주택을 지어준 '루럴 스튜디어'의 설립자인 샘의 '희망을 짓는 건축가'에서 영감을 받았다. 노리단의 사업분야로는 크게 공연사업,[9] 디자인사업,[10] 교육사업[11]을 한다.[12]

9) 노리단의 공연팀은 오리지널 공연팀과 극장 공연팀으로 나뉜다. 오리지널 공연팀의 콘텐츠는 Play, Imagine, Recyle 세 가지이며 극장 공연팀의 콘텐츠는 Project이다. 극장 공연팀의 콘텐츠인 Project는 무대예술과 엔터테인먼트로 이루어졌다. 2008 마카오 아츠 페스티벌의 초청작인 '핑팽퐁'은 2007년부터 공연되고 있으며 다른 공연작품으로는 2006년 PAMS Choice 해외진출 집중 지원 작품인 '위트 앤 비트'가 있다. '핑팽퐁'은 2008년에 포스코의 TV광고와 sbs프로그램 '놀라운 대회 스타킹'에 출연하여 화제를 모았다. 같은 해에 세종문화회관과 마포아트홀에서의 공연을 개최하였다. 핑팽퐁은 순수한 영혼의 아이와 부조리한 현대인들이 음악과 몸짓을 통해 인간 본연의 모습을 되찾아가는 이야기를 축제로 승화하고자 하였다. 노리단 공연팀의 또 다른 특징은 친환경적으로 새로이 개발한 악기들과 기발한 퍼포먼스에 있다. 노리단의 악기를 구성하는 재료는 모두 우리 주변에서 쉽게 구할 수 있는 것들이며, 거듭해서 재활용할 수 있는 재료를 사용함으로써 사물을 대하는 생태주의 태도를 기르고자 하는 목적을 지닌다.

10) 노리단의 디자인은 공공디자인팀이 담당하고 있다. 이 공공디자인팀에서는 소리와 재활용을 중심으로 악기개발, 소리놀이터, 예술 조형물 제작 등으로 사람과 사람의 관계를 디자인하는 일을 담당하고 있다. 공연을 위해 필요한 악기는 재활용 폐기물들을 사용하여 제작하고, 기업적인 측면에서는 사회공헌 프로그램 및 캠페인사업을 진행하고 조형물제작 및 공간 디자인을 통해 아름다운 생활공간을 창출해내는 것이다. 또한 지역사회와 관련하여 마을 가꾸기를 시행하고 공공시설물 리노베이션 및 경관 가로 시설물 정비 등을 통한 커뮤니티 디자인을 하고 있다.

11) 노리단의 워크숍은 남녀노소가 언어 및 문화의 차이를 즐기면서 서로의 자리를 바꾸며 감수성을 학습하고, 창의적 능력과 커뮤니티의 문제 해결 능력을 기르는 휴먼프로그램이라고 정의할 수 있다. 노리단이 개최하는 많은 워크숍은 청소년, 유아, 노인, 기업인, 교사, 공무원 등 다양한 연령, 분야의 사람들이 모두 참여할 수 있도록 콘텐츠를 구성하고 있는 것이 특징이다.

12) 위 자료는 https://ko.wikipedia.org/wiki/%EB%85%B8%EB%A6%AC%EB%8B%A8를 참조.

3) 두레아트[13]

'두레아트'는 생활 속에서 익숙한 것들의 새로운 변화를 통해 가치를 살리고, 누구나 걱정 없이 함께 일할 수 있고, 누구나 편견 없이 일하며 희망을 찾을 수 있는 일터를 만들기 위해 매일 새로운 꿈을 꾼다. 아이들에게는 낯설었던 것을 직접 만들고 느끼고 창의력을 배양할 수 있도록 체험하며, 탐색의 기회를 제공하고 여행자들에게는 사회적 가치를 담은 여행을 할 수 있도록 지역 내 자원을 활용한 체험 및 관광기념품을 판매하고 있다.

'두레아트'는 "버려지는 스타킹"을 재료로 활용하여 리사이클링 공예품을 제작하고 체험할 수 있는 주민사업체이다. 여행자들을 대상으로 사회적 가치를 담은 관광기념품을 판매하고 있고, 60평의 넓은 체험장에서는 스타킹 공예(머리핀, 브로치 만들기 등)를 비롯하여 정크아트, 냅킨아트, 바리스타 체험 등의 다양한 체험 프로그램을 운영하고 있어, 남녀노소 누구나 찾아와 체험할 수 있다. 순천 문화의 거리에 위치한 두레아트 체험장에서는 소규모 체험은 물론, 이 곳에서 만들어진 다양한 관광기념품을 인사동에 위치한 한국관광명품관을 통해 판매도 하고 있다.

예술로 리싸이클하는 내일(Job), 예술로 다시 태어나는 삶(Life)을 위해 두레아트는 더 열심히 달려간다는 미션을 수행하고 있다.[14]

13) http://두레.kr/
14) 두레아트 사용설명서가 재미있다. 똑같은 체험프로그램에 싫증나서 뜻있고 의미 있는 체험을 원할 때(똑같은 뻔한 체험프로그램은 가라. 전화 상담을 통해 원하시는 특별한 체험프로그램을 만들어드립니다), 한곳에서 다양한 체험을 즐길 수는 없을까? 고민이 될 때(토탈공예 체험부터 한지, 목공 등 다양한 체험프로그램을 접해보실 수 있도록 준비해드립니다), 재미있는 일을 꾸미고 싶은데 절대 절대 아이디어가 떠오르지 않을 때(100넘는 아이큐를 가진 엉뚱발뚱한 친구들이 머리를 맞대고 고민해드립니다), 단순히 여행만 하는 게 아닌 정말 기억에 남는 여행지 관광 상품을 원할 때(가치 있는 여행에 대한 특별한 경험을 선물해 드립니다), 내 손은 마이너스의 손이라고 생각해서 좌절할 때(스파르타식 교육을 통해 금손으로 바꿔드립니다), 우리 집에만 가면 꽃들이 시들어가서 마음이 아플 때(게으른 이들도 가꿀 수 있는 특별한 화훼강의를 해드립니다), 커피바리스타의 꿈이 있는데 무엇부터 해야 할 지 엄두가 안날 때(커피바리스타체험, 이론교육 등 바리스타의 꿈을 이루어드립니다) 전화하라고 하면서 일상생활에서 쉽게 접할 수 있는 기회를 제공하고 있다.

4) 아트브릿지

㈜아트브릿지(인증 사회적기업)은 2007년에 창업(매출규모: '16년 기준 650백만 원)했다. "문화예술을 통한 사회적 행복 창출", "문화소외계층 예술교육", "공동체 살리기 운동"을 모토로 문화예술을 매개로 쉽고 재밌는 역사 교육, '뮤지엄 플레이'를 개발하였다. 연극 관람 및 다양한 놀이 활동에 참여하며 자연스럽게 역사를 배우도록 하였다. 2009년 초연한 첫 작품 '박물관은 살아있다: 고구려−고분탐험대'는 55회 전회 매진을 기록하였다. 이렇게 아트브릿지라는 기업은 연극을 관람하고 다양한 놀이활동에 참여시키면서 자연스럽게 역사를 배울 수 있는 기회를 마련하고 있다. 다문화 어린이들과 함께 지역이야기를 발굴하고 연극 무대를 만드는 작업을 하면서 문화소외계층에게 예술교육을 지원하고 함께 공동체를 살리는 역할을 하고 있다.

5) ㈜위누

㈜위누 홈페이지에 나온 소개글은 다음과 같다.

> 그림을 그리는 사람, 음악을 만드는 사람, 안무를 짜는 사람… 이 시간에도 예술 작품을 창조하며 다양한 세상을 만들어 가는 예술가들이 있죠? 그러나 우리는 TV에 나오는 아이돌, 100만 영화, 국립현대미술관의 반고흐 특별전 같은 1%의 예술만 접하게 됩니다. 세상이 이렇게 대중문화로만 돌아갈 때 모두 획일화된 세상이 될 것입니다. 위누는 지금까지 예술가들과 함께 하는 다양한 예술 프로그램들을 만들어 왔습니다. 2007년부터 서울시립미술관을 비롯한 기관에서 예술가가 참여하는 예술 교육을 해왔고, 2012년부터 100인의 젊은 예술가들이 참여하는 환경예술 페스티벌인 아트업페스티벌을 만들어 왔습니다. 지금까지 위누의 예술 프로그램을 통해 950명이 넘는 신진 아티스트와 1,500,000여 명의 대중이 만나 예술의 즐거움을 함께 했습니다. 그 과정에서 예술가들은 일거리를 갖고, 대중의 응원을 받으며 지속적으로 창작을 해 갈 기회를 얻었습니다. 위누는 대중이 미처 접하지 못한 99%의 예술과 99%의

대중이 만날 수 있는 플랫폼이 되어 더욱 다양하고 더욱 크리에이티브한 세상을 만들고자 합니다.[15)]

상위 1%의 예술이 아닌, 아직 만나지 못한 99%의 예술과 99%의 대중의 만남을 모토로 하며, 잘될 것 같은 씨앗을 크게 키우는 일반적 아티스트 매니지먼트가 아닌, 예술가가 어떤 씨앗을 품고 있는 싹을 틔울 수 있는 토양을 마련해주는 역할을 지향한다. 신진 작가 홍보, 사회적 메시지를 담은 예술작품 생산 등 사업영역을 넓히며 작가의 중저가 자금판매를 위한 DIY키트를 판매하여 큰 성공을 거두기도 하였다. 지금까지 위누 예술 프로그램을 통해 1,000여명의 신진 예술가와 150만 명의 대중이 만났으며, 예술가들은 그 과정에서 대중과 호흡하는 지속적인 창작 기반을 조성하였다(연수현, 2018: 46).

2015 제4회 아트업페스티벌-플라스틱 원더랜드에서는 서울시와 위누, 삼성카드가 함께 주최하였으며, 2015.04.10.-04.11. 이틀간 동대문 디자인플라자에서 플라스틱 폐품으로 100명의 아티스트가 업사이클링 작품을 만들었다. 다 쓴 페트병과 카드를 소재로 다양한 작품을 만드는 라이브 아트 쇼 외에도, 시민들이 직접 참여하는 공공아트 프로그램과 워크숍 등 다양한 볼거리가 준비되었다. 2014 제3회 아트업페스티벌-패브릭 정크 행사는 서울시와 위누가 함께 주최하였으며, 서울 차없는 날을 맞이하여 9월 21일(일)까지 광화문 광장에서 버려진 천으로 100명의 아티스트가 업사이클링 작품을 만들었다. 무에서 유를 창조하는 것을 넘어 버려진 것을 아름다운 작품으로 만드는 아트업페스티벌에서 만들어진 작품은 후속 전시로 이어졌다.

6) 바른음원협동조합

문화예술분야 생태계의 경제적 자립과 성장을 위해 노력하는 유형에 생산자와 소비자가 함께 만족할 수 있는 디지털 음원 서비스 플랫폼을 개발하여, 올바른 음원 유통 정책 확립을 위해 노력하고 있는 바른음원협동조합이 있다. 뮤

15) http://weenu.com/weenu_co/company/

지션 조합원 지원사업을 통해 디지털 음원과 대중음악 콘텐츠를 대리 중개하는 역할을 하고 있다. 바른음원협동조합의 문제의식과 창립 취지를 알아본다.[16)

한국 음악시장의 현 상황도 사실상 이와 다르지 않습니다. 불법다운로드시장에 함몰되어있던 지난 10년 전과 달리 현재의 한국 음악시장은 수많은 사람들의 노력 덕분에 이제 수백만 명의 유료 음원 소비자들이 생겼고 소위 K-POP이 세계에 맹위를 떨치게 되었습니다. 양적으로도, 질적으로도 놀라운 성장을 이룩해낸 것입니다. 그러나 분명 음악산업의 눈부신 발전과 성장 덕분에 음악시장의 전체 파이가 커졌음에도 불구하고 여전히 한국에서 음악을 생산하는 사람 절대다수는 빈곤하고 힘겨운 현실 속에 살고 있습니다. 음악을 만들어 시장에 공급하면 거기서 수익이 창출되고 그 수익으로 다시 다음 창작에 재투자할 수 있어야 하는 것인데, 어떻게 된 일인지, 음악을 만들면 만들수록 외려 빚만 늘어나는 악순환이 반복되고 있는 것입니다. 바른음원협동조합은 바로 그러한 문제를 개선하고자 하는 의지에서 출발했습니다.

음악을 생산하는 사람들이 음악을 재생산할 수조차 없는 이런 자본주의적 '구조적 문제'를 '음악가'와 '음악을 사랑하는 향유자' 중심의 조직으로 개편하여 '대중문화'를 함께 만드는 사람들이 공존할 수 있는 방향으로 나아가고자 함에서 시작한 것입니다. 여기서 우리는 이루 헤아릴 수 없을 만큼 다양한 음악을 만들고, 또 그것들을 함께 나눌 것입니다. 서로 다른 음악들이 조화롭게 공생하고 호흡하며 황폐화된 음악 생태계를 복원하고 대중문화 전반을 발전시켜나갈 것입니다.

대중문화 콘텐츠는 그 자체로만 존재할 수 없고 그것을 둘러싼 환경과 상호작용해야 합니다. 가령 문화 창작물을 꽃에 비유한다면, 꽃은 그 자체만으로 살 수 없고 그것을 심을 꽃밭이 필요한 것과 같은 셈입니다. 영양분이 균형 잡힌 토양일수록 더 다양한 꽃이 더 건강하고 아름답게 자랄 것이고, 그럴수록 꽃밭은 더 싱그럽게 영글게 될 것입니다. 바른음원 협동조합은 누구나 창작물을 심고, 가꾸고, 느끼고, 누릴 수 있는 건강한 꽃밭이 되겠습니다. 그 꽃밭에 다양하고 아름다운 꽃들이 건강하게 대중문화 콘텐츠는 그 자체로만 존재할 수

16) http://www.bmcoop.org/sub/sub1_1.php

없고 그것을 둘러싼 환경과 상호작용해야 합니다. 가령 문화 창작물을 꽃에 비유한다면, 꽃은 그 자체만으로 살 수 없고 그것을 심을 꽃밭이 필요한 것과 같은 셈입니다. 영양분이 균형 잡힌 토양일수록 더 다양한 꽃이 더 건강하고 아름답게 자랄 것이고, 그럴수록 꽃밭은 더 싱그럽게 영글 것입니다.

바른음원협동조합이 누구나 창작물을 심고 가꾸고 느끼고 누릴 수 있는 꽃밭이 되겠습니다. 그 꽃밭에 다양하고 아름다운 꽃들이 건강하게 자라나 싱그러운 향기를 낼 수 있도록 조합원 여러분들이 이 꽃과 꽃밭이 더 잘 영글도록 물과 태양이 되어주십시오.

왜곡된 음원 유통구조 개선을 목적으로 2014년 7월 16일 출범한 음악서비스조합이다. 창작자의 몫이 비정상적으로 적은 국내 음원시장의 문제점을 지적하며, 이를 보완하기 위한 음원유통 시스템을 실험하기 위해 록밴드 시나위의 리더 신대철 이사장을 중심으로 본격적인 움직임이 시작됐다. 바른음원유통협동조합(이하 바음협)에는 음악생산자와 법인은 물론 설립 취지에 공감하는 일반인도 조합원으로 가입이 가능하다. 바음협은 음원·음반의 유통과 팟캐스트, 음악 크라우드펀딩, 사회봉사활동 등의 사업을 벌여나갈 계획이다. 구체적으로 바음협은 스마트폰 애플리케이션으로 음원 서비스를 제공하고 음원 서비스 플랫폼을 통해 유통되는 음원 수익의 70~80%를 음악 생산자에게 돌려줄 예정이다. 음원 한 곡당 비율을 지불하는 종량제로 운영되며, 무제한 스트리밍 상품은 내놓지 않는다. 수준 높은 음악 서비스 제공을 위해 가요 위주로 소개되던 것에서 벗어나 다양한 장르의 음악 제공, 종합차트 대신 장르별 차트 운영, 음원 노출 이후 시간이 지나도 쉽게 음악을 찾아 들을 수 있도록 하는 사이트 구성에 초점을 맞춘다.[17]

17) https://terms.naver.com/entry.nhn?docId=2412213&cid=43667&categoryId=43667

 문화예술 사회적기업의 실태와 과제

1) 문화예술 사회적기업의 운영 실태

2020년 7월 기준 우리나라 사회적기업은 총 2,559개이다(한국사회적기업진흥원, 2020). 이중 문화예술분야 사회적기업은 265개(10.9%)이다.[18]

〈표 14-6〉 지역별 사회적기업의 분포

서울	대전	광주	부산	경기	충남	전남	경남	제주
487개	69개	116개	127개	430개	102개	137개	119개	58개
인천	대구	울산	세종	강원	충북	전북	경북	
160개	87개	91개	14개	141개	106개	152개	163개	

출처: http://www.socialenterprise.or.kr/kosea/company.do.

참고로 2011년 기준 전국 사회적기업은 555개로 그 중 서울·경기·인천지역에 257개사(46.3%)가 소재해 있었다.[19] 그 중 광주·전남지역에는 49개사(8.8%)가 위치해있으며, 그 중에서 광주전남의 문화예술분야 인증 사회적기업은 5개사로 전체 인증 사회적기업의 약 10% 수준이었다.[20] 예비사회적기업 및 인

18) 서비스분야별 현황

문화, 예술	청소	교육	사회복지	환경	간병, 가사지원	관광, 운동	보건	보육	산림 보전	문화재	고용	기타*
265	226	213	120	117	99	60	18	14	10	10	10	1,273
10.90%	9.30%	8.70%	4.90%	4.80%	4.10%	2.50%	0.70%	0.60%	0.40%	0.40%	0.40%	52.30%

*식품제조·판매(식품, 음료, 도시락, 반찬 등) 331개, 생활용품 제조·판매(화장품, 비누 등) 202개 등

19) 사회적기업 현황(2011년)

구분	합계	서울	부산	대구	인천	광주	대전	울산
기업수	555	125	29	28	34	22	16	18
강원	경기	충북	충남	전북	전남	경북	경남	제주
33	98	25	17	25	27	27	20	11

출처: 한국사회적기업진흥원, 2011.

20) 2010년 기준 사회적기업의 업종별 현황

구분	교육	보건	사회복지	환경	문화관광	보육	산림	간병가사	기타
501	120	7	66	70	35	22	2	47	132
(%)	(24)	(1.4)	(13.2)	(7)	(4.4)	(0.4)	(0.4)	(9.4)	(26.3)

출처: 이광우, 2009.

큐베이팅 업체를 포함할 경우에는 광주전남지역의 사회적기업은 2011년말 현재 110사이고, 이 중 문화예술 사회적기업은 16개사로 약 14.5% 수준이었다. 주로 공연, 국악, 공예, 영화, 스토리텔링, 문화재, 문화교육 등 다양한 분야의 사업을 진행하고 있었다.

문화예술 사회적기업은 노동집약적 특성에 따라 일자리 창출 기여도가 높으며, 문화소외계층의 문화예술 향유권 증진에도 기여한다. 문화예술 취업유발계수(명/10억 원)는 산업 평균 12.9에 비해 공연예술의 경우 22.9로 나타난다.[21] 마을 오케스트라, 미술무용단 창단, 지역영화관, 미술관 확충 등으로 문화예술 자원(지역의 유휴 문화예술인력, 공연시설 등)을 활용한 사업모델 개발로 지역경제 활성화 및 소득창출이 가능하다. 프랑스의 경우 문화예술은 사회적경제기업의 주요 활동분야 중 하나이며, 문화예술조직의 약 1/3이 사회적경제기업 종사자에 해당한다고 정책자료집에 나와있다.

문화예술분야 사회적경제조직은 문화예술의 특수성을 반영한 지원제도 미흡, 사회적경제에 대한 합리적인 인식 및 교육 부족, 사회적경제조직의 성장의 핵심인 구성원의 성장을 위한 지원제도 부족, 조직의 재원조달에의 어려움, 조직간 네트워크 및 민관 신뢰기반 거버넌스가 부재한 점 등이 꼽힌다(연수현, 2018: 149). 연수현(2018)의 연구를 통해 도출된 문화예술분야 사회적경제조직의 문제점은 다른 사회적경제조직이 안고 있는 문제점과 크게 다르지 않다. 다만 문제를 해결하고 지속가능하기 위해서는 문화예술의 관점으로 방향성을 제시해야 한다는 점을 강조하였다.

그런데 문화예술분야 사회적기업은 다음과 같은 운영상의 문제점이 있다. 문화예술분야 사회적기업의 자생력이 취약하고 영세한 가운데 인건비 보조 위주인 정부지원(최대 5년)이 끝나면 사업을 지속하기 어려운 기업이 대부분이다. 문화예술 생산품은 규모가 작고, 특히 무형적인 서비스가 많아 판매를 위해서는 네트워크가 중요하나 네트워킹이 잘 되어있지 않다. 마케팅, 영업, 조직운영을 담당할 수 있는 전문인력이 부족하다.

광주에서 '무돌'이라는 예비사회적기업을 운영하다 인증을 받지 못한 기업

21) 일자리위원회 관계부처합동, 사회적경제 활성화 방안, 2017.10.3.(문재인정부 사회적경제 정책자료집, 2019.4. 중에서).

관계자와의 인터뷰(2012.4.30.)를 통해 파악한 사실을 정리해보면 다음과 같다. 미술작품을 판매하는 이 예비사회적기업의 사업영역은 미술작품 판매, 공공미술 프로젝트, 문화예술교육, 이 중 미술작품 판매가 전체 사업의 80~90% 차지하였다.

예비사회적기업이라고 하지만 공익성과 수익성 동시에 추구해야 한다. 그런데 지역 미술계가 어려우니까 공적 측면에서 일자리 창출은 의의가 있지만, 실제 미술시장 자체가 어려워 작품 판매가 안 되어 수익이 적다. 지역의 특수성상, 즉 지역 미술시장이 서울 등에 비해 열악하고, 일반적 미술시장의 폭이 넓이 않다. 미술계에 종사하는 사람, 즉 사회적기업 참여 작가들이 일부를 제외하고는 질(Quality)이 높지 않다. 또 예산관리 차원에서 관리감독, 근무가 확인되어야 하는데, 미술업종사 작가들의 특성상 9시 출근 6시 퇴근이 어렵고, 일일이 감독하기도 어려우며, 작가들의 자율성을 존중해줘야 한다. 물론 사회적기업 중에는 근무하지도 않았는데 근무한 것처럼 하거나 친인척 인사비리가 있어서 출퇴근 관리가 엄격히 해야 할 필요성도 있어, 전문분야별 특수성 고려보다도 관리의 통일성을 기해서 관리해왔다. 그러나 창작력을 발휘하려면 어느 정도 자율성을 주어야 한다. 그리고 감독관청(고용노동부)이 요구하는 관리감독 측면이 소홀하다. 출근부를 쓰기는 썼지만 허위(가라)로 썼다. 해외 비엔날레나 다른 지역 행사에 가보고 싶은데, 즉 휴가처리를 해야 하는데 하지 않고 인건비를 지급했다거나 하는 사례도 있을 수 있다. 작가 특성상 매일 출근하고 도장 찍을 수 없어 탄력적으로 관리를 했다.

문화예술분야 사회적기업의 자립은 불가능에 가깝다. 예비사회적기업을 3년 하면 사회적기업으로 전환해준다. 예비사회적기업 3년 사회적기업 2년 최대 총 5년동안 정부가 지원해준다. 단 해년마다 지원금액이 다르다. 그런데 인건비 지원이 끊어지면 원래대로 그 인원을 채용해서 유지할 수 있는 곳이 많지 않다. 지금은 인건비라도 지원되니까 하지만, 자립은 일부 특별한 경우를 제외하고는 원래 인원을 데리고 자립하는 것은 어렵다. 채용인원을 대폭 줄이던지 사무처만 남기고 직원을 모두 outsourcing하든지 해야한다.

국내외 문화예술 사회적기업을 벤치마킹한 자료에 의하면(한국은행 광주전남본부, 2011: 25), 성공한 문화예술 사회적기업은 문화예술 활동의 결과를 상품으로 만드는 비즈니스 모델을 마련하고 기업의 자생력을 확보한다. 문화예술분야

기업 및 기관과 파트너십을 체결하고 공동작업을 통해 부족한 부분을 보완하고, 이를 통해 부족한 자금과 인력을 충원한다. 문화예술 전문가를 육성하기 위한 멘토링, 교육, 지원 프로그램 등을 운영하여 부족한 전문가인력을 충원한다. 폐공장, 폐교 등 지역 내 유휴공간을 지역 내 문화예술가들의 공간으로 마련하고 있다.

(예비)사회적기업 일자리 창출사업 심사기준에 보면 사회적기업으로서 지속할 수 있는 '자립가능성' 항목 비중이 가장 높은데(40점), 자립가능성은 정부(고용노동부)의 지원없이 후원금, 시장매출로 자립할 수 있는 가능성을 의미한다. 그런데 시장경기가 악화되고 있는 상황에서 문화예술 관련 사회서비스 제공을 통해 시장매출을 창출하는 것은 결코 용이한 일이 아니다. 문화예술 사회적기업은 우수성(상품의 차별성, 고객 수요의 충족성)과 공익성(취약계층에 대한 사회서비스 제공 등)면에서 월등한 효과를 낼 수 있어서, 문화예술 심사평가 기준에서는 이런 부분의 평가비중을 높일 필요가 있다(강일혁, 2011: 83-84).

2) 문화예술 사회적기업 활성화 정책대안

문화예술의 사회적 가치 인식의 확산을 최우선으로 강조되어야 한다. 문화예술의 사회적 가치를 반영할 수 있는 사회적 임팩트 평가 및 리포팅의 체계가 마련될 필요가 있다. 기부나 투자에 대한 세제 인센티브와 문화예술 임팩트 펀드, 사회성과연계채권 도입할 필요가 있다. 문화예술분야 사회적경제조직의 지속적인 발전과 규모 확대를 위해 정부가 촉매제이자 조력자의 역할을 수행해야 하는 것은 당연하다. 그간 소극적으로 대응했던 문화예술분야 사회적경제의 발전을 위해 전방위적으로 정책적 기반을 넓혀야 한다. 이는 정부주도적 혹은 정부의존적 생태계를 만드는 것이 아닌 문화예술분야 사회적경제조직의 지속가능 생태계 조성에 있다(연수현, 2018: 149-150).

류정아(2011)는 문화예술 사회적기업 활성화를 위해 크게 자립능력향상을 위한 경쟁력 강화 방안,[22] 사회적기업 성과평가모델 개발과 경영컨설팅 시스템

22) • 기업의 효율적 운영을 위한 제도적·법적 기반 조성

구축,[23] 인증기관의 독립 및 전문성 강화,[24] 문화예술분야 특수성에 맞는 지원체계 수립[25]을 제안한 바 있다.

문화예술분야 사회적기업을 활성화시키기 위해서는 지역특화자원을 활용한 사회적기업 활성화 방안과 정책적 홍보 및 지속적인 운영방안에 대한 대안 제시와 함께 대책을 마련해야 할 것이다. 기존 문화단체에서 문화예술 사회적기업으로 전환하거나 새롭게 창업을 하려고 한다면 고려해야 할 것이, 지역사회의 사회적·경제적·문화적 소외층에게 자신들이 없다면 누리지 못할 문화적 혜택을 얼마나 효과적으로 누릴 수 있도록 할 것인가에 대한 설계가 문화예술 사회적기업 비즈니스 모델의 핵심이다.

먼저 문화예술 사회적기업을 지원하기 위한 민·관 인프라 구축이 필요하다. '사회적기업육성법'에 명시된 것처럼 공공기관의 우선구매나 수의계약 등 보호된 시장조치가 전략적으로 필요하며, 각 사회적기업이 필요한 지원을 체계적으로 연결시켜줄 수 있는 조직적 인프라 구축이 필요하다. 특히 중앙정부나 지방자치단체 주최나 지원으로 진행되는 사회적기업 행사나 관련 자리가 좀 더 활성화되어야 한다(정지은, 2011: 92-93).[26] 이렇게 문화예술 사회적기업의 지속적 운영방안으로 공공기관 우선 구매 등 간접지원 확대, 지역신용보증재단 특례보

23) • 직접적 재원지원을 지양하고 사업 활동별 지원의 강화
　　• 사회적기업 관련자들에 대한 기업 활동 특성 교육 강화
　　• 일반 사회적기업과 문화예술분야 사회적기업의 차별성 인식
　　• 정부의 사회적기업 육성 목표의 우선순위 결정 필요
　　• 기업체와 메세나식 파트너십 형성을 위한 세제혜택 방안 마련
　　• 사회적기업이 활동할 수 있는 시장형성의 적극적 모색
　　• 사회적기업 성공모델 발굴 및 성과평가
　　• 문화예술 활동의 고유성과 경영성과를 진작하기 위한 컨설팅
24) • 문화부의 적극적인 관심과 구체적인 관리체계 구축
　　• 사회적기업 활성화를 위한 문화부의 매개역할 강화
25) • 문화예술분야 인력특성을 고려한 인적역량 강화방안 수립
　　• 분야별 전문 인력 활용을 위한 기업의 자율성 보장
　　• 문화예술분야에 적합한 노무시스템의 매뉴얼화
　　• 상법상 지위와 민법상 지위의 마찰로 인한 불이익의 최소화방안 마련
　　• 기업의 경영수익률을 고려한 실질적인 기금지원방식 수립 필요
26) 자바르떼 서울지부가 금천구에 둥지를 틀게 된 것도 성공회대에서 사회적기업박람회에서 사례발표를 하는 모습을 본 금천구 관계자와의 만남을 계기로 지속적 교류를 통해서이다.

증제도, 중소기업청 정책자금 지원업종 범위확대 등을 적극적으로 도입 내지 확대할 필요가 있다. 공익적 측면에서 작가를 채용했고, 초기에는 사회적기업이 어느 정도 자립할 때까지는 지역에 있는 관공서나 기업이 문화적 사회적기업에 대해서 우선적 구매를 해 줄 필요가 있다. 초기에 자립할 때까지는 지역사회에 이런 분위기가 형성되어야 한다. 또 전문가 확보를 위해 멘토링 프로그램을 운영하는 등 간접지원을 확대한다. 문화예술 단체들에 대한 지원은 자생력 확보를 위해 직접지원에서 간접지원으로 전환한다. 간접지원은 문화예술인을 사회적기업가로 육성하는 장기 멘토링 프로그램의 개발에서 시작한다.

그리고 제조업과 다르게 문화예술 사회적기업의 경우 문화예술분야의 특수성과 다양성을 인정하면서, 거기에 종사하는 사람들의 창발적 노력을 유도할 필요가 있다. 일반적 규제 위주, 통일적 관리 위주로 하다보니 활동이 제어되기 때문이다. 문화예술분야는 교육과 훈련이 전제되어야 하며 또 교육훈련에 시간이 필요하므로 어느정도 수준이 향상되려면 초기 투자가 필요한데, 실적이 매출액인데 문화예술은 최소 2~3년은 투자하고 훈련시키고 나서야 실제 일을 제대로 하게 된다. 문화예술교육은 물품과 달리 사람이 매출을 올리고 수익을 올리는데, 사람에 대한 투자 없이 1년 단위로 매출과 실적 요구하면 어렵다. 사회적기업 특성상 최소 30% 취약계층을 의무적으로 활용해야 하고 취약계층에게 교육훈련시켜야 하는데 unbalance이다. 미술분야와 같은 특수한 경우 시장 자체가 활성화되지 못해서 실제 시장가격이 형성되지 않았다. 작가 자신들 스스로는 Quality가 있다고 하나 그렇지 못하다.

문화예술 사회적기업도 시장 원리를 수용하고, 민간기업의 경영기법도 적극 받아들일 필요가 있다(유병선, 2008). 이를 위해서는 심리적 저항감도 극복해야하며, 시장과 경영에 대해서도 알아야 하거나, 잘 아는 사람의 능력을 활용해야 한다. 문화부문에서도 사회적기업이 성장할수록 정부의 보조금이나 민간기업의 기부를 받아내려면 치열한 경쟁이 불가피해질 터이다. 또한 수익사업을 위해 예전엔 공짜 공연하던 것을 몇 푼이라도 유로로 전환할 수밖에 없는 상황에 직면할 수도 있다. 문화단체에서 문화적 사회적기업이 되면 게임의 룰이 달라지는 것이다. 조직 운영의 경영 투명성도 높여야 하고, 성과를 중시하는 쪽으로 발상의 전환도 요구된다. 이러한 과정을 통과해 문화부문에서 사회적기업으로 자립

기반을 갖추게 되고 성장 전략을 고민할 단계에 이르게 된다면, 조직과 리더십에 일대 변화가 불가피해질 수도 있다. 인사 및 노무관리와 애초의 조직 민주화의 원칙도 훼손하지 않으면서 경영도 하고, 사회적 목적도 달성해야 한다. 창업이나 조직 전환의 초기 시점에는 혁신가와 혁신적인 기업가가 필요하지만, 조직이 한 단계 성장하기 위해서는 경영자로서의 안정적이고 전문적인 리더십이 요구된다.

그리고 매년 제안서 공모방식의 사회적기업지원센터 운영방식에서 벗어나 차라리 광역자치단체 산하에 사회적기업센터를 만들어서 시 차원에서 지방정부가 책임지고 관련 정책연구, 정책 매개 역할을 해주고, 장애요인을 파악해서 활로를 뚫어줄 주고, 체계적 교육매뉴얼을 만들어 교육시킬 필요도 있다고 본다. 사회적기업을 하는 데 실질적인 장애물을 확인하고 이를 개선하는 데 역할을 해줘야 한다. 즉 연구, 정책개발, 문제해결의 창구 기능이 필요한 것이지, 1회성 교육이나 판에 박힌 듯한 매뉴얼에서 벗어나야 한다. 왜냐하면 제안했던 사업계획서상의 교육 내용에 위탁 프로그램을 끼워 맞추는 경우가 많기 때문이다. 실제 업무 현장에서 필요한 것은 그것이 아니라, 현장실사를 통해 실제 사회적기업을 하는 데 겪는 애로점을 파악하고, 이를 해결하기 위해 필요한 것은 어떤 교육이며 등을 알아야 교육해줘야 하기 때문이다.

홍보 또한 토탈 솔루션 개발에 무엇이 필요한가를 알아야 한다. 장기계획을 세워서 함께 나아가야 한다. 비유컨대 지금은 기성복 한 벌을 만들어서 나가고 있는 셈이다. 모든 사회적기업을 대상으로 먼저 어떤 옷이 필요한지, 단추구멍이 몇 개 필요한지 다양한 매뉴얼 개발이 필요하다. 3~5년의 장기계획을 세워서 1년 단위 연동계획으로 수정보완해야 한다.

그리고 현재 직접적 재정 지원 형태의 지원 형태를 보다 간접적이고 장기적인 형태의 지속가능한 지원제도로 전환할 필요가 있다(정지은, 2011: 91). 최소 2년 이상으로 자립가능한 시점을 늘려 제도를 좀더 현실화할 필요가 있다. 참여자 인건비 대신 사회적기업 노동자에 대한 기업주 부담분의 사회보험료와 퇴직적립금을 지원하는 방식도 적극 고려할 필요가 있다(박찬임, 2010). 왜냐면 사회보험료와 퇴직적립금 지급방안은 인건비 지급이 갖는 정부의존성을 낮추면서 기업의 경영부담을 완화해줄 수 있고 일자리의 질을 제고하는 효과도 기대할 수

있기 때문이다.

　문화예술 사회적기업 운영의 성공을 위해 공공부문 파트너(국가, 자치단체, 사회적기업지원센터, 사회적기업)와 함께 거버넌스 방식의 운영이 필요할 것이다. 각 프로젝트에서 지원센터가 중개자, 조언자, 진행과정의 상담역할을 충실히 수행하면서, 지역과 세계를 연결해주는 역할을 수행해야 한다. 결과보다는 '과정'을 중시하고, 상호협력을 통해 끊임없이 새로운 것을 찾아내고, 예술과 기업의 협력작업이 단순한 파트너가 아닌 '창조적 활동'을 강조해야 한다.

문화와 스포츠

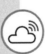

이하는 서순복. 2011. 문화와 스포츠의 연계발전 전략에 관한 시론적 연구. 한국거버넌스학회보 18(3). 147－170을 토대로 수정·보완하였다.

01

문화도시 전략과 스포츠

　도시발전의 일환으로 광주 지역사회에서 문화도시 전략이 추진되고 있다. 국가 전체적으로도 부산은 영상문화도시, 경주는 역사문화도시, 전주는 전통문화도시, 그리고 광주는 아시아문화중심도시가 도시발전의 핵심 전략으로 추진하고 있다.

　세계 여러 나라들은 자기 나름의 도시의 특성을 잘 살리고 있다. 아시아 문화중심 도시로서의 광주는 광주학생운동과 5·18광주민주화운동을 배경으로 민주, 인권, 평화의 가치를 알리는 '의(義)의 도시', 남도의 전통문화의 집결지로서의 '예(藝)의 도시', 산과 바다가 어우러지는 '미(美)의 도시', 음식의 맛과 정취가 깊은 '미(味)의 도시', 그리고 창의적인 인력을 육성하는 '학(學)의 도시'라는 자산을 지니고 있다. 이렇게 그동안 광주는 5·18을 중심으로 아시아 및 세계와 소통해왔다. 즉 주로 민주·인권·평화도시 영역을 중심으로 소통을 해왔다. 아시아문화중심도시 사업의 3대축(문화전당, 7대문화지구, CT연구원) 중 핵심 인프라인 국립아시아문화전당이 2014년에 완공되었고, 2015년에는 광주에서 하계유니버시아드대회가 성공리에 개최되었다. 2015년 유니버시아드대회와 아시아문화중심도시사업의 기능적 연계를 통해 광주아시아문화중심도시가 5·18의 폭을 넘어 문화, 체육, 관광 등 다양한 영역에 걸쳐 광주를 아시아, 세계와의 소통의 기회로 삼았던 것을 계기로 문화와 스포츠의 상생방안에 대해 살펴보았다.

〈표 15-1〉 문화예술 및 스포츠 관람(복수응답)[1]

(단위: %, 회)

	계	관람함	공연장 이 용	음악· 연주회	연극· 뮤지컬	영화	전시장이용 (박물관미술관)	스포츠 관람
2007	100.0	54.3	86.8	26.6	26.0	85.0	36.6	18.4
2009	100.0	55.0	89.5	26.1	26.2	91.0	32.5	20.5

출처: 2009년 사회조사결과 보도자료, 통계청.

또한 위 〈표 15-1〉에서 볼 수 있듯이 우리 사회에서 아직도 문화와 스포츠의 관람비율은 20%대로서 저조한 수준이다. 영화에 비교하면 더욱 그렇다. 문화를 통해서 도시를 재생하고, 스포츠를 통해서 도시를 발전시킴에 있어 아직 갈 길이 멀다. 2014년까지 국립아시아문화전당이 건립된다고 광주가 아시아문화중심도시가 되는 것도 아니고, 2015년에 유니버시아드대회를 광주에서 개최했다고 광주가 세계적으로 아니 대한민국에서 갑작스럽게 부각되는 것도 아니다.[2] 로마가 하루 아침에 만들어지지 않았듯이, 아시아문화중심도시는 문화와 스포츠의 지속적 상승작용을 매개로 도시발전의 지렛대로 적극적으로 지속적으로 활용될 때 더욱 촉진될 것이기 때문이다.

1) 공연장 이용자 비율은 관람한 사람을 대상으로 음악·연주회, 연극·마당극·뮤지컬, 무용, 영화 중 최소 1개 이상 관람한 사람의 비중으로 산출되고, 전시장 관람자 비율, 스포츠 관람자 비율도 방법이 동일하다. 음악·연주회 관람자 비율은 공연장 이용한 사람을 대상으로 음악·연주회를 관람한 사람의 비중을 말한다. 관람자 비율은 만 15세 이상 인구(=100) 중에서 공연장이용, 전시장이용 및 스포츠 관람 중 최소 1개 이상을 관람한 사람의 비중으로 산출된다.

2) 4년에 한번 올림픽 개막이 임박하면 '태릉선수촌'은 언론의 집중적인 조명을 받지만, 올림픽 종료와 함께 매스컴의 태도는 급변하고, 선수들은 다시 아무도 주목하지 않는 태릉으로 돌아가 4년이라는 무관심의 터널 속에 들어가야 하는 것을 봐도 쉽게 집작할 수 있다.

02

문화와 스포츠 연계의 이론적 기초

1 문화와 도시

 문화는 실체로서의 문화와 과정으로서의 문화로 구분할 수 있다. 전자는 생활양식, 공유된 신념체계를 의미하고, 후자는 의미가 형성되고 전달되고 이해되어지는 코드, 즉 지리적 용어로 표현하자면 개인과 집단이 사회세상을 이해하게 되는 '의미의 지도'를 뜻한다고 할 수 있다(Jackson, 1989). 또한 문화는 삶(생활)의 측면과 제반 사업활동의 영역(Sector of activities) 두 가지로 인식할 수 있다(Klausen, 1977; SjØholt, 1999: 339 재인용). 전자 '생활양식으로서의 문화' 차원은 가치, 규범, 습관 등을 포괄하는바, 이는 발전에 중요한 영향을 미친다. 후자인 '활동'의 영역 차원은 일반대중이 누리거나 문화명소 안팎에서 특정대상집단에게 허용되는 문화시설의 보존과 건설과 관련되며, 이런 유형의 문화진흥은 광범위한 개발을 촉진시키고 개발의 전략적인 도구로 생각할 수 있지만, 셔드슨이 강조한대로 문화의 마케팅은 단순한 판매와는 다르다(Schudson, 1984). 이는 문화의 판매자는 수요자의 실제 욕구를 만족시킬 수 있어야 함을 의미하며, 홀콤이 말한바대로 이른바 '마케팅을 하는 사람(Marketeer)'은 상품을 시장의 수요에 맞게 할 필요성을 의식해야 함을 의미한다(Holcomb, 1993). 이러한 개념은 전통적인 상품의 마케팅에 뿐만 아니라 도시와 그 문화적 콘텐츠와 같은 덜 유형적인 마케팅 노력에도 적용된다.

 도시계획은 하나의 예술로서 고려되어야 하며(Sitte, 1992), 인간적 가치를

옹호하면서 도시를 하나의 극장으로 이야기하면서 도시에서 펼쳐지는 연극 (Urban drama)을 이야기한다(Mumford, 1966). 문화적 기획(Cultural planning)은 도시계획에 있어서 문화의 중요성을 논의하면서 언급된다(Sitte, 1992; Mumford, 1966). 문화적 가치의 중요성은 특히 요즘과 같은 포스트모던시대에는 더욱 탄력을 받고 있으며, 포스트모더니즘이 세계적인 현상임에도 불구하고 전통복귀와 관련하여 지역주의의 여지를 남겨두고 있다. 포스트모더니즘은 대중문화의 가치 (부정적 측면을 포함해서)를 장려하고, 고급문화와의 상호관계에 기여하고 있다. 문화적 기획은 도시·지역·문화를 통합적으로 개발하기 위한 문화적 자원의 전략적 활용이라고 할 수 있는바(Deffner, 2005: 127), 도시계획의 문화적 접근은 문화예술기획의 기반 시스템라고 할 수 있다(Evans, 2001). 유럽문화수도 프로그램의 목적은 문화행동을 위한 아무런 계획도 없을 때 유럽공동체의 사업활동에 하나의 문화적 차원을 제공하고, 유럽공동체의 결속을 강화하는 수단으로서 문화를 활용한 것이다(Garcia, 2004).

2 문화와 스포츠의 관계

문화연구(Cultural studies)의 특징을 보면 첫째, 고급문화와 대중문화의 구분을 거부한다. 둘째, 문화의 사회적 발생과 발전형태는 각 계층의 환경과 상황에 따라 다르게 경험된다는 것을 젠제로 한다. 셋째, 문화연구의 학제적 성격에 있다. 이는 다양한 분과학문들이 상호관련된 문화적 실천이나 형식을 분석하고 해석하기 위한 광범위한 이론적 준거틀을 제공한다(이경훈, 2009). 스포츠와 관련하여 문화연구를 시도한 대표적인 학자인 Gruneau(1999)에 의하면, 스포츠를 그것이 존재하는 사회에 의해 형성되고 구조화된 사회적 또는 문화적 실천이라고 정의하면서 스포츠가 사회적·문화적 관계에 의해 형성되었다고 하였다. Hall(1996)에 의하면, 스포츠의 중요성은 문화분석을 통해 이해될 수 있으며, 적어도 참가, 경쟁, 역동적 상호작용 등을 통해 규정된 문화적 의미와 가치가 우리를 개인으로 또 집단으로 만드는 이른바 문명화되고 현대화된 국가에서 스포츠는 대중문

화의 중요한 측면 중의 하나라고 하였다. 다시 말해 현대사회의 문화에서 스포츠가 중요한 의미를 지닌다는 의미이다. 한편 현실 영역에서 인터넷상에서 경기가 진행되는 게임 스포츠인 e-스포츠(Electronic sports)는 컴퓨터를 매개로 하는 스포츠로서, 일반 스포츠와는 다르지만, 단일경기 10만 관중시대를 열며 일반 스포츠를 능가하는 동원력을 보이고 있다. 중독의 대상으로 홀대받던 게임이 e-스포츠로서 문화콘텐츠산업으로서 성장잠재력을 보이고 있다(박종근, 2007).

03

국제스포츠 이벤트

1 국제스포츠 이벤트와 파급효과

1) 국제스포츠 이벤트의 효과

주지하다시피 아시아문화중심도시 광주에서 2015년 하계 유니버시아드대회가 개최되었다. 국제스포츠대회의 개최도시는 세계 언론의 관심이 집중되어 자연스럽게 국가의 홍보를 통한 국가브랜드 가치3)가 상승하게 된다. 이런 이유에서 많은 국가들은 국제스포츠대회 유치를 위해 스포츠외교에 총력을 기울이고 있다(박상하, 2007). 여러 국제스포츠대회 중 참가 규모나 파급효과가 큰 것으로 알려진 것에 올림픽, 월드컵, 세계육상선수권대회 그리고 유니버시아드대회가 있다.

대규모 스포츠 이벤트의 개최는 각종 생산유발효과뿐만 아니라 대외적으로 지역의 지명도를 높이고 이미지 향상을 실현시키고 국제교류 및 친선도모에 긍정적인 효과를 가져와 지역발전의 장기적인 기반을 강화할 수 있어 스포츠 이벤트의 중요성은 증대되고 있다(Getz, 1998). 지방자치단체 차원에서도 지역경제 활성화를 기대하며 스포츠 마케팅 차원의 여러 스포츠 이벤트를 개최하여 지역

3) 국가브랜드위원회는 2009년 5대 분야를 통한 국가브랜드 제고 전략추진으로 현재 세계 33위권에 머물러 있는 우리나라의 국가브랜드 순위를 2013년까지 OECD 평균 수준인 15위까지 끌어올리겠다는 포부를 밝힌바 있다(http://www.koreabrand.net/kr/ pcnb/pcnb_news_view.do).

재정 확충에 힘을 기울이고 있다. 그러나 국내 스포츠 이벤트 개최에 있어서 개최자의 비전문성으로 인한 이벤트 운영 및 계획이 체계적으로 수립되지 못하여 직접적인 경제효과로서 행사수입이 적자를 면치 못하는 것으로 나타났고, 단지 지역주민에게 직접적인 편익이나 즐거움을 주기 보다는 선심성 행정 이벤트에 불과했다는 지적이 있다(이정학, 2000).

스포츠 이벤트가 개최 지역에 미치는 파급효과는 직접적인 소득증가나 고용증대에 그치는 것이 아니다. 경기장, 숙박시설, 교통망 등의 기반시설과 이벤트 관련 시설의 건설 및 정비, 선수와 임원 및 관광객을 대상으로 한 인적·물적·정보자본의 유입에 동반해서 사업과 투자기회의 확대를 촉진하게 된다. 이와 같이 스포츠 이벤트로 인한 파급효과 때문에 올림픽, 월드컵, 유니버시아드대회 등과 같은 스포츠 이벤트 개최를 둘러싼 쟁탈전이 벌어졌고, 광주도 하계 유니버시아드 유치를 위해 노력을 했던 것이다. 스포츠 이벤트가 개최지역에 미치는 파급효과에 대해 살펴보자.

❯ 경제적 효과

국가나 지역경제에 미치는 스포츠 이벤트의 역할은 소득증가, 고용증가와 같은 자본투자에 의한 직접적 효과에 그치지 않고 그에 따른 부수적 파급효과를 가져온다. 스포츠 이벤트를 개최하기 위한 경기장 건설, 숙박시설, 도로교통망 확충 등 기반시설 건설에 따른 개발효과는 국가나 지역시민들의 물자유통을 원활히 하고 새로운 입지조건 조성과 복지향상에 이바지할 수 있으며, 또 스포츠 시설의 확충이나 정비로 인해 지역주민의 스포츠 활동을 위한 환경정비에도 크게 기여할 수 있다. 또 선수관계자들과 관광객,[4] 물건, 정보, 자본의 유입과 더불어 국제교류를 위한 광고, 비즈니스, 투자기회의 발생으로 큰 어려움 없이 활발한 경제 활동을 일으킬 수 있다(최규철·이강우, 1995).

4) 스포츠 이벤트에 참여한 관광객은 평균적 체제기간이 길고, 숙박료가 높은 시설을 선호하며, 체제하는 동안 평균지출이 많은 특징을 갖고 있어 외부관광객이 개최지역에 소비하는 지출에 의한 경제적 효과로 지역활성화의 기폭제가 될 수 있다(김일중, 2007: 16).

〈표 15-2〉 월드컵의 경제적 효과

구분	관람객 수	TV방영권 수입	광고 수입
1990년 이탈리아 월드컵	• 한 경기당 48,411명 • 전체 관람객 2,517,348명	6,713만 달러	3,975.2만 달러
1994년 미국 월드컵	• 한 경기당 68,991명 • 총 관람객 2,517,348명	9,100만 달러	6,000만 달러

출처: 2002년 월드컵 유치위원회, 1995; 한국개발연구원, 1995.

〈표 15-3〉 2002 월드컵의 경제적 파급효과

구분	지출	효과
직접효과	• 경기장 10개소 및 주변도로 건설 – 3년간 지출금액 2조 3,882억 원	• 고용창출 22만 명 • 부가가치 창출 3조 6,203억 원 (연간 1조 2,000억 원)
	• 조직위원회 경상운영비 및 관광소비 지출 – 조직위원회 경상지출 4,000억 원 – 관광소비 6,825억 원	• 고용창출 13만 명 • 부가가치 창출 1조 7,334억 원
	• 대표팀 선전으로 인한 추가적 소비지출 – 1조원(응원용품, 기념상품 등)	
직접효과	• 조업 차질 – 한국전 응원 및 임시휴일 등으로 조업 차질(산업생산액 감소: -4,098억 원) – 한국전 경기시간대 전력소비량 10% 감소	• 고용창출 -4만 명 • 부가가치 유발효과 -6,100억 원
간접효과	• 수출증대 – 광고효과 등으로 향후 5년간 세계시장 점유율 0.055% 매년 상승	5년간 5,270억 원(4.1억 달러)의 수 출 증가효과
	국내산업의 연쇄적 발달	• 단기적으로 건설, 관광, 마케팅, 방 송, 광고, 스포츠용품의 발전 유발 – 중장기적으로 IT산업, 문화산업의 발전
	외국인 직접 투자 촉진	6월 중 외국인 투자는 13억 2,300 만 달러로 전년 동월대비 7.9% 증가

출처: 신현암, 2003: 5.

경기장 현장에서 발생하는 효과로는 입장료 수입, 행사장 내의 매출액, 경기장 광고수입, TV방영권 판매수입 등의 경제적 효과가 발생한다. 이 외에도 건설업, 도소매업, 음식숙박업, 운수통신업과 서비스업에서 생산유발효과, 개인소득 형성효과, 고용창출효과, 세수증대효과 등을 기대할 수 있는 것이다.

❯ 사회문화적 효과

국제스포츠 이벤트의 개최는 스포츠 관련 분야의 국제화와 질적 향상과 함께 지역사회 생활이나 인간관계의 구조와 기능, 집단적·개인적인 가치구조와 의식수준을 향상시키고, 지역사회의 일체감과 연대의식을 높여 높은 문화나 풍습 등에 대한 선전효과를 거둘 수 있고, 개최지역의 존재와 능력을 세계에 알려 지역사회의 인지도 및 지명도를 세계에 알려 도시이미지를 향상시키는 데 기여한다.[5] 스포츠 이벤트 기간 중 개최지는 어느 특정 이미지 테마를 강조하고 전달할 수 있다.[6] 다시 말해 국제스포츠 이벤트 개최는 사회적으로 주민통합과 지역정체성의 확립,[7] 국민의 의식전환[8] 등 사회교육적 기능을 수행하고, 문화적으로는 매스미디어에 의한 홍보, 이벤트와 관련하여 발생하는 제반효과, 관광객과 지역주민 사이의 실질적 접촉을 통한 문화 간의 의사소통과 이해증진을 가져오고(Evans, 1976), 국제스포츠대회에 참가한 여러 국가들 간에 정치, 경제, 사회, 문화 등의 인사들과 활발한 교류를 통한 국가 간·지역 간 긴밀한 이해증진효과를 거둘 수 있다. 스포츠 메가 이벤트는 짧지만 개최기간동안 전세계 방송매체의 주목을 받을 수 있기 때문에 개최지역의 이미지를 정립하고 긍정적으로 개선

5) 1988년 캘거리 동계올림픽의 경우 올림픽 대회 이후 고용, 관광객, 비즈니스 증가라는 경제적 효과 이외에도, '캘거리'의 지명도와 이미지 향상, 캘거리에 거주하는 시민들의 신뢰감과 긍지 강화 등의 사회통합효과가 조사에 의해 밝혀지기도 했다(김일중, 2007: 17).

6) 동경올림픽은 전후 황폐화된 일본에서 재생을, 모스크바올림픽은 공산주의 체제의 우월성을, LA올림픽은 미국 자본주의의 역동성을, 서울올림픽은 한국이 전통 문화국가임을 강조했으며, 1990년 북경 아시안게임의 개최는 천안문 사건의 어두운 이미지를 해소하는 데 이용되기도 하였다.

7) 지역주민들을 하나의 공동체적인 삶의 공간으로 묶음으로서 지역공동체의 발전에 순기능적인 역할을 수행한다고 할 수 있다(김학철, 1999: 23).

8) 예컨대 2002년 월드컵 때 전국민이 하나로 '붉은 악마'가 되어 대한민국을 응원하여 국민적 연대감과 국가에 대한 소속감을 고양하였다.

하는 데 매우 효과적이다.[9] 주지하다시피 88 서울올림픽을 통해 미국의 TV 프로그램 'MASH'로 인해 왜곡된 한국의 6·25 이미지와 데모로 인한 부정적인 이미지를 긍정적으로 전화시키는데 큰 효과를 경험했다(서상필, 2003).[10] 이렇듯 국제스포츠 이벤트의 이미지 강화효과는 개최지역의 이미지를 향상시키는 후광효과(Hao effect)와 연결되어 방문하고 싶은 인상을 남기게 된다.

광주의 2015년 유니버시아드라는 국제스포츠대회의 유치는 준비기간동안의 체육 및 문화 활동과 개최기간 그리고 그 이후 파급효과를 통해 광주의 인지도 제고와 도시이미지의 변화 및 활발한 국제교류, 문화마케팅을 통해 광주 아시아문화중심도시가 아시아와 세계를 향하여 문화발신기지가 되는 데 크게 공헌할 것으로 본다.

> 정치적 효과

스포츠 이벤트는 여러 측면에서 홍보기회를 갖는 수단으로서 정치무대로

9) 예컨대 1994년 미국 월드컵의 경우 전세계 32억 명, 1998년 프랑스 월드컵의 경우 37억 명의 축구인구가 TV를 시청하였으며, 프랑스는 월드컵을 개최함으로써 평생 프랑스를 방문하지 않을 수도 있는 외국인들을 각국 팀을 응원하기 위해 프랑스를 방문하였으며, 훌리건 난동 사건이 벌어졌음에도 불구하고 프랑스를 찾는 외국인들은 대체로 프랑스에 대해 긍정적인 시각을 갖고 있는 것으로 프랑스 일간지 르 파리지엥에 조사되었다(한국관광공사 관광정보, 1998.7: 18).

10) 1998년 동계올림픽 개최로 인한 캘거리 시민들이 꼽는 긍정적 영향(복수 응답)

긍정적 영향	응답비율(N=368)
캘거리를 국제적 도시로 인식	50.0
관광객의 증가	36.3
경제적 효과	34.0
올림픽 시설	21.1
캘거리의 이미지 강화	14.2
시민들의 자부심 고취	8.8
시민수의 증가(인구유입)	4.9
외국인들과 만날 기회의 제공	4.1
도시의 열광적 분위기	2.8
기타	1.5
합계	177.8

출처: Richie and Lyons, 1990, Journal of Travel Research, 서상필, 2003: 24 재인용.

변질되고 도구화되기도 한다. 즉 스포츠 이벤트는 지역사회나 특정개인의 정치적 이미지 형성이나 이데올로기 고양과 부산물로 이용될 수 있고, 지역사회의 권력구조 및 일부분을 차지하는 엘리트의 정치적 지위를 강화시켜 줄 수 있다 (최규철·이강우, 1995).

2) 국제스포츠대회의 종류

국제스포츠대회11)의 유형은 국제종합대회와 종목별 국제경기대회로 나눌 수 있다. 국제스포츠대회의 대표적인 예가 올림픽인바, 올림픽은 규모면이나 올림픽에 의해 파급되는 영향력이 크므로 메가 이벤트에 속한다. 홀(Hall)에 의하면 메가 이벤트는 올림픽이나 월드컵, World Fairs 등과 같이 국제적 관광시장을 표적으로 하고 있다. 국제종합대회에는 하계올림픽대회, 동계올림픽대회, 하계아시아경기대회, 동계아시아경기대회, 하계유니버시아드대회, 동계유니버시아드대회, 동아시아경기대회, 범미주경기대회, 전아프리카경기대회, 장애인올림픽대회 등이 있다. 종목별 국제경기대회에는 월드컵축구대회, 세계청소년축구대회, 세계육상선수군대회, 국제베드민턴대회, 세계태권도대회, 국제역도대회 등이 있다. 이하에서는 국제스포츠대회 중에서 대표적인 몇가지 예를 중심으로 간략히 살펴보고자 한다.

❯ 올림픽

올림픽은 스포츠를 통해 전 세계인의 우애 증진과 평화도모, 상호간의 문화를 이해할 수 있는 기회를 제공하는 인류의 가장 중요한 문화제전으로 최대의 스포츠 이벤트라고 할 수 있다. 1894년 6월 파리 솔본느에서 2천여명이 참가한 가운데 열린 호의 중 쿠베르탱은 올림픽대회의 부활을 제의, 12개의 유럽국가와 미국 등 참가 대표로부터 적극적인 호응을 받았고, 여기서 국제올림픽위원회

11) 국제스포츠대회는 국제스포츠행사나 국제스포츠 이벤트와 혼용되기도 한다. 국제스포츠대회 자체로 인해 발생되는 이벤트들과 그로 인해 파급되어 나타나는 영향력이 큼에 따라 일반적으로 국제스포츠대회라는 용어보다는 국제스포츠 이벤트라는 용어를 사용하는 경향이 있다 (Gratton & Henry, 2001; 박상하, 2007: 7 재인용).

(IOC)가 창설되었다. 쿠베르탱은 근대 올림픽경기의 부활을 위한 회의로 만들기 위해 노력했다. 쿠베르탱이 생각한 올림피즘은 아마추어였다. 아마추어 정신이야말로 그 어떤 종교나 철학보다도 순수하고 고상하다고 그는 생각했다. 국제올림픽 경기를 통한 세계평화의 구현은 올림픽 정신의 기본요소로 인정되었다. 쿠베르탱은 고대 낭만주의 사조에 심취해 있었다. 올림픽 개념은 과거나 현재에도 학문적인 노력을 도덕적 신체적 교육에 융합하려는 노력이라 할 수 있으며, 이러한 작업에 스포츠가 촉매로 작용될 수 있다. 올림픽의 본질은 육체의 즐거움, 미의 추구, 가정과 사회에 대한 봉사 등 3대 요소가 조화를 이루면서 스포츠를 통해 서로가 손을 잡고 세계의 평화와 인류의 행복을 추구하는데 있다(이상금, 2000). 올림피즘은 지성과 정신뿐만 아니라 인간의 육체도 존엄성을 지니고 있다는 그리스 사상의 표현이기도 하다. 이는 신체와 정신이 똑같이 단련되어야 한다는 것을 의미한다.

▶ 월드컵

월드컵은 올림픽, 세계육상선수권대회와 함께 세계 3대 주요 스포츠 이벤트로 단일 종목 스포츠 이벤트로는 세계에서 가장 규모가 큰 스포츠 이벤트이다.

▶ 아시안게임

아시안게임은 아시아 각국의 상호친선을 도모하고 세계평화에 기여하며 스포츠 능력을 향상시킨다는 취지 하에 4년마다 개최되는 아시아지역의 종합 경기대회이다. 1945년 일본의 무조건 항복으로 아시아 신생독립국은 해방의 감격에 들떠 있었으며, 이런 분위기 속에서 1951년 인도의 국제올림픽위원이었던 손디(Dondhi)가 아시아의 젊은이들이 모여 힘과 기량을 겨루는 스포츠 제전을 제창하였다. 1951년 인도 뉴델리에서 제1회 아시안게임이 개최되었다.

> 유니버시아드 대회

<표 15-4> 2009년 하계 유니버시아드대회 메달 집계표

Rank	Nation	Gold	Silver	Bronze	Tota
1	Russia (RUS)	27	22	27	76
2	China (CHN)	22	21	15	58
3	South Korea (KOR)	21	11	15	47
4	Japan (JPN)	20	21	32	73
5	United States (USA)	13	13	13	39
6	Ukraine (UKR)	7	11	13	31
7	Chinese Taipei (TPE)	7	5	5	17
8	Italy (ITA)	6	14	11	31
9	Poland (POL)	6	10	8	24
10	Serbia (SRB)	5	5	9	19
11	Australia (AUS)	5	2	1	8
12	Iran (IRI)	5	2	1	8
13	France (FRA)	4	8	9	21
14	Belarus (BLR)	4	2	5	11
15	Spain (ESP)	4	0	6	10
16	Mexico (MEX)	3	5	5	13
17	Germany (GER)	3	3	11	17
18	Great Britain (GBR)	3	1	3	7
19	Switzerland (SUI)	3	1	1	5
20	Netherlands (NED)	3	0	2	5

출처: http://en.wikipedia.org/wiki/2009_Summer_Universiade.

유니버시아드(Universiad)는 대학(University)과 올림피아드(Olympiad)의 합성어로서, 국제대학스포츠연맹(FISU)이 주관하는 전세계 대학생들의 종합 스포츠축제라고 할 수 있다. 유니버시아드대회는 올림픽에 버금가는 국제스포츠 이벤트로서 각기 다른 도시에서 2년마다 개최되는 세계대학생들의 스포츠문화축제

이다(http://www.gwangju2015.kr/). 하계유니버시아드대회는 13개 기본종목(기계체조, 리듬체조, 농구, 펜싱, 축구, 유도, 수영, 다이빙 등)과 개최도시가 지정하는 선택종목으로 치러진다. FISU는 국제대학스포츠연맹(International University Sports Federation)을 의미하며, 1949년에 공식 설립되었으나, 그 기원은 1923년 프랑스 파리에서 열린 국제학생경기대회에서 비롯되었고, 유니버시아드라는 명칭을 처음 사용하기 시작한 것은 1959년 이탈리아 토리노대회 때부터이다. 1959년 첫 번째 유니버시아드대회는 1,407명의 참가에 불과했지만, 2001년 중국 베이징대회 때는 165개국 6,675명이 참가했고, 2003년 우리나라 대구 하계유니버시아드 대회는 174개국 14,179명의 선수단이 참가했다. 우리나라는 1997년 무주군에서 동계유니버시아드대회를 처음 개최했고, 2003년 대구에서 하계유니버시아드대회를 개최했으며, 2015년 광주하계유니버시아드대회는 우리나라에서 개최되는 세 번째 유니버시아드대회이며, 두 번째로 열리는 하계유니버시아드대회이다. <표 15-4>에서 보듯이 우리나라는 2009년 하계 유니버시아드대회에서 금메달로 보면 3위를 기록했다.

04

스포츠현상과 문화현상

1 국제스포츠 이벤트의 문화적 속성

올림픽이나 월드컵, 유니버시아드대회와 같은 국제스포츠 이벤트는 대중들에게 호소할 수 있는 극적인 성격을 지니는 국제적 파원의 대규모 문화(상업적 및 스포츠를 포함하는) 행사이다(Roche, 2000).

오늘날 스포츠는 문화적 속성을 지니면서 국가의 안팎을 넘나드는 복합적 사회현상으로 부각되고 있다(유호근, 2010: 137). 특히 스포츠는 다른 국가와의 친선도모를 위한 좋은 수단으로 활용된다. 스포츠 경기 자체가 경쟁적 속성을 갖지만, 이러한 경쟁을 위한 만남의 장 속에서 상호간의 이해와 친선을 도모할 수 있다. 스포츠는 공유의 장, 통합의 장, 소통의 장이라고 할 수 있다. 문화의 중요한 부문으로서 스포츠는 이제 새로운 부가가치를 창출하는 경제적 자원이자 국가경쟁력의 핵심요소로서, 스포츠 행사가 인종, 정치, 종교, 이념의 경계를 넘어 전 세계인이 참가하는 축제의 장인 동시에 국격(National prestige)을 높이는 영역이다(외교백서, 2008). 스포츠는 문화와 함께 소프트파워(Soft Power)로서 새로운 시대의 화두로 부각되고 있다. 나이(Nye, 2004)가 지적한 것처럼 글로벌 시대에는 군사력, 경제력과 같이 '내가 원하는 것을 남이 하게 만드는 능력' 즉 지휘적 권력 내지 하드파워(Hard Power)보다는 문화, 가치, 제도와 같은 '내가 원하는 것을 남이 원하게 하는 능력' 즉 유인적 권력 또는 소프트파워의 중요성이 점증되고 있는 현실에서 문화와 스포츠의 소프트파워적 속성이 더욱 주목받고 있다.

〈표 15-5〉 파워의 3가지 형태

구분	행위	주요 수단	정부의 정책
군사력	강제, 억지력, 보호	위협, 군사력 행사	강압적 외교, 전쟁, 동맹
경제력	유인, 강제	보상, 제재	원조, 매수, 제재
소프트파워	매력, 어젠다 설정	문화, 제반 가치, 제반 정책, 제도	일반 외교 활동, 쌍무적 다변적 외교 활동

출처: 유호근, 2010; 조지프 나이, 2004.

소프트파워로서 문화와 스포츠가 작동하는 기제는 첫째, 유인과 설득의 기제이다. 이는 내가 원하는 것을 남이 원하게 만드는 능력이다. 그러려면 타자를 끄는 힘으로서의 매력이 작용하여야 한다. 즉 자기 가치, 문화, 이념 등에서 우러나오는 호소력이 타자를 움직일 때 발현된다. 이 과정은 자발적이고 준자발적 동의의 과정이며, 주관적이고 정서적이다. 둘째, 소통의 기제이다. 소프트파워는 타자가 보는 자기의 이미지와 이념, 정책에 대한 평가로 정체성의 문제와 깊은 관련이 있다. 자기정체성은 타자와의 끊임없는 상호주관적 소통과 관계의 결과이다. 자기 스스로 규정하는 정체성과 타자가 규정해주는 정체성이 일치할 때 소프트파워는 발휘될 수 있다(김상배, 2009). 셋째, 합법성과 도덕성을 바탕으로 한다.

또한 상술한 바와 같이 국제스포츠 이벤트는 문화적 효과를 발생시킨다. 즉 매스미디어에 의한 홍보, 이벤트와 관련하여 발생하는 제반효과, 관광객과 지역 주민 사이의 실질적 접촉을 통한 문화 간의 의사소통과 이해증진을 가져오고 (Evans, 1976), 국제스포츠대회에 참가한 여러 국가들 간에 정치, 경제, 사회, 문화 등의 인사들과 활발한 교류를 통한 국가 간·지역 간 긴밀한 이해증진효과를 거둘 수 있다.

2 스포츠와 문화의 연결 기제

프랑스는 스포츠를 문화와 관광 등에 접목시키는 방식을 통해 기업의 글로벌 마케팅을 지원했다(심상민, 2002). 즉 스포츠와 문화가 융합된 국가의 매력을 후광으로 활용한 것이다.

〈그림 15-1〉 기업 문화마케팅의 5가지 유형(5S)

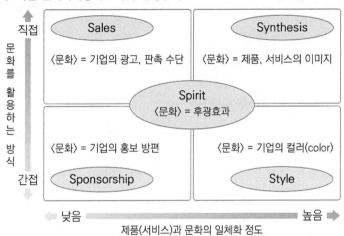

출처: 심상민, 2002.

중국은 스포츠를 통해 다양한 문화적 매력을 표출하려고 노력하고 있다. 2008년 북경 올림픽을 통해 중국은 자국의 문화와 역사를 세계에 알리는 절호의 기회로 선용하였다. 개막식의 선수단 입장에서 그동안의 관례와는 달리 국가명의 알파벳 순서가 아닌 중국어 간체자 획순 순서가 사용되었다. 이는 중국 표준(China Standard)을 내세움으로써 자국의 문화역량을 확고히 하겠다는 의지를 나타낸 것이다. 잘 아시다시피 올림픽 개막식 공연에서는 종이·인쇄술·화약·나침반이라는 중국 4대 발명품을 공연과 영상을 통해 형상화함으로써 중국 문화의 찬란함과 유구함을 역설하였다. 그 이외에도 전통악기, 태극권 무술공연, 경극 공연 등 중국의 문화적 매력을 표출하였다(채하연, 2009).

우리나라 역시 2002년 월드컵 당시 한국의 새로운 이미지를 창출하였다.

뉴욕 타임즈는 "이번 월드컵 경기의 초점은 축구 자체가 아니라 한국민들이었으며, 그들은 승리를 거듭할수록 도저히 상상할 수 없을 정도의 단결력을 과시하고 자신감에 차있었다"고 함으로써(NewYork Times, 2002.6.2) 한국의 역동성과 열정을 세계에 인식시켰다. 이를 계기로 국제외환위기(IMF)을 맞은 국가 이미지를 불식시키고 대외신인도를 높이는 계기가 되었다. 또한 월드컵을 통해 IT 강국의 브랜드는 정보통신산업의 차세대 주자로서 한국을 지목하여 "지금 전세계가 주목하는 것은 비단 월드컵 때문만은 아니다. 현재 한국에서는 최신 초고속 무선통신시스템을 시험하고 있다"고 하였다(Far Eastern Economic Review, 2002. 6.20.).

3 스포츠의 문화적 특성

현대사회에서 스포츠는 대중문화의 중요한 부분으로 자리잡고 있다(이강우, 2008: 72). 스포츠스타를 중심으로 형성되는 스포츠 팬덤문화[12]는 대중문화 속에서 특유의 능동성과 비판성을 겸비한 문화적 주체의 사회문화적 현상의 하나로 자리잡고 있다. 이제 스포츠가 문화의 영역에 뿌리를 내리고 있다는 사실은 누구도 부인할 수 없다(박명환, 2002; 남중웅, 2009: 56 재인용). 모든 국민이 스포츠를 공유하고 있고, 생활양식의 변화를 줄 수 있는 배경으로 인식되는 것이다. 또 스포츠현상은 '상징'과 '의미의 체계'를 가지고 있기 때문에 문화영역으로 위치하게 된다. 오늘날 스포츠는 대중문화의 중요한 요소이다(남중웅, 2009).[13]

12) 팬덤(Fandom)은 팬(Fan)이라는 명사와 집합적 관념인 'dom'의 결합어로서, 팬덤은 좁게는 '팬 의식', 포괄적으로는 팬이라는 현상과 팬으로서의 의식을 지칭하는 개념이다(김창남, 1998: 199–200).

13) 남중운(2009)은 스포츠 현상에서 문화 추출을 통해 대중문화 속에서 중요한 위치를 차지하고 있는 스포츠 영역의 요인으로, 윤리와 미학의 영역, 미적 활동의 결과 또는 체험활동 영역, 소비문화적 영역, 제도적 영역을 들었다(남중웅, 2009: 55, 57–60). 또 스포츠 현상의 문화적 대상으로 인간 움직임, 스포츠정신, 대중매체 속의 스포츠, 정치현상으로서 스포츠를 들었다(남중웅, 2009: 60–63).

또한 스포츠는 일차적으로 개인 또는 집단적 행위로 이뤄지는 것이지만, 그 행위의 결과는 개인의 차원을 넘어 일반적 소유물로 전환된다. 예컨대 1976년 몬트리올 올림픽에서 양정모 선수의 금메달 획득은 양정모 개인이 이룩한 결과이기는 하나, 올림픽사의 기록임과 동시에 한국 레슬링과 스포츠사의 객관적 사실로 존재한다. 하나 더 예를 들자면 1996년 애틀란타 올림픽에서 은메달을 획득한 여홍철의 뜀틀기술인 여1, 여2는 여홍철 개인이 독자적으로 만든 기술이지만, 일단 그것이 발휘된 이후는 개인의 것이 아닌 객관적 기술의 형태로 존재하여 역으로 체조선수들의 훈련을 규정하게 된다. 이때 여홍철의 기술은 문화의 형태로 전승되는 것이다(김정호·남궁영호, 2009).

2008년 대한민국의 여름은 온통 스포츠 열광으로 들끓었다. 우리는 베이징 올림픽에서 금(13), 은(10), 동(8)메달로 7위를 기록하였다. 혹자는 대표선수들의 열악한 훈련조건과 대우, 무엇보다도 미흡한 인프라에 비해 세계 7위의 성과는 기적에 가깝다해도 과언이 아니라고도 했다. 매스컴을 통해 민족적 자긍심으로 치환되어, 마치 금메달 수에 버금가는 국가적 위상이 획득된 듯한 착각을 불러일으키기도 했다(김정호·남궁영호, 2009). 그러나 스포츠분야는 높은 경쟁력을 갖고 있는 것으로 평가되었으나 그동안 거둔 엘리트스포츠의 결과에 비해 우리의 생활스포츠는 전체 인구대비 약 6%로, 선진국과는 상당한 차이를 보이고 있는 것은 사실이다(한선 종합국력연구회, 2009). 물론 스포츠엘리트에 의해 수행되는 엘리트스포츠[14]와 생활체육(Sport for all) 또는 사회체육(Athletics in public)을 아우르는 대중스포츠와는 구분된다. 엘리트스포츠가 주로 국제대회의 입상이나 국위 선양을 목적으로 해당 종목의 경기력이 탁월한 소수의 능력에 의지하여 유지되는 정책적 종목인 것은 부인할 수 없지만, 엘리트스포츠는 대중스포츠가 수행하지 못한 역할을 담당해 온 부분은 또한 엄연히 존재한다(김정호·남궁영호, 2009).

엘리트스포츠는 대중스포츠에 비해 직접적이고 즉각적인 효과 때문에 권력에 의해 자주 이용되곤 한다. 특히 우리나라 1970년대와 1980년대의 권위주의 체제를 생각해보면 이해가 분명해진다.[15] 엘리트스포츠는 권력에 의한 체제의

14) 체육백서에 엘리트스포츠는 '특정 경기종목에 관한 활동과 사업을 목적으로 설립되어 대한체육회에 가맹된 법인 또는 경기단체에 등록된 선수들이 수행하는 활동'으로 정의되어 있다(문화체육관광부, 2008).

선전에 이용되는 메커니즘은 독재에 대한 반감을 희석시키는 탈정치화의 전략과 아울러 체제에 대한 선전(Propaganda)의 기능을 동시에 포함한다. 그런데 엘리트스포츠가 한국적 권위주의 체제의 산물인 점은 부인할 수 없는 사실이지만, 그것이 이루어 놓은 결과는 하나의 문화적 형태로 존재하게 된다(김정호·남궁영호, 2009). 엘리트스포츠와 대중스포츠는 전자를 통해 창출된 새로운 운동문화가 후자를 매개로 상호작용하는 보완적 관계에 있으며, 이를 원활히 만드는 일이 중요하다.

한국 스포츠의 보급 역사는 학교라는 교육제도와 불가분의 관계를 가진다. 그런데 우리나라 학교운동부에 관한 자료를 살펴보면, 2008년 국가인권위원회에서 발간한 운동선수 인권상황 실태조사에 의하면, 전체 학생선수의 78.8%가 폭력을 경험한 것으로 나타났고, 이 중 25%는 일주일에 1~2번 이상, 5% 학생은 매일 훈련과 상관없는 폭력을 경험한 것으로 나타났다. 또한 전체 조사대상자의 63.8%가 성폭력 피해를 경험하고 있다고 답변하고 있고, 그 유형은 언어적 희롱에서부터 강간에까지 이른다고 한다. 다른 조사에 나타난 결과에 의하면, 학교운동부에 들어간 이상 더 이상 공부는 없다고 해도 과언이 아니다(한태룡, 2009: 20 재인용). 학습권 침해는 심각한 수준이며, 이에 대해 보충수업을 하는 경우는 전체의 17.9% 정도이다. 그 결과 학생선수의 주요과목 석차 백분율의 평균치는 82.6%(100명 중 82.6등이라는 의미), 고등학교 1학년의 경우에는 87.0%에 이른다.16)

15) 스포츠의 이데올로기적 효과는 권력에 의한 체제의 선전, 민족공동체라는 환상적 이데올로기의 고취, 가시적·비가시적 적(敵)과의 대결구도를 통한 전원단결의 이데올로기가 바로 그것이다(김정호·남궁영호, 2009: 93).

16) 학교운동부의 문제는 구조적이다. 수요자로서 학생과 부모는 단기적으로는 상급학교에 진학하려는 합법적 수단으로 장기적으로는 장래 직업선수로서 교두보 확보를 목적으로 하고있는 반면, 공급자로서 감독과 경기연맹은 경기력 향상을 통해 자신의 전문성과 정체성 신장을 도모하고 있다. 관리자로서 학교와 교육청은 실적에 대한 목적으로 지니고 있다(류태호, 2004). 학교운동부 문제의 근본원인은 '운동만을 강요하는' 상태라고 한다.

4 사례연구-영국 셰필드시 유니버시아드 대회를 통한 도시재생

이하에서는 영국의 '스포츠 이벤트에 의한 도시재생'의 실천 사례로서 셰필드시의 사례를 살펴보기로 한다. 原田(2002) 연구에 의하면, 셰필드시가 유니버시아드대회 유치를 계기로 도시의 재생을 지향하고, 이를 일과성의 이벤트로 끝내지 않고 유니버시아드의 '유산'이라고 말할 수 있는 스포츠 시설을 사용해 계속적으로 스포츠 이벤트를 유치하여, 또 프로스포츠의 프랜차이즈화에 성공하고, 스포츠 시설의 운영에 여러 가지 연구를 보이고, 마지막으로 영국 내에서 처음으로 'National City of Sport'로 인정받아, '철의 도시'에서 '스포츠의 도시'로 이미지를 전환한 것을 소개하고 있다(原田, 2002). 한편 大沼(2004)는 유니버시아드 유치의 배경과, 영국의 스포츠 정책과 쉐필드시의 스포츠 정책을 소개하고 있다. 그리고 Taylor(2001)의 연구를 들면서(Taylor, 2001: 214-226) Chris Gratton 교수(쉐필드 할람대학)의 이야기처럼 "메가 스포츠 이벤트는 지역주민의 스포츠 참가촉진과는 직접 연결되지 않는다"고 결론내리고 있다.

올림픽과 같은 스포츠 이벤트 유치는 지역주민의 '스포츠 환경'의 발전과 대립하는 것이 아닌, 양립 내지 공생하는 것이어야 할 것이다. 이런 관점에서 생각해보면, 쉐필드시의 사례는 어떻게 보아야 할 것인가.

1) 쉐필드시의 개략

쉐필드시는 잉글랜드의 북동부에 위치하고, 인구는 약 53만 명으로, 런던, 버밍햄, 리즈에 이은 잉글랜드에서 제4의 도시이다. 전통적으로는 금속업이 성행하였고, 중세부터 염색, 은제품으로 유명했다. 또 18세기 제2차 산업혁명 이후에는 철강업이 성했고, 제2차 세계대전 후 1950년대에 쉐필드시의 철강업은 영국 내외에서 높은 지위를 차지했다. 그러나 1970년대의 에너지 위기를 계기로 시의 철강업은 쇠퇴의 일로를 걸었다. 1980년대에는 실업자가 증가, 공장지구의

15장 문화와 스포츠 529

황폐 등 많은 도시문제를 야기하였다. 또한 다른 도시가 영국정부의 '모든 사람을 위한 스포츠 정책(Sports for all)'에 기초하여, 스포츠 인프라의 정비를 진행하고 있는 한편, 쉐필드시에서는 교육과 주택정책 등이 우선되고 있었기 때문에, 주민들의 '스포츠 열기'에 부응하는 데 충분한 스포츠 인프라를 가질 수 없었다 (Henry & Dulac, 2007). 그래서, 셰필드시는, 도시정책, 스포츠 정책 쌍방의 시점에서, 1987년에 유니버시아드 1991년 대회의 초치·개최를 결정했다.

2) 유니버시아드에 의한 '도시재생'

1991년 영국 쉐필드시의 유니버시아드 개최는 대회 그 자체가 쉐필드시에 초래한 경제적 효과도 적지 않지만, 오히려 단순한 경제효과에 멈추지 않고, 그 후의 쉐필드시의 스포츠 정책 그리고 시의 정치도 크게 좌우하는 중요한 이벤트였다. 여기에서는 우선 Houlihan, et al.(2004)가 제시한 '4개의 효과(Impacts)'에 따라, 쉐필드시에 있어 '유니버시아드 유치를 통한 도시재생'에 대해 살펴보겠다. Houlihan, et al.(2004)는, 올림픽 개최가 지역에 초래한 임팩트를 4가지로 분류하고 있다.

① 사회경제적 임팩트(Socio-economic impacts)
② 사회문화적 임팩트(Socio-cultural impacts)
③ 물적 임팩트(Physical impacts)
④ 정치적 임팩트(Political impacts,)

이들의 관점은 올림픽뿐만 아니라, 스포츠 이벤트 전반에 대해서 유효하다고도 생각된다.

우선, '사회경제적 임팩트'라는 관점에서 보면, Bramwell(1998)에 의하면, 유니버시아드는 1991년부터 1994년 3년간, 지역경제에 약 3,100만 파운드(620억원)의 경제적 효과를 초래했다. 또 유니버시아드 개최에 관련하여 창출된 고용의 총수는 6,500인 이상이라고 추측된다(Foley, 1991). 게다가, 유니버시아드 개최 이후 쉐필드시는 그 '유산'이라고 말해야 하는 새로운 스포츠 인프라를 이용

한 '스포츠 이벤트 전략'을 개시하여, 17년간에 600회 이상의 스포츠 이벤트를 개최했다. 그 경제적 효과는 총액 9,000만 파운드(약 1,700억)이라고 말해지고 있다(Kronos, 2008). 쉐필드시의 '스포츠 이벤트 전략'의 특징은 경제적 효과가 큰 유니버시아드와 같은 대규모 이벤트뿐만 아니라, 여러 규모의 이벤트를 유치하여, 끊임없이 스포츠 이벤트를 개최하고, 계속적으로 스포츠 이벤트에 의한 경제적 효과를 창출하였다는 점이다. 또 작은 이벤트라도 많은 수를 개최하여, 총괄단체와의 관계강화를 도모하고, 이벤트 개최의 노하우를 축적하여, 그 후에 보다 더 큰 이벤트의 유치·개최로 이어가는 대처는 하였다고 평가할 수 있다. 더욱이, 시, 군 수준의 이벤트와 장애자 이벤트를 개최하여 공공투자에 대한 지역주민에로의 이익환원에도 이어지고 있다고 생각된다(Kronos, 2008).

다음으로 '사회문화적 임팩트'에 대해서, Dobson & Gratton(1996)은, 유니버시아드를 개최한 셰필드시는 '검게 오염된 공업도시'라는 종래의 어두운 이미지를 불식하고, 거기에 국내 최고봉의 최신 스포츠 시설과 거기에 따른 도시의 재개발로, 시민에게 희망을 주었다고 지적하고 있다(From City of Steel to City of Sport). 또 유니버시아드를 개최한 것이 인정되어, 쉐필드 도시는 1995년에 영국내 처음으로 'National City of Sport'에 인정되었다(Denyer, 2002).

'물적 임팩트'로서는, 쉐필드시에서는 총액 1억 4700만 파운드(약 300억 엔)을 들여 유니버시아드 개최를 위한 스포츠 시설이 정비되었는데, 이들 시설은 유니버시아드 개최뿐만 아니라, 장래 관광 자원으로서 활용할 수 있도록 다목적으로 만들어진 것이 많았다(Seyd, 1993). 또 주요한 스포츠 시설의 건설에 부수하여, 도시재개발(Lower Don Valley)이 행해졌고, 게다가 선수촌을 공공주택으로 전용하여 주택 문제를 해결하고, 노면전차(Super Tram)의 정비 (개통은 대회 후)에 의해 교통문제 (정체, 대기오염)의 해소가 도모되었다(Bramwell, 1998). 이러한 스포츠 인프라나 도시의 인프라의 정비에 의해, 쉐필드시가 유니버시아드 이후 수많은 스포츠 이벤트를 개최하는 기반이 확립되었다. 또 Denyer(2002)에 의하면, 'National City of Sport'에 인정된 것이 그 후의 'the English Institute of Sport(이하 EIS라 약함)'의 유치로 이어졌다고 한다.

이 EIS 시설을 이용하여 쉐필드시는 영국뿐만 아니라 세계 각국의 대표팀과 트레이닝 캠프를 수행할 기회를 제공하여, 시의 경제활성화에 이어지고 있다.

마지막으로, '정치적 임팩트'에 관해, Hanry & Paramio – Salcines(1999)는 유니버시아드 유치를 계기로, 도시재생에 향한 민관 파트너십(Sheffield Economic Regeneration Committee)이 탄생하고, 또 그러한 경험이 대회 유치 후의 스포츠정 책분야에서의 파트너십(The Sports Sheffield Association)의 형성을 가능하게 했다 고 말하고 있다. 그리고 그 the Sports Sheffield Association는 'National City of Sport'로의 인정이나, 'the English Institute of Sport'의 유치의 과정에서 큰 역할 을 다했다고 말해지고 있다(Denyer, 2002).

3) 유니버시아드의 '부(負)의 유산'

전술한 바와 같이, 1991년 쉐필드시의 유니버시아드의 개최는 쉐필드시에 '도시재생'의 계기를 부여함과 동시에, 시의 이미지를 '공업도시'에서 '스포츠 도 시'로 전환시켰다. 그러나 한편으로, 이 유니버시아드의 유치는 시의 스포츠 정 책뿐만 아니라, 시의 복지정책에 대해 '부(負)의 영향'을 초래하여, 그것이 시의 정치적 전환으로 이어지게 되었다.

복지정책에 대한 변화에 주목해보면, 유니버시아드 개최에 관련하여 계획 단계에서 대회 후까지의 총액 4억 파운드(약 8,000억 원)의 지출이 생겨, 그 자금 부족을 해소하기 위해, 시는 복지서비스의 소멸과 증세(1인당 연간 25파운드: 1992 년부터 2013년까지 22년간에 걸침)를 실시했다(Seyd, 1993). 또 Dobson & Gratton (1996)은, 유니버시아드에 대한 정확한 사전, 사후 평가연구가 없었던 것이 시민 의 정치적 불신을 가속시켰다고 말한다.

스포츠정책에 관해 말하면, 유니버시아드 관련 시설을 포함한 대부분의 공 공 스포츠 시설은 시의 재정난에 따라, 시 산하 외곽단체(Sheffield International Venues) 자본으로 관리 운영되게 되었다(Henry & Dulac, 2007). 이 '민영화' 프로 세스 중에, 시설의 사용료는 상승하고, 거기에 더해져 유니버시아드 관련 시설 은 이벤트의 개최에 지역주민의 이용에도 대응할 수 있게 설계된 시설이었지만, 실제는 '스포츠 이벤트 전략'에 관련하여 대부분의 이벤트가 그들 시설에서 개최 되었기 때문에, 주민이 이용하는 기회는 금전적인 면과 이벤트 개최에 의한 이 용이라는 두 가지 점에서 제한되게 되었다(Henry & Dulac, 2007).

이러한 상황은, 시의 주민의 수영 참가에 영향을 주었다. Taylor(2001)에 의하면, 쉐필드시에서 수영참가의 상황은 유니버시아드에 관련하여 건설된 시설에 의해, 시의 스포츠 환경이 개선되어, 그것이 시민의 수영 참가촉진에도 이어질 것이라고 생각되었다. 그러나 쉐필드시에서는 새로운 시설이 만들어졌음에도 불구하고, 시의 수영참가의 수는 1990년대 국내의 상승경향에 반해, 감소 또는 정체했다.

그리고 이러한 '스포츠 기회의 제공'을 포함한 주민에 대한 복지 서비스의 소멸이 정치적 변화로 이어져, 1999년의 지방선거에서, 시의 정치를 70년간 담당해 온 노동당(The Lalour)이 시의회에서 제1당의 자리를 내놓게 되고, 유니버시아드 개최를 포함한 '스포츠 이벤트 전략'에 반대해 온 자유민주당(The Liberal Democrats)이 그 자리를 획득하게 되었다(Denyer, 2002).

4) 쉐필드시 사례연구와 시사점

이상에서 영국에 관한 '스포츠 이벤트에 의한 도시재생' 연구를 정리하고, 그 실천의 구체 예로서 쉐필드시의 사례를 고찰해보았는데, 거기에서 보여진 과제는 이하의 두 가지다.

첫째로, '스포츠 이벤트에 의한 도시재생'을 어떻게 계획적, 유효하게 행하는가 하는 점에 대해, 쉐필드 시가 유니버시아드의 '유산'이라고 말해야 할 스포츠 시설군이나 파트너십을 이용하여, '스포츠 이벤트 전략'이나 '대표팀의 유치'라고 하는 '스포츠를 통한 경제발전'이라는 방향을 명확하게 보인 점은 배울만하다. 또한 영국에서의 '스포츠 이벤트에 의한 도시재생'의 '임팩트'나 '유산'에 관한 연구의 풍부함이 이러한 구체적인 대처를 지탱하는 기반을 만들어 냈다고 말할 수 있을 것이다.

둘째로, 한편 쉐필드시에서도, 유니버시아드 관련의 지출에 따른 복지서비스가 소멸되었던 것이나, 유니버시아드 유치에 관한 사전, 사후의 평가가 없었던 점, 또 유니버시아드 관련의 스포츠 시설을 지역 주민이 이용하는 것이 곤란한 상황이 있었다는 것을 봐도 알 수 있듯이, 유니버시아드 유치에 대한 지역 주민에의 설명책임이나 이익환원이 충분히 이뤄지지 못했고, 그것이 시의 정치

적 전환으로 이어졌다는 점이다. Hanry & Paramio-Salcines(1999)나 Henry & Dulac(2007)가 지적하듯이, '스포츠 이벤트에 의한 도시재생'과 그 후의 지역의 스포츠 정책에 있어서, '스포츠를 통한 경제발전'과 '복지로서의 스포츠'의 균형을 어떻게 유지해 나가는가를 생각하는 것이 지역주민으로의 설명책임, 이익환원을 중시하는 데에 불가결할 것이다.

05

실천적 시사점과 정책적 제언

이상의 고찰을 통해 다음과 같은 실천적 시사점을 발견할 수 있다. 첫째, 국제스포츠대회를 통해 지역의 인지도를 제고하고 도시 이미지 변화를 시도해야 한다. 도시가 추구하는 가치는 아직도 미완성으로 앞으로도 지속적으로 추구되어야만 하는 가치임에 틀림없지만, 도시발전 전략 특히 문화도시 내지 창조도시로서 연착륙하기 위해서는 문화 내지 예향에 방점을 찍고, 정책우선순위를 두어야 할 것이다. 문화예술과 스포츠를 통해 화해와 상생 해원의 차원 높은 경지로 승화되어가야 함을 인식시켜줘야 한다. 삶의 영역에서 생활로 문화로 민주와 인권의 가치는 체질화되어야 한다. 이를 위해 국제스포츠대회는 절호의 기회인 것이다. 기회는 준비된 사람, 준비된 도시만이 선용할 수 있지, 준비되어있지 않으면 기회는 흘러가버린다. 스포츠를 통한 활발한 교류를 통해 문화적 자부심은 폐쇄성을 벗어나고 지역 간·국가 간 활발한 교류 특히 문화교류는 도시를 더욱 풍성하고 풍요롭게 할 것이다.

둘째, 문화 개념범위를 확장해야 한다. 전술한 바와 같이 스포츠도 넓은 의미에서 문화의 범주이며, 문화의 개념내포를 순수 문화예술에만 국한할 것이 아니라 그 외연을 확장해야 한다. 문화는 협의의 문화예술, 즉 관념과 감성의 미적 표현이라고 할 수 있는 음악, 미술, 연극, 오페라 등 순수문화예술로 그 개념내포를 한정적으로 축소해서는 결코 안 될 것이며, 앞서 언급한 바와 같이 건축, 사진, 스포츠와 광산업까지 아울러 개념범위를 적극적으로 확장해야 할 것이다. 이러한 맥락에서 스포츠와 문화는 도시재생 전략수단으로 상호 연계되는 것이라고 할 수 있다. 문화는 문화관광과, 문화예술과, 관광과에만 국한되는 것이라

는 착각에서 벗어나야 한다. 미래학자들이 갈파하는 21세기는 '감성사회'(다니엘 핑크)요, '꿈의 사회'(엔센)이다. 다시 말해 문화가 시대의 트렌드이다. 학문도 최고의 경지에 갈 때 예술로 승화되듯이, 행정 역시 예술이다. 이 시대는 High Touch, High Concept를 요구하고 있다. 흔히들 행정영역은 창의성이 질식되었다고 하지만, 토목건설, 환경청소, 경리회계부서 등 모든 부서에까지 창의성과 상상력이 확산되어 창의적인 정책개발로 이어져야만 할 것이고,[17] 감성자본을 확대시켜 시민의 감성을 충족시켜 시민이 감동하고 시민이 행복한 시정을 꾸려가기 위해서는 감성행정에 최우선순위를 두어야 할 것이다. 나아가 골목길이나 시장통이나 광주천에도 문화가 흐르고 문화엘리트뿐만 아니라 일반 시민들도 문화향유뿐만 아니라 문화창조 내지 문화생산의 영역까지 승화되는 문화민주주의가 이뤄져야 진정한 문화수도가 될 것이다.

셋째, 우리는 2002 월드컵의 사회문화적 의미를 통해 유니버시아드대회에 주는 시사점을 발견할 수 있다. 주지하다시피 2002년 한일월드컵이 사회문화적으로 갖는 여러 의미 중에 가장 특징적인 것은 전에 볼 수 없었던 전혀 새로운 응원·축제문화의 전개를 들 수 있을 것이다. 대회기간동안 전국민이 참여한 길거리 응원이 새로운 집단 축제문화의 형태로 승화함으로써 온 국민과 세계인들은 한국인의 분출된 에너지의 힘과 역동성에 대해 놀라워했다. 2002년 6월 한 달 동안 연인원 2천 2백여만 명이 경기장뿐만 아니라 경기장 밖 도심, 학교, 공원 등지에서 운집한 사실과 현장의 열기는 기념할만한 것이었다. 한국의 '붉은악마군단'이 보여준 패션(레드패션), 스타일, 노래, 구호, 박수(대~한민국) 그리고 열기는 세계적으로도 유례를 찾기 어려운 신선한 축제문화로 평가받을 정도였다. 2002년 월드컵으로 국민들은 보람을 느끼는 한편 일상생활에서 벗어나 흥분과 열정, 신명과 자신감, 공동체의식을 느끼면서 다양한 차원의 체험을 만끽할 수 있었고, 이렇게 공감된 정서는 경기장 주변을 떠나 모든 생활공간과 참여자의 마음 속으로까지 확산되었다. 2002 월드컵 때 보여주었던 우리의 길거리 응원축제문화는 폭력적 '훌리건' 특성을 보이는 서구와 차별화되는 평화적 이벤트

17) 창조경영이 경영의 화두였듯이, 현정부에서도 국정운영의 모토로 창의행정, 실용행정을 제일로 표방하고 있고, 우리나라의 수많은 도시들이 창조도시, 창의도시를 내세우고 있는 것이 현실이다.

로서, 붉은악마의 길거리응원과 축제는 정부나 주최측의 사전 시나리오 없이 전적으로 자발적인 동기에 의해 이뤄졌으며, 축구경기의 응원에서부터 시작하여 점차 온 국민이 참여하는 거대한 축제로 발전한 이벤트였다. '12번째 선수'로서 붉은악마 응원단은 서구와 달리 경기에 선행하는 응원열기를 과시하고 동양적 가치가 내포된 기(氣)에 대한 믿음을 보여줌으로써 '응집'의 힘과 '신명'의 기운을 펼쳐 보였다. 응원열기로 집단적 응집력으로 표현될 수 있는 바, 이는 IMF 때의 금모으기나 서해안 기름유출사고 때 100만 명이 넘는 자원봉사자 활동 등에서 보듯이 많은 사람이 동시에 관심을 가지고 역량을 집중함으로써 집단적으로 일시에 문제를 해결하는 모습을 보여줄 수 있게 되었다.

월드컵은 우리 민족의 잠든 신명문화를 일깨웠다. 우리네는 신이 나면 시간 가는 줄 모르고 일하거나 노는 민족이었다. 월드컵 응원이 열광적 붐을 일으킨 것도 우리 고유의 신바람이 작용했기 때문이다. 지역에서 개최되는 국제스포츠 대회를 통해 다시 한번 신명나는 응원문화를 재현해야 할 것이다. 월드컵을 통해 그동안 부정적 이미지가 강했던 붉은색이 긍정적 이미지로 전환되고, 국가 이미지가 '조용한 아침의 나라'에서 '역동적이고 활기에 찬 다이나믹 코리아'로 실질적으로 변화한 것처럼, 국제스포츠 메가 이벤트와 같은 스포츠 열풍을 문화를 매개로 도심재생 전략을 추진하는 도시, 아시아를 겨냥한 문화발신기지, 창의성이 넘치는 행복한 창조도시로서 지역이미지를 알리고 형성하는 지렛대로 활용하여야 할 것이다. 응원문화를 통해 표출되는 응집력과 역동성을 통해 지역민들의 열정적 이미지를 문화기술(CT)과 IT강국의 이미지로 연결하고, 신명나는 응원을 지역민의 속깊은 정과 멋 그리고 여유로 생활화하여 주2일휴무(주5일근무)시대에 스포츠관람, 문화체험, 자연보호, 자원봉사 등 다양한 취미여가활동을 통해, 문화와 스포츠가 일상생활 속에서 숨쉬고 느끼고 체험하게 만드는 계기가 되어야 할 것이다.

넷째, 유치에 성공한 국제스포츠대회를 '문화'스포츠대회로 만들어가야 한다. 문화스포츠 이벤트로 포지셔닝하여, 아시아 문화의 진수를 누리고, 문화기술 등 지역 특화산업과 접목한 친환경, 최첨단 IT대회, 그리고 지역의 정신을 실현하는 평화와 화합의 축제로 개최하여야 할 것이다(Kbc, 2009.5.25., http://www.ikbc.co.kr/2009/02news/news02.php).

다섯째, 1991년에 유니버시아드대회를 개최한 영국 쉐필드시 사례연구에서도 볼 수 있듯이, 쉐필드시에서 유니버시아드 유치는, '도시재생'으로의 일정한 공헌은 보이지만, 문제점도 없지 않았다. 즉 쉐필드시에서도, 유니버시아드 관련의 지출에 따른 복지서비스가 소멸되었던 것이나, 유니버시아드 유치에 관한 사전, 사후의 평가가 없었던 점, 또 유니버시아드 관련의 스포츠 시설을 지역 주민이 이용하는 것이 곤란한 상황이 있었다는 것을 봐도 알 수 있듯이, 유니버시아드 유치에 대한 지역 주민에의 설명책임이나 이익환원이 충분히 이뤄지지 못했고, 그것이 시의 정치적 전환으로 이어졌다는 점이다. 다시 말해 '스포츠 이벤트에 의한 도시재생'과 그 후의 지역의 스포츠 정책에 있어서, '스포츠를 통한 경제발전'과 '복지로서의 스포츠'의 균형을 어떻게 유지해 나가는가를 생각하는 것이 지역주민으로의 설명책임, 이익환원을 중시하는 데에 불가결할 것이다. 또 국제스포츠대회 유치가 지역주민의 '스포츠 환경'의 발전과 반드시 양립한다고 말하기는 어렵다.

여섯째, 문화마케팅에 주의를 기울여야 한다. 국제스포츠대회를 전후하여 기업들은 통합적 마케팅 커뮤니케이션(Integrated Marketing Communication, IMC) 수단으로 국제스포츠 후원 전략을 구사할 것이다. 왜냐하면 스포츠 메가 이벤트 후원 전략이 자사 브랜드자산 및 기업이미지에 미치는 영향에 관심이 클 것이기 때문이다. 스폰서로서 기업과 네트워크를 전략적으로 구축해야 할 것이다. 개최도시는 아시아 나아가 세계와 교류 소통하는 도시로 도약하기 위해서는 지역성의 한계를 탈피하여 아시아 속의 해당 지역, 세계 속의 해당 지역으로 위상을 정립함에 있어 메가 이벤트라는 절호의 기회를 충분히 활용하고, 후원기업들의 문화마케팅 노력을 선용해야 할 것이다.

일곱째, 유니버시아드대회는 어디까지나 세계대학생들의 스포츠문화축제이다. 고등학교 졸업한 선수들이 대학에서 활동한다. 우리나라 학교운동부는 1970년대 체육특기자제도가 도입된 이후 30여 년 동안 학교와 분리되어 자신만의 영역을 구축해왔던 것이 사실이다. 학생선수에게 운동만을 강요할 것이 아니고, 선수이기 이전에 학생으로서 최저학력을 갖추어야 할 필요가 있다.[18] 학령기 학

18) 학생선수의 학습권 및 인권보호를 위한 수단의 하나로서 논의되는 최저학력제는 학생선수의
 석차 백분율에 의거 최저성적기준을 명시하여 이에 미달하는 학생선수의 선수로서의 활동에

생 대비 운동부 구성원의 비율이 약 1%(2008년 기준 1.02%)라고 하는데, 100은 1과 소통해야 하며, 1이 독점하다시피 하고 있는 운동장과 체육관은 100과 공유되어야 하고, 마찬가지로 1은 운동만 하고 100은 공부만 하는 상황도 개선되어야 한다. 운동부원 중에 교육의 수혜자가 되고 학교를 대표하고, 이들이 졸업한 후에는 수준 높은 스포츠 팬이 되고 지역사회를 주름잡는 아마추어선수로 그 중 일부는 대표선수로 성장할 때, 학교운동부원들은 엘리트체육과 사회체육 활성화의 축으로 작용하며, 스포츠용품과 서비스업을 포함한 스포츠산업의 발전도 발전하게 될 것이다.

여덟째, 국제스포츠 개최 관련기관들끼리 협력적 거버넌스 체제를 구축해야 한다. 국제스포츠대회를 민·관·학·산 간의 협력적 거버넌스 속에서 탄탄한 기획과 치밀한 준비를 통해 지역을 문화를 통한 도시재생(Culture-led urban regeneration) 나아가 창조도시로 구현함에 있어 풍성한 자양분으로 우리 모두가 함께 만들어 나가야 할 것이다.

아홉째, 자원봉사자를 통한 민간부문의 자발적 참여와 민관 거버넌스 네트워크가 활성화되어야 한다. 2003년 대구 유니버시아드대회에서는 대구광역시 자원봉사자들이 질서, 주차, 통역, 관광안내, 음수, 미아보호소, 행정 등 총 7개 분야에 1,011명이 신청하여 602명을 모집 운영하였다고 한다. 대회사상 최대 규모인 174개국의 참여와 북한선수단의 참여, 종합 3위라는 쾌거 이외에도 시민들의 힘으로 성공을 이뤄냈다는 데 의의가 있다. 자원봉사자, 시민서포터즈, 시민들의 참여와 관심이 중요하다. 대규모 국제행사에는 많은 인력이 필요하므로, 각 부문에서 의지와 역량을 갖춘 자원봉사자들의 자발적 참여가 대회 성공의 밑거름이 될 것이다. 이들은 민간외교관으로서 홍보사절로 역할을 하는 국민외교관이 될 것이다.

대해 일정부분의 불이익을 감수하도록 하는 행정조치이다. 미국의 NFHS는 최소 과목평균점수가 2.0(C0)이 되는 선수에 한해 공식 경기 참가를 허용하고 있다. 일본도 기준 성적 이하의 학생선수에게 운동부 활동을 규제하는 내규를 운영하고 있으며(한태룡, 2009: 22), 일본 중학생의 약 60%, 고등학생의 약 50%가 학교운동부 소속이며, 운동부원의 80%, 부모와 지도교사의 90%가 운동부에 만족하고 있다고 한다(한태룡, 2009: 19).

참고문헌

이 QR코드를 스캔하면 <창의한국과 문화정책>
참고문헌 자료를 열람할 수 있습니다.

찾아보기

저자소개

서순복

- 서울대학교 법과대학, 동 행정대학원 석사 및 박사, 조선대 대체의학 석사·영국 Univ. of Birmingham, 캐나다 UBC 방문학자
- 조선대학교 법사회대 법학과 교수(2006.3 – 현재), 광주대 행정학과 교수(1997 – 2006.2)
- 조선대학교 신문방송사 편집인 겸 주간, 법학연구원장, 문화법정책연구소장

주요 저서와 논문
<한국문화콘텐츠와 스토리텔링>, <지역문화정책>, <영국 문화관광>, <엔터테인먼트 ADR>, <거버넌스 상황에서 갈등관리를 위한 대체적 분쟁해결제도>, <지식정보사회와 전자행정>, <법과 정책> 그리고 70여 편의 논문

학회 봉사활동
서울행정학회장(2008), 한국행정학회 부회장(2020), 한국지역문화학회 부회장(2019), 한국예술법학회 부회장(2019), 한국문화정책학회 부회장(2012 – 14), 한국지방정부학회 부회장(2011 – 12)

시민사회 봉사활동
품질자치주민자치시민들 대표회장, 이세종선생 기념사업회 이사장, 귀일정신요양원 인권지킴이 단장, 광주문화도시협의회 공동대표, 나주다문화학교장, 한국문화관광해설사회장

정부자문 및 봉사활동
한국문화예술위원회 옴부즈만, 한국환경기술원 비상임이사, 대통령비서실 정책자문위원, 국무조정실 정보화평가위원회 위원, 광주 시민위원회 위원, 광주 동구 자치분권 위원장, 광주 서구 자치분권협의회 의장, 광주 광산구 인사위원회 위원, 전남 행정심판위원회 위원

창의한국과 문화정책

초판발행 2020년 9월 5일

지은이 서순복
펴낸이 안종만·안상준

편 집 조보나
기획/마케팅 이후근
표지디자인 박현정
제 작 우인도·고철민

펴낸곳 (주) **박영사**
 서울특별시 종로구 새문안로3길 36, 1601
 등록 1959. 3. 11. 제300-1959-1호(倫)

전 화 02)733-6771
f a x 02)736-4818
e-mail pys@pybook.co.kr
homepage www.pybook.co.kr
ISBN 979-11-303-1095-4 93600

정 가 32,000원